電 影 館 102

遠流出版公司

Authorized translation from the English language edition,
entitled UNDERSTANDING MOVIES, 10th Edition, ISBN:0131890980 by LOUIS GIANNETTI,
Published by Pearson Education, Inc, publishing as Prentice Hall, Copyright © 2005
All rights reserved. No part of this book may be reproduced or transmitted in any form or by any
means, electronic or mechanical, including photocopying, recording or by any information storage
retrieval system, without permission from Pearson Education, Inc.
This edition published in arrangement with Pearson Education Inc. through The Artemis Agency.
CHINESE TRADITIONAL language edition published by
YUAN- LIOU PUBLISHING CO., LTD., Copyright © 2005

電影館 | 102

認識電影

著者／路易斯・吉奈堤
　　　（Louis Giannetti）

譯者／焦雄屏

編輯　焦雄屏・黃建業・張昌彥
委員　詹宏志・陳雨航

封面設計／唐壽南

責任編輯／陳珮真

校對／戴嘉宏

發行人／王榮文
出版發行／遠流出版事業股份有限公司
台北市中山北路一段 11 號 13 樓
郵撥／ 0189456-1
電話／ (02)25710297　傳真／ (02)25710197

著作權顧問／蕭雄淋律師

排版印刷／鴻柏印刷事業股份有限公司
電話／ (02)22470989

2005年 6 月 1 日　初版一刷
2022年 3 月 1 日　初版二十八刷

售價／ 550 元
缺頁或破損的書，請寄回更換
有著作權・侵害必究
Printed in Taiwan
ISBN 957-32-5540-5

YL𝑖𝑏 遠流博識網
http://www.ylib.com
E-mail: ylib@ylib.com

出版緣起

看電影可以有多種方式。

但也一直要等到今日，這句話在台灣才顯得有意義。

一方面，比較寬鬆的文化管制局面加上錄影機之類的技術條件，使台灣能夠看到的電影大大地增加了，我們因而接觸到不同創作概念的諸種電影。

另一方面，其他學科知識對電影的解釋介入，使我們慢慢學會用各種不同眼光來觀察電影的各個層面。

再一方面，台灣本身的電影創作也起了重大的實踐突破，我們似乎有機會發展一組從台灣經驗出發的電影觀點。

在這些變化當中，台灣已經開始試著複雜地來「看」電影，包括電影之內（如形式、內容），電影之間（如技術、歷史），電影之外（如市場、政治）。

我們開始討論（雖然其他國家可能早就討論了，但我們有意識地談卻不算久），電影是藝術（前衛的與反動的），電影是文化（原創的與庸劣的），電影是工業（技術的與經濟的），電影是商業（發財的與賠錢的），電影是政治（控制的與革命的）……。

鏡頭看著世界，我們看著鏡頭，結果就構成了一個新的「觀看世界」。正是因為電影本身的豐富面向，使它自己從觀看者成為被觀看、被研究的對象，當它被研究、被思索的時候，「文字」的機會就來了，電影的書就出現了。

《電影館》叢書的編輯出版，就是想加速台灣對電影本質的探討與思索。我們希望通過多元的電影書籍出版，使看電影的多種方法具體呈現。

　　我們不打算成為某一種電影理論的服膺者或推廣者。我們希望能同時注意各種電影理論、電影現象、電影作品，和電影歷史，我們的目標是促成更多的對話或辯論，無意得到立即的統一結論。就像電影作品在電影館裡呈現千彩萬色的多方面貌那樣，我們希望思索電影的《電影館》也是一樣。

王榮文

認 識 電 影

最 新 修 訂 第 十 版

Understanding Movies Tenth Edition.

路易斯·吉奈堤（Louis Giannetti）◎ 著

焦雄屏 ◎ 譯

目次

中文版前言

　　距今約一百年前，電影史上第一位偉大的藝術家葛里菲斯曾宣稱：電影在未來將成為一般人皆熟悉的新世界語言。如今，預言已然成真。無論從印度到美國，還是從以色列到韓國，觀眾只需透過DVD或錄影帶，便可欣賞來自世界各地的影片。電影不僅是娛樂，也是教育工具，藉由一部部影片，人們得以深入瞭解相異的文化以及不同的時空，也讓我們不分男女老少都能認識人類心智的運作方式。

　　本書中提到的影片包羅萬象，涵蓋世界各地電影人所共同組成的經驗光譜，比如美國的史蒂芬・史匹柏、英國的麥克・李、伊朗的阿巴斯以及台灣的李安。在電影中，他們將智慧幻化為影像，身為觀眾的我們只需保持一顆開放的心和一份想望，便能時時驚艷於這些導演們創意十足的天賦才能，這些藝術家們述說的正是人類精神的共通語言。

<div align="right">

路易斯・吉奈堤

於美國俄亥俄州

2005年5月

</div>

NEW FORWARD FOR CHINESE EDITION

　　Nearly one hundred years ago, the cinema's first great artist, D.W. Griffith, proclaimed that film would become the new universal language, understandable to everyone who could see. Today, that prophesy has come true. Movies from all over the world are now accessible in DVD and video formats. Spectators from India to America, from Israel to Korea can now view movies from virtually any country on the globe. Films are not only entertainment, they are also

educational tools, allowing us to gain insights into other cultures, other times, and other places. Movies allow us to understand the workings of the human mind, whether male or female, young, middle-aged, or old.

The films discussed in this book cover a wide spectrum of experiences, by artists as disparate as America's Steven Spielberg, Britain's Mike Leigh, Iran's Abbas Kiorostami, and Taiwan's Ang Lee. All of them have wisdom to impart. All that is needed on our part is an open mind and a desire to be astonished by the creative genius of artists who truly speak a universal language of the human spirit.

Louis Giannetti

Cleveland Ohio, U.S.A

2005.5

譯序

　　很多年前，我在文化大學教電影課時，每每在課堂上與學生為英文的譯名奮鬥，浪費了不少時間。當時我便發誓，一定得幫以後的學生準備一本中譯的優良教科書，而我心中的首選便是這本《認識電影》（*Understanding Movies*）。幾年後，我終於譯完第一版，沒想到竟然反應熱烈，不但差點入選當年十大好書，而且年年成為電影系指定參考書，連大陸也出現盜版。

　　如今，電影書籍的琳瑯滿目，《認識電影》卻始終非常暢銷，令人欣慰。原作者每數年翻新一版，換上更新的電影圖說，並修改部分觀念以與時代趨勢同步，這種精神令人可佩，也是本書始終受到歡迎的主要原因。

　　近二十年來，在任何台灣電影人的書架上，總會看到此書的蹤影，足見它對電影的製作也發生一定的影響。再版重譯大部分內容，感覺是與有榮焉。

焦雄屏

2005年5月

原序

真正發現之旅不是尋找新天地，而是擁有新的眼光。

—— 馬塞爾‧普魯斯特（Marcel Proust），小說家、藝評家

電影知識在美國教育中嚴重被耽誤，而且不只是在大學中欠缺。根據《電視和錄影年鑑》一書指出，美國家庭平均每日看電視七小時，觀看影像時間實在夠長了。不過，我們大部分是被動、不經審視地看，讓影像沖洗我們，而不去分析它們怎麼影響我們，如何塑造我們的價值觀。以下章節或許有助於瞭解影視溝通的方法及其使用的複雜語言系統。我的目的不是教觀眾如何對活動影像反應，而是指出人們何以會有反應的某些原因。

第十版了，我仍維持原有版本依「寫實—形式」主義二分法的架構，每一章列出某種語言系統以及電影人用來傳意的技巧。當然，我不故作詳盡狀，這只是拋磚引玉的開頭，從電影最小及特定之面向，大至抽象和總括性的章節，彼此之間並不緊密環扣，可分開閱讀。當然，這種結構之鬆散會造成某些重複，但我已盡力減低這種狀況。技術名詞在每章第一次出現時處以「黑體字」標示，可在書末專有名詞解釋處找到定義。

每章也略做修改，以適應新發展，尤其添換許多新近的電影劇照及圖說。

最後一章「綜論：《大國民》」是將前面章節所有的觀念重新運用在一部電影上加以討論，這章亦可成為學校分析報告的範本。錄影帶和光碟的出現使電影分析更加系統化，因為我們可以重複觀賞影片。《大國民》就是最理想的選擇，因為它囊括了幾乎所有的電影技巧，也是電影史上評價最高、學生群中最熱愛的作品。

書中照片多為宣傳照，並非從電影中擷取下來，因為後者品質往往粗糙不堪。這些劇照一般而言對比過強，也欠缺在大銀幕上觀看到的細節。除了某些必要狀況，如圖9-15對《七武士》的分析或圖4-23的《波坦金戰艦》

的剪接片段，是由電影中剪出放大處理，大部分時間我仍採用宣傳照，因為畫質清晰得多。

我要感謝下列的朋友給予我的建議、批評和協助：

Joan Stone, Scott Eyman, Jon Forman, Dave Wittkowsky, Marcie Goodman, John Ewing, Gerd Bayer, Preston De Francis, and Charlie Haddad, and reviewers Bob Baron, Mesa Community College; Richard Chapman, Des Moines Community College; Linda Dittmar, The University of Massachusetts; Charles V. Eidsvik, The University of Georgia; Catherine Hasings, Susquehanna University; Mike Hypio, West Shore Community College; Christopher P. Jacobs,University of North Dakota; Robert Mayer, Oklahoma State University; Craig McDonald, Syracuse University; Martin F. Norden, University of Massachusetts-Amherst; Dana Plays, Occidental College; Thomas Rondinella, Seton Hall University; Don Soucy, New England Institute of Technology; Theresa Wallent, University of Arkansas at Little Rock; James M. Welsh, Salisbury University; and Albert Wendland, Seton Hall University. 此外，感謝柏格曼導演讓我使用《假面》的放大照片，以及已故的黑澤明導演同意我放大《七武士》片段照片。

最後，我也要謝謝下列之個人和機構版權：

安德魯‧薩瑞斯讓我摘錄《電影導演訪談錄》書中文章"The Fall and Rise of the Film Director"的引句，以及 Kurosawa Productions, Toho International Co., Ltd., and Audio Brandon Films for permission to use the frame enlargements from The *Seven Samurai*; from *North by Northwest*, The MGM Library of File Scripts, written by Earnest Lehman (Copyright©1959 by Loews Incorporated. Reprinted by permission of the Viking Press, Inc.); Albert J. LaValley, *Focus on Hitchcock* (©1972. Reprinted by permission of Prentice-Hall, Inc., Englewood Cliffs, New Jersey); Albert Maysles, in *Documentary Explorations*, edited by G. Roy Levin (Garden City, N.Y.: Doubleday & Company, Inc., 1971); Vladimir Nilsen, *The Cinema as a Graphic Art* (New York: Hill and Wang, a Division of Farrar, Straus and Giroux);Maya Deren, "Cinematography: The Creative Use of Reality,"

in *The Visual Arts Today*, edited by Gyorgy Kepes (Middletown, Conn: Wesleyan University Press, 1960);Marcel Carné, *from The French Cinema*, by Roy Armes (San Diego, Cal.: A. S. Barnes & Co., 1966); Richard Dyer MacCann, "Introduction," *Film: A Montage of Theories* (New York: E. P. Dutton & co., Inc.), copyright©1966 by Richard Dyer MacCann, reprinted with permission; V. I. Pudovkin, *Film Tech-nique* (London: Vision, 1954); André Bazin, *What Is Cinema?*(Berkeley: University of California Press, 1967); Michelangelo Antonioni, "Two Statements,"in *Film Makers on Film Making*, edited by Harry M. Geduld (Bloomington: Universiry of Indiana Press, 1969); Alexandre Astruc, from *The New Wave*, edited by Peter Graham (London: Secker & Warburg, 1968, and New York: Doubleday & Co.); Akira Kurosawa, from *The Movies As Medium*, edited by Lewis Jacobs (New York: Farrar, Straus and Giroux, 1970); Pauline Kael, *I Lost It at the Movies* (New York:Bantam Books, 1966).

作者　路易斯・吉奈堤

俄亥俄州　克里夫蘭

紀念

林恩‧R‧瓊斯

（Lynn R. Jones, 1939~1970）

帶走他，將他安插在繁星之間，

他將使天堂更完美，

全世界將愛上夜晚，

不再崇拜眩目的太陽。

〜莎士比亞

第一章
攝　影

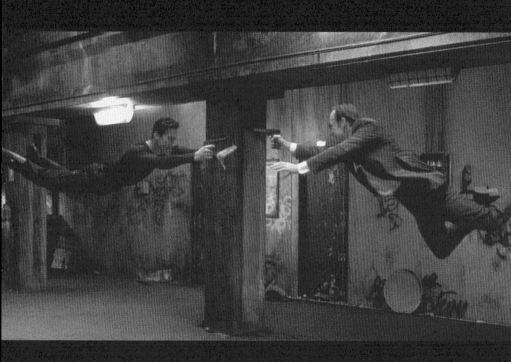

人們將他們的歷史、信仰、態度、慾望和夢想銘記在他們創造的
影像裡。

──勞伯・修斯（Robert Hughes），藝術評論家

概論

三種電影風格：寫實主義、古典主義、形式主義。三種電影：紀錄片、劇情片、前衛電影。符義和符指：電影中的形式如何界定內容。題材加上分場等於內容。鏡頭：攝影機和題材的距離。角度：往上、往下、水平。打光風格：高調、低調、高反差。光線明暗的象徵，彩色的象徵。鏡頭如何影響題材：電子鏡頭、廣角鏡頭、標準鏡頭。濾鏡。真實和扭曲。特效。攝影師：導演的主要視覺夥伴。

寫實主義和形式主義

早在上世紀末，電影已朝兩個方向發展：即**寫實主義**（realistic）和**形式主義**（formalistic）。1890年代中葉，法國的盧米葉兄弟（Lumière Brothers）就用短片記錄每日所發生的事，藉以娛樂觀眾。諸如《火車進站》（*The Arrival of a Train*）（見圖4-4a）等影片，會使得觀眾著迷，主要便是因為這些影片捕捉了事件流動、自然的影像，宛如真實生活隨處可見。約莫同一個時期，喬治・梅里耶（Georges Méliès）也拍了一連串強調純屬想像的奇幻影片。諸如《月球之旅》（*A Trip to the Moon*）（見圖4-4b）等電影，都典型地混合著幻想式的敘事和奇巧的攝影。長久以來，我們都認為盧米葉兄弟是電影寫實傳統的建立者，而梅里耶則是形式傳統的始祖。

「寫實主義」和「形式主義」只是概括而非絕對的名詞。當我們用這兩個名詞來規劃某些極端傾向這兩種風格的電影，這兩個名詞就挺管用。但是風格如此清楚的電影並不常見，換句話說，很少有電影是絕對的形式主義或寫實主義。同時，我們當注意「寫實主義」（realism）和「現實」（reality）的分野。寫實主義是一種特別的「風格」（style），而「現實」則是所有電影（不論寫實還是表現）的原始素材。基本上，導演在現實世界中尋找素材，但是他們如何處理這些材料──如何設計及經營──才是決定他們風格的重點。

大致來說，寫實的電影企圖盡量以不扭曲的方式再複製現實的表象。在拍攝事物時，電影工作者想要表達與生活本身相似的豐富細節。但是無論寫實主義或形式主義的電影導演，都必須選擇（強調）混亂現實中的細節，而

1-1a　天搖地動（Perfect Storm，美國，2000）

喬治‧克隆尼（George Clooney）主演；沃夫甘‧彼得森（Wolfgang Petersen）導演（華納兄弟提供）

評論家和理論家都稱揚電影是所有藝術中最寫實的，因為它能捕捉經驗中真正擬真的聲音和影像。好比此處所製造的海上兇猛的驚濤駭浪，劇場導演只能用象徵的方法打風格化的燈光和做音效來形容風暴，小說家必得使用文字，畫家則在平板的畫布上用畫筆發揮。但電影導演卻能在不具真正危險的狀況下將攝影機投入駭人的經歷中，使人如親臨其境。簡言之，電影寫實主義的這種「臨場」效果比任何其他藝術媒介或呈現方式都強。觀眾可以不用真正陷入危險卻體驗到其刺激。早在1910年，俄國偉大的小說家托爾斯泰已深知這種新藝術形式將超越十九世紀寫實文學的光輝成就，他說：「這個轉動著手輪的機器，會造成我們生活（作家生活）的革命，它直接攻擊老式文學藝術，其變換迅速的場景、交融的情感和經驗，比起我們熟悉的、沈重的、早已枯涸的文學強得多，它更接近人生。」

《小姐們》則提供了另一種完全不同的經驗。柏克萊的編舞高舉人工化的、脫離現實世界的形式。當時受過了經濟大恐慌的觀眾無不湧入戲院想逃離現實生活，他們寧可要幻夢和沈醉也不願面對真實生活的困境。柏克萊的形式是所有編舞家中最形式化的，他將攝影機自侷限的舞台前解放出來，拉高至舞者頭上，或穿梭在舞者之間，並且在舞蹈場面中並列出各種特殊的角度。他常用奇特的**鳥瞰鏡頭**（bird's eye shot），有時甚至省了舞者，只用美麗的女孩以整齊劃一的排列，成為半抽象的視覺圖形，宛如萬花筒般令觀眾著迷。

1-1b　小姐們（Dames，美國，1934）

柏士比‧柏克萊（Busby Berkeley）編舞；雷‧恩來（Ray Enright）導演（華納兄弟提供）

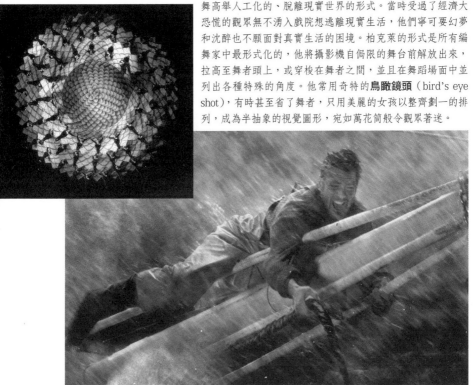

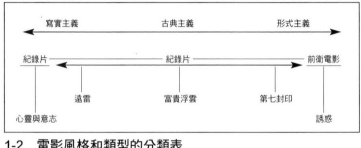

1-2 電影風格和類型的分類表

　　影評人與學者根據多種準則將電影分類，但這些準則並非都很明確。電影的風格和類型是兩種最常用的分類法。三種風格──寫實主義（realism）、古典主義（classicism）和形式主義（formalism）──之間的關係可以被視為一個延續性的光譜，而不是三個截然的範疇。相同的，三種電影基本類型──紀錄片（documentary）、劇情片（fiction）和**前衛電影**（avant-garde）──也只是為了區別的方便，因為在電影中它們經常彼此重疊，寫實主義風格的電影《遠雷》（*Distant Thunder*）有紀錄片的風格；而形式主義風格的電影像《第七封印》（*The Seventh Seal*），導演柏格曼則呈現了前衛電影特質的個人風格。大部分的劇情片，特別是在美國製作的，通常都遵循**古典模式**（classical paradigm）。古典主義風格的電影可被視為是迴避極端形式或寫實主義的中間風格──但大部分古典主義電影的形式都會傾向某個風格。

寫實主義電影中，這個「選擇」的因素較不明顯。簡言之，寫實主義者較想保持一種幻覺──即他電影中的世界是未經操縱而較客觀地反映了真實的世界。另一方面，形式主義者卻毫不做這種處理。他會故意使素材影像扭曲或風格化，使大家明白其影像並非真的事件或事物。他也會故意扭曲其細節的時空脈絡，使其「世界」與真正可見的物質世界大不相同。

　　寫實主義的風格大致來說並不醒目。其藝術家在面對素材時，寧願抹煞自己，較關心電影顯現了什麼，而非如何操縱這些素材。攝影機的運用是相當保留的，它基本上是被當成紀錄的工具，盡可能不做「評論」地複製表面可見的事物。某些寫實主義者的目的常是粗糙的視覺風格，在形式上並不求完美。其最高準則是簡單、自然、直接。不過，這可不是說寫實主義電影缺乏藝術性。因為最好的寫實主義藝術擅長的便是隱藏其藝術手段。

　　形式主義的電影風格就花俏許多。導演所關切的是如何表達他對事物主觀和個人的看法。形式主義者通常是**表現主義者**（expressionists），形式主義的自我表現（self-expression）至少和本身一樣重要，其內在的精神面，心理的現實，都可經由扭曲外在現實世界的表面達成。攝影機被用來評論事

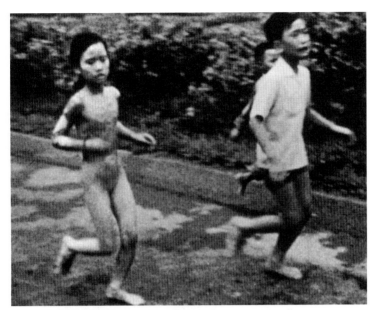

1-3　心靈與意志（Hearts and Minds，美國，1975）

彼得・戴維斯（Peter Davis）導演

　　紀錄片帶給觀眾的震撼力通常來自其真實而非其影像之美。戴維斯這部控訴美國破壞越南的影片，主要是由電視新聞片組成。這是一張幾個越南兒童在一場社區爆炸中逃離現場的照片，他們身上的衣服被汽油燒得幾乎衣不蔽體。一個越南籍的目擊者說：「那些美軍恣意地投擲炸彈，讓他們東竄西逃，然後再把它拍下來。」而正是這些影像讓美國人的反戰情緒升高。兩位著名的第三世界導演，Fernando Solanas和Octavio Gettino則曾指出：「每個影像在記錄現況時，它同時也是當時狀況的目擊者，不可避免地駁斥或強化了當時的狀況。因此它不是單純的電影影像，或為了任何藝術效果而存在的影像，它變成某個政治制度難以消化的物件。」反諷的是，全世界也只有像美國這樣的國家能允許如此自扯後腿的影片在由政府控制或至少是由政府管制的公共頻道上放映。（華納兄弟提供）

物，是強調本質意義而非外在現實的方法。形式主義的電影有相當程度的操縱和對「現實」風格化的處理。

　　大部分寫實主義者認為「內容」比「形式」和技巧重要。題材本身永遠是最重要的，任何分散對內容注意力的方法都值得懷疑。的確，寫實電影的極端會傾向紀錄片，強調人與物的真實攝像（見圖1-3），而形式主義電影則強調技巧與形式，其極端的例子往往可在前衛電影中看到（見圖1-7）這些電影非常抽象，其純粹的形式（即非具象〔nonrepresentational〕）的色彩、

線條和形狀）構成了唯一的內容。大部分劇情片都居於這兩個極端之間，一般稱之為**古典電影**（classical cinema）（見圖1-5）。

甚至「形式」和「內容」這兩個名詞也不是那麼壁壘分明。的確，許多時候，這些名詞意思差不多，只是強調的程度不同而已。一個鏡頭的形式——即一個題材如何被拍攝下來——即是其真正的內容，不一定與現實中該題材給人的印象相同。傳播理論家馬歇爾‧麥克魯漢（Marshall McLuhan）曾經指出，一個媒體的內容實際上即是另一種媒體。比如說，一張照片（視覺影像）描述一個男人吃蘋果（口味），內裡就有兩種媒體：每個媒體傳播訊息——內容——的方法亦不同。要用口語描述一張吃蘋果男人的照片又會產生另一種媒體（語言），其傳播訊息的方式也不一樣。在每個傳播方式

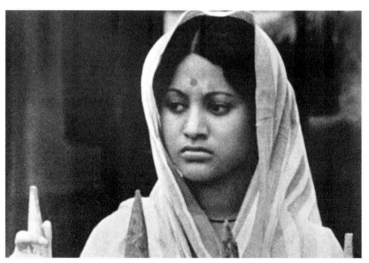

1-4　遠雷（Distant Thunder，印度，1973）

薩耶吉‧雷（Satyajit Ray）導演

大部分寫實電影中的影像總與日常生活的現實有著極緊密的關係。這種風格的電影主要是呈現電影中的訊息與（導演所選擇的）外在環境之間的對照。因此寫實影片傾向於處理低下階層的人物，並且探討其道德問題。導演也甚少介入素材，而讓它們自顯本性。題材較少集中於不尋常的事件，反而強調生活中的共通經驗。寫實風格之卓越即處處讓觀眾感受強烈的人道主義精神，而犧牲形式之美，專注於捕捉現實的真正模樣，不在乎影像的粗粗、甚至凌亂。經常呈現有如快照般的品質——在人們不經意的情況下拍攝而成。在類型上，故事本身通常結構鬆散，且包括許多對推展劇情無多大幫助的細節，然而卻也因此加強了影片的真實感。（Cinema 5提供）

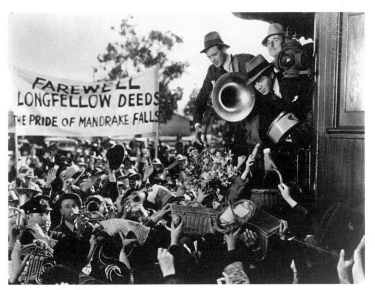

1-5 富貴浮雲（Mr. Deeds Goes to Town，美國，1936）

賈利・古柏（Gary Cooper）主演；法蘭克・凱普拉（Frank Capra）導演

　　古典敘事電影通常避免極端的寫實或形式主義風格，而比較傾向於帶有一些表現風格，但影像的表面仍十分具可信度的處理手法。這類影片通常拍得不難看，但很少吸引觀眾注意到影像的風格。畫面的取捨是由它們與故事或人物之間的關係來定，很少是因為寫實的慾望或形式上美感的需要而來。如此便形成一種功能性強迫不明顯的風格；動作中的人物是主要的視覺元素。古典敘事電影向來以故事本身為重，敘事線很少逃離主題，也不會受作者個人議論之干擾，強調故事的娛樂價值，因此經常屈從於類型的慣例。人物通常由明星扮演，而且角色性格也會被調整成展示明星個人魅力的展覽場。一般而言人物是古典敘事電影最至高無上的元素。劇中人物因此常會被塑造為獨具魅力，甚至被浪漫化。觀眾在觀賞這樣的影片時，會不自覺地去認同這些角色的價值觀與目標。（哥倫比亞公司提供）

上，其訊息均被媒體決定，雖然，這三種方式傳播的都是相同的內容。

　　在文學上，將內容與形式簡單地劃分常被譏為「改編的異端」（the heresy of paraphrase）。比方說，《哈姆雷特》（Hamlet）的內容常可在大學教材的大綱中得見，但是，可沒有人敢說該戲劇和大綱「除了形式」是大致相同的。要改寫這些訊息，我們無可避免地就會改變其真正的內涵及形式。只有內容無法估量藝術成就。繪畫文學及戲劇的真正內容是它們呈現的方式（形式），電影亦然。

　　著名的法國評論家安德烈・巴贊（André Bazin）指出：「要了解電影

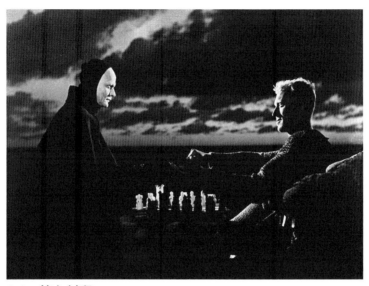

1-6 第七封印（The Seventh Seal，瑞典，1957）

麥斯·馮·席度（Max von Sydow，右）、貝特·艾克羅特（Bengt Ekerot）
演出；古農·費雪（Gunnar Fisher）攝影；柏格曼（Ingmar Bergman）導演

形式主義電影基本是屬於導演的作品，作者個人標誌通常非常明顯。操縱敘事元素與風格化視覺元素都流露刻意的痕跡。故事基本上是導演個人情感的抒發，對客觀現實的忠誠一般而言不是導演的考量。藝術上高度風格化的影片類型如歌舞片、科幻片，都是形式主義的電影。這類影片通常專注處理不尋常的人物與事件——例如《第七封印》裡騎士與死神的化身玩一局生死攸關的棋賽。形式主義影片以處理概念為勝——政治的、宗教或哲學上的——是喜歡抒發意見型的藝術家較常用的形式。影片充滿高度象徵性的元素，情感均藉形式傳達，如這張劇照中高反差的燈光設計。大部分電影風格大師都是形式主義的信徒。（Janus Films提供）

較好的方法是知道它是如何說故事的。」巴贊提出了組織形式的理論——形式與內容在電影中（就如其他藝術）是相互倚賴的。美國評論家赫曼·G·溫柏格（Herman G. Weinberg）曾有簡單的論述：「一個故事如何被敘述亦是那個故事的一部分。同樣的故事可以說得好也可以說得壞，也可以說得不錯或極偉大，這全看是誰在說故事。」

無論在電影或現實生活中，「寫實主義」和「寫實」都常被濫用，我們用這兩個字眼表達如此多種不同的概念。比方，大家經常讚許《蠻牛》（*Raging Bull*）的拳擊場面相當「寫實」，意思其實是說拳擊場面拍得強而有力、緊湊且生動，而不是說它真的在風格上是寫實的。事實上，片中的拳

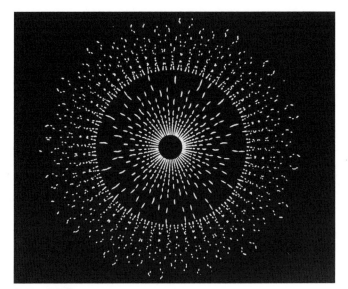

1-7 誘惑（Allures，美國，1961）

喬丹·巴爾森（Jordan Belson）導演

　　在前衛電影中，主題通常以抽象形式出現，並強調形式之美。很多前衛藝術家，如巴爾森，都是從繪畫界轉入電影創作，因為著迷於影像具時間性及物理上具動感的層次。他受歐洲藝術大師如漢斯·瑞克特（Hans Richter）影響頗大，後者以提出「絕對電影」（absolute film）為號召——從可辯識之物上發現純粹圖形形式組合而成的電影。巴爾森作品的靈感主要從東方宗教的哲學觀而來，例如此圖可以象徵一風格化的眼球，或被視為藏傳佛教象徵宇宙的曼陀羅圖案。但這些是個人思索的源頭活水，並非明顯表達在影片中。形狀是巴爾森影片的主體，如動畫般的影像大部分是幾何圖形，從一個光源點開展或收斂，並產生迴旋式的旋轉。這些圖案會擴大、縮小或時隱時現，並幻化成另一形狀，這是為了重新造型，然後再爆炸。這是一部重個人表現的電影——非常個人，通常不易與外界溝通，並且經常沉溺於圖象式的表現。（Pyramid Films提供）

擊場面極度風格化，整個場面以如夢似幻的慢動作、詩意的升降鏡頭和奇特的音效（類似噓聲外加叢林嘶吼聲）所組成，影像和聲音以斷奏（staccato）的手法剪接。的確，電影主題是取材自真實生活——美國1940年代中量級冠軍傑克·拉·摩塔（Jack La Motta）的短暫拳擊手生涯，但是，處理這些自傳素材的風格化手法卻極為主觀（見圖1-8a）。與此大相逕庭的，《第五元素》（*The Fifth Element*，見圖1-8b）的特效是如此奇特地寫實，要是我們不深究的話，幾乎相信那些都是真的。

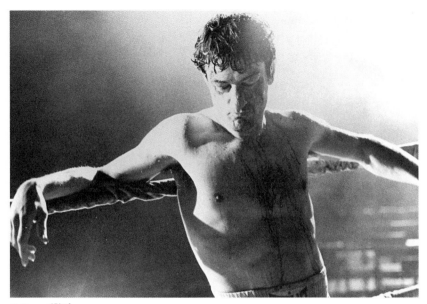

1-8a　蠻牛（Raging Bull，美國，1980）

勞勃‧狄尼洛（Robert De Niro）主演；馬丁‧史可塞西（Martin Scorsese）導演（聯美提供）

　　寫實主義和形式主義是文體論的名詞，並不指陳其題材之本質。比如《蠻牛》雖取材自真實故事，其拳擊場面則為風格化表演。像此圖中傷痕纍纍的拳王傑克‧拉‧摩塔像苦惱的戰士，如釘十字架般倚著拳擊場邊的繩子。攝影機在緩慢抒情的慢鏡頭中滑向他，而柔焦使他看來對這個拳擊場毫無意識。

　　另一方面《第五元素》的特效真實到使我們對不可能的東西信之為真。特效如果很假，我們的樂趣就大減。此處是2259年的曼哈頓，飛行物穿梭在高樓中，全用模型合成數位特效做出。特效小組混合了數位技術與真人的動作，縮小的模型，數位和模型的飛行物，以及虛擬和真正的演員，其結果是用真實的風格呈現幻想的題材，也展現了用表現風格來呈現真實素材的可能性。

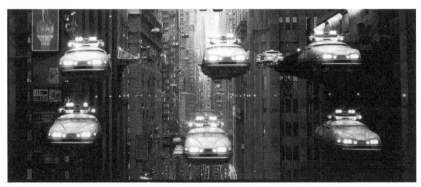

1-8b　第五元素（The Fifth Element，美國，1997）

數位領域（Digial Domain）特效；盧‧貝松（Luc Besson）導演（哥倫比亞公司提供）

形式和內容因此最好是相輔相成地使用，在仔細研讀一個作品時將藝術的某些部分孤立來看是有用的。這種不自然的孤立行動當然是相當人工化，不過，這種方式往往能透視一個藝術整體內在的細節。我們如果能瞭解電影媒體組成的基本要素——其不同的語言系統——我們最終即能瞭解電影的內容、形式和其他的藝術其實是一模一樣的。

鏡頭

　　電影**鏡頭**（shots）的差異通常是視**景框**（frame）內能容納多少素材而定。實際操作時，某個導演的**中景**（medium shot）可能被另一個導演當成**特寫**（close-up）使用。此外，鏡頭越長，就越難區分。一般而言，鏡頭多半由能看見一個人物多少部分、而非由攝影機和被攝物的距離而定。有時候，某些「鏡頭」會扭曲距離感，比如一個**望遠鏡頭**（telephoto lens）能夠在銀幕上造成特寫，實際上，該攝影機卻離被攝物相當遠。

　　鏡頭的種類有許多種，我們大致可分為六類：**(1)大遠景**（extreme

1-9　回家（Okaeri，日本，1995）

篠崎誠（Shinozaki Makoto）導演（Dimension Films提供）

　　這個大遠景被整個環境主導，視覺上，人被縮小到無關緊要之地步，看起來脆弱且無足輕重。導演掌鏡下的多舛戀人好像被廣袤、僵硬、無情的大自然所壓迫。

long shot）；(2)**遠景**（long shot）；(3)**全景**（full shot）；(4)**中景**；(5)特寫；(6)**大特寫**（extreme close-up）。此外，**深焦鏡頭**（deep-focus shot）則是遠景或大遠景的變形。（見圖1-10）

　　「大遠景」多半是從遠自四分之一哩的距離拍攝，其多半是外景，而且可以顯現場景之所在。大遠景也為較近的鏡頭提供空間的參考架構，因此也被稱為**建立鏡頭**（establishing shots）。如果人物出現在大遠景中，他們的身形多半只有斑點大小（見圖1-9）。這種鏡頭在**史詩**（epic）電影中最為常見，因為其場景總扮演了重要的角色，如西部片、戰爭片、武士片和歷史片等。

　　「遠景鏡頭」（見圖1-10）可能是電影中最複雜，也是最不精確的名詞。一般而言，遠景的範圍大致與觀眾距正統劇場舞台的距離相當。遠景最近可和「全景」相當，可以容納角色的整個身體。人物的頭部接近景框頂部，腳

1-10　科學怪人（Mary Shelley's Frankenstein，英國，1994）
勞勃・狄尼洛（蓋在布下者）和肯尼斯・布萊納（Kenneth Branagh）主演；布萊納導演

　　遠景最遠可容納的空間與大戲院的舞台差不多。場景也會對主角產生主導性，除非主角站在前景。遠景打光一般而言很貴又花時間人力，尤其是如果採用深焦攝影時，如圖中實驗室看來得恐怖陰森，但也得夠清楚讓我們看到場景深處。注意圖中的光線層次、大塊的陰影，以及如刑求般從上往下打的強光。更麻煩的是，每當導演要剪到較近的特寫，燈光就得重新調整，使切割轉換間不致於突兀不順暢。任何探過拍戲片場的人都知道，大部分時間大家都在等──等攝影指導宣布燈光打好，大家可以預備開拍了。（TriStar Pictures 提供）

1-11　成名在望（Almost Famous, 美國，2000）

派屈克‧傅吉（Patrick Fugit）和凱特‧哈德森（Kate Hudson）主演；卡麥隆‧克羅（Cameron Crowe）編導

中景永遠適合拍兩人浪漫或不浪漫的戲。一般來說，兩人的中景焦點一分為二，其構圖強調的是對等、兩個人同看親密的空間。兩人鏡頭在浪漫喜劇、愛情故事和「哥兒們電影」類型中是主流。（夢工廠提供）

則接近景框底部。

「中景」囊括了人物從膝或腰以上的身形。中景一般來說，是較重功用性的鏡頭，可以用來做說明性鏡頭、延續運動或對話鏡頭。中景有不少種類，如**二人鏡頭**（two shot）包括了兩個人從腰以上的身形（見圖1-11）。**三人鏡頭**（three shot）包括了三個人，超過三個人以上的鏡頭即是所謂的全景，除非其他的人物是在背景中。**過肩鏡頭**（over-the-shoulder shot）通常可有兩個人物，一個背對攝影機，另一個面對攝影機。

「特寫鏡頭」很難顯示其場景，常常將重點放在很小的客體上──如人的臉部等。由於特寫會將物體放大為幾百倍以上，特別會誇張事物的重要性，暗示其有象徵意義。「大特寫」是特寫鏡頭的變奏。它不是人的臉部特寫，而是更進一步眼睛或嘴巴的大特寫。

「深焦鏡頭」通常是遠景的變奏，有多種不同的焦距，以及相當程度的景深（見圖1-10）。有時被稱為**廣角鏡頭**（wide-angle shot），因為拍攝時需要**廣角鏡**（wide-angle lens）。這種鏡頭能同時捕捉被攝對象的遠、中、

近距離，也最能維持空間的完整性。深焦鏡頭的被攝物總是小心地被安排在水平線上。用這種鏡頭時，導演能引導觀眾的眼光在遠近距離上移動。通常，觀眾的眼光總是由近而遠移動。

角度

物體被攝的**角度**（angle）通常也能代表某種對題材的看法。如果角度只是略有變化，可能象徵了某種含蓄的情緒渲染，如果角度變化趨向極端，則代表一個影像的重要意義。角度由「攝影機」的位置所決定，與被攝的對無關。仰角與俯角所攝下的人物意義自然是相反的，雖然內容是同樣的人或物，但

1-12　我倆沒有明天（Bonnie and Clyde，美國，1967）

華倫・比提（Warren Beatty）和費・唐娜薇（Faye Dunaway）主演；亞瑟・潘（Arthur Penn）導演

高角度鏡頭會呈現畫面中人物的困境、無力感以及被攻擊拘禁的情況。角度愈高愈暗示致命的毀滅。攝影機的角度可以由畫面中構圖的背景推測出：高角度通常會在畫面上出現大部分的土地或地板，低角度則是天空和天花板。因為我們通常會將光線聯想為光明安全，不具威脅性且具穩定意味，但不盡然如此。我們常以為黑暗才會帶來危險，但這場在光天化日下的屠殺，效果極其驚人，因為它是如此出乎意料。（華納兄弟提供）

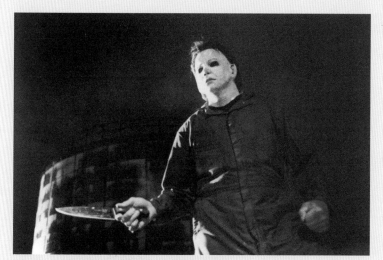

1-13 月光光，心慌慌6：黑色驚魂夜（Halloween: The Curse of Michael Myers，美國，1995）

喬治・韋伯（George Wilbur）演出；喬・夏培爾（Joe Chappelle）導演

大仰角鏡頭可以使角色看來強有力又具威脅性，因為它籠罩著攝影機和我們，像個巨人一般。我們像被釘在地上動彈不得，全由別人操控。（Dimension Films提供）

觀眾所得到的訊息卻完全不同，所以形式便是內容，而內容也就是形式。

寫實主義的導演通常會避免極端的角度。他們喜歡水平視線的角度，約離地五至六呎，也就是接近一個旁觀者的真正身高。這些導演企圖捕捉被攝物的每個細節。**水平視線鏡頭**（eye-level shots）的角度比較缺乏戲劇性。其實所有的導演大概都會用一點水平視線的角度，以便做敘事交待。

形式主義導演較不在乎被攝物的清楚度，但必須能捕捉到被攝物的精髓。極端的角度會造成扭曲，然而許多導演認為扭曲現實的表面更加真實——是一種象徵性的真實。無論寫實主義導演或形式主義導演都知道觀眾很容易認同攝影機鏡頭。寫實主義者希望觀眾能忘記攝影機的存在，而形式主義者則希望觀眾能注意到它。

一般而言，電影有五種基本鏡頭角度，即：(1)鳥瞰角度（bird s-eye view）；(2)俯角（high angle）；(3)水平角度（eye-level）；(4)仰角（low angle）和(5)傾斜角度鏡頭（oblique angle）。當然，除了這五個角度，還有許多其他落於中間的角度；比如說極端的俯角與普通的俯角，其間

1-14　翡翠谷（How Green Was My Valley，美國，1941）

亞瑟・米勒（Arthur Miller）攝影；約翰・福特（John Ford）導演

　　抒情（lyricism）意義模糊，但是用來描述情感的主觀性或美感豐富的情感時，卻是不可或缺的字詞。它是從七弦琴（lyre）這個字衍生而來，抒情經常與音樂及詩不可分。電影的抒情也寓意豐富的情感，雖然抒情可以與主題無關，但它可以說是一部電影的基本概念的外在風格展現。約翰・福特是大片廠時代的大師，是抒情視覺的第一號人物。他不喜歡強烈詩大的情感，而偏好以形式帶出情感氛圍。圖中極具風格的光源處理以及構圖即已賦予了張力十足的情感。（二十世紀福斯公司提供）

便有程度的差異。角度越趨極端，越會使觀眾分散注意力。

　　「鳥瞰角度」可能是所有角度中最令人迷惑的，因為它是直接從被攝物正上方往下拍（見圖1-1b），我們很少從這樣的角度看事物，所以其主體顯得不易辨認。而導演也多半避免這樣的攝影**鏡位**（setup）。不過，在有些情況下，這種角度相當具表達效果。它使觀眾盤旋在被攝體上空宛如天神般，鏡頭下的人物往往像螞蟻般卑微無助。凡是喜歡處理宿命主題的導演，如希區考克（Afred Hitchcock）和佛利茲・朗（Fritz Lang）都喜歡用俯角。

　　普通的「俯角鏡頭」並不似鳥瞰那麼極端，也因此不那麼令人迷惑。攝影機通常架在**升降攝影架**（crane）上，或者就近的高處，但是像鳥瞰那般主宰性較不顯著。這種俯角鏡頭比較接近文學上的全知觀點，好像給讀者一

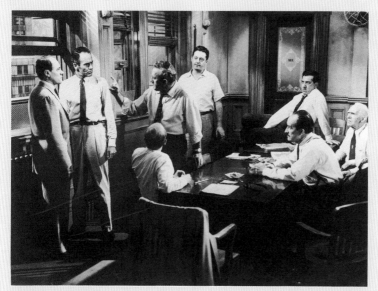

1-15 十二怒漢（12 Angry Men，美國，1957）

（自左至右站立者）E・G・馬歇爾（E. G. Marshall）、亨利・方達（Henry Fonda）和李・傑・考布（Lee J. Cobb）主演，西尼・路梅（Sidney Lumet）導演。

　　西尼・路梅擅長用技巧修飾內容，他堅持技巧是為輔助內容而生。本片大部分在密閉的陪審團房間拍攝，十二位陪審團員討論一椿謀殺案。他說：「電影一路發展下去，我要房間顯得逐漸變小。」於是團員間的衝突也就益發緊張。路梅後來改用遠鏡拍攝，使受困的感覺增加，他的策略還包括角度的漸漸改變：「電影前三分之一用水平以上的視角拍攝，接著降低攝影機高度，中間三分之一即為水平視線，最後三分之一則全是水平視線之下。這麼做，電影愈到後面，天花板出現了，牆顯得更窄，天花板也變得像牆。封閉感逐漸形成，使電影張力迸現。」

　　參見 *Making Movies* 一書，西尼・路梅著（New York: Vintage Book, 1996），這是討論大預算電影實際拍攝情況最好的書之一，也包括商業及藝術之議題。

個梗概，但並不暗示命運。俯角也會使被攝物看來不那麼高，而且總是包括作為背景的地板或牆面，其動作感覺也較緩慢：通常這種鏡頭不大能用來表現速度感，反而比較適合沉緩、呆滯的意義。

　　用這類鏡頭也會凸顯環境，使環境看來似乎可以吞噬角色。總而言之，俯角會減少被攝物的重要性，使人物顯得無害及卑微。

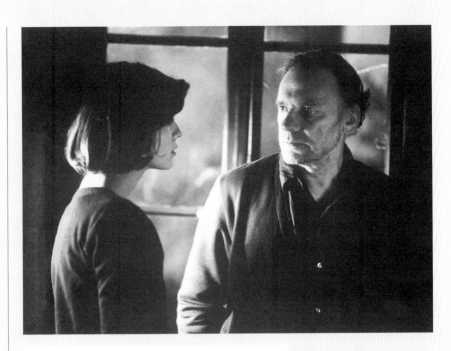

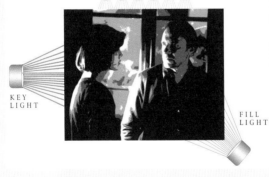

BACK LIGHTS

KEY LIGHT

FILL LIGHT

1-16 紅色情深（Red，法國、波蘭、瑞士合拍，1994）

伊蓮·雅各（Irene Jacob）、尚·路易斯·唐狄尼安（Jean-Louis Trintignant）主演；彼歐特·索伯辛斯基（Piotr Sobocinski）攝影；克里斯多夫·奇士勞斯基（Krzysztof Kieslowski）導演

好萊塢大片廠時代發展出三點燈光（three-point lighting）技巧，至今仍在世界上通用。這種打光法中，**主光**（key lighting）是光線的主要來源，製造影像之**主導性**（dominant），也就是說光照的地方造成強烈的光線光影對比，會首先吸引我們的目光。通常這一區亦是在外表和心理上最大戲劇性所在和動作焦點。**補充光**（fill lights）沒有主光那麼強烈，作用在降低主光的強硬。顯露一些次要細節不被黑暗吞噬。**背光**（backlights）則在分別前景和環境，賦予三度空間縱深的幻象。三點燈光的方法在低調打光的畫面中最具表現性，如此圖。相反的，當打光法是高調時，這三種光源會在影像上平均分配，造成較柔和的效果。（Miramax Films提供）

有些導演很不願意隨便用角度觀點鏡頭，他們認為這種方式太具先入為主的成見，也太具道德評價了。例如日本導演小津安二郎（Yasujiro Ozu）的作品中，攝影機通常都是離地四呎高——完全是日本人坐在榻榻米上看事物的高度。小津視其角色與自己平等，絕不願意觀眾任意輕蔑或同情這些角色。許多時候，角色即是普通人，不特別具美德，也不特別墮落，小津完全讓他們展露自己，不用鏡頭角度來做價值判斷。由是，他的鏡頭是中性的，不帶情感，讓觀眾自己做判斷。水平角度讓我們決定人們以哪種方法呈現。

　　仰角則與俯角相反，它會增加被攝物的高度，並且帶有垂直效果。更確切地說，它能使一個矮的演員看起來較高。動作的速度感增加了，尤其是暴力鏡頭，仰角會捕捉一種令人困惑的感覺。並且會使環境變小，如天空或天花板都退為背景。就心理上而言，仰角會增加主體的重要性，使物體在觀眾前方展開，甚具威脅性，也使觀眾欠缺安全感並覺得被人控制。由仰角攝得的人物通常會引起恐怖、莊嚴及令人尊敬的感覺（見圖1-13）。所以在宣傳

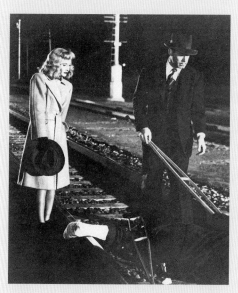

1-17　雙重賠償（Double Indemnity，美國，1994）

芭芭拉·史丹妮（Barbara Stanwyck）和佛瑞·麥莫瑞（Fred MacMurray）演出；比利·懷德（Billy Wilder）導演

　　黑色電影（film noir）主要是根據燈光打法而定義出來的電影風格。是英國電影於1940到1950年代之間出現的一種類型。「黑」表示一個只有夜晚與陰影的世界。它的大環境通常是在城市中，畫面上都是一些陰暗的街道，在昏暗的酒吧裡裊繞著香菸的煙霧，再搭配著象徵脆弱的景物如：窗櫺、玻璃及鏡子等，共同組成它的視覺風格。場景大部分都設在短暫停留的地點，如臨時租賃的破舊客棧、碼頭、巴士站和鐵道，以及象徵被困的窄巷、地道、地下鐵、電梯與火車廂。畫面充斥豐富的擺設，如被霓虹映照的街道、沉積厚厚一層灰的百葉窗，以及寂寞的窗口中所露出淡淡的光影。人物都是禁錮在移動的霧或煙影之中。視覺設計上強調硬光的打法，製造強烈的反差、不規則的形狀及重疊的影像。黑色電影的調性是宿命以及偏執，充滿了悲觀的語氣，凸顯人類處境的黑暗面，主題則圍繞著暴力、愛慾、貪慾、背叛與欺騙。（派拉蒙提供）

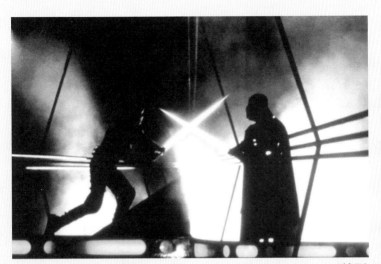

1-18 《帝國大反擊》（The Empire Strikes Back Special Edition）**特別版**（美國，1997）

厄文‧克希納（Irvin Kershner）導演

　　高反差的燈光具戲劇侵略性，賦予被攝材料張力和視覺焦慮感。這場對決戲因發光的劍揮過黑暗而更具動感。背景中，天空中被光分割開。高反差的打光在犯罪電影、通俗劇、驚悚片和偵探片類型中甚為典型，這些電影中的暗光象徵未知、騙人的外表以及邪惡本身。（二十世紀福斯公司提供）

片以及強調英雄主義的電影中，這類鏡頭是最常見的。

　　「傾斜鏡頭」的水平線多是斜的，鏡頭內的人物看起來好像快要跌倒。這種鏡頭有時用於**觀點鏡頭**（point-of-view shots），例如醉漢的觀點。在心理上，傾斜鏡頭給人的感覺是緊張、轉換及動作即將改變。傾斜鏡頭使水平和垂直的線條都變成斜線，但很少人使用，因其會使觀眾迷亂，適合用於暴力的場景，因其可精確地捕捉視覺上焦燥的感覺。

光與影

　　一般來說，**攝影師**（cinematographer，亦被稱為攝影指導〔director of photography〕，簡稱D.P.）在導演的指示下，應該負責燈光的安排和控制並控制攝影的品質。很少有創作者會忽視電影的燈光，因為燈光能準確地表達意義。經由燈光方向和強度的變化，導演能引導觀眾的目光。但是電影

的燈光很少是穩定不變的，只要攝影機或被攝物稍有變動，燈光就得改變。拍電影所花費的時間大部分都耗費在調整每個鏡頭複雜的燈光。每個**鏡次**（take），攝影師都得考慮其內部的動作。不同的色彩、形狀、質感，都會反射或吸收不等量的燈光。如果拍攝的是深焦鏡頭，考慮得便得更複雜，因為燈光也有深度。另外，拍電影的人也沒有靜照攝影師能使用暗房技巧的自由度：諸如多層反差的相紙（variable paper）、遮光法（dodging）、氣壓清潔刷（airbrushing）、顯影的選擇（choice of development）、放大用的濾片（enlarger filters）等等。彩色電影中，燈光的明暗變化較不顯著，因為色彩會使陰影層次模糊，使影像平板化。

燈光的風格有很多種，而且往往與電影的主題、氣氛及**類型**（genre）有關。比如喜劇和歌舞片，燈光的風格就較趨明亮，陰影較少佈局，常用**高調**（high key）的風格。悲劇和通俗劇較常用**高反差**（high contrast）燈光風格：亮光處特別明亮，而黑暗處也相當有戲劇性。一般而言，懸疑片、驚慄片和黑幫電影則較趨**低調**（low key）風格，陰影均採投射式，亮光也帶有氣氛（見圖1-16）。每種燈光只有一種風格，而某些影像包含不同的燈光風格，例如，背景的燈光是低調，而前景中燈光卻有些高反差。一般而言，攝影棚內的燈光打法較為風格化及戲劇性，而外景燈光因為多採自然光源，比較有自然風格。

自有人類以來，光的明暗就帶有象徵性的意義。聖經裡充滿了明暗的象徵；畫家林布蘭特（Rembrandt）以及卡拉瓦喬（Caravaggio）也喜歡用光影營造心理氣氛。一般來說，藝術家用黑暗來象徵恐懼、邪惡、未知之事，光明則代表了安全、美德、真理和歡愉。由於這種象徵法的長久傳統，有些導演，會故意將我們對明暗的期待誤導（見圖1-12）。希區考克以令人吃驚的方式扭轉我們對光亮明暗的認知，在希區考克的電影中，每一個邪惡、隱晦的陰影都似乎在威脅主角的安全，然而卻沒有任何事發生。然而在光天化日之下，最大的危險卻凌空而來。

燈光有時也用來顛覆被攝事件。保羅・普里克曼（Paul Brickman）的《保送入學》（*Risky Business*）是部成長喜劇。就如同類影片一樣，年輕的主角（湯姆・克魯斯〔Tom Cruise〕飾）戰勝「體制」及其偽善的道德觀。但在這電影中，天真的主角在遊戲中以更偽善的方法贏得勝利。部分場景是以低調燈光拍攝（喜劇也常見），暗影會壓低喜劇的調子。因而到片子結束時，我們無法確知主角的成功是反諷還是讚揚。假如以一般的高調燈光拍

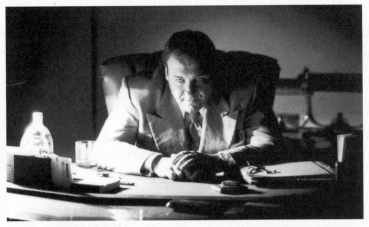

1-19　不在場的男人（The Man Who Wasn't There，美國，2001年）

詹姆斯・甘多非尼（James Gandofini）主演；科恩兄弟（Joel and Ethen Coen）編導

　　背景設在1949年的本片採黑白片拍攝，做為對戰後黑色社會寫實電影風格的致敬。科恩兄弟指出，本片的背景和故事都來自寫過《雙重賠償》的小說家詹姆斯・肯恩（James M. Cain）的世界。攝影師羅傑・狄更斯（Roger Deakins）說：「我愛黑白片，其表現力強，彩色有時會美化事情。」狄更斯一般只用少數大光源，有時來自不平常的位置來加強犯罪、出軌和謊言的鬼祟氛圍。注意此圖中光線來自下方造成陰森的效果，這個人你絕不想和他做生意。（USA Films提供）

攝，電影可能會較好笑，但低調攝影卻使喜劇更具嚴肅性 —— 反諷及弔詭。

　　燈光既有寫實也有表現色彩。寫實主義的人喜歡用**自然光**（available lighting），尤其在外景鏡頭。不過，即使在外景，大部分導演仍得用些燈及反射板來加強自然光，或者使太陽強光柔和些。也有導演利用感光較敏感的底片，或者特別的**鏡片**（lenses），而完全不用人工燈光。自然光會使影象有紀錄片的感覺，光質感較粗糙不圓潤。不過，也並非所有的外景光均顯得剛硬，比如約翰・福特和黑澤明就會利用特別的濾鏡，使外景地的光線帶有柔和浪漫的懷舊色彩。在室內攝影時，寫實主義者喜歡利用明顯的光源如窗戶、燈架來打燈，或者，他們也會用擴散式的打燈法，以去除人工化和高反差效果。簡言之，寫實主義導演不喜用太顯著的燈光，除非該景有明顯的光源。

　　形式主義的導演則較偏向象徵性的暗示燈光，他們常常以扭曲自然光源的方式強調燈光的象徵性。比方說，從演員臉部下方打的光，即使演員臉上沒有表情，也會顯得陰險邪惡。同樣的，任何位於強光前面的人或物都有些

1-20 英雄本色（Braveheart，美國，1995）

蘇菲・瑪索（Sophie Marceau）和梅爾・吉勃遜（Mel Gibson）
演出；梅爾・吉勃遜導演（派拉蒙提供）

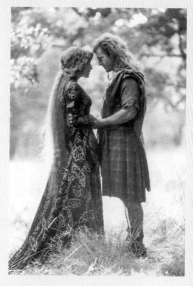

　　藝術史家通常會區分「繪畫」和「線條」風格，這種區分對
影像藝術亦然。**繪畫風格**（painterly style）線條柔和、感性，
也浪漫，最具代表性的是莫內（Claude Monet）的印象派風景，
和雷諾瓦（Pierre Auguste Renoir）的人像畫。其線條不明顯，
色彩和質感在強光的環境中如霧般模糊暈散。相反的，**線條
風格**（linear style）強調分明的線條，較不重色彩和質感，在
繪畫中，線條風格的代表藝術家如波堤切利（Sandro Botticelli）
和德國古典派的安格爾（Jean-Auguste-Dominique Ingres）。

　　電影亦可有繪畫或線條派攝影，視其打光、鏡頭和濾鏡
而定。《英雄本色》此圖幾乎如同雷諾瓦的畫，攝影約翰・
托爾（John Toll）用柔焦鏡頭和溫暖的自然背光（造成演員頭
部背光效果），製造出特別浪漫的抒情效果。至於惠勒的戰後傑作《黃金時代》則由偉大的葛
雷・托藍（Gregg Toland）掌鏡。其線條風格嚴峻、不浪漫，焦點清晰凌厲，這種風格與時
代吻合，因為戰後普遍迷漫著幻滅、憂傷的價值重生，以及不抱希望的無情。這種高底調的
攝影十分雕琢，但也是以實事求是、簡單而不顯眼的方法，服務嚴肅的題材。

1-20b 黃金時代（The Best Years of Our Lives，美國，1946）

哈洛・羅素（Harold Russell）、泰麗莎・萊特（Teresa Wright）、丹納・安德魯（Dana
Andrews）、米娜羅（Myrna Loy）、侯吉・卡麥可（Hoagy Carmichael，站立者）和佛萊
德力克・馬區（Fredric March）演出；威廉・惠勒（William Wyler）導演（雷電華提供）

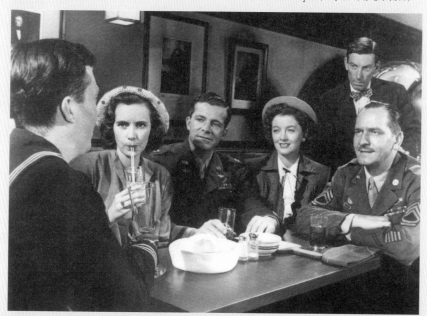

恐怖的暗示，因為觀眾總會將光與「安全」相聯，任何阻擋此光源者，都威脅了這種安全性，但從另一方面來說，如果這種背輪廓光的效果是在外景，反而會帶有浪漫柔和的效果。

如果光源從臉部上方罩下，則會造成天使般的效果，因為這種光源暗示神的光澤下披。這種「神跡」般的燈效常會變得老套。至於**背光**（backlight，一種近似背輪廓光者），會使影像柔和幽雅。愛情場面以光暈效果拍攝戀人的頭部會有浪漫的效果。背光用來強調女性的金髮最恰當（見圖1-20a）。

至於聚光燈能使明暗產生激烈對比，乍看之下，這類影像顯得變形、撕裂，形式主義的導演運用這種強烈的對比，營造出心理及主題上的效果（見圖1-18）。

創作者亦可將光圈放大，產生**曝光過度**（overexpose）的效果，使畫面的表面充滿蒼白的光，夢魘和幻想的段落可常見這種處理法。有時這種技巧亦可用來誇大情緒。

彩色

彩色電影雖到了1940年代才在商業範疇中流行，但在此之前，已有很多影片在色彩上進行實驗。例如梅里耶就曾用人工著色的方式，讓每個畫師負責一分鐘膠片的著色。《國家的誕生》（*The Birth of a Nation*，1915）最早的版本是印在染色的膠片上，藉以表示不同的情緒：亞特蘭大大火一場戲是紅色，夜景是藍色，外景的愛情戲是淡黃色。許多默片導演也用這種技巧來表示不同的情緒。

1930年代的彩色片非常矯飾，主要的問題在於色彩會修飾每樣東西，對於歌舞片或豪華歷史片的效果最適中，因為色彩會增強美感。早期好萊塢的彩色片通常有華麗的人工布景。但彩色不適合用在寫實主義的影片上。早期的彩色片也也強調添加的裝飾，色彩顧問的工作是使服裝、化裝及布景的色彩能和諧。

此外，每部彩色片都有一個確定的基本色調（通常是紅、藍或黃色），因而光譜上其他顏色都被扭曲了。這些問題到1950年代才被解決。不過，與人眼的色彩辨識能力相比，如今電影的色彩無論多準確，仍然十分粗糙。

大致來說，有名的彩色電影都帶有表現主義味道。這以米開朗基羅・安

1-21a 美國心，玫瑰情（American Beauty，美國，1999）

凱文・史貝西（Kevin Spacey）和蜜娜・蘇伐莉（Mena Suvari）演出；山姆・曼德斯(Sam Mendes)導演

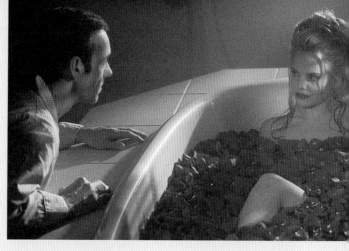

紅色經常和性相聯，但戲劇文本會決定「紅色」（和性）是具引誘性或令人反感的。這部片中，婚姻不幸福的男主角逃避郊區乏味的地獄生活，將年輕女兒好挑逗的同學當成性幻想的對象。他常幻想她裸體鋪上滿玫瑰花瓣——那是他被喚醒的猛烈性慾、他的男子氣概。（夢工廠提供）

1-21b 夜夜夜狂（Savage Nights，法國1993）

希利・寇拉（Cyril Collard）、蘿曼娜・波林傑（Romane Bohringer）演出；希利・寇拉導演

紅色是象徵危險的顏色：暴力、血。血液是HIV的主要傳媒，即AIDS的前身。本片描述一位呈HIV陽性反應的雙性戀者其性虐癖的行為。他與兩位愛他的人，包括波林傑，從事性行為時並沒有使用防護措施。（Gramercy Pictures提供）

1-22a　純真年代（The Age of Innocence，美國，1993）

蜜雪兒・菲佛（Michelle Pfeiffer）及丹尼爾・戴─路易斯（Daniel Day-Lewis）演出；馬丁・史可塞西導演

　　明亮的顏色通常傾向振奮，因此導演們經常突顯它們，尤其當被拍攝物是嚴肅而樸素的時候。本片根據艾迪絲・華頓（Edith Wharton）所著的小說改編，本片描述1870年代紐約上流社會的禁忌之愛。本片的影像幾乎像是泡過褐色墨汁的褪色照片一樣，其柔和的色彩反映了上流社會的保守價值觀——品味卓越、正確、壓抑。（哥倫比亞提供）

1-22b　教父（Godfather，美國，1972）

馬龍・白蘭度（Marlon Brando，配紅玫瑰者）主演；法蘭西斯・福特・柯波拉（Francis Ford Coppola）導演

　　教父由戈登・威利斯（Gordon Willis）攝影，他以低調燈光攝影技巧聞名。本片色彩不只是壓抑，在缺乏空氣的暗室裡簡直令人窒息。在這個陰暗的世界裡，只有偶然的幾抹色彩能自幽暗中逃脫——一朵玫瑰的鮮紅，自百葉窗滲入的慘黃光線，幾許斑駁的膚色。其餘盡是黑暗。（派拉蒙提供）

1-22c 美麗人生（Life Is Beautiful，義大利，1998）

羅貝多・貝尼尼（Roberto Benigni）主演及導演

電影開始是個鬧劇，色彩溫暖明亮，背景是典型地中海風味。但當納粹屠殺往南蔓延，主角因義大利猶太裔的身分被逮捕送上火車並開往集中營。此時色彩開始泛白變淡，幾乎所有顏色都被自影像中剔除，僅有偶然幾抹蒼白的膚色色調點綴集中營和其中的囚犯。（Miramax Films提供）

東尼奧尼（Michelangelo Antonioni）的話最具代表性：「我們得干預彩色電影，去除它慣常的真實性，以當時的真實性取而代之」。在《紅色沙漠》（*Red Desert*）中（卡洛・狄・帕馬〔Carlo Di Palma〕攝影），安東尼奧尼在外景地上噴灑顏色，藉以製造內在、心理的感覺。為了製造現代工業社會醜陋的形象，他將工業廢料、河水污染、沼澤和大塊地區都染成灰色，因而也象徵了女主角單調乏味的生活。每當紅色出現時，它代表了性的激情，然而，有如其缺乏真情的性關係一樣，紅色僅是對普遍存在的灰色一個無力又蒼涼的遮掩罷了。

在心理方面，色彩是電影中的下意識原素。它有強烈的情緒性，訴諸的不是意識和知性，而是表現性和氣氛。心理學家發現，人們喜歡「解釋」構圖線條，卻消極地接受了顏色，容許它象徵心境。也就是說，線條常與名詞相聯，色彩則與形容詞相聯。線條是陽剛的，色彩是陰柔的，色彩和線條都暗示了意義，但方式不同。

1-23a 當男人愛上男人（Johns，美國，1996）

大衛・阿奎特（David Arquette）和路卡斯・哈士（Lukas Haas）主演；史考特・席佛（Scott Silver）導演

　　關於老套色彩。有些具想像力的導演為了避免陳腔濫調，經常使用反浪漫的色彩來攪亂流行的刻板印象。背景設在好萊塢的電影通常強調其飽滿的繽紛魅力，但此片探討兩個街頭男妓的世界，片中他倆在烈陽下，躑躅於我們不熟悉的好萊塢遍布沙塵的街上。這可不是觀光客紛擾的星光大道，而是夢已破碎的真實街道生活。圖中主色是白色──灼熱、發亮、無情，注意它幾乎一點綠樹也無。（First Look Pictures 提供）

1-23b　妳是我今生的新娘（Four Weddings and a Funeral，英國，1994）

安蒂・麥道威爾（Andie MacDowell）及休・葛蘭（Hugh Grant）主演；麥克・紐威爾（Mike Newell）導演

　　這部浪漫的愛情喜劇以極長的篇幅避免俗濫及煽情。因此這場愛戰勝一切的終場戲設在下雨的倫敦，正藍的顏色帶來冷意及興奮的顫抖。（Gramercy Pictures提供）

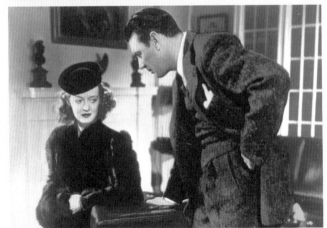

1-23c　黑暗的勝利（Dark Victory，美國，1939）

貝蒂・戴維斯（Bette Davis）和喬治・伯奈特（George Brent）演出；艾德蒙・高汀（Edmund Goulding）導演；Turner Entertainment 公司著色

　　「老實說，你覺得這套西裝太藍？不夠藍？」（華納兄弟／Turner Entertainment公司提供）

色彩的象徵意義事實上自古已存，而且往往與文化有關，雖然在不同的社甲中會發現驚人的相似之處。一般而論，冷色（藍、綠、淺紫）代表了平靜、疏遠、安寧，在影像上較不凸顯。暖色（紅、黃、橙）代表了侵略、暴力、刺激，在影像上十分張揚。

有些導演也故意利用彩色電影的俗豔，費里尼（Federico Fellini）的《鬼迷茱麗》（*Juliet of the Spirits*）裡用古怪的布景、服裝來說明演藝世界俗麗卻吸引人的魅力。巴伯・佛西（Bob Fosse）的《酒店》（*Cabaret*）背景在德國納粹初起時，其色彩觀念就故意造成「分裂」的神經質感覺，強調1930年代偏好的深紫色、不和諧的綠色、紫色，還有金色、黑色和粉紅色華麗的組合。

彩色片中的黑白片段通常用來做象徵意義。有些導演在黑白片中插入彩色片斷，但這種技巧的問題是其易得的象徵主義。而這種插入黑白段落的方法有時過於造作及明顯，比較好的方式反而是盡量少用顏色，讓黑、白色凸顯。像狄・西加（Vittorio De Sica）的《費尼茲花園》（*The Garden of the Finzi-Continis*）背景是法西斯時代的義大利，電影的前段充滿耀目的金、紅及各種綠色。法西斯的壓制越來越嚴厲時，色彩就慢慢消褪，末了電影僅剩下白、黑、灰藍色了。類似的手法也見諸《美麗人生》（見圖1-22c）。

1980年代電腦科技日新月異，可讓黑白電影「彩色化」——這引起部分電影人及評論者的抗議。將某些類型的電影著色（如時代片、歌舞片及娛樂片），對影片的破壞並不嚴重。但如是像《大國民》（*Citizen Kane*）這樣精緻的黑白片（其黑色電影的燈光風格及出色的深焦攝影），就是場浩劫了（詳見本書第十二章）。

著色這種技巧也破壞了某些片子構圖的平衡，產生新的**支配力量**（dominants）。例如在《黑暗的勝利》中（見圖1-23c），喬治・伯奈特的藍色西裝非常醒目，雖然它與戲劇的主題沒關連。在這部影片的黑白版中，貝蒂・戴維斯的地位較重要，她深色的衣服和白色的壁爐成強烈的對比。這種削弱戲劇衝擊力的方法擾亂了視覺感，我們會認為伯奈特的西裝對電腦來說「一定」重要。

鏡片、濾鏡和底片

相較於肉眼，攝影機的鏡頭不過是機械裝置，因此電影中某些驚人的扭

曲效果可以藉由拍攝的過程來製造，尤其在形狀大小及遠近上。鏡片不會做心理上的調適，僅記錄下一切。例如靠近攝影機的物體看起來比遠的物體大，要是咖啡杯放在鏡頭前，而人物遠離鏡頭，那麼人物會完全被杯子遮掩。

　　寫實主義導演喜歡用標準的鏡頭，避免造成扭曲。這種鏡頭使被攝物與人眼所見者相似。形式主義的導演則較喜用**濾鏡**（filters），企圖改變表面的真實。這些光學濾鏡會強調或壓縮某些特質。雲的形狀因此可以用濾鏡使之看起來被誇張成頗具壓迫感，或者輕柔地被擴散開來。濾鏡也可以用來修改形狀、色彩和光影。鏡頭的種類很多，大致可分為三種：不扭曲的「標準鏡頭」、望遠鏡頭和廣角鏡頭。

　　「望遠鏡頭」通常用來拍遠距離的特寫效果。比如說，為了保障攝影師安全，我們可以用望遠鏡頭攫取獅子的特寫；或者為了不引人注意，在遠處攝下都市人甲的鏡頭，避免行人朝攝影機瞪眼。有時攝影師亦可藏在車中，

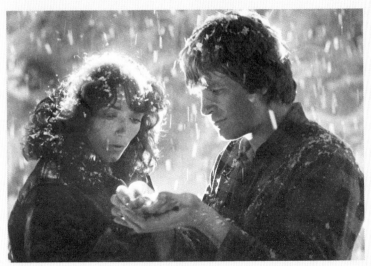

1-24　外星戀（Starman，美國，1984）

凱倫‧艾倫（Karen Allen）及傑夫‧布里吉（Jeff Bridges）主演；約翰‧卡本特（John Carpenter）導演

　　並不是電影中的每個鏡頭都以相同的風格拍攝，這部科幻片的前半段是以樸素、實用的風格來拍攝。但當女主角愛上英俊但笨拙的外星人後，攝影風格變得浪漫起來。街燈因**柔焦**（soft-focus）攝影變得柔美，而兩人頭頂上的光暈強調了他們沉浸在彼此的吸引力。雪紛紛落下更顯得此刻的魔幻力量。他們不僅是愛人而已，他們是靈魂的伴侶。（哥倫比亞提供）

透過窗戶攝取特寫。其效果類似望遠鏡，由於具較長的焦距，我們有時稱它為長（遠）鏡頭（long lens）。

　　望遠鏡頭有時會造成心理效果，因為其焦點僅在遠處，前景或背景往往會失焦而模糊不清，形式主義導演尤其愛用（見圖1-26a）。鏡片的焦距越長，對距離就越敏感，距焦點很近的事物亦可能模糊。這種在前景、背景或兩者都模焦的方式可產生顯著的攝影或營造氣氛的效果。

　　長焦距的鏡頭在拍攝時可以調整，以指導觀眾的視線，這種技巧我們稱之為**變焦**（rack focusing）或**選擇性焦點**（selective focusing）。在《畢業生》（*The Graduate*）中，導演麥克‧尼可斯（Mike Nichols）用變焦來取代剪接，使觀眾注意焦點先在女主角身上，接著模焦，將焦點轉至幾呎外的母親身上。這個技巧一方面顯示兩者間的因果關係，也表示女主角突然瞭解男友的情婦竟然是自己的母親。在《霹靂神探》（*The French Connection*）

1-25　異形續集（Aliens，美國，1986）

雪歌妮‧薇佛（Sigourney Weaver）及卡莉‧韓（Carrie Henn）演出；詹姆斯‧卡麥隆（James Cameron）導演

　　這部科幻片的場景是未來世界，但用色仍遵守寫實手法：冷酷、表面粗糙，充滿重金屬科技感，以藍灰色為主調。這不是一個適合小孩、婦孺的空間，用色相當冷，多為軍隊船的古銅色或單調的土褐色，只有紅色濾鏡提示緊急狀態。（二十世紀福斯公司提供）

1-26　六種誇大的程度

以下六張照片所用的鏡頭都替角色和環境的關係下註解。

1-26a　驚聲尖叫（Scream，美國，1996）

寇特妮・考克斯（Courteney Cox）主演；衛斯・克瑞文（Wes Craven）導演。

　　有些望遠鏡頭能將焦點非常準確地設在動作中很小的距離上，注意此圖中考克斯手上的鏡焦距是模糊的，背景亦然。如此我們的目光被迫專注在角色生命決定性的一刻就完全在她臉上。（Dimension Films提供）

1-26b　美得過火（Too Beautiful For You，法國，1989）

卡洛・波桂（Carol Bouquet）及傑哈・德巴狄厄（Gerard Depardieu）演出；貝特杭・布里耶（Bertrand Blier）導演

　　中等長度的望遠鏡頭通常用來加強畫面的抒情潛力。強度雖不如圖1-26a，布里耶的鏡頭還是捕捉到了車頂上的光來製造出抒情的光線，強調出兩位主角性興奮的情景。（Orion Pictures提供）

1-26c　山丘之王（King of the Hill，美國，1993）

傑西・布雷佛特（Jesse Bradford，左）及傑洛・克拉普（Jeroen Krabbé）演出；史提芬・索德柏（Steven Soderberg）導演

　　潦倒的父親告訴孩子他將出遠門幾週，所以小孩必須懂得在家照顧自己。圖中攝影將焦距放在小孩恐懼不安的臉上，而父親則站在焦距之外的背景；如果導演要強調父親的表情，孩子的臉則會是柔焦，而父親的臉才是焦點之所在。如果要同時強調兩人的表情，則他可選用廣角鏡使兩人都在焦距之內。（Gramercy Pictures提供）

1-26d 辛德勒的名單

（Schindler's List，美國，1993）

連恩‧尼遜（Liam Neeson）主演（圖中伸開手臂者）；史蒂芬‧史匹柏（Steven Spielberg）導演

當畫面需要深焦處理時，一定用廣角鏡，所以前景及背景事物均能清晰入焦。深焦攝影一般而言是客觀的、寫實求是且不浪漫的。前景不見得比背景重要。本片是關於一個德國企業家（尼遜飾）辛德勒，在二次世界大戰時從納粹大屠殺中解救了成千上萬的猶太人。因為深焦攝影可以使畫面中視覺母題（visual motifs）的重複無限延長，史匹柏用這個來象徵全歐的猶太人都被群聚在一起，但只有辛德勒名單中的猶太人才能幸運脫離死境。（環球公司提供）

1-26e 《紅番區》宣傳照（Rumble in the Bronx，美國，1996）

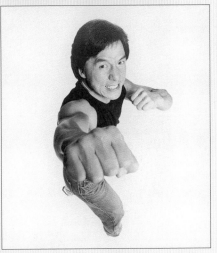

成龍（Jackie Chan）主演；唐季禮（Stanley Tong）導演

超廣角鏡可以誇張不同縱深的距離，成為有用的象徵技巧。成龍此圖用廣角鏡來扭曲影像，使他的拳幾如頭一樣大，腳簡直在另一個地方。（New Line Cinema提供）

1-26f 美國情緣（Serendipity，美國，2001）

凱特‧貝金塞爾（Kate Beckinsale）和約翰‧庫薩克（John Cusack）主演；彼德‧巧森（Peter Chelsom）導演

看看背景的光，巧選的濾鏡使之夢幻般地模糊飄蕩，宛如飛翔的螢火蟲。我們還需要聽對白才知道兩人在戀愛嗎？我們需要被告知此片是浪漫喜劇嗎？濾鏡攝影早已說明一切。（Miramax Films提供）

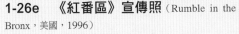

1-27　衝擊年代（Kids，美國，1995）

雅基拉‧佩古羅（Yakira Peguero）和李奧‧費茲派屈克（Leo Fitzpatrick）
主演；拉瑞‧克拉克（Larry Clark）導演

　　感光快的底片對光線敏感，可以將就現場及外景已有的光線，無需另加燈光
即可記錄影像，即使是晚上也不例外。這種底片會產生強烈的光線對比，使細節
看不見，影像粒子粗到像繪畫而非線條或風格。感光快的底片對想製造寫實及紀
錄片感覺的劇情片特別有效，比如這種描述郊區青少年和他們性冒險的爭議性影
片──愛滋病就要發生了！（Excalibur Films提供）

中，威廉‧佛烈金（William Friedkin）用選擇性焦點描述一個被監視的犯
人；當群眾都模糊不清時，唯有主要角色清楚，佛烈金將焦點從疑犯移到跟
蹤疑犯的偵探身上。

　　長焦距鏡頭也會使影像「平板」，減少不同地點的距離感。在望遠鏡頭
之下，兩個相距幾碼遠的人，可能看起來相距咫呎。在這樣緊密壓縮的距離
中移動，其動感亦會平板化而顯得沒什麼變化。在《馬拉松人》（*Marathon
Man*）中，男主角（達斯汀‧霍夫曼〔Dustin Hoffman〕）急著向攝影機跑
來，但因為用的是望遠鏡頭，他似乎僅在原地跑，並沒有靠近攝影機。

「廣角鏡頭」或所謂的**短焦距鏡頭**（short lenses），即是深焦攝影中所有，目的在使鏡框內所有的人或物都有清晰的焦點。廣角鏡頭會造成線條和空間的扭曲。角度越廣，線條形狀就扭曲地越嚴重，尤其是影像的邊緣。距離也會被誇大，有時銀幕中兩人只離一呎遠，感覺卻像有幾碼遠。

至於走位在廣角或短焦距鏡頭中也會造成特殊效果：朝鏡頭縱深走，幾步路會顯得幾丈遠，特別可用來形容角色的奮力、無情和掌權。「魚眼鏡頭」（fish-eye lens）是廣角鏡頭中最極端者，其線條已扭曲至邊緣宛似我們透過一個水晶球在看世界。

鏡頭和濾鏡也可用來做單純的形體改變效果——使角色看起來更高、更瘦、更年輕或更老。約瑟夫・馮・史登堡（Josef von Sternberg）有時會在鏡頭外罩一層透明絲襪，使影像帶上一層浪漫、輕柔的色彩。有些具有魅力的女演員在上了年紀之後，甚至在合約中載明特寫鏡頭只能用柔焦鏡片，柔焦能遮掩住臉上的皺紋和皮膚的粗糙。

濾鏡的種類甚至比鏡頭還多。有些能捕捉、反射光芒，造成鑽石般的光型（十字鏡）。有些濾鏡能壓縮或擴張某種色彩，對外景特別有用。在勞勃・阿特曼（Robert Altman）的《花村》（*McCabe and Mrs. Miller*，由維摩斯・齊格蒙〔Vilmos Zsigmond〕攝影）中，濾鏡也發揮了大作用，外景用藍、綠濾鏡，製造冬日颯冷之氣，而黃、橙濾鏡用於內景，製造貧瘠地區木屋內的溫暖氣息。

電影膠片的種類也多，大部分分成兩大類：感光快及感光慢兩種。感光快的膠片對光線敏感，有時現場無燈光輔助，即使在夜間，僅靠有限光源亦能拍攝影像（見圖1-27）。感光慢的膠片則對光線不敏感，有時甚至需要有比用感光快的膠片十倍的燈量才能使影像顯現。在傳統上，感光慢的膠片能夠顯現清晰而明確的細節，線條明朗，色調質感強，對色彩也能捕捉其真實的色調。

感光快的膠片傳統上較與紀錄片相聯，因為它對光線敏感，能在事件發生的當兒捕捉影像，不必浪費時間在煩瑣的燈光架設上。也因為它感光快，其影像粒子較為粗大，線條較為模糊，色彩也宛似被水洗過。尤其是黑白片，光影反差特別大，中間灰色的層次也往往喪失。

一般而言，像這類技術上的問題在本書這種書籍中很少論及，但感光的快慢也會產生美學上及心理上的效果。從1960年代初期，許多劇情片的導演都樂用感光快的膠卷，使電影顯出紀錄及現場真實性的效果。

特殊效果

如果莎士比亞今日還活著，他會對電腦製造的影像（CGI）所創造出的奇幻美麗的新世界大吃一驚，新世界已使魔幻奇妙的事物成為日常普通之事，這個在1990年代趨於完美的電子科技，已經將特效做革命性的改變，雖然它不便宜，幾分鐘的特效要花成千上萬的美金，但這種特效替製片家省了百萬以上的美元。

過去，很多戲得重拍，因為技術的不足。比如說，如果在古裝片中出現現代建築或汽車，這場戲就得剪掉或重拍。如今這些細節可以用科技移除。同樣的，不小心出現在畫面中的麥克風，甚至演員臉上的汗，都可以被特效人員（F/X technician）除掉。

電腦特效可以用於未來，電子科技可以修改新戲服，新背景，新前景，或完全不同的氣氛，好像在《魔戒三部曲》（*The Lord of the Rings*

1-28　雙人舞（Pas De Deux，加拿大，1968）

諾曼‧麥克賴倫（Norman McLaren）導演

　　早在電腦影像發明之前，拍電影的人主要仰賴一種被稱為光學印片機來製造大部分特級（電影界用F／X來代表特效）。比如說，這部電影用了重複攝影（chronophotography）技巧，使兩個舞者的動作停佇重疊，製造出複影效果（stroboscopic effect）舞者的動作留下鬼影子，像視覺詩篇般。如今光學印片幾乎已不存在，全被數位和電腦技巧取代。（National Film Board of Canada提供）

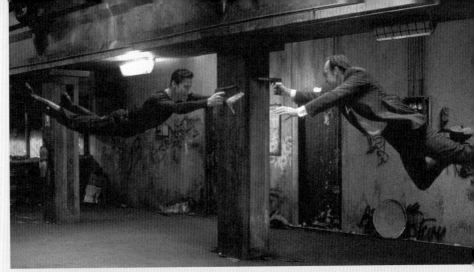

1-29　駭客任務（The Matrix，美國，1999）

基努‧李維（Keanu Reeves）和希哥‧偉文（Hugo Weaving）演出；安迪和拉瑞‧華喬斯基兄弟（Andy and Larry Wachowski）編導。

　　《駭客任務》在奧斯卡拿下四個技術大獎，自1999至2003年共拍了三部曲，由香港武術大師袁和平任武術指導，特效指導則是約翰‧格塔（John Gaetta）。三部曲中充滿反地心引力的特效，比方說角色旋迴於空中，跑上牆，快動作行動，以及半空中對打。有場戲中，戰鬥在半空中被「凍結」而攝影機環繞動作打轉。特效小組也發明一種所謂「子彈時間」的特效，即角色在超慢鏡頭中躲避子彈。《駭客》三部曲結合了各種形式的影響，比方漫畫、香港功夫片、西方動作片、東方神祕主義、童話，電玩遊戲、日式卡通、電腦遊戲和傳統科幻片（如《銀翼殺手》〔Blade Runner〕）。整套企劃構想全出自華喬斯基兄弟的點子，他們將三部曲維持一貫的統一視野，技術人員和演員常開兩人頭腦相通的玩笑，主角李維就說：「他倆是我見過最敏感的人之一。」（華納兄弟提供）

Trilogy）中出現的魔幻景觀。事實上，有時場景都不需要搭建，因為在電腦上可以直接建構。

　　連寫實電影亦可受惠於科技，《阿甘正傳》（Forrest Gump）中，一小撮臨時演員被電子技術擴增為數千人。在《戰地琴人》（The Pianist）這部極端寫實的二次大戰浩劫電影中，導演羅曼‧波蘭斯基（Ronan Polanski）用電腦科技特效製造了若干二次大戰的景象——炮火蹂躪過的街道，一個角色由高樓中墜下，以及飛機橫過上空。

　　傳統動畫耗時的手工繪圖，現在已全被電腦的電子影像取代。電腦特效也為動畫創作新「風貌」，細節較少，立體感較多，更制式化，比方《史瑞克》（Shrek，見圖3-29b），《玩具總動員》（Toy Story，見圖3-27b）和《冰原歷險記》（Ice Age，見圖3-29c）的流線影像。

表演也被科技影響，而且不見得有正面效果。《星際大戰》裡，演員常常要在特效藍幕前單獨表演，與他對手戲的演員部分事後會再由電腦特效人員加入。有些評論家抱怨此等表演冰冷又機械化，不像演員能真正互動時那麼有人性的細緻婉轉處。

　　電腦剪接也比傳統方式容易得多，新的剪接師不再真正碰底片和動手剪，他們只會用手按電腦鍵盤即可。

　　此外，電腦特效會使電影發行和映演便宜許多。如今，一個拷貝約值美金二千元一個，一部主流美國片可能同時在二千個銀幕上放映，光拷貝費便是四百萬美元了。未來，電影可以預錄在數位光碟上，如DVD只花幾元成

1-30　丈夫一籮筐（Multiplicity，美國，1996）

麥可・基頓（Michael Keaton）一人扮數角；哈洛・藍米斯（Harold Ramis）導演

　　美國電影永遠走在技術前鋒，尤其是特效方面。電腦影像使拍片的人能使幻想世界看來極其真實。好像這部電影中，基頓扮演的角色失了業，老婆跑了，所以他得將自己製造無數分身來應付各種情況。電腦藝術家丹・麥迪遜（Dan Madison）製造的電影現實和外在世界扯不上關係，評論家普林斯（Stephen Prince）則認為電腦影像的前衛技術把電影理論傳統中電影的寫實主義和形式主義破壞無遺，他說：「真實謊言就是：寫實主義、電子數位影像和電影理論。」（哥倫比亞提供）

1-31a 星際大戰（Star Wars，美國，1977）

喬治‧盧卡斯（George Lucas）編導（二十世紀福斯公司提供）

1-31b 《星際大戰》特別版（Star Wars Special Edition，美國，1997）

喬治‧盧卡斯的公司「工業光影魔幻」（Industrial Light & Magic）仍是特效世界中最大也最大膽的領導者。《星際大戰》滿二十週年時，三部曲完全用數位重做，當年他拍首部時預算有限，特效也嫌簡單，太空站Mos Eisley看來窄小。經過數位整理，太空站看來變大也熱鬧很多。特效小組加了新的非人類、機器人和其他角色，使外景看來擁擠也比原版危險多了。（盧卡斯電影公司／二十世紀福斯公司提供）

本，發行商省了運費，拷貝很重，用汽車、火車、飛機運送所費均不貲。以後一片輕的光碟幾塊錢就可送抵戲院，放映器材也只是DVD放映機，不是巨大昂貴，在發行史上已聳立了百年的大放映機。

當然，科技的危險是讓那些渾身銅臭，藝術敏感度低如蚊蚋的人掌握生產。其實這已經發生了，世界的戲裡現在充斥著沒有靈魂的聲效和暴力，全是無謂的追車、爆破、暴力、爆炸、超速、爆炸及更多爆炸。故事多為陳腔濫調，表演乏善可陳，情感更是闕如，只有特效無懈可擊。簡言之，喜歡特

效的電影藝術家必須和任何風格、類型或運用某些科技的藝術家一樣有才華，要看他們用科技創造出什麼藝術才算數，而非只看科技本身。

電影攝影師

電影是集合不同藝術家、技師以及商人共同努力的合作事業。由於每部電影個人的貢獻均不同，我們很難決定一部電影哪個人的功績如何。較世故

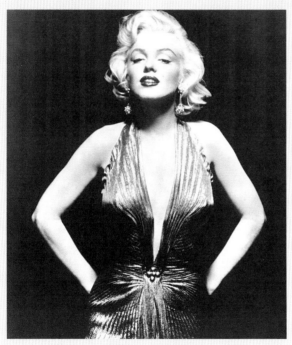

1-32　二十世紀福斯公司的瑪麗蓮・夢露（Marilyn Monroe）**海報**（1953）

攝影師常會說：「鏡頭特別『喜歡』某些人或特別『不喜歡』某些人。」意思即某些人在鏡頭下特別好看，有些人即使長得很好，在鏡頭下就是遜色許多。前者如瑪麗蓮・夢露這樣的演員在攝影機前就很少表現得不自在。事實上，她們在攝影機前更知道如何展現自己，吸引觀眾的注意力。攝影師理查・艾佛登（Richard Avedon）這麼形容夢露：「她非常了解攝影，甚至知道怎麼拍出一張好照片——這並不是指她熟悉技術層面，而是她對內容的一種自覺，她在攝影機前彷彿比任何地方都自在。」菲立普・豪斯門（Philippe Halsman）更進一步說明，他指出她半抿的唇與經常微張的眼就擺明了挑逗的意味：「她面對攝影機的方式就如同在挑逗人一樣……她體會到攝影機的鏡頭並非只是玻璃眼而已，而是數百萬的男人在注視著她的象徵，因此，攝影機可以刺激她、讓她如此興奮……」（二十世紀福斯公司提供）

1-33　移民（The Emigrants，瑞典，1972）

麗芙・鳥曼（Liv Ullmann）及麥斯・馮・席度演出；楊・楚（Jan Troell）導演兼攝影

　　這場戲若在現實生活中發生，我們的注意焦點可能是車中的人。但是現實與寫實（一種藝術風格）不同。寫實主義者從眾多紛亂的現實中選取素材，經過刪減或強調，在視覺上造成不同的重要性。例如圖中，前景的石塊比人佔的空間大多了，在視覺上，了無生氣的石塊會比人的吸引力還大。堅實不動的石塊象徵分離和隔絕。如果石塊與主題無關。楊・楚會從現實中去除這個因素，而強調其他與戲劇框架有關的因素。（華納兄弟提供）

的觀眾明瞭導演是大部分好片子中最重要的人，因為他的拍檔（如演員、編劇、攝影師）均遵從他的指示行事。但是有些電影，其他人的影響反而比導演重要——例如著名的**明星**（star），或某個技藝高超、能將導演的**毛片**（footage）剪出特色的剪接師。

　　有些評論不明就裡地推崇導演的「視覺風格」，引起攝影師的訕笑。因為有些導演是看也不看觀景器（view finder），而將構圖、角度、鏡頭的細節選擇一股腦兒交給攝影師。一般來說，導演最起碼會諮詢攝影師的意見，如果他完全忽視這些視覺因素，就是自棄於視覺表達的機會，這樣只會使他變成舞台式的導演，只重戲劇性（劇本、表演），而不關心影像本身。

　　有時候，攝影師的成就也被過度阿諛，真正的功勞也許屬於導演。比如希區考克的電影，幾乎每個鏡頭均有草圖詳細繪製（即**分鏡表**〔storyboard〕），

他的攝影師僅是執行其意念而已。希區考克若說他從不看觀景器，意思其實是他假設攝影師會遵照他的指示行事。

要大略評述攝影師的功能幾乎是不可能的，因為每部影片的狀況及導演都不盡相同。但在實際操作中，大多數攝影師都同意攝影風格應與電影的故事、主題及情緒搭配好。威廉‧丹尼爾（William Daniels）便以在米高梅片廠塑造明星的魅力出名，他的外號是「葛麗泰‧嘉寶」（Greta Garbo）的攝影師。但是，當他和艾瑞克‧馮‧史卓漢（Erich von Stroheim）合作拍攝寫實電影《貪婪》（*Greed*）時，風格又有所改變，他也幫過導演朱爾斯‧達辛（Jules Dassin）拍攝《不夜城》（*Naked City*），風格又蛻變成半紀錄體式，為他贏得一座奧斯卡獎。

在大片廠時代，大部分攝影師相信電影的美學元素應該無限放大 —— 景美人美是其目標。如今這種看法被視為僵硬刻板。有時，對某些素材而言，

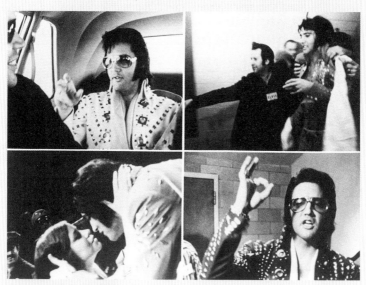

1-34a　貓王艾維斯（This is Elvis，美國，1981）

艾維斯‧普里斯萊（Elvis Presley）演出；馬爾肯‧李奧（Malcolm Leo）等合導

紀錄片工作者經常邊走邊拍，攝影機通常沒空細磨燈光，但必得在任何失控情況下盡量捕捉影像。很多紀錄片均是用最能移動的手提攝影機和快感光底片拍攝，如此只需有少數光即可捕捉到影像。這類影片價值不在形式美（基本上被忽略或視之不存在），而在於其權威影像和自然性，他們可讓我們有特權靠近某些人，也更震撼有力，因為影像非虛構，而是完全真實的。（華納兄弟提供）

1-34b　天人交戰（Traffic，美國，2002）

史蒂芬・索德柏導演（USA Films 提供）

　　這部電影拍得像紀錄片。導演索德柏自己操作手提攝影機，用的都是現成光源，而且很快拍完，有如一個電視攝影師一般。其多重敘事使我們能由不同觀點看同樣事件：州立最高法院法官（麥克・道格拉斯Michael Douglas飾）被指派調查販毒案，卻發現自己的女兒是個吸毒者（上圖）。墨西哥的大毒梟被捕下獄，他有孕的妻子（凱薩琳・齊塔瓊斯Catherine Zeta-Jones飾）接管業務，由一個油滑的律師（丹尼斯・奎德Dennis Quaid飾）輔助（中圖）。緝毒警官（路易斯・葛斯曼Luis Guzman，下圖左、唐・其多Den Cheadle下圖右）面對後來與警方合作的高階毒販（米蓋・法羅Miguel Ferrer，下圖中）。每段故事畫面都有其特別的「外貌」——混合不同的色彩、濾鏡、飽和度、對白等，讓觀眾能對每個故事一目瞭然。導演索德柏說：「打一開始，我就希望此片感覺是在你面前發生的，需要的美學不是修飾性和老練的。安排過的畫面和出其不意捕捉的畫面會完全不同。我不希望此片故作粗糙狀，但我希望它看來是我去追蹤而來的畫面，像是事情發生時我正巧在現場拍下來的。」

1-35a　妙麗的春宵（Muriel's Wedding，澳洲，1995）

東妮・柯蕾特（舉花者）（Toni Collette）主演；P.J.何根（P.J.Hogen）導演（Miramax Films提供）

1-35b　兵人（Soldier，美國，1998）

傑森・史考特・李（Jason Scott Lee）和寇特・羅素（Kurt Russell）主演；大衛・塔特沙（David Tattersall）攝影；保羅・安德森（Paul Anderson）導演（華納兄弟和Morgan Creek Productions提供）

1-35c 天堂之日（Days of Heaven，美國，1978）

泰倫斯‧馬立克（Terrence Malick）編導。（派拉蒙提供）

　　攝影很重要，但它並不能決定電影之好壞──只能加分或扣分。比方說，《妙麗的春宵》全片是在外景用有限燈光拍攝，攝影表現平平，如此鏡頭中主角身上打著主光，但背景太亂，光也使得影像層次模糊。不過，該片仍享譽國際，大受評論者青睞，功在柯蕾特的親膩表演、滑稽的劇本和何根活潑的導演手法。沒有人會抱怨這部電影的無力攝影。

　　另一方面，《兵人》的攝影大膽，具戲劇性、質感飽滿。注意為雨打的燈光（雨必得打光，否則在銀幕上看不見）賦予其如夢般的水族箱環境氣氛。風格化的燈光加強了兩人身軀的邊線，強調了他們如雕像般的性魅力。這個鏡頭鐵定得花好幾個鐘頭打光，但電影本身是個大失敗，不論對觀眾或是對大部分評論者。簡言之，攝影好不保證是好電影，好電影的攝影也不見得都好。許多電影──尤其是寫實電影──都平鋪直敘，他們不希望觀眾注意到攝影的存在，要你專注在拍出的東西上，而不是注意它是怎麼拍的。

　　也許理想的兩種綜合體是像《天堂之日》這種電影。馬立克這部有關人性弱點和墮落的震撼寓言，是以樸素、詩意的語句寫成。演員一流，表現了人們在宿命的脆弱中的動人處。攝影是因本片得到奧斯卡最佳攝影的納斯塔‧阿曼德斯（Nestor Almendros）。電影背景是二十世紀初，德州某處寂寞麥田。馬立克希望將場景拍得像伊甸園或失樂園。阿曼德斯說整部電影幾乎全在「神奇時光」（magic hours）拍完，這個名詞是攝影師用來說明黃昏光，即太陽下山前最後一個鐘頭的光，這種時候，影子柔和而且有拉長效果，光線從側面非頭頂上照下來，邊緣都有光，整個景觀也沐浴在光輝下。當然每天只拍一小時又貴又浪費時間，但攝影搶到了他們想要的鏡頭，無論是蝗蟲在麥桿上大嚼農作物，或夕陽下遠景，其影像抒情動人，當主角必得離開牛奶和蜂蜜之地時，我們都感到一陣辛酸。

影像毋寧粗糙一點更好。比方，名攝影師維摩斯・齊格蒙拍《激流四勇士》（*Deliverance*）時可不願將森林美化，因為視覺上的美麗與主題達爾文優勝劣敗的理論不合。他想捉捕的是泰尼森（Tennyson）所形容的「魔爪獠牙的大自然」。於是他儘量拍東西遮住明亮的藍天，他也避免水中反影，怕大自然因此顯得怡心誘人，另一位攝影師拉斯洛・科伐克斯說（Laszlo Kovacs）說：「構圖絕不可以為美而美。」內容往往決定形式，形式應當體現內容。

攝影師戈登・威利斯（Gordon Willis）曾說：「有時你看不到的會比看得到的更有效。」他以低調性打光風格在美國電影界普遍得到尊敬，他拍出了三集《教父》，都是傳統保守份子以為太黑太暗的作品。但他追求的是詩而非現實主義。他大部分的內景光線都相當黑暗，暗示邪惡和懸疑的氣氛。

威利斯的低調燈光對當代電影有莫大影響。不幸的是，許多當代導演不顧題材的需要，以為低調燈光本質上較「嚴肅」和「藝術性」，他們拍出一些根本不必要如比黑暗的電影，在電視上用錄影帶或光碟方式播放時，經常看來曖昧難懂。較為在意的導演於是總親自監督將電影轉成錄影帶的過程，因為不同的媒介會有不同的燈光張力。通常，低調燈光的影像必須在轉成錄影帶和光碟時提高亮度。

有些導演對攝影機的技術層面置若罔聞，全數交由攝影師處理。也有些導演對於攝影機的藝術了解透徹。比如西尼・路梅（Sidney Lumet）以描述真實的電影如《十二怒漢》（*12 Angry Men*）、《當鋪老闆》（*The Pawnbroker*）、《熱天午後》（*Dog Day Afternoon*）和《衝突》（*Serpico*）著名，他總會做「鏡頭圖表」或「鏡頭劇情」。他的《城市王子》（*Prince of the City*）有一位如《衝突》片中的臥底警察，專門蒐集警察貪污的證據。在片中，他捨棄「正常」的鏡頭，只用大遠望電子鏡頭和廣角鏡頭，因為他要製造懷疑和狂亂的氣氛，他希望空間被扭曲、不可信任，他說：「鏡頭種類會說故事。」表面上，該片的風格卻顯得真實、不風格化。

有些攝影工作上的傑作，在銀幕上卻不易為人辨知。比如寫實主義的導演就希望他們的作品在風格上不要太突兀。早期路易斯・布紐爾（Luis Buñuel）的作品，在攝影上的表現只能用「職業水平」形容，布紐爾不喜歡形式美——除非用來嘲弄。至於卓別林常用的攝影師羅里・托士若（Rollie Totheroh）只是架好機器，讓卓別林盡情表演。換句話說，卓別林

的電影讓人記得的鏡頭，都是因為卓別林傑出的表演所致，只要卓別林出了鏡，該鏡頭便乏善可陳。但有些電影的攝影特別突出，而李昂·夏若（Leon Shamroy）拍了佛利茲·朗（Fritz Lang）的《你只活一次》（*You Only Live Once*）這部大作，也拍了《白雪公主和三個小矮人》（*Snow White and the Three Stooges*）這部劣作，李·夏門（Lee Garmes）拍了許多馮·史登堡的華麗大作，但他也拍過像《*My Friend Irma Gose West*》這樣的電影。

本章所談均以視覺影像以及攝影的藝術、技術有關。但是攝影必得有素材、對象、場景，如何安排素材具體的內容，透過這些素材的運用，導演得以傳達各種意念和情緒。關於特定空間中人事物等配置，就是導演「場面調度」的工作，這是下一章的主旨。

延伸閱讀

Alton, John, *Painting with Light* (NewYork:Macmillan,1962) Clarke, Charles, Professional Cinematography Hollywood, Cal.: American Society of Cinematographers,1964），實用手冊，經典著作重印本。

Aumont, Jacques, *The Image* (London: British Film Institute, distributed by University of California Press, 1997)，哲學性地探索一般人如同看待影像。

Coe, Brian, *The History of Movie Photography* (London: Ash & Grant, 1981).

Copjec, Joan, ed. *Shades of Noir* (London and New York: Routledge, 1994)，收錄古今談「黑色電影」的文章。

Eyman, Scott, *Five American Cinematographers* (Metuchen, N.J. & Lon-don: Scarecrow Press,1987)，訪問卡爾·史特勞斯、Joseph Ruttenberg、黃宗霑、Linwood Dunn及William Clothier。

Finch, Christopher, *Special Effects: Greating Movie Magic* (New York: Abbeville, 1984)，圖片豐富。

Mascelli, Joseph, *The Five C's of Cinematography* (Hollywood: Cine/Graphics, 1965)，實用手冊。

Schaffer, Dennis, and Larry Salvato, eds., *Masters of Light* (Berkeley: University of California Press, 1984)，當代傑出攝影師記錄。

Schechter, Harold, and David Everitt, *Film Tricks: Special Effects in Movies* (New York: Dial, 1980).

Young, Freddie, *The Work of the Motion Picture Cameraman* (New York: Hastings House, 1972)，著重技術層面。

場面調度

構築影像時，我們得像繪畫大師對待畫布般，考慮其效果和表達方式。

——馬塞爾・卡內（Marcel Carné），電影工作者

概論

場面調度：視覺材料如何被安排、構圖、拍攝。景框的畫面比例，電影、電視和錄影畫面的長與寬。景框的功能：除去無關緊要者，標明特殊者，象徵性用法。景框內位置的暗示：上、下、中、邊緣。景框外（畫外）是何意義，為什麼？影像如何被結構、構圖和設計。我們最先看哪裡？主導處。區域的需要：空間如何代表權力的意念。位置與攝影機的關係和暗示意義。動作的空間，緊和鬆的畫面。距離形式和他們如何定義人的距離，攝影機的距離和鏡頭。開放和封閉的形式：窗戶或緊閉的影像？場面調度十五種元素的分析。

場面調度（mise en scène）一名詞借自法國劇場，原意是「舞台上的佈位」，在劇場裡泛指在固定舞台上一切視覺元素的安排，這個部分包括圍繞舞台的前方，或表演區延伸到觀眾席中。舞台上的演員與布景陳設、走位，均以三度空間觀念設計，而不論舞台導演強調舞台與觀眾是多麼不同的世界，舞台與觀眾實際是處於同一空間。

電影的場面調度觀念頗為複雜，混合了劇場和平面藝術的視覺傳統。在拍攝過程中，電影導演也是將人與物依三度空間觀念安排，但經過攝影機後，即將實物轉換成二度空間的影像。電影內的空間已與觀眾成了兩個世界，只有影像仍存於與觀眾同一空間，有如畫廊中的畫一般。由是，電影的場面調度在形式與形狀上，有如繪畫藝術一樣，是在**景框**（frame）中的平面影像。但是，電影亦保有戲劇傳統。電影的場面調度也是一種視覺元素的流動韻律，可象徵構想的戲劇性或複雜性。

景框

景框內的空間，即是電影的世界。景框將電影與黑暗影院中的真實世界區隔。但是，電影不是如繪畫或靜照一般是靜止不動的。反而，它類似戲劇，是空間也是時間的藝術，其視覺因素不斷在變動，構圖不斷被打破、重新安排、重新定義。有時為了評論需要，我們會孤立出某個畫面做分析，但

2-1　曼哈頓（Manhattan，美國，1979）

伍迪・艾倫（Woody Allen）及黛安・基頓（Diane Keaton）演出；伍迪・艾倫導演

　　場面調度是一個複雜的名詞，它事實上包括了四個不同的形式元素：(1)動作的安排；(2)布景與道具；(3)構圖方式；(4)景框中事物被拍攝的方式。場面調度的藝術與攝影藝術息息相關。例如，在這個鏡頭中，故事內容很簡單：兩個主角對話，彼此逐漸了解對方，並為對方所吸引。戈登・威利斯的暗調燈光處理，融合了場景的美感——紐約現代美術館的雕塑花園——為這場戲添增了濃厚的浪漫氣氛。（聯美提供）

是觀眾看電影時，卻必須同時考慮其戲劇與時間因素。景框是電影影像構築的基本，電影導演不但必須顧及景框內的構圖，而且還得符合景框的長寬比例，其長寬比例亦有不同種類，我們通稱為**畫面比例**（aspect ratio），畫面比例有許多種，尤其是在1950年代早期**寬銀幕**（widescreen）出現以後。在寬銀幕未發明之前，一般比例是1.33:1，雖然在默片時代，也曾有不同的比例（見圖2-6a）。

　　現在大部分電影的畫面比例有兩種：1.85:1（標準銀幕）及2.35:1（寬銀幕），但寬銀幕電影在商業放映過後，常會被裁剪成標準規格的比例。最常見的例子是三十五釐米的電影被轉拷成十六釐米，送到校園或非盈利場合放映。寬銀幕影像運用得愈好的電影，在這種過程中往往傷害亦最大。通常三分之一的影像會被切掉，造成荒謬的結果：比如被安排在景框邊上的演員

2-2　美人計（Notorious，美國，1946）

英格麗・褒曼（Ingrid Bergmen）、克勞德・雷恩斯（Claude Rains）及里奧
波汀・康士坦丁（Leopoldine Konstantine）演出；希區考克導演

　　希區考克自認是形式主義者，擅長以極精確的方式計算，以達到他想要的效果。他相信沒有經過設計的現實是凌亂且不具意義的：「我從不依場景地形、而依銀幕上的地理需要而設計。」他認為演員身邊的空間必須依逐個鏡頭的需要而安排。「我只想該如何像填畫布一樣，將空白銀幕填滿。這就是為什麼我畫分鏡表及道具安排的草圖給攝影師。」此圖場面調度的安排與女主角受困的境況類比，對話在這種情況下可以處理得相當中性，因為心理上的緊張受迫已透過攝影機的位置，以及演員在空間中的安排，巧妙地傳達出來。（雷電華提供）

會不見蹤影，或是演員對一個看不見的東西做反應。如同1950年代之前的銀幕，電視比例是1.33:1，許多寬銀幕電影在電視上放映時，往往慘不忍睹，因為所有在寬銀幕上發揮的題材均被剪傷，無法充分呈現。

　　在傳統視覺藝術中，景框的觀念往往為題材的本質所牽引。比方說，一幅摩天大樓的畫，可能形狀便是垂直的，配的框架亦是長形的。相同的，寬廣的景觀亦會採取水平的面向。電影的長寬比例都是固定的，但卻不表示影像會缺乏變化。電影工作者反而像十四行詩的詩人，選擇制律最嚴謹的形式，而在形式及內容的張力上創作。當技法和內容合一時，美學趣味也提高了。

　　由於一般電影的規格都是寬扁形的，要製造垂直的影像較為困難，創作

者乃用**遮蓋法**（masking）來改變銀幕的比例與形狀。例如葛里菲斯（D. W. Griffith）在1916年的《忍無可忍》（*Intolerance*）中，就用遮蓋法來使銀幕兩邊與景框外的黑暗連成一片，成為長形的垂直銀幕，以強調一個士兵由牆上掉下來。同樣的，他也會遮蓋銀幕的下三分之一部分，造成寬銀幕效果。遮蓋法亦可用來營造傾斜的、橢圓的、圓形的畫面。

默片時代，**活動遮蓋法**（iris，指以圓形或橢圓形圈入或圈出銀幕上的一部分）常被適度使用。但這種方法到了大師手上，往往會成為有力的戲劇意義。例如楚浮（François Truffaut）在《野孩子》（*The Wild Child*）中亦用此法來顯示從原始叢林來的小孩面對文明的緊張注意焦點。遮去的黑暗部分則象徵他如何不明瞭外在的社會環境，而注意緊靠他周圍的事物。

從美學上來說，景框的表現方式有許多種。感性的導演會同時重視景框內外的事物。景框亦負擔有選擇的功能，基本上，它是由眾多混亂的現實中，選擇部分給觀眾看，所以它是一種「孤立凸顯」的技法，能使導演引導大家注意可能被忽略的事物。

2-3　《殺戮戰警》現場拍攝照（Shaft，美國，2000）

約翰‧辛格頓（John Singleton）導演

　　導演常以畫框影像思考事情，有些成日掛著一個觀景鏡在脖子上，使他們能將景框置於任何戲劇素材上，並確定演員站在框裡正確的位置，有些導演像辛格頓僅用手及指頭比出鏡框。任何在景框外的東西在拍攝中都不重要。拍攝時街道喧鬧交通頻繁亦沒關係，因為最後它們都可以被濾掉，可能只剩下兩個人說話，背景是模糊的都市景觀。（派拉蒙提供）

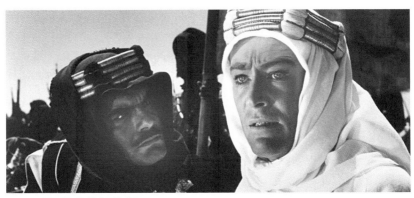

2-4a　阿拉伯的勞倫斯（Lawrence of Arabia，英國，1962）

奧瑪・雪瑞夫（Omar Sharif）及彼得・奧圖（Peter O'Toole）主演；大衛・連（David Lean）導演

　　寬銀幕比例的電影在轉成錄影帶時會遭遇一些問題，有幾個解決方法，但各有缺點。最粗魯的方法是去邊，集中在畫面的中央部分。這必須是在中央部分是焦聚之所在的假設下。不過若以此圖來說，可能這麼做兩個人的臉都會被切到，顯得很擠。第二招是「橫搖及取鏡」（pan and scan），當一個人物講話時電視攝影機就拍他，換人講時就轉移到他，如同拍網球打來打去一般。類似的方法是重新用電視攝影機剪接，將人物對話畫面直接用切接，而不用橫搖方法，使人物單獨存在於獨立的畫面。但是這個鏡頭的本質需要兩個人物同時在同一畫面中——因為劇情張力在於兩人之間的微妙反應，若以剪接方法，則真諦盡失。第四種方法是「信箱」（letter boxing）法——將畫面全部縮放在電視畫面上，上下銀幕則遮黑。有些人抱怨這個方法使電影畫面在原本就很小的螢光幕上變得更小，只剩約一半。（哥倫比亞提供）

2-4b　蜜月者（The Honeymooners，美國，1955）

傑奇・葛里森（Jackie Gleason）及阿特・卡內（Art Carney）演出；CBS電視公司製作

　　錄影帶和電視基本上是兩種不同的媒體。錄影帶可能是電影或劇場轉換過來的媒體。換句話說，錄影帶是二手紀錄，多少是會損壞原始的形式。然而，有機會看錄影帶中的電影或話劇，總比沒機會看電影好。電視有它自己的藝術形式，包括它的螢光幕比例和1950年代以前的電影銀幕類似。注意此畫面中的喜劇場景拍得很緊，電視攝影機的是中景大小，而演員必須在小小的幾平方公尺的空間內表演。如果把它放大到大的電影銀幕上，儘管演員的表演非常精彩，畫面可能變得很擠，且粗糙無比。（CBS提供）

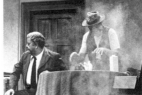
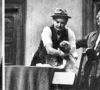

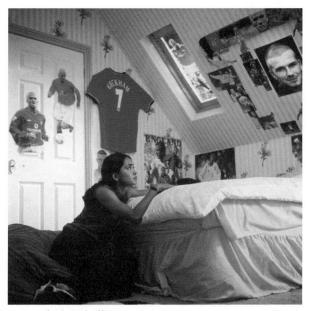

2-5　我愛貝克漢（Bend It Like Beckham，英國，2003）

帕敏德‧K‧娜格拉（Parminder K. Nagra）演出；古靈德‧查德哈
（Gurinder Chadha）導演

　　景框由之上方通常都和權力、威望以及具有如上帝本質的人（如英國的足球
金童大衛‧貝克漢）有關。貝克漢是此種族喜劇的英籍印裔主角（娜格拉飾）
最崇拜的偶像，她也想變成像他那樣的職業足球員。她的傳統印度父母可不同
意，她媽媽罵她：「誰要娶一個成日踢足球卻不會做薄餅的女孩？」（Fox
Searchlight Pictures提供）

　　景框亦能轉換成多種隱喻。有些導演將之視為偷窺意象，比如希區考
克，他的眾多電影中，景框被當成窗戶，提供觀眾偷窺角色私人生活的途
徑，如《驚魂記》（Psycho）和《後窗》（Rear Window），都以這種偷窺
母題為主。其他導演則不強調偷窺母題，如尚‧雷諾（Jean Renoir）的
《金馬車》（The Golden Coach），景框成了劇場的舞台，使整部電影以
「生活似舞台」的主導隱喻格外適切。

　　景框中的特定位置都有其象徵意義。換句話說，將人或物放在景框內的
某個部分，即代表導演對該人或物的意見或評價。一般來說，景框內分中
央、上、下、邊緣幾個區域，每個部分都能代表隱喻和象徵意義。

　　銀幕的中央往往是視覺上最重要的，也是一般認為的注意焦點。我們給

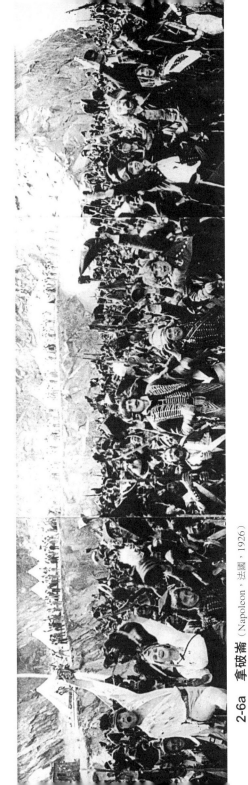

2-6a 拿破崙 (Napoleon，法國，1926)

亞伯·岡斯 (Abel Gance) 導演

《拿破崙》是默片時代最著名的覺銀幕實驗經典作品。這三個銀幕的景，如圖中法國軍隊往義大利前進的畫面，就是如岡斯所說的以「多個畫面」圖（Polyvision）方式拍出來的，形成這個效果的過程必須以三部攝影機合拍到160°的全景──是一般傳統電影的三倍。（環球公司提供）

2-6b　謎霧莊園（Gosford Park，美國／英國，2001）

瑪姬‧史密斯（Maggie Smith）、納塔夏‧懷特曼（Natasha Wightman）、湯姆‧
何蘭德（Tom Hollander）、傑拉汀‧桑瑪維爾（Geraldine Somerville）、克麗
絲汀‧史考特—湯瑪斯（Kristin Scott-Thomas）、傑若米‧諾森（Jeremy
Northam）以及鮑伯‧巴拉班（Bob Balaban）合演；勞勃‧阿特曼導演

　　寬銀幕對群體演員特別有效，宛如我們是坐在前排看舞台劇。阿特曼這部優
雅、尖刻的行為喜劇有大批英國演員，但寬銀幕使我們能在同時看起碼七個以上
的演員聽到一句好笑對白後，也許含蓄、也許不含蓄的反應。英國人對這種題材
最內行，阿特曼是英國人，但他能處理各種型態的演員。（USA Films提供）

人照相，喜歡將人物放在**觀景器**的中央，從小，我們也被教導說，繪畫時中央
是透視焦點。由是，我們會「期待」中央是主導的視線焦點。也因為如此，
中央的區域顯得較理所當然而不戲劇化，寫實者喜用中央為主導，因為四平
八穩，在景框上不會干擾觀眾，使觀眾能專注題材，不致被非中央的東西轉
移注意力。而**形式主義**者則以銀幕中央的構圖來支配一般的說明性鏡頭。

　　景框的上部往往象徵了權力、權威和精神信仰。放在這個部位的人/
物，似乎控制了下方，例如拍攝王公貴族或名流往往以這種方式（見圖2-
5）。上部也帶有強烈的上帝般的光榮。這種方式也常用於拍攝皇宮或高
山。一般而論，若在上部的人物相貌不揚，給人的感覺即是危險具威脅性。
然而，這只是在其他人物比這個主要人物小或同樣大時。

　　但這種象徵法亦非一成不變。比如說，當我們拍人物中景時，其頭部一
定在景框的上方，這當然並不代表象徵意義。的確，場面調度較傾向於遠景
（long shot）或大遠景（extreme long shot），因為特寫鏡頭並不能讓導演
在視覺因素的選擇上有較大發揮，象徵意義也較難表現，因為象徵在某些程
度上較依賴景框內各種元素的對比。

　　景框的下部則代表服從、脆弱、無力。放在此部分的人或物似乎都「弱」
於上部，而且靠外緣的黑暗太近，也常具「危險」意義。如一個畫面中不止

a

2-7 二○○一年：太空漫遊（2001：A Space Odyssey，美國／英國，1968）

史丹利‧庫柏力克（Stanley Kubrick）導演

寬銀幕最適合捕捉場景的廣袤無垠。如果影像被裁剪成標準銀幕比例（b），則空間的空曠性即被犧牲，我們的眼睛又習慣自左而右移動，所以圖（a）的構圖，使我們感覺太空人有滑入無盡空間的危險，但萬一該圖被倒轉過來（c），則太空人似乎是安全回歸太空艙。（米高梅提供）

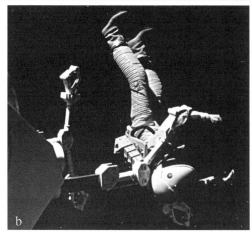

b

c

一人，那麼在景框下的人物往往似被上部之人支配。

　　左或右的邊緣部分看起來都不太重要，因為它們離中央太遠。它們靠近景框外的黑暗，許多導演好用黑暗象徵缺乏光芒，也與未知的、未見的、可怕的意象相關。通常銀幕外的黑暗部分象徵被湮滅，甚至死亡。一般來說，不重要、被忽視、無名的人物都較靠「不重要的」邊緣（見圖2-9）。

　　也有導演將重要視覺因素完全放在景框外，尤其是那些與黑暗、神祕、死亡相聯的角色。這種方式很有效，因為觀眾對看不見的東西總是心存害怕。比如佛利茲‧朗的《M》一片的前半部，殺小孩的兇手一直是躲在框外的黑暗中，僅偶而讓我們瞥到他牆上的影子和他怪異的哨聲。

　　此外還有兩個景框外的空間具有象徵性：一個是場景後的空間，另一個是攝影機前的空間。例如導演不讓我們看到緊閉著的門後發生了什麼事，讓觀眾產生好奇心，因為他們會替這段空白填上生動的影像。希區考克《美人計》（Notorious，見圖2-2）的最後一個鏡頭就是很好的例子。男主角幫女主角通過一群納粹特務的監視走到等待的車上，而具同情心的反派（克勞德‧雷恩斯飾）則掩護他們，希望他的同僚不會懷疑。在這個**深焦遠鏡頭**（deep-focus long shot）中，我們看到納粹特務停留在背景上方開著的門

2-8　魔櫃小奇兵（The Indian In The Cupboard，美國，1995）

法蘭克‧歐茲（Frank Oz）導演

　　強調現場的劇場場面調度通常會依人的大小比例而安排。電影的場面調度則可以大或小（見圖），因為特效的神奇效果可以使場面調度安排更加輕易自由。比如，這個場面調度只有幾英吋的空間，其大小並非由人類大小來下定義，反而是根據球鞋大小讓三吋大小的主角站在上面做對比。（派拉蒙／哥倫比亞提供）

2-9　精神崩潰邊緣的女人（Women on the Verge of a Nervous Breakdown，西班牙，1998）

卡門‧莫拉（Carmen Maura）主演；佩卓‧阿莫多瓦（Pedro Almod□ver）導演

　　這張劇照有什麼問題？首先，主角不在畫面正中，影像也不對稱，右邊空的空間使視覺不平衡。視覺藝術家常用這種「負面」空間來造成影像的真空，好像有什麼東西不見了，或有什麼話沒說。此片的女主角剛懷孕卻被情人拋棄，這個男子不值一文，可是難以解釋也帶點變態的是，這女人仍愛著他，他的離去在她生命中留下一大片空白。（Orion提供）

邊，而這三個主角在前景，男主角惡意地將歹角關在車外，把車開出景框。讓歹角束手無策。然後，他的同僚叫住他，他被迫回到屋子去，面對惡果。他爬上階梯，與這些神祕的特務再進入房子，他們在他之後關上門，希區考克並沒有讓我們知道門內發生了什麼事。

　　攝影機前的空間也可產生心緒不寧的效果。例如在約翰‧休斯頓（John Huston）的《梟巢喋血》（*The Maltese Falcon*）中，我們看到一場不見兇手的謀殺。攝影機以**中景**（medium shot）拍攝被害者，槍則從攝影機前的景框伸出，直到電影結束我們才知道兇手的樣子。

構圖和設計

　　雖然電影在拍攝中是以三度空間安排，但是導演和畫家一樣須顧及一些繪畫般的元素，如形狀、色彩、線條、質感。在古典電影中，這種平面的安

排通常會傾向平衡、和諧和均勢。平衡的需求類似我們雙腳的平衡，我們本能地假設平衡是大部分人類的正常情況。

不過，這種平衡原則在電影中不盡為真理。許多導演會刻意製造不平衡的畫面來尋求戲劇效果，比如說，電影中有偏執的角色或事件時，導演便會故意違反和諧的構圖。又如全景中，原本將角色放在中央即是平穩的畫面，但導演可能會將之放在景框邊緣，造成心理效果。

事實上，構圖並無一定準則，像古典主義導演巴士特·基頓（Buster Keaton）就常用均衡的構圖；而新一代的導演則善用不對稱的構圖。在電影中，多種技巧均可達到相同的情緒和意念。有些人善用視覺因素，有些人則喜歡對白、剪接或表演技巧。只要有用，什麼技巧都是對的（見圖2-14）。

事實上，人眼相當敏感，能同時觀察七、八種構圖因素的運用。導演常會指引眼光到**對比最強的區域**（dominant contrast），因為該區域會在其他

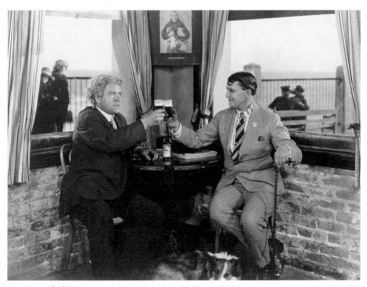

2-10　貪婪（Greed，美國，1924）

吉卜遜·戈蘭（Gibson Gowland）和金·賀修特（Jean Hersholt）（右）演出；艾瑞克·馮·史卓漢導演

為了追求穩定與和諧，導演通常會運用對稱的構圖。如此畫面中，許多元素的安排無論在數量及重量上，均是對稱平均的。兩杯啤酒是視覺透視焦點，兩個人、兩扇窗、兩對窗內的男女、中央的畫與地上的狗，都以平衡的姿態出現。

（米高梅提供）

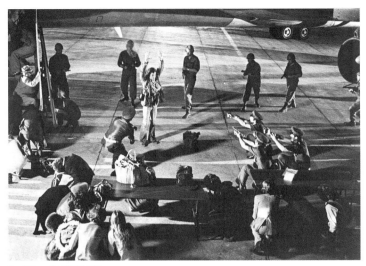

2-11 午夜快車（Midnight Express，美國，1978）

布萊德·戴維斯（Brad Davis）（高舉雙手者）演出；亞倫·派克（Alan Parker）導演

　　此圖所有的構圖元素都只為了傳達出「受困」的概念。主角被完全包圍，不僅是持槍的士兵而已，還有外圍道具所產生的重量感——圖中上緣部分的飛機、左方的階梯、下方的長條椅以及站在一旁的旅客，還有右方三位半蹲瞄準主角準備開槍的警員。高角度俯瞰以及跑道上僵直線條及水泥地，都加強了這股被包圍的感受。「此路不通」是這類構圖的最佳寫照。（哥倫比亞提供）

較含蓄對比的區域凸顯而出。在黑白片中，導演常用光線對比來指引觀眾，對比強處常比對比弱處先吸引觀眾的目光。例如，若導演希望觀眾能先看到演員的手而不是臉的話，手部的燈光就會比臉部還強烈。彩色片中，某種色彩也會脫穎而出。其實，各種形式因素（如形狀、線條、質感），都能造成對比強烈的焦點目標。

　　其次，我們的眼睛會注意到**對比次強的區域**（subsidiary contrasts），創作者往往將它用來平衡整個構圖；即使是在繪畫和照片上，人眼也很少停駐於其他部分。我們先看到某些東西，然後再注意到較不有趣的部分。這不是巧合，因視覺藝術家構圖時非常慎重，所以有一定的脈絡可循。簡言之，電影中的運動並不只由明確運動的人或物所控制。

　　一般說來，對比最強的主導因素往往與戲劇趣味相關。由於電影的時間因素與戲劇因素同樣重要，有時主導對比即是「動作」本身，也就是美學家

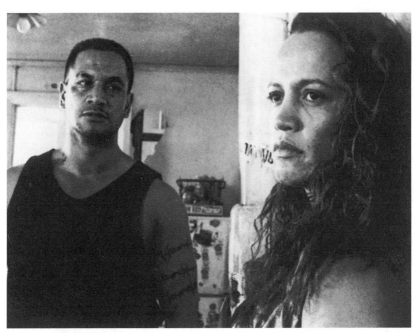

2-12a 戰士奇兵（Once Were Warriors，紐西蘭，1994）

泰繆艾拉・莫里森（Temuera Morrison）、瑞納・歐文（Rena Owen）演出；李・塔瑪何瑞（Lee Tamahori）導演（Fine Line Features提供）

　　電影的景框可以分隔畫面局部和外在空間，含蓄地評論其題材。《戰士奇兵》記述了一個受創妻子的狀況，畫面宛如象徵性的牢獄，將妻子與其暴力的丈夫囚禁在同一空間。注意丈夫如何主控了大部分的畫面，使她被擠至畫面右邊，害怕地退在牆邊。同樣的，《歐松酒店的八月底》畫面是由大人後面把一個嚇壞的小孩擋住了大部分。這幾種畫面，繪畫和劇場中都不會出現，因為這些媒介的畫面是一種中性的題材環境，在視覺上是封閉的。電影中之景框（暫時性的）都提供我們暫時的定格真實，很快會溶入另一個構圖中。

2-12b 歐松酒店的八月底（The End of August at the Hotel Ozone，捷克，1969）

楊・史密德（Jan Schmidt）導演（New Line Cinema提供）

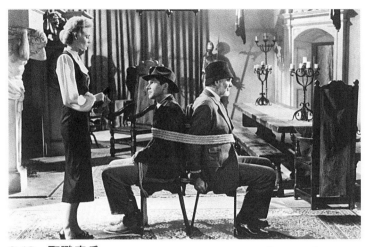

2-13　聖戰奇兵（Indiana Jones and the Last Crusade，美國，1989）

艾莉森・道蒂（Alison Doody）、哈里遜・福特（Harrison Ford）及史恩・康納萊（Sean Connery）演出；史蒂芬・史匹柏導演

　　這個畫面滑稽嗎？至少整個畫面平衡得太荒謬了。瓊斯父子二人被愚蠢地背對平坐綁著，連繩子都整齊得不得了。他們被左邊的火爐及女人給包圍著，右邊則是桌子及椅子。即便是被監禁，帽子還是戴得很緊又整齊，他們這種神經質式的整潔及畫面的平衡是象徵他們被鎮壓的情景。不過，當然沒有一個人可以把一個大男人壓得太久──更不用說是兩個男人了。（派拉蒙提供）

所稱的**內在趣味**（intrinsic interest），即觀眾在劇情過程中，知道有時視覺上不吸引人的地方，事實上在戲劇上是很重要的。

　　由是，一把槍在畫面上所佔的比例不大，但我們知道它在戲劇上很重要，雖然其位置不明顯，仍是焦點所在。

　　即使三流導演也知道用「動作」來吸引觀眾的目光，因為動作永遠是最好的主導對比。也因為如此，許多平庸的創作者會忽略影像的豐富潛力，仰賴動作來吸引觀眾。此外，有些導演會改變主導，有時強調動作，有時則以動作為副。動作的重要性也依鏡頭而不同，在遠景中，動作顯得較不引人，在特寫中，動作則極為凸顯。

　　不過，如果構圖內有八、九種因素在運作，就會對觀眾產生困擾。有時導演會故意利用這種困擾，製造戲劇效果（見圖2-22），如戰爭場面。一般說來，我們的眼睛會極力整合不同的元素。例如，在一個複雜的設計中，眼睛會結合相似的形狀、顏色、質感等等。如果形式上的元素一再重複則代表

2-14a　森林復活記
（Macbeth，美國／英國，1971）

法蘭切斯卡・安尼絲
（Francesca Annis）和強・
芬治（Jon Finch）演出；
羅曼・波蘭斯基導演

　　人的眼睛會自動以一種
規劃過的點線面方式搜看銀
幕上的影像。通常眼睛最容
易被對比強烈的部分吸引，
它顯著的主導性會立即驅策
我們的注意力，然後再沿著
次要的區域在銀幕框內掃
視。例如這張圖片，我們的
眼睛先被馬克白夫人的臉部

所吸引，因為它的光線對比非常強，並且被其他黑色區域包圍。然後注意到馬克白夫人與她
丈夫之間的空白 —— 次亮的區域，之後才是馬克白若有所思的臉部 —— 光源更晦暗的部分。
本圖中視覺的焦點與影片的內涵相呼應，因為馬克白夫人逐漸陷入瘋狂邊緣，並在精神上覺
得與丈夫愈來愈疏離。（哥倫比亞提供）

2-14b　馬克白（Macbeth，美國，1948）

佩姬・韋伯（Peggy Webber）演出；奧森・威爾斯（Orson Welles）導演

　　寫實主義者與形式主
義者用不同的視覺技巧方
式解決不同的問題。波蘭
斯基運用寫實手法來呈現
馬克白夫人的精神狀態
（如演技和燈光效果）。威
爾斯則採用較形式主義的
手法以外在的道具形式來
傳達人物內在世界的狀
態，此圖中鐵欄杆產生像
刀片的光柱，似乎要刺穿
馬克白夫人的身體。在
此，欄杆的效果並非寫實
或甚至有其功能：威爾斯
主要是拿它來做為象徵意
義，類比她內在的混亂。

（Reppublic Pictures提供）

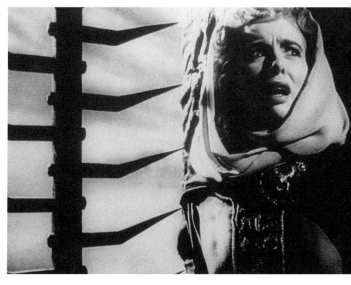

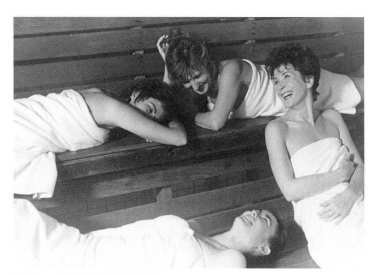

2-15　美利堅帝國的衰落（The Decline of the American Empire，加拿大，1986）

（由左上至右下）路易思・波塔（Louise Portal）、多明尼克・米歇爾（Dominique Michel）、朵侯蝶・貝利孟（Dorothée Berryman）和珍妮薇・希歐克斯（Geneviève Rioux）；丹尼斯・阿甘（Denys Arcand）導演

　　一群女人在健康俱樂部一起健身、聊天和歡笑。而她們的男人在家裡準備晚餐，圓形的構圖強調了女人之間的同盟情誼，如此畫面的設計具體化了她們彼此所分享的經驗及互動的聯結。（Cineplex Odeon Films提供）

經驗的重複。這種關聯形成了視覺上的韻律，讓眼睛跳過設計的表面，而理解到整體的平衡。視覺藝術家有時會將構圖因素稱為「重量」。一般藝術家會將「重量」平均分配，以取得平衡感（尤其是在古典電影中），但完美的對稱是很少發生的。在完全對稱的設計中（劇情片不可能有這種情形），視覺的「重量」分配得很平均，構圖的中心是軸心點。而大部分的構圖都是不對稱的，甚至兩種不同元素的重量也會相抗衡例如形狀的重量和顏色的重量相抗衡。心理學家及藝術理論家認為構圖的特定部分有其本質上的「重量」。如德國藝術史家沃爾佛林（Heinrich Wölfflin）就認為人眼在觀看時，習慣上是由左而右，所以左邊的重量往往會加強以取得平衡。尤其是在古典構圖中，這種情形更普遍。

　　構圖的上半部永遠比下半部重。由是，導演常使垂直的摩天大樓、柱子略略仰角拍攝，使上端顯得較細小，壓迫感也不那麼重。如果影像的重心較

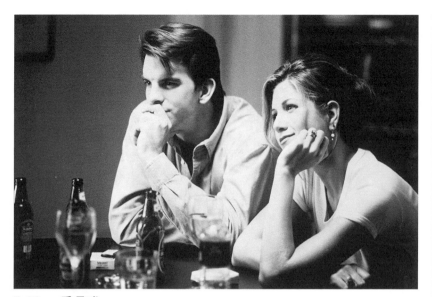

2-16a　愛是唯一（She's the One，美國，1996）

麥克・麥格隆（Mike McGlone）和珍妮佛・安妮斯頓（Jennifer Aniston）主演；愛德華・波恩斯（Edward Burns）導演（二十世紀福斯公司提供）

　　平行主義是設計的通用原則，旨在表達相似、和諧和相互強化關係。《愛是唯一》這個鏡頭之構圖將兩個角色浪漫地攬在一起，兩人的位置相似，姿勢相似，都在酒吧裡用左手撐著下巴，都有不好意思和愉悦的表情，這個鏡頭幾乎可以叫做：天生一對。對稱的平行主義在自然界很難看到，大多是人為，有時更故意製造樂趣效果，像是《MIB星際戰警》中的許多鏡頭皆是如此。

2-16b　MIB星際戰警

（Men in Black，美國，1996）

湯米・李・瓊斯（Tommy Lee Jones）和威爾・史密斯（Will Smith）主演，巴瑞・松能菲爾德（Barry Sonnenfeld）導演（哥倫比亞提供）

2-17　超人（Superman，美國／英國，1978）

格倫・福特（Glenn Ford）演出；理查・多納（Richard Donner）導演

　　因為景框的上半部看起來比下半部重，導演通常將地平線置於構圖中間更高處，並將大部分視覺注意力擺在景框下方。然而當導演想強調角色毫無防備的脆弱時，地平線通常就會更下面一點，而有時候重量最重的視覺元素會擺在角色之上。例如圖中這幅巧妙設計的劇照，主角克拉克（Clark Kent）的父母被自己領養的小孩的超能力嚇壞了——他們覺得自己可能有生命的危險。（華納兄弟提供）

低，畫面也會顯得較為平穩。所以水平景觀的地平線往往會比中心點略低，不然天空會產生太重的壓力。但像約翰・福特或艾森斯坦等導演，恰恰會運用天空的壓力，製造對平原及人物的壓迫感（見圖1-9）。

　　單獨的人或物也會比群體顯得重。所以有時導演會孤立出個人角色與群眾，雖然兩者在人數上不成比例，但人物的孤立，會使兩者在心理上的重量看來相似如黑澤明《大鏢客》（*Yojimbo*）中著名的場景即為一例（見圖3-13）。

　　線條的運用亦能產生若干心理效果。在運動的方向來說，水平線給人由左到右的感覺，而垂直線則予人由上而下的運動感覺。水平或垂直線條看來穩定，斜線或歪線卻具「動感」。許多導演即利用斜線製造心理效果。比如說，他可以利用斜線使角色顯得浮躁不安，即使場面本身不具戲劇性，其影像和劇情間仍能營造張力（見圖2-21）。

　　彎曲的線條也是電影工作者常利用的表達方式。多年來證明，S、X、

三角形和圓形是藝術家最喜歡的形狀。這種構圖通常都運用得很簡單，因為大家認為這些線條的差感是與生俱來的。視覺藝術家也常用特定形狀來凸顯象徵概念。比方，雙邊對稱的結構強調平行——幾乎每兩個鏡頭就含暗示成雙或雙重倍數共享一個空間（見圖2-31）。三角結構則強調三個主元素之間的強烈互動（見圖2-23）。圓形則暗示安定、封閉和女性特質（見圖2-15）。

設計通常與主題的理念配合，至少在一些絕佳的電影中是如此。像在《夏日之戀》（見圖2-18）中，楚浮不斷用三角形的構圖來象徵主角的三角關係，片中三人的關係就是經常變動而且總是彼此糾結的。此片的影像象徵性地使用了浪漫的三角形來表現戲劇性的內容，三角構圖的設計強化視覺，讓三人的關係失去平衡，不斷產生變化。一般而言，以三、五或七為單位製造的構圖較具動感和不平衡感覺，而二、四、六單位的構圖較為平穩、安定、均衡（見圖2-10）。

2-18 夏日之戀（Jules and Jim，法國，1961）

亨利・瑟瑞（Henri Serre）、珍妮・摩露（Jeanne Moreau）及奧斯卡・華納（Oskar Werner）演出；楚浮導演

以三、五或七等基數組圖案來組圖，通常象徵變動、不定的關係。而二、四、六則相反地表示穩定和諧的關係。圖中或多或少的構圖與本片的主題——三個人物之間變動的愛情關係——相關。這個女人與兩人之間的關係幾乎不變地立於三角形的頂端——這是她一向喜歡的方式。（Janus Films提供）

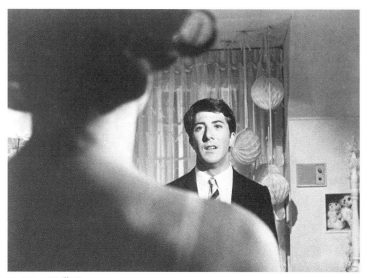

2-19　畢業生（The Graduate，美國，1967）

安‧班克勞馥（Anne Bancroft）和達斯汀‧霍夫曼演出；麥克‧尼可斯（Mike Nichols）導演

　　在觀眾和觀眾所認同的人物之間，突然（在畫面的前景）插入一個具有敵意的人或物（在此為班克勞馥），觀眾會覺得相當不安全或被孤立的感覺。在這場戲中，我們的主角，應屆畢業生班傑明‧貝達克即受到了威脅，他在想，一個比他年紀大的女人可能正想誘惑他。而這個女人是他朋友的母親。他受困以及被侵犯的感覺並不是從對白而來，因為他表現得又口吃又窘，而是透過場面調度的元素而來。班克勞馥半裸的身體擋在他的前方，背後窗櫺更把他困在裡面──是電影畫面中的框（房間）中之框。（Avco Embassy Pictures提供）

區域空間

　　以上討論的只及於二度空間的場面調度。但由於大部分電影影像都處理到想像上的深度空間，導演必須在心理上以此考量來構築視覺效果。平面安排形狀、線條、色彩、質感固然重要，但電影影像同時得兼及人的故事。電影的形式不似音樂形式那樣「純粹」，它較為複雜。

　　導演為避免影像趨於平面，往往會豐厚其影像。於是構圖至少需顧及中景、前景、背景三個層次。這種技法不僅賦予影像縱深感，也大幅改變對比主導焦點，給予影像含蓄或明顯的特色。一個站在中景的角色，其前景往往會「評論」（comment）其意義（見圖2-21）。有些陪襯背景，會暗示主體

與環境本質合而為一。前景的輕紗可以象徵神祕、色情和女性化;交錯的窗檻則暗示了自我分裂等等。這種原則亦適用於背景,雖然背景的影響意義遠不及中景和前景。

用什麼鏡頭來拍攝什麼題材,是導演最基本也最重要的工作之一。他要用多少細節?靠主體多近?——也就是說觀眾得靠主體多近?因為攝影鏡頭往往代替了觀眾的眼睛。這可不是小問題,因為景框內的空間會影響到我們對被攝物的反應。導演必須用不同的鏡頭來決定空間之大小,但多大的空間才恰到好處,正是問題所在。

景框內的空間是表達的一個重點。在生活中其實與藝術一樣,我們都是在固定空間中,對某些事物做反應。當空間的傳統被破壞時,我們本能地會提高警覺,這種空間概念在日常生活中亦常見,比如我們走進戲院,總會選擇與別的觀眾有「適當距離」的座位,但是,當一個空蕩蕩的戲院中,有人

2-20　致命賭徒(The Grifter,美國,1990)

約翰·庫薩克及安潔莉卡·休斯頓(Anjelica Huston)演出;史蒂芬·佛瑞爾斯(Stephen Frears)導演

每一個畫面可被視為一個意識型態細胞,構圖即可說明人物的權力消長。人物不是因為美學因素而被擺在畫面中,人是有領域性的。庫薩克演的角色具有強烈的戀母情結,兩人經常在鬥爭主導權。本圖即可說明誰在主導,在一個白色為主的畫面中,顏色較深的(在此是黑色)物體即是主導。而畫面的右邊會比左邊重要更主導。站立的主導坐的人物、畫面的上方(即安潔莉卡·休斯頓的領域),控制了整個中央及底部,她是一個兇手。(Miramax Films提供)

特意選了跟你鄰近的座位時，你是不是會感到威脅？這種沒來由的焦慮是否本能的反應？

許多心理學家和人類學家（包括Konrad Lorenz、Robert Sommers及Edward T. Hall）都研究過這個空間感覺，但是電影評論家較少注意這個問題。例如，Lorenz在他的《論侵略》（*On Aggression*）一書中提到，動物（包括人類）往往會劃地「自保」，如果這個空間被侵犯，會感覺到壓力、緊張、焦慮，可能導致侵略或暴力的行為，甚至領土的戰爭。

學者又據研究發現，人的空間觀念與權力階層有關。主導性越強，擁有的空間也越多，在特定的區域裡，一個人的重要性也會影響他所佔的空間大小。空間配置原則在人類社會中也常見。例如在教室中，空間可分為教師及

2-21　四百擊（The 400 Blows, 法國，1959）

尚—皮耶・雷歐（Jean-Pierre Léaud）演出；楚浮導演

通常攝影機與角色間的空間會保持淨空，使我們能無阻地看到角色。但有時導演為了呈現戲劇化或心理觀點會故意阻隔觀眾的視線。大部分時候，《四百擊》這個鹵莽的小男主角試圖表現堅強——意即：裝酷！別讓他們看到你哭。有時電影場面不允許導演太露骨地表達戲劇內文和角色性格，只能純由視覺傳達。此處，男主角內心的焦慮和緊張經由某種形式技巧表達。斜線的網敘述了他內心的激動，而過緊的特寫景框、模糊的背景和帶有阻撓意味的前景鐵網，暗示他哪裡也去不了。（Janus Films提供）

2-22 飛進未來（Big，美國，1988）

湯姆・漢克（Tom Hanks）和傑瑞・羅希頓（Jared Rushton）演出；潘妮・馬歇爾（Penny Marshall）導演

如果鏡頭要呈現無序與凌亂，導演有時候會刻意加重構圖上的混亂，以製造更強的視覺效果。例如在本圖中，從線條、形狀及構圖上的重量來看，根本無從辨識出任何設計流派。（二十世紀福斯公司提供）

學生兩個空間，不過從比例上來講，因教師的權威，他一個人所分配到的空間就大於學生在團體中每個人所分到的位置。人類的空間配置洩漏了對權威的態度。無論我們自以為有多平等，也常逃不出這種空間傳統。當重要人物進入擁擠場合時，大家也會為他騰出空間 —— 通常讓出的空間比自己佔得大多了。

但上述現象和電影空間關係可大了，因為在電影中，空間是一項重要的溝通媒介。在電影中，空間可告訴我們角色的心理和社會關係。主角通常擁有較大的空間 —— 除非電影談的是他的失勢或對社會的無能為力。角色所佔的空間不見得代表他的社會地位，主要還在於他的戲劇重要性。如皇親貴族原本應比農夫佔得空間大，但若電影是以農夫的故事為主，農夫便會主導電影空間。簡言之，權力、權威和主控性是由電影的脈絡和上下文來決定。

電影景框也是空間的一種，雖然是暫時性的、僅存於每個鏡頭。景框中的空間是導演（場面調度者）運用的重要因素之一，因為他可以輕易利用不同的空間傳統來定義、調整、改變角色的心理和社會關係。而且，當關係建

2-23　玩酷子弟（Igby Goes Down，美國，2002）

萊恩·菲立普（Ryan Phillippe）、蘇珊·莎蘭登（Susan Sarandon）和傑夫·
高布倫（Jeff Goldblum）演出；布爾·史堤爾斯（Burr Steers）導演

　　一個疏離的兒子和母親的男友互不關心。三人坐的位置意義明白，三角形的構
圖中，壞母親和她男友佔據同一空間，兒子則被孤立在左邊沈思中。（聯美提供）

立後，導演可以改變攝影機的**鏡位**，來繼續發掘其他更深的意義。像某些大
師就經常在同一個鏡頭內改變角色的空間、深度和景框重量關係，從而改變
其心理和社會的基調關係。

　　攝影機拍攝人或物一共有五種基本方位，從心理學上看，每種方位都代
表了不同的隱喻：(1) 完全正面（full front）── 面對攝影機；(2)四分之一
側面（quarter turn）；(3)側面（profile）── 人物注視右方或左方；(3)四
分之三側面（three-quarter turn）；(4)背對攝影機（back to camera）。如
果觀眾認同攝影機的鏡頭，那麼演員的位置和攝影機的關係就決定了我們的
反應。如果能見到演員的臉，觀眾會覺得親密，反之，則感覺神祕。

　　完全正面的方位是最親近的 ── 人物面對我們，邀請我們參與他的一
切。通常演員都會忽略攝影機（亦即忽略觀眾）的存在，而觀眾的位置正好
讓我們毫無阻攔地觀察他的所做所為。如果演員因攝影機的導引而察覺觀眾
的存在，那麼親密感就更深了，但這種情形很罕見。最擅於用這種技巧的是
哈台（Oliver Hardy），他直接懇求觀眾的同情與了解（見圖2-26a）。

　　大部分導演常用四分之一側面的位置，因為它的參與感不如完全正面的

2-24a　藍天使（The Blue Angel，德國，1930）

瑪琳・黛德麗（Marlene Dietrich，左前方）演出；約瑟夫・馮・史登堡導演（Janus Films 提供）

　　畫面的密度與畫面的內容細節多寡相關。導演為什麼要放這些訊息在同一個畫面上？他放了些什麼？大部分的電影都以光影投在人事物上做謹慎的處理，有些稀疏，有些緊密，密度與人在所處的世界中的生活品質相關。《藍天使》中，低俗的酒吧場景是又吵雜又擁擠，煙霧迷漫，充滿品味俗艷的裝飾，下圖《五百年後》的未來世界則蒼白、空洞。

2-24b　五百年後

（THX 1138，美國，1971）

勞勃・杜瓦（Robert Duvall）及唐納・普里森斯（Donald Pleasence）演出；喬治・盧卡斯（George Lucas）導演（華納兄弟提供）

2-25a　大幻影（Grand Illusion，法國，1937）

（從中至右）艾瑞克‧馮‧史卓漢、皮耶‧凡斯耐（Pierre Fresnay）和尚‧嘉賓（Jean Gabin）演出；尚‧雷諾導演

　　景框鬆或緊的象徵意義來自前後劇情；並非本身就有意義。如雷諾這部有關一次世界大戰的經典作，景框本身變成象徵性的牢獄。凡是有軟禁、限制或桎梏主題的電影，都喜歡用此技巧。（Janus Films提供）

2-25b　與愛何干（What's Love Got to Do With It，美國，1993）

勞倫斯‧費許朋（Laurence Fishburne）與安吉拉‧貝瑟（Angela Bassett）演出；布萊恩‧吉布森（Brian Gibson）導演

　　在這場戲中，費許朋遭受了莫大的心靈創傷，貝瑟正設法安慰他，將他抱得很緊。構圖很緊地將兩人納入，提供了一個親密感。攝影機如此貼近人物，暗示了一種保護氣圍，將人從充滿敵意的外在世界摒除於外。此片中，緊的框並非將人物拘禁，反而提供了一層保護罩。（Touchstone Pictures提供）

2-26 a, b, c.

正面的攝影是所有安排中最親密者，也最明白、直接、清晰，往往最具侵略性性，尤其當演員朝攝影機走來時。

2-26a 沙漠之子（Sons of the Desert，美國，1933）

勞萊與哈台演出；威廉·塞特（William Seiter）導演

演員幾乎很少直視鏡頭，但是也有些例外，尤其是喜劇演員。當今如艾迪·墨菲（Eddie Murphy），過去則屬哈台為箇中翹楚。每當勞萊做了蠢事（通常是讓他們的同伴出醜），哈台就會面對鏡頭——面對觀眾——嘗試壓住怒氣，彷彿他是比較聰明的傢伙，希望獲得我們的同情，我們的確是同情他的耐心。看著不大聰明的勞萊，困窘地站在一旁不知如何是好側身向著我們，不知哈台要如何控訴他的愚蠢。（米高梅提供）

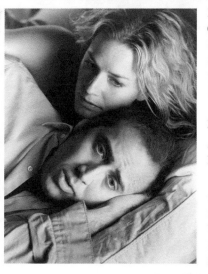

2-26b 遠離賭城（Leaving Las Vegas，美國，1996）

尼可拉斯·凱吉（Nicolas Cage）和伊莉莎白·蘇（Elizabeth Shue）主演；麥可·菲吉斯（Mike Figgis）導演

完全正面的鏡頭使我們和角色較為親密，尤其它用的是特寫的話；我們可以檢視他們臉上的精神狀態。像此圖如此複雜的畫面，我們有特權理解比劇中角色更多的資訊，凱吉的角色羞於面對他的情人，他背對著她述說自己的悲史，我們可以很親近地檢視他憂傷的臉，也可以探知她聆聽時的表情。（聯美提供）

2-26c 世界末日（Armageddon，美國，1999）

布魯斯·威利（Bruce Willis，中間前排）主演；麥可·貝（Michael Bay）導演

完全正面的鏡頭也可帶有對抗性，因為角色正面對著我們，毫不退縮。對於一群準備拯救地球的太空戰士，還有什麼鏡頭比此更恰當。（Touchstone Pictures 和 Jerry Bruckheimer, Inc提供）

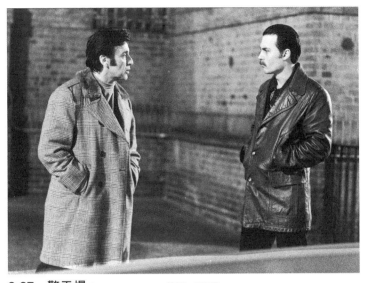

2-27　驚天爆（Donnie Brasco，美國，1997）

艾爾・帕齊諾（Al Pacino）和強尼・戴普（Johnny Depp）主演，麥克・紐威爾導演

　　側面看似在角色瞧向左右景框外、沒意識到鏡頭的情況下拍攝，這使我們可以盡情觀察角色不受干擾。這種鏡頭比正面或四分之三側位少點親密性，也較少情感。觀眾可以由一個不介入、中立的觀點來看這些角色。（TriStar Pictures和Mandalay Entertainment提供）

位置。側面則較疏離，人物並不知道他被觀察（見圖2-27）。四分之三側面的位置更疏離，通常用來表示人物的不友善及反社會的情感，人物的背有部分對著我們，拒絕我們的關心（見圖2-28）。當人物完全背對攝影機時，我們只能猜測發生了什麼事，這種位置常代表人物與這個世界的疏離，它也用來表達隱匿而神祕的氣氛（見圖2-29）。

　　空間的大小可以用來象徵不同意義。一般而言，鏡頭越靠近，被攝主體的限制感亦越大，這種鏡頭我們稱為**緊的取鏡**（tightly framed）。相反的，鏡頭越遠即為**鬆的取鏡**（loosely framed），象徵了自由開闊。牢獄電影因此喜用中景與特寫，如羅勃・布烈松（Robert Bresson）的《死囚逃生記》（*A Condemned Man Escapes*），鏡頭幾乎就全集中在主角銬了手銬的特寫上。主角自始就在準備逃亡，布烈松利用緊的畫面來強調主角不能忍受的封閉感。這種空間張力直到片尾才放開，當主角翻牆逃入黑暗中時，布烈松用

的是鬆的遠景（全片唯一的一個遠景），來象徵他的心理和精神解放。景框和空間的隱喻在處理「囚禁」主題時特別管用，無論是身體的囚禁，如尚·雷諾的《大幻影》（見圖2-25a），或是精神上的桎梏，如《畢業生》（見圖2-19），都常用這種手法。

　　導演也常常會用完全中立的物體和線條來象徵人的受困，換句話說，用物體來籠罩一個形象，安東尼奧尼是運用此種技巧的大師，在他的《紅色沙漠》中，女主角（蒙妮卡·維蒂〔Monica Vitti〕飾）在講述一個朋友的精神崩潰，觀眾知道她說的是自己，而且表面的影像已經暗示了她的受困：她說話時，身後的門框有如棺材般地關著她，強化著她的心理桎梏（見圖2-29）。

　　空間也可用做複雜的心理變換。當一個人物離開畫面時，鏡頭可以稍移動，比方用**橫搖**（panning）來調整空白空間造成的不平衡感，亦可靜止不動，捕捉畫面的失落感。強調兩個角色的敵意時，我們可以將二人置放於畫面邊緣，中間隔著大的空間（見圖2-31d），或者讓一個角色侵入另一個的空間。

2-28　折翼天使（All or Nothing，英國，2002）

堤摩西·史鮑爾（Timothy Spall）（畫面最右，以四分之三之背面對觀眾者）；麥克·李（Mike Leigh）導演。

　　四分之三之背影鏡頭是對鏡頭的拒絕，不配合我們想看多一點的慾望，這種安排傾向使觀眾好像是在偷窺角色的生活，角色則好像希望觀眾走開。這場家庭晚餐的場景，演員之肢體語言和麥克·李之場面調度帶著深刻的疏離味道，每個角色似被囚禁、活埋在自己一塊小空間中。（聯美提供）

2-29　紅色沙漠（Red Desert，義大利，1964）

卡洛・奇內帝（Carlo Chionetti），蒙妮卡・維蒂及李察・哈里斯（Richard Harris，背對者）演出；米開朗基羅・安東尼奧尼導演

　　當人物背對鏡頭，他們似乎拒絕觀眾，或完全不知我們的存在。我們渴望分析他們的表情，但似乎無法獲得許可。人物如謎一般。安東尼奧尼與場面調度的超級大師，他可以用少數的對白，運用其他視聽元素來表達複雜的關係。本片女主角剛從精神崩潰中恢復，但她仍然焦慮不安，甚至是對她自己的丈夫（奇內帝飾演）。圖中她似乎顯得相當困惑，像一隻受傷而疲憊不安的動物，困在她的丈夫及丈夫的同事之間。注意紅漆被暴烈地噴灑在牆上，宛如出血般地象徵她的精神狀態。（Rizzoli Film提供）

距離關係

　　空間的傳統在不同的文化中亦有不同的意義。人類學家愛德華・赫爾（Edward T. Hall）在他的書《*The Hidden Dimension*》及《*The Silence Language*》中亦提及，赫爾發現，**距離關係**（proxemic patterns）——在固定空間內的有機關係——可以因外在環境，如天氣、噪音及光線而改變人的空間距離關係。盎格魯薩克遜和北歐文化比熱帶地區的文化用的空間大些。而噪音、危險、黑暗均會使人相互接近。赫爾將人類使用距離的關係分為四種：(1)親密的（intimate），(2)個人的（personal），(3)社會的（social），(4)公眾的（public）。赫爾以人的皮膚至十八英吋遠稱之為「親

密距離」，這種距離有人與人間身體的愛、安慰和溫柔關係。這個距離若被陌生人侵入，則會引起懷疑或敵意的反應。在許多文化裡，親密距離關係若在公眾場合表現，會被認為失儀而粗魯。

「個人距離」大概是十八英吋到四呎的距離（約手臂長）。個人彼此間碰觸得到，較適合朋友與相識之人，卻不似愛人或家人那般親密。這種距離保持了隱私權，卻不像親密距離那樣排斥他人。

「社會距離」約是四呎到十二呎長。這通常是非私人間的公事距離，或是社交場合的距離。正式而友善，多半是三人以上的場合。如果兩個人的場合保持這種距離就很不禮貌，這種行為也表示冷淡。

2-30　《都是男人惹的禍》宣傳照（Much Ado About Nothing，英國，1993）

麥可‧基頓、基努‧李維，勞勃‧項‧李奧納（Robert Sean Leonard）、凱特‧貝金塞爾，艾瑪‧湯普遜（Emma Thompson）、肯尼斯‧布萊納及丹佐‧華盛頓（Denzel Washington）演出；肯尼斯‧布萊納導演

宣傳照通常是演員們直接面對鏡頭微笑，邀請我們進入他們的世界。當然，在電影中，他／她們幾乎很少看鏡頭。我們像是偷窺者一般，而他／她們故意忽略我們的存在。（The Samuel Goldwyn Company提供）

2-31a　巧克力情人（Like Water for Chocolate，墨西哥，1992）

陸咪·卡伐佐絲（Lumi Cavazos）和馬爾柯·李奧納迪（Marco Leonardi）演出；阿方索·阿勞（Alfonso Arau）導演（Miramax Films提供）

2-31　a,b,c,d　雖然這幾幀劇照均是一男一女之對話，但每一景均以不同的距離，暗指不同的底調。《巧克力情人》的親密距離充滿情色活力；角色是肉貼著肉。《刺激1998》兩個主角互相吸引，但保持著審慎的距離，彼此尊重對方之空間。《惡男日記》則相當警覺，尤其是這位女士對她約會對象的吹牛十分反胃。至於《無限春光在險峰》的兩人幾乎說不上話，其社會性的距離帶有相當懷疑和保留的味道，在心理上他們相隔很遠。這四幀劇照都有相似題材，但其形式決定了內容——此處完全是以演員間的距離決定的。

2-31b　刺激1998
（Return to Paradise，美國，1998）

文士·范（Vince Vaughn）和安·海契（Anne Heche）主演；約瑟夫·魯賓（Joseph Ruben）導演（Polygram Films提供）

2-31c 惡男日記（Your Friends & Neighbors，美國，1998）

班‧史提勒（Ben Stiller）和凱瑟琳‧基娜（Catherine Keener）主演；尼爾‧拉布特（Neil LaBute）導演（Gramercy Pictures提供）

2-31d 無限春光在險峰（Zabriskie Point，美國，1970）

洛‧泰勒（Rod Taylor）和戴瑞亞‧哈普林（Daria Halprin）主演；安東尼奧尼導演（米高梅提供）

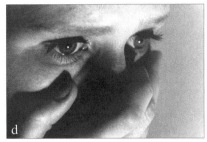

2-32　假面（Persona，瑞典，1966）

麗芙・鳥曼演出；柏格曼導演

　　這場戲中幾乎沒有對白，柏格曼在此利用空間來傳達他的意念——景框內的空間，以及主題物與鏡頭（即觀眾）之間的空間。圖中女主角在醫院的病房內看電視上的越戰新聞（a）。突然間，她看到畫面轉為和尚自焚抗議戰爭暴行，她躲到房間的角落（亦即景框邊緣）（b）。格柏曼立即剪到一個近景鏡頭，欲加強我們情緒的介入（c）。女主角驚恐的反應更以大特寫（d）傳達出來，緊密地引領我們進入她的世界。（聯美提供）

　　「公眾距離」則是十二呎至二十五呎或更遠的距離。這個範圍疏遠而正式，若在其間呈現個人情緒，會被視為無禮。重要的公眾人物通常會在公眾距離出現，因為其空間涵蓋較廣，手勢及嗓子都須誇大以利清楚表達。

　　大部分人的距離關係都是直覺的，如果有陌生人站在離我們十八英吋的地方，我們通常不會覺得：「這傢伙侵犯我的親密空間」。除非我們好鬥成性，要不然都會走開。當然，社會因素也支配距離觀念。比如在很擠的地下鐵裡，每個人都在親密距離之內，但彼此的態度卻是「公眾的」，身體有接觸，卻互不交談。

　　在現實生活中，顯然每個人都得遵守某些空間距離，但在電影中，這種距離觀念，也被用於描述**鏡頭**與被攝物的關係。雖然鏡頭不一定按以上距離呆板規劃，但其距離遠近是會暗示心理效果的。

2-33a　淘金熱（The Gold Rush，美國，1925）

卓別林（Charles Chaplin）和喬其亞・海爾（Georgia Hale）演出；卓別林導演

2-33b　城市之光（City Lights，美國，1931）

卓別林主演／導演

　　這兩張劇照都指出卓別林深怕被女性拒絕的恐懼。上圖基本上是喜劇，卓別林飾演的流浪漢用了一條繩子來繫自己的褲子，沒想到繩子的另一端是一隻狗，當他和沙龍裡的女郎跳舞時就被另一端的狗拉扯得跌在地上。由於鏡頭一直保持一定的距離，客觀地記錄卓別林的遭遇，因此觀眾可以比較開懷地笑卓別林努力保持自己尊嚴的愚行。另一方面，《城市之光》中最著名的結尾鏡頭則一點也不具喜鬧效果，反而因為特寫而讓觀眾介入卓別林的情緒世界，因而產生相當大的情感渲染力。因此，攝影機與被攝物之間的距離會影響我們對劇中人物情感的認同程度。（rbc Films提供）

導演要用哪種鏡頭來傳達意念有許多選擇，而關鍵在不同的距離關係的影響（雖然通常都是不自覺的）。每種距離關係都有最合適的鏡位。例如：「親密距離」比較接近特寫和**大特寫**；「個人距離」約是中近景；「社會距離」約在中景和**全景**距離內，而「公眾距離」則在遠景和**大遠景**內。攝影機的鏡頭代替了我們的眼睛，鏡位的遠近也限定了我們與被攝物間的關係。特寫通常是親密關係，使我們關心、認同被訪者。如果被訪者是個惡人，再對他用特寫，他似乎便侵犯到我們的親密距離，使我們生出憎惡情緒。

　　攝影機離被攝物愈遠，我們觀眾的態度就愈中立。尤其是公眾距離，總會引起某種疏離感。相反的，越接近一個角色，情緒感染力亦不同。卓別林著名的格言就是：「喜劇用遠景，悲劇用特寫」。比如我們過分接近一個動作，像一個人踩到香蕉皮滑，如果是近景，我們會關心他的安全，不會覺得好笑；但若距離很遠，就顯得滑稽喜鬧了。卓別林是箇中高手，當他用遠景時，我們會為他的古靈精怪和荒謬處境大笑，但是當他突然切進特寫凸顯情緒時，我們會發現好玩的地方不再可笑，因為我們忽然認同了他的情感。

　　卓別林最著名的特寫手法是在《城市之光》的結尾；查理愛上一個貧窮而眼盲的賣花女，並且騙她說他是個百萬富翁。為了治好女孩的眼睛，查理省吃儉用，拚命籌錢。但在她開刀前查理卻啷噹入獄。最後一幕是數月之後，女孩已重見光明，並開了家花店。查理出獄後，窮途潦倒。他經過她花店的窗前。女孩見到查理癡癡地瞧她，便和同伴開玩笑，並給查理一朵花和一個銅板。突然之間她認出他來，她幾乎不敢相信自己的眼睛，結結巴巴地說：「你？」卓別林用一連串的特寫延長了他們的尷尬（見圖2-33b）。很顯然他不是她的夢中情人，查理覺得非常難過，用震驚的表情看她，電影就以這個驚人的影像結束。

　　鏡頭的選擇會取決於實際拍攝的考慮。導演會先考慮到鏡頭是否能傳達這場戲的戲劇動作（dramatic action），假如這種距離關係的效果和接下來的戲相衝突，大部分的導演會選擇後者，並由別的意義來達到情緒上的衝擊。但鏡頭的選擇也經常不依實際上的考慮，導演會有許多種選擇，來決定距離關係。

開放與封閉的形式

　　開放（open）與**封閉**（closed forms）形式的觀念一向是史學家與評論

2-34　鐵窗外的春天（Mrs. Soffel，美國，1984）

黛安‧基頓（中立者）演出；吉莉安‧阿姆斯壯（Gillian Armstrong）導演

　　歷史片通常會比較像劇場一樣，強調呈現鉅細靡遺的歷史細節，並將演員嚴謹控制在場景中。但是吉莉安‧阿姆斯壯則避免如此安排場面調度，而盡量以開放形式來安排外景戲，使畫面看起來像是一個記錄片段，是突然間拍下來的。注意畫面左前方的臨時演員幾乎要遮住背景的基頓與她的小孩。比較一般的做法會把主角放置在較明顯的前景。阿姆斯壯因為避免刻意「安排」場面調度，而使她的電影有著一種寫實、即興的味道。（米高梅／聯美提供）

家的專利，但也可用在電影評論上。電影形式沒有完全開放或封閉的，就像其他評論上的名詞，這只是幫助我們了解電影的本質。假如這些觀念不適用，就會被捨棄，或以其他觀念取代。

　　開放與封閉形式在風格上各趨極端，技巧重心亦不同，對現實的態度更迥異。這兩個名詞亦與寫實、形式主義相關。一般來說，寫實主義導演偏愛開放的形式，而形式主義導演傾向封閉的形式。風格上來說，開放的形式含蓄而內歛，封閉的形式較自覺和明顯。

　　從視覺設計來說，開放形式強調非正式、不突兀的構圖，影像結構似不明朗，組織似乎較散漫，人與物也好像不是故意安排的（見圖2-35）。封閉的形式則強調形式設計，大部分因素都顯示經過構圖的精確安排，而視覺重量的平衡也都經過仔細設計。

　　開放形式運用不自覺的簡單技巧，導演重視現實的立即性、熟悉和親切

的層面。有時他會用**即興**（aleatory）情況造成自然而直接的效果，這種效果在緊密控制狀態下是較難捕捉的（見圖2-36）。

封閉的形式較強調陌生的事物，影像富於質感的對比和迫人的視覺效果。由於其場面調度經過準確的控制和風格化處理，影像會顯得人工化，離現實較遠。封閉形式的視覺訊息較多，遠比膚淺的寫實主義還多。開放形式重真實而捨形式美感；封閉形式則為美感而犧牲表現的真實。

兩者對構圖的觀念也不同。開放形式較不重框架觀念，暗示景框外仍有許多現實未納入，強調空間意義是連續的，導演亦好用「搖鏡」橫過場景。鏡頭往往顯得過窄，不能囊括所有現實，許多角色也如畫家竇加（Edgar Degas），他一向喜歡用開放形式畫中的人物一樣，有一半被切於框架外，以暗示框架外延續之空間。

2-35　費尼茲花園（The Garden of the Finzi-Continis，義大利，1970）

多明妮克‧珊黛（Dominique Sanda）演出；狄‧西加導演

寫實導演傾向開放形式，企圖籍所拍的片斷暗示整個外在的現實，其設計和構圖一般較為隨意而不正式。開放形式受紀錄片美學影響，其影像似乎是捕捉而非安排的。過度的均衡和仔細的對稱都被捨棄，強調其親切自然的效果。開放形式的靜照很少圖像化或人工藝術化。反之，他們代表現實中被凍結的一刻。此景與運送義大利猶太人到納粹德國有關。他們的生活頓時陷入一片混亂。（Cinema 5提供）

2-36　太空牛仔（Space Cowboys，美國，2000）

克林·伊斯威特（Clint Eastwood），*湯米·李·瓊斯主演；伊斯威特導演*

　　這張照片採取開放形式，但它們構圖也非常緊，使角色沒有什麼空間移動。開放的形式永遠指陳未完成的視覺概念，其景框切掉了或遺漏了重要的訊息。當然，所有的影像都會被切割，但在開放的形式影像中，圖像邊緣似乎切割得十分隨興，使構圖看來並不平衡，好像題材太動盪而失控不平整。這類鏡頭通常都是以手搖攝影的方式拍攝，好像是隨意即興的方式紀錄下來的。（華納兄弟提供）

　　封閉形式的鏡頭有如一個完整的小天地，所有的訊息都仔細安排於景框內。空間似封閉而完整，景框外的因素並不重要，至少在個別鏡頭的本質上，它和前後的時空關係是疏離的。

　　由開放形式電影中取下的劇照往往在藝術感上乏善可陳，其影像的美感通常較稍縱即逝，似乎是從不經意的現實中取下的片刻（電影書中的照片較常用封閉形式的劇照，因為它們較具美感，較有構圖感）。開放形式影像的美感更難捉摸。那就像快照神奇地保存了某些確實而罕見的印象，一種偶然、剎那的真實。開放形式也喜歡視覺上的曖昧性，影像的神祕不明正是其魅力所在。

　　開放形式電影的攝影機一般會被戲劇所引導。像史蒂芬·索德柏的《天人交戰》就強調攝影機的流暢，盡忠職守地追隨演員（見圖1-34b）。這種電影顯示機緣巧合在視覺效果上有決定性的因素不消說，在銀幕上發生了什麼並不重要，似乎即將發生的才重要。有時其看似「簡單」的效果是經過苦

2-37　震撼教育（Training Day，美國，2001年）

伊森‧霍克（Ethan Hawke）*主演；安端‧傅夸*（Antoine Fuqua）*導演*

　　這個鏡頭為何具威脅性？主要是其微微的高角度攝影和封閉的形式，將伊森‧霍克囚禁在兩雙刺青的手臂和前景一堆雜物中。這種封閉的形式，景框內的小天地自給自足，所有形式的因素均審慎平衡，雖然景框外可能有更多訊息（比如那雙手臂所連接的身體），但在此場景中，這類訊息在視覺上是無關痛癢的，封閉的形式常常用來處理囚禁或困境。（華納兄弟提供）

心經營造成的。

　　封閉形式電影的攝影機卻像在期待戲劇性的發展。人與物是安排在事先決定的鏡位裡。這種**期待式的鏡位**（anticipatory setups）象徵了脆弱及宿命，攝影機好像在事情發生之前已經「知道」。在佛利茲‧朗的電影裡，攝影機似乎在房裡「等」著：門開了，主角進來，動作開始。在希區考克的電影裡，一個角色會在構圖邊緣出現，攝影機處於不利角度，離動作太遠。但突然該角色「決定」回到攝影機期待的區域。這種鏡位使我們期待動作的發生，因為直覺上我們期待有東西會填滿該鏡頭的視覺空白處。由意義上言，開放形式暗示選擇的自由和角度的多種機會。封閉的形式則暗示宿命及意願的無奈，因為角色無法做決定，而攝影機能。

　　如果依題材而決定開放或封閉形式的技巧，效果便會卓著。牢獄電影若用開放形式，情緒上便不可信。但大部分電影都混有兩種風格。像尚‧雷諾的《大幻影》前半部在戰俘營中的場景，多採封閉形式，而兩個犯人逃走後，採取的便是開放形式。

　　這兩種風格亦各有缺點。用得不恰當的話，開放形式會變得邋遢、幼

2-38　a, b　金甲部隊（Full Metal Jacket，英國／美國，1988）

庫柏力克導演

　　即使在同一部影片中，導演也可以根據每個鏡頭所需的情感或意念而自由轉換封閉或開放形式的構圖。例如這影片的兩幅劇照都是描繪美軍在越單中的情景。在圖2-38a中，人物在戰火之下，同伴的頭甚至在框外，明顯是開放形式。在此導演所運用的策略是暗示框外仍有與主題相關的劇情在繼續，如新聞片一樣，攝影師無法完全囊括所有的影像在人工藝術化

的構圖中，所以產生如此專斷地將人的頭部置在框外的畫面。在圖2-38b中，四個士兵衝往他們受傷的伙伴，構成一封閉式圖案，表示將危險摒除於外。因此封閉或開放形式並非本質上具有意義，而需與劇情的上下文結合才衍生出意義。例如有些時候，封閉形式可以暗示拘禁（如2-37），但在2-38b卻表示了安全及同袍愛。

（華納兄弟提供）

b

2-39 《保險套惹的禍》（Booty Call，美國，1997）**的拍攝現場**

（從前到後）導演傑夫·波拉克（Jeff Pollack）、演員傑米·福克斯（Jamie Foxx）、共同製片人約翰·M·艾克（John M. Eckert）、約翰·莫里塞（John Morrissey）和演員湯米·戴維森（Tommy Davidson）（站立者）。

　　許多導演喜歡在現場用監視器在正式拍在底片上以前迅速檢查內容。底片又貴又不能馬上看到所拍的畫面，用錄影機側錄，導演能立刻調整安排和場面調度，演員也能檢查自己的表演是否太含蓄或太誇張等。攝影師可以看到自己的燈光和攝影結果，製片也可以看到投資的錢花在銀幕上還是丟到水溝裡了？當每個人都滿意了，他們便可進一步拍在底片上，這種錄影監視器的功能有如繪畫的草圖或舞台劇的定裝排演。（哥倫比亞提供）

稚，粗糙有如家庭電影。通常，這種形式看來不經控制，甚至醜陋。偶而，這些技巧顯得低調而「不突兀」，卻也因此而欠缺戲劇性或令人乏味。封閉形式則可能僵硬而浮矯，影像常顯得過分刻意而不自然。許多觀眾因為這類電影太舞台化、墮落、形式誇張而冷漠不耐。

　　系統化的場面調度分析包括以下十五種元素：

1. 對比最強的區域：觀眾的眼睛首先注意到什麼？為什麼？
2. 燈光風格：是高調、低調？高反差？或綜合？
3. 鏡頭與攝影機距離：什麼樣的鏡頭？攝影機與被攝物距離多遠？
4. 鏡頭角度：是仰角、俯角，還是水平視線？

5. 色彩：主色為何？有無對比色？於色彩有任何象徵意義？

6. 鏡片／濾鏡／底片：被攝物是否要扭曲？

7. 對比次強的區域：在眼睛看到畫面中對比最強的區域後，會停留在哪裡？

8. 密度：景框中有多少視覺元素？僵硬灰白？一般？充滿細節？

9. 構圖：二度空間如何分割及組織？

10. 形式：開放或封閉？被攝物是否是在窗框或拱門之內？安排是否平衡？

11. 景框：緊或鬆？角色是否無轉身之地？或可活動自如？

12. 景深：影像包含多少平面？前景、背景和主體的關係如何？

13. 演員的位置：演員佔據畫面中的什麼位置？中間？上方？下方？邊緣？為什麼？

14. 表演位置：角色要如何面對攝影機？

15. 距離關係：角色之間的距離如何？

　　視覺規範可用到任何影像分析。當然，當我們看電影時，不可能有時間分析或發現每個鏡頭中的場面調度情形。運用這些原則來分析靜照，有助我們以更小心謹慎地「閱讀」流動的電影影像。

　　例如，《M》（見圖2-40）是形式即內容的電影。本圖是大約在電影的結局前，一個有精神異常的謀殺小孩兇手被地下組織找到。這些人將他帶到廢棄的地下室準備自行審判他喪心病狂的罪。在這場戲中，他面對一個證人（中央立者）拿著一個犯罪證物——汽球。在本場戲中的視覺元素有下列：

1. 對比最強的區域：汽球。是畫面中最亮的物件。將照片上下倒置，想像它的抽象形式，會更明顯看出來。

2. 燈光風格：灰暗暗調。高反差光打在四個人物臉上及汽球上。

3. 鏡頭與攝影機距離：約比全景更遠些。攝影機位置與主被攝物之間是社會距離，約十呎遠。

4. 鏡頭角度：稍仰角，象徵死亡、災禍。

5. 色彩：本片為黑白片。

6. 鏡頭／濾鏡／底片：標準鏡頭，明顯無濾鏡，標準慢速底片。

7. 對比次強的區域：兇手、證人及兩位左上方代表控訴的人。

8. 密度：以暗調燈光來看，這個鏡頭內容是高密度的，如磚牆面、服裝縐褶，及演員的表情。

9. 構圖：畫面可分為三區──左、中、右，象徵著不平穩及緊張張力。

10. 形式：封閉。整個畫框如同監獄，對犯人來說沒有逃出去的可能。

11. 景框：很緊。兇手被包圍他的人威脅。

12. 景深：整面畫面有三層：前景中的兩個人，後面二人為中景，磚牆面為背景。

13. 演員的位置：控訴人及汽球高高在兇手之上，封住了所有出口，兇手在右下角的地位，幾乎要跌到景框外的黑暗世界。

14. 表演位置：兩位控訴人以3/4角度面對攝影機，暗示對觀眾比對兇手親切，而兇手在左下方以側面方式出現，除了意識到自己的恐懼外，對外界一無所知。

15. 距離關係：前景的兩人是個人距離，顯示是兇手必須立即面對的問題；而中景兩位控訴者之間是親密距離，象徵對兇手的雙重威脅。這兩組人之間是社會距離。

2-40　M （德國，1931）

彼得・勞瑞（Peter Lorre）（最右）演出：佛利茲・朗導演（Janus Films提供）

事實上，完整的場面調度除**圖象（或圖徵）元素**（iconographical element）外，應包括服裝及場景設計等。但這些將在第六及第七章談到，因此目前只提這十五個元素。

　　在首二章中，我們談到電影中最重要的元素 —— 視覺影像。電影當然還有其他傳播資訊的途徑。攝影與場面調度是其中兩種語言系統，因此有時候比起一幅畫或一張靜照，單格的電影畫面所含帶的意義會顯得較壓抑，或少一點。變化與壓抑的原則存在於所有強調時間的藝術中。在電影中，這些原則可能就出現在一些看起來較無趣的畫面上，通常是當時的主導元素是在例如音樂或**剪接**當中，此時這些畫面的視覺元素是呈現休息狀態。

　　電影導演其實有各種不同的方式可以表達。他可以像畫家或攝影家般，強調視覺對比主導。比如拍暴力場面，他可以用傾斜、彎曲的線條、富侵略性的色彩、特寫、大仰角、強烈燈光對比、不平衡的構圖等。與其他視覺藝術家不同的是，他也可以用動作表達。此外，剪接、聲音（高亢急速的對白、強烈的聲效、急速的音樂）均可表達。也因為其表達的方式多，其重點亦各不相同，有時強調影像，有時強調運動，有時強調聲音；有時在高潮時，可能同時強調這三種方式。

延伸閱讀

Arnheim, Rudolf, *Art and Visual Perception: A Psychology of the Creative Eye* (Berkeley: University of California Press, 1954)，主要是關於繪畫及製圖。

Bordwell, David, Janet Staiger, and Kristin Thompson, *The Classical Hollywood Cinema: Film Style and Mode of Production to 1960* (New York: Columbia University Press, 1985)，學術研究。

Braudy, Leo, *The World in a Frame* (Garden City, N.Y.: Doubleday, 1976)，充滿睿智的見解。

Dondis, Donis A., *A Primer of Visual Literacy* (Cambridge, Mass., and London, England: The M.I.T. Press, 1974)，主要是設計及構圖。

Dyer, Richard, The Matter of Images (London and New York: Routledge, 1993)，談圖象的意識型態暗示。

Freeburg, Victor O., *Pictorial Beauty on the Screen* (New York: Macmillan, 1923)，古典構圖的討論。

Gibbs, John, Mise-en-Scène (London and New York: Wallflower Press, 2002)，學術研究。

Hall, Edward T., *The Hidden Dimension* (Garden City, N.Y.: Doubleday,1969)，談人類和動物如何使用空間。

Nilsen, Vladimir, *The Cinema as a Graphic Art* (New York: Hill and Wang, 1959)，談形式如何塑造現實，古典構圖的主要分析。

Sommers, Robert, *Personal Space* (Englewood Cliffs, N.J.:Prentice-Hall, 1969)，論個人如何運用及濫用空間。

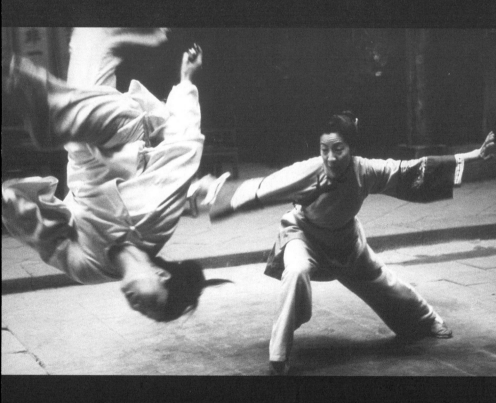

第三章

運　動

當一扇門、一隻手，或一隻眼打開時，都會帶來如火車頭撞毀般的刺激⋯⋯在銀幕上。

　　──李查・岱爾・麥肯（Richard Dyer MacCann），電影學者

概論

> 　　動作如何「有意義」，不同型態的動：寫實、默劇。舞蹈和編舞：動的藝術。動作心理學：平行動作，左到右，上到下，離攝影機近或遠？動作與鏡頭和角度的關係。動作和類型：鬧劇、動作片、歌舞片、動畫和舞蹈電影。動作做為隱喻：動的象徵意義。移動的攝影機：動的空間。推軌和剪輯：其暗示性。靜止與動作：三角架或軌道？手持攝影機的流動性。抒情主義：升降機和其他飛翔形式。變焦鏡頭及機械扭曲的動作：動畫、快鏡頭、慢鏡頭、倒拍鏡頭、凝鏡。

　　電影（movies），在英文中又稱「motion pictures」或「moving pictures」，這些名詞都指陳：「動」是電影藝術中最重要的部分。「cinema」一詞源自希臘文「movement」，而「kinetic」和「kinesthesia」及「choreography」都是「動作」、「動感」的意思，通常較與舞蹈觀念相聯。怪的是，觀眾和評論者卻多將電影當做傳播的媒體，一種語言系統，而很少考慮其「動」（movement）的意義。就如影像本身，運動通常是以主題為依歸。我們一般只會去記得「發生了什麼事」，假如我們要描寫一場芭蕾舞，在電影中會編排得更複雜，而很少重視其動感和美感。

運動感覺

　　電影的運動和影像一般，可以是實體、記實的，也可以是風格化、**抒情**（lyrical）的。所有動作的藝術 —— 默劇、啞劇、芭蕾、現代舞 —— 都包括了各種自寫實到表現的不同動作。這種動作的分類在電影中亦可見。例如，自然的演員如史賓塞・屈賽（Spencer Tracy）採取襲自現實生活的寫實動作，而近默劇風格化的卓別林，卻採取象徵化的動作 —— 外八字的腳步和旋轉的手杖，既驕傲又自負。

　　歌舞片的動作則更風格化，在這種**類型**中，角色常用歌與舞來表達情感。這些歌舞動作很少寫實，多半已成我們習以表達情感、意念的風格**慣例**。《萬花嬉春》（*Singing in the Rain*）中，金・凱利（Gene Kelly）就

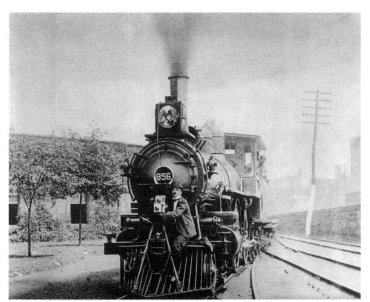

3-1　攝影師比利・比才（Billy Bitzer）**的宣傳片，他站立在行進火車的前端，帶著他著名的攝影機，時間約是1908年**

自電影有史以來，具創作性的藝術家如葛里菲斯就嘗試想把攝影機放在動作中，或放在不同的移動交通工具裡，使影像更具動感。葛里菲斯才華橫溢的合作攝影師比才被視為影史上第一個偉大的攝影師（Kino on Video提供）

在傾盆大雨中表演了一場複雜的歌舞。他陶醉在愛情中，繞著路燈，踏著水窪，飛舞得有如快樂的傻子——什麼也淋不濕他的熱情。這場舞蹈中，每種動作都象徵不同的情緒，一會兒如夢如癡，傻氣而任性，一會兒英姿勃發，心旌神搖。這種動作設計，在其他以動作為主的類型電影中亦常見，如武士片及功夫片中就有設計複雜的武術動作（見圖3-4、3-19）。

芭蕾與默劇的動作可能更抽象、更風格化。像馬歇・馬叟（Marcel Marceau）這樣的默劇大師，根本已不關心表達實體，而在乎表達意念。比如其運用扭曲的身軀象徵古樹，以彎臂代表枝枒，手指伸開宛如綠葉。芭蕾的動作有時風格化到無法辨識其確切內容或代表意義，反而欣賞其姿態的美感。

舞者動作是在舞台三度空間內規劃，電影的**景框**則有同等功能，動作在景框內的佈置也常產生場面調度的意義。比方說，垂直的動作，如果是向上，會產生自由、躍昇的感覺，因為其動作本身和我們眼睛由下往上看的習慣一致。這種動作象徵了希望、歡愉、權力、權威的意義。相反的，向下的

3-2a 風月 (Temptress Moon，中國／香港，1997)

鞏俐 (Gong Li，白衣) 主演；陳凱歌 (Chen Kaige) 導演 (Miramax films提供)

　　動與靜兩種不同的世界觀。《風月》的影像描述了靜止的世界和凍結的機會，女人被認為應是服從，靜默無言。但在《挑戰星期天》中的職業足球賽卻描述令人喘不過氣的模糊動感，動作大到攝影師幾乎捕捉不到（男）演員的動作焦點。

3-2b 挑戰星期天 (Any Given Sunday，美國，1999)

艾爾‧帕齊諾主演；奧立佛‧史東 (Oliver Stone) 導演 (華納兄弟提供)

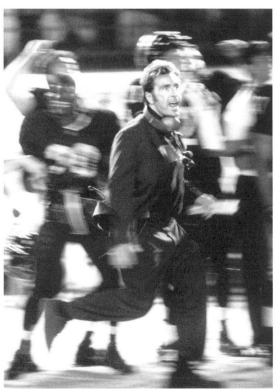

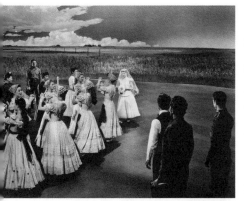

以下幾幀劇照顯示編舞把情感和概念化為動作，有時如夢而超現實（a），有時精緻而抒情（b），有時又充滿活力（c）。

3-3a 奧克拉荷馬之戀（Oklahoma，美國，1955）

安妮絲・狄・米葉（Agnes de Mille）編舞；佛烈・辛尼曼（Fred Zinnemann）導演

狄・米葉雖主要編舞台的舞蹈，但她卻為美國歌舞劇放入開創性的長段芭蕾舞劇。這些芭蕾舞推動劇情也深化角色。好像此處著名的「夢幻芭蕾」是她為1943年羅傑和哈姆斯坦（Roger and Hammerstein）具里程碑性質的歌舞劇所編之一段舞，顯示了女主角的焦慮。就像夢境一般，這段舞既具有寫實的細節，亦有象徵風格化的超現實空間，看來既熟悉也陌生。狄・米葉對電影編舞有巨大影響，尤其是金・凱利具體而微的作品。（Miramax films提供）

3-3b 花都舞影（An American in Paris，美國，1951）

金・凱利及李絲麗・卡儂（Leslie Caron）主演；金・凱利編舞；喬治・葛許溫（George Gershwin）編曲；文生・明里尼（Vincente Minnelli）導演

凱利編舞風格多樣——踢踏舞、社交舞、現代舞和芭蕾。他通常都以有力動感十足，強調體力和華麗大跳的舞蹈風格出名，但在安靜的形式中他也一樣有魅力，通常也加上他一貫的詩張。他時常編入大段芭蕾於電影中作為夢幻式幻想段落。凱利的舞蹈性感，強調臀部動作和大腿線條，以及轉動的肢體，和地板上的大旋轉。他常穿緊身衣褲來凸顯肌肉，他也將個人個性灌入形式化的編舞裡，用嘲弄的笑容或狂喜的大笑雜於舞中，既愛現又難以抗拒。（米高梅提供）

3-3c 七對佳偶（Seven Brides for Seven Brothers，美國，1954）

賈克・丹布瓦斯（Jacques D'Amboise，飛躍者）主演；麥可・基德（Michael Kidd）編舞；史丹利・杜能（Stanley Donen）導演

才華橫溢的麥可・基德不像大編舞家如柏克萊、金・凱利及巴伯・佛西那麼有確定風格，基德可以編各種形式的舞蹈。比方說，這齣古典歌舞劇的舞蹈風格既帶有運動性，又活蹦地有如充滿男性賀爾蒙。他也為《龍鳳花車》（The Band Wagon）編出浪漫如天上的舞蹈「黑暗中漫舞」，讓佛雷・亞士坦（Fred Astaire）和茜・雪瑞絲（Cyd Charisse）抒情優雅地滑過紐約的中央公園，如夢如幻，是影史上最偉大的舞蹈之一。1997年，基德得到奧斯卡終生成就感，獎勵他在編舞上的成就。（米高梅提供）

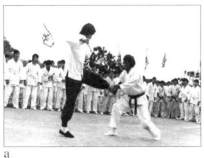
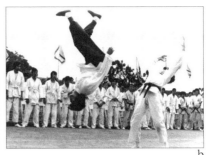

a

b

c

d

3-4 龍爭虎鬥（Enter the Dragon）（香港，1973）

李小龍（Bruce Lee，著黑褲者）主演；勞勃·克勞斯（Robert Clause）導演

　　動作打鬥的戲，如群架、鬥劍或功夫武俠電影，往往有精確、動感優雅的動作安排。如李小龍此片中的動作，宛如舞蹈一般。（華納兄弟提供）

垂直動作象徵了憂傷、死亡、卑微、沮喪、軟弱等意義。

　　自左至右的動作在心理上顯得自然，反之，從右而左的動作則顯得緊張和不快。敏感的導演會盡量利用這種心理現象來加強戲劇和主題意念。通常主角會由左向右移動，而反派角色則由右向左。在約翰·休斯頓的《智勇紅勳》（*The Red Badge of Courage*）一片裡，主角在戰爭恐懼中逃跑即由右向左，後來鼓起勇氣參加步兵團作戰時，動作則由左向右了。

　　動作也可以向攝影機前進或後退。由於我們的眼睛認同於攝影機鏡頭，動作的移動即代表與我們的關係。如果反派角色走近我們，感覺是侵略、富敵意、有威脅，因為他在侵佔我們的空間。如果該角色很吸引人，那麼他靠近我們代表了友善、親切、誘惑。無論如何，向攝影機而來的動作通常代表動作者的強悍和自信（見圖3-31）。

　　遠離鏡頭的動作則代表退縮，張力減少，壓力減輕，有時甚至是弱軟、

受打擊和可疑的。電影的結尾往往喜歡用這種鏡頭，無論是角色走遠，或是鏡頭拉開。反派角色如果離開鏡頭，我們會覺得安全，因為我們之間的安全距離增加了。有時這種動作會令人覺得脆弱、害怕及懷疑。大部分電影都以抽離動作作結，不是攝影機抽離現場，就是角色離開攝影機。

　　動作的平行移動和縱向移動亦有不同。劇本可能只是要角色移動，但導演得決定如何拍攝這個動作才會有效果。一般而言，角色如果從右向左移動，顯示角色決心強、效率高。除非是採**大遠景**拍攝，否則一般鏡頭都會強調出動作的速度和效率，這種情況常在動作片中出現（見圖3-7）。

　　縱向移動即往背景景深大的方向移動，它的效果則是緩慢、遲滯。除非採取**廣角鏡頭**，其動作都會比平行移動的動作耗時。如果是用**望遠鏡頭**的遠

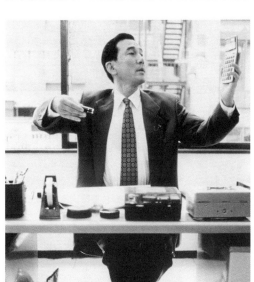

3-5　我們來跳舞（Shall We Dance，日本，1997）

役所廣司（Koji Yakusyo）主演；周防正行（Masayuki Suo）導演

　　舞蹈作為隱喻。這部迷人的社會喜劇主角是一個四十二歲的小會計，偷偷在上社交舞課——在日本社會聞所未聞，這種嗜好會讓人大驚小怪。在一個事事講究與他人相同的社會裡，個人主義會被視為可笑又無稽。每個日本小孩從小就知道一句俗諺：「任何凸出來的釘子要搥進去。」即使長大後還是順從，非常害怕與眾不同。不過，我們的僵硬主角仍然決定上跳舞課，他覺得很不好意思，連太太也不被告訴，反正，他和妻子已經甚少溝通，彼此保持有禮貌的距離。他覺得學西方人那樣突出十分矯情，學著優雅很不像男人，大部分日本人都認為在眾人面前起舞，顯得古怪

又過於炫耀，可是他的生活缺乏浪漫和刺激，對家人而言也是個陌生人，也許只此一回——他願意鶴立雞群。這個鏡頭顯示他的雙重生活：辦公桌上他是會計師，但桌下可在練習舞步。可參照《電影景觀》（Cinematic Landscapes）一書，內有有關中國及日本電影的論文，由Linda C. Ehrlich和David Desser編著。（Austin: University of Texas Press, 1994）（Miramax films提供）

3-6a　X戰警2（X2: X-men United，
美國，2003）

休‧傑克曼（Hugh Jackman，飛躍者）
主演；布萊恩‧辛格（Bryan Singer）
導演

　　電影的動感和場面調度息息相關。
畫面上半部與權力及掌控有關，下方則
代表脆弱無力。這部改自史丹‧李
（Stan Lee）漫畫角色的科幻片中，狼人
（傑克曼飾）發現特異功能的孩子在學校
受襲擊後，憤怒異常，他凌空降下攻
擊，位置充滿最大的掌控力量。（二十世
紀福斯公司提供）

3-6b　鬼上門（The Ninth Gate，法國
／西班牙／美國，2000）

強尼‧戴普主演；羅曼‧波蘭斯基導演

　　動感也依靠攝影機的鏡頭，比方此
圖中的速度感，即使在靜照中，廣角鏡
頭仍誇張了距離，使正常的腳步看來很
大。（Artisan Entertainment提供）

a

b

3-7　蘿拉快跑（Run Lola Run，德國，1998）

法蘭卡・波坦特（Franka Potente）*主演；湯姆・提夸*（Tom Tykwer）*導演*

　　我們對動感的情緒反應也會由從哪個角度拍而定，是由正面主角向攝影機跑來（3-7a）或由側面捕捉跑者橫向行動（3-7b），從左而右（或從右向左）都有影響。縱深的運動看來較慢，較有挫折感，因為主角由後跑到前面需時間較久，攝影機似耐心的等候。橫向運動則顯得較具決斷力和強悍，因為從畫面一端到另一端只需眨眼功夫，她一溜煙就劃過銀幕。

（Sony Pictures Classic提供）

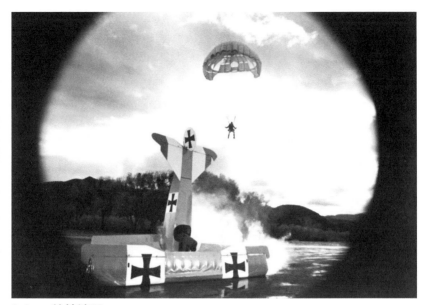

3-8a　特技演員（The Stunt Man，美國，1980）

理查‧洛許（Richard Rush）導演（二十世紀福斯公司提供）

　　電影不似舞蹈或劇場，其動作感是相對的。幅度大的動作在大遠景中可能不明顯，但大特寫的兩行眼淚即可能跨過半個銀幕，比上圖的特技演員從天而降的幅度更大。

3-8b　野孩子（The Wild Child，法國，1970）

尚-皮耶‧加果（Jean-Pierre Cargol）演出；楚浮導演（聯美提供）

景，其動作更顯得無望而塞滯。如果縱向移動又採長鏡頭不剪接，觀眾會期待動作有所結果，過程便更不耐而有挫折感。尤其是角色的目標很明顯時，如長廊，假如觀眾被迫看整個動作，他們通常會持續不安。

許多老一輩的導演在不同的場景拍攝動作，然後壓縮其時空，他們也常用傾斜的動作來增強動感。

攝影機與移動對象的距離和**角度**也會決定其意義。一般而言，鏡頭越遠，俯角越高，動作便會顯得慢。反之，近距離和仰角均會放大及加強速度及動作。一個男人奔跑的場面，用不同的鏡位拍攝，結果造成的意義甚至會完全相反。如果是大遠景的俯角鏡頭，該男子會顯得無能又無影響力。反之，若由**中景**仰角拍攝，他便會顯得充滿活力與決斷力。所以題材雖然相同，形式卻能改變其意義。

有些人不瞭解以上所談的形式問題，誤把動感當成電影化。他們以為動作越花俏繁複的題材，就越適合拍電影。因此，對他們來說，外景大場面的**史詩**，比在室內親密、狹小、處處受限的題材適合電影媒體。當然，我們可以用史詩電影或心理劇這樣的名詞來強調電影的差異。不過，感性的人不會說托爾斯泰的《戰爭與和平》（*War and Peace*）比杜斯妥也夫斯基的《罪與罰》（*Crime and Punishment*）還具小說味。雖然一是史詩之作，一是心理小說。同樣的，只有無知的人才會說米開蘭基羅的「西斯汀頂畫」（Sistine Ceiling，即〈創世紀〉巨型天頂畫）比維梅爾（Jan Vermeer）的內景畫有看頭。其實他們性質不同，無所謂好壞。史詩大作與心理小說的情形也一樣，端視其處理的方式，而不是題材。

動作在電影中是個微妙的課題，端視於使用何種鏡頭。有時，動作不必大，其動感更大。例如，以特寫拍攝眼淚流過面頰就比用大遠景拍傘兵從五十英呎高降落還有動感（見圖3-8）。

事實上，不同的電影有不同的鏡頭選取傾向。比方說，動作多、場面大的史詩電影好用較遠的鏡頭，而強調心理效果的電影較喜選用近景拍攝。史詩強調大而寬廣，心理劇強調深度與細節，史詩重事件，而心理劇重事件的意義和象徵。一個著重事件，另一個著重反應。

相同的材料給不同導演亦會有不同的詮釋。像莎士比亞的《哈姆雷特》（*Hamlet*）就是好例子。勞倫斯·奧利佛（Laurence Olivier）的《王子復仇記》（*Hamlet*）是以史詩處理，強調遠景；法蘭哥·柴菲萊利（Franco Zeffirelli）的版本則強調心理，大部分用的是特寫和中景。奧利佛的版本

3-9　哈姆雷特（Hamlet，美／英／義，1990）

萬倫·克蘿絲（Glenn Close）及梅爾·吉勃遜（Mel Gibson）演出；法蘭哥·柴菲萊利導演

　　當攝影機非常靠近動作本身時，甚至小手勢或小表情在畫面上看起來即顯得巨大且充滿震撼。吉勃遜所詮釋的莎士比亞筆下之悲劇英雄是一個反覆無常、充滿爆發力的人物 —— 與勞倫斯·奧利佛1948年同名影片所詮釋的深思熟慮、優柔寡斷的哈姆雷特，差別甚巨。（Icon Distribution, Inc.提供）

布景、服裝均考究，許多**遠景**都用來描述陰沉的城堡，以及哈姆雷特與環境的相互關係。我們在電影開始就知道該片有意論及「猶豫不決的性格悲劇」，而遠景一直便如此詮釋這個觀點。前半部，哈姆雷特（勞倫斯·奧利佛飾）仍有許多動作自由，所以遠景顯得**景框很鬆**，但是他一直拒絕這種行動自由，寧可縮在黑暗角落，無法做任何決定，而等他真正有動作時，他的動作是由長遠距離捕捉，強調他對他環境的無能。

　　柴菲萊利的版本中，則對服裝布景毫不關心。主角（梅爾·吉勃森飾）永遠囚禁在**景框很緊**的特寫及中景中（見圖3-9）。這個王子不是奧利佛式的優柔寡斷及好沉思。他是較直覺的、衝動的，先做了再想的個性。痛苦的主角被囚禁在特寫鏡頭中，使他幾乎溢出景框，不穩的手提攝影機幾乎跟不上他的大幅動作，因此常把他的部分拋在景框外。同樣的動作如用遠景拍攝，角色的動作就會較正常。

　　在劇場中，這兩種詮釋都造成不同的意義，雖然戲劇也是一種視覺媒體，而「景框」的大小則沒什麼改變，簡言之，劇場侷限於「遠景」，因而

3-10 追艦記 （Follow the Fleet，美國，1936）

佛雷・亞士坦和金姐・羅吉絲（Ginger Rogers）演出；亞士坦和赫米斯・潘（Hermes Pan）編舞；馬克・桑德力區（Mark Sandrich）導演

　　亞士坦的舞蹈風格是帥到極點──優雅、風度翩翩、不費吹灰之力。他影響了古典編舞家如傑隆・羅賓斯（Jerome Robbins）和喬治・巴蘭欽（George Balanchine），也影響了舞者如紐瑞耶夫（Rudolf Nureyev），他形容亞士坦是「美國歷史上最偉大的舞者」。亞士坦的風格範圍廣，有踢踏舞的聰明和速度，也有交際舞的浪漫輕盈，晚年他更加上現代舞的奇幻抒情。他堅持對他舞蹈的藝術控制，為追求完美，總在攝製前六週就密集彩排。這部他與雷電華電影公司（RKO）合作的第九部歌舞片中，他和赫米斯・潘先編好舞，再在攝製前教會羅吉絲舞步。一位憤怒的女性主義者曾指出羅吉絲只是隨亞士坦起舞，只是穿了高跟鞋反著跳，也只彩排幾天而已。她應該不止於此。攝影機通常只是功能性的：用長鏡頭和全景上下左右盡量不干擾舞者地追隨舞者的動作。這些舞蹈多是情人舞，他用舞步來追求窈窕淑女。事實上，他們很少在銀幕上親吻。她總是對他的言語斗峙冷淡，但一旦音樂開始，他們的身體不由自主地隨音樂擺動，她很快就迷失了，完全屈服於她的動感命運。（雷電華提供）

3-11 Two Tars（美國，1928）

勞萊與哈台（Oliver Hardy and Stan Laurel，著水手服者）演出；詹姆士·派洛特（James Parrott）導演

　　如同大部分滑稽笑鬧劇，勞萊與哈台的喜劇也靠肢體運動而來。他們在小處的無能經常造成大破壞。他們的喜劇裡充滿報復的過程以及新增的敵意，如滾雪球般擴大成不可收拾的混亂——是這類喜劇常用的公式。（米高梅提供）

幾乎不可能有扭曲的動作。

　　特寫中取動作，效果會很誇張，因此，許多導演都愛用特寫表達靜止的場面。例如兩個人談話及手勢就不需用中景鏡頭。

　　特寫也能用得很精緻，布烈松和卡爾·德萊葉（Carl Dreyer）也都在臉部特寫鏡頭內尋求含蓄的表達。兩位導演都提到人的臉是精神和心理的「景觀」（landscape），而德萊葉的《聖女貞德受難記》（*Passion of Joan of Arc*）中最有力的一場戲，即是貞德的大特寫臉上，緩緩流出兩行清淚，那比僵化了的史詩片中的千軍萬馬有力多了。

　　陳腐的技巧亦是二流導演不變的印記，電影中某些常見的情緒及意念——如歡愉、愛、恨，認真的導演會尋求新的表現方式，讓平凡之物有新的面貌，將熟悉之事賦予新意。例如，電影中常見有死亡場面，因太過普遍，而顯得陳腔濫調，如果能在創造力及想像力上下功夫，就能感動觀眾。

　　動作也能營造各種象徵意義。導演如編舞家，可以利用運動型態中隱含

的意義。即使是所謂的抽象動作也暗含意念和情感。有些動作使我們軟化順從，有些則使我們殘酷而躁進。曲線的動作看來優雅而女性化，而直線動作使我們緊張、振奮而有力。然而，和編舞家不同的是，導演可利用象徵性的運動來表達意念，而不一定需要人來表演。

假如一個舞者想傳達失去戀人的悲傷，他的動作也許是封閉、退縮，強調緩慢、幽暗、沉靜的動作，電影導演也可以同樣的原則來處理這些情況。例如，華特·藍（Walter Lang）的《國王與我》（*The King and I*）中，末尾國王（尤·伯連納〔Yul Brynner〕飾）死時，導演也是用手部特寫逐漸滑下的動作來代表。

在艾森斯坦（Sergei Eisenstein）的《舊與新》（*Old and New*）——亦即《總路線》（*The General Line*）——中，農場公社一隻值錢的牛死了，這對農場來說是很大的損失。艾森斯坦用兩個平行鏡頭來表達，先是牛眼的大特寫，它的眼蓋逐漸滑落，悲傷的眼瞼被放大好幾倍。接著是太陽落

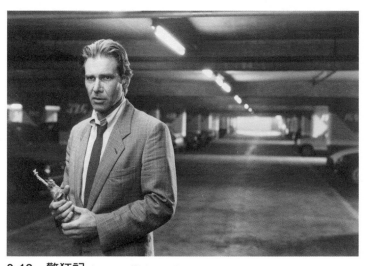

3-12　驚狂記（Frantic，美國，1988）

哈里遜·福特主演；羅曼·波蘭斯基導演

　　導演常會運用「負面空間」來製造觀眾對即將發生動作的期待。本圖即是一例，攝影機似乎在等待什麼事物來進入右手邊的空間。主角渾然不知他即將被急駛的汽車追逐。觀眾因為波蘭斯基的鏡位設計，心中不由得在等著隨時要發生的下一個動作。這種手法在驚悚片中常使用，警告觀眾要有心理準備：藝術和大自然一樣憎惡空白。（華納兄弟提供）

3-13　大鏢客（Yojim bo，日本，1961）

黑澤明（Akira Kurosawa）導演

　　黑澤明最會用對比闡釋動作的象徵意義。他經常以並置的靜止視覺元素伴隨小卻精力充沛的情緒漩渦來製造戲劇性的張力。像此景中，武士（三船敏郎〔Toshiro Mifune〕飾）與惡人對決。他四周的出路似乎被封死，但是他的周圍卻捲起一層風沙（鏡頭中對比最強烈處），在靜止的畫面成為焦點，也象徵了武士的憤怒和武力。（Jauns Films提供）

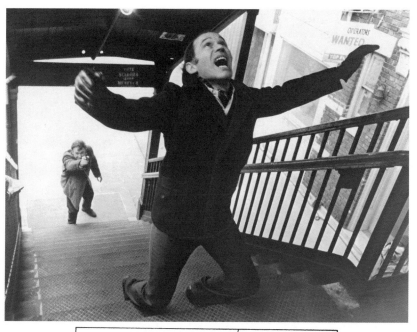

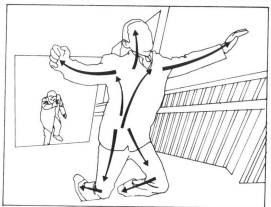

3-14　霹靂神探（The French Connection，美國，1971）

威廉・佛烈金導演

　　大幅向外開展的動作適用於狂喜大悅的情緒爆發時刻，這個鏡頭中，這種象徵較為複雜，受盡侮辱的驚探（金・哈克曼〔Gene Hackman〕飾，持槍者）終於搶殺了差點又逃走的罪犯。這個開展的死亡大動作，不但象徵子彈射入罪犯身體，也是警探羞辱危險的緝捕工作後的解脫，也是觀眾在前面追逐場面累積緊張後的解放。事實上，我們在此與主角一起分享槍殺的喜悅。（二十世紀福斯公司提供）

a

b

3-15a&b. 獵殺

（The Hunted，美國，
2002）

湯米·李·瓊斯及班
尼西歐·戴爾·托
羅（Benicio Del
Toro）主演；威廉·佛烈金導演。

　　鏡頭愈近愈緊，動作的掌控就愈多。鏡頭愈遠愈鬆，動作就顯得不重要，這通常都視動作與攝影機的遠近而定，即使構圖稍微變化也會影響我們的反應。圖中兩種鏡頭顯現些許不同，較鬆的中全景（a）裡，戴爾·托羅被掌控了場面調度（從左到中空間）的瓊斯主控，因此被推擠到畫面的右邊。瓊斯的控制敵人完全由他動作的空間和大小決定，在畫面中視覺因素主控權變成了瓊斯控制戴爾·托羅的空間隱喻。在更急迫、更緊的中景畫面（b），戴爾·托羅又重拾掌控權，他占了畫面三分之二的空間，而瓊斯被困在銀幕左下角，我們只要看角色有多少活動空間，便知誰占了上風。（派拉蒙提供）

下地平線光線漸暗的鏡頭。一隻牛的死，似乎對公社的人造成重大的哀痛，因為他們失去了未來的夢和希望。

《舊與新》的象徵法可能對寫實主義的人而言，是太做作或太人工化了。但動作的象徵亦可相當自然寫實地完成。例如梅爾・吉勃遜的《英雄本色》中，反叛英雄（梅爾・吉勃遜飾）被斬首的動作就以多種方式呈現。當劊子手的斧頭揮向他的脖子時，我們看見公主的特寫，淚水從她臉上緩緩滾下。正當斧頭碰到他的脖子時，我們看見他手上的手帕（亡妻之愛的紀念品）以慢動作墜落到地上，詩意地象徵他的死亡。

在查爾斯・維多（Charles Vidor）的《退休女人》（*Ladies in Retirement*）中也用了同樣的手法。一個貧窮的女管家（Ida Lupino飾）要求她年老的雇主能接濟她，免得她那個智障的妹妹被趕出收容所。雇主是個空虛而自私的女人，她拒絕了這個要求。失望的女管家打算殺死主人，好讓妹妹能躲在主人僻靜的別墅中。這個謀殺的場面是象徵性的，主人坐在鋼琴前。女管家打算從她背後勒死她。但導演並沒有讓我們看到謀殺場面，他切進一個地板的中近景，我們看到主人僵硬的腿旁，她的珍珠一顆顆跌落在地板上，就像一滴滴血一般，導演的用意是不願我們看到女管家謀殺她的主人，以免失去觀眾對她的同情。

以上幾個例子都看出導演（如藍、艾森斯坦、傑威遜及維多）可用各種動作感來描述死亡，但其基本的方式並無不同——都是緩慢、收縮、向下的動作。戲法人人會變，只是巧妙各有不同罷了。

動作的象徵用法尚有許多。比如，狂喜和歡樂的動作多是向外開展的大幅度動作，恐懼則是一連串暫時或害怕的動作。色情多半是波浪狀的彎曲動作。例如黑澤明的《羅生門》（*Rashomon*）中，女主角的性吸引力是由面前飄拂的薄紗表現，其飄動之優雅及柔和，使男主角（三船敏郎飾）心神蕩漾，不能抗拒強暴她的慾望。這種用法是因為當時日本大部分觀眾以為明顯的性場面是缺乏品味的（包括接吻），性吸引力乃經過如此的象徵方式表現。

每種藝術都有叛逆的人，電影也不例外。由於大家都以為動作是電影的基本元素，有些人就偏要實驗「靜態」的觀念。例如布烈松、小津安二郎、德萊葉這些導演，我們把他們稱為**微限主義者**（minimalists），因為他們電影的動感極其壓抑限制。當所有畫面均是靜態時，最微小的動作也會產生重大的意義。這種靜態也可有象徵意義：缺乏動感可象徵精神或心理的癱瘓，安東尼奧尼的作品就不乏此例。

攝影機運動

　　1920年代以前，電影工作者尚不知道攝影機可以移動，動作僅限於被攝主體的移動。1920年代，某些德國導演如穆瑙（F.W. Murnau）和杜邦（E.A. Dupont）的攝影機運動不僅是表面的動感，也帶有心理和主題意義。而這些試驗也使後繼者能以攝影機運動達到以往不能做到的含蓄象徵。雖然剪輯——每個鏡頭的攝影機位置不同——可能更快、更便宜，也較不分散注意力，但比起攝影機運動的流暢，也有短暫、不連貫及不可預測的毛病。

　　攝影機運動因為耗時，往往不如硬切（straight cut）方便，同時導演也應顧及其技術及成本的複雜性值不值得。此外，他該怎麼移動攝影機？鋪軌還是橫搖？移動時該明顯還是含蓄？基本上，攝影機的移動可分七種：(1)**橫搖**（pans）；(2)**上下直搖**（tilts）；(3)**升降鏡頭**（crane shots）；(4)**推軌**（dolly shots）；(5)**伸縮鏡頭**（zoom shots）；(6)**手提攝影**（handheld shots），以及(7)**空中遙攝**（aerial shots）。

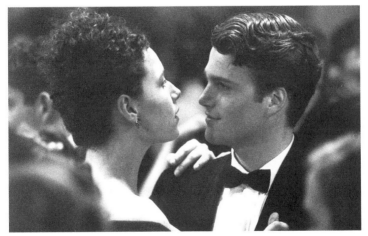

3-16　緣來是你（Circle of Friends，愛爾蘭，1994）

蜜妮·崔佛（Minnie Driver）和克里斯·歐唐納（Chris O'Donnell）主演；派特·奧康納（Pat O'Connor）導演

　　動作不一定永遠主控一切。像這場景中，不重要的角色在畫面中進進出出，偶而會遮住了主要角色，他倆邊舞邊談，動作不大。導演用望遠鏡頭來拍這對情侶，他倆焦點清晰，其他跳舞的人變成模糊波動、無關緊要的背景。重要的是兩人在彼此臂彎中，世界的其他部分都很遙遠。（Savoy Pictures提供）

橫搖是攝影機架在三角架上，主軸不動，僅鏡頭水平移動。這種鏡頭耗時，因為必得平穩圓滑而緩慢，以免影像不清楚。橫搖在感覺上是不自然的，人眼掃過一個場景時是由一點跳到另一點上。常用的橫搖是為了使主角留在景框內。比如一個人在走路，攝影機必須跟緊他，使他一直留在畫面中心。大遠景的橫搖鏡在史詩電影中極有效，觀眾能隨鏡頭的移動，經驗場景的廣袤無垠。搖鏡在中景及特寫中也頗有力量，比如**反應鏡頭**（reaction shot），即是由一個說話者轉至另一個人，看他的反應，維持兩個主體的因果關係，因為硬切會強調兩個主體之分離。

　　快速橫搖（swish pan，也稱flash pan或zip pan）是橫搖鏡的變奏，通常用來轉換鏡頭，代替硬切。其速度很快，影像成模糊一片（見圖3-26），雖然這比切換鏡頭花時間，但能造成兩個鏡頭的同時性。導演用此法可連接不同的場景，使之不顯得太遙遠。

　　橫搖鏡頭強調空間的統合及人與物的連接性。這種鏡頭的完整性被干擾時，會使觀眾嚇一跳。在勞勃‧班頓（Robert Benton）的《心田深處》

3-17　阿甘正傳（Forrest Gump，美國，1994）

湯姆‧漢克演出，勞勃‧詹梅基斯（Robert Zemeckis）導演

　　如此後退的推拉鏡頭比傳統的推軌鏡頭令人困惑。當我們將鏡頭推近時，通常能知道我們要去哪裡，去什麼地方。但當攝影機反方向拉時，在跑步的主角一直在畫面中，我們不知目的地在哪，只是一種迫切、緊急逃走的渴望。（派拉蒙提供）

3-18　酒店（Cabaret，美國，1972）

喬・葛雷（Joel Grey）演出：巴伯・佛西編舞／導演

　　舞者出身的佛西是當代最好的舞台編舞家及導演，其百老匯歌舞劇曾獲得許多東尼獎，他也導過六、七部電影，包括這部經典歌舞劇，也是他最偉大的電影。佛西的舞者很少是優雅或抒情的，反而他們老抖動肩膀，弓起背，或翹起屁股。他也熱愛發亮俗氣的服裝，通常配上帽子，和他的舞蹈合為一體。他也是編舞者中最聰明的，要舞者一齊用手指打拍子，像卡通角色般隨打擊樂起舞，或交叉腿、彎腰指向腳趾。他通常也安排許多手部動作，好像手自己有生命一樣，在旁嘲笑身體的其他部分。最重要的是，佛西的舞都十分性感，而且並非如金・凱利那種健康、活力充沛的性感，而是更狂放、撒野甚至骯髒的，他的成熟風格也深具電影感，並非只是客觀紀錄舞台上的舞蹈而已。像在《酒店》中他將歌舞部分與戲劇動作交叉剪在一起，有些歌舞中，他更剪入大量一連串的鏡頭，創造出在真實舞台上永遠不存在的編舞。（Allied Artists提供）

（*Places in the Heart*）中，故事是1930年代經濟大蕭條時一個德州小社區的小型基督教慶典。最後一個鏡頭是在教堂裡，攝影機以慢動作橫搖過一排排教友，而在這些生者之間散坐一些已逝去的人，包括一個兇手及被害人，肩並肩地祈禱。雖然片子是以寫實手法拍攝，但最後一個鏡頭夾帶象徵意味，暗示社區全體同心協力，連死者也不例外。

　　上下直搖使用原則大致與橫搖相近，只是水平運動換成垂直運動。直搖用途也在使主體移動時仍留在畫面中心，或強調空間和心理之相互關係，或加強同時性、因果關係等。直搖和橫搖一樣，亦可當**主觀鏡頭**（point-of-view shots），模擬主角往上或往下看的視線所及。由於直搖牽涉到攝影機

角度，所以也帶有心理效果。比如水平視線的攝影機直搖下時，被攝物突然就顯得無助、可憐。

推軌鏡頭（dolly shots，有時又稱trucking或tracking shots）是將攝影機架在小推車上前後移動，或在被攝物的側面移動，也可鋪軌道，使滑行平衡順利。現在，攝影機架在汽車、火車或任何移動物體上所拍的鏡頭，都稱推軌鏡頭。

推軌鏡頭對主觀鏡頭極有利。如果導演想強調角色行動的目的，可以用剪接的方式，捕捉動作的頭尾即可。但他若是認為動作的過程重要，則往往會用推軌鏡頭。如是，若主角在尋覓的行動裡，用主觀的推軌鏡頭，會延長尋覓的懸疑。同樣的，**往後拉的推軌**（pull-back dolly）也會因突然顯露某

3-19　臥虎藏龍（Crouching Tiger, Hidden Dragon，香港／台灣／美國，2000）

楊紫瓊（Michelle Yeoh）主演；袁和平（Yuen Wo Ping）武術指導；李安（Ang Lee）導演

　　動作片和冒險片是最具動感的電影類型，強調身體動作勝過一切。雖然這種類型一向被美國人主導，但香港的武俠片影響巨大。世界最知名的武術指導袁和平〔以《駭客任務》三部曲和《追殺比爾》（*Kill Bill*）著名〕在武術編排中喜用特效，使他的動作帶有夢幻超現實的華麗氣息。他的風格混合了傳統香港武術片雜耍、特效、戲曲以及好萊塢的歌舞片。他的戰士／舞者常常騰躍——飛撲或飛縱過牆、樹，或優雅地飛過屋頂。袁和平也如金·凱利般將攝影機和動作混在一起。他也喜歡用女性演員，將情色意味融合於武打動作中。請參考《香港星球》（*Planet Hong Kong*）一書，討論了香港動作片，作者為大衛·鮑威爾David Bordwell，Cambridge: Harvard University Press, 2000）。（Sony Pictures Classics提供）

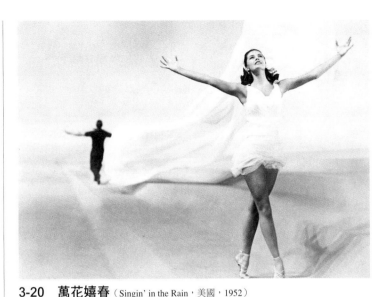

3-20　萬花嬉春（Singin' in the Rain，美國，1952）

金・凱利和茜・雪瑞絲（Cyd Charisse）演；金・凱利編舞；由凱利和史丹利・杜能合導

　　高挑、優雅、美麗的茜・雪瑞絲是1950年代米高梅黃金時期最好女舞者。她受的是芭蕾舞訓練而非踢躂舞，所以在這種古典芭蕾夢幻版表現最佳。不過，她在《永遠天清》（*It's Always Fair Weather*）和《龍鳳花車》中的舞蹈裡也很火熱性感。劇院中的舞蹈總是在固定的位置上看，電影舞蹈則可以更複雜，不但舞者，連攝影機亦可以被編排。凱利的編舞喜用抒情的升降鏡頭，使攝影機的移動與舞者的動作如夢幻般契合，簡直就是一種雙人舞。（米高梅提供）

些訊息而驚嚇觀眾（見圖3-17、3-21）。因鏡頭往回推時，會顯露先前景框外的東西

　　推軌鏡頭有時能造成與對白矛盾的張力。比如傑克・克雷頓（Jack Clayton）的《太太的苦悶》（*The Pumpkin Eater*）中，女主角（安・班克勞馥〔Anne Bancroft〕飾）回到前夫家，兩人躺在床上閒聊，女主角問前夫是否後悔離婚，前夫答說沒有。然而此時攝影機卻自顧自在房內移動，顯示出女主角的照片等，證明男主角口是心非。這個推軌鏡頭是導演經由角色向觀眾說話，是創作者突然介入敘述（亦可見圖3-24）。對角色存懷疑或諷刺心理的導演如劉別謙（Ernst Lubitsch）及希區考克都常用。

　　推軌鏡頭也適合心理效果。逐漸向角色靠近的推軌，暗示我們要接近該角色，亦代表有些重要的事要發生，是一種漸進而不明顯的發現過程。特寫

的切接造成突然的效果，而緩慢的推軌則較緩和。在克利夫‧多那（Clive Donner）的《看門者》（The Caretaker）（亦即The Guest）中常見這種技巧。這片子改編自哈洛‧品特（Harold Pinter）的劇作，敘述兩兄弟和一個流浪漢的故事，這流浪漢想挑撥兄弟反目成仇。電影的對白大致和原著相當。這兄弟倆的個性完全不同，麥克（亞倫‧貝茲〔Alan Bates〕飾）現實而積極，亞斯頓（勞勃‧蕭〔Robert Shaw〕飾）則溫和而退縮。兩人說話時攝影機都從遠景推到特寫。雖然對白沒什麼特別，但這兩個並置的推鏡卻讓觀眾了解角色的個性。

靜態鏡頭代表的是穩定、秩序，除非景框內有很大幅的動作，而攝影機運動則象徵活力、流動和混亂狀況。威爾斯便喜歡探索攝影機捕捉角色活力的能力，在《奧塞羅》（Othello）裡，奧森‧威爾斯利用攝影機運動來暗示主角的活力。起先充滿活力自信的主角，均由推軌鏡頭表現，等到他腦中生

3-21　亂世佳人（Gone With the Wind，美國，1939）

費雯‧麗（Vivien Leigh，左，鍋爐前）主演；維克多‧佛萊明（Victor Fleming）導演

　　向後退的推軌或升降鏡頭先特寫某一主體，然後向後撤退拉成全景。這兩極化的影像對比可以是滑稽、令人震驚，或甚至是具諷刺性的。在這場著名的戲裡，攝影機先拍女主角的特寫（費雯‧麗飾），慢慢向後拉高，銀幕上出現成千上百的士兵，最後在極遠景時停下，遠處的旗幟前，一枝破爛的南軍軍旗在風中搖擺有如破布。這個鏡頭傳達出史詩般遭戰火蹂躪及失落的場景。（米高梅提供）

3-22a　舞國英雄（Strictly Ballroom，澳洲，1992）

塔拉・莫里絲（Tara Morice）和保羅・莫科力歐（Paul Mercurio）主演；巴茲・魯曼（Baz Lurhmann）導演（Miramax Films提供）

3-22b　熱舞情挑（Dance with Me，美國，1998）

謝安（Chayanne）和珍・克拉考斯基（Jane Krakowski）主演；阮達・亨絲（Randa Haines）導演（Mandalay Entertainment提供）

　　「舞蹈是性接觸最明顯的活動，」麥克・馬龍指出：「這就是為什麼電影用之來象徵性，以及為什麼技巧高的舞蹈總是情色的線索，也是情人的前奏曲。」情慾幾乎潛藏在所有以雙人為主的舞蹈中，無論是《舞國英雄》中的佛朗明哥火辣辣的舞，身體緊靠在一起，或者《熱舞情挑》中性感活潑的拉丁舞蹈，甚至沈靜的，正式的十八世紀英國舞蹈，如改自珍・奧斯汀小說改編電影《窈窕野淑女》。每部片中，男子都以引誘的方式追求女伴，參考《色慾英雄：電影中的男子性感》（*Heroes of Eros: Male Sexuality in the Movies*, Michael Malone著，New York: E.P. Dutton, 1979）

3-22c　窈窕野淑女（Mansfield Park，英國，1999）

法蘭西斯・奧康納（Frances O'Connor）及阿麗珊卓・尼佛拉（Alessandro Nivola）演出；派翠西亞・羅芝瑪（Patricia Rozema）導演（Miramax Films提供）

3-23　七月四日誕生（Born on the Fourth of July，美國，1989）

湯姆・克魯斯主演；奧利佛・史東導演

　　如其他藝術，主題決定技巧。此圖是越戰時期的反戰示威遊行。搖晃的手提攝影機、破碎手法的剪接及開放式空間構圖使這場戲彷彿是新聞紀錄片，彷彿在混亂中搶拍的。平穩的攝影會使畫面看起來乾淨，但就會失去了勁道，反而無法與本片主題相切合。（Universal City Studio提供）

妄念後，攝影便漸趨靜態，活力喪失，精神萎靡，到最後一個鏡頭，他已完全被鎖在靜止的景框中動彈不得，乃至終於自殺。

　　當攝影機尾隨某一角色時，觀眾會期望看到某些事，因旅程總是有目的的，而推軌鏡頭則較具象徵意義。在費里尼的《八又二分之一》（8 1/2）中，移動的攝影機暗示此片繁複的主題。主角吉多（Guido，馬斯楚安尼〔Marcello Mastroianni〕飾）是個電影導演，他想在一個奇怪的溫泉區拍一部電影。在那裡，他所遇到的記憶、幻想及現實都出乎他的想像，但他卻猶豫起來，不知如何從這些豐富的素材中選擇來放到電影中？他不能全用，因為有些東西太蕪蔓，不適合放在一起，整部電影中攝影機無止境地漫遊，在這幻境徘徊，被迫集聚了面孔、構造及形狀的景像。吉多蒐集了這些東西，直到歡欣的最後一景之前，他卻無法將他們整理成有意義的藝術結構。

　　電影中游移鏡頭的功能有好幾個層面。他們曾暗示吉多漸增的絕望（因構思主題、故事或電影結構所受到的壓力。吉多就像一架走動的記錄機器，尋找並收集一個個的影像。而跟隨移動的人物、行列、車隊的游移鏡頭也像一連串無止境的經驗之流（這包含了吉多的的現實，因為要拍成一部可觀的

3-24　紐約黑幫（Gangs of New York，美國，2001）

丹尼爾·戴—路易斯、李奧納多·狄卡皮歐（Leonardo DiCaprio）演出；馬丁·史可塞西導演（Miramax Film提供）

電影，他最後拒絕去簡化現實。但吉多失敗了，而費里尼卻成功了。電影的最後一場戲（是在吉多的想像中）強調他所有經歷的連續性：他生命中的人物──包括吉多過去及想像中的人物齊聚一堂，圍成一圈，手拉手快樂地跳舞，就像是藝術想像永無止境的儀式慶典。這個圓圈是費里尼對生命無窮之流變的想像，既無開始，也無結束。

　　手提攝影機較不抒情，比起推軌鏡頭來較易被人查覺，手提攝影機通常是架在攝影師肩上。1950年代發明了輕型的手提攝影機，導演能夠更自由地在空間游動。其最初是為紀錄片方便而用，但很快劇情片也學會活用手提攝影機。大致說來，這種方式效果較粗糙而且畫面不穩，尤其近距離動作的不穩更為明顯。

　　升降鏡頭通常有個活動支架（就像電話公司修電線的活動支架），約二十呎高，使攝影機能架設其上，往任何方向運動（上下、斜線、推進、拉遠）。因具有這種流動性，升降鏡頭能呈現較複雜之概念。它可以從高、遠的位置前進到低而近的特寫。

　　攝影機穩定器於1970年代研發出來，讓攝影師得以平順地移動攝影機、穿梭於一連串的場景或地點，而不會搖晃跳動。這種設備讓導演無需搭

設軌道等穩定鏡頭設備，也省下相關技術的人力費用。或許1970年代使用攝影機穩定器最有名的例子就是庫柏力克的恐怖經典《鬼店》（*The Shining*，另譯《閃靈》），當小男孩闖入空盪盪的旅館的走廊時，在攝影機穩定器的輔助下，攝影機得以尾隨男孩的三輪車而入。

伸縮鏡頭則不須移動攝影機，但效果就如升降或推軌鏡頭。伸縮鏡頭包括許多不同的鏡片，可以由近的廣角直接轉成長焦鏡頭（反之亦然），功用相當多。首先它能很快推進、拉出被攝物，速度驚人又不須架在支架上，花費也低廉。另外，在群眾場面，它又能在遠處偷攝，不致引起群眾注意。

伸縮鏡頭和其他影機運動在心理上會產生不同的感覺。推軌鏡頭和升降鏡讓觀眾有進入或抽離現場的感覺：當攝影機穿入三度空間，傢俱和人物都被逼至銀幕邊緣。而伸縮鏡頭則縮小人物並壓縮空間，影像的邊緣消失了。雖然我們沒有進入現場，但有部分的現場卻被推至我們眼前，在短的鏡頭

3-25　厄夜叢林（The Blair Witch Project，美國，1999）

海瑟·唐納休（Heather Donahue）演出；丹·麥瑞克（Dan Myrick）、艾杜拉多·桑卻士（Eduardo Sanchez）導演。

動盪搖晃的攝影機會造成有些人的反胃噁心，好像在巨浪中漂蕩的船上暈船一般。這部低成本驚悚片真的使觀眾在走道中嘔吐──有時還沒到走道就吐了。本片幾乎全是用搖晃的手持攝影拍攝，製造在現場記錄一切的效果，這是很好的低成本轉為美學優勢的好例子。故事是三個大學生闖入孤立的樹林中探索女巫的地方傳說。他們計劃用錄影機記下一切，不用布景，不須打光，不須戲服，也沒有耗錢的特效，演員只是三個非職業演員，全片只花了三萬五千元，卻回收了驚人的一億五千萬美金。（Artisan Entertainment提供）

中，這差異不大，但在長鏡頭中就很明顯。

　　空中遙攝（aerial shots）鏡頭多在直昇機上拍攝。這種鏡頭是升降鏡頭的變奏，但是它的方向、變動幅度更大，有時甚至象徵了抒情、自由的意義。當升降鏡頭派不上用場——出外景時就經常如此——空中遙攝就能營造出雷同的效果。在柯波拉的《現代啟示錄》（*Apocalypse Now*）就用空中遙攝鏡頭拍美國直昇機在空中盤旋炸毀越南村莊的戲，造成一種天地不仁的感覺。這場戲動感十足，充滿活力及恐怖。經過高明的剪接後，生動地傳達失控和山雨欲來的感覺。

動作的機械扭曲

　　動作實際上是光學幻象，其實，它是一秒二十四格的靜止畫面快速放映而造成的幻覺。這種現象稱為「視覺暫留」（persistence of vision）。如果

3-26　機械芭蕾（Ballet Mécanique，法國，1924）

費南・雷傑（Fernand Léger）導演

　　雷傑是立體主義畫家，也是最有名的前衛導演之一。他喜歡探索電影的抽象層面，利用普通的物體如盤碟和機械裝置，並加上動畫手法，製造出動感效果。（Museum of Modern Art提供）

3-27a　小美人魚（The Little Mermaid，美國，1989）

約翰・馬士克（John Musker）和朗・克萊門斯（Ron Clements）導演（迪士尼提供）

　　從1930年早期的《糊塗交響曲》（Silly Symphonies）開始，動畫多年來就是由迪士片廠主控。至今，他們仍是前鋒，題材風格、技術都大膽富創意，他們也領導研發在動畫中用色彩來表達情感，在圖3-27a中，含蓄的淡紫色，時髦的小圓點，暗沈卻做作的黑色，還有左邊玩笑似的粉紅色——完全是純粹的抽象的表現主義。至於《玩具總動員》則是動畫中第一部全用電腦科技創作的動畫。

3-27b　玩具總動員（Toy Story，美國，1995）

約翰・拉斯特（John Lasseter）導演（迪士尼提供）

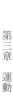

3-28a 影印恰恰

（Photocopy Cha Cha，美國，1991）

卻爾・懷特（Chel White）導演（Expanded Entertainment 提供）

　　許多評論家以為當代動畫正處於黃金時代，來自全球不同的風格和技巧百花齊放。《影印恰恰》是由最具創意的動畫家所完成的第一部在影印機上完成的動畫。不拘泥於傳統的藝術家也熱愛混合的作品，如《罐頭電影》，將蕃茄罐頭與黏土動畫混合。至於《字，字，字》則依於傳統，用粗的素描線條，製造內容文學味十足的文本。

3-28b 罐頭電影（Can Film，保加利亞，1992）

藍騰・拉德芙（Zlanten Radev）導演（Expanded Entertainment 提供）

3-28c 字，字，字

（Words, Words, Words，捷克，1993）

米蓋拉・拉夫拉托芙（Michaela Ravlatova）導演（The Samuel Goldwyn Company 提供）

能操縱攝影機或放映機的時間因素，「自然」的動作便能被扭曲。早在本世紀初，梅里耶已實驗各種機巧攝影，雖然當時純為笑料，或有趣的特技而設計，卻打開一條豐富的創作之路。這種機械扭曲的創作方式一般分為五種：(1)**動畫**（animation）；(2)**快動作**（fast motion）；(3)**慢動作**（slow motion）；(4)**倒轉動作**（reverse motion）；(5)**凝鏡**（freeze frames）。

　　動畫與真人電影有兩個基本差異。在動畫中每一格都是單獨拍攝的，而且被攝物不像真人會自己移動。動畫的主體多是圖畫或靜止的東西，因此每部動畫都得拍攝上千格畫面，每相鄰的畫面差距很小。將這些畫面用每秒二十四格放映就會有動作產生。

　　一般對動畫的誤解是以其為娛樂小孩為宗旨──這可能是迪士尼的影響。事實上，動畫的範圍和真人影片一樣廣。狄士尼的作品和捷克傑利‧川卡（Jiri Trnka）的木偶電影老少咸宜，這些電影和保羅‧克利（Paul Klee）的畫一樣通俗。甚至也有"X"級的動畫，如勞夫‧巴克辛（Ralph Bakshi）的《佛利茲貓》（*Fritz the Cat*）及《塞車》（*Heavy Traffic*）。

　　另外也有人誤以為動畫比真人電影易拍。事實上恰恰相反，由於每一秒鐘需拍攝二十四張畫面，通常九十分鐘的劇情片，得需要129,600張圖畫。許多動畫家也在透明的賽璐珞片（cels）上著畫，以造成縱深的感覺。有時一格便需要三或四層透明片，難怪動畫往往以短片為多，其間耗費的人力和時間實在可觀。動畫劇情長片多半是由生產分配線式製作，雇用眾多的繪圖員畫出上千張畫面。當然，現今許多動畫電影完全是用電腦做出來的（見圖3-27b、3-29c）。

　　動畫在技術上也延用許多真人電影的技巧，如推軌鏡頭、伸縮鏡頭、不同的角度和鏡片、剪接、溶鏡（dissolves）等，而且動畫家也可使用不同的繪畫技巧如油漆、鋼筆、鉛筆、蠟筆、刷子、壓克力等等。

　　有些人甚至將真人以單格技巧拍攝，如麥克賴倫的《鄰居》（*Neighbors*）即用真人單格動畫技巧（pixillation，有時又稱stop-motion photography），使真人宛如卡通人物般。也有人將動畫與真人劇情片疊印，我們稱之為光學沖印（optical printer）。經由活動遮蓋法（mattes），將真人與動畫分別拍攝，最後再疊在一起。

　　真人和卡通合演最成功的例子是勞勃‧詹梅基斯的《威探闖通關》（*Who Framed Roger Rabbit*）。此片的動畫指導是理察‧威廉斯（Richard Williams），總共動用了三百二十多人動畫師，以及將近二百萬張圖畫才完

成。每一格畫面都得用到二十四張畫。卡通人物的精緻令人驚嘆。兔子羅傑拿起真的咖啡杯喝得咯咯響，而卡通人物在真的場景投下真的影子，或撞到真實人物，把他們撞倒等等。

快動作是以慢於一秒二十四格的速度拍攝，再以正常速度放映，動作會加快，這種效果通常用來加強自然的速度——如奔跑的馬、飛馳的汽車。早期的默片喜劇，標準速度尚未統一，所以現在看來速度均變快，動作誇大滑稽。即使是用每秒十六或二十格畫面，早期導演仍以快動作造成卡通的效果。

根據法國美學家昂利・柏格森（Henri Bergson）的說法，當人表現得像機械時，喜感便會產生。人和機械不同，可以理性地思考、感覺及活動。而使人變得像機械的因素之一便是速度，快動作時人無法維持尊嚴，行為顯得狂野、失控、而缺乏人性。東尼・李察遜在《湯姆・瓊斯》中，就運用快動作製造笑料（見圖3-30）。

慢動作則是以快於每秒二十四格的速度拍攝，再以正常的速度放映造成的。其效果傾向於莊嚴，即使平凡的動作，在慢動作下也顯得優雅。若說快

3-29a　落跑雞（Chicken Run，英國，2000）

彼得・羅德（Peter Lord）和尼克・帕克（Nick Park）導演。

　　此部黏土動畫寓言充滿無盡的含蓄幽微之處，不僅顏色不是用三原色而層次多樣，而且劇本世故，對白聰明。看圖中其影子頎長，並且打側光雕琢出立體感，彷彿是在「魔幻時間」黃昏光中拍攝。當然，在片廠裡，任何時間都可以製造魔幻時間。（夢工廠提供）

3-29b　史瑞克（Shrek，美國，2001）

特效由Pacific Data Images公司負責；安德魯‧亞當森（Andrew Adamson）和維琪‧簡森（Vicky Jenson）導演

　　第一部得到奧斯卡最佳影片的動畫，融合了電腦動畫的誇張現實技巧。特效小組創造了驚人的立體角色，好像三度空間的真實人物。這些角色由艾迪‧墨菲（Eddie Murphy）和麥克‧邁爾斯（Mike Myers）配音，完全像真人一般。（夢工廠提供）

3-29c　冰原歷險記（Ice Age，美國，2002）

克里斯‧韋吉（Chris Wedge）導演

　　動畫作品中常出現最好的喜劇和音樂，這部電腦動畫的角色和故事對大人和小孩同樣具吸引力，其

配音是由精湛的喜劇演員如：雷‧羅曼諾（Ray Romano）、約翰‧拉桂沙摩（John Leguizamo）、丹尼斯‧李瑞（Denis Leary）、塞德瑞克藝人（Cedric the Entertamer）和珍‧克勞考斯基（Jane Krakowski）擔綱。其機智的音樂則由大衛‧紐曼（David Newman）撰寫。

（二十世紀福斯公司提供）

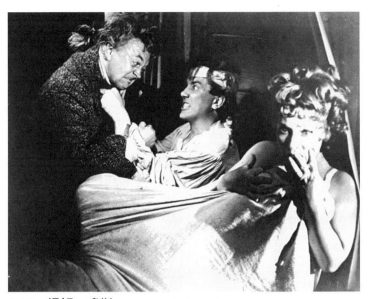

3-30 湯姆・瓊斯（Tom Jones，英國，1963）

喬治・古柏（George Cooper）、亞伯・芬尼（Albert Finney）及喬伊絲・蕾德門（Joyce Redman）演出；東尼・李察遜（Tony Richardson）導演

　　李察遜喜歡用快動作來製造出人物機械化的動作——尤其是在這個常被性與奮沖昏頭的男主角（亞伯・芬尼飾）身上。在這場著名的戲中，湯姆的夜間求歡被盛怒的費先生（喬治・古柏飾）所打斷，快動作增加了這場戲的喜感：爛醉的費先生抓住湯姆的領子，而一旁的女子嚇得不斷尖叫，把整間旅館的人都吵醒，還包括湯姆真正心愛的女子蘇菲・威絲登（Sophie Western）。（The Samuel Golswyn Company提供）

動作適合喜劇，慢動作就適合悲劇。例如：西尼・路梅在《當舖老闆》的回溯裡用慢動作，描寫主角少年時和家人在鄉下的快樂時光，充滿了詩意。

　　暴力場面也常因此而增加美感，山姆・畢京柏（Sam Peckinpah）在《日落黃沙》（*The Wild Bunch*）中也以慢鏡頭表現恐怖的掙獰場景——血肉飛濺，人仰馬翻。畢京柏讓我們看到人們如何耽溺於無益的暴力。暴力之所以成為美學信條是由海明威（Ernest Hemingway）的小說來的。慢動作已成為畢京柏電影中的特色。但1960年代中期以後，許多導演模擬他的技法，迅速使之成為庸俗的陳腔濫調。

　　倒拍鏡頭是以倒拍的方式拍成，放映時再顛倒順序。此技法見於梅里耶的時代，賴斯特（Richard Lester）在《絕竅》（*The Knack*）中更以此製

3-31a　永無止盡（Without Limits，美國，1998）

比利・克魯德伯（Billy Crudup）主演；勞勃・湯恩（Robert Towne）導演

　　慢鏡頭常會被用在運動事件的電影中，這種技巧可以延長運動員動作使之如芭蕾般優雅。也有些時候，此技巧可以突顯運動員衝刺終點線每吋肌肉的緊張狀態。（華納兄弟提供）

3-31b　大地英豪（The Last of the Mohicans，美國，1992）

丹尼爾・戴—路易斯演出；麥可・曼（Michael Mann）導演

　　慢動作當然延長了戲劇時間——不過有時令人難以忍受，如同此圖。主角出發要去救他心愛的女人（她被印第安人突襲且遭挾持），兩手各執武器，鏡頭是充滿衝動的正面半身，背景失焦，魔眼（Hawkeye，戴—路易斯飾）全神貫注在敵人身上，但這個慢動作攝影似乎拖累了他——如同永恆的時間絆住了他。（二十世紀福斯公司提供）

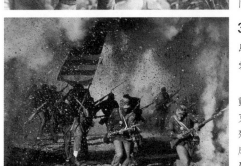

3-31c　光榮戰役（Glory，美國，1989）

馬休・布德瑞克（Matthew Broderick）主演；愛德華・蘇瑞克（Edward Zwick）導演

　　暴力宛如舞蹈，日本大師黑澤明有時會用慢動作來表達暴力，尤其喜歡在戰役場面中。蘇瑞克也用了此技巧，反諷地將著名美國內戰戰役的殘酷和血腥混在一起，斷肢殘臂，血肉橫飛，造成迷人的慢鏡頭畫面，他也在《末代武士》（*The Last Samurai*，2003）中再度多次使用慢鏡頭於戰爭場面中。（TriStar Pictures提供）

3-32　毛髮（Hair，美國，1979）

崔拉・莎普（Twyla Tharp）編舞；米洛斯・福曼（Milos Forman）導演

　　慢動作可以使動作具有靈氣，使它具有夢幻及另一世界般的輕靈曼妙。但在這部歌舞片中，這個舞台的慢動作則是用來強調每個舞者的個人化風格，而不是一致性的優雅。莎普的編舞與故事緊密互動，描繪了1960年代嬉皮們自由無拘束的生活形態。這個舞作充滿鬆散、即興的味道，每個舞者任自己身體亂舞──如同一個鎖鍊中隨意亂動的環結。（聯美提供）

造荒謬效果。尚・考克多的《奧菲》（*Orpheus*）混合了倒拍和慢鏡頭。劇情是主角進入地獄，救回他失去的妻子，在進入地獄一場戲中，考克多即以倒拍方式處理，效果詭異奇特。

　　凝鏡則是以靜止畫面多印若干格，造成動作「凝結」的效果。導演藉此可以使觀眾注意某個影像，如《四百擊》的結尾。也有導演以凝鏡造成滑稽的效果。李察遜在《湯姆・瓊斯》中亦用凝鏡來處理結尾。

　　此外，凝鏡也被用來點出主題。東尼・李察遜的《長跑者的孤寂》（*The Loneliness of the Long Distance Runner*）最後一個鏡頭是男主角的凝鏡。凝鏡亦是「時間」最好的隱喻，影像的凝結，一切成為永恆。亨利・哈塞威（Henry Hathaway）在《大地驚雷》（*True Grit*）中以凝鏡將約翰・韋恩（John Wayne）縱馬射擊的樣子凍結，造成永久的英雄形象。當然，一切動作的靜止，也與死亡概念有關，例如喬治・洛・希爾

（George Roy Hill）的《虎豹小霸王》（*Butch Cassidy and the Sundance Kid*）兩個主角在被亂槍射死之前，畫面已經凝結，象徵其二人最終的勝利（我們沒看到死亡）。

　　大部分的機械扭曲技巧多是由梅里耶發明。若干年來一直被電影界所輕忽，直到1950年代法國新浪潮才重新肯定他們的價值。自此之後，這些技巧廣被運用。

　　看電影時，我們應自問下列問題：導演為何在一場劇中移動或不移動鏡頭？導演讓鏡頭靠近或強調某些動作嗎？或是他（或她）運用長鏡頭、高角度或慢節奏來降低動作的重要性？那些動作是自然主義的，還是風格化的？寫實象徵？平順或多變？詩意或混亂的？其中諸如快動作、慢動作、凝鏡和動畫等技術運用中，是否暗示什麼意義？

　　電影中的運動不只是指「發生了什麼」，導演有許多表達動作的方法。而大師和技匠的分別就在於不只要處理「發生了什麼」，還要指出「如何」發生的──如何讓動作在戲劇架構中起暗示及共鳴作用？動作之形式如何更有效地使內容具體化？

3-33　薇瑞迪安娜（Viridiana，墨西哥／西班牙，1961）

路易斯・布紐爾導演

　　這個著名的凝鏡，對達文西〈最後的晚餐〉名畫嘲諷，是布紐爾對教會、感傷自由主義和中產階級正面攻擊的諸多例子之一。他尖銳的聰明常常顯得令人震驚，也對天主不敬。比方說，此處是一群醉酒狂飲的乞丐在韓德爾的〈彌賽亞〉一曲中合照，把耶穌和聖徒變成了笑柄。布紐爾不信教，卻又能用宗教開玩笑，他曾感嘆：「謝謝老天，我仍是個異教徒！」（Audio-Brandon Film 提供）

延伸閱讀

Bacher, Lutz, *The Mobile Mise-en-Scène* (New York: Arno Press, 1978)，談攝影機運動及長鏡頭。

Deren, Maya, "Cinematography: The Creative Use of Reality", in *The Visual Arts Today*, Gyorgy Kepes, ed. (Middletown, Conn.: Wesleyan University Press, 1960)，電影中的舞蹈和紀錄。

Geuens, Jean-Pierre, "Visuality and Power: The Work of the Steadicam," *Film Quarterly* (Winter 1994-1995).

Giannetti, Louis D., "The Aesthetic of the Mobile Camera," in *Godard and Others: Essays in Film Form* (Cranbury, N.J.: Fairleigh Dickinson University Press, 1975)，象徵主義及攝影機運動。

Halas, John, and Roger Manvell, *Designin Motion* (New York: Focal Press, 1962)，運動與場面調度。

Holman, Bruce L., *Puppet Animation in the Cinema* (SanDiego, Cal.: A. S. Barnes, 1975)，捷克及加拿大的動畫家。

Jacobs, Lewis, et al., "Movement," in *The Movies as Medium*, Lewis Jacobs, ed.(New York: Farrar, Straus & Giroux, 1970)，短文選集。

Knight, Arthur, "The Street Films: Murnau and the Moving Camera," in *The Liveliest Art*, rev. ed. (NewYork: Mentor, 1979)，1920年代的德國學派。

Lindsay, Vachel, *The Art of the Moving Picture* (New York: Liveright, 1970)，早期研究重刊。

Stephenson, Ralph, *The Animated Film* (San Diego, Cal.: A. S. Barnes,1973)，歷史概觀。

第四章
剪　接

電影藝術的基本就是剪接。

—— 普多夫金（V. I. Pudovkin），導演、電影評論家

概論

真實時間和銀幕時間：連戲之困難。連戲剪接：不突兀地濃縮。葛里菲斯和標準剪接風格。古典剪接看不見的技巧：依強調的重點和氣氛剪接。時間的困難。主觀剪接：主題蒙太奇和蘇聯學派。普多夫金和艾森斯坦：主題剪接的二位大師。《波坦金戰艦》的著名「奧德薩石階」段落。反傳統：巴贊的寫實主義。剪接如何騙人。什麼時候不剪，為什麼？如何保存真實時空？寫實工具：聲音、深焦、段落鏡頭寬銀幕。希區考克，卓越的剪接大師：《北西北》的分鏡表。

以上所言，考慮的都仍是單個鏡頭（shot），是電影組成的基本單位，除了游動及**冗長的鏡頭**外，電影中鏡頭的並置會產生意義，並形成剪接的段落。如何組織多種鏡頭，成為一個整體，便是**剪接**的問題。剪接是將鏡頭是先組成「景」（scene），在最機械性的層面，剪接排除掉不需要的時間和空間。經由意念輔助，剪接連接兩個鏡頭、兩個景等等。如此看來，剪接之發明代表了影評人Terry Ramsaye所謂的電影「文理」（syntax），就如語言之文法結構，剪接的文理也得學習，而不是天生就會。

連戲

早期（即1890年代末期）的電影都很短，只是一個**遠景**的單一**鏡次**，事件的長度和鏡頭長度是一樣。後來才有一些導演開始說故事（簡單但需要更多鏡頭的故事）。學界咸認為電影敘事的發展是由法國、英國及美國的導演促成的。

二十世紀初，導演已經發明出一種實用的剪接風格，稱之為**連戲剪接**（cutting to continuity）。這種剪接法至今仍沿用於劇情片中（如果只是為了說明場景）。這種剪接風格是一種速記式的、由來以久的習慣。連戲剪接是不完全表現全部而能保留事件的連貫性。

連戲的剪接，簡言之即盡量在連接兩個鏡頭時，使動作維持連續性。比如一個女子下班回家可分為五、六個鏡頭：(1)女子關辦公室的門進入走

4-1 越戰獵鹿人（The Deer Hunter，美國，1978）

麥可‧齊米諾（Michael Cimino）導演

　　剪接是藝術也是技術。就藝術而言，剪接可不理會任何技術上的公式，而自成一格。例如，本片原始三個小時版本在第一次試片時，大部分觀眾反映均非常熱烈，只是覺得片首那場長達一小時的婚禮應剪短一點。因為就情節而言，那場婚禮中，並無許多戲或事件「發生」。它的存在主要是抒情的效果——是場象徵社區人們情感交融的社交儀式。在故事中它真的可以安排成僅有幾分鐘的銀幕時間。後來較短的版本放映後，觀眾卻有負面的反應，使得齊米諾與他的剪接師彼德‧辛諾（Peter Zinner）趕忙把剪掉的部分接回去。這段長的婚禮並非故事內容本身需要，而是在情感經驗上的價值需要，它提供本片劇情的一種平衡：主角在後段越戰戲中忍受炮火摧殘，正是為了社區團結一體而戰。（環球公司提供）

廊，(2)走出辦公大樓，(3)開車門發動車子，(4)在高速公路上開車，(5)車子轉入家中車道。這整個四十五分鐘的動作在電影中只佔十秒，是一種謹慎的濃縮。

　　為了使動作看來連貫而具邏輯性，所有的動作會維持同一方向，因果關係也必得清楚。例如，這個女子在這個鏡頭內是由右向左移動，到另一個鏡頭是由左向右，我們會認為她要回辦公室。如果這個女子突然煞車，導演得補個鏡頭，好讓觀眾知道她為什麼這麼做。

　　如果時空跳得太突兀，或引起觀眾的困擾，就成了**跳接**（jump cut）。為了使轉場不會太突兀，導演通常會在場景開始或故事開頭用**建立鏡頭**

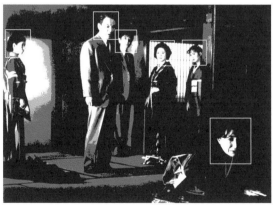

4-2　細雪（The Makioka Sisters，日本，1986）

市川崑（Kon Ichikawa）導演

　　一場戲究竟如何剪，端看是誰操剪，剪接師要強調什麼，可以非常主觀。如這場家族吵架戲，顯然偏重於右下角被虐的妻子（岸惠子飾）和她兇惡的丈夫（中間偏左角）。她的姐妹和姐夫都站在後面看著。如果另一個剪接師也可能偏重於任何另外四個角色，賦予他們更多的反應鏡頭從而使他們更突出，也就是說整場戲由他們個別的視角出發。簡言之，端看戲怎麼剪，可以有六個不同的故事。（R5╱S8提供）

（establishing shots）。

　　一段場景確立後，再切至中景、特寫，中間可能有一段始於**再建立鏡頭**（reestablishing shot）——如同開場的遠景鏡頭，重新提供觀眾另一個環境脈絡。不同的鏡頭間，其時空可以含蓄地延長或壓縮。

　　到了1908年，美國的葛里菲斯進入這個領域，電影已知道如何用連戲剪接的技巧來講故事。但這些故事遠比文學和戲劇的故事還簡單。不過，導演已知道將一個動作打碎成不同的鏡頭。事件可濃縮或延長，端視其鏡頭的數量。簡言之，鏡頭是電影結構的基本單位，而不是場景。

　　在葛里菲斯之前，電影多是以一個固定的遠景鏡頭拍攝，位置大約等於劇場中最前排的位置。而將內景和外景的鏡頭剪碎，觀眾就如身居兩地一般。此外，電影裡的時間和真實的時間不同。這個時期的導演都依鏡頭持續的時間，做主觀的判斷來決定電影的時間。

葛里菲斯與古典剪接

　　葛里菲斯被稱為電影之父，不僅因為他穩固並擴充了早期的電影技巧，

4-3

　　根據處理剪接的方法或對剪接的詮釋可分成下列幾種剪接風格：最不具操控意味的是中間無任何剪接的「段落鏡頭」（sequence shot）；濃縮各鏡頭動作、傳達同一時空中的連戲處理，稱為「連戲剪接」（cutting to continuity）；「古典剪接」（classical cutting）則是強某些細部勝於其他元素以解釋某動作意義的剪接手法；「主題蒙太奇」（thematic montage）則主張一個主題論點——連接有關主題的概念鏡頭；「抽象剪接」（abstract cutting）則是純粹形式主義的剪接風格，與任何可辨識的主題無關。

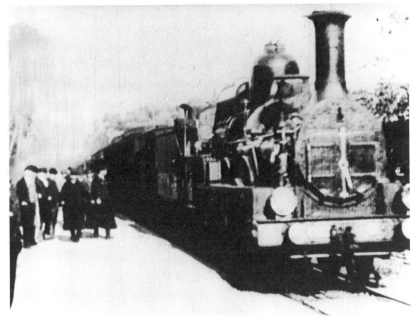

4-4a 火車進站 (The Arrival of a Train，法國，1895)

盧米葉兄弟導演

　　盧米葉兄弟被公認為紀錄片之教父。他們一些真實事件短片是最原始的單鏡頭紀錄片。這些早期的新聞片包含好幾個片段，但每一段幾乎甚少有剪接的痕跡，這也就是段落鏡頭（一連串複雜的動作經由持續的鏡頭拍攝下來，不經由任何剪接）。早期的觀眾為銀幕上會動的影像驚嘆不已，這些未經剪接設計的影片已足夠滿足他們。參考，Bill Nichols著，*Representing Reality: Issues amd Concepts in Documentary*（Bloomington: Indiana University Press, 1991）（Museum of Mondern Art提供）

4-4b 月球之旅 (A Trip to the Moon，法國，1902)

喬治・梅里耶導演

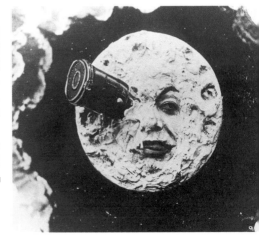

　　大約1900年，美、英、法的導演開始利用影片說故事。故事本身粗糙簡樸，但無論如何都需要一個以上的鏡頭才能說明劇情。梅里耶是第一個發展出「連戲剪接」的人。他將故事的段落以「淡出」（fade）來連接，當銀幕上光線淡出變成全暗，再漸淡入到下一場戲，通常已換了另一個時空，雖然可能還是相同的角色。據說梅里耶在宣傳他的電影時，口號是：這是「場景經過安排」的故事。（Museum of Modern Art提供）

也因為他是第一個將電影引入「藝術」範疇的人。事實上，他對電影藝術基本語言的貢獻超過電影史上任何人。電影學者將這種剪接語法稱為**古典剪接**（classical cutting）。在他1915年的傑作《國家的誕生》中，即以古典剪接做為主要的風格。他也融合了各種不同的剪接理論以不同的方式表現出來。

古典剪接比連戲更進一步。其剪接目的在加強戲劇性，強調情感而不是簡單的連戲而已。葛里菲斯史無前例地以**特寫**造成戲劇效果，他是第一個用特寫做心理效果者；觀眾可以看到演員臉上微妙的表情，使演員也不必一逕揮臂撕髮地誇張表演。

動作的戲分成零碎的鏡頭，使葛里菲斯能交待更多細節，也掌握觀眾的反應。他仔細安排遠景、**中景**和特寫，能藉強化、連接、對比、平行等方法，不斷改變觀眾的觀點。換句話說，剪接已不是功能性的連接，而帶有戲

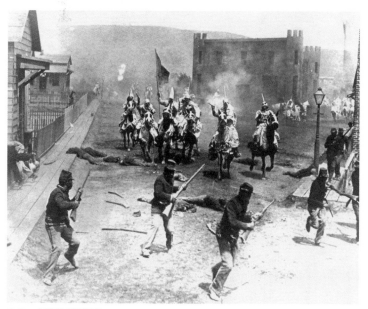

4-5　國家的誕生（The Birth of a Nation，美國，1915）

葛里菲斯導演

葛里菲斯對電影的最大貢獻是發明「古典剪接」——是至今仍廣被劇情片運用的剪接手法。它賦予電影作者更多的自由去思索敘事本身，並可任意填充或強調。它同將時間的概念客觀化。在此片中，葛里菲斯以最後一分鐘的救援情節著名，結尾時他將四個地方發生的事交叉剪接，所以雖然每個鏡頭都很短，整段戲的時間卻拉長，二十分鐘的戲，總共約有255個鏡頭。（Museum of Modern Art提供）

4-6　顧爾德的三十二個極短篇（Thirty-Two Short Films about Glenn Gould，加拿大，1994）

科姆‧費亞爾（Colm Feore）主演；佛杭蘇瓦‧吉哈（François Girard）導演

　　本片融合了紀錄片、劇情片及前衛電影三種類型元素。它的剪接風格也十分主觀。紀錄片部分包括顧爾德生前的紀錄片段，一位頗富爭議性且極度不平凡的加拿大鋼琴家，被認為是二十世紀重要的音樂家之一。虛構的劇情片部分是由科姆‧費亞爾演出這位天才在世時一些古怪、奇特的言行。影片本身並非是直線敘事，而是一系列片段，根據巴哈著名的三十二段的〈郭德堡變奏曲〉（Goldberg Variations）──是顧爾德最為人津津樂道的表演曲目。因此全片以概念結構，而不是一個線性敘事的故事，主題蒙太奇剪接正是此片的手法。（The Samuel Goldwyn Company提供）

劇目的。

　　古典剪接精緻的形式中可呈現一連串的心理效果──鏡頭不依真實生活來剪（見圖4-14）。例如四個角色在一個房間內，導演在兩人對話時先剪一個說話者說話時的主觀鏡頭。再剪一個第三個人傾聽的**反應鏡頭**（reaction shot），再剪說話人的**兩人鏡頭**（two-shot），最後剪入第四個人的特寫。鏡頭段落代表一種心理上的因果關係。也就是說，將鏡頭打碎是因戲劇考慮。一場戲也可以一個鏡頭拍攝，使用距攝影機較遠的鏡位。這種鏡頭被稱為**主鏡頭**（master shot）或**段落鏡頭**（sequence shot）。古典剪接的插入鏡頭較多，它打破空間的統一性，分析其成分，並讓我們的再注意細節，較具感性。

美國片廠黃金時代（約從1930至1940年代），導演多採用主鏡頭技巧，也就是說，用遠景完整地拍下整場戲做為主架構，然後再重複用中景或特寫拍個別演員或細節，再由剪接師決定如何組成其故事連戲效果。因為可選擇的鏡頭多了，如何組成一場戲常會引起爭論。有時，在合約中即載明導演有權做**初剪**（first cut），不過，片廠往往有權做最後的定剪（final cut）。導演為了避免這種爭議，可能不採主鏡頭方式。

大部分導演仍仰賴主鏡頭，以免剪接時材料不夠。在複雜的戰爭場面，導演會多拍許多**補充鏡頭**（cover shots），即用來替代、轉換及再建立另一場景的鏡頭。葛里菲斯拍《國家的誕生》時，用了許多架攝影機來拍攝戰爭場面，黑澤明的《七武士》（*The Seven Samurai*）也用了同樣的方法。

葛里菲斯及古典主義導演發展出一些他們稱之為「看不見」（invisible）的剪接技巧。其中之一即是「視線連線」（eyeline match）。如我們假角色B在角色A的左方，那麼A面向景框的左方，再從他的觀點切到角色B，造成因果關係。

另一種古典剪接是「動作連戲」（matching action），角色A正從椅子上

4-7　韻律21（Rhythmus 21，德國，1921）

漢斯‧瑞克特（Hans Richter）導演

在前衛電影中，主題通常被壓抑，或轉化成抽象的圖形或數據。鏡頭之間的連接與故事無關，而依據作者純然的主觀或形式上的考量。和歐洲許多同輩的抽象藝術家一樣，瑞克特是「絕對電影」的佼佼者，他的作品都是單純圖象的設計。他們就像抽象畫之舞般難以理解。（Museum of Modern Art 提供）

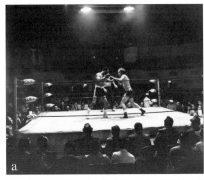

4-8　富城（Fat City，美國，1972）

約翰・休斯頓導演

　　古典剪接法重點在為了強調戲劇點而刻意凸顯可能被忽視的細節。例如約翰・休斯頓導演的這場拳擊戲大可以用一個鏡位交待(a)，雖然會較平淡，但他卻根據人物之間，如主角（拳手）和經紀人以及觀眾席上的兩個朋友的心理活動和反應來剪接，以增加戲劇張力。（哥倫比亞提供）

起身，再切至他起身後離去的鏡頭，其目的在使動作流暢，用不引人注意的連接來掩飾切換的痕跡。

　　雖然自片廠時代起，180°線的規則就備受執疑，但至現在仍有人遵行（約翰・福特就喜歡違反這個規則，他喜歡違反任何規則）。這種手法和**場面調度**較有關聯，其目的在穩定表演空間，使觀眾不致混淆或迷惑，從**鳥瞰**（bird's eye）的角度看一個景，一條「動作軸」（axis of action）的假想線穿過景的中央（見圖4-9）。角色A在左方，B在右方，如果導演要拍二人鏡頭，他得用1號攝影機，如要拍A的特寫（用2號攝影機），攝影機得在180°線的同一側，以使背景相同。如要拍B的特寫（用3號攝影機）也是一樣。

在拍攝**反角度**（reverse angle）的鏡頭時（通常是對話場面），導演會逐個鏡頭仔細地確定角色的位置。例如在第一個鏡頭中A在左方，而B在右方，那麼導演得越過B的肩膀來拍「反角度」鏡頭，雖然這樣一來就不遵守180°線的規則，但觀眾仍能接受。

即使是目前，導演也很少讓攝影機越過假想線，除非他們想造成混亂的效果。例如，在打鬥或混亂的場面，導演會用違反180°線規則的方法造成威脅、迷惑、焦慮的感覺。

葛里菲斯最著名的是他片尾的追逐片段高潮。這些段落多採取**平行剪接**（parallel editing）方式，即兩個（或三、四個）不同場景不時的**交叉剪接**（cross cutting），使之產生同時發生的幻覺。比如《國家的誕生》片尾，葛里菲斯安排了四組活動的交叉剪接。戲劇越接近高潮時，每個鏡頭的長度就越短，懸疑也越被加強。這場戲持續了二十分鐘，但交叉剪接的效果（平均每五秒換一個鏡頭）卻表現了速度和張力。一般而論，分鏡越多，速度感就越強。為了不使電影單調沉悶，葛里菲斯常常改變**鏡位**，如**大遠景**、遠景、中景、特寫、角度、燈光和攝影機運動（架在軌道上）。

如果一個段落的連續性是合邏輯的，空間的零碎不會造成太大的問題。但時間的問題則較麻煩。在電影中，時間的處理比空間還主觀。數年的時間

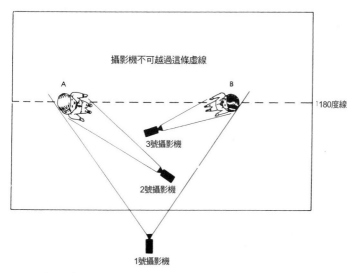

4-9　鳥瞰的180°線規則

可壓縮成兩小時的放映時間，而短短的一秒鐘也可延長到數分鐘。剪接與分鏡也能改變時間的感覺。有些導演雖試將銀幕時間等同於真實時間，如安妮・華妲（Agnés Varda）的《克莉歐五點到七點》（*Cleo From Five to Seven*），或佛烈・辛尼曼的《日正當中》（*High Noon*）（見圖4-24），其劇情時間與放映時間同樣是兩小時。但有些時候，導演常會在說明性的開場藉剪接來壓縮而在高潮時延長銀幕時間。

　　鏡頭的時間長短常與內容、題材有關。長的鏡頭其視覺因素多半比特寫豐富一點。這只是較機械的說法，事實上，許多剪接得靠創作者的直覺。早期電影理論家雷蒙・史波提斯伍德（Raymond Spottiswoode）認為，切換

4-10　風雲人物（It's a Wonderful Life，美國，1946）

詹姆斯・史都華（James Stewart）演出；法蘭克・凱普拉導演

　　凱普拉是古典剪接大師，他的剪接風格既快且輕又準，且不炫耀。其實，如同許多其他技巧，剪接也是為角色人物的動作需要服務──此正是古典剪接的基本宗旨。在此景中，凱普拉加入一個「反應人物」（reactive character）──即引導觀眾對劇情反應的人，他代表一般人對一些事物做必然反應。圖中的主角（史都華，右）正與左邊的天使說話的鏡頭，他的守護天使向他解釋為什麼他不是一個特別的天使（他還沒有翅膀）。站在中間的Tom Fadden無意間聽到，被嚇得一怔一怔。在這場喜劇中，只要天使講到一些怪異的話，凱普拉就剪到Tom的反應鏡頭。（雷電華提供）

點必須恰到好處，才能達到最好的效果，如果切得太晚，會有拖延乏味之感，切得太早則觀眾無法領會其視覺效果。場面調度越複雜越需要有時間讓觀眾吸收訊息。

但剪接時對時間的處理大都是依本能，而不遵守這些機械性的規則（見圖4-1）。大部分好導演常自己操作剪接，或起碼和剪接師密切合作。葛里菲斯對節奏和速律相當敏感，能夠將剪接與題材和氣氛配合。比方說，愛情場面用的是較長的抒情鏡頭，分鏡也減少。追逐和戰爭的場面，則用短而快的鏡頭。

剪接其實沒規則可循。有些剪接師根據音樂的韻律剪接（見圖5-12），例如軍隊的行進可依軍歌的旋律剪，金‧維多（King Vidor）的《大閱兵》（*The Big Parade*）就是最好的例子。美國前衛電影工作者也常用這種技巧，依精確或結構式的公式寫搖滾樂或剪接。有時導演會提早切換鏡頭，特別是在懸疑性很高的戲。希區考克往往用剪接來吊觀眾胃口，不到戲劇高潮，鏡頭已經剪掉。安東尼奧尼則相反，往往在高潮過後，鏡頭仍拉得很長，在他的《夜》（*La Notte*）中，節奏鬱悶而單調，導演希望觀眾能和角色一般產生疲憊之感，安東尼奧尼的角色通常都是非常疲累的人（見圖4-13）。

剪接的另一個準則是圓融，但要處理得好不容易，因其太依賴上下文的關係。無論是真實生活或是看電影時，觀眾都不喜歡有明顯地提醒。就像做人的圓融一般，導戲的圓融指某種抑制、品味及對他人才智的尊重。陳腐的導演總是以情緒性地鏡頭來表現，生怕我們錯過了重點。在許多電視連續劇中，主要演員在結尾總會齊聚一堂，沉迷自我慶賀的狂歡中，這些情景以自鳴得意的遠景及過多的特寫表現，實在令人無法接受。這就是剪接欠圓融，太過賣力。

葛里菲斯在剪接上最前進的實驗是1916年的《忍無可忍》，他將剪接推到**主題性蒙太奇**（thematic montage）的高潮，這部電影和這種技巧對1920年代導演有很大的影響，尤其是蘇俄導演。主題性剪接著重「意念」的聯絡，而無視於實際時間與空間的連續性。

《忍無可忍》的主題是人類對待其他人的欠缺人性。葛氏大手筆地將古巴比倫、耶穌受難、十六世紀法國大屠殺，以及當時的美國（1916年）勞資衝突做成四大段落。

這四段並非分別處理，而是平行剪接，一個時代的戲插入另一個時代中；尤其結尾時，首段末段均是追逐戲，第二段是耶穌的緩慢受刑，第三段

4-11a&b　黑色追緝令（Pulp Fiction，美國，1994）

約翰·屈伏塔（John Travolta）和烏瑪·舒曼（Uma Thurman）演出；昆丁·泰倫提諾（Quentin Tarantino）編導

　　為什麼有的導演剪接，有的導演卻把所有變動放在同一鏡頭內？還有其他導演寧可將攝影機隨動作移動而不剪成不同鏡頭。對觀眾而言，這其間的分野意義不大，但嚴肅的電影工作者知道這三種技巧顯示不同的心理暗示——這些暗示雖然觀眾不見得能分析出道理來，卻連最普通的觀眾也看得出來。

　　《黑色追緝令》這場戲發生在餐館狹窄的座位。照理說，導演可以把兩人放在同一個鏡頭內，讓他們側面對側面，但這場戲使用另一個策略。屈伏塔演一個吸毒的職業殺手，他的老大出城時要他帶老大的妻子去吃飯。他小心翼翼地面對她的輕浮和不按牌理出牌，唯恐一不小心就會要了他的命，所以對她「保持距離」——他的疏離使她著迷。泰倫提諾將兩人分隔在兩個鏡頭，用傳統的鏡頭／反鏡頭技巧對剪，強調他倆的心理距離。這種剪接法製造了兩人間的距離。（Miramax films 提供）

4-11c　神鬼戰士（Gladiator，美國，2000）

羅素・克洛（Russell Crowe，右者）主演；雷利・史考特（Ridley Scott）導演（夢工廠提供）

　　《神鬼戰士》此鏡頭很真實，令人同情的主角被飢餓的老虎和敵對的巨人困在同一畫面中，兩者都要摧毀他。電影裡，史考特將三者分開拍顯現其懸疑性，但只有像這樣的鏡頭將三者放在同一狹小的畫面打鬥，傳達出巨大的危險。

　　史可塞西是個傑出的剪接師，也是動感大師，經常他寧可隨動作跟拍而捨棄細碎的分鏡。為什麼？多半是因為隨動作移動的攝影機看來更流暢和抒情（也較貴較耗時）。比方《四海好傢伙》的這場跳舞戲，史可塞西要攝影機隨二人起舞打轉，藉此強調他倆的快樂，這種自然的爆發性使視覺材料不穩定，也使動作充滿活力和電影動感，好像攝影機也開心了一樣。

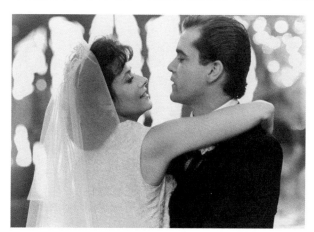

4-11d　四海好傢伙（Goodfellas，美國，1990）

羅蓮・布拉可（Lorraine Bracco）和瑞・李歐塔（Ray Liotta）演出；馬丁・史可塞西導演。（華納兄弟提供）

是懸疑而慘烈的屠殺，四個高潮被剪在一起，幾百個鏡頭，時空南轅北轍，唯有主題一致。這種大手筆的剪接，已不是純為連戲或心理效果。

《忍無可忍》雖然票房不大成功，影響卻極其深遠，尤其後來的蘇聯導演，其蒙太奇理論觀念多源自本片。有些導演好用葛里菲斯的方法處理時間。如西尼‧路梅在《當鋪老闆》中以剪接手法產生一連串平行的畫面，其目的是主題重於時序。他的剪接手法很難察覺，某些鏡頭只出現一秒鐘。本片主角是個於納粹集中營生還的中年猶太人，其親朋好友皆死於集中營。他企圖壓抑這段回憶，但卻徒勞無功，路梅用幾個回憶鏡頭插入現在時空中，來暗示這種心理過程。而現在的事件和過去的事件很相似，當過去和現在並列時，閃動的回憶鏡頭越來越長，終至**回溯**（flashback）成為主導。不過，直到1960年代，這種非正統的剪接手法才廣為使用。葛里菲斯很少在高潮前剪接，而其追隨者亦步其後塵。

有些導演不但插入「過去」的鏡頭，還插入「未來」的鏡頭，如在薛尼‧波拉克（Sydney Pollack）的《孤注一擲》（*They Shoot Horses, Don't They?*）中插入**前敘**（flash-forwards）法庭式，前敘常暗示宿命

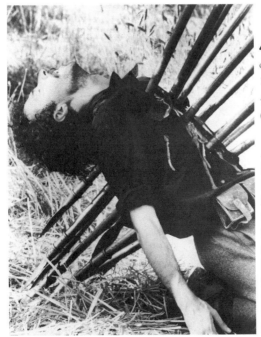

4-12　流星之夜（The Night of the Shooting Stars，義大利，1982）

保羅和維多里歐‧塔維亞尼導演（Paolo and Vittorio Taviani）

經過剪接，電影導演可以用插入幻想的方法打斷現在，顯現角色的想法和幻想。比方這部有關二戰義大利法西斯統治末期，美軍正要解放小村村民的電影，故事由一個當時年僅六歲的婦女回憶，這場戲我們看到法西斯惡霸死亡，未必發生在現實中（他是被游擊隊槍殺），卻發生在六歲小女孩的想像裡：游擊隊的人穿著有如古代鬥士，將他們憤怒之矛射向惡徒，使他像隻豬般被穿心而過的矛刺死。（聯美提供）

4-13　a & b　情事

（L'Avventura，義大利，1960）

蒙妮卡・維蒂演出；安東尼
奧尼導演

　　強調心理情境的電影常會
運用動作的縱向移動，以造成
沉緩、無力的感覺。此種鏡頭
需要「期待式」的鏡位，讓觀
眾早已看到主角的目的地。此
處，女主角在旅館尋覓其愛人
的過程象徵其戀情之乏力，層
層門廊代表了她一再經歷的挫
折，這個鏡頭的許多意義來自
時間持續的概念：空間在此用
來暗示時間。無需多說，安東

尼奧尼的電影在當代是速度最遲緩的，當觀眾已吸收了畫面上的訊息後，鏡位仍然一動不
動。此片在坎城影展放映時，有些影評人不斷對著銀幕喊道：「剪！剪！」安東尼奧尼這個
手法被人誤以為他對剪接不純熟。然而他的大多數影片是關於精神的腐蝕，《情事》的緩慢
節奏是配合影片主題概念。（Janus Films提供）

等：如同故事中的舞蹈比賽，前途佈滿詭詐，而個人的努力等同於自欺。

葛里菲斯也以幻想式的插入鏡頭來重組時空關係。在《忍無可忍》中，女孩幾乎殺了負心男友時想到她被警察逮捕的樣子。回溯、前敘及轉場可使導演依主題發展其意念，而不必受時序限制，使他們能自由地探究時間的本質。電影的時間彈性，使「時間」本身可以成為電影的主題。

像福克納（Faulkner）、普魯斯特（Proust）等小說家一樣，有些導演成功地打破機械化時間的獨斷性。在史丹利‧杜能的《儷人行》（*Two for the Road*）中倒敘技巧用得相當複雜，影片敘述一對夫妻情感逐漸破裂的過程，由一連串混亂的倒敘組成。其倒敘不但不依時間次序排列，而且也不

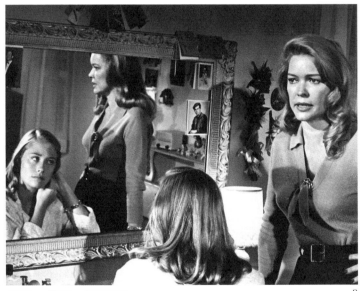

a

4-14　最後一場電影（The Last Picture Show，美國，1971）

艾倫‧鮑絲汀（Ellen Burstyn）和西碧兒‧雪佛（Cybill Shepherd）；彼得‧布丹諾維奇（Peter Bogdanovich）導演

古典剪接有時可以含蓄到將小段戲分成極小的意義單位。楚浮即曾說要表現說謊的人，需要比說實話的人更多的鏡頭。例如，在此片中，某場戲是女兒告訴母親，她愛上一個男孩子，母親卻警告她這段情感可能的危險。這場戲大可一個鏡頭拉到底，讓兩個主角在同一畫面中，而布丹諾維奇也在圖中這場戲中這麼做（a）。然而，如果要呈現母親在說反話，而女兒也懷疑母親愛上這個男孩，導演可能就得將此景分成五或六個鏡頭（如b-g），讓觀眾去察覺更多原先（a）裡沒有傳達的情感訊息。（哥倫比亞提供）

b

c

d

e

f

g

4-15　第四個男人（The 4th Man，荷蘭，1984）

傑隆・克拉普（Jeroen Krabbé）演出；
保羅・范赫文（Paul Verhoeven）導演

　　剪接可使動作／劇情在現實與超現實幻象中快速變換。這種變換通常會伴隨某種線索——如怪異的音樂、波浪形的畫面暗示不同的心理層次。有時候，這種轉換也可能無跡可尋，刻意要使觀眾知覺迷亂，失去判斷力。本片中，男主角分不清現實與幻想。這場戲就是他在刮鬍子時突然陷於狂亂的精神狀態中，他的室友在房外彈奏的音樂，更令主角神志不清。主角因而走向室友，緊勒他的脖子。一會兒之後，畫面是主角又在刮鬍子，但他的室友仍然在房外彈奏音樂。剛才那一幕不過是發生在主角的想像中。由於畫面並沒有給予任何線索，觀眾遂也墜入現實與幻想的迷霧之中——這正是本片的主題，同時也是編劇創意的起點。（International Spectrafilm Distribution提供）

4-16　皇家婚禮（Royal Wedding，美國，1951）

佛雷・亞士坦演出；史丹利・杜能導演

　　即使在好萊塢大片廠的全盛期，主導影片的古典剪接法完全不受質疑，有時你仍不能因剪接打斷動作。像這場著名的舞蹈，亞士坦在酒店房間裡跳踢踏舞，不一會兒——未經剪接——他又跳上了牆，然後跳上天花板，活像在和地心引力挑戰。這是怎麼拍的？原來布景會轉，攝影機也同步轉，所以房間慢慢打轉時，攝影機也跟著動，看起來亞士坦就在一個不引人注意的動作下不斷舞上新「土地」。如果導演杜能將動作剪開，這個鏡頭就會少掉許多幻想的魔力。（米高梅提供）

完整，是跳動而零碎的，有如福克納小說的形式。許多倒敘發生於過去兩次旅行途中。假如將每段時間設定為A、B、C、D、E，其節奏結構可能如下：E（現在）、A（最早的過去）、B、C、D、B、A、E、C、D、B……等等，和E剪在一起。經由一些線索（女主角的髮型、不同的交通工具），觀眾逐漸能分辨這些時間次序。

葛里菲斯一手將剪接的功用延展許多：如換場景、時間壓縮省略、分鏡頭、強調心理細節、象徵性插入鏡頭、平行和對比、聯想、主觀鏡頭轉換、同時性、**母題**重複等。

他的剪接手法也很經濟，相關的鏡頭可以集中起來一起拍攝，而不論其在片中的位置（或時空）。特別是最近幾年，明星片酬高漲，導演可不依順序在短時間內拍完一位演員的戲分。較便宜的細節（大遠景、少數演員及物品的特寫等）也可以更方便的時間拍攝，稍後在剪接時，這些鏡頭才被安排

4-17　閃舞（Flashdance，美國，1983）

珍妮佛‧貝兒（Jennifer Beals）演出；亞德恩‧林（Adrian Lyne）導演

剪接也經常用來欺騙／隱瞞事實。例如，本片中的舞蹈部分都是由替身演出，導演利用燈光以及遠距鏡頭等，適切地將這名職業舞蹈家的臉遮起來，並與穿著相同戲服的珍妮佛‧貝兒的正面近景表情剪接在一起。由於連續的音樂提供了連戲感，貝兒的插入鏡頭遂給予一種動作連續的幻象，彷彿是她一人跳完全場。這種剪接技法普遍地運用在武俠片、危險特技表演及其他需要特殊技巧的演出。（派拉蒙提供）

4-18　西城故事（West Side Story，美國，1961）

勞勃・懷斯（Robert Wise）和傑隆・羅賓斯（Jerome Robbins）導演

　　不必遵守一般劇情片的剪接傳統，歌舞片經常被剪輯成極端的形式主義風格。西城故事的剪接非常抽象。此片音樂是由李歐納德・伯恩斯坦（Leonard Bernstein）所編寫；傑隆・羅賓斯編舞，經過剪接後造成極大的美學效果。剪接在此而不只是為了順應故事發展，或藉由某些主題原則將幾個相關的鏡頭連在一起。當然，這些鏡頭的串連主要是為了呈現抒情和活力美，看起來頗有點音樂MV的味道。（聯美提供）

在適當的位置。

俄國蒙太奇與形式主義傳統

　　葛氏是個重實際的導演，其剪接觀念仍是以有效地傳達意念和感情為主。但是他的聯想、主題性剪接方式，卻啟發了1920年代俄國的創作者，發展出**蒙太奇**（montage，從法文monter而來）。普多夫金（V.I. Pudovkin）的第一篇論文討論「組成剪接」（constructive editing）重點即在解釋葛氏的剪接概念。但是，他認為葛氏的特寫鏡頭仍有限制，其功能僅在解釋遠景，未能開展新意義。普多夫金堅持每個鏡頭應有新的意義，而剪接兩個鏡頭「並列」（juxtaposition）意義大於單個鏡頭的內容。

　　帕夫洛夫（Pavlov）的心理學理論對俄國導演的影響很大，他對意念

聯想的觀念是庫勒雪夫（Lev Kuleshov）剪接觀念的基礎，庫勒雪夫認為電影的理念是零碎片斷的組合，這些片斷不完全和真實生活有關。例如他將莫斯科紅場和美國白宮的鏡頭放在一起，然後加上兩個人爬樓梯的特寫及兩個人握手的特寫，如此一來這一連串鏡頭使人產生兩人同時在同一地點之感。

　　庫勒雪夫用非職業演員做了一個有名的實驗來證明其理論的基礎。他和同僚認為，電影不需要傳統的表演技巧。首先，是一個面無表情的演員特寫鏡頭，分別與一碗湯、一具棺材，及一個小女孩玩耍的鏡頭並列。把這三組鏡頭放給三組觀眾看時，大家的反應並不相同。大家都以為演員很有表達能力，他的表情根據組別被解釋成飢餓、憂傷和快樂。由此可見，意義是由並列而非單獨的鏡頭造成。這個實驗也證明，有時演員不一定要會演戲，光是鏡頭的並列，戲劇的效果已經凸顯。換言之，只要導演將合適的人事物放在

4-19　是誰幹的好事？（Dead Men Don't Wear Plaid，美國，1982）

史提夫・馬丁（Steve Martin）和卡爾・萊納（Carl Reiner，禿頭者）主演；卡爾・萊納導演

　　這部嘲諷納粹電影及其他1940年代黑色電影的喜劇片，是展現剪接技巧的力作。笨探馬丁的諜報情節與其他1940年代的作品如《雙重賠償》、《深閨疑雲》（Suspicion）、《賄賂》（The Bribe）、《漩渦之外》（Out of the Past）和《Sorry, Wrong Number》等片的片段交叉剪接在一起。普多夫金和庫勒雪夫一定領首微笑，稱讚導演懂得箇中精髓。（Universal City Studios提供）

4-20　救生艇（Lifeboat，美國，1943）

泰露拉・班克海（Tullulah Bankhead，中）主演；希區考克導演

　　希區考克是普多夫金剪接理論的主要實踐者。他認為「電影即形式」，銀幕
應該以它自己的語言說話。因此，每一場戲中那些未加工的素材就必須被分割成
一片一片，然後再組合成具意義的視覺圖形。如此才是「純粹電影」；就如同音
符是一個一個被組合之後才發出旋律。本片中，所有情節全集中發生在這艘於大
海中飄泊的救生艇上的九個人身上。這張劇照即包含了希區考克所有未加工的素
材，它被分割成的分鏡，即組成了該部電影。形式主義者堅持藝術並不存在於素
材本身，而在於他們被分割及重組的方式之中。（二十世紀福斯公司提供）

一起，自然就可產生情感上的意義。（見圖4-22）

　　庫勒雪夫及普多夫金將電影當做鏡頭與鏡頭間構築並列的藝術。特寫用
得比葛里菲斯還多，以環境為影像的泉源，少用遠景，而連接大量的特寫，
造成心理與情緒，甚至抽象意念的效果。

　　普多夫金的剪接方式也被當時許多評論者批評：太多的特寫不但使節奏
緩慢，而且破壞真正的時空，剝奪了場景的真實感。普多夫金和其他俄國形
式主義者卻辯解說，用遠景來捕捉真實，會使電影過於接近現實，是劇場化
而非電影化。所以他也批判時空寫實觀念，指其只重表面的真實性，忽略了
真正的本質。而物體、質感、象徵，透過特寫的並列將富有相當的表現性。

　　也有些評論者認為這種操縱式的剪接法過度引導觀眾 —— 替觀眾選擇過
多，觀眾必須被動地坐在那裡，接受銀幕上的東西。尤其因為俄國電影多半

與政治宣傳密不可分，限制了觀眾自由選擇和評估的機會。

和許多俄國形式主義者一樣，艾森斯坦對研究可促進創作活動不同形式的理論很有興趣。他認為，這些藝術理論和所有人類活動的基本本質有關。不用說，艾氏這種複雜的理論只有簡單的大綱流傳於世。就如古希臘哲學家赫拉克利特斯（Heraclitus），艾氏以為，自然的本質是一個不斷變動的過程，而且這個變動往往來自衝突和矛盾的**辯證性**（dialectical）。穩定、統一只是暫時的現象，只有能量是永恆、卻永遠在變換形式狀態的。艾氏相信，相反的衝突正是變動、改換之本。

所以所有的藝術家都當捕捉相反事物的變動衝突本質，衝突的觀念不僅是題材，也是形式和技巧。艾森斯坦認為，在所有藝術裡，衝突是具宇宙性的，所以藝術也當捕捉這種變動。電影做為「動」的藝術，不但該包括繪畫的視覺衝突、舞蹈的動感衝突、音樂的音感衝突、對白的語言衝突，也該有戲劇的角色、事物衝突。

4-21　紅磨坊（Moulin Rouge，美國，2001）

妮可·基嫚（Nicole Kidman），伊恩·麥奎格（Ewan McGregor）主演；巴茲·魯曼導演

這部古裝歌舞片是以爆發性短促的剪接法完成。巴茲·魯曼的剪接風格是回到大片廠時代柏克萊那種萬花筒式（見圖1-1b）剪接法。兩個導演都把歌舞片段的重心放在表演者，音樂和風格上，不見得每個人都喜歡他們這種由音樂錄影帶和廣告發展出的快剪風格。影評人兼導演彼得·布丹諾維奇就對剪接的蒙太奇風格不太欣賞：「如果演員和戲好，你可以看得見聽得到，剪什麼鬼呢？為什麼？如果沒有好的理由，剪接都會干擾人。如今每場戲都剪千萬刀，總是剪！剪！剪！」（二十世紀福斯公司提供）

a b

4-22a,b,c,d　《後窗》(Rear Window，美國，1951) 的一段剪接

希區考克導演

　　希區考克這部驚悚片重點是一位攝影記者（詹姆斯・史都華飾）因為跌斷了腿而困在公寓裡。百般無聊中，他開始觀察住在他後面公寓的鄰居。他的上流社會女友（葛麗絲・凱莉〔Grace Kelly〕飾）急於嫁給他，不認為結婚會干擾他的工作。但他把她晾在一旁，以觀察鄰居的不同困難來打發時間，每個鄰居的窗戶都象徵了史都華自己的部分困難：他們反映了他的焦慮和渴望，如愛情事業、婚姻。每個窗戶都指陳主角可能有的抉擇：某鄰居是寂寞至死的婦女，另一邊則是縱慾的新婚夫婦；有一個單身音樂家沒有半個朋友，另一邊是膚淺卻風流的舞者；此外還有一對無子的夫婦，把愛都投射到小狗身上；最後，最陰暗的公寓中尚有一位被太太折磨的中年人，後來他終於宰了她（雷蒙・布爾〔Raymond Burr〕飾，見圖4-22c）。希區考克將鏡頭從觀察的主角到鄰居的窗戶交叉剪輯，把史都華腦中思考戲劇化。觀眾被剪接風格引導而非被題材本身或演員的表演牽引，有如早期普多夫金和庫勒雪夫的實驗，將不相關的片段剪在一起創造新觀念。這一段模擬的剪接鏡頭呈現是從公關照片中隨意剪出的，這樣的做法可能被視為濫用聯想性蒙太奇。這種剪接技巧代表一種角色塑造風格，演員有時埋怨希區考克不讓他們發揮演技，但他相信人不見得會露出他們的想法或情緒，所以導演必須靠剪接來傳達意念。演員只提供塑造角色的一部分，其他是由希區考克主題性架構的鏡頭所提供，然後我們觀眾自己創造意義。（派拉蒙提供）

　　艾氏將這些的衝突著重在剪接的藝術上。與普氏一樣，他也相信電影藝術的根本在於剪接，每個鏡頭的內容不應該是自足，而是該與別個鏡頭並列產生新意義。不過，普氏的剪接觀念對他而言是太「機械化」和「幼稚」，他運用辯證的方法，認為剪接應是兩個鏡頭（正、反）衝突後製造出新的意念（合）。換句話說，庫勒雪夫及普多夫金的理論是鏡頭A加鏡頭B不等於AB，而艾氏則造出C的意義。鏡頭的轉接不應圓滑順暢（如普氏所言），反

c　　　　　　　　　　　　　　　　　　　　　　　　　　　d

該是尖銳、震撼，甚至暴力的。艾氏認為，圓潤的轉接鏡頭喪失了「衝撞」
（collision）的機會。

　　艾森斯坦又將剪接比做一種神祕的過程，每個鏡頭宛如一個發展的細
胞，而它膨脹到極限時，就會爆炸而分裂為二。剪接正是這種「爆炸」，而
剪接的節奏正該像一個撲撲亂擾的引擎，每個鏡頭都該在大小、長短、形
狀、設計、燈光強弱上，與另外的鏡頭衝撞。

　　普氏和艾氏的理論雖不盡相同，但尖銳對比的效果卻完全一樣。普多夫
金的電影基本上是古典形式，他注重累積整體情感的效果，而艾森斯坦的電
影則較知性地傾向抽象的辯證普多夫金的故事和艾森斯坦的相差無幾，但敘
述結構卻不同，艾氏的故事結構較鬆，通常是一連串具記錄性質的片斷，用
來傳遞其意念。

　　普多夫金要表現情感時，會運用現場環境內物體的影像，連接成某種關
係。比如它用泥濘中輾過的車子顯示焦慮：他用特寫拍下車輪、泥濘、推車
的手、用力的臉、賣張的肌肉，累積成強烈的情緒效果。而艾氏則希望電影
在連戲及文本上是完全自由的，他認為普多夫金太受制於寫實主義。

　　艾氏希望電影能如文學般自由伸展，尤其運用象徵隱喻時，從不顧及時
空。影像對他而言，不必拘泥於場景內，只要主題有關聯即可。這種觀念，
早在1925他的首部電影《罷工》（Strike）中已經得見，被機關槍掃射的工
人，接著是待宰公牛的鏡頭。這種超出場景的隱喻法，在《波坦金戰艦》
（Potemkin）也重複用到，即戰艦叛兵發炮反擊沙皇部隊時，艾氏連接睡

獅、蹲獅、快躍而起的站獅石像三個特寫，象徵沉睡、覺醒及起而反抗。艾氏認為這場戲是隱喻的化身：「石頭怒吼了」！

這種隱喻性的比喻是很靈巧的，主要的問題是這種剪接法是明顯的還是抽象的。艾森斯坦輕易地跨越了文學與電影之間時空的差異。但這兩種媒體運用隱喻的方法是不同的。我們很容易了解「他溫柔得像綿羊」這個比喻，或更抽象的隱喻，如「淫蕩鬆解禁錮我們的靈魂」（who rish time undoes us all），這兩個敘述都存在於時空之外，其直喻絕不是指草地或妓院。當然，這種比喻並不能完全被了解。在電影中，這種比喻的策略更困難。剪接可以造成許多比喻，但和文學所表達的方法不同。艾氏的剪接理論是摧毀真實時空最極端的例子。他的衝撞蒙太奇理論在前衛電影、音樂錄影帶和電視

4-23　波坦金戰艦（Potemkin，俄國，1925）中奧迪薩石階（Odessa Steps）的部分鏡頭
艾森斯坦導演

奧迪薩石階片段是默片史上剪接的經典。艾氏充分運用其撞擊蒙太奇理論，使每個鏡頭的光亮／黑暗、直線／橫線、遠景／特寫、長拍／短拍、靜止／運動，成為強烈的對比。請考David Mayer所著之 *Eisenstein's Potemkin: A Shot-by-Shot Presentation*（New York: Grossman, 1972）。（Audio-Brandon Films提供）

1

5

6

7

8

9

10

11

12

13

14

15

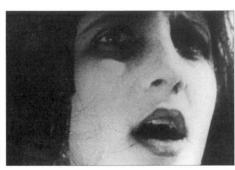

16

17

18

19

20

21

22

23

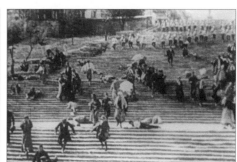

24

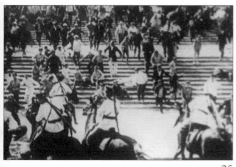

25

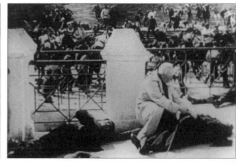

26

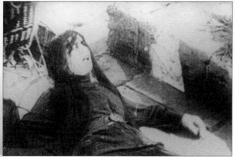

27

28

29

30

31

32

33

34

35

36

37 38

39 40

41 42

43 44

45

46

47

48

49

50

51

52

53

54

55

56

57

58

59

60

廣告中常見,但大部分劇情片導演認為這種手法太突兀、太拙劣。

巴贊和寫實傳統

　　巴贊不是導演,而是理論/評論家,曾任最具影響力的電影刊物《電影筆記》(*Cahiers du Cinéma*)主編多年,他所推介的電影是和普多夫金及艾森斯坦這樣的形式主義者極端不同的片子。他的美學觀以寫實為主,與形式主義格格不入。他強調電影的寫實本質,也不吝於稱讚在剪接上有傑出表現的作品。他的著作裡,都強調蒙太奇只是許多技巧的一種,許多時候,他深信剪接甚至會損壞戲的效果(見圖4-26,4-28)。

　　巴贊的寫實美學源自攝影、電視及電影影像自然製造「現實」的觀念,其本身已帶有技術上的客觀性,與外在世界有密不可分的關係。小說家和畫家都得在另一種媒體上「再現」(re-present)現實(經由語言及顏料),而

4-24　日正當中(High Noon,美國,1952)

賈利‧古柏(Gary Cooper)和洛依‧布里奇(Lloyd Bridges)演出;佛烈‧辛尼曼導演

　　幾乎所有電影都壓縮時間,將幾個月、幾年濃縮至二小時,大部分電影的標準長度。辛尼曼的電影是難得一見地真正依照時空動作真實時間拍攝而成,全片在令人屏思的八十四分鐘裡完成。(美聯提供)

4-25　熱天午後（Dog Day Afternoon，美國，1975）

艾爾・帕齊諾主演；西尼・路梅導演

　　不是所有寫實導演，用不干擾的風格剪接。大部分路梅的紐約市電影如《當鋪老闆》、《衝突》、《城市王子》和《熱天午後》都是改編自真人真事，也都在實景中拍攝。這些作品多被視為寫實主義傑作，但他們也都以緊張、跳躍的風格剪接，把多個不同的角色和爆炸性的事件連在一起。（華納兄弟提供）

電影的影像本身即是外在世界的紀錄，比其他所有的藝術都真實。

　　巴贊受哲學運動人格主義（personalism）的影響很大，這個流派強調真實的個人主義的及多元論的本質。巴贊認為電影中要描繪真實有許多種方法。他相信現實的本質是曖昧多義而且可以由不同方式解釋的。為了要捕捉這種曖昧性，電影導演應當盡量謙虛，抹煞自己，讓現實引領走向。他崇尚的藝術家是如羅勃・佛萊赫堤（Robert Flaherty）、尚・雷諾，以及狄・西加，因為他們的電影都展現現實曖昧神祕的本質。

　　巴贊認為形式主義技巧（尤其是主題式剪接）會摧毀現實的複雜性。蒙太奇是將簡單的結構強加於多種變化的真實世界，從而扭曲了其意義。形式主義的人自我中心太重，而且好操縱，視野短淺而窄小。巴贊是第一個指出像卓別林、溝口健二、穆瑙等導演即尊重現實曖昧性而盡量減少剪接手法的作者。

　　巴贊甚至認為古典剪接具有潛在的墮落，古典剪接將一個完整的景打碎

成許多較近的鏡頭，而且使我們完全無視其專制性。巴贊指出：「剪接師替我們從真實生活中作選擇，而我們毫不思索地接受了，但卻被剝奪了特權。」他認為古典剪接將事件主觀化了，因為每個鏡頭代表的是導演的想法而不是我們的。

巴贊喜歡的導演之一是美國的威廉‧惠勒，他的電影盡量少用剪接，而用深焦攝影（deep-focus）及長的鏡次。巴贊認為惠勒的剪接風格「完全讓觀眾恢復信心，讓他們自己去觀察、去選擇、去塑造意義」。在惠勒的《小狐狸》（*The Little Foxes*）、《黃金年代》（見圖1-20b）及《深閨夢回》（*The Heiress*）中都可看到這種風格，惠勒造成了無比的中立性及透明感。若打破中立會失去藝術感，而惠勒正是努力地隱藏自我。

不過，巴贊並不是單純盲目地推許電影寫實理論，他瞭解，電影如其他藝術一樣，有若干選擇、組織、詮釋現實的動作，簡單而言，它多少對現實

4-26　侏儸紀公園（Jurassic Park，美國，1993）

約瑟夫‧馬茲洛（Joseph Mazzello）、山姆‧尼爾（Sam Neil）、亞瑞安娜‧李察茲（Ariana Richards）及友善的「腕龍」演出；史蒂芬‧史匹柏導演

便宜的科幻片及低成本冒險電影會有一些超現實或危險的畫面，但很少和真實人物在同一畫面。因為相互對剪害怕的人們與可怕的景像最便宜。庫勒雪夫最贊成這種剪接手法。但巴贊認為寫實不該透過剪接，而是在同一畫面中完整地呈現，這樣對觀眾也比較有效，因為觀眾很直覺地知道對剪的一定是假的。本片中最奇蹟的畫面是當恐龍與真人站在同一畫面──顯得真實得不得了。巴贊一定會認同、鼓掌。（環球電影／Amblin Entertainment提供）

大部分記錄片都在這兩種極端之間，好像梅斯里（Albert Maysles）曾指出：「我們有兩種真實，一是原始素材，也就是膠片上紀錄的，宛如從日記上摘下的文學片段──有其立即性，沒有人干擾過它。然後另一種真實是從素材中提取或排列出更有意義及一貫的說故事形式，可以說比看資料更豐富些。其實拍攝的人和剪接的人（即使是同一人）經常處於矛盾中，因為原始素材並不要被重塑，它希望保留其真實本質。有一派人以為只要經過剪裁成另一種形式，有些重要的真實性就會喪失。但另一派的人說，如果不將之處理成某種形式，沒有人會想看，而素材中的真實元素永遠在觀眾群中發揮不了作用。所以兩相矛盾下，幾乎就是內容與形式之爭，兩者皆缺一不可。」

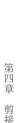

有些扭曲。他也相信電影創作者的價值觀念影響他捕捉現實的方式。這些扭曲雖不可避免，大部分都還合人心意。巴贊認為，最好的電影應是藝術家個人的「視野」（vision）能與媒體及其材料的客觀本質維持精巧的平衡。在追求藝術和諧一致的前提下，某些現實層面會被犧牲，但頂好這些抽象化和人工化的因素可以減至最少，允許素材本身來呈現自己。巴贊的寫實主義不是如新聞片般的客觀呈現（即使這種客觀有可能存在），他相信電影的寫實意義應提高，即導演要能顯露日常人、物、地等的詩意暗示。電影既不是完全客觀地記錄外在的世界，也不是對之以抽象化的象徵反應。換言之，電影是介於混亂的現實，以及傳統藝術想像的人工化世界之間。

　　巴贊眾多論述中常批評剪接及其限制。如果場景的本質是根基於分離、

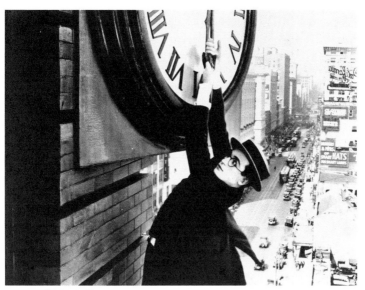

4-28　最後安全（Safety Last，美國，1923）

哈洛・羅依德（Harold Lloyd）*演出；佛萊德・紐梅爾*（Fred Newmeyer）*和山姆・泰勒*（Sam Taylor）*導演*

　　與普多夫金的理論截然相左，巴贊相信某場戲的本質是在於二或三個以上的元素必須同時存在同一畫面，剪接就無用武之地了。經由時空的統一，這類場景得以在觀眾心底產生情緒震撼。例如圖中即是絕佳例子，因攝影機巧妙的取鏡，寫實地呈現了快要掉下去的主角與腳下的街道出現在同一畫面，令人著實捏了一把冷汗。事實上，這是攝影技巧造成的，離主角腳底三層高的地方有一個平台，畢竟「誰願意從三層高的地方跌下來？」羅依德說。（Museum of Modern Art提供）

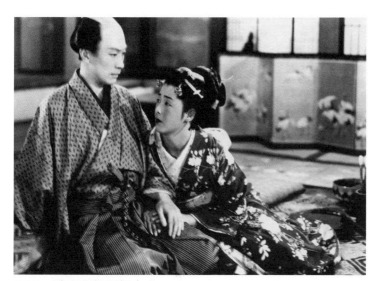

4-29　歌麿和他五個女人（Utamaro and His Five Women，日本，1955）

溝口健二（Kenji Mizoguchi）導演

　　溝口健二的作品受到巴贊及其追隨者的喜愛。他擅長用長鏡頭而較少用剪接技巧，僅在有大的心理變化時才會在場景中插入鏡頭。如此，反而比一般常用剪接來連戲的電影更具戲劇震撼力。（New Yorker Flims提供）

零散、孤立等意念，蒙太奇會是很好的技巧。但若場景內有兩種以上的因素同時在運作，則電影工作者應盡量維持真實時空的連續性（見圖4-28），他可在同一個景框內用到多種戲劇性的變化，比如運用遠景、長鏡頭、深焦鏡頭和**寬銀幕**（wide screen），或者藉由**搖鏡**（panning）、**升降鏡頭**（craning）、**上下直搖**（tilting）或**推軌鏡頭**（tracking）來維持時空之延續。

　　約翰・休斯頓的《非洲皇后》（*The African Queen*）中有個鏡頭即說明了巴贊的理論。男女主角（亨佛萊・鮑嘉〔Humphrey Bogart〕及凱瑟琳・赫本〔Katharine Hepburn〕飾）乘著小船順流而下，被沖到支流後，支流漸漸縮小至陷入蘆葦及泥沼中。在叢生的蘆葦裡，兩人筋疲力盡地想將破船拔出泥沼，失敗之後只好慢慢等死。鏡頭接著越過蘆葦，我們看到僅不過幾百碼外，就是一個大湖。由於鏡頭用連續空間的搖攝方式，這種反諷性才能達到。如果休斯頓將其剪成三個鏡頭，這種空間反諷關係就不存在了。

　　在巴贊的眼中，電影史上的技術革新，均使電影更接近真實：1920年代末期，有了聲音加入。1930年及1940年代有了彩色和深焦攝影，1950年

4-30 瘋狂店員（Clerks，美國，1994）

傑夫・安德森（Jeff Anderson），布萊恩・歐哈羅蘭（Brian O'Halloran）演出；凱文・史密斯（Kevin Smith）編、導、剪

　　有時候經濟因素會主導風格，比如這部聰明的低成本電影，每個人都不支薪，史密斯在他打工的便利商店（每小時五元工資）利用白天拍攝，他老用長鏡頭，演員背下長篇的對白（通常很好笑），整場戲都不用剪了。為什麼？因為史密斯不用擔心花很多錢去想每個新鏡頭攝影機放那裡，燈光怎麼打，或花很多錢去想怎麼剪出這場戲。長鏡頭鏡往往只有一個：燈光和攝影機通常整場戲不變，全片最後只花了少得可憐的二萬七千五百七十五美元，而且是，先花後償的，結果電影先後在日舞影展及坎城影展獲獎。（Miramax Flims提供）

代有了寬銀幕。簡言之，工業技術改變了電影技巧，而不是評論及理論。例如，當《爵士歌手》（*The Jazz Singer*）於1927年出現時，所有的剪接方式都得改變。有了聲音以後，電影的剪接「必須」更接近真實，麥克風得放在現場，拍攝時一起錄下聲音，通常麥克風都得藏起來（藏在花瓶、燭台中等等）。早期拍聲片不僅攝影機的位置受到限制，連演員也受限制，如果他們離麥克風太遠，錄起來的聲音就不對。

　　早期聲片的剪接效果是個大災難。**同步錄音**（synchronized sound）使影像固定，所以整場戲幾乎沒有剪接 —— 又走回原來**段落鏡頭**（sequence shot）的做法。大部分的戲劇價值在聲音，即使是很普通的戲，觀眾也會如癡如狂。例如攝影機拍下一個人走進房間，而觀眾卻驚異於開門及摔門的聲音。評論者及導演都失望地認為：又走回記錄舞台表演的時代。這些問題後來由**隔音罩**（blimp）解決了，這是罩在攝影機上的罩子，使攝影機操作時

不會有什麼噪音，而且使用**事後配音**（dubbing），也使聲音更完美。（見第五章）

但聲音的出現也有很多優點。巴贊認為聲音的出現使電影成為一個完全寫實的媒介。對白及音效提高了真實性，表演風格則更通俗，不必再以誇張的動作來彌補缺乏聲音的缺點。有聲片也使拍片花費更經濟，不需再加插字幕卡，也省去了冗長的場景說明。幾句對白就可以向觀眾交待故事前情。

深焦攝影也影響了剪接。1930年代早期，許多內景的攝影都是每次固定在一個焦距平面內。這種攝影使各種距離內的事物都清楚，除非使用特殊燈光，才會使不同距離的被攝物模糊、失焦。剪接的一個理由是純技巧的：影像的清晰。

深焦攝影的美學價值在於使構圖有深度，不會犧牲掉這個場景內的任何

4-31　艾蜜莉的異想世界（Amélie，法國，2001）

奧黛麗·朵杜（Audrey Tautou）主演；尚—皮耶·惹內（Jean-Pierre Jeunet）導演

　　剪接點越多，節奏就顯得越快，看來特有活力令人興奮。艾蜜莉宛如古怪童話令人屏息地輕飄過我們面前，剪接風格閃亮晶瑩且生氣勃勃。主角（朵杜飾）是住在巴黎如畫（許多地方用特效加強）般的蒙馬特區的害羞女侍，全片所煥發精彩的底調來自惹內嬉鬧的剪接風格，但其特效亦幫了大忙。比方說，她初見生命中的至愛時，透過衣服可看到她的心發亮；當她心碎時，竟用特效將她化為地上一灘水，相當瘋狂的隱喻。（Miramax Flims提供）

4-32　天堂陌影（Stranger Than Paradise，美國，1984）

吉姆・賈木許（Jim Jarmusch）導演

　　本片中每場戲都只有一個鏡頭。然而這種長鏡頭非但不粗糙，反而提供了複雜、奇特的效果，怪異又好笑。在這場戲中，John Lurie（著名爵士薩克斯風手）和Richard Edson兩人正在吃晚飯，Lurie還一邊吃一邊問很少說話的姨媽，為什麼到美國這麼多年了還只會講母語匈牙利話。這場戲的喜劇效果是來自它沒被剪接截斷的場面調度，Lurie和姨媽談話時必須向前彎身子才能看到她，而坐在中間的Edson在兩邊戰火之間，有著無法保持中立的尷尬。（Samuel Goldwyn提供）

細節。深焦攝影因為各種距離的景物都清晰可見，所以對維持空間的延續最為有效，其戲劇效果由場面調度而來，反而不用鏡頭並列的效果，所以似乎較「舞台化」。

　　巴贊喜歡深焦的客觀和圓通。這是一種「民主」的態度，它不強迫你經過特寫去接受什麼觀點。由是，如巴贊這樣的寫實主義評論者認為，觀眾在了解人與物的關係時會更有創造力，而空間的統一也保持了人生的曖昧性，觀眾反而得積極評價/選擇/以及刪除不需要的因素。

　　二次世界大戰後，義大利興起**新寫實主義**（neorealism）電影，也逐漸影響全世界，為首的羅塞里尼（Roberto Rossellini）和狄・西加均是巴贊最欣賞的導演。新寫實主義也是減少剪接，採用深焦、遠景、長鏡頭，不輕易用特寫。羅塞里尼的《老鄉》（*Paisan*）中有場戲只用了一個場鏡頭到底，為倡導寫實主義者稱頌不已。一個美國大兵向西西里的年輕婦女談到他

的家庭、生活及夢。兩個角色都不懂對方的語言，但他們不顧因這個障礙而試圖溝通。羅塞里尼不願用零碎的鏡頭來壓縮時間，為了強調這兩個角色之間的困惑、躊躇及遲疑，他以長鏡頭保留了真實的時間，使我們能經歷他們之間漸增的張力。若以切接打斷時間，就會失去這種張力。

羅塞里尼為什麼不重視剪接呢？他說：「事情就在那兒，為什麼要操縱它？」這和巴贊的理論不謀而合。巴贊對羅塞里尼多重詮釋的開放性大為讚賞。他說：「新寫實主義是不理會分析的，無論是角色或行為的政治、道德、心理學、邏輯或社會方面。它將現實視為一個整體，範圍廣闊，卻是不可避免的。」

段落鏡頭令觀眾產生焦慮感（通常是潛意識的）。觀眾會期望場景中有變化，如果不能如其所願，他們會感到不安。吉姆·賈木許（Jim Jarmusch）的《天堂陌影》（*Stranger Than Paradise*）就用了許多段落鏡頭（見圖4-32）。攝影機堅定地等在事先設定的場地，年輕的主角走進景框搬演他們俗麗、漫畫似的生活，然後以乏味的靜默、呆滯的表情及不規則的滴答聲作結。最後，他們離開，或只是坐下，攝影機仍在那兒，之後，淡出。

4-33　史崔特先生的故事（The Straight Story，美國，1999）

理察·法恩斯華士（Richard Farnsworth）演出；大衛·林區（David Lynch）導演

美國片通常都剪成快節奏，容不下鏡頭與鏡頭間的間隙或死角。《史崔特先生的故事》顯然是個例外，改編自真事，是部公路電影。但林區沒把它拍成轟然作響的跑車奔馳在路上再緊急剎車那一套，他選了1966年的老牽引機，讓他年邁的主角從愛荷華州開到威斯康辛州去見他那失聯又病重的老弟。全片非常非常慢，使我們好像和他那部嘎嘎作響的老牽引機一樣慢吞吞地往前走。（史崔特先生的故公司和Disney Enterprises提供）

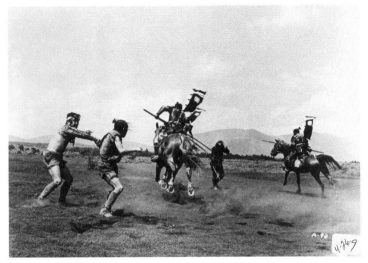

4-34　戰國英豪（The Hidden Fortress，日本，1958）

黑澤明導演

　　大部分導演對1950年代寬銀幕的聲明幾乎和對1920年代末「聲音」出現時的態度一樣悲觀。巴贊和其他寫實主義者卻認為這是遠離蒙太奇扭曲真實的發明。寬銀幕推崇寬度而貶抑深度，但巴贊認為視覺元素的水平方式呈現應更加民主——比深焦攝影更不扭曲真實，因為深焦手法會使距攝影機近的元素彷彿比較重要。（東寶公司提供）

　　寬銀幕的發明，使許多導演及評論不滿，因為其形狀會影響特寫（尤其是人的臉），空間太多，不易擺鏡位，而且他們擔心觀眾看不了太多動作，找尋不到注意重點。當時大家以為寬銀幕只適合水平構圖以及史詩電影，對室內電影和「小」題材的電影不恰當。形式主義的人也相信寬銀幕會使剪接無所發揮，因為所有的東西都已囊括在大銀幕裡，沒有必要再以剪接來補充訊息。

　　起初，寬銀幕用在西部片及歷史片上效果最好，但是沒有多久，有些導演就發現，寬銀幕不限於西部片和歷史大片，它的寬廣不但使導演更注意場面調度，也去除其不能掌握特寫的疑懼，大家發現眼和嘴是人臉部最具表現性的部位，切去頭部上下兩方做寬銀幕特寫，並不如前所想會影響人臉特寫。

　　毫無疑問，寫實主義者當然是讚美寬銀幕的發明，巴贊喜歡寬銀幕的權威和客觀，因為它也減少了剪接的扭曲，維持了時空的延續。而且它可以同時容納兩三個特寫，不致有孰輕孰重之感，其視野寬大又符合人眼游動的範圍，使觀賞經驗變得更寫實。換句話說，所有對聲音及深焦的讚語均可放在

寬銀幕上：對真實時空更忠實，更多的細節、複雜性、密度，及可容納的事物更客觀的呈現，更一貫的連戲，更多義的內容，更多的觀眾參與。

　　諷刺的是，奉巴贊為導師的幾個導演在其後幾十年內卻重新恢復了更誇張的剪接。高達（Jean-Luc Godard）、楚浮及夏布洛（Claude Chabrol）在1950年代為《電影筆記》寫影評，到1950年代末即開始拍電影。當時許多所謂**新浪潮**（New Wave或nouvelle vaque）導演都是影評人出身，新潮導演在理論觀念和實踐上都極富彈性，他們對電影文化存著近於偏執的熱情（尤其是對美國電影文化），崇拜的導演包括希區考克、尚・雷諾、艾森斯坦、霍克斯（Howard Hawkes）、柏格曼及約翰・福特等等。他們避免陷入理論的教條主義，認為技巧必得和內容有關，電影的題材（what）與表現方法（how）是密不可分的。新浪潮運動留給影史一個很好的典範：剪接方式不只是一種潮流，也不是技術的限制，更不是僵化的教條，而是取決於內容和題材。

4-35　古屋驚魂（The Innocents，英國，1961）

黛博拉・寇兒（Deborah Kerr）演出；傑克・克萊頓（Jack Clayton）導演

　　由亨利・詹姆斯（Henry James）的短篇小說《碧廬冤孽》（The Turn of the Screw）改編。在這部心理驚悚劇中。我們不清楚到底真有鬼，或者只是寇兒演的壓抑的女教師內心的反射，因為觀眾都透過她的眼睛才看到那些幻影。因為攝影機呈現的是她的觀點，所以不見得可靠。但當攝影鏡頭改成客觀視角且無剪接時，如此圖，鬼魂與女教師同出現在畫面上時，我們才相信鬼魂確實存在，不是她的想像而已。（二十世紀福斯公司提供）

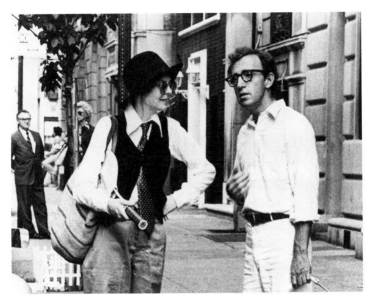

4-36　安妮‧霍爾（Annie Hall，美國，1977）

黛安‧基頓，伍迪‧艾倫演出；拉夫‧羅森布朗（Ralph Rosenblum）剪接；
伍迪‧艾倫編導

　　我們很難評斷電影的剪接風格，因為必須先知道在下剪前手上有什麼素材——拍得好不好（好東西碰到無能的剪接師仍會被毀掉），或者來了一堆垃圾，讓剪接師必須精挑細撿，最後雕塑出起碼能入眼的電影。「一部電影大概要從二十到四十小時不等的毛片中剪出，」羅森布朗剪接師如是說：「拍攝停機當日，所有拍的膠片就是素材，好像劇本亦為原始素材一樣。之後就得篩選、濃縮、控制節奏、潤飾‧有些還得人工加工。」本片的故事，伍迪‧艾倫原本的構想是敘述男主角艾偉‧辛格（Alvy Singer）和他諸多愛情、工作的關係，安妮‧霍爾不過是幾個愛情中的一個。艾倫和羅森布朗都在剪接時認定原來的構想行不通，剪接師最後建議只留下男主角與霍爾的戀愛為故事重心，成為後來獲得奧斯卡最佳影片、導演、劇本和女主角等大獎的浪漫喜劇。諷刺的是，唯一未獲獎的就是剪接。（參見羅森布朗和Robert Karen合著的《當拍攝停機時……剪接開始……》）（*When the Shooting Stops...The Cutting Begins*, New York, Viking, 1979）（聯美提供）

希區考克的《北西北》：分鏡表

　　希區考克是電影史上的大師，他的腳本非常精確、仔細、神奇，每個鏡頭都畫了草圖（亦即**分鏡表**〔storyboard〕）特別是剪接較複雜的戲。他的劇本大多有六百張草圖，每個鏡頭的效果都精確計算過。他曾說：「我喜歡

將他們寫下來——不論是多小的細節—就像作曲家記下音符一般。

以下的引述並不是從《北西北》（North by Northwest）的拍攝腳本而來。這是亞伯特・J・拉・韋利（Albert J. La Valley）直接從電影中還原，原先收錄在他的《希區考克聚焦》（Focus on Hitchcock）一書中。厄尼斯・萊曼（Ernest Lehman）的劇本（這一場戲）則刊於第九章中。

在這些分鏡表的說明中，數字代表分開的鏡頭，數字後的字母則代表這個鏡頭的延續。說明後括弧內的數字代表鏡頭的長度（以秒為單位）。

這場戲是主角桑希爾——卡萊・葛倫（Gary Grant）飾——為了證明他的清白，必須去見一個叫卡普倫的人。

1. 大遠景，空中俯攝，溶鏡顯示與凱普林會面的地點。我們聽到、看到巴士入鏡，車門打開。

1.b 桑希爾下車，巴士離開，他完全孤立（52）。

2. 遠景，仰角。桑希爾在路旁等候（5）。

3. 大遠景，主觀鏡頭，公路看下去，巴士逐漸遠離（4）。

註：括弧內的數字代表鏡頭長度（以秒為單位）。

4. 中景，桑希爾自左轉身向右，目光
 搜巡遠方（$3\frac{2}{3}$）。

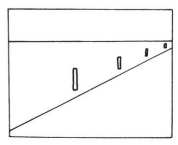

5. 遠景，主觀鏡頭，寬廣的路面，空曠
 中點綴著電線桿（4）。

6. 中景，桑希爾自右轉身向左，看遠
 方（3）。

7. 遠景，主觀鏡頭，一片荒原（4）。

8. 中景，等待中的桑希爾再轉身向後
 看（3）。

9. 大遠景，主觀鏡頭，他背面的平野
 （4）。

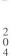

10. 中景，他轉向前，等得很久的感覺
　　（$6\frac{1}{2}$）。

11. 大遠景，空曠的土地，路邊有郵筒
　　（3）。

12. 中景，他轉向右（2）。

13. 大遠景，空的公路上，遠處出現車
　　影（4）。

14. 中景，桑希爾看車駛近（$\frac{3}{4}$）。

15. 遠景，車子疾過，車聲，攝影機微
　　向右橫搖（$1\frac{3}{4}$）。

16. 中景，桑希爾目光追隨車子遠離
 （2）。

17. 大遠景，主觀鏡頭，車子遠離，聲
 音消褪（4）。

18. 中景，他手插入口袋中，身子從左
 轉向右（3）。

19. 遠景，主觀鏡頭，對面公路後的空
 地（3）。

20. 中景，桑希爾仍在看，由右轉向左
 （$2\frac{3}{4}$）。

21. 大遠景，公路，車子駛近，車聲
 （$3\frac{1}{2}$）。

22. 中景，桑希爾看著車，沒有動作
（$2\frac{1}{2}$）。

23. 大遠景，車子更近，車聲加大
（$3\frac{3}{4}$）。

24. 中景，他看著車（3）。

25. 遠景，車子靠近，疾過，攝影機微
向左橫搖（3）。

26. 中景，手拔出口袋，身子從左向右
隨車的方向（3）。

27. 大遠景，遠處車子漸離鏡（$3\frac{3}{4}$）。

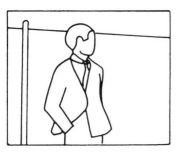

28. 中景，桑希爾再等待（$2\frac{1}{4}$）。

29. 大遠景，公路上，我們聽看到卡車
　　來了（4）。

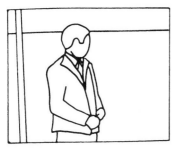

30. 中景，桑希爾，卡車聲近（3）。

31. 大遠景，卡車更近，車聲加大
　　（$3\frac{3}{4}$）。

32. 中景，桑希爾（$2\frac{1}{4}$）。

33. 遠景，卡車駛過。

33b. 卡車激起一陣風沙，遮住桑希
　　 爾，攝影機向左微橫搖，桑希爾
　　 從沙中漸顯出（4）。

34. 中景，桑希爾抹眼中風沙，轉身向
　　 右（7）。

35. 大遠景，對面的土地上，有車從玉
　　 米田後開出（5）。

36. 中景，桑希爾疑惑地看著車（5）。

37. 大遠景，車子在沙路上轉彎（4）。

38. 中景，桑希爾等車（$3\frac{2}{3}$）。

39. 遠景，車子駛近主要公路，攝影機
　　微橫搖追著車（4）。

40. 中景，桑希爾等著事情發展（$3\frac{1}{3}$）。

41. 遠景，一個男子下車，與司機談
　　話，關車門聲（$3\frac{1}{2}$）。

42. 中景，桑希爾有反應，疑惑，準備
　　會見此人（2）。

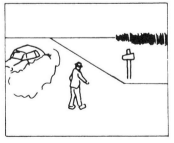

43. 遠景，車子轉開，激起風沙，男子
　　走近公路，站在桑希爾對面，車子
　　離去（$1\frac{4}{5}$）。

44. 中景，比前面鏡頭靠近桑希爾，他
　　看著男子（$1\frac{1}{2}$）。

45. 遠景，鏡頭向右橫搖，男子靠近站
　　牌，轉頭看路以及桑希爾（$4\frac{1}{3}$）。

46. 中景，與44相近，桑希爾的反應，
　　他向對面看著（$3\frac{4}{5}$）。

47. 遠景，仰角，公路在中央延向遠方
　　無垠處，兩男子在路旁奇異地對
　　望，男子微看公路（2）。

48. 中景，桑希爾反應，手拿出口袋，
　　打開西服，手搭在臀部，沉思狀況
　　（$6\frac{1}{3}$）。

49. 遠景，與45同，男子轉頭看另一方
　　（$3\frac{1}{2}$）。

50. 中景，與48同，桑希爾轉頭，再看
　　公路有無別人來，向後看，再向對
　　街男子看著。

50. b 過街（10）。

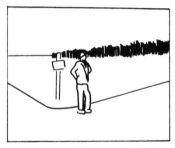

51. 大遠景，主觀鏡頭，桑過街時，男子仍站在路旁，攝影機代表桑希爾，隨他推軌至對面（$2\frac{2}{3}$）。

52. 中景，桑希爾過街，繼續50b的鏡頭。

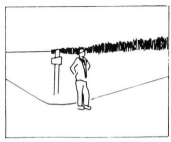

53. 遠景，主觀鏡頭，與49、51同，繼續50b之動作。

54. 中景，鏡頭仍續50、52之推軌。

54b. 鏡頭隨之至對面，男子入鏡，桑希爾緊張地與他談話，手指繞著，男子手在口袋中。

桑：（等了一會）：嗨（停頓），天氣好熱（再停頓）。

男：有更壞的天氣。

桑：（再停頓）：你跟人約了在這裏見面？

男：等公車，該到了。

桑：噢（再停頓）。

男：有些駕小飛機灑農藥的飛行員只要活得久都能發財！

桑：對（聲音輕）（21）。

55. 大遠景，遠處玉米田上空自左向右
飛出一架飛機（2⅔）。

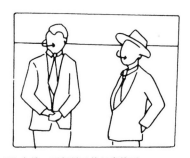

56. 中景，兩個男子的反應鏡頭。
桑：那麼，呃（停頓，你的名字不叫
　　凱普林？
男：不是總不能說是吧！（停頓車來
　　了（看路（11）。

57. 大遠景，巴士自遠而來。
男（畫外音）：……準時（2⅔）。

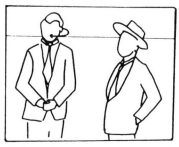

58. 中景，與56同，兩人邊談邊看灑農藥
　　的飛機。
男：怪了！
桑：（輕聲）怎麼？
男：那飛機正向無田的地方噴藥！
　　（桑轉身看）（8）。

59. 大遠景，與55同，農藥飛機（4）。

60. 中景，兩人在畫面右側看飛機。桑希
　　爾手部動作緊張，男子手仍在口袋
　　中，巴士聲靠近（3⅓）。

61. 遠景，巴士靠近（$1\frac{4}{5}$）。

62. 中景，車門開，男子上車，將桑關在車外，巴士離去。

62b. 桑手叉腰，看對面，看錶，巴士漸出鏡（$2\frac{1}{3}$）。

63. 遠景，主觀鏡頭，與59同，農藥飛機轉向右邊，朝桑飛來（$5\frac{1}{5}$）。

64. 中景，桑在路中，疑惑不解，飛機聲漸近（$2\frac{1}{3}$）。

65. 大遠景，飛機朝鏡頭飛來，聲音漸大（$3\frac{4}{5}$）。

66. 中景，與64同（$2\frac{1}{4}$）。

67. 大遠景，與65同，飛機更近，聲音更大（$2\frac{1}{8}$）。

68. 中景，靠近桑希爾，仍疑惑（$4\frac{1}{2}$）。

69. 遠景，飛機靠近，在畫面中間，聲大（$1\frac{1}{3}$）。

70. 中景，短鏡頭，桑跌出鏡外（$\frac{2}{3}$）。

71. 遠景，桑跌至地上，手撐著地，飛機在他身後（$3\frac{1}{2}$）。

72. 遠景，飛機遠離（3）。

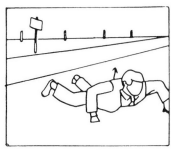

73. 遠景，桑爬起（$3\frac{1}{2}$）。

74. 大遠景，飛機遠離，聲音消褪（$2\frac{4}{5}$）。

75. 遠景，桑起身（$2\frac{1}{5}$）。

76. 大遠景，飛機從遠處轉身（$2\frac{1}{3}$）。

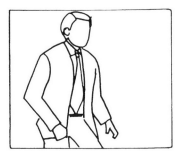

77. 中景，桑站起準備跑（$2\frac{1}{3}$）。

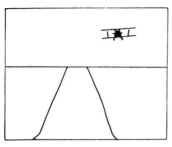

78. 遠景，飛機再近，聲大（2）。

79. 中景，桑再跑，跌入溝中（$1\frac{1}{2}$）。

80. 遠景，桑在溝裏，機聲大，激起沙，他轉頭向攝影機，看著飛機離去（$5\frac{1}{3}$）。

81. 遠景，飛機傾斜轉彎（$5\frac{1}{5}$）。

82. 中景，桑自溝中爬起，機聲遠去（$2\frac{1}{2}$）。

83. 大遠景，主觀鏡頭，車子駛進（$2\frac{1}{2}$）。

84. 中景，同82，桑爬起（$1\frac{1}{2}$）。

85. 遠景，仰角，桑跑至路中去攔車。

85b. 他招手，車聲近（$9\frac{1}{2}$）。

86. 中景，車子疾過（$4\frac{2}{3}$）。

87. 大遠景，飛機在遠處，聲音又起（$2\frac{1}{3}$）。

88. 遠景，桑背景，飛機自左遠方飛來（13½）。

88b. 遠景，他看著飛機，轉頭找藏身處，朝鏡頭跑來，攝影機向後退。

88c. 桑繼續跑著，鏡頭向後退，他邊跑邊看，飛機自頭上飛過（13½）。

89. 中景，桑跌到，腿彈起，飛機聲（5）。

90. 遠景，主觀鏡頭，看到可藏身的玉米田（2½）。

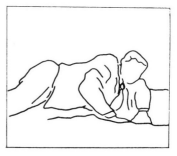

91. 中景，桑平著，看著（1⅔）。

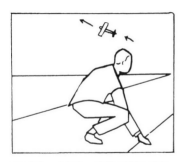

92. 遠景，桑起身，飛機又轉回（3）。

93. 中景，桑邊跑邊回頭看，朝玉米田
跑去（$4\frac{1}{2}$）。

94. 遠景，仰角，桑沒入玉米田（$2\frac{3}{4}$）。

95. 遠景，玉米田，桑藏身處，玉米稈
騷動（2）。

96. 中景，攝影機隨桑入玉米田，他轉
身看飛機有無再來，玉米稈折斷，
他往下看，向上看，往下，向上
（$7\frac{3}{4}$）。

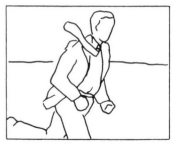

97. 遠景，飛機近玉米田邊緣，聲音大
（$4\frac{1}{2}$）。

98. 中景，與96同，飛機過，桑以為脫
　　離危機，稍微笑（$15\frac{4}{5}$）。

99. 遠景，同97，聲大（$3\frac{1}{4}$）。

100. 中景，與96、98同，桑起身，四處
　　　看，發現飛機又回，驚恐（$4\frac{4}{5}$）。

101. 遠景，與97同，只是飛機噴射濃
　　　煙（7）。

102. 中景，與96、98、100同，桑對四
　　　處瀰漫之煙反應，他咳嗽，掏出
　　　手帕，攝影機跟著他爬起又跌
　　　倒，咳嗽聲（$12\frac{1}{4}$）。

103. 中景，桑向攝影機跑來，希望離開
　　　玉米田，朝田外看（$4\frac{1}{2}$）。

104. 大遠景，主觀鏡頭，玉米田外公路上有車駛來（$2\frac{3}{4}$）。

105. 中景，桑在田中站著，看飛機的動向，跑出鏡外衝向卡車（$3\frac{1}{2}$）。

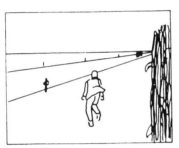

106. 遠景，桑跑向卡車，車聲（4）。

107. 大遠景，飛機再折回，小的機聲，卡車喇叭聲（2）。

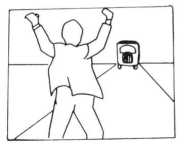

108. 遠景，仰角，桑在路中向駛近之卡車揮手（$1\frac{2}{3}$）。

109. 大遠景，與107同，飛機向左（2）。

110. 中景，桑試擋車，喇叭、剎車聲
（2）。

111. 遠景，卡車靠近，漸大（2）。

112. 中景，與110同，桑發現左方飛機
又來，雙手擺，咬嘴唇（1½）。

113. 遠景，卡車靠近，離鏡頭50呎遠
（1）。

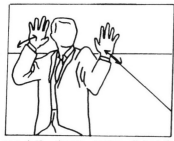

114. 中景，與110、112同，他忙亂地
揮手（1）。

115. 特寫，車子疾停，剎車聲（1）。

第四章　剪接

116. 特寫，桑的表情似快被車撞到。

116.b 他的手擋住臉，頭垂下（$\frac{4}{5}$）。

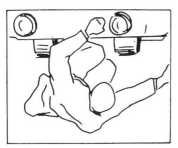

117. 遠景，他跌在卡車下（1）。

118. 中景，桑在車下，側照（$2\frac{1}{2}$）。

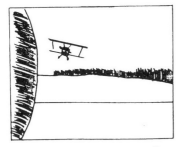

119. 遠景，仰角，飛機仍衝來（$1\frac{3}{4}$）。

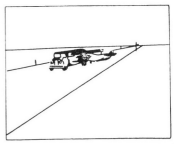

120. 遠景，從對面照到飛機撞到卡車（1）。

121. 遠景，飛機起火，音樂起至整場
戲完（$2\frac{1}{2}$）。

122. 遠景，二男子自車中逃出。
司機：趕快離開，快爆炸了（$6\frac{1}{2}$）。

123. 遠景，男子跑向玉米田（2）。

124. 遠景，桑向鏡頭跑來，油箱爆炸，
但音樂壓下了爆炸聲（$2\frac{3}{4}$）。

125. 遠景，反拍桑離現場之鏡頭，一部
車正停下，跟著一部載冰箱的卡車
停在車前，車門打開，人紛紛下
車，桑過去談話，但音樂壓過了對
話聲（9）。

126. 遠景，遠處的爆炸，畫面右側是
農夫的手臂（2）。

127. 遠景，大夥兒看爆炸，桑悄悄溜
　　　向右邊（11）。

128. 遠景，路人看爆炸的背面（$6\frac{1}{3}$）。

129. 遠景，桑偷上卡車，趁亂離去
　　　（$3\frac{4}{5}$）。

130. 遠景，與128同，農夫轉身，發現
　　　車被偷，大叫：「嘿！」（$2\frac{1}{2}$）。

131. 遠景，農夫滑稽地追車，車遠才停
　　　止追逐，他仍在說：「回來！回
　　　來！溶入下個場景（15）。

關於一部電影的剪接，我們應該自問：片中有多少剪接鏡頭及為什麼？這些鏡頭是零碎的還是長的？每個場戲的剪接重點是什麼？是突顯？刺激？抒情？製造懸疑？還是探索深層意念或情緒？剪接鏡頭經過精心設計？還是觀眾必須自行詮釋其意義？在剪接及鏡頭方面，是否能明顯看出導演的個人特質？在這部電影中，剪接的表現是主要的，還是次要的？

延伸閱讀

Balumth, Bernard, *Introduction to Film Editing* (Boston: Focal Press, 1989)，強調技術。

Bazin, André, *What Is Cinema*? Hugh Gray, ed. and trans.（Berkeley: University of California Press, vol. I, 1967, vol. II, 1971），電影媒體寫實本質論文集。

Christie, Ian, and Richard Taylor, eds. *Eisenstein Rediscovered* (New York and London: Routledge, 1993)，收錄關於艾森斯坦的學術性文章。

Dmytryk, Edward, *On Film Editing*（Boston: Focal Press, 1984），剪接師轉任導演的實務手冊。

Graham, Peter, ed., *The New Wave* (London: Secker & Warburg, 1968)，有關巴贊、楚浮、高達等人的文集。

La Valley, Albert J., ed., *Focus on Hitchcock*（Englewood Cliffs: N. J: Prentice-Hall, 1972），希區考克專論。

Lobrutto, Vincent, ed., *Selected Takes: Film Editors on Film Editing* (New York: Praeger, 1991).

Oldham, Gabriella, ed., *First Cut* (Berkeley: University of California Press, 1992)，二十三位得獎剪接師的訪談。

Ondaatje, Michael, *The Conversations: Walter Murch and the Art of Editing Film* (New York Knopf, 2002)，收錄諸如《教父》、《現代啟示錄》等名片的偉大剪接師的討論。

Reisz, Karel, *The Technique of Film Editing* (New York: Hastings House, 1968)，關於剪接的歷史、完整及理論。

第五章
聲　音

電影的聲音不僅加強,而且數倍地放大影像的效果。

—— 黑澤明,電影導演

概論

有聲電影革命。1920年代末：早期的錄音困境。麥克風vs.攝影機。同步與不同步的聲音。新類型：歌舞片。有聲片對剪接風格和默片表演有何影響。音效：聲調、音量、節奏、質感。畫外音。聲音象徵。無聲的使用。音樂的功能：建立聲調、時代、種族和地點。音樂的情感力量。音樂作為角色形容。背景音樂。歌舞類型片。口語的語言：嗓音、方言和聲音重點。語言的意識型態。文本和次文本：語言下的語言意義為何？獨白、旁白和口語敘事：誰在說故事？外語片。如何翻譯：配音vs.字幕。粗口：有必要嗎？為何？何時？

歷史背景

1927年，《爵士歌手》使電影進入有聲（talkie）時代，當時許多評論者擔心聲音會摧毀電影。但事實證明，聲音是至今電影藝術意義最豐富的環節之一。即使在1927年以前，電影也很少完全無聲的，戲院有現場音樂伴奏，既能提供情緒效果，又可遮掩觀眾嘈雜聲，尤其是在進場的時候。小的戲院或用風琴、鋼琴，大都市的戲院甚至於有管弦樂團伴奏。

大部分早期號稱「百分之百有聲片」的影像都非常乏味。當時，拍片設備必須**同步**（synchronous）紀錄聲音與影像，攝影機被限制在某小塊地區，演員也不敢離麥克風太遠而隨意走動，**剪接**更回到最原始的功用 —— 連接場景與場景。這時，聲音變成最重要的說故事工具，尤其是對白。影像僅是解釋聲音罷了。不久，富冒險性的導演開始嘗試新設備，**隔音罩**（blimp）出現了，攝影機終於可以自在無聲地四處移動。不久，錄音人員又發現可用不只一個麥克風錄音，**桿式麥克風**（boom）更能隨著演員自由走動。

聲音雖然有以上這些優點，**形式主義**導演卻一直對**寫實**（同步）的聲音有敵意。艾森斯坦尤其憎惡對白，他預言同步聲音會使電影退回其舞台劇的原點，認為其摧毀了剪輯的彈性，也扼殺了電影藝術。而同步聲音則更具**連續性**，尤其是對話場面。艾森斯坦的隱喻式剪接，因為需要時空的大幅度跳接，如果每個鏡頭都有寫實的聲音，看起來就十分不稱。至今，希區考克仍相信，

5-1　爵士歌手（The Jazz Singer，美國，1927）

艾爾・喬森（Al Jolson）演出；亞倫・葛羅斯蘭（Alan Crosland）導演

在這部影片之前其實已有一些嘗試同步發音的影片，只是不像這部影片造成這麼大的風潮。華納兄弟公司以歌舞片類型做了開端。事實上，這部影片大部分還是無聲，只有喬森唱歌以及一些對白部分才是同步發音。請參考John Springer, *All Talking, All Singing, All Dancing!*（New York: Citadel, 1966）。（華納兄弟提供）

最電影化的場景是默片——比方說追逐戲，只需要一點點聲效連戲即可。

有聲片初期的優秀導演較喜歡用**非同步**（nonsynchronous）配音。法國導演何內・克萊（René Clair）與俄國導演一樣贊成不可毫無節制地選用聲音。耳朵對聲音有選擇性，所以聲音也應似影像一樣選擇性地剪接。甚至對白也不必與影像同步。對話可以做為連戲的技巧，攝影機可自由地探索對比的資訊——希區考克和劉別謙特別喜歡用這種技巧。

克萊拍了許多音樂片來印證他的理論。例如在《百萬富翁》（*Le Million*）中，音樂和歌曲總是取代對白，語言和非同步的影像並列。許多場面以無聲拍攝，事後再以蒙太奇手法**配音**（dubbed）。這些迷人的音樂片不會因舞台的限制而失色，在當時，這種舞台限制毀了許多電影。克萊的配音技巧成為製作有聲片的主要方法。

美國早期的導演也嘗試做聲音實驗，如克萊一樣，劉別謙即用音畫不同步的技巧製造很多機智諷刺的對比。像歌舞片《蒙地卡羅》（*Monte Carlo*）

中，女主角（珍奈・麥唐諾〔Jeanette MacDonald〕飾）樂觀地歡唱時，劉別謙在技巧上嘗試了新的表現手法，他在女主角所乘的火車高速行駛的鏡頭中，切入急速轉動的車輪**特寫**，並以音樂中的切分法插入火車行進時的噴氣聲、軋軋聲及汽笛聲。當女主角得意洋洋地出現時，火車穿越一片農田，劉別謙在此插入農夫們諂媚的合唱，這個結局令人驚喜也極好玩。影評人傑洛・馬斯特（Gerald Mast）說：「這個音樂—音效同步、混合剪接的聲音蒙太奇之複雜與完美，直追艾森斯坦的《波坦金戰艦》在剪接上的貢獻。」

聲音上愈來愈寫實也使演出風格更自然，演員不再因無法對話而做些補償。電影演員就如舞台演員一般，可以用聲音來傳達意義上的細微差異。攝

5-2　疤面人，國恥（Scarface, Shame of a Nation，美國，1932）

保羅・穆尼（Paul Muni，中間）演出；霍華・霍克斯（Howard Hawks）導演

有聲時代開始後，已經是全球速度最快的美國片節奏就更快了。1930年代大師霍克斯和凱普拉都要求說對白時比平常快百分之三十到四十。黑幫電影這種令人喘不過氣的急迫感更是有效，使之在經濟恐慌時代特別受歡迎。學者羅勃・華蕭（Robert Warshow）在他的經典文章〈悲劇英雄的幫派份子〉（The Gangster as Tragic Hero）中指出為什麼幫派份子能引起觀眾共鳴，以及長久以來觸發我們的想像力：「幫派份子是城市人，擁有城市的語言和知識，在生活中招搖其古怪狡詐的技巧和膽大妄為，那不是真的城市，而是想像出的危險悲傷的城市，但這比真實重要多了，因為那是現代世界。」（聯美提供）

5-3　蒙地卡羅（Monte Carlo，美國，1930）

克勞·艾利斯特（Claude Allister）演出，劉別謙導演

　　老經驗的德國移民（至美國）導演劉別謙是第一個嘗試新有聲電影類型歌舞片的大導演。他不像其他拍這種片的藝術家那般尊重豪華的歌舞場面，反而把重點放在簡單、以角色為主的歌曲上。比方這場戲，王子剛被其準備迎娶的新娘甩了——她恐懼地逃之夭夭。王子唱著〈請給我一點時間〉（Give Me a Moment Please），女儐相如同即席合唱團般全圍過來。劉別謙以在鏡頭上重組為樂，對歌舞類型傳統的人工化開了一些無傷大雅的玩笑。參見史考特·艾曼（Scott Eyman）著，《劉別謙：天堂中的笑聲》（*Ernst Lubitsch: Laughter in Paradise*，New York: Simon & Schuster, 1993）（派拉蒙提供）

　　影機的移動也對電影演員有利。例如拍特寫時，他只要低聲喃喃自語，就可做得很自然，不須像舞台演員在台上喃喃自語時聲音必須傳遍全戲院。

　　在默片中，導演得用字幕來傳達非視覺性的訊息：對白、解說、抽象概念等等。在某些影片中，這往往會破壞影像的韻律。例如德萊葉的《聖女貞德受難記》經常插入惱人的說明性字幕或對白字幕。有些導演則盡量避免這種情況發生。這造成視覺上的陳腔濫調，例如，早期的故事中，流浪漢總會踢狗，或女主角的頭部總圍繞著有光暈的燈光等等。

　　進入收音機時代後，奧森·威爾斯是重要人物。他的《安伯森大族》（*The Magnificent Ambersons*）更將聲音**蒙太奇**精緻化，不同類主角的對

話採相疊的方式,語言本身的意義遠不及聲音引起的情緒效果。《安伯森大族》中有一場舞會戲的處理就相當令人折服:畫面採**深焦攝影**及**表現主義**式的燈光方式,不同組的主角說話互相疊映,造成難忘的詩化效果。不同的人有不同的說話方式,中年的一對說話小聲、緩慢而親密,年輕的一對卻快速而大聲,家族的其他成員又不斷打斷他們的談話。整段戲在視聽方面都細心地安排結構:背光的黑影如優雅的幽靈滑進滑出**景框**,聲音也像在空中飄盪迴響。此外,片中主角吵架也完全以自然態度處理,互相指責咒罵的字眼不但非理性、結巴斷續,其爆發的挫折與憤怒卻和真實生活的爭論接近。

就像許多家庭爭吵,大家叫嚷著,但只聽得進一半。

5-4　儂本多情(She Done Him Wrong,美國,1933)

梅・蕙絲(Mae West)演出;羅威・雪曼(Lowell Sherman)導演

語調比文字更能傳達人物的想法,這是影癡們喜歡外國片以原音出現的原因。如梅・蕙絲的性感通常是由她的聲調而來。也因此電檢人員堅持察看她出現的鏡頭,唯恐一句平白無奇的台詞會被她以「猥褻」的方式演出。事實上當時的美國民眾瘋狂地迷戀她無禮和機伶的俏皮話。本片是將她的特點發揮得淋漓盡致的一部;冷艷、肉感及憤世嫉俗。一開場,她即對眾人宣稱自己是「在街上討生活的女人中最好的一個」。她一向喜歡飾演潑辣的角色,如歌舞女郎或情婦,這些角色使她得以有機會嘲諷人類對性的態度。她有句名言:「我在乎的不是我生命中的男人,而是我男人的生命。」或「我曾經是白雪公主沒錯,不過我辭職不幹了。」、「若面臨兩個邪惡的抉擇,我一定挑沒幹過的。」以及當有個年輕帥哥被她問到身高多少時說:「親愛的女士,我是六呎七吋高。」梅則會調皮地回答:「別管那六呎,我們來談談那七吋吧!」梅・蕙絲的淫蕩喜劇風格──幾乎都由語言、聲音傳達──頗激怒當時捍衛1934年通過製作法則(Production Code)的電檢單位。(派拉蒙提供)

音效

　　儘管音效的功能主要是製造氣氛，但也可以成為電影細微意義的來源。電影的聲音是混合而成的：多重音源在錄音室中混音，而非實地錄製，大部分電影的聲音甚至在拍攝時還沒產生。這些聲音經常和銀幕上的對應物毫不相干。比方，在《魔鬼終結者2》（*Terminator 2: Judgment Day*）中，刀刃劃過一名保安人員的頭顱所發出的嘎吱聲，其實是小狗咬狗餅乾的錄音。

　　音效剪輯為一部電影收集各種不同的聲音，其中大多數是預錄並儲存在音效庫，諸如打雷閃電、門扇吱吱聲、狂風怒吼等等。好萊塢最普遍的音效設計原則就是「看到狗，就聽到狗吠」，也就是說，當銀幕上出現一隻狗，觀眾就會聽到傳統中有關於狗的聲音如狗鍊的噹噹聲或狗吠。接著混音師會決定每個聲音的大小，以及從那個音軌或以立體聲出現。大多數戲院配置五個喇叭：分別是中間、左前方、右前方、左後方和右後方。

　　論者將銀幕上的聲音分為劇中人能聽到的「故事內的」（diegetic）聲音，若劇中人聽不到的則為「故事外的」（nondiegetic）聲音。最明顯的對比就是電影音樂，如果劇中人聽得到劇中的音樂，那就是「故事內的」反之就是「故事外的」。

5-5　橡皮頭（Eraserhead，美國，1978）

傑克‧南士（Jack Nance）演出；大衛‧林區導演

　　潛意識的電影。這部發人深省的儀式性經典作品，是林區自稱的「陰暗和困擾的夢魘」，充滿了超現實、古怪的音效，好像致命的昆蟲兒猛地聚在主角頭的四周。林區陰森的夢魘世界，也在音效背景中持續放入遙遠大量的咚咚聲，當聲音突然停止時，更令人害怕，懷疑是不是到了世界末日？（派拉蒙提供）

觀眾並非經常都能意識到聲音對他們的影響，但他們其實一直受到聲音的操縱。例如，《益智遊戲》(*Quiz Show*)，當主角享受名聲時，老式照相機的閃光燈聲音無害地響起，當主角失意時，同樣的聲音則帶有侵略性，製造出令人提心吊膽、驚人的效果。

　　比方說《驚魂記》裡，女主角珍妮·李（Janet Leigh）在大雨滂沱中開著車，我們聽到雨聲中夾著雨刷劃過車窗的聲音。不久，她在汽車旅館淋浴時，同樣的音效又出現，水聲的來源固然很明顯，但的聲音是什麼呢？直到兇手衝進浴室，我們才明瞭它預示著兇刀戳向女主角的聲音。

　　音效的聲調、音量、節奏均能強烈影響我們的反應。高調會使聽者產生張力感，尤其當該聲效又延長，其尖銳的刺耳感會令人焦躁不安。由是，在懸

5-6　風流寡婦（The Merry Widow，美國，1925）

約翰·吉爾伯（John Gilbert）和梅·莫瑞（Mae Murray）演出；馮·史卓漢導演

　　有聲片的出現摧毀了許多默片時代的明星，如約翰·吉爾伯。據說他因為聲音的頻率太高所以不能演出有聲片。不過原因當然比這複雜，默片明星的演技通常較風格化，為了彌補無聲而誇大肢體動作。然而以默片的標準而言，吉爾伯更是有名的表情豐富，動作突出。在因有聲片來臨而日趨寫實的風潮下，他的表演就誇張到近乎喜劇的意味了。影評人史考特·艾曼說：「像吉爾伯這樣的偶像倒塌了，就如同天使的墜落一般，是可怕且無法挽回的。」有聲片帶來新的紀元及一群新演員。男主角如克拉克·蓋博（Clark Gable）在鏡頭前的從容自若顯然更適合有聲片的新寫實要求。（米高梅提供）

5-7 無聲（The Silence, 伊朗，1999）

大明涅‧諾瑪多瓦（Tahmineh Normatova）演；莫森‧馬可馬包夫（Mohsen Makhmalbaf）編導

　　這是一部溫和寓言，故事以一個為樂器調音維生的貧窮盲童的內心世界為主。男孩經常會被美麗的嗓音，或者日常生活中縈繞的一些音樂片段所吸引，他迷戀貝多芬命運交響曲的前四個音符。電影將男孩活在想像中的能力，以及他聽到周遭聲音的喜悅，抒情地描繪出：活著真好呀！（New Yorker Films提供）

疑場面，特別是高潮前或高潮中都十分管用。低頻率聲音比起來較厚重、不緊張，常用來強調莊嚴、肅穆的場景，例如《七武士》末尾的男性合音。低音也暗示神祕及焦慮，懸疑場面也常利用其做為開始，再逐漸提高其音調。

　　音量影響也差不多。音量大的感覺緊張、爆裂、威脅（見圖5-8），而音量小則顯示細緻、遲疑和衰弱。節奏也一樣，越快越令人緊張（見圖5-2）。例如佛烈金的《霹靂神探》中，追逐戲就精彩地運用這項原則。在追逐戲漸漸趨近高潮時，汽車的輪子吱聲與地下鐵的轟隆聲都漸大、漸快、漸尖銳。

　　畫外音也能使觀眾想像景框外的空間。聲效能在懸疑及驚慄片中製造恐怖效果。我們對看不見的東西總是特別害怕，導演有時就用畫外音製造焦慮的效果。在黑暗的屋中，門的軋軋聲比某物偷偷經過門的影像還恐怖（見圖5-11）。在佛利茲‧朗的《M》中，謀殺小孩的兇手在前場並不出現，僅由畫外的口哨聲代替。在影片前半部觀眾並沒有看到兇手，只聽到他邪惡的聲音。

　　聲效的象徵意義也可以很明顯，通常是由戲劇性的文本來決定。例如布

紐爾的《青樓怨婦》（*Belle de Jour*）就用馬車聲象徵女主角的性幻想。而柏格曼的《野草莓》（*Wild Strawberries*）中，老教授做惡夢：在**超現實**（surrealistic）的環境中，一切寂靜無聲，唯有心跳提醒老教授時日無多。

現實中，聽與傾聽是不同的。我們的耳朵有選擇性，能濾過雜音，專心注意談話的對象等。例如在吵雜的城市中對話，我們「傾聽」對方說話，但仍可「聽」到車聲等雜音。但麥克風無法選擇聲音。電影一般也是過濾雜音，某些雜音可以建立環境的背景意義，一旦背景與主角關係清楚後，雜音即可消掉。有時甚至為了讓觀眾聽清楚對話，而刪掉雜音。

自1960年代以來，許多導演為更寫實而保留聲帶上的雜音，他們受**真實電影**（cinéma vérité）中紀錄片派的影響，往往避免過濾雜音，像高達就寧可讓主角的聲音被背景雜音吃掉，如像《男性－女性》（*Masculine-Feminine*）高達在聲音上用得非常大膽，他堅持用自然的雜音（全是在拍片現場錄下的），嚇壞許多影評人，他們稱其為「刺耳的聒噪聲」。電影的主題是暴力、隱私權的欠缺、寧靜和和平的喪失。高達只是利用聲帶，而不願對這些主題做任何評價。

電影的最後一場戲通常是最重要，它往往代表導演的結論。在艾曼諾‧

5-8　發條桔子（A Clockwork Orange，英國／美國，1972）

馬爾康‧麥克道爾（Malcolm McDowell）主演；庫柏力克導演

　　聲音變成了武器，用「吼」的而不用「說」的對白成了一種攻擊，這部電影從頭到尾其邪惡的主角（麥克道爾飾）都像綁著鐵鏈的猛犬，朝他的敵人咆哮嘶喊，讓他們在他的侵略恐懼中惴惴不安。（華納兄弟提供）

奧米（Ermanno Olmi）的《工作》（Il Posto）中，他以嘲諷的音效削減了「快樂結局」的效果。電影敘述一個害羞的藍領青年為了得到城市低下的店員工作而奮鬥，最後終於成功。男孩非常高興能有一個穩定的工作維生。片尾呈現一幅單調乏味的詭譎畫面：男孩受感動的臉部特寫配上單調卻越來越大聲的油印機聲。

音效也可表達內在情感。例如勞勃·瑞福（Robert Redford）的《凡夫俗子》（Ordinary People）中，憂心忡忡的母親（瑪麗·泰勒·摩爾〔Mary Tyler Moore〕飾）替情緒不穩的兒子準備法國吐司，雖然那是他最喜歡的早餐，但他因太緊張而吃不下：他和母親之間的矛盾是主要問題。母親因不滿兒子的冷漠，一把抓起碗盤丟進水槽中，把吐司塞到垃圾桶裡，這些聲音是她激動生氣的象徵。

完全寂靜也有其作用。它給人的感覺是真空，好像有什麼事要發生，要爆發似的。亞瑟·潘的《我倆沒有明天》即有此技法，男女主角下車幫助朋友（其實是線民）修車，他迅速鑽入車底，然後有長時間的寂靜，男女主角焦慮困惑地對望著，突然，機關槍聲四處揚起，躲在草叢裡的警察用亂槍解決了兩人。

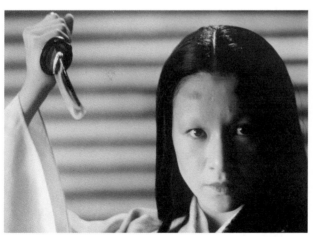

5-9 亂（Ran，日本，1985）

原田美枝子（Mieko Haranda）主演；黑澤明導演

　　黑澤明是聲音的大師。在這部改編自莎劇《李爾王》（King Lear）的作品中，和圖中復仇心重的陰森角色楓夫人比起來，莎翁原著裡的馬克白夫人，反而顯得有如《歡樂滿人間》裡的仙女保姆瑪莉·波萍（Mary Poppins）般慈愛。楓夫人的角色性格即透過有力的聲音製造出陰森的性格，尤其是當地穿著的絲綢衣服在平滑的地板上滑行而過發出窸窣聲時，有如眼鏡蛇準備作出致命一擊一樣令人不寒而慄。（Orion Classics提供）

5-10　大法師（The Exorcist，美國，1973）

琳達·布萊爾（Linda Blair）、麥斯·馮·席度和傑森·米勒（Jason Miller）
演出；威廉·佛烈金導演

　　聲音通常顯露出空間的大小，如果聲音與空間不統一，效果會令人害怕困擾。本片中，惡魔佔據了女孩的身體，小女孩的聲音又大又有回聲，製造令人毛骨悚然的戰慄效果，宛如小女孩小小的身軀暴長了數千倍，被許多惡魔所佔據。
（華納兄弟提供）

　　和**凝鏡**一樣，在有聲片中突然的無聲也常象徵死亡，因為我們常將聲音與活的世界聯結。像黑澤明的《生之慾》（*Ikiru*），男主角知道自己絕症的診斷後，走出醫院大門，四周一切無聲，當他差點被疾行的卡車撞倒，四周的街聲車聲才把他拉回真實的世界。

音樂

　　音樂是相當抽象、純粹的形式，要務實地談音樂的「內容」，有時是相當困難的事。有歌詞時，音樂本身的意義就比較明晰。歌詞和音樂本身固然都能傳達意義，但方式不同。無論有沒有歌詞，音樂與影像配合時，意義就更容易傳達。許多音樂家會抱怨影像搶去了注意力，而更多的樂迷更怨嘆迪士尼的《幻想曲》（*Fantasia*），用可笑的河馬來跳舞，完全毀了普契里（Ponchielli）的「時刻之舞」（Dance of the Hours）。

　　電影音樂的理論變化很大。艾森斯坦和普多夫金堅持音樂應有自己的意

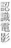

義和尊嚴，影評人保羅・洛薩（Paul Rotha）甚至認為有時候音樂應主導影像。某些導演堅持純粹說明式的音樂 —— 如**米老鼠配樂**（mickey mousing，因迪士尼早期動畫的配樂而得名）。這種配樂法使音樂和影像完全相等。例如，一個人偷偷溜進房間，他的每一個步伐都有音樂強調其懸疑性。也有人堅持不能讓音樂喧賓奪主。不過，大師級的導演往往對音樂有高明的見解，他們也常和優秀的作曲家合作。

為電影配樂的作曲家多不勝數，如達里歐斯・米豪德（Darius Milhaud）、亞瑟・洪內格（Arthur Honegger）、興德密斯（Paul Hindemith）、蕭茲塔高維其（Dmitri Shostakovich）、荀白克（Arnold Schoenberg）、普羅高菲夫（Sergei Prokofiev）、威廉・華頓（William Walton）、布瑞頓（Benjamin Britten）、艾倫・柯普蘭（Aaron Copland）、昆西・瓊斯（Quincy Jones）、艾靈頓公爵（Duck Ellington）、現代爵士四重奏（The Modern Jazz Quartet）、維吉・湯姆森（Virgil Thomson）、寇特・魏爾（Kurt Weill）、巴布・狄倫（Bob Dylan）、喬治・葛許溫、拉夫・凡恩・威廉斯（Ralph Vaughan Williams）、李察・羅吉斯（Richard Rogers）、柯爾・

5-11 神鬼第六感（The Others，西班牙／美國，2001）

妮可・基嫚演出；亞歷堅卓・阿曼納拔（Alejandro Amenábar）編導

　　鬼片、驚悚懸疑片以及超自然電影類型裡，畫外音（off-screen sounds）常常會製造躲在畫面外恐怖的效果。這部可怕的心理驚悚片中，阿曼納拔就將恐懼的來源一直放在景框外，用景框外的聲音來嚇我們，強迫我們和那個企圖保護子女且被嚇壞了的母親住在孤獨的維多利亞式大宅裡。（Dimension Films提供）

5-12　週末夜狂熱（Saturday Night Fever，美國，1977）

凱倫‧琳‧葛妮（Karen Lynn Gorney）和約翰‧屈伏塔演出；約翰‧巴漢（John Badham）導演

電影的節奏常會經由配樂產生。這部由巴漢導演的著名歌舞片中，用了比吉斯令人振奮的狄斯可樂曲〈Staying Alive〉作為場面和剪接的節奏。他說：「每次我們拍一個鏡頭。我們就放那條曲子，所以所有銀幕上的狀態都和那首曲子的節奏一樣。」本片引發了西方1970年代末期的狄斯可狂熱。（派拉蒙提供）

5-13　現代啟示錄（Apocalypse Now，美國，1979）

法蘭西斯‧柯波拉導演

柯波拉在這部具有超現實氛圍的越戰史詩片中顯露他大師的技法：聲音的混音充滿怪異的嘲諷。這段影片中，美軍直升機在天空盤旋呼嘯如同機器上帝，配合華格納的音樂〈女武神〉（Ride of the Valkyries）向越南叢林丟炸戰，此時音效部分還加上雷聲。當叢林內的村落居民紛紛尋找掩護時，美軍卻在火藥味四溢的戰火中準備趁浪高衝浪。（聯美提供）

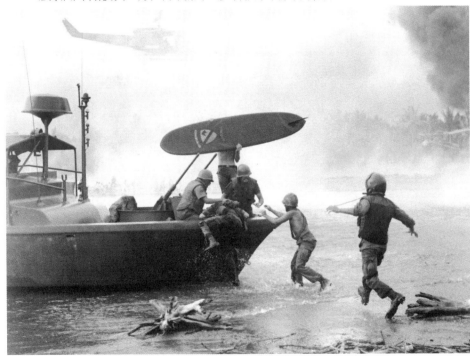

5-14　為所應為（Do the Right Thing，美國，1989）

史派克·李（Spike Lee）及丹尼·艾伊洛（Danny Aiello）演出；史派克·李導演

　　本片背景在布魯克林區的非裔美國人區裡，故事是關於黑人社區與義大利裔披薩店老闆之間的衝突。兩個族群的特色除了生活形態之外，還以音樂表現出來。黑人聽靈魂、福音歌曲及饒舌音樂。而義大利人則聽法蘭克·辛納屈的民謠歌曲。史派克·李來自音樂世家，他對電影音樂的使用非常精準。（環球公司提供）

波特（Cole Porter）、伯恩斯坦以及披頭四（the Beatles）。

　　導演不見得要對音樂內行，就如艾倫·柯普蘭所言，他只要認清所需的戲劇性，然後就由音樂家來將戲劇性溶入音樂中。導演和音樂家合作的關係不一而足，有的音樂家是看了**粗剪**（rough cut，初剪）後就開始工作，有的則堅持看完細剪再作曲，大部分歌舞片的導演都是尚未開鏡前就開始與音樂家合作。片中歌曲經常都是事先在錄音間錄好，之後由表演者在舞蹈時對嘴。

　　音樂的作用很多，在電影字幕昇起時的音樂就宛如序曲，能代表電影整體的精神和氣氛。約翰·艾丁森（John Addison）在《湯姆·瓊斯》開頭的音樂就頗詼諧，是以十八世紀盛行的大鍵琴演奏的，大鍵琴即點出影片的背景在十八世紀，偶而插入的爵士樂則暗示影片拍攝時的二十世紀。

　　有些音樂能暗示環境、階級或是種族團體。比如約翰·福特的西部片擅用簡單的民歌，如〈紅河谷〉（Red River Valley），或十九世紀末西部開拓

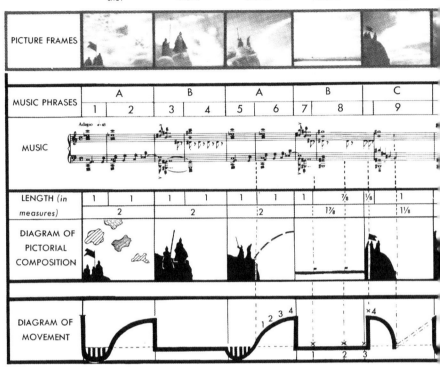

5-15 《亞歷山大・涅夫斯基》（Alexander Nevsky，俄國，1938）**的音畫圖**

普羅高菲夫配樂；艾森斯坦導演

作曲家的才華不一定得低於導演之下。在此片中兩位蘇聯藝術家合作無間。由此圖可看出音樂如何與畫面構圖（士兵的動作）搭配。普羅高菲夫反對純然的音樂表現（如米老鼠配樂）。相反的，有時他以視覺為主，有時以音樂為主，結果是呈現艾森斯坦所稱的「垂直蒙太奇」（vertical montage），五線譜上的音符如果由左至右移動，則畫面內的動作也是一樣由左自右，而如果影像線條由左下往右上移時，音符也如此配合。如果影像扭曲動作，音符也隨著不平地跳動。請參考 Sergei Eisenstein, *"Form and Content: Practice"*, in Film Sense （New York: Harvest Books, 1947）。

時代的宗教讚歌如〈Shall We Gather at the River〉，這些帶有濃厚鄉愁意味的歌曲通常以開拓者的樂器演奏（如哀傷的口琴或某種手風琴）。義大利電影也運用抒情、情緒豐富的曲調來反映這個國家的歌劇傳統，尤其以尼諾・羅塔（Nino Rota）的作品最具代表性，如柴菲萊利的《殉情記》和柯波拉的《教父》一、二集。

音樂亦可用來預示即將發生的事，讓導演能事先給觀眾警告（如希區考

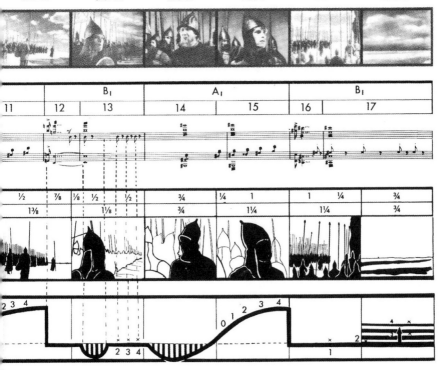

克的作品），通常都配上帶「焦慮性」的音樂，有時它只是虛驚一場，有時卻爆發為一高潮。有時角色得約束或隱藏情感，音樂也常能暗示他們的內心狀況。伯納‧赫曼（Bernard Herrmann）為《驚魂記》所做的配樂，就不乏這類手法。

　　無調、不和諧的現代音樂一般給人的感覺是焦慮。這類音樂沒有旋律，甚至乍聽像分散混亂的雜音。吉歐凡尼‧福士柯（Giovanni Fusco）就用現代音樂的特質，為安東尼奧尼的幾部作品譜曲（如《情事》、《紅色沙漠》、《慾海含羞花》等），藉音樂製造焦躁、缺乏方向、歇斯底里的印象。此外，他為雷奈的《廣島之戀》（Hiroshima Mon Amour）、《戰爭終了》（La Guerre Est Finie）做的曲亦有相同作用。

　　音樂也可控制情緒的轉換。在約翰‧休斯頓的《智勇紅勳》（The Red Badge of Courage）中，主角（奧迪‧莫菲〔Audie Murphy〕飾）在非理性的突發狀態下，從垂死同伴手中奪取旗子，投入激烈的戰場中。為了強調這個年輕人的愛國心，音樂配以美國軍歌的激昂演奏。南北戰爭時，南軍的

5-16　戰地琴人（The Pianist，波蘭／法國／英國／德國，2002）

亞德里安・布洛迪（Adrien Brody）演出；羅曼・波蘭斯基導演

　　這部電影是部傳記片，拍的是波蘭以詮釋蕭邦音樂著名鋼琴家史畢曼（Wladyslaw Szpilman）的生平。史畢曼是猶太人但在1940年代躲過了納粹屠殺的浩劫。他逃過了納粹的搜捕，卻和家人分開，躲在惡名昭彰的一處華沙貧民窟中，從疾病和飢餓中生存下來。全片配樂都是蕭邦的音樂，使電影瀰漫著詩意和憂鬱的智慧。波蘭斯基導演自己也是波蘭的猶太人，在戰時是個小孩，也僥倖逃過納粹集中營來追憶這段歷史。從許多方面來說，這是他最個人化的電影，後來獲得坎城金棕櫚首獎，波蘭斯基得到奧斯卡最佳導演，布洛迪也因其詩化內省式的表演得了奧斯卡最佳男主角獎。（Focus Features提供）

掌旗兵受傷了，因痛苦而撲撲跌跌，旗子也爛了，這時音樂轉成痛苦的輓歌，並逐漸轉為「Dixie」（譯註：美國南北戰爭時，南方流行的軍歌）的怪異扭曲版。主角激昂的鬥志掩蓋了受傷的痛苦，但因音樂的轉換，觀眾和主角一樣突然陷入可怕的頹喪中。

　　音樂也能使主導的情緒中立或造成相反的效果。《我倆沒有明天》的搶劫戲卻配以鄉村式的五弦琴音樂，使場面變得輕鬆有趣。強・布萊恩（Jon Brion）為保羅・湯瑪斯・安德森（Paul Thomas Anderson）導演的《愛情雞尾酒》（*Punch-Drunk Love*）所做的略帶神經質的配樂，就經常在平靜的背景下傳達激動的情緒。當委靡不振的主角（亞當・山德勒〔Adam Sandler〕飾）工作上遭遇壓力時，主題音樂就出現侵略性的擊打，伴隨著狂暴的叮噹聲、撥弦聲和古怪的的電子樂音。當他愛上女主角（愛蜜莉・華森〔Emily Watson〕飾），配樂是管弦伴奏的法國風華爾滋，有如小船駛過

塞納河般浪漫。片中音樂濃烈、旋律輕快，帶有狂想曲風，而且經常完美地搭配戲劇性不強的場景，諸如男女主角在街上漫步。

音樂母題有時用來代表角色的個性。在費里尼的《大路》中，憂傷而簡單的小喇叭旋律，正與女主角（茱麗葉塔‧瑪西娜〔Giulietta Masina〕飾）的單純不謀而合。在尼諾‧羅塔精緻的配樂之下，這個主題顯而易見。即使她死後，她的精神仍與音樂遺留在四處。

角色塑造的音樂配上歌詞就更明白。在《最後一場電影》中，1950年代的歌曲分別與各個主角相聯，當放蕩的賈茜（西碧兒‧雪佛飾）接受男友（傑夫‧布里吉飾）時，女孩配上〈冷冷的心〉（Cold, Cold Heart），男孩則配上〈傻瓜如我〉（A Fool Such as I）。《美國風情畫》（American Graffiti）也有相同處理：兩個戀人剛吵完架共舞時，音樂是〈煙霧迷眼〉（Smoke Gets in Your Eyes），歌詞是：「如今愛已逝……」這對女孩來說特別傷痛，因男友要和她分手，而末尾兩人復合時，歌曲變成〈只有你〉（Only You）。

庫柏力克用音樂的大膽是最受爭議的。在《奇愛博士》（*Dr.*

5-17　阿瑪迪斯（Amadeus，美國，1984）

湯姆‧豪斯（Tom Hulce，右）演出；音樂：莫扎特（Wolfgang Amadeus Mozart）；米洛斯‧福曼導演

除了傳神地描繪莫札特本人粗鄙但可愛的性格外，本片也探討了宗教上的問題。為什麼上帝要折磨一個虔誠的僕人？片中嫉妒莫札特的樂師薩利耶瑞（Salieri），體悟到自己無救的平庸，而如粗人一般的莫札特卻飽藏天賦的才華。「阿瑪迪斯」（Amadeus）字意即：「受上帝之愛」。（New Yorker Films提供）

5-18 西雅圖夜未眠

(Sleepless in Seattle，美國，1993)

湯姆·漢克主演；諾拉·艾芙容
（Nora Ephron）編劇／導演

艾芙容的浪漫喜劇是傳統與現代喜劇的迷人組合。最明顯的地方在主題曲上的使用，許多1940年代的老歌由現代的歌手演唱——如卡莉·賽門（Carly Simon）唱〈In the Wee Small Hours of the Morning〉，席琳·狄翁（Celine Dion）和克萊夫·葛里芬（Clive Griffin）合唱甜美的

〈When I Fall in Love〉。其他還有：吉米·杜蘭帝（Jimmy Durante）唱的〈As Time Goes By〉，所向披靡且無可取代的路易斯·阿姆斯壯（Louis Amstrong）唱的〈A Kiss to Build a Dream On〉，納·金·高（Nat King Cole）如紫羅蘭般金嗓唱出的〈Stardust〉。本片的電影配樂已成最暢銷的CD。（Tri-Star Pictures提供）

Strangelove）中，他諷刺地將Vera Lynn感傷的二次大戰歌曲〈相逢有日〉（We'll Meet Again）配上核戰浩劫後的影像——冷酷地提醒我們第三次世界大戰後恐怕是無法再「相逢」。在《二〇〇一年:太空漫遊》中二十一世紀的太空船在無邊太空中滑行時，音樂卻是十九世紀史特勞斯的〈藍色多瑙河〉，象徵著人類的微薄科技在浩瀚宇宙中的命運。《發條桔子》裡，音樂象徵一切事物，特別是暴力場面，當幫派械鬥時，配上羅西尼（Gioacohino Rossini）溫文而詼諧的〈The Thieving Magpie〉序曲，削弱了真實感。在殘暴的強姦場面，配的卻是甜美的《萬花嬉春》主題曲〈在雨中歌唱〉。

音樂一般被認為是用來補救低劣的對白及貧乏的表演，但有的電影卻能將音樂與對白做最好的配合。而有許多天才型的演員卻從中得利。比方說，奧利佛《王子復仇記》的作曲威廉·華頓（William Walton）就用了精確無比的音樂，在王子獨白：「To be or not to be……」時，音樂精巧的配合，就為奧利佛複雜的獨白增加若干層次。

歌舞片

歌舞片是頗受歡迎的類型，主要是由歌曲和舞蹈組成。和歌劇及芭蕾一樣，歌舞片的敘述元素都常都以歌曲製作為藉口，但許多歌舞片卻矯飾地具

5-19 千嬌百媚（Footlight Parade，美國，1933）

露比‧基勒（Ruby Keeler）、瓊‧布朗黛（Joan Blondell）、詹姆斯‧賈克奈（James Cagney）主演；洛依‧貝肯（Lloyd Bacon）導演

早期有聲電影時代歌舞片大為流行，每個大片廠也建立自己的類型品牌風格。華納的歌舞片就是典型的強調普通老百姓和工人價值觀的民粹電影。這部典型後台歌舞片節奏快也平民化，不過，很奇怪的，此片也放了三段柏克萊豪華的編舞。（華納兄弟提供）

5-20 茱蒂‧迦倫（Judy Garland）在《星海浮沉錄》的宣傳照（A Star Is Born，美國，1954）

喬治‧庫克（George Cukor）導演

對許多歌舞片愛好者而言，茱蒂‧迦倫是至高無上的歌星。即使小女孩時期，她已有一副成熟女人低沈有力的好嗓音，帶有令人驚奇的辛辣。在米高梅當童星時，她得像騾子一樣地辛勤工作：灌唱片，上廣播節目，參加公眾活動，此外她最重要是一年拍兩、三部電影，每日工作十二到十四個小時。她開朗風趣又十分敏感，但很快過重的工作就磨倒她了。雖在米高梅時期她只是個青少年，她卻有五個醫生，一位給她控制體重的藥，一位給她安眠藥，另一位給她清醒的藥，此外，還有心理醫師、精神醫師、諮詢顧問……等，她逐漸藥物上癮，情緒不穩，只有

四呎八吋的身高，卻重達一百八十磅。到二十八歲時，她已成為無法工作的瘋君子和一個怪物 —— 要求多、霸道、不負責任也不專業，之後一連串的東山再起、精神崩潰、自殺企圖、歷經五任丈夫、再度復出以及更多藥物。但是種種極端間，她拍出一些電影史上最佳的歌舞片，使許多美國流行歌成為不朽。她也是才華橫溢的戲劇演員，比方這部電影可見證她的才華 —— 但也是她最後一部偉大的演出。她是優秀喜劇演員，舞也跳得好，在紐約和倫敦的獨角戲演出最為傳奇，崇拜者無數。她生命中最後十年是1960年代，那時她已破產，瘦弱枯竭到只有九十磅。1969年她因藥物過量死在倫敦寓所，當時只有四十七歲。她狂風暴雨般的一生中和三個孩子十分親近，即使巡迴演出也一樣保持親密關係。三個孩子談起母親都是充滿情感和喜悅，參見克拉克（Gerald Clarke）的傳記書《開心點：茱蒂‧迦倫的生活》（*Get Happy: The Life of Judy Garland*，New York: Random House, 2000）。（華納兄弟提供）

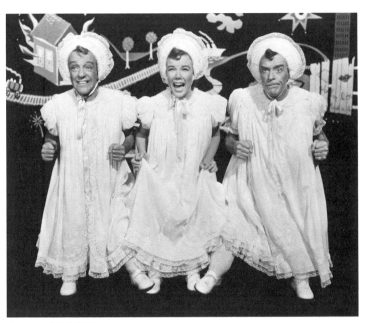

5-21 龍鳳花車（The Band Wagon，美國，1953）

左起：佛雷‧亞士坦、南奈‧法布瑞（Nanette Fabray）和傑克‧布坎南（Jack Buchanan）演出；霍華‧迪亞茲（Howard Dietz）和亞瑟‧舒華茲（Arthur Schwartz）音樂；文生‧明尼里導演

　　大部分傑出的歌舞片很少是由舞台劇改編，如這首「三胞胎」（Triplets）舞曲就很難在舞台上現場演出，因為他們的真腿是跪在布景後面，而台前的腿是為了配合滑稽舞步而套上的假腿。（米高梅提供）

戲劇性。歌舞片可分為寫實和表現兩種。寫實的歌舞片都為唱歌跳舞找出理由，大部分背景設在表演/娛樂界，使歌舞有合理的藉口。這類歌舞片經常隨著幾句簡短的對話諸如「嗨，孩子，讓我們排練一次」，便合理地插入一段歌或舞（見圖5-19）。有些寫實的歌舞片幾乎是帶音樂的戲劇。在喬治‧庫克（George Cukor）的《星海浮沉錄》（*A Star Is Born*）中，其敘述事件時即無樂曲，儘管如此觀眾會被剝奪了欣賞茱蒂‧迦倫（Judy Garland）歌舞才華的機會（見圖5-20）。此外，《紐約，紐約》（*New York, New York*）（見圖5-23）及《酒店》（見圖5-24）也是點綴了音樂的戲劇。

　　形式主義的歌舞片則根本不會佯裝真實，角色可以隨時歌舞，但必須以美學為前提。從道具、布景、服裝、表演等一律風格化，觀眾也不覺得荒

5-22　黃色潛水艇

（The Yellow Submarine，英國，1968）

喬治·東寧（George Dunning）導演

靈感來自披頭四一張革命性的專輯《比伯軍曹寂寞芳心俱樂部》（*Sergeant Pepper's Lonely Hearts Club Band*），這部動畫捕捉了1960年代紅極一時且影響英國流行樂壇甚久的披頭四團員們跳躍且充滿魅力的年輕精神。（Apple Films提供）

5-23　紐約，紐約（New York, New York，美國，1977）

麗莎·明妮莉（Liza Minnelli）和勞勃·狄尼洛演出；約翰·肯德（John Kander）和佛瑞·艾柏（Fred Ebb）音樂；馬丁·史可塞西導演

很多評論家已指出最膾炙人口的類型通常是來自對原型的修改——嘲諷原型的價值觀，在細節上加以質疑。例如，大片廠時代出產的歌舞片都是愛情故事，而且結尾一定是「男孩贏得女孩心」，而修訂型如《酒店》和《紐約，紐約》就截然相反地讓男女主角分手，各走各的路，絕不為愛情犧牲自己的事業。（聯美提供）

謬。文生・明尼里所擅長的歌舞片均屬此類，如《相逢聖路易》（*Meet Me in St.Louis*）、《龍鳳花車》（見圖5-21）、《花都舞影》及《金粉世界》（*Gigi*）。

雖然很多國家都拍歌舞，但仍以美國人最拿手，也許是因為片廠制度的關係。1930年代，幾個重要片廠均以歌舞片聞名。例如雷電華公司（RKO）製造了舞王舞后搭檔，佛雷・亞士坦和金姐・羅吉絲拍了一連串《禮帽》（*Top Hat*）、《與我共舞？》（*Shall We Dance?*）和《追艦記》（見圖3-10）等歌舞片，全由馬克・桑德力區導演。派拉蒙公司則以劉別謙式世故而親切的「歐陸」（continental）歌舞片見長，如《璇宮豔史》（*The Love Parade*）、《*One Hour With You*》及《蒙地卡羅》（見圖5-3）。而華納公司巴士比・柏克萊編導的歌舞片，則強調平民化、快嘴利舌的娛樂業背景，以及高度抽象化的舞者排出的幾何圖形（以**光學印片**法製作和奇特的攝影**角度**著稱）（見圖1-1b），如《1933掘金記》（*Gold Diggers of 1933*）及《小姐們》和《千嬌百媚》（見圖5-19）。

1940及1950年代的歌舞片是米高梅片廠的天下。該片廠簽下金・凱利、文生・明尼里和史丹利・杜寧等最具才華的歌舞片導演。此外，該公司旗下尚擁有多位才華橫溢的歌舞人員，如茱蒂・迦倫、金・凱利、法蘭克・辛那屈（Frank Sinatra）、米蓋・龍尼（Mickey Rooney）、安・米勒（Ann Miller）、維拉—艾倫（Vera-Ellen）、李絲麗・卡儂、唐諾・奧康納（Donald O'Connor）、茜・雪瑞絲、霍華・基爾（Howard Keel）、馬利歐・蘭薩（Mario Lanza）、凱瑟琳・葛蕾遜（Kathryn Grayson）、佛雷・亞士坦、赫米斯・潘（Hermes Pan）、巴士比・柏克萊、麥可・基德（Michael Kidd）、巴伯・佛西和高爾・錢皮恩（Gower Champion）等。無所不在的金・凱利為片廠創造了大部份歌舞場面。

音樂與戲劇的結合最早可追溯到古希臘，但是在表現的範圍上沒有一種媒體及得上電影。音樂片並不侷限在舞台上，如《胡士托音樂節》（*Woodstock*）或《*Gimme Shelter*》，也可以是幻想的動畫，如迪士尼的《小鹿斑比》及《小飛象》（*Dumbo*），或是音樂傳記片，如《阿瑪迪斯》及《*The Buddy Holly Story*》。音樂片的經典非《萬花嬉春》及《龍鳳花車》莫屬。此外也有改編自音樂劇的歌舞片，如《窈窕淑女》（*My Fair Lady*）、《毛髮》及《異形奇花》。

語言

　　電影的語言常會造成許多誤解。很多人以為電影的對白不可能如文學那般含蓄、複雜。不過，莎士比亞搬上銀幕就很成功——在語言和視覺上都未被攻擊。事實上很多重要導演的作品都不是很有文學性。這並不是說電影無法表現文學的特性，而是有些導演希望強調其他觀念。

　　從某些觀點來看，電影的語言運用可以比文學更複雜。首先，它與劇場一樣是口說而非書寫的形式，而表演的演員常能利用聲音的高低抑揚甚至斷句造成不同的結果。在文字上，即使利用黑體、斜體來強調，或利用標點符號來造成語句的頓挫變化，都不如實際人類嗓音表現直接有效。語言內涵之豐富，決非書寫文字之粗糙可比。因此，"I will see him tomorrow"這句話字面的意思很明顯。但如果強調某些字則會完全改變其意義，如：

　　I will see him tomorrow.（強調「不是你，也不是別人，而是我」）
　　I *will* see him tomorrow.（強調「不管你同不同意」）

5-24　街頭痞子（8 Mile, 美國，2002）

阿姆（Eminem）演出；克蒂斯・漢森（Curtis Hanson）導演

　　這部電影不像真正的歌舞片，比較像帶有音樂的社會劇。全片是饒舌歌星阿姆的傳記，穿插的音樂事實上記錄了他這個角色的才華。他不像其他歌星不會演戲，他不但能演，而且頗有銀幕魅力。（環球片場提供）

5-25　哈拉（又譯「詛咒」，Xala，塞內加爾，1974）

烏斯曼・山班內（Ousmane Sembene）導演

　　塞內加爾是前法屬殖民地，雖僅有四百萬人口，但卻出產非洲黑人最重要的電影，山班內是著名導演之一。「Xala」（照字面的意思是「無能的過程」）是塞內加爾的土語。本片暴露了這個國家統治階級擁抱白人殖民者的文化（例如：片中奢華的婚禮上，許多法化的人在交談著「le weekend」的英文該如何翻譯）。文化評論家賀南德茲・阿雷貴（Hernandez Arregui）指出：「文化雙語化並非是因為兩種語言的並用，而是因為兩種文化思考模式同時出現，一種是全國性的，是一般人民所使用的語言；另一種是轉手性的，是臣服於外來文化／勢力的階級所使用的語言。上流階級對美國或歐洲文化的仰慕即十足表現了他們臣服的意願。」如同許多第三世界的藝術家，山班內力稱應創造己身固有的文化。就像艾默森於十九世紀的呼籲：為了重生真正的美國風格，我們的藝術家不能再不經心地模仿英國。（New Yorker Films提供）

　　　I will *see* him tomorrow.（強調我「會」去看他）
　　　I will see *him* tomorrow.（強調「是他，不是別人」）
　　　I will see him *tomorrow*.（強調「不是今天或別天」）

　　小說家和詩人當然可以用斜體字來表達，但他們不像演員能在每句話都做強調。換句話說，演員經常得視其語言而決定要強調哪個字，或哪個字得「丟棄」。對天才型的演員來說，和複雜的口說語言比起來，書寫的語言完全只是個藍圖。嗓音很好的演員 —— 如梅莉・史翠普（Meryl Streep）或肯尼

斯‧布萊納 —— 可以在一個簡單的句子裡變換十多種意義,更遑論莎士比亞的獨白了。

書寫上的標點同樣是口語韻律的簡化。口語中停頓、遲疑及含糊的部分只有一部分被標出:

I will...see him—tomorrow.

I will see him—tomorrow!

I ...will...see him—tomorrow?

但是,如果沒有標點,要怎麼捕捉所有的意義呢?即使是專業的語言學家,也會用許多發音記號來記錄語言,認清這些符號是最基本的步驟,雖然其也只能捕捉人類微妙聲音中的微小部分。像勞倫斯‧奧利佛這樣的演員更能在播音中夾著輕笑,或戛然中止,語言經過其口就宛如豐富多變的樂器。

一般說來,說話的方式如果偏離官方的規定,則被視為不合標準。在電影中,方言包含了許多豐富的意義(在生活中也是)。因為方言通常流通於

5-26 《百萬金臂》(Bull Durham,美國,1988)**的宣傳照**

蘇珊‧莎蘭登及凱文‧科斯納 (Kevin Costner)演出;朗‧薛爾頓(Ron Shelton)編導

南方口音是美國話中最抒情的方言之一。也許是因為很多美國的優秀作家都來自南方。本片由莎蘭登所飾演的角色旁述(是個北卡羅萊納的英文教師),由於言談之間充滿天馬行空、才思敏捷的言詞,常使片中的男主角驚異得無言以對。(Orion Pictures提供)

低下階級，傳達他們顛覆的意識型態。某些勞工階級的搖滾樂團如滾石及披頭四亦廣用倫敦口音及英國中部工業城（如利物浦）的方言。而許多歐陸導演也常利用方言的多樣性，尤其以蓮娜・韋穆勒（Lina Wertmüller）最有名（見圖5-28）。

電影及劇場並且享有書寫文字欠缺的情緒、意念**次文本**（subtext）（或譯「曆台詞」）。次本文能傳達文字、劇本「背後」的暗示，例如，下面這段話是從劇本中拮取出來的：

> 女：能抽煙嗎？
> 男：當然可以。（替她點煙）
> 女：謝謝。
> 男：不客氣。

單從字面看，這幾句話並無特殊的情緒變化。但依戲劇本文，可暗示別

5-27 花村（McCabe and Mrs. Miller，美國，1970）

茱莉・克莉斯蒂（Julie Christie）及華倫・比提主演，勞勃・阿特曼導演

阿特曼宣稱：「我真正追求的是次文本。我想要拍出人和人之間的品質而非只是對白。對白往往無足輕重，重要的是角色間不用言語表達的東西。大部分對白，嗯，我根本不聽，只要我有信心於演員在做什麼，我壓根兒不聽。演員往往比我更了解他們所扮的角色。」（華納兄弟提供）

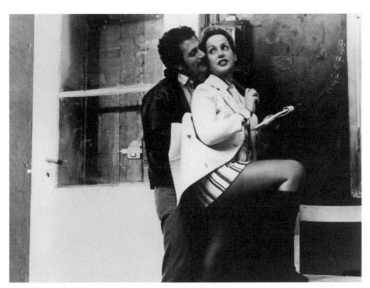

5-28　一團糟（All Screwed Up，義大利，1973）

蓮娜・韋穆勒導演

　　韋穆勒對方言在意識型態上的喻意最為敏感，她多部喜劇作品便是針對義大利南方勞工階級的方言詞句與義大利北方官方話（Tuscan，托斯坎尼語）的差異大作文章，製造不少笑料。然而在翻譯時，粗鄙但有趣的文句都變轉成無味的字眼。如「閃啦！」經常變成「走開啦！」或「請離我遠一點。」等溫吞的說法。（New Line Cinema提供）

　　的意念，不完全取決於字面的意思。假如這個女人想挑逗這個男人，她的語氣會比上班女郎還冷淡；假如他們互相試探，則語氣又不同了；如果這個男人想挑逗充滿敵意的女人，又會有另一種說法。簡言之，是演員賦予訊息意義，而不是語言（更詳細的論述，請見第六章）。

　　任何被演出的劇本都有次文本，即使是優秀的文學作品，柴菲萊利的《殉情記》就是最好的例子。在片中，馬庫休（Mercutio，由約翰・麥恩納瑞〔John McEnery〕飾）是一個神經質的年輕人，對現實有一種危險不穩定的認知。這種與傳統手法相左的詮釋令許多專家不滿，但在影片的上下文中，它加強了羅密歐與他的好友之間的同盟情誼，並說明了當泰伯特殺了馬庫休後，羅密歐衝動（且具自毀性）的報復行為。

　　某些現代電影工作者常故意中立語言，宣稱次文本（subtext）才是他們要追求的（見圖5-27）。名劇作家哈洛・品特最愛強調次文本意義。品特

認為語言往往是「交叉」的，藉以遮掩恐懼和焦慮。次文本的技巧配合電影特寫，往往能比劇場更含蓄地傳達字句後面真正的意義。不消說，品特的劇作和改編劇本充滿細膩的次文本例子，如《太太的苦悶》、《車禍》（Accident）、《一段情》、《連環套》、《看門者》、《返鄉》（The Homecoming）、《法國中尉的女人》（The French Lieutenant's Woman）及《背叛》（Betrayal）等。

電影與文學的搭配在語言上有許多優點 —— 有很大一部分是由劇場而來。電影是一種並置的藝術，可用和影像對立的對白來延伸語言的意義。例如"I will see him tomorrow"這句話和一個笑臉、一個皺眉的臉或堅定的臉並置，其意義都不一樣。任何的並置都有可能，但影像也可能減輕話語的份量，甚至相互抵消，並置的影像可以是一個**反應鏡頭**（reaction shot），強調敘述對聽者的效果。攝影師可以拍一個重要的物體，暗示其和說話者（或其

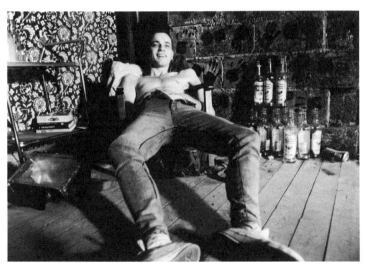

5-29 猜火車（Trainspotting, 英國，1996）

伊恩‧麥奎格主演；丹尼‧鮑爾（Danny Boyle）導演

語言往往在意識型態上十分明顯，它可以立即透露出階級、教育水平和文化偏見。大部分國家會把地方性方言視為次等 —— 被使用官方語言的人（統治階級語言）。尤其英國，方言深深綁在階級系統上，有權力的統治階級講的是體制語言，多半在那種訓練統治階層的私立學校學裡。另一方面像本片主角所說的蘇格蘭工人階級方言，很清楚說明他們是沒有權力和威嚴的，他們位卑人微是局外人和低層人士，所以生活中盡是酒、吸毒和百無聊賴。（Miramax Films提供）

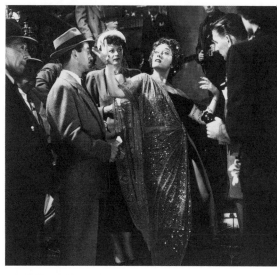

5-30a 紅樓金粉（又譯《日落大道》）

Sunset Boulevard，美國，1950）

葛蘿莉亞・史璜生（Gloria Swanson）演出；比利・懷德（Billy Wilder）導演

　　旁白的獨白通常是用來製造過去與現在的諷刺性對比。不可避免的，這種對比即暗示了命運。本片是由一個死者威廉・赫頓（William Holden）的旁白開始，倒敘述鏡頭告訴觀眾他是如何被殺。諾瑪・戴斯蒙（Norma Desmand，史璜生飾）曾是紅極一時的默片明星，她因為遭威廉・赫頓遺棄而崩潰，並將他射殺。當記者與警察圍上來時，她還以為是工作人員及攝影組要來拍攝她東山再起的復出表演。赫頓最後的旁白相當富詩意，而且如此溫和：「終究，攝影機再度轉動起來。命運之神竟以如此奇異的仁慈來對待諾瑪・戴斯蒙。她曾一度如此渴望的夢想現在已將她團團圍住。」（派拉蒙提供）

5-30b 刺激驚爆點《The Usual Suspects，美國，1995》

凱文・波拉克（Kevin Pollak）、史蒂芬・鮑德溫（Stephen Baldwin）、班尼西歐・戴・托洛、蓋博爾・勃恩（Gabriel Byrne）和凱文・史貝西演出；布萊恩・辛格（Bryan Singer）導演

　　旁白是特別有效的技巧，提供我們公開說法以及私密想法之間的對比。幾乎是八九不離十，私密的旁白說的是事實，是角色對情境的真實感覺。本片是心理驚悚犯罪片，特別的是旁白敘述者滿嘴謊言又工於心計，他說的旁白全是胡謅的，我們信他的話，直到結尾我們才發現──Surprise！──我們全被騙了。（Gramercy Pictures提供）

他物品的關係）。而以遠景或特寫配上同樣一句話，也會產生不同的意義。

　　同樣的，音樂及聲效也會改變話語的意義。同樣的一句話經過回音處理，或是以耳語輕聲方式處理，意義都不同。同樣的語句，配以雷聲、或鳥叫、或風聲，效果也不同。由於電影是機械式的媒體，聲音也可在錄音時經過扭曲而改變。簡言之，電影的聲帶處理，可以因演員的嗓音變化、視覺強調的不同，以及所配的音效，而有無數個意義，這都是書寫文字達不到的效果。

　　電影的語言分為對白與獨白二大類。獨白用的最多是在紀錄片中的旁白技巧，由畫面外的旁白來提供觀眾依附視覺的事實訊息。拍紀錄片的人均同意這種技巧最需避免重複影像訊息，並提供補充。畫面上並沒有明顯的評論，簡言之，觀眾得到了兩種形式的資訊，一是具像的（視覺），一是抽象的（口述）。「真實電影」的導演（如法國的尚・胡許〔Jean Rouch〕）往往將這種技巧延伸到訪問中，被記錄對象（貧民窟居民或學生）的聲音可以代替匿名的敘述者出現在聲帶中，而影像可以停在這個人物或其他人物上。

　　獨白亦可以用在劇情片中。尤其是濃縮事件及時間最常用。這種旁白亦可以變成「全知」（omniscient）觀點，來反諷影像。如改編自十八世紀費

5-31　窮山惡水（Badlands，美國，1973）

西西・史貝西克（Sissy Spacek）演出；泰倫斯・馬立克編導

　　並非所有旁白敘述都是全知的。本片就由史貝西克所飾的一個無聊愚鈍的十來歲少女敘述出整個故事，她絲毫不知使她命運如此惡劣的原因是什麼？（華納兄弟提供）

5-32a　淘氣小兵兵

（Rugrats in Paris—The Movie，
美國，2000）

安潔麗卡・匹可斯（Angelica
Pickles）、可可・拉布雪（Coco
LaBouche）演出；史提格・貝格
維斯特（Stig Berggvist）和保
羅・德邁爾（Paul Demeyer）
導演。

　　主流動畫表面針對小孩，
但也經常吸引成人，部分原因
是好萊塢知名影星為之配音。
事實上，像莎蘭登這種演員很
願意擔任配音工作，因為他們
有孩子，希望孩子們可以欣賞
自己的作品。莎蘭登有三個小
孩，又是個政治激進份子，她
總是仔細選擇角色，使她在推
動事業之餘，能有時間與家人
相處。此片中，她用喘不過氣
的性感聲音為女主角配音，演
員雖不會出現在銀幕上，卻使
勁了全力，瞧莎蘭登的臉和肢
體全心投入角色中。（派拉蒙
和Nickelodeon Movies提供）

5-32b　蘇珊・莎蘭登
替可可・拉布雪配音的
宣傳照片。

爾汀的英國小說的《湯姆‧瓊斯》，約翰‧奧斯朋（John Osborne）的劇本
—— 如原作者一般，劇本用了聰明、入世的全能觀點旁白，不但解說故事，
提供角色的粗略背景，也轉接場景，批判主角。

旁白使電影有主觀色彩，且通常有宿命意味。比利‧懷德的許多作品都
是由一個死者做旁白，**倒敘**的影像讓我們知道他如何步向死亡。旁白在強調
宿命的電影中特別有用（見圖5-30a），如《雙重賠償》由受傷垂死的主角
敘述，承認片子開頭時他所犯下的罪行。比利‧懷德指出：「為了立即認同
這些罪行 —— 讓我們認同他們 —— 我們會專心地注意他們逃亡及終落法
網。」

內心獨白是電影工作者最有價值的工具之一，因為它可以傳達角色的思
想。內心獨白原是擷自文學及劇場的技巧。在電影中，其也可以有新的變
化。像奧利佛在《王子復仇記》中，講念哈姆雷特內心獨白時，不似傳統般

5-33　麥迪遜之橋（The
Bridges of Madison County，美
國，1995）

*梅莉‧史翠普和克林‧伊斯威
特演出；克林‧伊斯威特導演*

　　有效的對白不一定來自咬文
嚼字的劇本及語意清楚的語
言。在伊斯威特的電影中，語
言總是被處理成極為簡要。他
最擅長表達他到底在想什麼：
他的表情遠比他所說的話更能
表達他的思考，因為他常不多
話，只講事實，沒有廢話的單
音音調。對他而言，少即是
多。即使在這樣一部不典型的

中年短暫外遇類型電影，伊斯威特的對白還是被減到最少。整部精鍊的電影是由編劇理查‧
拉葛范恩斯（Richard La Gravenese）精心改編自許多評論家認為過於冗長的原著小說。伊斯
威特的版本較精密且結局在情緒上更為有力，因為情緒被簡明的寫作和嚴謹的演出壓抑到最
後。（華納兄弟提供）

5-34 四千金的情人（Belle Epoque, 西班牙，1993）

何里・桑士（Jorge Sanz）和潘妮洛普・克魯茲（Penelope Cruz）演出；費南多・楚巴（Fernando Trueba）導演

英語系以外的國家往往將外國片配上本國語。其配音品質經常粗糙且因二流演員模仿原音而慘不忍睹，另一方面，翻譯的字幕強迫觀眾「閱讀」而非看其場面調度，也令人無法忍受。（Sony Pictures提供）

站在那裡自言自語，反而用**旁白**的方式，使這些字句變成他內心的「想法」。個人的沉思及公開的談論可以巧妙地結合在一起，會產生新而微妙的關係。

劇場的對白必須清晰，而且非日常語言，劇場是視聽媒體，但一般仍由聲音主控；在劇場中，如想以視覺傳達意念，則其必須比生活中大才行，因為觀眾離舞台太遠，不能分辨演員微細的表情變化，得靠聽覺彌補。電影因為有特寫，可傳達最細微的變化，空間的彈性也大，演員不必有太多負擔，可以平常心及日常語言表達。由於影像可以傳達許多意義，電影中的對白就可以像日常生活的對話般寫實，如《麥迪遜之橋》（見圖5-33）。

電影對白無需配合日常對話，假如對白以風格化的方式處理，則影像亦應配合。像奧利佛一樣，導演得強調唸對白的內在風格 —— 有時甚至是低語。如威爾斯的莎劇電影就以燦爛華麗的視覺風格著稱，其《奧塞羅》以表現式的影像風格配合語言的人工化。總而言之，對白如果是非寫實的，則影像也得具表現風格，否則觀眾會感到困惑及不和諧。

外國電影上映時通常會配上當地語言，或打上字幕。這兩種方法都有其限制。配音較呆滯，而且都用較差的演員配音，此外聲音和影像很難配合，特別是演員唇形不易同步。即使是雙語系的演員用非母語替自己配音也會有些微差別。例如蘇菲亞‧羅蘭（Sophia Loren）《烽火母女淚》（*Two Women*）英語版中演技精湛，但卻還比不上義大利版中的表現。而某些聲音優美的演員，如梅‧蕙絲和約翰‧韋恩在德國及日本都荒謬地被配上當地的語言。反過來說，配音電影讓觀眾能專心看影像，不會被字幕干擾。畢竟，沒有人會喜歡「讀」電影。

雖然字幕很累贅，但有經驗的影迷還是喜歡字幕。有些觀眾精通外國語言，能聽懂大部分的對白（歐洲觀眾多半會第二種語言，有的人甚至懂三、四種語言）演員的聲調比對白還重要，有字幕的電影能讓觀眾察覺聲音上的些微差距。簡言之，字幕使我們能聽到演員的原音，而不是配音員無味的聲音。

語言的優點，使其成為電影藝術家不可或缺的工具，而且並不只因其文學品味。何內‧克萊就曾預言，聲音事實上提供電影導演更多視覺空間。由

5-35　霸道橫行（Reservoir Dogs，美國，1992）

史蒂夫‧布契米（Steve Buscemi）及哈維‧凱托（Harvey Keitel）主演；昆丁‧泰倫提諾編導

這部風格化的黑幫電影，角色對話和他們的行為一樣暴力。事實上，他們滿口髒話反而帶來奇特的喜劇效果，為片子添加了怪異的腔調，全片的味道是融合黑色電影與暴力、殘酷及悲愴。像這樣調性，乾淨的對白不但不合味，在形式美學上也不誠實，違背了這部電影貼近現實邊緣的目的。（Miramax Films提供）

於語言能透露一個人的階級、宗教、職業、偏見等，導演不須再浪費時間來解釋許多基本的事。幾行對白可傳達許多東西，使攝影機更自由。語言也可節省製作經費並精確地傳達訊息。

分析電影中的聲音時，我們應自問每場戲的聲音是如何安排的。聲音經過改造嗎？為什麼？聲音剪輯得較為簡潔還是更加緊湊繁複？是否有任何象徵或與影片重複出現的母題有關？如何使用沈默無聲？電影的主題音樂是哪種類？是原創或擷取自其他音樂？運用哪些樂器，有多少種？是整個管弦樂隊、小編制樂團還是獨奏？音樂用以凸顯台詞，還是單純用在動作場面，或不一定？語言的運用如何？對話只是單純功能性的，還是富有「文學性」、詞藻優美豐富？劇中人是普通口音或使用鄉音，對話是否與他們的階級相應？我們如何得知劇中人未說出口的想法？選擇這種語言有何特點？有沒有什麼有趣的用字？有沒有髒話或粗話？片中是否有旁白敘述者？為何會選擇男性或女性來敘述故事？敘述者為何不是片中的另一個角色。

延伸閱讀

Altman, Rick, *The American Film Musical* (Bloomington: Indiana University, Press, 1999)

Altman, Rick, ed., *Sound Theory/Sound Practice* (London and New York: Routledge, 1992)，學術論文集。

Brown, Royal S., *Overtones and Undertones: Reading Film Music* (Berkeley: University of California Press, 1994)，電影音樂美學研究。

Eyman, Scott, *The Speed of Sound : Hollywood and the Talkie Revolutioin 1926-1930* (New York: Simon & Schuster, 1997)，生動敘述音效的轉變。

Kalinak, Kathryn, *Settling the Score* (Madison: University of Wisconsin Press, 1992)，經典的好萊塢電影和音樂。

LoBrutto, Vincent, ed., *Sound-on-Film* (New York: Praeger, 1994)，電影音樂創作者訪談錄。

Mordden, Ethan, *The Hollywood Musical* (New York: St. Martin's Press, 1982)，有趣、敏銳的佳作。

Morgan, David, ed., *Knowing the Score* (New York: Harper-

Entertainment, 2000)，傑出創作曲者訪談錄。

Prendergast, Roy M., *Film Music* (New York: Norton, 1977)，出色的分析。

Weis, Elisabeth, and John Belton, eds., *Film Sound: Theory and Practice* (New York: Columbia University Press, 1985)，學術論文。

表　演

電影演員首先得思考，讓想法表現在臉上，剩下則是這個媒體客觀本質的工作。舞台表演需要放大，電影表演則需要有內在的生命。

—— 查爾斯·杜林（Charles Dullin），舞台兼電影演員

概論

> 表演分類：非專業演員、臨時演員、專業演員、明星。舞台與銀幕：放大與內在真實。電影表演作為導演語言的一部分。美貌、魅力與性吸引力。表演的外表條件：臉、聲音、肢體。電影表演的表現性。在剪接檯上建立的表演。明星制度。好萊塢大片廠的黃金時代。明星的神話。明星與美國流行文化。明星的背面。性格明星vs.演員明星。圖徵：明星銀幕人格的擴大意涵。表演風格：寫實主義和表現主義。民族風格。類型和規則。默片表演。明星表演：好萊塢在大片廠時代的浪漫風格。英國表演傳統。二次大戰後的寫實主義。美國的方法演技派。文本和次文本。即興。選角，典型選角，逆向操作的選角。選角如何影響主題和圖徵意義。

電影表演複雜而多元，以下分成四類：

1. 臨時演員(extra)：即群眾演員，功能即是替攝影機提供景觀或如場景。
2. 非專業演員（nonprofessional performers）：業餘的演員，演技好壞不重要，重要的是他們的外型，與某個角色完全相符。
3. 專業演員（trained professionals）：不管來自劇場或電影界，他們都能以不同風格演不同的角色，大部分演員均屬此類。
4. 明星（stars）：公眾都認得的名演員，能吸引觀眾到戲院和劇場看他們。**明星制度**（star system）是美國電影發明和主導的，但也有限於電影。幾乎所有的表演藝術如歌劇、舞蹈、劇場、電視、演唱會，都盡情施展讓有魅力的表演者吸引票房。

不管怎樣分類，演員都得承認他們的表演是由掌鏡的人來決定。即使最出名的演員卓別林都不得不承認：「電影表演無疑只是導演的媒介。」簡言之，他們是導演的工具，是導演用來溝通意念和情感的另一種「語言系統」。

劇場和電影表演

劇場和電影表演兩者的巨大不同在於其空間和時間不同的概念（見第七

6-1 出軌（Unfaithful，美國2002）

黛安‧蓮恩（Diane Lane）和奧立維‧馬丁尼茲（Olivier Martinez）演出；
亞德里安‧萊恩（Adrian Lyne）導演

　　舞台上的愛情場面往往是言詮而少有延伸愛情動作的，裸露更是稀有。電影
卻完全相反：重點全在肢體接觸，台詞反而多餘。大部分電影演員並不喜歡裸
露，尤其旁邊站著一票技術人員。在這麼不浪漫且眾目睽睽的情況下，演員還得
裝得很私密沉醉在親熱和激情中。（二十世紀福斯公司和Regency Enterprises提供）

章〈戲劇〉）。大部分演員會覺得舞台比較過癮，因為幕一昇起，演員便可掌控
全局。電影則不一樣，女演員金‧史丹莉（Kim Stanley）就曾說：「不管電
影裡你怎麼演，點點滴滴都是為了導演，對導演當然再好不過了，但演員並
不能塑造角色，導演才是電影的藝術家，演員只有在舞台上才有得發揮。」

　　兩者對表演的要求也不同。舞台表演得被人看得見聽得見，演員的嗓子
得經過訓練而有彈性，即使劇場大到可以容納上千人，嗓音也得傳到可全場
與聞。對白是劇場最重要的元素之一，抑揚頓挫的表現說白也是演員的基本
功，哪些台詞得強調，如何強調？何時停頓，停多久？台詞說得快還慢？還
有，舞台演員應該讓人信得過，即使說的是風格化、不自然的台詞。一齣戲
的成功往往掌聲歸於演員，但同時觀眾也會因戲無聊枯燥而怪罪演員。

　　舞台對演員的肢體要求不如電影。舞台演員得被最遠一排的觀眾看見，
所以高大比較佔優勢，小個子的演員會被偌大的場地吃掉。五官也最好清楚
立體，不過化妝可以彌補許多缺憾。所以，一個四十多歲的演員在舞台上演

羅密歐並不是災難，只要他體型維持良好，年紀嘛只有第一排觀眾看得見。因為戲院的燈光不會太亮，所以如果演員嗓音和肢體控制得宜，就可以演出與自己相差二十多歲的角色。

舞台演員全身都在觀眾面前，所以他必須動作準確，坐、站、走都和日常生活的動作不一樣。他必得會古裝劇的跳舞、鬥劍、穿著戲服也行動自如；必得知道手放在哪裡？怎麼垂著？怎麼加強表述？最重要的，他得知道如何適應各種角色：十七歲的小姑娘和三十歲的女子動作就不一樣，即使年齡相同，貴族和職員的動作也不一樣。肢體得像默劇一樣能表達情感：一個高興的人，就算站著不動，也和不快樂、煩悶或害怕的人不一樣。

劇場表演保留了真實的時間。演員必須一場一場經營至劇尾的高潮，通

6-2　擁抱豔陽天（Monster's Ball，美國；20011）

荷莉・貝瑞（Halle Berry）和比利・鮑伯・松頓（Billy Bob Thornton）演出：馬克・佛斯特（Marc Forster）導演

銀幕上的大美人荷莉・貝瑞出身自模特兒和選美皇后，她是1985年的俄亥俄州「妙齡小姐」，同年戴上全美妙齡小姐后冠。她主演許多電影都是因為她的美貌，但她最出色的表演卻往往是那些最不強調外表的角色。她初登銀幕是1991年在史派克・李的《叢林熱》中扮演一個有古柯鹼癮頭的瘋狂妓女，對周遭一切都漠不關心，只在乎吸毒。她的表現搶眼，尤其又和傑出的演員山繆・傑克遜（Samuel L. Jackson）演對手戲。在《擁抱豔陽天》中，荷莉扮演一個年輕寂寞的寡婦，也是個壓力大的單親母親，在喬治亞州的鄉下與一個白人（松頓飾）有染。她脆弱、女性化又充滿猛烈情感的表演，為她贏得一座奧斯卡最佳女演員獎。（Lions Gate Films提供）

6-3　各顯神通（Welcome to Collinwood，美國，2002）

伊薩亞・華盛頓（Isaiah Washington）、派翠西亞・克拉克森（Patricia Clarkson）、安德魯・達沃里（Andrew Davoli）、喬治・克隆尼、山姆・洛克威爾（Sam Rockwell）、麥克・吉特（Michael Jeeter）和威廉・H・梅西（William H. Macy）演出；喬與安東尼・羅素兄弟（Joe and Anthony Russo）兄弟編導。

　　一個平均的卡司強調團體互動，每個角色都重要，而不是偏重某個明星演員。眾多演員在舞台上比較普遍，因為每個演員在同時同台上一塊出現。在電影裡，尤其是美國片，明星制度使主角一定得和二線乃至小角色截然劃分。但有時明星並不願成為注意力焦點。比方在這部犯罪電影中，喬治・克隆尼只客串一個小角色，扮演一個身有刺青專開保險櫃小賊，僅比他那些弱智拍檔略為聰明一點而已。（華納兄弟提供）

常他始於較低的能量，每場戲逐漸增強，到高潮時緊繃至快引爆點，然而再收尾。總言之，演員的精神能量化在戲劇結構中。在這個結構裡，演員每場戲「建構」其能量，不見得每一場戲都必需比前場更強，不同的戲有不同的建構方法，但是他得一直掌控在戲中的能量，因為幕一拉開，他獨自在舞台上，出錯就不能改，戲也不能重來或剪掉。

　　一般而言，電影演員若有一點舞台訓練即很足夠了，電影表演最重要的是安東尼奧尼所說的「表現」。也就是演員得看起來夠吸引人（如見圖6-4），演技再好也無法彌補一張不上鏡頭的臉，許多舞台演員都因此在電影上無法發揮。像金・史丹莉（Kim Stanley）和泰露拉・班克海（Tallulah Bankhead）都是美國最優秀的舞台演員，但他們的電影作品卻都不吸引

6-4 時時刻刻（The Hours，美國，2002）

梅莉·史翠普演出；史提芬·道楷（Stephen Daldry）導演

　　特寫能使電影演員專注於某個時刻的真實性——無需擔心後排觀眾觀看的困難，而且肢體和臉部表演可以非常含蓄精緻。舞台表演通常得用說話來表達，匈牙利理論家貝拉·巴拉茲（Béla Balázs）相信電影特寫可以將人的臉與其周遭事物獨立出來而透視其靈魂，他如此觀察說：「臉部狀況和表情是精神上的經驗。」這種經驗在劇場中無法達到，因為觀眾和演員距離太遠了。梅莉·史翠普在演員史上破紀錄地被提名十三次奧斯卡獎。（Miramax Films提供）

人。同樣的，伊恩·理察遜（Ian Richardson）是好演員眾多的英國劇場界佼佼者，卻只拍幾部電影，部部乏人問津。歷史上最出名的幾個舞台演員，包括莎拉·邦哈（Sarah Bernhardt），在電影上都很可笑：因為風格化的技巧誇大到滑稽的地步。銀幕上太多技巧可能適得其反，反而顯得造作又不誠懇。

　　電影表演幾乎完全取決於導演對於題材的處理。一般而言，導演越傾向**寫實**技巧，愈需要演員的表演能力。這類導演喜歡**遠景鏡頭**，將演員全身放在**景框**中。這種距離與劇場的舞台距離相似，而寫實導演也喜歡**長鏡頭**——使演員在不受干擾下演很長的戲。由觀眾觀點而言，衡量寫實電影的表演比較容易，因為導演沒有進來干涉，攝影機純為紀錄。

　　較傾向**形式主義**的導演，就比較不重演員的貢獻。希區考克最驚人的電影效果很少靠演員的表演。比方說《怠工》（*Sabotage*）裡，女主角施維亞·西尼（Sylvia Sidney）因為不准在一場重要的戲中表現而淚灑攝影

棚。這是一場謀殺的戲，女主角為報復親弟弟被害，而殺了身為兇手的丈夫。在舞台上，女主角的情緒和想法當然會由台詞和表情誇大表現出來。但希區考克觀察大部分人在生活中不見得表情外露，他寧可經由**剪接**而傳達出想法和情感（見圖6-5）。

那場戲的場景在餐桌上。女主角看著丈夫與往常一樣吃著飯。一個照在盤中有菜有肉及邊上刀叉的特寫；太太的手在盤後清晰可見。接下來是女主角心事重重地切肉中景。再來是弟弟空著的椅子，回到切肉及刀叉盤特寫，再特寫籠中的金絲雀 —— 提醒女主角她被炸死的弟弟。再特寫女主角的若有所思，特寫盤子、刀叉。突然，丈夫起疑臉色的特寫：他注意到刀叉和她的表情，因為攝影機用橫搖，而非硬切到刀上。他起身走近她，希區考克緊接著她取刀的特寫，再來是大特寫刀子插入他的身體，兩人鏡頭看他倆的表情，他因痛而扭曲，她則充滿害怕。西尼後來看到這組鏡頭十分滿意。當然，整場戲不需要傳統的表演方法。

安東尼奧尼曾說演員只是他的拼圖部分 ——「像樹、牆、或雪。」他的許多作品主題即用遠景將演員和暗示複雜心理精神層次的場景並列在一起。安東尼奧尼可能比其他人更敏感、更仰賴場面調度。同樣的，法國導演布烈松也以為演員並非註譯的藝術家，而是場面調度和剪接的「原始素材」。他偏好非職業演員，因為專業演員喜歡像在舞台上用表演來傳達情感和想法。布烈松認為電影應電影化而非舞台化：「忽略他們的想法，要他們的本質而不要他們的表演。」

概論電影表演並不容易，因為導演也不見得用同樣的方法拍每部片子。伊力·卡山（Elia Kazan）和英格瑪·柏格曼兩人都是舞台和電影兼顧，卻技巧分明。事實上，沒有什麼是拍電影的「正確」方法，卓別林可能靠表演表達某些想法，布烈松可以用剪接和場面調度表達同樣的東西。每種方法都可以有效，只要有效就是對的方法。

不過一個導演是寫實還是形式主義，採電影表演或舞台表演仍舊在基本上大不同。例如，電影演員的聲音不一定會受限，因為他的音量可以由電子科技來控制。瑪麗蓮·夢露聲音小而喘，在劇場裡傳不遠，但在電影裡正好顯現她如孩子般地脆弱，賦予表演一種詩意細緻風格。有些電影演員就因為嗓音而具有古怪的魅力，比如賈利·古柏、約翰·韋恩，克林·伊斯威特，阿諾·史瓦辛格（Arnold Schwarzenegger），你們的聲音木然又不能傳達表情，卻魅力十足。

6-5 怠工（Sabotage，英國，1936）的場景。

施維亞・西尼（Sylvia Sidney）和奧斯卡・霍摩卡（Oscar Homolka）演出；希區考克導演

　　導演可以經過剪接，將演員和物體的鏡頭組織成具高度情緒張力的「表演」。在這樣場景中，演員的貢獻極為簡化，所有效果是經由兩個以上的鏡頭連接而成，這種連接方式是根據著普多夫金的組織性剪接理論而來。在楚浮訪問希區考克的著名著作《希區考克》（Hitchcock, New York: Simon and Schuster, 1967）中，對這種場景一再提及。（Gaumont-British提供）

d

e

f

j

k

l

p

q

r

v

w

x

6-6 a　龍飛鳳舞（Staying Alive，美國，1983）

約翰‧屈伏塔主演；席維斯，史特龍（Sylvester Stallone）導演（派拉蒙提供）

　　裸露和裸體。許多文化評論者都區分裸露和裸體的不同。裸露（nude）或半裸露（圖6-6a）是為了給人看給人傾慕的，自古以來，許多表演藝術就強調性的吸引力。事實上，電影中一直就把人體之美——不論男女——做為最吸引人之特點，這既是美學上的，也是生理上的：我們都被身體如雕塑般的性感之美所吸引，想去觸摸、甚至擁有。另一方面，裸體（naked）則指在公共場合尷尬地一絲不掛，這是克里斯的喜劇笑料來源。敘說一個想偷情卻被不速之客在裸體的狀況下抓個正著（圖6-6b）。

6-6 b　笨賊一籮筐（A Fish Called Wanda，英國，1988）

約翰‧克里斯（John Cleese）演出；查爾斯‧克茱克頓（Charles Crichton）導演（米高梅提供）

6-7 淘金記（The Gold Rush，美國，1925）

卓別林和麥克・史溫（Mack Swain）演出；卓別林導演

　　演員在任何媒體（除了廣播以外）上必須自覺到肢體語言和其對角色的說明性。默片演員不能說話，只能把情感和思想透過手勢、動作、面部表情和肢體語言來外化——目的就在彌補他們無法有聲音。比方在此鏡頭中，大個子對木屋中不知哪來的咕嚕咕嚕聲感到奇怪，卓別林則用默劇說明，是他的肚子咕咕作響。（rbc Films提供）

　　電影演員的聲音品質也可以用科技來控制，聲效和音樂可以完全改變一句對白的意義，透過科技設備，聲音可以大小高低混淆任意改變。電影許多對白都事後重新**配音**（dubbed），不斷重錄直到滿意為止。有的導演還能從對白中挖出一兩個字與其他字重混，甚至完全用另一個人為演員重新配音（見圖6-8）。

　　電影演員的肢體要求和舞台演員也不盡相同。即使是主角，他也不需高大。像亞倫・賴德（Alan Ladd）就是出了名的矮，導演常避免拍他的全身，除非他是獨自一人，沒有人在同一畫面上對照他的高度。他演愛情戲時，常常要站在箱子上，鏡頭取在他的腰以上，用**仰角鏡頭**使他看來較高。所以演員不必高大，只要會表述，尤其用眼睛和嘴巴。電影演員也不一定要迷人，比方說，亨佛萊・鮑嘉並不英俊，但攝影機喜歡他。也就是說，他的

6-8　大路（La Strada，義大利，1954）

理查・巴斯哈（Richard Basehart）和茉麗葉塔・瑪西娜演出；費里尼導演

　　幾乎大部分義大利片都拍完甚至剪完才配音。費里尼選演員是依據他們的臉、體型、乃至性格，他常用外國演員，和許多義大利導演一樣，有時甚至用外國人當主角。美國演員理查・巴斯哈在拍戲時說的便是英文，等全片殺青後，再僱用與他聲音質地接近的義大利演員來配音。（Audio-Brandon Films提供）

臉很上鏡頭，對攝影機自然開放，有時連攝影師也會吃驚。但有時現實和幻象的差距也令人怯步，演員珍・亞瑟（Jean Arthur）就說：「每天要把自己弄得像銀幕上那般光采是很累的事。」

　　電影演員行動遲緩也不一定是缺點。導演可以用遠景拍，再用替身或特技演員幫忙演複雜動作的戲，再交叉與主角的近景剪接在一起，使觀眾以為全是同一主角演的（見圖4-17）。即使特寫，使用特殊的濾鏡和鏡頭，燈光也能改變演員的外表。

　　由於電影是由鏡頭組成，所以演員不需要演很長的時間，即使寫實電影長鏡頭可達二、三分鐘之久。剪接得很細的電影，鏡頭有時不到一秒鐘，表演變得毫無關聯，只不過在銀幕上有演員罷了。

　　電影的拍攝日程依經濟考量而定，因此有時拍攝不一定順場拍，也許演員得先拍高潮戲，後拍低調的戲。電影演員由是不必像舞台演員那樣要建構

或順時強化他的戲，但他得很專注，隨時在很短的時間內就開關他的情緒，而且得看起來自然，如亨利‧方達所說的：「演得宛如在現實生活中」（見圖6-10）。當然電影演員都得看導演怎麼處理，看他未來怎樣將不同的鏡頭組成一致的表演。有時導演甚至會騙演員，讓他演一種，但引出另一種風格。

因為拍每個鏡頭的時間短、空間小，演員不需要長時間排演與其他演員之默契，或建立場景和服裝的感覺。有的導演盡量不排演，以免演員不自然，甚至演員根本在片場和外景地點才首次見面。有時演員忘了詞，提詞的人可以舉著小黑板在鏡外把對白寫在黑板上。

電影演員有時也必須在場景中有一大堆技術人員圍觀下演出親密的戲（見圖6-1），演員必須一派自然，即使燈光使他熱得不行，鏡頭之間還得補妝。由於鏡頭有扭曲效果，有時演員還在極不自然的狀況下演戲。比方說，

6-9　風帶著我來（The Wind Will Carry Us，伊朗，2000）
阿巴斯‧基阿洛斯塔米（Abbas Kiarostami）編導

電影的寫實可以比舞台的寫實「真實」得多，因為舞台演員的技巧和訓練對觀眾而言太誇張，正因為電影演員常缺乏技巧，其寫實反而比較可信。此片的非職業演員真誠而無斧鑿，全無劇場習氣，因此特別像粗獷的庫德岩壁山村中的普通農民。村中小男孩說：「不會有人偷的。」原因是來自德黑蘭的導演老記掛他的手機，想用之祕密錄下村中儀式，即臉上塗黑的婦女哀悼一個瀕死的老婦人，但是老婦人頑強地撐著不死，使導演漸漸喪失了耐性。他的疏離最初是為了喜劇效果，但電影漸漸卻成了晦黯的哲學思維，思考現代科技如何使人與傳統和大自然疏離。（New Yorker Films提供）

6-10《冰風暴》（The Ice Storm，美國，1997）

克麗絲汀‧李奇（Christina Ricci）和托比‧麥奎爾（Tobey Maguire）演出；
李安導演

　　大部分演員同意電影比劇場親切得多。電影演員不需要突出他們的聲音，可以如正常人般說話；也不需要誇大動作，只要如平日那麼正常即可。他們可以不用眼神溝通，攝影機會把他們之間的親密放大百倍。李奇和麥奎爾兩人都是童星出身，在鏡頭前自然至極。麥奎爾是天生的電影演員，把人工化的技巧藏在簡單的表演形式中，含蓄到幾乎像日常生活，很少露出痕跡。李奇的戲路較寬闊，她能演諷刺喜劇如《她和他和他們之間》（*The Opposite of Sex*）、直截了當的寫實劇如本片，也能演令人心醉神迷的浪漫電影如《斷頭谷》（*Sleepy Hollow*）。（Fox Searchlight Films提供）

演擁抱愛情戲時，他們不能真的面對面互看，在銀幕上因距離太近會變成鬥雞眼。拍**觀點鏡頭**時，演員得看攝影機而不是對手演員。他們有時不知道台詞，或在演什麼戲，也不知道某鏡頭是電影中的哪個部分，會不會被剪掉？簡言之，電影中時間與空間的切斷不連貫，使演員完全在導演掌控中。

美國明星制度

　　從1910年代中葉起，明星制度就是美國電影界的重心。明星是觀眾的最愛產物，也是時尚、價值和公眾行為的帶領人。以寫明星研究著名的雷蒙‧德格納（Raymond Durgnat）就曾說：「一個國家的社會史可由其明

星看出。」明星影響賣座，他們的酬勞也相對驚人。1920年代，瑪麗·畢克馥（Mary Pickford）和卓別林是世上最高薪的冠軍。近代的茱麗亞·羅勃茲（Julia Roberts）和湯姆·克魯斯也是每部片酬數百萬美金，因為他們是票房保證。有些明星演了五十年的戲，像蓓蒂·戴維斯和約翰·韋恩，亞歷山大·華克（Alexander Walker）說，明星直接間接反映了觀眾的需求、慾望和焦慮：他們是夢的食糧，讓我們可以有最深的幻想和迷戀。他們像古時的神祇，被人崇拜、傾羨、景仰，就如神化的圖徵。

　　1910年代之前，電影是不提演員名字的，因為製片怕演員要求高薪。但是觀眾仍舊認得出他們。瑪麗·畢克馥以前就是以角色名「小瑪麗」著稱。一開始，觀眾全分不清明星銀幕上的**人格**（persona）和私下的性格，

6-11　1952年左右米高梅為伊瑟·威蓮絲（Esther Williams）**拍的宣傳照。**

　　美貌和性感一直是明星的特色，男女都一樣。高大健美的伊瑟·威蓮絲是第一個美國女星揉合了體健和美麗者，她是1940與1950年代米高梅旗下的演員，演出以游泳及潛水特長的電影二十六部。她一向都以宣揚體健為榮，「我的作品清晰地說明女性可以把健美與女性化兼容並蓄。」她說：「調查顯示我接到的少女影迷信多過任何這一行的人。」安頓好家務後，她發展事業，悍然以自己的名聲建立了成功的泳裝品牌。（米高梅／Turner Entertainment提供）

6-12　計程車司機（Taxi Driver，美國，1976）

勞勃・狄尼洛主演；馬丁・史可塞西導演。

表演是一個很消耗的藝術，需要專注、訓練、和斯巴達式的磨難。狄尼洛以拍片前憚精竭慮地準備功夫著名，會上天下海找資料對角色做研究，表演起來完全沈迷其中。他甚至剝削自己個人的魅力，而且很少接受訪問，偶而受訪時也極不自在。他堅持生活應超越藝術，但他自己以藝術方法隱藏住其藝術化，他曾解釋說：「有些電影老明星很偉大，但他們（將表演）浪漫化了，觀眾追著他們的幻象——由電影製造出的幻象。我希望腳踏實地、打破幻象。我不希望人們日後提到我說：『記得狄尼洛嗎？那傢伙有風格。』他許多表演是和老友馬丁・史可塞西合作。」（哥倫比亞提供）

造成大困擾。比方說，英格麗・褒曼和導演羅塞里尼被大肆渲染的戀情就曾在美國1940年代造成軒然巨波，這完全摧毀了她的事業，甚至她的精神狀態。她是被自己的公共形象害的，而這個形象是她的老闆大衛・賽茲尼克（David O. Selznick）小心營造的。大眾以為，褒曼是個完全健康甚至神聖的女人，也是個純樸謙虛、幸福的母親和妻子。她的形象是由幾部賣座電影堆砌而成，像充滿靈性的《北非諜影》（*Casablanca*）中的伊莎，或《戰地鐘聲》（*For Whom the Bell Tolls*）中熱情的政治理想份子，或在《聖瑪麗鐘聲》（*The Bells of St. Mary*）中溫暖又堅毅的修女，以及《聖女貞德》（*Joan of Arc*）中高貴的戰士。在現實中，褒曼是野心勃勃的藝術家，急切想扮各種角色，甚至反派角色。她和羅塞里尼相遇，很快就相戀，尚未與前

6-13 a　征服情海（Jerry Maguire，美國，1996）

湯姆‧克魯斯和小古巴‧古丁（Cuba Gooding, Jr.）*演出；卡麥隆‧克羅導演*（Tristar Pictures提供）

大部分大明星，尤其性格突出者，都會自成一種類型。也就是說，電影都會為他們量身訂做，務必使他們的明星特質躍然而出。他們的特質被一再利用，給觀眾要的形象，然後

賺進大把銀子。大部分湯姆‧克魯斯的電影都有一貫模式，開始時他是個神氣自信的年輕人，有點驕傲、有點死相。當然他長得帥，卻沒有自己想像的那麼聰明，因為犯了大錯而學得謙和起來。沿路，總有一個愛著他的年輕女子相助，使他能克服困難而邁向更大的成功。只是，這一次，他少了那份自我吹噓之氣。

克魯斯自己是個很好的生涯規劃者。但是他也野心勃勃，願意嘗試自己的極限，不畏風險的角色。他有時接受非平日範圍的角色，比如《金錢本色》（*The Color of Money*），《七月四日誕生》，以及《末代武士》。在《心靈角落》中，他扮演一個吹大牛、憎惡女人的「自強」派宗師，被自己的魅力蠱惑到不行，但是當他的浮誇被戳破時，他又像洩了氣的皮球。有說法認為這是他最精彩的演出——無恥、滑稽、而且又十分脆弱。

6-13 b　心靈角落（Magnolia，美國，1999）

湯姆‧克魯斯主演；保羅‧湯瑪士‧安德森（Paul Thomas Anderson）*導演*（New Line Cinema提供）

6-14 以父之名（In the Name of the Father，愛爾蘭／英國，1993）

丹尼爾・戴一路易斯和艾瑪・湯普遜演出；吉姆・謝瑞登（Jim Sheridan）導演

　　戴一路易斯和湯普遜是當代最拔尖的英國演員，兩人都得過奧斯卡獎，戴一路易斯是因為《我的左腳》（*My Left Foot*, 1989）、湯普遜則是以《此情可問天》（*Howard's End*, 1992）獲獎。兩人皆出身莎劇，無論家鄉舞台還是銀幕、無論喜劇還是嚴肅戲劇、古裝劇還是現代劇或者操各種腔調的方言，他們都如魚得水。

　　他們也和一般英國演員一樣多才多藝。戴一路易斯的演技戲路廣，從《豪華洗衣店》（*My Beautiful Laundrette*，見圖9-8a），到《窗外有藍天》（*A Room With a View*）中神經兮兮的貴族，到《大地英豪》（*The Last of the Mohicans*，見圖3-31b）中「新世紀」（New Age）最喜歡的陽剛勇士。湯普遜也相當多樣化，可以在《再續前世情》（*Dead Again*）演雙重角色，也可以在《都是男人惹的禍》（見圖2-30）扮演性感強悍的女主角，還有《長日將盡》（*The Remains of the day*）中演了無生趣的家庭主婦，她也曾編寫頗受好評的《理性與感性》（*Sense and Sensibility*，見圖9-12）劇本。《以父之名》一片依真實事件改編，戴一路易斯扮演因一可怕罪狀坐冤獄的愛爾蘭嬉皮，湯普遜則是他的律師，兩人的表現一如往常地超水準。（環球製片提供）

夫離婚，已懷了羅塞里尼的孩子。消息一出，媒體即編造各種情色的揣測，攻訐她背叛觀眾。她也被宗教團體指名道姓，甚至鬧到了美國參議院，說她宣揚美國「好萊塢的墮落」，是「亂愛的信徒」。他倆在1950年代結婚，但他倆合拍的電影被美國抵制了若干年。直到1956年，她好像被原諒了，以《真假公主》（*Anastasia*）一片拿到了奧斯卡最佳女主角獎，也創下票房佳績。

觀眾接不接受銀幕的性格，決定他是不是明星。大製片山繆‧高溫（Samuel Goldwyn）曾不惜重金引進俄國明星安娜‧史丹（Anna Sten），觀眾卻不捧場。「上帝創造明星」，高溫後來不得不承認：「但製片要找得到明星。」

默片時代中，明星越發有錢有勢，觀眾對這些好萊塢新貴的奢靡生活也越加好奇。影迷雜誌如雨後春筍出現，萌芽的片廠也定時補充宣傳——大部分都很白痴——來餵飽那些永無止境的好奇心。派拉蒙的鎮山一對寶：葛蘿麗亞‧史璜生和寶拉‧奈格瑞（Pola Negri）就以競相表現奢華出名。兩人都一嫁再嫁，每次都能在眾多追求者中迷到一兩個小有名氣的貴族。史璜生就說：「我辛苦很久了，受夠了籍籍無名，我立志成為明星，每分每秒都要當明星。從片廠看門的、到最高的大老闆都要知道。」明星神話常常就包含這種由布衣到巨富的母題，許多明星的寒酸出身，也使公眾大受鼓舞——即使普通人，相信每個人都可以被「發掘」而直航好萊塢，實現美麗的明星夢。

6-15　血與酒（Blood & Wine，美國，1997）

珍妮佛‧羅培茲（Jennifer Lopez）主演；巴布‧瑞福生（Bob Rafelson）導演

珍妮佛‧羅培茲曾說：「奇怪，一般人會把野心當做壞事。」她公開承認自己充滿野心，她是得過雙白金唱片的葛萊美提名歌星，是舞者，也是多方位演員。「我不希望定型，喜歡選擇不同的角色，」她說：「我想說我可以全能，演各種角色，各種情感——軟弱、堅強、脆弱、打仔、各種。」在《哭泣的玫瑰》（*Selena*）和《玉米田的天空》（*Mi Familia*）中，她是甜美中肯的拉丁裔女人，在《血與酒》和《上錯驚魂路》中（*U Turn*）中她是危險的致命女人，在廣受好評的浪漫喜劇《戰略高手》（*Out of Sight*）中，她又搖身一變，成為幽默、世故，又十分性感的女警官。她勤勉又努力，不抽菸不喝酒不嗑藥，堅持「行為一定得負責任。」（二十世紀福斯公司提供）

所謂明星制度的黃金時代，在1930至1940年代與好萊塢取得霸權是同時。這時期的明星都簽約屬於**五大片廠**（即米高梅、華納、派拉蒙、二十世紀福斯和雷電華），或**大片廠**（the majors）。這段時間裡，大片廠製作了美國約百分之九十的電影。他們也掌控了世界市場：在二個世界大戰之間，他們控制了世界百分之八十的戲院，而且往往在外國比其本土片更受本土觀眾歡迎。

　　經過有聲電影的革命，大片廠開始朝劇場找新明星。重要的新星，如詹姆斯・賈克奈（James Cagney）、貝蒂・戴維斯、愛德華・魯賓遜（Edward G. Robinson）、卡萊・葛倫，梅・蕙絲和凱瑟琳・赫本都因為他們特殊的說話方式在電影界被稱為「性格的聲音」而受歡迎。他們在大片廠簽約後前幾年，都在媒體大量曝光。比方說，克拉克・蓋博在1930年拍了十四部電影，那只是他在米高梅的第一年。片中的每個角色都代表一種典型，片廠就不斷地試，直到有一個角色特別受觀眾喜愛為止。於是之後明星就得不斷重複同樣的角色，抗議也沒有用。由於電影業中明星是最可預料的經濟因素，片廠視之為票房的保證。簡單來說，明星在傳統無常的電影界中

6-16　愛的機密（To Die For，美國，1995）

妮可・基嫚主演；格斯・范・桑（Gus Van Sant）導演

　　很多人有表演天賦卻永遠成不了明星，因為他們，據電影攝影師們常說的，只缺「一張朝攝影機開放的臉。」做明星臉的天生骨骼構造絕對必要，但還不夠，美麗的五官和吸引人的特質也是必要的，但最重要的，一張「開放」的臉指的是不自覺，任由攝影機自由捕捉臉上表情或想法的近距離變化。像圖中這張臉。（哥倫比亞提供）

提供了穩定的保障，即使至今，明星仍是可投資的商品，對投資者而言，明星是大投資的利潤保障。

　　大片廠視明星為有價之投資，所以投注大量金錢、時間和精力來製造明星。有潛力的新人被稱為「小明星」，男女皆然。取一個新藝名，然後被訓練口白、走路、打扮。片廠的公關部門會安排他們一大堆媒體曝光機會，這段期間，渲染的羅曼史也會提供給四百個專欄以及無數靠好萊塢消息吃飯的記者和專欄作家。有些明星甚至會接受公司給他們安排的婚姻，只要該婚姻有助於事業發展。

　　明星雖然被片廠剝削，卻也不無收穫。票房長紅之後，他們可做各種要求，如大明星名字要出現在片名前，或在合約中要求劇本同意權，甚至要求對導演、製片、合演者行使同意權。有些大明星甚至誇耀有私人的攝影師，能夠幫他們藏拙及放大優點，有的還要求有私人專屬服裝設計師、髮型師和豪華化妝間。最大的明星甚至讓電影為他們量身訂作，以保障最多的銀幕鏡頭。

　　當然他們也收入不菲。比如1939年時，就已有十五位明星年薪超過十

6-17　費城（Philadelphia，美國，1993）

湯姆・漢克主演；強納生・丹米（Jonathan Demme）*導演*

有些明星深受觀眾喜愛，無論演什麼，觀眾對他們都忠心耿耿。這部片中，漢克演一個罹患愛滋病的同性戀律師，他那有同性戀恐慌症的法律事務所開除了他。這部電影至為轟動，歸功於漢克精湛的演技，他也因此拿下奧斯卡最佳男演員獎。他上電視談話性節目會為他的受歡迎加分，原因是他永遠說話俏皮而迷人。（Tri-Star提供）

萬美金。但是片廠賺得更多。梅‧蕙絲在1930年代初，挽救了派拉蒙瀕臨破產的財務危機。1930年代末，童星秀蘭‧鄧波兒（Shirley Temple）也為二十世紀福斯公司賺進二千萬美金。電影如果沒有明星很可能票房失利，不過偶而也有例外。認真的演員用錢勢來增長藝術，不全然為自己的虛榮。貝蒂‧戴維斯老與華納公司纏鬥，被視為「難合作」，因為她堅持好劇本、多元角色、好導演和好的搭檔明星。

大明星會有不分性別的擁戴者，雖然社會學家里奧‧韓德爾（Leo Handel）指出，百分之六十五的影迷較喜歡與自己同性別的明星。片廠一年可收到三千兩百萬影迷來函，百分之八十五都來自少女。大明星每星期大概可收到三千封影迷信，片廠每年花二百萬美元處理影迷來信，大部分都是要簽名照。影迷俱樂部也和票房息息相關，擁有最多影迷俱樂部的是克拉克‧蓋博、珍‧哈露（Jean Harlow）和瓊‧克勞馥（Joan Crawford），都隸屬於米高梅，當時被稱為「明星之家」。蓋博擁有七十個影迷俱樂部，是1930年代影星之冠。

明星的神話中常強調明星的魅力，使他們地位提昇到一般人有分別。評論家帕克‧泰勒（Parker Tyler）指出，明星滿足了自古以來的需求，在本質上接近宗教：「他們的財富、名聲和美貌，還有似乎無盡的世俗享樂，使他們變得超自然，免於一般人的挫折痛苦。」當然這個神話也包含了明星的悲劇，像瑪麗蓮‧夢露就是明星悲劇的象徵，她生下來就是私生女，母親一輩子多半住在精神病院中，她小時候就待過無數孤兒院和收養人家裡。就在那時（尤其是那時），她夢想成為好萊塢大明星。她八歲就被強暴，十六歲嫁給第一任丈夫。她用性（她之前也有很多人這麼做）來達到目的——當明星。1940年代末，她得到一些小角色，大部分是性感的笨金髮女郎。直到約翰‧休士頓拍的《夜闌人未靜》（The Asphalt Jungle，1950），她才引起注意。同年，約瑟夫‧馬基維茲（Joseph L. Mankiewicz）用她演了《彗星美人》一個小角色，其電影中的男伴木著臉介紹她是：「可帕卡班納（Copacabana，著名夜總會）戲劇藝術學校的高材生！」（他還說他早知道夢露會成為明星，因為她「急於當明星」）。後來二十世紀福斯公司簽了她，卻不知怎麼用她。她演了一堆二流電影，但即使影片平庸，觀眾還是喜歡她。她抱怨福斯公司耽誤了她的事業，曾苦澀地說：「只有觀眾可以製造明星，而片廠卻要把它系統化！」

她事業顛峰時，卻對好萊塢厭惡，逕赴「演員工作室」（Actor's

Studio）去學習。學完之後，她再回來要求更高的片酬和較好的角色，她的要求達到了。指導她在《巴士站》（*Bus Stop*，1956）演出的賈許亞‧羅根（Joshua Logan）曾說她是「和我記得的許多女星一樣天才。」她超級上相，允許攝影機探索她內心深處的脆弱。和她合演《游龍戲鳳》（*The Prince and the Showgirl*，1957）的勞倫斯‧奧立佛盛讚她不著痕跡地混合從容自然與靈感，註釋一個裹著妓女外衣，內在卻是如小女娃般的心思與靈魂。她成了大明星後的私生活一塌糊塗，寫傳記的毛理斯‧周洛投（Maurice Zolotow）說：「她多半時候是個不幸的嗑藥者。」失敗的婚姻和戀情經常是報紙頭條，所以她更要嗑藥酗酒來求解脫。她以不負責任而惡名昭彰，常常好幾天也不上工，使電影嚴重超支。就算上工，也因嗑藥酗酒，常搞不清楚自己是誰，身處何處。1962年她被發現死於過量的巴比妥和酒精。

明星神話後的真實沒有那麼浪漫。有人爬到明星頂端，也必有成千上萬的人失敗，白費苦功，星痕夢碎。毛琳‧史黛波頓（Maureen Stapleton）在電影、電視和舞台表演都得過無數大獎，對明星吃過的苦頭卻被外界簡化成幸運不禁嚴詞匡正：

> 我認為演員都夠慓悍，對我的演員同行我深以為榮……有人稱我們自大狂，有人說我們像小孩。演員被看成不負責任、愚笨、不經心，像個笑話。人們認為演員好像都有大頭症，其實，他的頭可不因為是演員而大的。作家或畫家或音樂家可以躲在角落舐傷，可是演員就得在公眾面前成長……演員在未成名前若干年總被視為垃圾，經常受歧視，老扮著笑臉圍著選角人打轉。我就打轉了好多年，但我轉得並不好。沒有人轉得好。我們得夠悍，夠有商業頭腦，那麼，我們才不會在每次被罵得臭頭時感到痛心疾首。我們需要力量，但不管我們多悍，我們都需要更強悍。（摘自*The Player：A Profile of an Art*）

超市的架上擺滿了八卦雜誌，告訴大眾明星如何把生活搞得亂七八糟，如何當眾出醜，還有如何放任驕縱。這些故事可以暢銷，因他們訴諸公眾的欽羨和敵意。

比較少被人提及的，是明星如何被狗仔隊干擾；我們也很少讀到諸如巴伯‧霍伯（Bob Hope）和伊莉莎白‧泰勒（Elizabeth Taylor）如何為公共福利奉獻，約翰‧韋恩及瑪琳‧黛德麗如何做愛國之舉，秀蘭‧鄧波兒和

隆納‧雷根（Ronald Reagan）如何成為成功的政治人物，馬龍‧白蘭度和珍‧芳達（Jane Fonda）等大明星如何在政治上激進，或芭芭拉‧史翠珊（Barbara Streisand）和保羅‧紐曼（Paul Newman）如何慷慨大方——紐曼個人起碼捐助了一億二千五百萬美元於各種慈善活動。

　　明星得為名利付出極高代價，他們得習於自己是身有標價的產品。在明星制度初期，他們已被分成簡單的類別：處女，蕩婦，劍俠、妙女郎等等。這些分類與日俱增，像拉丁情人、大丈夫、女小開、好女孩、壞女孩、犬儒的記者、職業婦女等等。當然，所有大明星即使被分成某一大類，仍有獨特的個性。比方說，容易到手的金髮美女一直是美國電影之最愛，但梅‧蕙絲、珍‧哈露和瑪麗蓮‧夢露仍自成一格，各有模仿者。1920年代，瑞典進口的葛麗泰‧嘉寶（Greta Garbo）創造世故的致命女人形象，後繼者包括瑪琳‧黛德麗和卡露‧龍芭（Carole Lombard）。龍芭一開始被認為是嘉寶一型，不同之處在於她有喜劇感。1950年代，薛尼‧鮑迪（Sidney Poitier）成為第一個非洲裔美國影星擁有黑人以外的許多影迷。多年之後，黑人影星才再延續傳統，但鮑迪是始作俑者。

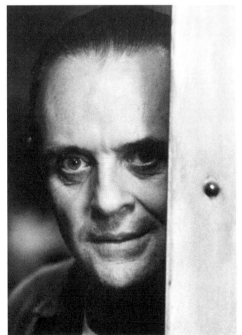

6-18　沈默的羔羊（The Silence of the Lambs，美國，1991）

安東尼‧霍普金斯（Ａｎｔｈｏｎｙ Hopkins）主演；強納生‧丹米導演

　　安東尼‧霍普金斯爵士和大部分英國訓練有素的演員一樣多才多藝，演莎劇、現代劇、怪角色和不同的風格的方言都十分自得。他原本並不太受大眾歡迎，直到他在本片中光榮耀目地飾演性格扭曲的天才，外號「食人魔」的漢尼拔醫生。（Orion Pictures提供）

十九世紀末、二十世紀初，作家蕭伯納（George Bernand Show）寫了一篇重要文章比較舞台上兩大巨星 —— 艾蓮諾拉·杜絲（Eleonora Duse）和莎拉·邦哈，這篇文章肇始了對不同明星之討論。邦哈性格誇大，可以把任何角色都修得適合她的性格，她的劇迷也期待她如此做。她的個人魅力誇大、吸引人，表演方式也與她性格密合，充滿驚奇的效果。另一方面，杜絲則較安靜，一開始並不炫目，而且她演每個角色的方法不同，也從不以自己的性格來侵犯劇作家創作的角色。她的藝術是隱形的，她塑造的角色完全可信，觀眾也忘了是表演。事實上，蕭伯納歸納出的是**性格明星**（personality star）以及**演員明星**（actor star）。

性格明星不喜歡飾演和自己類型不合的角色，尤其擔任主角時。湯姆·漢克就從不演冷酷或神經有病的角色，因為他們會與自己令人同情的形象衝突。如果明星局限在某些型態，任何改變都可能導致災難。好像瑪麗·畢克馥在1920年代想拋棄她小女孩的形象，結果觀眾都不看了 —— 他們只想要那個小瑪麗。她後來不得不提早在四十歲退休，而其他同齡演員仍在顛峰呢！

另一方面，許多演員也喜歡停留在某一類型，僅在其中做變奏。約翰·韋恩是電影史上最受歡迎的明星，從1949到1976年，他年年入選十大賣座明星，只有三次不在榜上。他說：「不管什麼角色，我演的就是約翰·韋恩，也演得不錯，是吧？」在觀眾眼裡，他是動作派（暴力派）而不是靠嘴皮子。他的圖徵（iconography）是對世故和智識的不信任，他的名字就是男性化的代名詞 —— 雖然他的形象是戰士而非情人。他較老之後，比較有人性，也以笑謔方式嘲諷自己的大男人形象。韋恩深知明星的巨大影響力可以引領價值觀，所以在許多電影中，他注入右翼意識型態，並成為保守美國人的英雄，包括諸如：隆納·雷根，紐特·葛林瑞區（Newt Gringrich），奧力佛·諾斯（Oliver North）和派特·布坎南（Pat Buchanan）等。

諷刺的是，蓋瑞·威爾斯（Garry Wills）在文化研究《約翰·韋恩的美國：名流的政治》（*John Wayne's America：The Politics of Celebrity*, Simon & Schuster, 1997）一書中指出，韋恩雖被大眾視為西部的馬上英雄，他卻不喜歡馬（見圖10-3a），此外，他也刻意在二次大戰時逃避服兵役，但是像《硫磺島浴血戰》（*The Sands of Iwo Jima*（見圖7-15）這類賣座片中，他被塑造成軍人典範。威爾指出：「二次大戰逃役的人如今卻被視為贏得戰爭的英雄象徵。」總之，明星圖徵可能與史家不符。1995年民

6-19 性格演員常是這行的幕後英雄。他們欠缺明星的魅力，卻以才藝和持久性取勝。他們既不仰賴外表，所以常可有長的影齡。他們通常長相平庸，有時肥胖，有時一點也不特出，完全不像明星。但他們一旦進入角色，卻一點也不平凡，他們掌控了攝影焦點。

6-19a　各懷鬼胎（Heist，美國，2001年）

金‧哈克曼和丹尼‧迪維托（Danny DeVito）主演；大衛‧馬密（David Mamet）導演

　　金‧哈克曼從《我倆沒有明天》初登銀幕扮演黑幫好兄弟後就好角色不斷。身軀高大強悍，以扮演令人又愛又恨的大男人角色出名，他的喜劇節奏和自然可信最像老演員史賓塞‧屈賽，只不過哈克曼更具性感脅。他也像屈賽一樣願意聆聽：與演對手戲的演員互動細緻，不止是官樣類型化表演而已。（Heightened Productions與華納兄弟提供）

6-19b　莎翁情史（Shakespeare in Love，英國，1998）

科林‧法士（Colin Firth）和茱蒂‧丹契（Judi Dench）演出；約翰‧麥登（John Madden）導演

　　茱蒂‧丹契在這部電影中飾演伊莉莎白女皇一世，雖只出現七分鐘，卻拿下奧斯卡最佳女配角大獎。短短幾分鐘內，她完完全全展現了權威、精悍、嘲諷、粗鄙和厲害的本色。從她的表演，我們完全可以領悟當年那強悍的女皇為何在英國歷史上是最偉大的統治者。（Miramax Films提供）

6-19c　黑色終結令（Jackie Brown，美國，1997）

山繆·傑克遜（Samuel L. Jackson）和勞勃·狄尼洛演出；昆丁·泰倫提諾導演

　　山繆·傑克遜英俊又性感，很容易當主角，如果他想要的話。但是他不想。他通常以演出古怪角色最搶眼，那些邊緣化、侵略性強，尤其滑稽的角色，沒有人比他更能在一句台詞中賦予喜劇性的扭曲，或者大剌剌神氣地走著，或只是享受扮演奇行異徑角色的快樂，他永遠鋒芒畢露。（Miramax Films提供）

6-19d　心的方向（About Schmidt，美國，2002年）

凱西·貝茲（Kathy Bates）演出；亞歷山大·佩恩（Alexander Payne）導演

　　凱西·貝茲既是個能量強大又劇戲劇性的女演員，又是個十分滑稽的藝術家，她可以有性侵略性，卻又諧趣而專橫，例如在此片中。她也可以送戀進而佔有慾發酵，如同那個在《戰慄遊戲》（Misery）嚇人的瘋子（讓她拿下一座奧斯卡）。她永不乏味或老調，有她的表演絕對是電影好看的保證。（New Line Cinema提供）

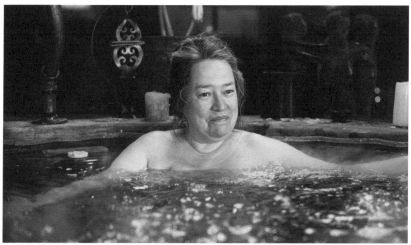

調顯示（這時韋恩已去世十六年了），他被選為美國歷年來最受喜愛的明星。

電影理論家理察・戴爾（Richard Dyer）說，明星有符指意義。任何對有明星在內的合理的電影分析都應當考量明星的圖像意徵。像珍・芳達呈現了複雜的政治聯想，正因為她的生活就具政治風格，而她也把這種風格納入自己的個性和角色塑造中。她和韋恩等明星一樣，在電影中都傳達意識型態，暗示其行為的理想性。戴爾也指出，明星的圖徵永遠在變化當中，會混入他真正的生活和之前的角色。比如說，珍・芳達的事業可分成六個階段：

1. 父親　由於父親亨利・芳達的威望，她得以於1960年得以進入電影圈。她長得像他，而他又是代表美國的知名自由派份子。珍這段時期的角色偏重外露的性感，帶點小男生的況味而非嬌柔美女。巔峰代表作是《女賊金絲貓》（*Cat Ballou*，1965）。

2. 性　這段時期她為法籍丈夫羅傑・華汀（Roger Vadim）所主控，華汀在一連串情色電影中剝削她的美貌和姣好身材，代表作是《上空英雌》（*Barbarella*）。雖然兩人以離婚收場，但珍仍公稱華汀將她從性壓抑和美式天真的角色解放出來。

3. 表演　她回到美國至「演員工作室」向紐約的表演大師李・史托拉斯堡（Lee Strasberg）學習。此時她的表演深度和範圍大增，也因《孤注一擲》一片於1969年獲奧斯卡提名。她後來終以《柳巷芳草》（*Klute*，1971）演妓女榮獲女主角獎。

4. 政治　她持反越戰及婦運的激進立場，公開反戰、反種族歧視和性別歧視。她也將工作政治化，主演意識型態高標的影片，如《一切安好》（*Tout va bien*，法國，1972），及《玩偶之家》（*A Doll's House*，英，1973）和《茱莉亞》（*Julia*，1977）。她的左翼政治行為曾影響了她的票房，但她仍不為所動，繼續公開發表重要公眾議題。

5. 獨立　自己開公司製作《返鄉》（*Coming Home*，1978）一片。新製片角色相當成功，也出版幾本書，並成為韻律健美運動代言人。

6. 中年、退休和隱私生活　嫁給媒體大亨泰德・透納（Ted Turner）後，1992年珍退休了，目前業已離婚。

票房最具吸引力的卻仍是性格明星。他們只要扮自己不模仿別人，就永

遠在高峰。像克拉克·蓋博說他不過是站在攝影機前「表演自然」。同樣的，瑪麗蓮·夢露在剝削自己的徬徨、脆弱和可憐巴巴討好人時總是表現最佳。

另一方面，也有許多明星拒絕定型，老想演不同的角色。好像強尼·戴普和蕾絲·薇絲朋（Reese Witherspoon）有時寧捨傳統角色而故意選擇不討好的角色，藉此擴張其領域，因為演技一般都以寬廣的表演範圍為標準。

許多明星擺動在兩極之間，有時演個性角色，有時也模仿他人。才華橫溢的詹姆斯·史都華，卡萊·葛倫、奧黛麗·赫本都演過不同的角色。不

6-20　哈拉美髮師（Barber Shop，美國，2002）

塞德瑞克藝人（左）和冰塊（Ice Cube，右）主演，提姆·史托瑞（Tim Story）導演

藝人也是企業家，這位冰塊先生雖只有三十歲出頭，卻擁有饒舌歌星／演員／製片／編劇／作曲家／導演等多項頭銜，把自己經營得十分出色。作為嘻哈和饒舌藝術家，他創下數個多金唱片紀錄，但他的未來卻在電影上。「饒舌是年輕人的遊戲，」他說「電影可以使我局面更大更好。」事實上，他局面一點不小。1998年，他創設製片公司「冰塊視野」，演了十八部電影，有喜劇有戲劇，眾口交讚。他也為十六部電影作曲，此外，他製作了七部電影，包括成功的《星期五》（Friday）喜劇集，利潤超過一億美元。他也寫過五個劇本，導過一部電影。因為他那種「社區電影」感，米高梅公司請他為許多演員合演的喜劇《哈拉美髮師》編劇並兼任製片。電影資本不高，僅一千二百萬美元，卻有七千五百萬美元票房。他的所有作品帶有「社區感，以俚俗的諧趣，豐富的角色塑造，以及許多感情著稱，是典型的（黑人）靈魂色彩。」（米高梅提供）

過，我們還是很難想像赫本演一個脆弱或粗鄙的女人，因為她的形象已深植在優雅、高貴的女性上。同樣的，我們也不難了解什麼是「克林‧伊斯威特典型」。

專業演員和明星之分別不在技巧，而在其受歡迎的程度。明星應有巨大的個人魅力，能吸引我們的注意。其他領域的公眾人物很少能像電影明星那樣影響深遠。有些僅因他們代表了傳統美國價值，如說話平實、正直、理想主義等等，這類代表人物如賈利‧古柏和湯姆‧漢克。有些則代表了反體制形象，如孤獨的鮑嘉，克林‧伊斯威特，傑克‧尼可遜（Jack Nicholson）。卡萊‧葛倫和卡露‧龍芭演什麼都好笑，別具魅力。當然，還有些是以外貌取勝的，如蜜雪兒‧菲佛和湯姆‧克魯斯。

世故的導演用明星和角色、表演及導演間的曖昧張力來剝削公眾的情感，希區考克說：「當主角不是明星時，整部電影都會受損，觀眾不會關心他們不認得的角色的處境。」當明星而非傳統演員扮演一個角色，角色已自動帶有某種意義；導演和演員在寫好的角色上再加東西，就會產生完整的戲

6-21　終極警探第三集（Die Hard With a Vengeance，美國，1995）

布魯斯‧威利主演；約翰‧麥提南（John McTiernan）導演

演員傑克‧李蒙（Jock Lemmon）有一次說起他去探望一位性格老演員艾德蒙‧桂恩（Edmund Gwenn）的往事。桂恩當時罹患癌症，在醫院與死神搏鬥。李蒙語帶敬意地問他：「死很難嗎？」桂恩回答：「是的，但不比喜劇難。」喜劇演員從不像正劇演員那麼受人尊重（注意到喜劇演員不容易拿大獎嗎？）不過，幾乎每個演員都承認喜劇比正劇難演。布魯斯‧威利的喜劇風格含蓄到說台詞時彷彿自言自語。他絕對是當代動作片明星中最有才華的演員，也是正劇演員，有能力表達情感戲。可是觀眾只愛看他扮演油腔滑調的聰明鬼。（二十世紀福斯公司提供）

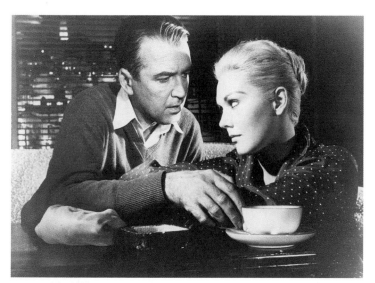

6-22　迷魂記（Vertigo，美國，1958）

詹姆斯・史都華和金・露華（Kim Novak）演出；希區考克導演（環球公司提供）

　　也許希區考克最大的天份在於既顧到票房成功，又能超越制度。他明瞭領銜的明星保障了電影的商業成績，但他也喜歡將明星往黑暗處推——探討神經質，或者潛在的精神病，這些可能會顛覆明星已建立的圖徵。每個人都愛史都華這個半結巴、高尚，又代表美國的典型理想主義者，像他在《風雲人物》中的角色。但在圖中電影裡，史都華沈迷於對神祕女子的浪漫想像，他自以為是愛情——可笑的是，他愛上的是虛構的女人。希區考克表面在拍偵探驚悚類型片，卻能探索愛情中的迷戀、自我陶醉和焦慮需求等成份。（環球電影提供）

劇意義。有些導演（尤其是片廠時代的電影人）會在明星制度上再加上藝術影響力。

　　也許對明星而言，最大的榮耀是成為美國流行文化的圖徵。好像古代的神祇，有些明星世界知名，光是他們的名字就是複雜的聯想，比方「瑪麗蓮・夢露」。明星不像傳統演員（不論他演得多好），他們的名字已使一些想法和情感自動溶入他們外表的意義中，這不僅累積自他們過去的角色，也來自他們真正的性格。當然，經年累月後，有些象徵意義可能會逐漸消褪，但是有些大明星的圖徵，比如賈利・古柏變成共通的經驗。法國評論家艾加・莫亨（Edgar Morin）指出，古柏表演時，會自動「賈利・古柏化」，把角色與他自己合而為一。因為觀眾深深認同古柏以及他象徵的價值，他們等

於在表揚自己──至少是精神上的自我。這些偉大的原創性其實是文化**原型**（archetypes），而他們的受歡迎代表了他們能析出那個時代的意義。許多文化研究指出，明星的圖徵可以包含了情感豐富和複雜的地域神話及象徵。

表演風格

　　表演風格因為時代、類型、基調、國家和導演重點而南轅北轍。這些分野使表演方法分成不同種類，然而在同一種類當中，這些分類的定義亦非絕對。舉例說，本書中有關寫實和表現方法的不同也可應用在表演藝術上，只是它有許多變奏和分支。這些名詞在不同的時代也有不同的詮釋，比方說，莉莉安・吉許（Lilian Gish）在默片時被認為是非常寫實的演員，但在今天的標準來看，她的表演似乎飄飄然不落實。同樣的，克勞斯・金斯基在《天譴》中算是十分風格化（見圖6-23），但比起形式主義時代的極端形式，比方《卡里加利博士的小屋》（*The Cabinet of Dr. Caligari*）中的康

6-23　天譴（Aguirre, the Wrath of God，西德，1972）

克勞斯・金斯基（Klaus Kinski）演出；維納・荷索（Werner Herzog）導演

　　表現主義的表演和德國電影密切有關──德國電影強調導演而非演員。這種表演風格抽掉個別的細節，強調象徵性而非立體可信的角色。它是表現（presentational）而非再現（representational），以極端代替典型的風格。心理的複雜層面被風格化的主題本質代替。比方說，金斯基飾演西班牙遠征軍，被認為宛如陰鷙的毒蛇，他魔鬼般的五官彷彿殘暴的面具，可以立刻變臉如眼鏡蛇般準備出擊。（New Yorker Films提供）

拉德・維特（Conrad Veidt）（見圖7-16），金斯基又較為寫實了。所以這是程度的問題。

　　將表演風格歸諸於國家也會有誤，尤其那些容納歧異風格的國家，如日本、美國、義大利。比如說，義大利人（或其他地中海人士）一般而言，其國民性格比較戲劇化，比起其他較收斂的民族性，如瑞典或其他北歐國家，義大利人的表達誇張許多。但就義大利電影而言，這個說法恐怕得修正。南義大利也許性格傾向拉丁刻板印象，好像蓮娜・韋繆勒的作品（見圖6-24）。北義大利人則收斂而較不隨性，好像安東尼奧尼的風格。

　　類型和導演當然也影響到表演。舉例而言，風格化的武士道電影中，如

6-24　小男人真命苦（The Seduction of Mimi，義大利，1972）

姜卡洛・吉安尼尼（Giancarlo Giannini）和艾蓮娜・菲歐蕾（Elena Fiore）演出；蓮娜・韋慕勒導演

　　鬧劇式的表演是所有表演中最困難也最被誤解的形式。它需要強烈誇張喜劇，如果鬧劇演員不能維持角色的人性，很容易變得機械化而且令人生厭。這裡，吉安尼演一個典型義大利人——油滑、瞇眼而好色，為了在性上報復讓他戴綠帽子的男人，他策劃勾引他那不怎麼可愛的妻子。吉安尼是導演韋慕勒最喜愛的演員，他演了不少她的電影。其他重要的演員／導演搭檔包括黛德麗和馮・史登堡；韋恩和福特；麗芙・烏曼和柏格曼；鮑嘉和休士頓（Huston）；三船和黑澤明；雷歐和楚浮；狄尼洛和史可塞西等等。（New Line Cinema提供）

黑澤明的《大鏢客》，三船敏郎勇猛、傲慢又誇大不凡。但在寫實電影《天國與地獄》（*High and Low*）（亦為黑澤明導演）中，他的表演一改為層次分明、細膩紮實。

　　雖然電影源起自1895年，但默片表演實只占了十五年左右。史家多以葛里菲斯《國家的誕生》（1915）為默片首部傑作，真正進入有聲時代應是1930年。在短短十五年內，表演風格卻多采多姿。如《貪婪》中吉卜遜・戈蘭細膩含蓄的寫實主義（見圖2-10），《最後命令》（*The Last Command*）中伊米爾・詹寧斯（Emil Jannings）華麗虛飾的悲劇營造，到默片的大喜劇諧星如卓別林、基頓、哈洛・羅伊德（Harold Lloyd）、哈利・藍登（Harry Langdon），還有勞萊、哈台，都各自發展出個人化風格，儘管表面上有些許相同。

6-25　洛基恐怖秀（The Rocky Horror Picture Show，英國，1975）

提姆・柯瑞（Tim Curry）和理察・奧白朗（Richard O'Brien）演出；吉姆・沙曼（Jim Sharman）導演

　　電影的基調會支配表演風格。基調主要是由類型、對白、導演對戲劇素材的態度決定。《洛基恐怖秀》的早先觀眾討厭其變態的做作機智和嘲諷腔調，正統世界及其價值觀也被俗豔的戲劇無情地鞭撻。但後來卻成為最受歡迎的小眾（cult）電影，在大學城和大都市的午夜場賺進八千萬美元。其實大部分小眾電影都訴諸顛覆觀眾的本質，以及我們對傳統道德觀被踐踏的渴望。（二十世紀福斯公司提供）

一般對默片的誤解是所有電影都以「默片速度」（即每秒十六格畫面）來拍攝和放映。事實上，影片速度各不相同，因為攝影機完全是手搖的。即使在同一部電影中，各場戲速度也不一樣。一般而言，拍喜劇場景時會搖慢些，使放映的速度快點。而戲劇性場景則搖快點，讓放映時動作顯得較慢，成為每秒二十至二十二格畫面。但當今電影放映僅有二種速度：默片十六格，有聲二十四格，所以表演的原節奏感就被改變了。因此之故，默片的演員看來動作急促而滑稽，喜劇可以這種扭曲而增加喜感，默片諧星的表演今天看來仍有魅力，但喜劇以外，這種技術的扭曲應有修正的考量。

　　默片時代最受好評的明星是卓別林。他早年在雜耍劇團工作，練就一身喜劇技巧，使他在眾諧星中無出其右者。就默劇而言，以他的原則性最多。論者盛讚他如芭蕾般的優雅，甚至傑出舞星尼金斯基（Vaslav Nijinsky）

6-26　哈姆雷特（Hamlet，英國，1996）

肯尼斯・布萊納演出；肯尼斯・布萊納導演

　　英國演員使得背誦極度風格化的對白成為寫實的藝術，好比莎翁、王爾德和蕭伯納之對白，演員用背的卻不損其可信度。因為英國偉大的文學傳統的影響，英國演員幾乎被公認為最會演時代風格劇的大師！肯尼斯是當代莎劇的最好演員，他承繼了勞倫斯・奧立佛和奧森・威爾斯的偉大傳統，同時也是才華橫溢的舞台劇和電影導演。這部野心勃勃又一刀未剪的《哈姆雷特》，雖然過長，卻不乏精彩過癮的場景。比如這段第二幕的結尾，哈姆雷特完全厭惡宮廷的腐敗，對自己無法採取任何為父親復仇的行動而激動不已。（Castle Rock Entertainment／哥倫比亞提供）

6-27　祕密與謊言（Secrets & Lies，英國，1996）

布蘭達・布萊辛（Brenda Blethyn，最右者）演出；麥克・李編導

　　麥克・李喜歡一部接一部重複用許多同樣的演員，好像一個電影小劇團。他們大量排演，即興對白，也用自己的看法和觀察來修改劇本。這種藝術合作誕生了特別親密自然又具人性的表演風格，看來一點不像演戲，就如同真人真事。在此片中，主角布萊辛總能找到最壞的時機讓家人震驚尷尬。愛哭、自憐、古怪可笑，不顧一切地渴望，使我們又同情又厭惡。這場戲只是許多絕佳表演之一，其表演風格也脫離了英國字正腔圓的口白和傳統準確的技巧，李的演員幾乎讓你看不到演技，只有真實的情感。（October Films提供）

　　也稱卓別林和他棋逢敵手。他獨樹一格地混合了喜劇與悲劇，劇作家蕭伯納形容卓別林為「電影唯一的天才」。至於一向好吹毛求疵的劇評亞歷山大・吳爾柯（Alexander Woolcott）一向看不起電影，但看完卓別林《城市之光》有力令人捧腹的表演後大為折服：「卓別林是世上最偉大的藝術家，我願意為他辯護。」

　　葛麗泰・嘉寶將默片已發展出的浪漫表演方式在1930年代發揚光大，論者稱之為明星式表演。米高梅公司老把她拍成有神祕過去的女子：情婦、高級交際花、仕女、「另一個女人」──不朽女子的本質。她的臉顯現驚人之美，能容納矛盾的情感，又同時收放自如，彷彿有漣漪掃過她的五官。這位高䠷的美人動作優雅，溜滑的美人肩像是蝴蝶折翅，歷盡滄桑。此外，她也能暗示雙性戀，如在《克莉絲汀女王》（Queen Christina）中她的堅毅和男裝打扮與她精緻的女性化特色相互襯托。

嘉寶是愛神的代名詞。她最著名的戀愛場面說明了她的浪漫風格。在這些戲裡，她總是內斂的，即使沒有情人也陶醉在私密的嘲諷中。她常將目光自男人身上轉開，讓攝影機——及我們——品嚐她在矛盾中的苦痛。她沈默寡言，她的藝術就是以沈靜、不多言取勝。她的愛情有時完全是獨角戲，對周邊的物體帶有特色的戀物情結，像是撫摸一束花、一根床柱、一支電話，她都暗示情人的缺席，召喚起多層的甘及苦。她似乎常被周遭感染，但她也深知這種喜悅不會長久；她伸開手臂帶著嘲弄和自制迎向命運，而她的表演說明了偉大的演技可以彌補糟糕的劇本和導演。「把嘉寶從她大部分的電影中拿掉，那部電影便一無所有。」某個評論家如是說。

英國重要演員大多是劇場明星。英國劇目劇場制度（repertory system）是文明世界艷羨之處，幾乎每個中型城市都有駐市劇團，演員可接受各式古典劇目，尤其是莎劇的陶冶。一旦他們的表演進步，就會嘗試複雜角色。佼佼者會搬到大城市，進入有名的劇團。這種訓練過程使英國演員個個多才多藝，優秀者會被倫敦劇場吸收，這裡也靠近英國的製片中心，使演員能自由穿梭在電影、劇場和電視之間。

演莎劇是表演藝術的最高層。如果你能在莎劇中演得令人信服，據說你就可以演任何戲了，因為莎劇對演員的技術和藝術視野要求甚嚴，莎劇的對白是四百年前說的話，這種語言古老到即使文人也常只懂得四分之一。清晰背誦這種對白（這一點已經很不容易）是最基本的，還得說得像有血有肉的人話。以下為《哈姆雷特》第二幕主角最後的演講，說出對自己不能為父報仇的自我歧視：

唉（Why），我真是個混球！
我，親愛被害者的兒子。
被天地催促復仇，
我掏出心中的話，這必定像個妓女，
像個娼婦一樣被詛咒
一個下人！噁心！呸（foh）！

這個對白以詩賦方式出現，演員得避免像唱歌般吟頌；另一方面，還要努力將像歌詞般的台詞唸得「寫實」。演員的口白應清晰脆利，讓觀眾聽得清楚諸如謀殺、娼婦、下人這些字眼。演員得技巧好到即使現代觀眾聽不懂

6-28　修女傳（The Nun's Story，美國，1959）

彼德・芬治（Peter Finch）和奧黛麗・赫本（Audrey Hepburn）演出；佛烈・辛尼曼導演

　　辛尼曼是次文本的大師，尤以這部處理修女一生的作品為最含蓄。修女被派至非洲，遇見奉獻的大夫。他沒有信仰，但她尊重他仰慕他。漸漸地他愛上了她，但卻因為她的信仰和誓言產生越來越多的挫敗感，他認為她的生活「違反自然」。但他的愛註定要失望，因為他知道她立誓終生事主，所以他永遠不能說出他的愛。我們要從字裡行間瞭解他們複雜的感情，在文本中並未明說，但在次文本中，在不說明的領域中我們可以領悟。參見Athur Nolletti, Jr. "Spirituality and Style in The Nun's Story," The Films of Fred Zinnemann（Albany: State University of New York Press, 1999）（華納兄弟提供）

那些古字，也能傳達出其中的情感。「唉（Why）」「呸（foh）」，這些字是莎翁時代的語助詞，現代人早不再用！簡單地說，要演《哈姆雷特》這種難演的戲，需要高超的技巧、知識和勇氣，可說需要一個天才（見圖6-26）。

　　英國表演傳統偏重近距觀察的外在表現的才能，所有演員接受的訓練包括口白、動作、化妝、對白、劍術、舞蹈、肢體控制和群眾表演。比方說，勞倫斯・奧立佛的表演法永遠是由外而內，他像雕刻家或畫家塑造特點：「我不去找我身上已有的特點，」他說，「而是去找出作者創造的個性。」他和他同輩的英國演員一樣，對細節有極強的記憶：「我聆聽在街上、店舖中聽到的話，並記下來。必須隨時隨地觀察人們走、跳、跑，以及頭部在傾聽時的方向、眉毛的挑動、以為沒人看到的挖鼻孔、不敢看人的眼睛、感冒

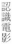

6-29a　勝利之歌

（Yankee Doodle Dandy，美國，1992）

詹姆斯·賈克奈（James Cagney）演出；麥可·寇提茲（Michael Curtiz）導演

　　表演風格往往依演員的活力而定。如賈克奈這種高能量的演員，通常能以華麗詩大的風格吸引觀眾的焦點，因為看他活蹦亂跳的確是一大享樂。他的動作充分表現他的情感，是動感派演員他跳起舞來神氣、性感、好笑，

腳步快捷花俏。即使戲劇化的角色，他也很少停下他那急躁、刻意強調的手勢和騰躍的腳步。「絕不停下腳步」是他的座右銘。「不要鬆懈，否則觀眾也跟著鬆懈了。」其他高能量演員包括哈洛·羅伊德，凱瑟琳·赫本，貝蒂·戴維斯，金·凱利，喬治·C·史考特（George C. Scott）、芭芭拉·史翠珊，詹姆斯·伍德（James Woods），喬·派奇（Joe Pesci），金·凱瑞（Jim Carrey）。（華納兄弟提供）

6-29b　青樓怨婦（Belle de Jour，法國／義大利，1967）

凱瑟琳·丹尼芙（Catherine Deneuve，右）演出；路易·布紐爾導演

　　低調的演員如丹妮芙有時以「細小」和「靠近攝影機」而非詩大的風格取勝，這類演員讓攝影機與他們同步，很少以戲劇化方式表達。觀察丹尼芙的表演，幾乎不像在做戲，含蓄到幾乎只有攝影機靠近她才看得出端倪。像這種演員尚有哈利·藍登、史賓塞·屈賽、亨利·方達、瑪麗蓮·夢露、蒙哥馬利·克里夫、凱文·科斯納、傑克·尼克遜、薇諾娜·瑞德（Winona Ryder）和托比·麥奎爾。當然，戲劇氛圍也是決定演員活動性最重要的因素。（Miramax Films提供）

6-30　烽火母女淚（Two Women，義大利，1960）

蘇菲亞・羅蘭演出；狄・西加導演

　　藝術矛盾處在角色的不幸會被轉變成動人、有力、精神上的啟發。本片背景設在二次世界大戰後的義大利，羅蘭和她十三歲的女兒在荒廢的路上被殘忍地強暴，對女兒而言是殘酷的成長經驗，對母親而言則是再怎麼謹慎小心，也無力保護子女的悲痛。本片和大多數偉大的義大利新寫實作品一樣，沒有廉價的圓滿結局，片尾兩個受傷婦女精神上更互相緊依。羅蘭的表演卓越而有魅力，拿下奧斯卡最佳女主角，紐約影評人大獎，和坎城影后三頂后冠。（Embassy Pictures提供）

好了很久以後清鼻子的聲音。」

　　化妝對奧立佛而言是神奇的。他特喜歡用鬍子、假膚色、假鼻子和假髮藏住真正的五官。他警告大家：「如果你夠聰明，化好妝可以讓你很容易模仿角色。」他也以擅模仿方言為榮：「我總是費盡苦心學美國口音，即使為了一個電視小角色，如果是北密西根口音，我就他媽地說得像北密西根人。」

　　奧立佛總將身體保持在最佳狀態。即使年紀已老，他仍跑步和舉重，當病到不能做這些運動時，他就游泳。七十八歲高齡時，他仍每日清晨游泳半哩：「身體好是演員的首要工作，」他如此堅持，「每日運動很重要，身體是工具，需盡量調整及運用，演員必須能從頭到腳控制自己的身體。」（摘自《奧立佛論表演》，*Laurence Olivier on Acting*）現代英式表演則已超越了這個古典風格（見圖6-27）。

二戰之後表演風格強調寫實。1950年代早期，一種內在的風格，稱為「**方法演技**」（the Method）或「**系統表演**」（the System）被介紹至美國來，一般而言與導演伊力‧卡山（Elia Kazan）有關。卡山的《岸上風雲》（*On the Waterfront*）異常賣座，是方法演技最好的示範，也成為美國電影中與劇場表演一樣的主流。方法演技是俄國的康士坦丁‧史坦尼斯拉夫斯基（Constantin Stanislavsky）在莫斯科藝術劇院發展出來訓練演員的系統和排練的方法。此法被許多紐約劇場引用，尤其是1950年代的「演員工作室」，因培養出著名演員馬龍‧白蘭度、詹姆斯‧狄恩（James Dean）、茱麗‧哈瑞絲（Julie Harris）和保羅‧紐曼而聲名大噪。

卡山是成立元老，也在「演員工作室」任教到1954年。然後將這個學校轉交給他的恩師李‧史托拉斯堡接掌。不久，史氏就成為全美最厲害的表演教師，他的學生全是世界著名演員。

6-31　小早川家之秋（The End of Summer，日本，1961）

小津安二郎導演

處理微妙心理變化聞名的大師——小津相信表演越少越好，他討厭過度通俗，要求演員儘量寫實，演員也因為他批評他們做戲而痛苦。他不喜用明星，不依慣例處理演員，讓觀眾沒有先入為主概念。他選角也多依性格而非表演能力，更重要的，是小津會探討個人需要與社會需求之間的衝突關係。他的場景往往設在公共場合，在那裡禮儀和規範要求掩蓋了個人的失落情緒。小津經常指示演員不可亂動，只用眼神表達，瞧左邊兩人離得多遠，肢體卻表達相似的社會禮儀。

（New Yorker Films提供）

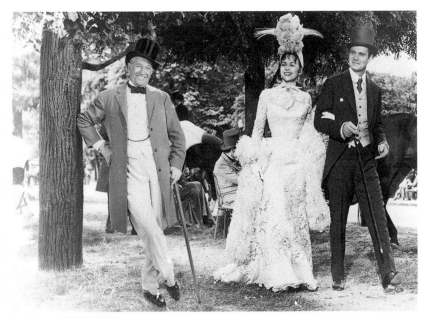

6-32 a　金粉世界（Gigi，美國，1958）

莫里斯・雪佛萊（Maurice Chevalier）、李絲麗・卡儂和路易・喬丹（Louis Jordan）演出；文生・明尼里導演

　　表演風格分成表現的（presentational）與再現的（representational）兩種。表現風格公開承認觀眾之存在，角色甚至直接對我們說話，不理其他角色，與我們建立直接親密關係。雪佛萊在《萊納與羅伊》（Lerner and Loewe）這齣著名歌舞劇中就是表現的演出方式，注意他似乎扮演著電影世界裡的媒介者。（米高梅提供）

6-32 b　意外邊緣（In the Bedroom，美國，2001）

西西・史貝西克和湯姆・魏金生（Tom Wilkinson）演出；陶德・菲爾德（Todd Field）導演

　　再現的形式則是較為寫實而自給自足的，角色對銀幕外的世界和攝影機似毫無所覺。我們乃如窺祕般偷看偷聽他們的對話，演員一副不知情狀。本片此景中的婚姻勃豀，再現的形式使我們似侵犯了私密的領域。（Orion Pictures提供）

史坦尼斯拉夫斯基方法演技派的重點是：「表演時必須時刻活在角色裡」，史坦尼史拉夫斯基拒絕外塑的表演傳統，認為表演真諦唯有探索角色內在精神，加上演員混合自己的情感而成。他發明的最重要的技巧是「回憶情感」（emotional recall），也就是演員挖掘過去與現在角色相似的情緒。「每個角色，」茱麗‧哈瑞絲說：「總有與你自身背景或曾有的一種情感有關」。史氏的技巧帶有強烈的心理分析色彩：藉由探索內在的潛意識，演員可以引發新情緒，每回表演喚出回憶並轉換成正在演的角色。他也設計讓演員專心「戲」的技巧──也就是注意細節及質感。或許這些技巧和表演行業一樣古老，但史氏是頭一個將之系統化做練習並分析方法（因此稱為「方法」和「系統」）的人。他不認為內在的真實和情感的真誠就夠了，演員也應當掌握外在，尤其是古典劇，需要風格化地說話、動作、穿戲服。

史氏以冗長的排練著名，演員也可即興發掘角色文本的共鳴，即「次文本」（subtext），這與佛洛依德的潛意識概念相似。卡山和其他方法演技的導演都用這方法導電影：「電影導演了解在劇本下有次文本，是意圖、情感和內在事件的藍圖。他知道表面發生的事並非真正發生的原因，次文本是導演的珍貴工具，是他真正在導的。」所以對方法演技而言，對白是次要的。捕捉角色的「內在事件」，演員有時要丟開對白，或卡在喉嚨裡，甚至含混不清。1950年代學習方法演技的白蘭度和狄恩就因口白含混不清而被評論者譏笑。

史氏不贊成明星制和個人化表演。在他自己的作品裡，他堅持演員和角色間的真誠互動。他鼓勵演員分析一場戲的特點：角色真正要的是什麼？他的過去為何？這場戲的前一刻發生過什麼事？現在是一天的什麼時候？等等。當一個角色與演員的經歷完全不同時，他要演員做研究以徹底了解其心理。「方法演技」以帶出角色情感張力著稱，方法派的導演一般也相信演員得要有角色的經驗，並詳細研究演員的生活以塑造角色的細節。

1960年代，法國新浪潮的導演──尤其是高達和楚浮──將演員在攝影機前面的即興技巧普及化。其實程度令論者激賞。當然，這裡面沒什麼新技巧。演員在默片時代已運用即興，這也是無聲喜劇的基礎。比如說，卓別林、基頓、勞萊哈台只需知道一場戲的前提，所有喜劇細節均當場即興，之後再於剪接時改進。有聲電影初期笨重的機器扼殺了這種方法。方法演技派的演員用即興在排練時進行探索，但真正用攝影機拍攝時仍是一板一眼並不即興的。

高達和楚浮為了捕捉驚奇的效果，有時會要演員在拍攝時自己編台詞。這種由「真實電影」發明的技巧使導演捕捉到前所未有的真實段落。像《四百擊》中，十三歲的主角（尚—皮耶‧雷歐飾）被感化院中的心理醫生詰問其家庭生活和性習慣，雷歐由自己經驗出發（他事前並不知問題），回答得坦白無心防。楚浮的攝影機能捕捉到這孩子的遲疑、尷尬和迷人的小大人神態。不管以什麼形式出現，即興已成為當代電影中珍貴的技巧，像導演勞勃‧阿特曼、法斯賓德（Rainer Werner Fassbinder）和馬丁‧史可塞西，都用之製造出很好的效果。

選角

　　電影選角幾乎自成一門藝術，它需要敏銳分辨演員型態的能力，這也是從劇場傳下來的**傳統**（convention）。劇場和電影演員大致可依角色分為以下幾種：男主角、女主角、性格演員（character actor）、少年、反派、輕喜劇演員、悲劇演員、少女、唱角（singing actors）、舞角（dancing actors）等等。選角的傳統一般不輕易破壞，例如說，雖然平庸的人也會戀愛，但愛情角色還是得找有魅力的演員飾演。同樣的，具普遍美國特性的演員，如湯姆‧漢克，扮演歐洲人就太不像。克勞斯‧金斯基演鄰家男孩也不行，除非那是個奇怪的社區。當然演員戲路寬廣與否決定了他的型，像妮可‧基嫚就可以角色多變，而阿諾‧史瓦辛格就有二種型：喜劇和動作。

　　固定角色在默片時是一成不變。有部分原因是當時角色都具寓言性，並非個人，所以角色都被稱為「男人」、「妻子」、「母親」、「蕩婦」等等。金髮美女多半強調其天真，褐髮則必為浪蕩角色。艾森斯坦就堅持嚴格依型態選角，而且喜歡用非職業演員來強調其真實性。他的說法是，何苦找演員來模仿工人，導演大可找真的工人來演戲啊！

　　但是專業演員不喜歡被定型，總像拓寬戲路。這有時行得通，有時行不通。鮑嘉是個好例子，他長期被定型成強硬、愛嘲諷的幫派份子，直到和導演約翰‧休士頓合作，才變成《梟巢喋血》之冷硬大偵探山姆‧史派德（Sam Spade）。休士頓接著再讓他在《碧血金沙》（*The Treasure of the Sierra Madre*）中扮演偏執、專業的採礦者，然後在《非洲皇后》中又搖身一變成為可愛滑稽的醉鬼，他的弱點對觀眾而言非常親切，他也因此得到奧斯卡最佳男演員獎。但休士頓出名的選角直覺在《打擊魔鬼》（*Beat the*

Devil）中卻行不通，因為片中男角色是世故的冒險家，四週包圍著一群無賴和瘋子。這個角色超出了鮑嘉的能力，他那種自覺的表演方式，想要聰明地耍嘴皮但就是太木訥。像卡萊・葛倫那種磨鍊過這方面技巧的演員，演來就會可信而優雅。

希區考克說：「選角就是塑造角色。」一旦角色選定，尤其是個性演員，其虛構角色的本質已經確立。有時，明星比角色更真實，所以有些人根本直呼演員的名字來代替角色。推理小說家雷蒙・錢德勒（Raymond Chandler）和希區考克合作完《火車怪客》（*Strangers on a Train*）後，嘲諷導演的角色製造方法：「他的角色想法很粗糙，只有『好年輕人』、『交際花』、『害怕的女子』那幾類。」錢德勒是文學家，他認為角色得由對白製造，對導演可運用其他方法渾然不覺。比方說，希區考克最擅用明星制度

6-33　單車失竊記（Bicycle Thief，義大利，1948）

恩佐・史大歐拉（Enzo Staiola）和蘭貝托・馬基歐拉尼（Lamberto Maggiorani）演出；狄・西加導演

電影史上最有名的選角風波。本片用兩個非職業演員飾演貧困勞工和崇拜父親的兒子。演父親的真是個工人，演完戲後也真的找不到工廠工作。電影在籌資時，某位仁兄願意投資，條件是主角應為卡萊・葛倫，狄・西加想不出高貴優雅的葛倫如何演一個勞工，他聰明地放棄這個投資而找到了適當的演員。（Audio-Brandon Films提供）

6-34 a　羅密歐與茱麗葉

（Romeo and Juliet，美國，1936）

李思利・霍華（Leslie Howard）
和諾瑪・席拉（Norma Shearer）
演出；喬治・庫克導演

　　庫克的莎翁名劇可說明選角錯誤是多大的災難。這對戀人與原著實在差別太大，席拉當時已三十七歲，扮不了十三歲的茱麗葉；霍華也以四十四歲高齡演出羅密歐，至於演羅密歐好友馬庫修的約翰・巴里摩爾（John Barrymore）已經高齡五十五，一群中年人扮小孩煞是可笑。（米高梅提供）

6-34b　殉情記（Romeo and Juliet，英國／義大利，1968）

奧莉維亞・荷西（Olivia Hussey）和李奧納・懷丁（Leonard Whiting）演出；法蘭哥・柴菲萊利導演。

　　柴菲萊利的版本較受歡迎，因為主角真的是年輕人。當然庫克的演員口白較佳，但柴氏的版本較為可信。演員和角色年齡相差多少在銀幕上比在舞台上更重要，因為電影攝影機會無情地洩露年紀。（派拉蒙提供）

──這點和對白毫無關聯，他選女主角偏好高雅的金髮美女，內心如火卻舉止優雅高貴──就是『交際花』一型。但這些女主角也各有各的特色，他的三大最愛：瓊·芳登（Joan Fontaine），英格麗·褒曼和葛麗絲·凱莉就各有千秋。

希區考克的選角帶點騙人的意味。他的反派演員常具有個人魅力，像是《北西北》中的詹姆斯·梅遜（James Mason），希區考克也仰賴觀眾對明星既定的好感而大膽讓明星嘗試道德模糊的角色。比方，詹姆斯·史都華在《後窗》中根本是個窺伺狂，但我們卻無法咒罵這個美國典型的健康男子（見圖4-22）。觀眾也假設明星會從頭演到尾，不到最後不會被殺。但在《驚魂記》中，珍妮·李的角色在電影開始三分之一時即被殘暴地謀害──這種嚇人地破壞常規使觀眾惶悚不安。有時，希區考克也選自覺性格強、甚至笨拙的演員來演焦慮的角色，像是在《火車怪客》和《奪魂索》中的法利·葛蘭

6-35　不速之客（One Hour Photo，美國，2002）

羅賓·威廉斯（Robin Williams）演出；馬克·羅曼尼克（Mark Romanek）編導

　　威廉斯以《心靈捕手》（Good Will Hunting）中扮演一個富同情心的心理學家，拿下奧斯卡後面臨事業危機，他演過太多好人，而且定型成為老套。所以他決定改弦易轍，演些反派角色，包括令人毛骨悚然的偏執狂，如本片他演個怪傢伙。有時不按型出牌效果也好，本片中的他狡猾、可怕，與他以往的形象截然不同。（Fox Searchlight Pictures提供）

傑（Farley Granger）。這種狀況中，反而需要壞的演技，因為它是塑造角色的一部分。

　　許多導演相信選角對角色的重要性，所以非得等主角確定才動手寫劇本。小津安二郎就承認：「不知道誰來主演之前，我不能寫劇本，就像畫家不知用何種色彩就無法下筆一樣。」比利‧懷德也會一再為演員的個性修對白。當蒙哥馬利‧克里夫（Montgomery Clift）拒演《紅樓金粉》（*Sunset Boulevard*）時，懷德便為威廉‧赫頓（William Holden）重新編寫角色，賦予角色新的風貌。

　　表演就如同攝影、場面調度、動作、剪接和聲音一樣，是語言系統的一種。電影導演用演員來傳達想法和情感。狄‧西加用蘭貝托‧馬基歐拉尼（Lamberto Maggiorani）來替換卡萊‧葛倫，就賦予《單車失竊記》完全

6-36　亂世浮生錄（The Crying Game，愛爾蘭／英國，1992）

捷‧大衛遜（Jaye Davidson）和史提芬‧瑞亞（Stephen Rea）主演；尼爾‧喬丹（Neil Jordan）導演

　　不熟的面孔也有優勢，觀眾無從預料他們會演出什麼樣的人。非職業演員或知名度不高的演員有時因片尾的水落石出而嚇我們一跳。本片這種驚異結尾使意義大變，如果主角是知名演員，就玩不了這個遊戲，因為明星通常會使人有預期，像本片用這兩人，觀眾還真猜不出這個古怪故事賣什麼葫蘆。（Miramax Films 提供）

不同的藝術效果。並非馬基歐藍尼比葛倫演得好，正好相反，演技在此片派不上用場。馬基歐蘭尼比擁有優雅、機智和世故等複雜圖徵的葛倫真實，也更像工人。賈利·古柏和瑪麗蓮·夢露這樣的明星其圖徵都夾帶著複雜的情感和意識價值，這些價值都是導演陳述藝術理念所需要的。

分析電影表演，我們應該考量電影要求哪種型態及其原因 —— 要業餘呢？專業呢？還是大明星？演員如何被導演對待？是攝影素材還是藝術家？剪接有沒有操弄？演員被允許說大段對白而不被剪斷嗎？明星的圖徵呢？是否夾帶文化價值，或每部電影各有不同，因此不構成圖徵？如果明星圖徵強烈，它有什麼價值？這個文化訊息在電影中有何功能？哪種表演風格在主導？表演形式有多寫實，還是多風格化？為什麼選上某些演員？演員為角色增加了什麼？

6-37　永不妥協（Erin Brockovich，美國，2000）

茉麗亞·羅勃茲主演；史蒂芬·索德柏導演

「如果演員沒有個性，就不能成為明星。」這是凱瑟琳·赫本的名言。當代電影中，羅勃茲的個性突出，成為美國近年唯一連續當選最賣座明星前十名的女星。觀眾愛她的美貌和笑容，她喜劇、正劇皆擅長，演出毫不費力，自然而不造作。她絕少上電視談話節目，偶而露面時永遠幽默、聰明又迷人。（環球影城提供）

延伸閱讀

Blum, Richard A., *American Film Acting: The Stanislavski Heritage* (Ann Arbor, Mich.: UMI Research Press, 1984)，方法演技在美國。

Gardullo, Bert, et al., eds., *Playing to the Camera* (New Haven, CT: Yale University Press, 1998)，收錄相關訪談和文章。

Dmytryk, Edward, and Jean Porter, *On Screen Acting* (London: Focal Press, 1984)，實務分析。

Dyer, Richard, S*tars* (Berkey: University of California Press, 2d ed., 1998)，相當不錯的系統化分析。

Naremore, James, *Acting in the Cinema* (Berkeley: University of California Press, 1988)，有詳盡的介紹。

Oliver, Laurence, *Laurence Olivier on Acting* (New York: Simon & Schuster, 1986)

Ross, Lilliam, and Helen Ross, *The Player: A Profile of an Art* (New York: Simon & Schuster, 1962)，影視・劇場演員訪談錄。

Schickel, Richard, *The Stars* (New York: Dial Press, 1962). See also Richard Giffith, *The Movie Stars* (Garden City, N.Y.: Doubleday, 1970)，兩位優秀美國影評人的研究。

Shipman, David, *The Great Movie Stars*, Vol. I, *The Golden Years* (New York: St. Martin's Press, 1972)，詳實的百科全書。

Zucker, Carole, ed., *Making Visible the Invisible* (Metuchen, N. J.: Scarecrow Press, 1990)，收錄談電影表演的文章。

第七章
戲　劇

電影的功能在於揭示，它可以呈現一些舞台上無法處理的細節。

——安德烈・巴贊，電影學者

概論

　　劇場和電影：比較兩種媒介如何運用。時間、空間和語言。場景vs.鏡頭。表演方法。裸露。舞台劇改編電影：困難和挑戰。兩種媒介的導演角色。作者論。兩種媒介的觀眾：主動與被動。移動攝影機之不同視角和改變的觀點。布景和設計：點綴故事。實景vs.片廠搭景。加工鏡頭，縮小模型，特效。德國表現主義的主要影響。寫實主義。好萊塢大片廠的輝煌時代：米高梅、華納、二十世紀福斯、派拉蒙等公司。片廠魔法師費里尼及其幫手。服裝和化妝。服裝的意識型態。

　　許多人都有一種無知的想法：電影和戲劇不過是同一種藝術的兩面，其間唯一的差別就是舞台劇是「現場」的；電影則是「經過拍攝」的。當然，這兩種藝術之間的確有許多相似之處：最明顯的就是兩者都用「動作」做為主要的表達方法，也就是說其中人物的一舉一動是主要的旨意來源；劇場與電影界更是經常合作，包括許多劇作家、導演、演員以及工作人員的互相搭配；更何況戲劇與電影都可同時在大眾面前演出（或放映），又是能為個別的觀眾所欣賞的大眾藝術。但電影絕非劇場的紀錄。兩者的語言系統基本上不同，電影在布景裝置上彈性較大。

時間、空間及語言

　　電影的時間比舞台時間有彈性。劇場中演出的單位是「場景」，一個場景的演出時間和其內容情節發展的時間長度大致吻合（當然，有的舞台劇劇情也可能包含很多年的變化，但這「很多年」通常都在幕與幕之間過去的）。電影的基本單位則是**鏡頭**，平均每個鏡頭長十至十五秒（甚至可短到一秒），可以比較不著痕跡地把時間縮短或延長，所以說舞台劇往往是在幕與幕或場與場之間切掉（或跳過）大段時間，電影卻可以較自由地把時間在幾百個鏡頭之中延展或濃縮。劇場的時間通常都是連續的，像**倒敘**就很少出現，不過電影中經常有倒敘。

　　空間在劇場中雖然也是靠基本單位的「場景」來劃分，其實所有的戲劇

動作都在一個限定的範圍內進行，由舞台框架所限。劇場通常是封閉式的，我們無法想像在舞台兩側及化粧間的動作。電影的框架則是景框。電影可能組合了許多不同空間的片段，甚至有時還能表現出同一空間中各種特殊部位的不同觀照，例如，**特寫**就比**遠景**詳細，在劇場中很難達到這種效果。

在劇場中，觀眾是坐在固定的座位上，雖然演員偶而會向前或退後，但舞台和觀眾的距離大致不變。電影就不一樣了，電影觀眾的視野可以隨著鏡頭向各種方向自由移動而又遠近自如，近的如**大特寫**可以細數睫毛，遠的如**大遠景**可以鳥瞰方圓數哩。

當然，這些空間變化運作的差別並不代表這兩種媒體的優劣。劇場是三

7-1　秋日奏鳴曲（Autumn Sonata, 瑞典，1978）

英格麗‧褒曼，麗芙‧烏曼演出；英格瑪‧柏格曼導演

「演出」（enactment）的意義：自古以來，戲劇敘事均由行動（action）和反應（reaction）展開，而非說出的對白。對白看不見，但行動可以。比如這場戲，一架鋼琴帶出了母女間的愛恨情仇。褒曼飾的母親美麗、聰明又迷人，她是世界級的鋼琴家，大部分時間均在巡迴表演。她的女兒怯懦、沒安全感又迫切需要關愛——正彈著一段蕭邦曲子給母親聽。她的確很想喜歡女兒的彈奏，但對她不專業的彈奏，母親臉上卻閃過一絲抽搐。女兒小心翼翼地問媽媽看法，母親溫和卻堅定地示範給女兒看該如何彈，客觀地指出哪些部分必須更加含蓄地詮釋。女兒聽著，臉色逐漸沮喪、失望，最後寫滿苦澀。我們可以看出這種失和的敵意源自女兒的童年，她們不需說出感覺，由象徵性的行為過程我們就可看出兩人的關係。（New World Pictures提供）

7-2a 驚異大奇航（Fantastic Voyage，美國，1966）

藝術指導：傑克‧馬丁‧史密斯（Jack Martin Smith）與戴爾‧韓尼斯（Dale Hennesy）；特效：亞特‧科魯克仙克（Art Cruickshank）；李察‧費萊雪（Richard Fleischer）導演

大銀幕可以探索細微世界，也就是說，藉由顯微攝影，或透過特殊效果的設計而達到效果。本片的主要場景是人體內部，劇中幾個科學家為了進入人腦進行手術，把自己縮小到像細菌一樣大小，像潛水艇一樣在病人的血管中潛泳。圖中是生還者在病人的視神經焦急著尋找病人的眼球，希望能在他們變回一般人大小之前逃離病人的身體。（二十世紀福斯公司提供）

7-2b 第三類終結者（The Relic，美國，1996）

潘妮洛普‧安‧米勒（Penelope Ann Miller）演出；彼得‧韓姆（Peter Hyams）導演

這個鏡頭在舞台上不會有大效果，觀眾會離視覺戲劇太遠而無法投入。但在電影上，這個鏡頭會充滿懸疑，因為場面調度全由景框大小決定，其前景即是張力十足的特寫。舞台導演的空間是受限而一成不變的，電影導演則可以極近極遠伸縮自如。（派拉蒙提供）

7-2c 理察三世（Richard Ⅲ，英國，1995）

伊恩‧麥克連（Ian McKellen）演出；理查‧龍克藍（Richard Loncraine）導演

舞台上的史詩故事永遠是風格化、濃縮化的，舞台的空間無法做到寫實的呈現。莎翁筆下邪惡的理察三世在戰爭中狂叫著：「一匹馬！一匹馬！用我的王國換一匹馬！」在舞台上我們不指望真的看到馬或兵士。但在電影中，我們不但有匹馬，也看到千軍（改成現代1930年代的法西斯背景）奮戰至死。（聯美提供）

度空間的，人與物是真實的、可觸及的，較具寫實性。我們對其空間的理解，是和真實生活一樣的。舞台劇現場演員和觀眾的互動關係是銀幕電影演員無法進入的領域。電影是二度空間的影像，演員和觀眾之間沒有互動，因此影片中的裸體較不會引起爭論。但在舞台上，裸體是真實的，而在電影中「只是照片」（見圖7-3）。

舞台演員與觀眾的互動建立起和諧的親密感。而電影演員則被固定在銀幕上，無法親近觀眾，所以他們和觀眾的關係遠不如舞台演員。電影有時效性，因為過去的表演風格不一定適合新演員。舞台演員則可能使兩千年前的老戲呈現新貌，台詞雖然一樣，但不同的詮釋方法可適應當代的表演風格。

上述這些空間運用倒是造成了劇場和電影另外一種差別，就是觀眾的參與程度。一般來說劇場觀眾是較主動的，他必須自己在整個舞台上找出較重要的訊息。在劇場中語言雖然很重要，但戲劇是一種低視覺度的媒體，觀眾必須替一些視覺細節彌補意義。而電影觀眾，往往是較被動的，經由特寫及**剪接**的並置，提供各種必要的細節。電影是高視覺度的媒體，觀眾不怎麼需

7-3　唐娜與她的兩個丈夫

（Dona Flor and Her Two Husbands，巴西，1977）

何西・維克（Jose Wilker），松妮亞・布雷嘉（Sonia Braga）和莫羅・曼東嘉（Mauro Mendonca）演出；Bruno Baretto導演

在電影中演員裸體演出並不稀奇，在劇場則較少。因為電影「只是畫面」，但舞台演員則直接面對觀眾，較會激起爭議。所以電影可以運用裸裎傳達其背後象徵旨意。例如這齣關於性的滑稽劇是一個女人愛上兩個男人──其中一個是鬼魂。她的第一任丈夫迷人、有趣，但不負責任，他死於一次離奇的性行為中，但他的鬼魂──只有他太太及觀眾看得到──卻老是回來享受配偶的權利。唐娜的第二任丈夫是優雅、穩重、社會地位高、可被信賴的男人，不過卻較死板；為了快樂，唐娜必須滿足兩種需要：閨房之樂與社交名流的身分。因此她得設法維持與兩個丈夫（也許有點陰陽怪氣）的三角關係。（Carnaval / New Yorker Films提供）

7-4　扒手（Pickpocket，法國，1959）

羅勃・布烈松導演

在舞台上，重要的小道具（如皮夾）得藉由強光提供觀眾它的存在；但在電影裡，小物件卻可輕易地從環境中獨立出來。圖中，布烈松用特寫捕捉扒手敏捷的手藝如何在地下鐵中從受害人身上扒出皮夾。這種如拍照般的特質在舞台上很難表現出來。（New Yorker Films提供）

要自己幻想或補充什麼細節。

雖然電影和戲劇都是具有豐富靈活運作的藝術，但是一般來說戲劇較偏重對白和語言，被認為是劇作家的媒體，可將其視為文學的分支；在劇場中，我們的聽覺能力比視覺靈敏。導演何內・克萊就注意到盲人在劇場中可抓住大部分訊息。而電影較偏重於視覺，被認為是導演的創作園地。克萊觀察到聾人看電影較投入。但這並不是定論，威爾斯的電影就是例外。

既然舞台劇是以語言為主，通常在把一個舞台劇搬上銀幕時首先碰到主要的問題就是保留多少原劇對白，才真正適用於以視覺為主的電影媒體。像喬治・庫克所導的莎翁名劇《羅密歐與茱麗葉》（見圖6-34a），就是一部非常保守的改編作品，它保留了全部的舞台劇對白，以致於視覺映象淪為語言的搭配，顯得瑣碎而了無新意，甚至無法表達此劇原來在舞台上的流暢。

導演柴菲萊利對這個劇本的改編就比較成功（見圖6-34b）。文字的部分幾乎全用視覺映象取代，大部分詩文保留在影片中，但是通常都**不用同步**（或同旨意）的畫面來呈現，以致於達到擴張──而非複製──語言的效果。年輕主角的衝動、一連串事件的骨牌效應以及動作上的暴力，使莎劇的本質歷歷可見。打鬥場面更因為以手持攝影機跟著競技者旋轉、纏鬥而展現了比任何舞台演出都精彩迫人的張力。簡單的說，柴菲萊利技術上雖不忠於原著，在演出效果和精神上，卻遠比庫克的版本更貼近莎氏了。

　　劇場和電影都是視聽媒介，但他們強調的不同，劇場中訊息的主要來源是動作和對白。在劇場中，我們會注意他們說了什麼及做了什麼。劇場中的動作以電影術語來說侷限於遠景。動作越大越有效果，如哈姆雷特和Laeter的決鬥及《玻璃動物園》（*The Glass Menagerie*）中Amanda幫Laura穿

7-5　彗星美人（All About Eve，美國，1950）

貝蒂・戴維絲・瑪麗蓮・夢露和喬治・桑德斯（George Sanders）演出；約瑟夫・馬基維茲編／導

　　本片的故事是關於紐約劇場界那群迷人且神經質的劇場人，劇中對白精彩，是部可以從電影改編成舞台劇的影片之一。某位影評人稱讚馬基維茲是寫詭辯式台詞及針鋒相對對白的高手，基本上是語言的風格大師。（二十世紀福斯公司提供）

衣。劇場中的大遠景必定是風格化的。莎劇的**史詩**戰爭場面放在舞台上就有點荒謬。劇場中的特寫只有前幾排的觀眾會注意到，除非演員的動作誇張或風格化。此外，除非是非常親密的劇場，否則劇場中的特寫多以言語表之，因此舞台演員多以語言表意，例如我們從哈姆雷特的獨白和對白中得知他對Claudius的態度。舞台上的特寫是「說」出來的，而不是做出來的。

由於以上這些視覺上的限制，大多數戲會避免龐大或瑣碎空間的戲劇動作。劇場的戲劇動作，通常限於**全景**或遠景。如果必須用到極大或極細瑣的空間，則會朝非寫實的方向走：譬如當芭蕾舞或風格化的場面遇上了大遠景式的劇場動作，或者以口白為主的戲遇上了特寫鏡頭式的劇場動作。但是電影則能夠輕易悠遊於大遠景到特寫間，因此能把舞台上無法搬演的場景呈現出來。

劇場美學總是以人為中心：話要由人說出來，衝突也要由演員來加以具體化。電影對人就不這麼倚賴了。電影的美學根基於攝影，任何可拍攝的元素都能成為電影的題材。因而，把舞台劇搬上銀幕雖有難處，但絕少完全行

7-6　緊急搜捕令（Magnum Force，美國，1973）劇照

克林·伊斯威特和阿黛兒·吉岡（Adele Yoshioka）演出；泰德·波斯特（Ted Post）導演

劇場的選角除了他們的長相、才華外，與其他演員配合的身材也是考量的重點。舞台導演絕對注意整體群戲的效果。電影則不然，如圖中，六呎四吋的伊斯威特與吉岡是登對的一對戀人，但事實上五呎四吋的吉岡站在木箱上才能與伊斯威特在近景畫面上看起來相襯，這在舞台上準穿幫。（華納兄弟提供）

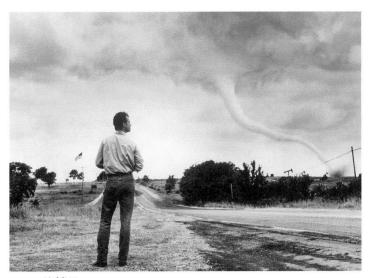

7-7　龍捲風（Twister，美國，1996）

比爾‧派克斯頓（Bill Paxton）演出；詹‧狄‧邦（Jan De Bont）導演

　　電影很適合處理人和自然的關係 —— 在傾向內景的舞台上則很少有這個主題。感謝特效，電影可以超越自然，製造漸近的暴風，事實上一點也威脅不到好像站得很近的演員的安全。（華納兄弟和Universal City Studio提供）

不通的。電影改成舞台劇時，反而會困難重重，例如以外景為主的電影就施展不開。約翰‧福特那些西部片，如《驛馬車》（*Stagecoach*）要如何改編呢？即使以內景為主的電影，也很難加以舞台化，像李察‧賴斯特《一夜狂歡》（*A Hard Day's Night*）的空間轉換，要如何搬上舞台呢？約瑟夫‧羅西（Joseph Losey）之《連環套》（*The Servant*）是靠攝影機角度的運用來顯現其主題與人物刻劃，而這是無法重現於舞台的（見圖11-9）。又比方像柏格曼之《沉默》（*The Silence*），主要的影像都是些空蕩蕩的走廊、門窗，這種技巧更是沒法在舞台上表現的。

　　把舞台劇加以「擴大」（例如把內景都換作外景），卻也不見得是把戲劇改成電影的最好方法。電影並非就等於大遠景大幅度**搖鏡**以及快節奏剪輯。希區考克就發現許多由舞台劇改編的電影之所以失敗，原因是電影導演改編舞台劇時，用了不適當的電影技巧（見圖7-11）把原劇「撐大」，因而失去了原劇結構上的緊密；尤其是遇上那些表達侷限性的戲（無論是身體或心理上），更需要好的改編者尊重原作精神，尋求對等的電影手法來表達（見圖7-9）。

　　本片改編自受歡迎的百老匯歌舞劇，不但在利潤上超過原劇，而且視野也擴大了——有豪華歌舞場面，由派翠西亞・布里區（Patricia Brich）編舞，空間廣闊，竟可配上濤浪拍岸的浪漫海灘場景。背景設在「天真」的1950年代，這部歌舞片可以從虛構的純真、健康以及性壓抑的年代中，呈現各種那個時代的產物。（派拉蒙提供）

7-8b 逝者（The Dead，美國，1987）

安潔莉卡・休斯頓演出；約翰・休斯頓導演

　　電影可以是史詩事件，也可以是小細節的媒介。這部改編自詹姆斯・喬艾思（James Joyce）著名短篇小說的電影，忠實地呈現許多瑣碎微妙的小事件——手的輕微觸摸、別有玄機的一瞥、獨嘗痛苦、獨處時刻等等，這些在舞台上看不出戲劇張力的動作，由於攝影機可以移到更近的範圍，將這些細節羅織成相當詩意的片段。（Vestron Pictures提供）

達斯汀・霍夫曼演出；薛尼・波拉克導演

　　劇場中演員得在換場時換戲服，不能換穿複雜的衣服，電影的化妝及換戲服則愛多久可多久，因為中間可有剪接分段。本片的喜劇圍繞著一個難相處又執著的演員麥可・陶西（Michael Dorsey，由達斯汀・霍夫曼飾）打轉；這位演員找不到工作，因為合作的人以為他是「難相處的混球」。他不氣餒，假扮成為桃樂西的中年女演員，主演英國白天肥皂劇。桃樂西後來紅遍半邊天，受觀眾和劇組工作人員的愛戴。電影中最可笑處在於桃樂西必須經常快速換裝，以應付不速之客在他卸妝下戲後來訪，然而實際上霍夫曼總得花幾個小時由專家及服裝師幫他變成桃樂西。本片是探討演員世界的佳作，也是女性主義經典電影。麥可扮演桃樂西時，發現自己好的一面，他後來承認：「我是個當女人比當男人好得多的人。」麥可・陶西和桃樂西兩個人都是霍夫曼最好的表演，但波拉克宣稱他討厭導演此片，因為霍夫曼是個「難相處的混球。」（哥倫比亞提供）

導演

　　在1950年代中期，法國《電影筆記》推廣了**作者論**（auteur theory），強調導演在電影藝術中的重要性，認為負責**場面調度**者即為「真正的作者」，其餘合作的人，像劇作家、攝影師、演員及剪接師等都只是這位作者在技術上的助手。作者論無疑地誇大了導演的權力，尤其是在美國，片廠制度因注重的是團隊合作，而非個人的表現；曝光的是**明星**而非導演。無怪持作者論的影評人，在美國要特別鼓吹作者的重要性了。

　　即使是今天，大部分的好電影（不論哪個國家）都是「導演」的電影。說一部電影除了導演手法外，其餘樣樣都好，就好像說一齣戲除了劇本外，樣樣都好一般矛盾。我們也許會覺得一部導演很差的電影很好看，也許會喜歡一齣寫得很糟的戲，那是因為我們的眼光被一些次要的層面如演技、布景所吸引。風格化的攝影或優秀的演技常讓作品起死回生，這時，演員、場景

設計或攝影師的傑出光芒就蓋過電影導演或劇作家。

　　舞台上的導演基本上負責的是詮釋的藝術，如果我們看了齣很糟的《李爾王》，我們不會怪莎士比亞的劇本寫得不好，只會怪導演的詮釋有問題。劇本是戲的靈魂，劇作者已替導演能作的事設了限，舞台上導演所司的各種視覺元素，與劇本相比都是次要的。劇場導演和劇本的關係，正如同演員與其所扮演之角色的關係：演員能讓劇本生色不少，但這些貢獻通常不及劇作本身。

　　舞台導演是劇作者和工作人員之間的橋樑，負責各部門溝通的工作，對詮釋劇本定出一個大方向，再引導演員、設計師等進行各部門詮釋工作。身為導演，必須以整體效果為重，使各部門的表現能臻於和諧。舞台導演在排演時最有影響力，等幕一升起，導演對舞台上的種種就無能為力了。

7-10　小狐狸（The Little Foxes，美國，1941）

丹・杜義（Dan Duryea）和卡爾・班頓・瑞德（Carl Benton Reid）演出；威廉・惠勒導演

　　巴贊認為改編舞台劇最大的挑戰是將舞台的人工空間轉換到電影的寫實空間而不失原味。例如在莉莉安・海曼的舞台劇中，這場戲原發生在主場景客廳中，惠勒的設計反而更寫實且更具戲劇張力。圖中誤入歧途的父親和慵懶成性的兒子在自家的浴室中一起刮鬍子，邊躊躇計算著詐騙一個親戚。但兩個人卻不願意坦白，彼此背對著不願對看，只對著鏡子中的對方談話。巴贊稱道：「《小狐狸》中這個可說目前改編舞台劇最完美最電影化的鏡頭，比起其他戶外推拉軌、自然景、美如詩畫的景觀來得更好。」（雷電華提供）

7-11a　慾望街車（A Streetcar Named Desire，　美國，1951）

費雯・麗和馬龍・白蘭度演出；伊力・卡山導演（二十世紀福斯公司提供）

　　如何將舞台劇「擴展」為電影並無硬性及簡單的規則，有時最好別畫蛇添足，好像伊力・卡山改編田納西・威廉斯（Tennessee Williams）名劇時，原想添加場面，把舞台上憶及的猥瑣事件拍出來，用以戲劇化地形容脆弱的白蘭琪。但他的實驗並不成功，他承認多不如少：「該劇的力量完全來自其壓縮的處理：白蘭琪被困在兩個小房間，逃也逃不出去。」卡山決定把全片放在兩個擁擠的房間拍攝。電影大為成功，得了許多獎。

　　另一方面，《溫馨接送情》電影成功，因為它把舞台劇擴展了。阿佛烈・烏瑞（Alfred Uhry）的半古裝劇原在舞台上僅是三個簡單角色的素描，既無布景，演員也僅是虛擬象徵性

地與道具表演。但烏瑞自己改編的電影，增加了事件、角色，也有實景，評論者均以為電影優於舞台劇，因為它質地更豐富，時空更明確，獲得了奧斯卡最佳影片大獎，烏瑞自己也獲得最佳編劇獎。

7-11b　溫馨接送情（Driving Miss Daisy，美國，1989）

丹・艾克羅（Dan Aykroyd）、潔西卡・譚蒂（Jessica Tandy）和摩根・費里曼（Morgan Freeman）演出；布魯斯・貝瑞斯福特（Bruce Beresford）導演（華納兄弟提供）

7-12 生之慾（Ikiru，又名To Live，日本，1952）

黑澤明導演

　　舞台上的物體大小始終一樣，在電影中，物體的大小則是相對的。例如圖中這個深焦鏡頭，圖中三個層次（前景、中景、背景）的物體，形成強烈的諷刺對比。主角（志村喬，即靈堂中照片者）得知自己患癌症後，在死前最後幾日做了許多有意義的事。在電影的回溯片段中，他一頂皺皺的帽子象徵他謙遜及堅忍的性格。圖中喪禮的守靈之夜，他的同僚全來參加。鏡頭的位置讓樸實不矯飾的帽子隱隱地對比了中景同僚們強擠出遺憾的表情與背景過於形式化的祭壇。在劇場中每個觀眾對舞台都各自有其獨特的視角，空間的技術很少能處理成這樣。但在電影中卻很普通，由攝影機統一為一個觀點。（Brandon Films提供）

　　相形之下，電影導演對最後成品的控制就大得多。電影導演對作品的要求可以非常精確，這在舞台上是辦不到的。電影導演可以完全照他們想要的樣子來拍攝人與物，且可以一再重拍；電影靠影像來傳遞訊息，而導演決定了所有視覺上的元素：鏡頭之選擇、攝影機角度、燈光、濾鏡之使用、光學效果、構圖、攝影機之運動以及剪接。有時候，導演甚至決定了服裝、布景及外景。從舞台導演與電影導演對場面調度之處理，最能看出兩者的差異。舞台導演頗受侷限，只能一場戲一個景去處理，所有活動方式都侷限於這一區域。

　　舞台本身的三度空間，使得導演必須運用特定的概念，才能對空間作清晰的界定。拿傳統式的馬蹄型舞台來說，觀眾得假裝是從被移開的第四面牆

7-13 《悄悄告訴她》
(Talk to Her，西班牙，2002)
的排演照

佩卓・阿莫多瓦編導的三
幀彩排劇照

一個電影導演到底要
「導」多少？這依各人不同，
有些導演只要和演員事前溝
通角色狀態後，幾乎不再和
他們討論。這些極簡主義者
似乎在說：「給我看看你能
做什麼？」約翰・休士頓即
為一例，有個女演員有次問
他到底演某場戲時該坐下還
是站著？他回答說：「我不
知道，你累了嗎？」

其他導演，比方阿莫多
瓦就什麼事都親力親為。上
圖裡，穿黑襯衫的阿莫多瓦
站在新娘新郎旁邊看著，他
想：「我該在此放攝影機
嗎？為什麼？如果放在神父
另一邊呢？」他和攝影指導
在排練時會一路擺鏡位及調
燈光。中圖則看到他正在示
範動作給演員Javier Cámara
看，另一位演員Dario
Grandinetti則在旁觀看。有
些演員很討厭這種明確指
示，但阿莫多瓦不但是西班

牙最成功的商業導演，也是國際上最為人敬重的藝術家，他是世界級的「電影導演」，演員都
願遵從他的要求。下圖他擁著演員Rosario Flores，指導她角色在某劇中的心理狀態。這種親
密的合作關係，可幫助演員）百分之百專注於情緒和想法。當然，他片中的表演永遠很傑
出。（Sony Pictures Classic提供）

向屋內窺視；當然，那面「牆」上沒有家具，演員也不能背「靠」著那面「牆」太久，以免觀眾聽不到他的聲音；如果是伸入觀眾席、三面開展的舞台，演出者就必須顧及環繞周圍的三面觀眾，而不能只對一方表演。

電影導演則以二度空間來呈現立體的三度空間。即使運用深焦攝影，所謂的「景深」也依然是假的（見圖7-12）。不過二度空間的影像自有其優點。由於攝影機可以隨意安置或移動，電影導演自不受限於場景或舞台概念的空間。水平視線的遠景鏡頭，多少對應了傳統馬蹄式劇場觀眾的視野，但電影中用到特寫時，並無損於空間的延續性。攝影機以景框界定出「特定的空間」，景框就如同舞台上的「牆」。於是每一個鏡頭都意味了一個新的被界定空間，也都自有其暫時的各種向度。更有甚者，攝影機的運動，使電影導演能夠不斷地變換被界定的空間，以達成最佳的效果，卻不會對觀眾造成混淆。因此，演員可以從任何方向入鏡；而攝影機的**推拉或升降**，更能把觀眾帶進場景之中，讓靜止的物體從觀眾身邊流過。正因為攝影機的鏡頭代表了觀眾，觀眾也就能隨著攝影機而四處游走了。

舞台導演的場面調度受限於場景，多少得作某種程度的妥協，既要追求表現，又必須求其清晰，這對寫實取向的戲而言是很困難的。電影導演因為可以運用鏡頭，在這方面也就較不需要妥協。有些電影可以用到一千個以上的鏡頭，導演也可以用五、六個鏡頭拍同一件東西 —— 有的鏡頭是為了把這東西清楚地呈現，其餘的鏡頭則是為了效果的表現；又或者演員可以背對攝影機，而聲帶卻讓觀眾能清晰地聽見演員說的話（見圖2-12b）。拍攝演員時，也可以將某些視覺障礙置於攝影機和演員之間，例如一扇玻璃窗，或者是樹的枝幹。由於電影鏡頭無需一鏡到底，可以為了效果表現而暫時捨棄清晰，是電影鏡頭佔的優勢。

將舞台劇改編成劇本時，導演通常有上千個選擇，甚至將原著改成劇作家想像不到的樣子。如果是古典作品，導演也可以強調其心理、社會或史詩特性，這可由電影中的空間運用來決定，如將劇中動作安排在舞台上或實景裡，不過這些決定一定會改變作品的意義。

布景與裝置

在最好的影劇作品中，布景都會成為主題與人物的延伸，布景可以傳達許多訊息，尤其是在電影中。舞台上的布景無須像電影搭景那麼周密細緻，

7-14a 《Just Another Girl on the I.R.T.》(美國,1993) 宣傳照

萊絲里‧哈里絲(Leslie Harris)導演(左方手拿拍板的站立者)

　　實景拍攝引人之處不消說主要是因為便宜。它還給了電影一個毋庸置疑的真實面貌:如假包換。對預算很緊的新導演如哈里絲來說,光這兩個優點就使得他們非得實景拍攝不可。(Miramax Films提供)

7-14b 剪刀手愛德華(Edward Scissorhands,美國,1990)

強尼‧戴普演出;提姆‧波頓(Tim Burton)導演

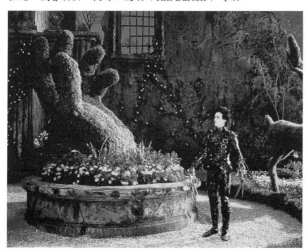

片廠布景的魅力通常來自非現實性,最好的例子宛如本片的幻想世界,片廠布景可容許導演製造神奇,靈幻的世界,一景一物皆人工製造而非偶然。波頓是近代電影最佳的表現主義導演,將燈光、色彩以及神話和想像幻化成神奇世界的魔術師,全在封閉的片廠製造,遠遠離開雜亂乏味的現實場景。(二十世紀福斯公司提供)

7-15 《硫磺島浴血戰》（The Sands of Iwo Jima，美國，1949）拍攝過程

約翰・韋恩（前排中）演出；亞倫・端（Allan Dwan）導演

片廠使導演更能準確地掌握現場。有時為了製造外景的感覺，特別用背景放映（rear projection）方式，將影像放映在透明銀幕上，讓演員和布景置於影片之前，再用攝影機同步拍下整個演出和背景放映，如圖a。但真正拍下的畫面如b，雖幾可亂真，但背後的背景畫面還是顯得有些平面，並且泛白。今天，這項技術已經為數位電腦技術所取代。即便是天空和整體氛圍都可以電子化修改。（Republic Pictures提供）

因為劇場的觀眾離舞台太遠，無法看清細節。舞台導演能用的景有限，通常每一幕只有一個景，不像電影導演簡直無止無盡，拍外景戲的導演尤其不受限制。

舞台導演能使用的劇場空間有限，所以總是得一再地牽就其布景，如果他用了太多後台的空間，觀眾會有視聽上的障礙。如果他用高台使演員具權威感，還得想辦法快速而合理地將演員弄回原位。舞台導演所能用的空間有一定的大小，通常是像「遠景鏡頭」的範圍。當舞台導演想暗示戲中的空間極大時，他可試著以小喻大，也可以用畫了天空的景片來幫助觀眾想像。至於舞台導演為顯空間之侷促，而將表演區域劃得很小時，必須注意長時間把演出侷限在一小塊區域，會使觀眾很不舒服。舞台導演也可以用線條、顏色或物件顯示人物的心理狀態，但要具機動性，必須能將這些設計，視劇情需

7-16　卡里加利博士的小屋（The Cabinet of Dr. Caligari，德國，1919）

康拉德・維特（Conrad Veidt）和華納・克勞斯（Werner Krauss）（戴帽者）演出；赫曼・華姆（Hermann Warm）、華特・羅里格（Walter Röhrig）及華特・萊曼（Walter Reimann）設計；羅伯・韋恩（Robert Wiene）導演

　　一次世界大戰後，德國興起一股表現主義風潮，認為視覺設計的重要性凌駕一切。這個運動影響了劇場、平面藝術及電影。是種沉浸在焦慮與恐怖的風格。所有場景蓄意人工化：平板、明顯用畫的、顛覆傳統的透視與比例大小，目的在呈現人如夢似幻般的心智狀態，而非某個實地地點。燈光與布景也小心安排，刻意製造陰影，以期扭曲形狀，塑造如幻覺般的氣氛。畫面上絕對避免出現地平線與垂直線，盡量布滿斜線以製造不穩定感及視覺的障礙。演員誇張、扭曲如機械般的表演風格傳達人格解體的企圖。（Museum of Modern Art 提供）

7-17a　齊格菲（Siegfried，德國，1924）

保羅・瑞希特（Paul Richter）演出；佛利茲・朗導演（UFA提供）

　　德國表現主義運動黃金時期是1920年代，但其影響之鉅，在美國尤其明顯，此二幀劇照可以為證。舞台大導演麥克斯・萊恩哈特（Max Reinhardt）是始作俑者，他的設計理論使他宣稱「充滿靈魂置景」的理想，大部分德國表現主義藝術家的公開目標均是輕寫實而重絕對的抽象。佛利茲・朗風格化的布景完全在片廠製造，而提姆・波頓則放在戶外，但兩片都強調糾結的樹木枝幹，飄浮的霧氣，乾枯的樹葉，以及乾澀焦慮的奇幻氣氛。見艾斯納（Lotte Eisner）所著 *The Haunted Screen: Expressionism in the German Cinema and the Influence of Max Reinhardt*（Berkeley: University of California Press, 1973）中有大量圖像之分析。

7-17b　斷頭谷（Sleepy Hollow，美國，1999）

強尼・戴普、克麗絲汀・李秋（Christina Ricci）和馬克・匹克林（Marc Pickering）演出；提姆・波頓導演（派拉蒙和Mandalay Pictures提供）

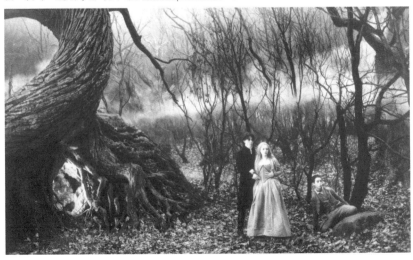

7-18 巴頓・芬克（Barton Fink，美國，1991）

約翰・特特羅（John Turturro）和強・波立托（Jon Polito）演出；科恩兄弟
（Joel and Ethan Coen）導演

　　這部有時代背景的電影有多重樂趣，其中之一即其絕佳的「新裝飾藝術」
（Art Deco）風格的布景及陳設。這種風格在1925至1945年支配了整個歐洲和美
國，流線形的線條，簡單的裝飾，優雅的曲線條，頑皮的鋸齒狀曲線，被視為近
代設計的前鋒，事實上，這種風格在美國1930年代新裝飾藝術的顛峰期就被稱為
「現代派」。其不俗的流暢形式善用現代工業材料，如塑膠（在1930年代被稱為
Bakelite或Lucite）、鋁、鉻和玻璃金板等材質。光源經常是間接的，從牆上的裝飾
品後面或由透明的玻璃牆後透出，彎彎曲曲的線條反抗方方正正的嚴謹形式。風
格化的雕像，通常是修長的女性裸像或男子肌肉發達的半裸像，展現前衛的魅力
和超酷的風格。（二十世紀福斯公司提供）

要而快速隱現才好。

　　電影導演在使用布景上有較大的自由度。電影能在室外拍攝，是電影的
一大優勢，許多大導演的主要作品都以外景戲為重。像葛里菲斯、艾森斯
坦、巴士特・基頓、黑澤明、安東尼奧尼、約翰・福特、狄・西加、雷奈等
人的作品。史詩式電影更少不了以大遠景對廣大山河的描繪。其他**類型**，尤
其是高度風格化、故意脫離現實的類型，則多半是片廠內搭景拍成的：像歌
舞片、恐怖片及大部分時代電影等。這些類型多半需要一個帶魔幻意味的封
閉空間，現實生活中攝取的影像常和這種片子格格不入。

　　以上只是大概的歸納。依然有幾乎全部在棚內拍攝的西部片，也有實地
外景拍攝的歌舞片。主要還是看什麼樣的景，以及如何運用而已。歌舞片如
明里尼之《金粉世界》（*Gigi*）使用真實場景，提高其風格化效果（見圖6-

7-19a　搶救雷恩大兵

（Saving Private Ryan，美國，1998）

湯姆‧漢克演出；史蒂芬‧史匹柏導演

　　不同的戰爭有不同的顏色，什麼顏色被允許用於電影中和拍攝的地點有關。這使得那些戰爭片看起來完全不同，這些完全由故事背景所決定。本片是二次世界大戰被戰火蹂躪過的歐陸背景，其紀錄片般的影像總是灰撲撲，一片廢墟狀，好像多年戰火的死亡和破壞使自然完全耗盡。（夢工場提供）

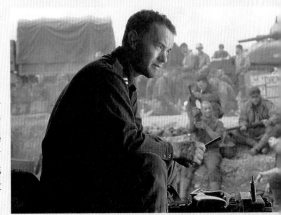

7-19b　前進高棉（Platoon，

美國，1986）

湯姆‧布藍傑（Tom Berenger）演出；奧立佛‧史東導演

　　越戰部分是在砲火轟過的熱帶叢林中打的，茂密的樹林常隱藏著說不出的恐怖和雙方造成的慘狀。戰爭中，自然被嚴重破壞，轟炸造成一片焰火地獄，煥發出紅、黃以及熾熱的白色。（Orion Pictures提供）

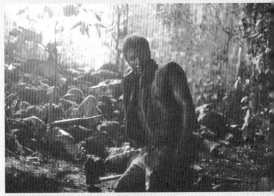

7-19c　黑鷹計劃（Black

Hawk Down，美國，2001）

雷利‧史考特導演

　　寫實主義通常被視為無風格之風格，一種不惹人注意的呈現方式。但也不一定總是如此。史考特是電影史上大風格家之一，他營造煙霧瀰漫的氣氛著名到電影界老手稱之為「雷利‧史考特樣貌」（Ridley Scott look）。此片在沙漠薩

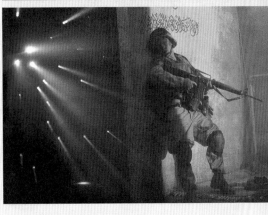

摩里亞拍戰爭場面，需要十分寫實，但劇照顯示，即使完全寫實，影像仍可以很漂亮。（Revolution Studios提供）

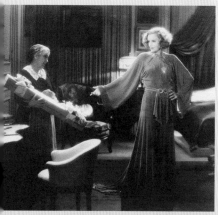

7-20a 大飯店（Grand Hotel，美國，1932）

葛麗泰・嘉寶演出；塞德瑞克・吉本斯（Cedric Gibbons）藝術指導；亞德里安（Gilberto Adrian）服裝；艾德蒙・高汀導演

米高梅片廠有「片廠之第凡內」美稱，以其華麗、富饒、昂貴的製作品質為豪。在1930年代，它是好萊塢最多產的片廠；大片土地上擁有二十三座製作有聲片的攝影棚，此外，在一一七英畝的地上有一座湖泊、一個港口、一座公園、一片森林以及許多不同時代、不同風格的街道、房屋。這些景觀大部分均是吉本斯於1924年至1956年任職米高梅藝術總監時所完成。（米高梅提供）

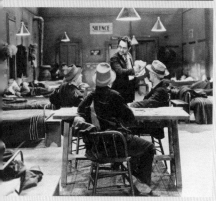

7-20b 小凱撒（Little Caesar，美國，1930）

愛德華・G・魯賓森（Edward G. Robinson，站立者）演出；安東・葛羅特（Anton Grot）藝術指導；茂文・李洛埃（Mervyn LeRoy）導演

葛羅特是華納公司從1927年到1948年的藝術指導。然而不同於他的對手如吉本斯、德瑞爾（Dreier）和葛格雷斯（Polglase）的風格，葛羅特積極參與主要影片的設計。他早期的作品帶有德國表現主義傳統，然而很快即展露多種風格的才華。他可為像《小凱撒》的這類影片呈現粗獷的寫實世界，也為巴士比・柏克萊的歌舞片如《淘金者》創造超現實、如幻似夢的場景。（華納兄弟提供）

7-20c 翡翠谷（How Green Was My Valley，美國，1941）

納桑・朱仁（Nathan Juran）及李察・戴（Richard Day）藝術指導；約翰・福特導演

二十世紀福斯公司的藝術指導均擅長處理寫實場景，如圖中十九世紀末二十世紀初的威爾斯礦區村落，搭建在一處加州河谷，面積達八十英畝。像這樣精確擬真的場景在拍攝後並不拆除，因為只要稍加修改，即可改裝成其他場景。例如，在福特完成此片兩年後，這裡即被改建成《月亮下去了》（The Moon Is Down）片中被納粹佔領的挪威村落。（二十世紀福斯公司提供）

7-21　阿瑪珂德（Amarcord，義大利，1974）

丹尼羅‧多那提（Danilo Donati）藝術指導與服裝設計；吉西普‧羅東諾（Giuseppe Rotunno）攝影；費里尼導演

　　對費里尼而言，雖然以寫實主義風格開始他的電影生涯，但很快地，片廠成為他與「魔術師」——多那提和羅東諾——一起創造影像的理想地點。他說：「對於我們這類導演而言，電影是透過想像和幻想去詮釋及重建現實的方法。利用片廠的搭景是必然之舉。」（New World Pictures提供）

32a）。就如法國電影史家喬治‧薩杜爾（Georges Sadoul）所說：「片廠和實景的二分法，及盧米葉和梅里耶的對比對於解決寫實主義與藝術的問題是個虛假的對立。完全發生於戶外的電影應在實景拍攝，完全寫實的片子則得在片廠內拍。」

　　場景設計如電影的其他方面一樣，也依傳統被簡分為寫實主義及形式主義兩種。在《國家的誕生》中，葛里菲斯誇耀地宣稱，他的場景都是真實事件的複製——像約翰‧福特拍林肯遇刺的戲院或解放黑奴的簽字場面，這些場景都是依當時的照片重建的。而葛里菲斯全在片廠內複製場景。相反的，真實場景卻被利用來製造人工的（形式主義的）效果。例如，拍《震動世界的十天》（即《十月》）時，艾森斯坦在冬宮做了好幾個月的陳設，電影中的景像是巴洛克式，結構豐富，形式複雜。雖然艾森斯坦選擇實景是因為其真實性，而不是因其讓演出有生動的背景。每個鏡頭都經過仔細的設計，都利

用其原有的陳設形式，對情緒影響有明顯的貢獻（見圖10-8），這是寫實主義或形式主義？

寫實主義這個名詞並不單純，它有多樣的風格。某些評論家則用些修飾性的名詞如「詩意寫實主義」（poetic realism）、「紀錄寫實主義」（documentary realism）及「片廠寫實主義」（studio realism）來做更好的區分。在寫實主義中，美的本質也是很複雜的。形式之美在詩意寫實主義中是個重要的成分，費里尼早期的作品如《卡比莉亞之夜》（*The Nights of Cabiria*）中，漂亮的演出及美學處理引人入勝。同樣的，約翰·福特在猶他州的碑谷等地拍了九部西部片，是由於其景觀美，福特是個偉大的景觀藝術家。許多寫實主義電影都是在片廠裡拍的，其風格也多少用到這種「附帶的」視覺美。

在其他寫實主義電影裡，傳統上較不重視美感。電影中美學價值的主要標準是像龐蒂卡佛（Gillo Pontecorvo）的《阿爾及爾之戰》（*Battle of Algiers*）則是特意造成粗糙的效果。這個故事是敘述阿爾及利亞人欲從法國殖民主手中爭得自由。全片都在阿爾及利亞的街道及房屋拍攝，場景大量

7-22　異次元駭客（The Thirteenth Floor，美國，1999）

特效統籌是約翰·S·貝克（John S. Baker）；視效總監為喬·鮑爾（Joe Bauer）；約瑟夫·魯斯納克（Josef Rusnak）導演

　　舞台劇和電腦沒什麼關係，但電影，尤其是科幻片，用電腦造景已是司空見慣。本片探討電腦虛擬的無限潛力，裡面只有人是真的。（哥倫比亞提供）

利用其美學上的美感。事實上，龐蒂卡佛在形式組織上的缺失是：他拒絕耽溺於「風格」中，他認為這是他做為藝術家的主要優點。素材在道德上的力量遠比形式上的考慮還重要，場景之美在於真實。這類電影中，風格被認為是美化（扭曲），一種虛偽的形式，因而是醜陋的。《歷劫佳人》的誇飾場景及道具正與其題材相符。

有某些人拍片非常推崇寫實主義。例如，約翰‧休斯特在熱帶拍《非洲皇后》是因他知道不必擔心眾多的細節，如：如何讓演員流汗，或如何讓他們的衣服黏在皮膚上。但著迷於真實性最有名的導演是馮‧史卓漢，他以厭惡攝影棚場景聞名。在《貪婪》中，他堅持演員得真的生活在簡陋的屋子中，來「體會」片中的低水準生活。他強迫演員穿上破舊的衣服，讓他們失去真實生活中的安適感。也許是因他的工作人員經歷了這些嚴酷的辛勞，這

7-23　無人地帶（No Man's Land，波士尼亞，2001）

布蘭科‧杜傑里奇（Branko Djurié）；何內‧比托拉傑（Rene Bitorajac）演出；丹尼斯‧塔諾維其（Danis Tanovió）導演

　　這部政治黑色喜劇情境也許幾乎被荒謬劇作家貝克特（Samuel Beckett）夢到過。塔諾維其和貝克特都表達了人性陰暗的喜趣面。兩個敵對士兵分屬波士尼亞和塞爾維亞人，在波士尼亞戰爭中困在敵我交界的戰壕中，兩人互不信任，誰逃開誰就會被槍殺，一個受傷的士兵躺在附近，身下壓著一個會爆的地雷，只要他移動，地雷便會爆炸，旁邊兩個士兵也無法倖免。這個可怕的敘事前題，使導演能夠嘲弄人類愚行。但在表面的荒誕下，人性偶而亦會照亮此陰暗的道德領域。怪的是，這部電影還非常好笑。（聯美提供）

部電影呈現了高度的真實性。

　　大場面的電影通常需要最耗費心力的場景。古羅馬或古埃及的歷史性重建花費甚鉅，在這種類型中，他們有成有敗，因為大場面是主要的吸引力，其中最有名的是葛里菲斯《忍無可忍》中的巴比倫的故事。這些場景空前的龐大使失控的預算升到前所未有的高位 —— 一千九百萬美元 —— 這在1916年是個天文數字。巴比倫王子貝夏沙（Belshazza）盛宴的宴客場面就號稱花了二十五萬美元，並雇了超過四千個臨時演員。這個故事需要建一座有城牆的城市，其規模之大，在數年之後成了某種象徵 —— 成為尖酸刻薄的人口中的「葛里菲斯的荒唐事」。這個景長約四分之三里，其宮殿巨大的柱廊由高五十呎的柱子支撐，每根柱頂有一個豎立的象神大雕像。在宮殿之後，是高塔及防禦牆，其頂上有如瀑布般傾瀉而下的奇花異草，裝飾成貝夏沙著名的空中花園。城的外牆有二百呎高，其厚度足夠讓兩輛馬車並馳而過。更驚人的是，這些布景建造時都沒有建築上的計畫。葛里菲斯不時有意見，他的**藝術指導**沃特曼（Frank "Huck" Wortman）及工作人員則日復一日地整修這些場景。

　　形式主義的場景通常都在片廠搭成，才不會受到真實的污染滲透。魔術（非寫實主義的）是其目的。梅里耶是個典型的例子。他被稱為「電影的凡爾納」（譯注：凡爾納，Jules Verne, 1828～1905，法國作家，現代科幻小說鼻祖。著名作品有《海底兩萬里》及《環遊世界八十天》等），因其變戲法的表演風靡了大眾。梅里耶總是畫布景，通常用「假像」（trompeloeil）透視法暗示景深。他融合劇場演員和奇特的布景來製造夢幻般的氣氛。他用**動畫、縮圖**（縮小模型）及光學詭技，使觀眾如醉如癡（見圖4-4b）。

　　形式主義場景引起我們對神奇感覺的興趣。義大利著名設計師多那提（Danilo Donati）的作品就是一例。在費里尼的《愛情神話》（*Satyricon*）、《阿瑪珂德》（*Amarcord*）及《卡薩諾瓦》（*Casanova*）中，誇大的服裝及場景都是純想像的產品 —— 費里尼的作品就如多那堤作品。導演會向設計師提供初步的概念，他們得密切合作以決定電影的視覺設計。他們的魅力令人興奮，既詼諧又優美。例如《阿瑪珂德》是費里尼少年時家鄉小鎮雷米尼（Rimini）的風格化回想（其片名在羅馬方言中的意思是「我記得」）。但費里尼是在片廠拍這部片子的，不是外景。他希望抓住的是感覺，而不是現實。在電影中，鎮民們因身處狹隘偏遠的社區，而感到窒息。他們非常孤寂，渴望有新奇的事物改變他們的生活。當他們聽到有一艘巨大的豪華遊輪

瑞克思號（Rex）將經過離鎮數里的外海時，大家決定划船出海迎接。數以百計的人湧上小船駛出海岸，像虔誠的朝聖者。他們等在海上，近傍晚時，起了一陣薄霧。在一條船上，有一個迷人的性感女子，深信某些人和她一樣對生活不滿意。她到三十歲仍未婚，沒有小孩，還未發揮潛力，她那「滿溢熱情的心」還未找到一個「真正能獻身的男人」。午夜過後，鎮民仍摯誠地等待。當大部分的人都在小船上熟睡時，有個男孩大叫：「來了！來了！」用燈光裝飾得富麗堂皇的遊輪像個優美的幽靈輕輕滑過（見圖7-21）。當鎮民歡樂地招揮手大叫時，尼諾・羅塔令人銷魂的音樂漸漸增強。性感女喜極而泣，當一個眼盲的手風琴師興奮地問：「告訴我，它是什麼樣子？」時，她興奮地告訴他。不過，這艘幽靈船就和出現時一樣神祕，它又被大霧吞沒，悄悄地隱沒於黑暗之中。

在好萊塢片廠的黃金時期，每一個**大片廠**都有其特殊的視覺風格，這大都是由每個片廠的設計師決定。某些人被稱為製作設計師（production designer）、藝術指導（art director）或是場景設計師（set designer）。他們的工作是決定每部片子「外貌」（look），他們和製片及導演需要密切合作來決定場景、裝置、服裝及攝影風格的統合，以製造統一的效果。例如，米高梅長於迷人、豪華及奢侈的製作，它的藝術指導塞德瑞克・吉本斯（Cedric Gibbons）使每部電影都有「米高梅」的風格（見圖7-20a）。由於所有的片廠都希望盡可能改變他們的作品，然而，他們的藝術指導必須是多才多藝的。例如，雷電華的范・納斯特・波葛雷斯（Van Nest Polglase）設計了一些風格互異的電影。如《大金剛》（King Kong）、《禮帽》、《告密者》（The Informer）及《大國民》。派拉蒙的漢斯・德瑞爾（Hans Dreier）是在德國的烏發（UFA）片廠起家的，他擅於製造神祕及浪漫幻想的感覺，就像史登堡電影中的感覺。德瑞爾也為劉別謙的《天堂問題》（Trouble in Paradise）設計華麗的裝置藝術場景，和比利・懷德的《紅樓金粉》中俗麗的好萊塢別墅一樣。華納兄弟公司的藝術指導安東・葛羅特（Anton Grot）是個設計髒亂的、寫實主義的專家（見圖7-20b），華納宣稱他們的場景是「從今天的頭條新聞上撕下來的」，這是他們的宣傳廣告詞。華納喜歡強調工人階級生活的典型類型片：幫派電影、都市通俗劇及普羅階級的歌舞片。但葛羅特也替許多不同風格及類型的片子工作，如他替《仲夏夜之夢》（A Midsummer Night's Dream）設計迷人的場景，不幸的是，這片子除此之外乏善可陳。

7-24　銀翼殺手（Blade Runner，美國，1982）

哈里遜・福特演出；雷利・史考特導演

　　《銀翼殺手》可說是混合科幻小說、黑色電影、為賞金捉拿強盜的西部片（bounty-hunter western）與愛情故事的混血電影，它的視覺風格也同時綜合了許多種類型。為此片共同貢獻才華的有藝術指導大衛・史奈德（David Snyder），製作設計勞倫斯・G・保羅（Lawrence G. Paul），特效大師道格拉斯・楚布爾（Douglas Trumbull），攝影指導喬丹・克隆尼威斯（Jordan Cronenweth）。故事背景是2019年洛杉磯，大自然變得狂暴無可預測，豪雨使一座擁擠的城市氾濫成災。煙、霧與蒸氣增加，這座城市充斥煙薰。夜晚時分，粗俗霓虹燈管閃爍，廉價的東方情調告示牌以及充滿誘惑的廣告招牌、破敗的機械廢棄物充斥每個角落，整個城市髒亂不堪，像座大垃圾場。配音傳來奇異的聲音，各種回音、活塞的敲擊聲、飛行器來回的呼嘯聲。這是一座被科技產品充塞得喘不過氣來的城市。（華納兄弟提供）

　　有時候在特定的要求下，片廠會建造永久的**戶外搭景**，可以一用再用；例如：世紀初的街道、歐洲的廣場、都市中的貧民窟等等。當然他們都可用新的家具使其看起來每次都不一樣。有大量戶外搭景的是米高梅公司，雖然華納、派拉蒙及二十世紀福斯公司也誇口他們擁有不少。並不是所有持久的場景都離片廠很近，在洛杉磯郊外建的場景較便宜，因為地價不會過高。假如一部電影需要龐大的場景——像《翡翠谷》中的礦村——都是建在離片廠有幾里路的地方（見圖7-20c）。同樣的，大部分片廠都有西部邊陲小鎮、大農場及中西部農場座落在洛杉磯城郊。

　　場景中的物體是如何使故事素材及導演的藝術視野之本質具體化呢？英

國設計師羅伯・馬利—史帝文斯（Robert Mallet-Stevens）指出：「一個好的電影場景必須能運作（act），不論是寫實主義或形式主義、現代或古代，都必須適得其所。場景必須在角色出現前代表角色，它必須表現出其社會地位、品味、嗜好、生活方式、個性，場景得和表演有密切的連繫。」

場景也能幫助劇情之推展，費里尼的《大路》（是他最寫實主義的電影）就利用自然景觀的改變呈現了人物內心世界的轉化。主角和他單純的助手快樂地穿州過府賣藝。但後來他拋棄了她（助手），朝山裡走，景色慢慢地變了：樹葉掉了、遍地雪污、天空灰暗。這改變是主角心情的寫照：大自然也為孤獨瀕死的助手悲哀。

舞台的景只在幕啟時受到矚目，一旦演員上台，立刻為觀眾所忽視了。電影導演則可隨時把觀眾的注意力帶到布景上，提醒觀眾這布景所具有的意義，電影導演能根據需要（考慮其主題及心理因素），以一連串的鏡頭來呈現一個景。在羅西的《連環套》中，一截樓梯成了片子主題的象徵。主僕兩人在樓梯上的相對位置不斷顯示了主僕間勢力的消長（見圖11-9），樓梯成了兩人權力鬥爭的心靈戰場，而梯上的扶手柱，也被羅西轉化為監禁主人的牢獄之柱。

即使房裡的傢俱也能為主題或心理情境服務。艾森斯坦在演講時曾大談一場戲中的一張桌子，這堂課的作業是改編巴爾扎克的小說《佩禾・戈錫歐》（*Père Goriot*）。這場戲發生在晚餐桌上，照巴爾扎克的描寫，這張飯桌是圓的，可是艾森斯坦令人信服地說明了為什麼拍成電影時，圓桌並不適合的；因為圓桌意味了平等，每個人都是圓周的一分子。為了要表現一棟公寓裡高度層級化的階級體系，艾森斯坦建議改用一張長方形餐桌，公寓的女主人坐在上首，她喜歡的房客在靠近她的兩側落坐，而卑微的戈錫歐則孤伶伶地坐在桌子下首。

像這種細緻的考慮，正顯示了大師與技匠的差別。一部電影的景可以強到成為整部片子的中心焦點（見圖7-24）。庫柏力克拍《二○○一年：太空漫遊》時，用了大部分時間拍太空船、太空運輸站以及那綿延無盡的外太空。幾名劇中人幾乎成了配角，比起片子真正的重心——景，劇中人實在顯得極為無趣。要把這部片子搬上舞台是不可能的，其映像語言根本不能轉換成劇場的規格。庫柏力克的電影就如巴贊所形容的，電影的功能是「展現舞台無法處理的細節」。

系統化的場景設計得考慮以下幾點：

1. 內景或外景　如是外景，要如何象徵氣氛、主題及角色性格？
2. 風格　是寫實而生活化的，還是風格化而有點扭曲的？或者是特殊的風格，如殖民時代的美國風，等等。
3. 搭景或實景　為什麼會選實景？對角色有何影響？
4. 時代　時代背景是何時？
5. 階級　人物是屬於哪個階層？
6. 大小　場景多大？富人的房子通常比窮人大，窮人的房子多半狹小擁擠。
7. 佈置　傢俱如何佈置？有何象徵意義或特殊品味？
8. 象徵功能　場景及傢俱的佈置表現何種整體影像？

戲服與化妝

在許多細緻的影劇中，戲服與化妝不只是增強幻象，更應該是主題與人物的一部分。它們的風格可以顯示人物的階級、自我形象及心理狀態。戲服

7-25　浩氣蓋山河
（The Leopard，義大利，1963）

馬里歐·加布利亞（Mario Garbuglia）藝術指導；皮羅·多西（Piero Tosi）服裝設計；維斯康堤（Luchino Visconti）導演

維斯康堤本身以既是馬克思主義信徒又同時擁有貴族身分（公爵）著名。他是歷史片的大師，尤其對服裝道具所具有的象徵意義極為敏感，成為他陳述政治立場的重要媒介。例如，本片中維斯康堤對維多利亞時代繁複花樣的各類家具，以及令人眼花撩亂的裝飾物，有嚴謹的考究，為的是呈現其充滿矯飾、非自然且令人窒息的氣氛，絕對符合該時代風貌的服裝那般優雅、拘謹，卻幾乎毫不實用。在在要指控這些都是不愁金錢來源的上流社會人們非關實用的刻意需求，而他們的富裕卻是掠取他人勞力的結果。（二十世紀福斯公司提供）

7-26 《永遠的蝙蝠俠》

（Batman Forever，美國，1995）

宣傳照

方·基墨（Val Kilmer）和克里斯·歐唐諾（Chris O'Donnell）演出；喬·舒曼殊（Joel Schumacher）導演

戲服使身體輪廓分明，穿得愈貼身，愈顯得帶有性意味，當然前提是穿的人身材要撐得住。這些戲服強調男性的肌肉，橡皮製浮凸有款有型。其實它們每件重達四十磅，穿起來站在片廠被燈光一照便熱不可耐。兩位演員身材不壞，但也不是米開蘭基羅畫筆下的猛男，戲服設計是雕塑他們的身材，這裡凸些，那裡扁些，無可置疑使他倆看來強壯性感，隨時可以行動。（DC Comics和華納兄弟提供）

7-27 郵差（Il Postino，義大利，1995）

馬西摩·楚伊希（Massimo Troisi），菲立普·諾黑（Philippe Noiret）演出；麥可·瑞福（Michael Radford）導演

雖然楚伊希面孔比諾里好看，其肢體語言卻完全相反，楚伊希臉上寫滿潦倒，衣衫襤褸，穿起來更顯得他破敗不堪：他姿態不稱頭，肩膀鬆垮，膝及腳尖都朝內彎，完全一副被生活擊垮的模樣。諾黑扮演南美流亡作家住在義大利島上，衣履光鮮，寬鬆卻潔淨。他的身體寫著自信，高而挺拔，手自在插在褲袋中，神態昂揚，充滿自在自得。（Miramax Films提供）

可以是一種媒介，藉著剪裁、紋路等，可以代表纖細、尊嚴等性質。服裝是一種媒介，尤其是在電影裡衣料的特寫甚至可以暗示穿著者的特質。

柴菲萊利之《殉情記》裡的服裝則以色彩作象徵式地運用。茱麗葉的家族是活躍的暴發戶，他們的顏色趨近於「熱」的紅色、黃色、橙色。羅密歐的家族則是古老權威，但正衰敗中，他們的服裝多為藍色、深綠及紫色。兩家僕人的服裝正呼應了這兩種安排，讓觀眾能在打鬥的場面分辨雙方。服裝的顏色也可用來暗示轉變，茱麗葉的服裝開始時是活潑的紅色，但她和羅密歐結婚後，變成了冷的藍色系。線條也可暗示心理現象，垂直線強調莊嚴及尊貴——如羅密歐家的蒙太古（Montague）夫人，水平線則強調粗俗及滑稽（如茱麗葉的奶媽）。

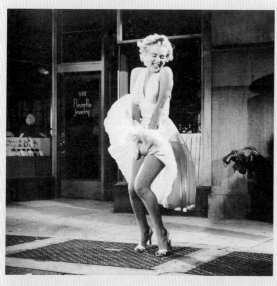

7-28　《七年之癢》
（The Seven Year Itch，美國，1955）**宣傳照**
瑪麗蓮・夢露演出；比利・懷德導演

這個形象已成了美國文化的圖徵，被複製了千萬回，幾乎地球上的人都認得它。為何這個影像如此啟發人的想像力？也許是因為這個戲服：(1)這件衣服的背景是1955年，線條經典，以致其樣式在許多店中仍可找到；(2)衣服屬中度或上層階級：它是優雅、做工好的宴會服；(3)完全突出其女性意味，強調性感的細節，如開領低的前胸、光膀及裸背的無袖剪裁；(4)適合所有成熟年紀（十幾歲到四十多歲）身材姣好者；(5)背光使身材自腰上輪廓分明，尤其是她著名的胸部，百摺裙原會遮住其腰以下部分，但地下鐵的風吹翻裙襬，她壓住裙子的姿態顯得純真而自然；(6)衣服質料輕，適合夏天夜晚，可能是絲、棉的混紡；(7)配件是圓型耳環（此處看不清楚），和高跟涼鞋。鞋子性感秀氣卻不實用，使她看來嬌嫩脆弱又容易成為獵物；(8)白色是未受城市污染的純潔和乾淨；(9)身體被暴露出的有臂、肩、背、乳溝，還有——至少在此處——大腿；(10)此幀照是為娛樂而非工作，用來吸引注意，純粹用來賞心悅目；(11)夢露的姿態宛如小孩，她並不為身體不好意思，穿衣十分有自信；(12)整體而言，此影像指陳純真、女性化、自然以及無比的性吸引力。（二十世紀福斯公司提供）

7-29 好萊塢大片廠時代，電影往往引領時裝潮流，有些衣服會被時裝界模仿。電影的服裝設計，如米高梅的吉伯特‧亞德里安，派拉蒙的崔維斯‧班頓（Travis Banton）和伊迪絲‧海德（Edith Head）都是時裝界（尤其女性時裝界）影響力甚大的設計師。

7-29a 《天堂問題》（Trouble in Paradise，美國，1932）**主角凱‧法蘭西絲**（Kay Francis）**的宣傳照**

崔維斯‧班頓服裝設計；劉別謙導演

班頓為了維持派拉蒙世故又帶點歐洲味的感性，將衣服設計得高雅、古典，至今也不過時，如此件絲絨鑲毛晚禮服，如新裝飾藝術（Art Deco）之線條，帶了性感之暗示。經典，非常經典。（派拉蒙提供）

a

7-29b 《八點鐘晚宴》（Dinner at Eight，美國，1932）**的宣傳照**

珍‧哈露（Jean Harlow）演出，亞德里安服裝設計；喬治‧庫克導演

米高梅是以女性電影著名的大片廠，旗下女星個個是艷名遠播，嬌娆多姿，亞德里安是黃金時期的服裝設計，最懂用衣服遮掩缺點，什麼時候應墊肩，墊胸，專注某個特點使衣服簡單大方，如何吸引大家注意身材的優點及天生的麗質。他喜歡用斜線剪接，使衣服性感地貼緊臀部。性感，非常性感。米高梅為了避免女星把衣服坐皺，特別設計一種靠架，讓女星不必坐而倚靠著靠架，在拍攝場景的空檔可靠著唸劇本。參考*Gowns by Adrian: The MGM Years 1928-1941*, Howard Gutner著（New York: Harry N. Abrams, 2002）（米高梅提供）

b

7-29c 伊迪絲・海德為伊莉莎白・泰勒在《郎心如鐵》（A Place in the Sun，美國，1951）**中所穿的無肩帶華麗晚禮服所畫的草圖**

喬治・史蒂芬斯（George Stevens）導演（派拉蒙提供）

伊迪絲・海德應是所有好萊塢服裝設計中最神祕、在電影界也最如魚得水的人，她得過史無前例的八項奧斯卡獎，其中包括《郎心如鐵》。從1938到1966年，她擔任派拉蒙片廠的首席服裝設計，為1100部電影設計，包括許多男性為主的電影，如西部片《虎豹小霸王》也拿了一座奧斯卡。她堅持服裝可反映角色，除了角色自己表現，別人也會拿服裝來看角色。《郎心如鐵》是改編自德萊塞（Theodore Dreiser）著名小說《人間悲劇》（An American Tragedy）的出色改編電影，當身無分文主角蒙哥馬利・克里夫看見泰勒穿著這件禮服，宛如踩著雲朵來蠱惑人間凡夫俗子的仙女。夢幻，非常夢幻。參見 *Edith Head: The Life and Times of Hollywood's Celebrated Costume Designer*（David Chierichetti著，New York: HarperCollins, 2003）

7-29d 演員維多莉亞・普林西帕（Victoria Principal）**擔任該服裝的代言人，這是海德作品中最常被模仿的**

d

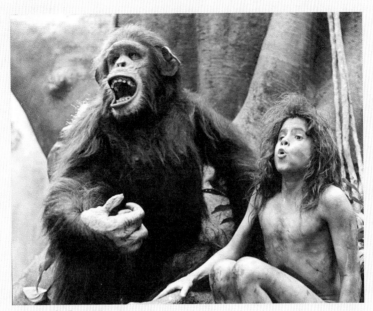

7-30 泰山王子（Greystoke: The Legend of Tarzan, Lord of the Apes，英國，1984）

休‧哈德遜（Hugh Hudson）導演

　　由於本片中的人猿在模仿人類舉止與情感的笨拙模樣令人信以為真，因而在觀眾心底留下深刻印象，不過最令人吃驚的還是人猿是由真人穿上逼真的服裝演出的。設計者是瑞克‧貝克（Rick Baker）和得過六次奧斯卡的保羅‧英格森（Paul Engelsen）。（華納兄弟提供）

　　電影史上最出名的戲服大概是卓別林所穿那套流浪漢服裝。這套戲服標明了卓別林的社會階級與性格，也顯露了卓別林那虛榮和笨拙的奇特結合。小鬍子、帽子加上手杖，擺明這是位又麻煩又愛漂亮的傢伙，尤其那根手杖更點活了他的自鳴得意。然而他特大號的褲子，靠條繩子拴住、過大的皮鞋，加上過緊的外套，在在表明了卓別林的卑微貧困。這套服裝象徵了卓別林對人的看法：自欺、徒勞、荒謬，以及最重要的，令人傷感地脆弱。

　　大部分的服裝都必須合乎演員的身材，尤其是古裝片。服裝師必須清楚演員的高矮胖瘦，如果演員身材上有什麼特性的話（如黛德麗的腿、夢露的胸脯、史瓦辛格的胸肌），服裝師必需強調這些特點。在古裝片中服裝師發揮的空間很大，但他們必須呈現演員在這部片子中最適合的裝扮。

　　在好萊塢片廠時代，大明星總希望服裝和化妝能加強他們的特性，卻不

7-31a 衝鋒飛車隊（The Road Warrior，澳洲，1982）

維農‧威爾斯（Vernon Welles）演出；喬治‧密勒（George Miller）導演

　　有些戲服是抄襲綜合各種風格而成，如這部背景設在世界毀滅後、荒涼沙漠中的科幻片，場景蒼涼，殘骸遍地，隨處可見上個世紀文明的殘留物。黑色往往是惡人的顏色，但此片中卻聰明地用肩上的羽毛及染紅的印地安摩郝克髮型象徵壞人。（華納兄弟提供）

7-31b 坎達哈（又譯《月亮背後的太陽》或《尋腳冒險記》Kandahar，伊朗，2001）

莫森‧馬可馬包夫編導

　　阿富汗出生的加拿大記者回到殘破的故鄉，阻止她妹妹自殺。她變裝潛回塔利班統治的

阿富汗，這些惡名昭彰的伊斯蘭極端份子幾乎病態地壓迫婦女。記者穿著從頭到腳都遮住的黑袍，收集婦女在各處所受的侮蔑。即使最簡單的事件也很嚇人，如圖中的女人們一起看一本書。這些包得緊緊的女人遮得分不清楚誰是誰，她們無聲無息地滑過背景，像但丁煉獄中被折磨的黑影。（Avatar Flims提供）

管片子的時代背景。而片廠老闆對這種現象反而推波助瀾，他們希望旗下的明星愈迷人愈好，結果造成不協調的衝突。即使像約翰·福特這樣大牌的導演也無可奈何。在他1946年的《俠骨柔情》（*My Darling Clementine*）中，背景是荒涼的邊城，但福斯公司的紅星琳達·達奈爾（Linda Darnell）卻化著撩人的濃妝並梳著1940年代的髮型，雖然她演的是廉價的墨西哥妓女，但看起來卻好像剛踏出蜜斯佛陀的美容沙龍。

在寫實主義的當代電影中，服裝師總得捨棄個人的設計，尤其是那些描述普通人生活的電影。如果角色是低下階層的人，就得準備些舊衣服。如《岸上風雲》描述的是碼頭工人和勞工階級的生活，服裝就必須破舊。服裝師安娜·希爾·瓊史東（Anna Hill Johnstone）在碼頭附近的舊衣店買了不少衣服。

服裝是電影的另一種語言，就像其他的電影語言一樣，是傳達複雜感情的媒介。服裝設計的考慮有以下幾點：

1. **時代**　時代背景是什麼時候？是否適時？如果沒有，是為什麼？
2. **階級**　角色是什麼階級？
3. **性別**　女性的服裝強調其女性化或男性化？男性的服裝應強調男子氣概，還是漂亮，或柔弱？
4. **年紀**　服裝是否適合角色的年紀？還是太年輕、或襤褸、不合時尚？
5. **質料**　是粗糙、強韌、而樸素的？還是薄而精緻？
6. **配件**　是否有首飾、帽子、手杖等配件？鞋子呢？
7. **顏色**　顏色象徵著什麼？是冷色還是暖色、暗還是亮、是素色還是有花樣的？
8. **暴露程度**　角色的身體暴露到什麼程度？暴露得越多，越有色情意味。
9. **功能**　是休閒服還是工作服？是觀賞用的，還是純為實用性的？
10. **形像**　服裝所要表現的效果是什麼？性感、壓縮、乏味、俗麗、保守、古怪、正經、廉價，或高雅？

舞台妝一般比電影妝濃得多，因為舞台演員常靠化妝使五官更誇張可見。電影妝通常則收斂多了，但卓別林拍遠景時仍化上舞台妝。即使是細微的變化在電影上也可看出來，像《失嬰記》（*Rosemary's Baby*）中的米亞·法蘿的面色越來越青白，暗示她腹中魔胎對她身體的逐步侵蝕。同樣

7-32a　誰與爭鋒（Die Another Day，英／美國，2002）

荷莉‧貝瑞演出；李‧塔瑪何瑞導演

　　從有電影以來，注視美女俊男、欣賞他們標緻的身體就是最重要的愉悅，和古希臘和羅馬喜歡看女神或英勇的運動員雕像沒什麼不同。（米高梅提供）

7-32b　夢露未完成遺作《紙包不住火》（Something's Got to Give）**的彩色試驗照，本應由喬治‧庫克於1962年導演**

　　夢露粉白的膚色晶瑩上相，致使她在合約中載明她只能拍彩色電影，黑白片如《亂點鴛鴦譜》（The Misfits）和《熱情如火》（Some Like It Hot）都必須得到她的特許。（二十世紀福斯公司提供）

7-32c　鐵達尼號（Titantic，美國，1997）

凱特‧溫斯蕾（Kate Winslet），李奧納多‧狄‧卡皮歐演出；詹姆斯‧卡麥隆編導

　　當號稱「不沈」的郵輪漸沈於大西洋的冰水中，場景即變得陰沈冰冷而緊張萬分。電影初始那種華麗豐富的色彩也在海水漸吞噬他們時變得黯然無彩。但年輕的戀人，用溫暖的體溫和聖潔的光輝投射出人性，他倆彼此相依於觸冰油輪的最後沈沒一刻，宛如十九世紀浪漫小說中命運多舛的悲劇情人。（二十世紀福斯公司／派拉蒙提供）

的，費里尼的《愛情神話》中，可怖的化裝暗示當時羅馬墮落、死亡的氣氛。在《畢業生》中，安‧班克勞馥被愛人背叛時臉上一片慘白。

東尼‧李察遜之《湯姆‧瓊斯》則把造作的妝用於城市人，如貝拉史東夫人（Lady Bellaston），暗示其矯揉與墮落（在十八世紀風俗喜劇中，妝容常用來暗示角色的缺點和偽善）。相反地，自然妝就用在質樸的鄉下人臉上，尤其，劇中蘇菲‧韋斯特恩（Sophy Western）的化妝就非常自然，沒戴假髮、沒撲粉，也沒有其他裝飾。

電影妝和表演者的類型有密切關係。一般而言，明星多半偏愛能增加個人魅力的化妝。像瑪麗蓮‧夢露、嘉寶和珍‧哈露的妝總是完美無瑕，黛德麗大概是同代女星中最深諳此道者。

專業演員則比較不在乎這種個人魅力，而較忠於劇中人的身分。有些演員甚至因害怕本人的特徵喧賓奪主，而盡量用化妝遮掩淡化本人的形象。白蘭度、奧利佛特別喜歡戴上假鼻子、假髮並化上扭曲的妝。當代男星中，強尼‧戴普老愛隱藏他俊俏的外表。奧森‧威爾斯經常千方百計地改換自己的外表，以使所扮演的角色更加彰顯。業餘演員則盡量淡妝，因為他們外表的真實性和趣味性才是要呈現的重點。

探索電影中的戲劇層面時，我們應該自問：時間、空間和語言有哪些特色？如果是舞台改編作品，導演是否將場景加以「擴大」，或將動作侷限在有限的空間內？電影是否可以改編成舞台劇？導演的主導權有多重？片中採用那種布景？為什麼？角色的化妝透露出什麼訊息？演員臉上是寫實的淡妝，還是滿臉大濃妝？

延伸閱讀

Barsacq, Leon, *Caligari's Cabinets and Other Grand Illusions: A History of Film Design* (New York: New American Library, 1978)，圖片頗多，作者是著名的法國設計師。

Chierichetti, David, *Hollywood Costume Design* (New York: Harmony Books, 1976)，圖片豐富。

Gaines, Jane M., and Charlotte Herzog, Fabrications: *Costume and the Female Body* (New York: Routledge, 1990)，強調女性主義。

Carnett, Tay, *Directing* (Lanham, Md.: Scarecrow Press, 1996)，電影人請同業談電影藝術。

Heisner, Beverly, *Hollywood Art* (Jefferson, N.C. and London: McFarland, 1990)，大片廠時期藝術指導。

LoBrutto, Vincent, ed., *By Design* (New York: Praeger, 1992)，電影指導訪談錄。

McConathy, Dale and Diana Vreeland, Hollywood Costume (Englewood Cliffs, N.J.: Prentice-Hall, 1977)，圖片很多，且富權威性。

Mordden, Ethan, The Hollywood Studios (New York: Alfred A. Knopf, 1988)，片廠黃金時代（1930～1940年代）房屋的風格。

Neumann, Dietrich, ed., *Film Architecture: Set Designs from Metropolis to Blade Runner* (Munich, London, New York: Prestel, 1999)，有豐富的插圖。

Roach, Mary Ellen, and Joanne Bubolz Eicher, *Dress, Adornment, and the Social Order* (New York: John Wiley, 1965)，文集。

第八章

故　事

敘事是依觀眾對統一性的追求，為滿足觀眾，改變觀眾，挫折觀
眾或打敗觀眾組織而成。

——大衛・博德威爾（David Bordwell），電影學者

概論

故事：顯示和述說，敘事學，誰在說故事？畫外聲旁白：角色擔任說故事的人，寫實、古典和形式主義敘事。故事vs.情節，觀眾的角色：集體創造意義，外來的意義：明星的圖徵、類型期待、片名、演職員表和音樂的暗示象徵。往下說的吸引力如何：古典敘事結構：修正衝突，動作動機，巴士特·基頓的《將軍號》的優雅敘事。寫實敘事。寫實主義作為一種風格：如「生活」般的假象。生活的片段，開放式結尾，作者中立的虛偽。寫實主義「聳動」爆料的傳統。形式主義敘事：型態和設計本身價值的重要性。干擾的敘述者：操弄說故事的設計。非劇情敘事：紀錄片和前衛電影。新技術，新真實：真實電影。中立vs.宣傳。類型和神話。神經喜劇，成長電影，歌舞片，科幻片。重複之需要：類型的輪替、原始、古典、修正主義者。類型演化過程的某段仿諷。容格和佛洛依德，社會對神的需求。

自古以來，人們就被故事的吸引力而陶醉，亞里士多德在《詩學》（*The Poetics*）中說明虛構敘事有兩種：模仿（mimesis，即顯現故事）和敘事（diegesis，即說故事）。模仿是現場的劇場，由事件「自己呈現」；敘事則屬於文學史詩和小說，即由也許可信也許不可信的敘述者說故事。電影混合了兩種說故事的形式，可任選寬廣的敘事技巧，因此是更複雜的媒體（見圖8-1）。

敘事學

當代學者研究敘事形式，大部分專注於文學，電影和戲劇上。敘事學（narratology）是1980年代興起的跨領域的研究方法，專注於故事怎麼進行，我們如何理解敘事的原始素材，我們又如何將之連結成整體，以及敘事策略、敘事結構、美學傳統、故事**類型**，以及其象徵意義等等。

用傳統名詞而論，敘事學關注於說故事的「修辭學」（rhetoric），也就是「傳送訊息者」所用之形式，來與「接收訊息者」溝通。在電影中，這個傳播模式卻含有難以決定誰是傳送訊息者的問題。作者當然指的是導演，但

是很多故事並非由單一說故事的人創造。集體創作劇本很普遍，尤其在美國，故事經常是由製片人、導演，和**明星**組合——真正的集體企業——而成。即使有名如費里尼和黑澤明、楚浮都偏好與人合作劇本。

如果再把**旁白**（voice-over）敘述技巧考慮進去，作者是誰就更難以釐清了（見圖8-5）。通常這種畫外敘述者也是故事角色之一，似乎在幫助觀眾了解事件。電影的敘述者不見得要中立，也不必擔任導演的代言人。有時旁白者就是故事主角，彷彿小說之**第一人稱**（first person）（對此詳盡的討論，請見第五章的〈語言〉部分，和第九章的〈觀點〉部分）。

敘事也會依電影風格而異。**寫實**的電影裡，作者完全是隱形的，事件自

8-1　陽光（又譯：《陽光情人》）（Sunshine，匈牙利／英國／德國／加拿大，2000）

詹姆斯‧法蘭（James Frain）、珍妮佛‧艾爾（Jennifer Ehle）和雷夫‧范恩斯（Ralph Fiennes）演出；伊士凡‧沙賓（Istvan Szabo）導演

　　史詩故事通常有重要的主題：英雄式的結構。主角通常是國家、文化、種族的理想代表。本片是史詩冒險片，片名來自家族的名字Sonnepschein，翻譯成陽光，這只是本片眾多反諷之一。此家族是猶太人，試圖在反猶太的匈牙利生存，他們渡過三個世代——奧匈帝國、納粹佔領時期以及殘暴的共產時期。他們努力工作，卓越不凡，替家族和國家爭光榮。他們對宗教採低姿態，但似乎永遠不夠，因為他們的家族被貶抑、財產被充公、宗教信仰幾被全面抹煞。大部分成功的史詩都能捕捉文化的價值和期望，有時帶有苦澀的反諷氣息。有如評論者理查‧席科（Richard Schickel）所言：「它讓你深刻地感覺到歷史的殘酷巨浪——無情無人性，又具悲劇性。」（派拉蒙提供）

8-2a 捍衛戰警（Speed，美國，1994）

基努·李維和珊卓·布拉克（Sandra Bullock）演出；詹·狄·邦導演（二十世紀福斯公司提供）

　　從默片時代起，論者就一直在討論美國片之「快」，歐洲片之「慢」，和亞洲片之「非常慢」。即使今天，美國片仍是開始就打高潮一直扣人心弦到結尾。《捍衛戰警》說的是精神偏執狂將炸彈放在巴士上，車速一旦低於五十哩就立刻爆炸，人車俱亡。開車的任務落到一個完全意外的乘客——珊卓·布拉克的角色身上，好在她有經驗豐富的警察英雄幫助。全片就是快：時速、時間壓力、飛逝的都市景觀和英雄及匪徒間的緊張來回剪接。《家與世界》改編自印度諾貝爾大文豪泰戈爾的小說，背景在二十世紀初，這部電影猶如有錢人、自由派份子和高級種姓階層三角關係間的微妙心裡課題。上流的印度人鼓勵妻子由傳統的封閉走出來，認識他的自由派老友。諷刺的是，她最後愛上了這個深具魅力的革命份子。故事慢慢地展開，強調女主角沒安全感及遲疑的腳步走向智識的獨立。全片波瀾不驚，因為她足不出戶，動作戲全在內景中，幾乎完全是心理／精神而非外在行動的。寫實藝術大師如薩耶吉·雷多半是與自然節奏合拍的慢悠中發揮盡致，這種故事強調耐心而不是緊張的情感。兩部片各有千秋，各有其愉悅之處。

8-2b 家與世界

（The Home and the World，印度，1980）

維多·班納吉（Victor Bannerjee）和蘇蜜查·查特吉（Soumitra Chatterjee）演出；薩耶吉·雷導演（European Classic提供）

然呈現，宛如舞台劇中，通常依前後時序，自然發展下去。

古典敘事結構裡，我們卻很能察覺操控故事的那隻手。敘事中的乏味段落會被審慎的說故事者拿掉，他會降低姿態，但卻將動作戲凸顯，引領電影走向故事衝突中心的解決終點。

形式主義敘事如作者則很明白地操控故事，有時故意打亂時序或張顯、重組事件以得到最明確的主題。故事完全主觀，比方奧利佛‧史東的《誰殺了甘迺迪》（*JFK*）的議題（見圖8-20）。

敘事學的深奧詞彙和抽象術語，使之難懂，它喜歡用外來語來形容傳統

8-3　好女孩（The Good Girl，美國，2002）

約翰‧C‧萊里（John C.Reily）和珍妮佛‧安妮斯頓主演；麥克‧懷特（Mike White）編劇；米蓋爾‧阿泰達（Miguel Arteta）導演

以角色為主要驅動力的故事，通常不重動作戲而專注於探索人內在之複雜性。本片是勞工階級婦女困在無出路的工作和一成不變丈夫的死角中。沒什麼事發生，也許尾巴有一點，電影業界會覺得這種故事不夠商業、不賣錢，因為大家要看動作和快樂的結局。這種以角色為主的故事對演員、編劇和在藝術上冒險的導演卻有吸引力。對演員來說，因為他們可以盡情發揮，比如安妮斯頓已經在電視上長久定型成可愛的女生之後，格外需要換角色演。編導也喜歡這種電影，因為比商業片有挑戰性。編劇懷特和導演阿泰達兩人曾合作《星星地圖》（*Star Map*, 1997），懷特自己還編導甚至演過非常具原創性的《卻克和柏克》（*Chuck and Buck*, 2000）。這些片子比起片廠千萬推出的大片是賺不了大錢。但小而美常更令人尊敬，有野心的藝術家藉難度高的素材來一展所長，看看自己能達到什麼境界。（Fox Searchlight Pictures提供）

概念，比方說，故事和情節結構的不同（也就是故事的內容和形式），常有一大堆名詞讓人困惑，美國學者好用故事（story）和敘事（discourse），有人喜歡用法語的「histoire」vs.「discours」來代替，或者帶外國意味的「mythos」「logos」，以及「fabula」「syuzhet」等來賣弄。

故事和情節有何不同呢？故事可說是一般素材，是前後順時序的戲劇原始材料。情節則包含了創作故事的人賦以故事的結構形式的方式。

潛在的作者就賦予角色動機，提供因果邏輯組織的事件場景。劇作家彼

8-4　男性—女性（Masculine-Feminine，法國，1966）

香塔・高雅（Chantal Goya）和尚一皮耶・雷歐主演；高達導演。

「我認為自己是寫論文的，」高達剖白：「用小說方式寫論文。或將論文小說化。只不過我不是寫而是用拍的。」高達的電影論文是正面面對古典電影霸權的攻擊。他說：「美國人會說故事，法國人不會，福樓拜爾和普魯斯特都不會，他們做的是另一種。電影也一樣。我想做的是織東西，有背景，然後我把意念繡上去！」高達不用劇本，只有戲劇情境，然後要求演員即興對白，好像臨場應變的戲——技巧來自真實電影的紀錄片運動。他把這些戲用偏離、夾議夾敘，穿插笑話的方式切斷。重要的是，他要捕捉某時某刻的自然。他相信當演員和導演可以有所供給，不必仰賴劇本寫定的安全感時，這樣更接近真實。「如果你已經預先知道你要做什麼，那麼就不值得做了，如果每場景都寫下來，又何必拍呢？如果電影只複製文學有什麼用？」參考路易斯・吉奈堤的文章 "Godard's Masculine-Feminine: The Cinematic Essay" 收錄於 *Godard and Others: Essays in Film Form*（Cranbury, N.J.: Fairleigh Dickinson University Press出版，1975）。（哥倫比亞提供）

8-5　刺激1995（The Shawshank Redemption，美國，1994）

摩根・費里曼、提姆・羅賓斯（Tim Robbins）演出；法蘭克・達拉邦（Frank Darabont）導演

　　誰在說故事？為什麼？這是每個觀眾對故事都該質疑的兩個問題。故事重點在安迪（羅賓斯飾）這個角色身上，他因妻子和她的情夫被殺而入獄。在獄中他認識了Red（費里曼飾）進而成為莫逆。故事由Red旁白敘述，但為何是他呢？我們從未真正了解安迪的想法，對平凡如Red的人反而比較清楚。我們就像Red不是瞭解全貌，懸疑直到結尾才知道安迪的計畫，而且有個奇情大轉折。如果安迪以第一人稱說這個故事，電影便無懸疑驚奇，因為我們一早已知道他的圖謀。所以敘述者是Red。參考Saran Kozloff所著 *Invisible Storytellers*（Berkeley: University of California Press，1988），此書分析美國虛構電影裡的「旁白」敘述。（Castle Rock Entertainment提供）

德・布魯克斯（Peter Brooks）曾說「情節」就是「我們敘事的設計和意圖，我們設計引領觀眾至意義的方向。」簡言之，情節包含作者的觀點，以及如何將場景結構成美學形式。

觀眾

　　要瞭解一部電影，觀眾必須主動鎖住與敘事邏輯間的互動。許多觀眾看影視作品時，幾乎不會察覺到我們對開展情節即時的適應度。我們以驚人的速度吸收聲音和視覺的刺激，腦袋宛如精密的電腦，同時接受多種語言系統：影像、空間、動力、聲音、戲劇、歌舞劇、服裝等等。

8-6　彩毯傳奇（Gabbeh，伊朗，1997）

夏加葉・狄九達（Shaghayegh Djodat）主演；莫森・馬可馬包夫導演

「嘉貝」是本片女主角名，也是波斯古語地毯之意。本片敘述技巧詩意而不直接。美少女嘉貝敘述她愛上一個被記憶所苦老人的悲劇。她屬流浪沙漠一族，愛上了一個浪漫的騎士，但父親反對，兩人只好私奔，當然這是悲劇的。故事如寓言般簡單傳統，但其視覺之美及寓言般的故事，也被讚許為「有如魯西迪（Rushdie）或昂大杰（Ondaatje）寫的多層面的、現代主義般的小說。」（New Yorker Films提供）

　　但尤其在美國電影中，故事則凌駕一切。所有其他系統都次於情節，情節是幾乎所有美國劇情片的主結構，大部分外國片也是。

　　大衛・博德威爾（David Bordwell）等人曾經探討觀眾如何頻繁地與電影的敘事互動，觀眾嘗試將電影的世界組成有邏輯及道理的。大部分時候觀眾看電影前已經有所期待，其對某個時代或某個類型的經驗已經使他期待一組可能的變數。比方說，大部分西部片背景都是十九世紀末美國開拓時代的西部，觀眾從書本電視和其他西部片已經有了拓荒時代的人舉止衣著的基本認識。

　　當敘事未依傳統**慣例**（convention）或我們的歷史經驗發展，我們就被迫得重估我們的認識方式和對敘事的態度。我們要不是適應作者的表現方法，就是抗拒這種新方式認為它不恰當、粗俗或自溺。

　　敘述策略常會因類型而改變。舉例說，以懸疑取勝的類型（驚悚、警

匪、神祕片），敘事會故意隱藏線索，使我們得揣測填充。另一方面，浪漫愛情喜劇，我們早已知道結果，重點就變成男子「如何」追到女子（反之亦然），而不是愛情能否得到。

我們對電影的明星的認知世界定了敘事的範圍，比方克林・伊斯威特就不可能出現在改編的莎劇電影中，他擅長動作片，尤其是西部片和現代都會犯罪電影。個性掛帥的明星使我們更易猜中電影的敘事本質。但像強尼・戴普這種戲路寬廣的演員明星就難以預料了。

觀眾也可能從片名中得到蛛絲馬跡，片名驢到如《辣妹殺手的攻擊》（*Attack of the Killer Bimbos*）就不太可能上紐約影展吧；此外如《少奶奶的扇子》（*Lady Windermere's Fan*）這種貴族氣息和過時的片名恐怕不易普及到你家附近的劇院。當然像《山米和蘿西上床記》（*Sammy and Rosie Get Laid*）聽來像色情片，但它其實是認真（又性感）的英國社會喜

8-7　漢娜姐妹（Hannah and Her Sisters，美國，1986）

米亞・法羅（Mia Farrow）、芭芭拉・荷西（Barbara Hershey）和黛安・魏斯特（Dianne Wiest）主演；伍迪・艾倫編導

　　許多電影沿著所謂1932年的《大飯店》（*Grand Hotel*）模式來結構，即把一堆角色，因為某個同樣關注之事或共同的生活方式而聚在一塊。這種集錦公式適合探討多層敘事，不會依單線主導。這是艾倫最愛也用過多次的結構設計。這齣現代喜劇探討三個姐妹的生活，其心理問題，和生活中其他瘋狂行徑。這個「大飯店模式」使艾倫起碼放了十二個有趣的紐約人角色在裡面，他們各自和三姐妹有點關聯。（Orion Pictures提供）

劇，片名看來有意顯得粗鄙具侵略性，它就是故意要運用這種錯覺。

電影一旦開始，觀眾就得定義其敘事範圍。片頭字幕的風格和相應的配樂也幫觀眾來決定電影的基調。開場戲中，導演會設定故事的元素和氣氛，建立敘事的進展方向。開場的幾場戲預告敘事的發展和結束方向。

它也建立了內在的「世界」——什麼是可能的，有一點可能，不太可能等等。如果導演建立得好，整個故事應環環相扣，像《外星人》（*E.T.:The Extra Terrestrial*），史蒂芬·史匹柏——在開頭就讓觀眾看到外星人未搭上太空船——替中間及後頭的超自然現象預做準備。

至於曾有影評人問激進的創新導演高達，故事是否應該有開頭、中間、結尾，他說：「是的，但不一定依照那種順序。」大部分電影的開場戲都建立了故事的時間框架——或以倒敘開展、以現在開始，還是兩者並行？開場的戲也界定了幻想、夢想等風格元素的故事的基本規劃（見圖8-8）。

電影敘事和觀眾間進行的是一場複雜的遊戲。看電影時，觀眾必須剔除無關的細節、假設、適應、解釋等，觀眾經常質問敘事：為什麼女主角這麼

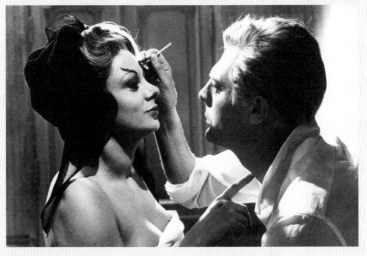

8-8　八又二分之一（8 1/2，義大利，1963）

珊卓拉·米洛（Sandra Milo）和馬斯楚安尼演出；費里尼導演

雖然這是電影史上最為人欽慕的傑作之一，費里尼處理的方式有如巴洛克繁複至極。大部分觀眾看第一次時如墜五里霧中。因其一再無預警地變換意識。敘事夾雜了真實、幻想、夢境和回憶，最後又轉變為一個惡夢……。（Embassy Pictures提供）

8-9a　狗臉的歲月（My Life As a Dog，瑞典，1985）

安東‧格蘭柴里厄斯（Anton Glanzelius，中間）演出；萊斯‧郝士准（Lasse Hallström）
導演（Skouras Pictures提供）

8-9b驚爆內幕（The Insider，美國，1999）

羅素‧克洛演出；麥可‧曼導演（Touchstone Pictures提供）

　　有些電影因無法預測
劇情而獨樹一格，像《狗
臉的歲月》片中小男孩離
開父母，搬到遙遠的鄉下
與古怪的叔叔嬸嬸住，從
此他的生活變得古怪、好
玩又出乎意料。另一方
面，當觀眾早知結局卻要
製造懸疑很困難，如《驚
爆內幕》片中主角（克洛飾）在上過電視新聞雜誌《六十分鐘》大爆菸草公司內幕的謊言和
偽善之後，他的生活幾乎全毀。電影針對他的生活而拍，雖然藝術臻上乘，但觀眾毫無興
趣，票房也不理想。

做？為什麼她的男友這麼反應？母親現在會做什麼？

　　情節越複雜，觀眾就必須更敏捷 —— 分類、篩選、衡量新證據，推論動機和解釋，處處懷疑警覺，觀眾要專注於敘事有無出乎意料的逆轉，尤其在驚悚、偵探和警匪這種會誤導觀眾的類型。

　　簡單地說，我們幾乎很少對電影情節採取被動的姿態。即使故事無趣、機械化或完全陳腔濫調，我們仍會被吸進情節安排中。我們想知道事件的走向，除非往下看，否則無從得知。

古典模式

　　古典模式（classical paradigm）是學者用來形容自1910年以來的支配劇情片的特定敘事結構，也是至今最流行的故事組織方式，尤其在美國幾乎完全是主導模式。它被稱之為「古典」，因為它是實際執行的典範，倒不是

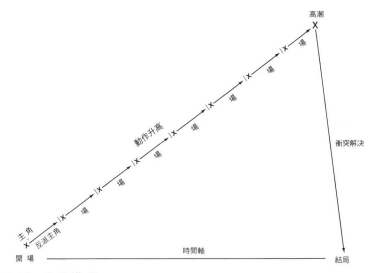

8-10　古典模式（classical paradigm）

　　亞里斯多德在著作《詩學》中所描寫的古典戲劇結構，直到十九世紀才被德國學者葛士塔夫‧傅萊塔（Gustav Freytag）用圖表畫出這個倒V字型。這種敘事結構始於外在的衝突，這個衝突會隨戲劇動作與場景逐漸升高而更劇烈，與此無關的細節全被剔除或被視為偶發，主角和反派一路攀至衝突高峰，有人贏，有人輸，結尾故事告一段落，生活歸於正常，動作也完結。

25%	50% 中間點	25%
第一幕 鋪　陳	第二幕 衝　突	第三幕 解　決

8-11

　　根據席德·菲爾德（Syd Field）的理論，電影敘事結構可分為三幕，整個故事應有十到二十個情節點、戲劇動作的大轉折或關鍵事件。第二幕中間點，應有一個出乎意料的轉捩點，將戲劇動作帶到另一新方向。雖然這個表不見得適用於分析寫實主義或形式主義的敘事，但對古典結構卻十分適切。

其藝術的高品質。換句話說，電影無論好壞都用這種模式。

　　古典模式源於劇場，它有慣例而無規則，基於主角間的衝突，大部分採用此模式的電影一開始便提出戲劇問題，觀眾想知道主角在重重困難下能否得到他想要的，後面的戲再用動作昇高的方式來強化這個衝突，以因果連接的方式節節升高。

　　衝突升至巔峰，主角和反派的衝突白熱化，有輸有贏。決戰之後就是解決，戲劇張力也減弱，有一個形式上的完結 —— 如果是喜劇，就總是婚禮或擁舞；悲劇則是死亡，正劇便是大團圓或一切恢復正常。最後一個鏡頭，因為其有利的位置，通常都是哲學性的總結，將前面的所有材料囊括做結論。

　　古典模式強調戲劇的統一性、可信的動機，和前後的一貫性。每個鏡頭都不留痕跡地平滑且不可避免地進入下一個事件。為不讓衝突變得更緊張，導演有時會安排戲劇的時間迫切性，使情感更加強化。尤其在好萊塢片廠時代，古典模式常雙線進行，除了主要事件外，尚有愛情的另一條支線；在愛情片裡，常會再加一對喜劇男女來做主角的陪襯。

　　古典情節的結構是線性順時序發展，多半採旅程、追逐或搜索的形式，角色則依其動作而定義。出版了若干編劇教戰的席德·菲爾德（Syd Field）便說：「動作就是角色。」他堅持「一個角色的動作 —— 而非他的言辭 —— 決定他的角色。」他們這派擁護古典模式的人對被動、事情已完成的角色不感興趣（這類角色在非美國電影中較常見），古典派喜歡那些目標清晰的角色，因為觀眾會對他們的動作計劃有認同感興趣。

　　菲爾德的概念模式可由傳統劇場的說法來闡明（見圖8-11），傳統劇場

均由三幕劇組成，第一幕是「鋪陳」（setup），佔全劇的四分之一，目的在建立劇場前提，說明主角的目標為何？追尋目標的過程中有什麼障礙？第二幕是「衝突」（confrontation），佔全劇的一半，中間更以轉捩點一分為二，這一段發展重要衝突的複雜化及扭曲，並逐漸增加主角在對抗障礙而生的張力。第三幕是「解決」（resolution），佔全劇的最後四分之一，主要便是將衝突高潮戲劇化。

影史上最精彩的劇情可在巴士特‧基頓的《將軍號》得到見證，它絕對是古典模式的典範。它符合了葛士塔夫‧傅萊塔（Gustar Freytag）的倒V字形結構，也適用於菲爾德的三幕劇方式。丹尼爾‧模斯（Daniel Moews）指出，所有基頓的喜劇長片都採這種相似的基本模式：起先青澀笨拙的巴頓，老是跌跌撞撞搞砸了與心儀對象——通常是位美女——親近的機會。一天下來，他總是睡著了，孤獨沮喪又無精打采。可是次日醒來，又是一條好漢，再下來事事成功，而且通常是重複或與昨日的行動平行。

《將軍號》根據美國南北戰爭的真事，由康格夫（Congreve）改編成優雅敘事的喜劇。第一幕建立了主角一生兩個最愛：將軍號火車和女友安娜貝兒‧李（Annabelle Lee）。他唯一的朋友，顯然只是兩個未成年的男童（本片也是有關成長的電影）。南北宣戰時，這位名叫強尼‧葛雷（Johnny

8-12 《將軍號》的劇情結構大綱

本片推展得如此順暢穩健，直到第二場追逐早先的笑話再重複一遍，我們幾乎難以察覺它是個完全對稱的結構。

8-13 將軍號（The General，美國，1927）

巴士特・基頓（Buster Keaton）主演；基頓和克萊・布魯克曼（Clyde Bruckman）導演

　　默片喜劇演員都是即興大師，由一簡單道具就可發揮無數笑話。比方這個大砲的笑料簡直是戲劇縮影，有完整的開始，主題變奏，包括升高的動作和精彩高潮，成為該場戲的顛峰結局。更屬害的是，基頓和工作人員並無劇本或拍攝日程表，他們只知道故事梗概和結局，其餘全是即興發揮。他們拍了八週，場與場之間還可以打棒球玩，等基頓看完毛片，剔除無趣的東西，再創造剪接出敘事結構。（聯美提供）

Gray）的主角志願入伍來討好女友。但是官方拒絕召他入伍，因為他開火車的工作對南方而言太重要了，所以入不了伍。安娜貝兒誤以為強尼貪生怕死，她生氣地對他說：「除非你穿上軍服，否則休想我再理你。」第一幕完。

　　第二幕始，已跳過一年後（電影以下只發生在二十四小時內）。我們首先看到北軍計劃劫走火車，以切斷南方軍隊的後援，北軍的地圖清楚標明了沿線大站和河流。事實上，該地圖即是第二幕的地理大綱。

　　北軍攔劫火車之日，安娜貝兒恰巧也搭上火車去探望受傷的父親。她對前男友不假顏色，而劫車之舉正好將動作情節逐漸推向高潮。全片第二個四分之一是一場追逐戲：強尼追逐著被劫持朝北駛的將軍號（安娜貝兒正在車上）。這段有一連串的笑料，每個笑料都有不同的道具，如電報線、軌道轉

8-14a 唐人街（Chinatown，美國，1974）

費·唐娜薇和傑克·尼可遜主演；羅曼·波蘭斯基導演

　　倚重神祕和懸疑效果的電影，敘事中常會將某些訊息隱藏，讓我們去填空，用多種可能的結尾引誘、逗弄我們去猜測謎底，不到最後一刻絕不說出真象。（派拉蒙提供）

8-14b 穆荷蘭大道（Mulholland Drive，美國，2000）

奈歐蜜·華茲（Naomi Watts）和勞拉·艾蓮娜·哈林（Laura Elena Harring）主演；大衛·林區編導

　　有些敘事是，嗯，不是很⋯⋯比較像⋯⋯就是不一樣！打從電影史開始，電影人和評論家就認為電影和夢很像。比方，超現實電影藝術家布紐爾曾說：「本著自由精神，電影是絕妙又危險的武器，是最佳表達夢、情感和直覺的工具。製造影像的過程最像我們在睡夢中的腦中活動。」

　　也許沒有導演比林區更貼近非理性、迷離狀態。這部電影原本是一個電視影集的第一集試映。但因為上不了市場，林區乾脆加了新結尾把它當成電影公映。說它令人困惑是一點也不為過。但它可一點不乏味。它奇異、駭人、性感，如夢一般。（環球電影提供）

軌、水塔和大砲等等（見圖8-13），而強尼則是笑料的中心。

全片中間時，我們的男主角隻身疲憊地溜進了敵營，卻能救出安娜貝兒。兩人在傾盆大雨中沮喪而累垮地在樹林中睡著。

第二天，第二場追逐戲展開，這個第三段四分之一的結構，採取與前一天相反的局勢。現在強尼帶著安娜貝兒搶回將軍號拼命往南駛，追捕的北軍則笑話百出。所有笑料與上一段幾乎平行重複一次，道具則包括電報線，火車軌上的木頭、水塔、燃燒的橋等等。強尼兩人終於抵達南軍營區，及時警告南軍有關北軍的即將大舉進攻。

第三幕是兩軍交戰，強尼奮戰不歇，雖算不上所戰皆捷，但總算以英勇奮戰而獲從軍授職的勳榮，他也贏回女友芳心，皆大歡喜。

基頓的敘事結構依複雜的對稱形式進行，先前的羞辱，隨即被第二天的勝利一掃而空。我們如此形容其情節設計，會顯得他很機械化。但如同他的法國崇拜者指出，他精心安排的設計，宛如十八世紀新古典藝術家那種嚴謹的排比和對稱。

一般而論，這種人工化的情節結構是形式主義者的敘事規範。不過，基頓的執行至為寫實，他親身導演所有笑料（包括許多危險鏡頭），常常一次鏡頭就ＯＫ。此外，他也嚴格要求服裝、布景，甚至火車都必須絕對經得起時代考據。這種融合了寫實拍攝和敘事形式工整的做法就是典型的古典電影。古典主義即是從兩種形式極端的傳統糅合的中間風格。

寫實主義敘事

傳統而言，評論家喜歡將寫實主義和「生活」（life）相聯，而形式主義則和「形式」（pattern）相聯。寫實主義被定義成沒有風格，而風格正是某些形式主義者的第一考量。寫實主義者描繪外在世界時，盡量不添加人工化渲染或扭曲，儘量使世界看來「透明」。相反的，形式主義者則喜歡幻想式題材或根本將題材拋開，只強調自己喜歡的想像力或美感。

如今這些看法都嫌粗淺，至少在討論寫實主義的概念上，當代的評論家和學者都將寫實主義也當成一種風格，雖然其敘事的傳統可能看來不招搖，但其人工化的程度絕不亞於形式主義者。

寫實主義和形式主義的敘事都依循及操弄一定的公式，只不過寫實主義者說故事時儘量隱藏其公式，用宛如自然發生的戲劇事件將其掩埋殆盡。換

8-15a 晚春（Late Spring，日本，1949）

笠智眾（Chishu Ryu，坐者）
及原節子（Setsuko Hara，
中）演出：小津安二郎導演

從寫實觀點看愛和婚姻。
日本最多的類型是庶民劇，也
是小津唯一做的類型，而他也
的確受觀眾歡迎。這類電影處
理日常家居生活的點點滴滴。
雖然小津是深刻的哲理藝術
家，但他的電影幾乎完全是小
瑣事構成，這些點點滴滴宛如
自我否定的苦藥，最終總將生
活指向遺憾。他的片子善用季節為名以和劇中人處境呼應。比方說本片敘述一個潔身自愛的
鰥夫，努力想將抱獨身主義的女兒嫁掉。（New Yorker Films提供）

8-15b 真愛（True Love，美國，1989）

凱利‧辛南帝（Kelly Cinnante）和安娜貝拉‧西歐拉（Annabella Sciorra）演出：南
西‧莎娃柯（Nancy Savoca）導演

本片是探討義大利裔美國勞工階級社區中，一對男女結婚前的緊張關係。如同所有寫實
電影般，其劇情鬆散。這場戲顯然安排得挺隨意，而每日事件都直截了當，波瀾不驚地呈
現。對白是活生生的街頭式語言，而不是中產家庭客廳的敦厚語言。電影的結尾也曖昧無定
論，對中提出複雜的困難毫無對策。（聯美提供）

句話說，寫實主義敘事（realistic narratives）假裝一切是「未經操弄」和「如生活般」的認定本身即是一種矯飾，一種美學上的騙局。

　　寫實主義者雅好鬆散無結構的情節，沒有清楚的開始、中間或結尾，我們似乎在任何一點都可以切入故事。此外，通常它也沒有古典敘事那般清楚明白的衝突焦點，衝突反而往往來自自然發生的事件。故事往往以生活中的某個切片（slice of life）出現，有如一段詩般的片段，而非乾淨俐落的完整結構。現實本來就沒有完整的結構，寫實主義乃依樣畫葫蘆，生命循環不已，即使電影演完，人生還得繼續。

　　寫實主義依此常由大自然循環借鏡。比方說，小津安二郎的很多電影都以季節為名，象徵角色的狀態，如《麥秋》（Early Summer）、《晚春》、《小早川之家》（The End of Summer），《晚秋》（Late Autumn）（見圖8-15a）。此外，有些寫實電影均會以一段設定的時間為結構，比如一個暑假或

8-16　恨（La Haine，法國，1996）

凡松‧加索（Vincent Cassel）、薩伊‧塔格毛依（Said Taghmaoui）和雨貝‧庫恩德（Hubert Kounde）演出；麥提厄‧卡索維茲（Mathieu Kassovitz）導演

　　自十九世紀末寫實主義成為藝術界的主流以來，它就一直因粗鄙、駭人的素材引起爭議，其對細節的執迷使傳統大眾又愛又恨。本片在法國放映時一片譁然，其不留情剝露三個低下階層小混混的細節，令觀眾難以認同他們的處境，他們的邪惡暴力、粗鄙口語，還有尖酸墮落的價值觀，像全片不允此階層有何希望。觀眾不禁要問世界怎麼了？（Gramercy Pictures提供）

校園中的一學期，這類電影多半以成長的儀式（rites of passage），如出生、青春期、初戀、第一份工作，結婚、痛苦的生離或死別。

通常我們不到結尾猜不著電影主要敘事為何，尤其許多寫實片採循環或圓錐形結構。比方說，阿特曼的《外科醫生》（M*A*S*H），開首是兩個韓戰軍醫新到任，結束於兩人任務期滿，但外科小組仍在戰場繼續服務。後來，巴瑞·李文森（Barry Levinson）的《早安越南》（Good Morning, Vietnam）也是同一種結構。

《外科醫生》那種片段式的結構使它日後很容易被電視影集改編。寫實電影敘事通常看來都很零碎片段，事件的順序似乎亦可前後任意調整。情節舖排不緊湊，也常常出乎意料地轉到似乎並非情節進行的方向。這些也類似人生的「意外」事件。

喜歡電影節奏快的觀眾常對寫實片的慢吞吞欠缺耐心，尤其電影前段，當主要敘事焦點尚未出現之前更是如此。其中看來離題的支線與主要情節會並排發展，不會被明確析出，寫實敘事尚有以下特點：

8-17　獅子王（The Lion King，美國，1994）

羅傑·艾樂斯（Roger Allers）和羅伯·明寇夫（Rob Minkoff）導演

　　電影情節往往來自最怪的源頭。這是小獅子辛巴成長的故事。牠是王位的繼承人，父親是既慈愛又聰明的領袖。但父王邪惡的兄弟害了他，辛巴的命運是為父報仇，並在叢林復國。熟悉吧？這簡直是不顧羞恥地偷取哈姆雷特、伊底帕斯王、摩西和小鹿斑比，甚至叢林王子的故事。很棒的片子。（迪士尼公司提供，版權所有。）

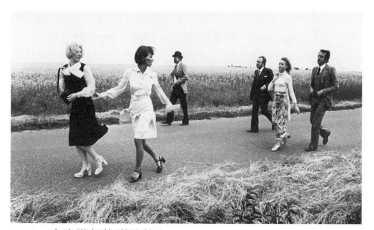

8-18　中產階級拘謹的魅力（The Discreet Charm of the Bourgeoisie，法國，1972）

路易斯‧布紐爾導演

　　布紐爾的電影常有一些不加解釋的古怪場面，自然得好像天經地義。他熱切地混合著困惑與蔑視的態度來嘲諷中產階級的偽善。本片用一連串不怎麼相關的片段，裡面是有錢人空虛的儀式和行屍走肉的生活，片段之間會插入劇中人物走在空曠的路上，沒有人問他們為什麼在那邊？也沒人知道他們要去哪裡？布紐爾並不說明。（二十世紀福斯公司提供）

　　1.不露面的作者做客觀的「報導」對內容不予置評。

　　2.捨棄陳腔濫調公式化的情境和角色，偏好獨一無二紮實和個案。

　　3.喜歡揭瘡疤，其「聳人聽聞」和「低俗」題材常被詬病為過度直接及壞品味。

　　4.反對感傷通俗觀點，也拒絕有完滿的快樂結局，或一廂情願，專橫或其他虛假的樂觀主義。

　　5.避免通俗及誇張，喜歡含蓄及去戲劇性的作法。

　　6.儘量用科學方式看待動機和因果，捨棄如宿命等浪漫觀念。

　　7.儘量避免抒情而代之平實直截了當之表現方式。

形式主義敘事

　　形式主義敘事（formalistic narratives）特別受到華麗的雕琢，喜歡把時間打散重組來強力凸顯某個主題，其情節設計非但不隱藏而且還大肆招

搖，是作秀的一部分。形式敘事種類繁多，但多半依導演的主題而定。例如希區考克迷戀「雙」（doubles）或「抓錯人」的主題——一個表面無辜的人卻被誤指犯下另一個人所犯之案。

希區考克的《伸冤記》（*The Wrong Man*）是這種敘事母題中最彰顯者。整個情節及結構都以「雙」為主，兩樁入獄，兩次筆跡試驗，兩次廚房對話，兩次審訊，兩次進診所，兩次見律師，主角被兩個警員逮捕兩次，他兩次被兩個店員的兩個目擊者錯誤指認，兩次罪惡的轉移：主角亨利・方達含冤入獄，其間其妻薇拉・蜜兒斯（Vera Miles）卻承受罪愆，被判因精神崩潰而送往精神病院。「大家說希區考克操縱痕跡太多，」法國大導高達表示，「但唯其露得多，就不算是痕跡，而是考驗我們檢查的偉大建築設計的支柱。」

許多形式主義敘事一再被創作者干擾，使其個性成為電影的重要部分。比方我們經常忽略布紐爾電影中的作者個性，他總狡滑地把尖刻的黑色幽默注入敘事中，顛覆破壞其主角，顯露他們的偏好與自欺欺人、卑鄙渺小的靈魂（見圖8-18）。高達的個性也沛然充塞作品中，尤其他那些非傳統的所謂「電影論文」（cinematic essays）。

形式主義敘事充滿了純然風格化的抒情片段，好像1930年代舞王佛雷・亞士坦和金姐・羅吉絲為雷電華拍的迷人歌舞片就是。事實上，如歌舞片、科幻片、幻想片這種風格化的類型電影都賦予風格和華麗效果最豐富的園地。這些風格化片段不時打斷情節進行，反正情節也不過是片段風格的藉口罷了。

最好的形式主義敘事的例子是《我的美國舅舅》（*Mon Oncle d'Amerique*），這是亞倫・雷奈（Alain Resnais）導演，由他和尚・古奧（Jean Gruault）合編的電影（見圖8-19）。電影的結構有如高達的論文電影，把紀錄片、前衛電影和劇情片混冶一爐，像是心理學入門課程。雷奈用一位真的醫學及行為科學家昂利・拉寶希（Henri Laborit）的典型法式分析、解剖和分類的狂熱，來架構及分隔虛構的劇情。這位醫生聰明地討論人類行為和腦部構造、意識和潛意識環境，以及社會制約、神經系統、動物學和生物學的關係，他也引述史金納（B. F. Skinner）的行為調適理論，以及其他有關人類發展的學說。

電影中的劇情片段是這些理論的實踐，演員行為全是自發性而非被操弄的行屍走肉，但是，他們也是自己不解的某些力量的受害者，雷奈以三個有

趣的角色為主，每個都是特定生物及文化環境下的產品，他們的人生不期然交會在一起。「這些人有一切快樂的條件」，雷奈如是觀察：「但是他們一點也不快樂，為什麼？」

接著，雷奈用炫目的剪接和多重的敘事來做解答，他讓觀眾透過萬花筒般變幻的觀點，看到角色的生活、夢想和回憶，並和拉寶希醫生的抽象理論、統計數字和聰明的觀察交錯呈現。三個主角都是大影迷，雷奈也不時穿插三個人小時候的偶像，如尚‧馬黑（Jean Marais），丹妮爾、達希娥（Danielle Darrieux）和尚‧嘉賓（Jean Gabin）的電影片段做為參考，這些片段多少與角色的戲劇處境有相仿之處，雷奈也藉此對法國電影的偉大演員致敬。

非劇情敘事

非劇情敘事（nonfiction narratives）電影分劇情、紀錄片、**前衛電影**（avant-garde）三大類。紀錄片和前衛電影不說故事，至少不像劇情片

8-19　我的美國舅舅（Mon Oncle d'Amerique，法國，1980）

傑哈‧德巴狄厄主演；亞倫‧雷奈（Alain Resnais）導演

德巴狄厄這努力的理想主義者，其保守的價值觀和對上帝的信仰卻受到嚴厲考驗。片名有什麼意義？這是歐洲的流行神話：出了名愛冒險的舅舅往美國淘金，有一天會衣錦返鄉來解決他們的問題。雷奈也借用了貝克特（Samuel Beckett）的苦澀舞台劇《等待果陀》（*Waiting for Godot*），全劇圍繞著大家在等的一個模糊的人物（上帝？），但他從未出現。（New World Pictures提供）

8-20　誰殺了甘迺迪（JFK，美國，1991）

凱文・科斯納主演；奧利佛・史東編導

　　歷史作為敘事。許多歷史學家指出，「歷史」實則是一堆混亂的碎片，未經篩選的事實，隨意的事件，還有沒人認為值得解釋的細節。歷史家從混亂中強加一段敘事於繁多的材料上。但拿破崙觀察說：「歷史是過去事件中人們選定並同意採取的版本。」歷史學家會拿掉一些資料，強調另一些資料，結果配上原因，孤立的事件再配上其他表面遙遠的事件。簡單地說，現代歷史家堅持過去包含了許多歷史，不是只有一個歷史。每個歷史是一個人收集、詮釋，及修剪事實成為一個敘事。史東的爭議性描述甘迺迪總統的行刺事件是由紐奧良檢察官的觀點說出，全片完全如歷史學家所為，提供一個全美大眾一直縈繞不去國家悲劇的可能解釋。這部電影剪輯華麗，將數十個角色在許多年，各個地方和上千的歷史事實穿梭剪在一塊。（華納兄弟提供）

那種傳統的故事。當然他們都有結構，卻不採劇情，而是依一個主題或一種論點來組織結構，尤其是紀錄片。至於前衛電影的組織，則通常依電影作者之主觀直覺而定。

　　首先來討論紀錄片，它處理的是事實 —— 真人、真事、真地，並非信口編造，這點與劇情片不同。紀錄片工作者相信他們是在報導既存的世界，而不是製造一個新世界。不過他們不只紀錄外在現實，他們亦有如劇情片工作一樣，經過篩選細節來塑造原始素材，這些細節經過組織成為前後一致的藝術形式。許多紀錄片導演刻意讓他們的電影簡單及不受主觀干擾，希望他們呈現的現實能和生活中的漫無章法相同。

　　這聽起來很熟悉嗎？事實上，用寫實主義和形式主義的觀念來討論紀錄

片和劇情片幾乎一樣有用。只不過，大部分紀錄片工作者會堅持他們重視題材勝過風格。

寫實紀錄片最好的例子是1960年代興起的「真實電影」（cinéma vérité）或「直接電影」運動。因為需要以最少的工作人員，最快最有效率地捕捉新聞，電視新聞乃促成了新科技的發展，結果導致了紀錄電影發展出新的真實哲學。這些新科技包括以下項目：

1.輕巧的16釐米手提攝影機，可以讓攝影師移動自如。

2.可調的**伸縮鏡頭**，讓攝影師能在一個調整鈕上，將鏡頭自12釐米的**廣角鏡**轉至120釐米的**電子望遠鏡頭**。

3.新的**高度感光底片**（fast film stocks），即使沒打光亦可拍到某些

8-21　烽火驚爆線（Welcome to Sarajevo，英國／美國，1997）

（左至右）史蒂芬・狄藍（Stephen Dillane）和伍迪・哈里遜（Woody Harrelson）演出；麥克・溫特巴頓（Michael Winterbottom）導演。

　　本片根據某些英美記者在曾經一度美麗的塞拉耶佛報導波西尼亞戰爭的真實故事改編。塞拉耶佛原屬南斯拉夫，後因戰爭幾被夷為平地。這部電影混合了劇情和真正的有關戰爭新聞片段，這些新聞片段有時令人難過——如過往的鄰居反目互相殘殺，不留情地破壞或施暴。參考Dina Iordanova著，*Cinema of Flames*（British Film Institute出版，University of California Press發行，2001），這是一本研究巴爾幹電影和文化的書。（Miramax Films提供）

8-22a　法治（Law and Order，美國，1969）

佛德瑞克・懷斯曼（Frederick Wiseman）導演

　　其實電影又稱「直接電影」，一向以客觀和直接呈現為傲。其導演相信全然中立是不可能的，即使客觀有如懷斯曼仍堅持他的作品是對真人真事的主觀詮釋，只是盡量在呈現時做到「公平」。比如他不喜歡用客觀的旁白敘述，要片中主角自行發言，讓觀眾自行分析詮釋。自然，銀幕上的人知道有人在拍他們，這當然會影響他們的行為，沒有人會希望自己在鏡頭上看來很蠢。（Zipporah Films提供）

8-22b　哈連郡，美國

（Harlan County，USA，美國1977）

芭芭拉・卡波（Barbara Kopple）導演

　　直接電影處理本身已具戲劇化的素材時，效果最佳，尤其是當危機的狀況（衝突）已經達到高潮。比如街頭即將爆發那一刻。比方本片拍的是礦工爭取改善環境的罷工。經常會將在旁拍片的人捲進暴力漩渦中，有一場是他們甚至直接

成為亂開槍莽漢的開火對象，攝影機全拍下來了。紀錄片這名詞指是「紀錄」這個動詞——紀錄佐證，提供事件不能推翻的紀錄。（Museum of Modern Art提供）

場景。這些新底片高度敏感，即使在夜間只有少量光源，亦可拍到清楚的畫面。

4.手提錄音機讓技術人員能以自動同步的方式，將聲音隨畫面直接錄下。這套設備使用起來非常簡易，只須兩個人──一位攝影，一位錄音──即可拍新聞。

　　這套硬體設備讓紀錄片工作者得以全新詮釋權威真實的概念。新的美學拒絕拍攝前的籌備和詳細規劃的劇本，劇本對真實有定見，就會扼止自然或曖昧的現實性出現。直接電影拒絕這種定見，視之為虛構：現實變得不客觀，而是根據劇本重新安排的。紀錄片工作者因此是將情節強加於素材之上。重新創造不再有必要，因為當事件發生時，攝製小組就在現場，他們就能在當下捕捉到真實。

　　這種儘量不干擾真實的概念，乃成為美加地區真實電影的主流想法。電影人不可以操控事件，任何重塑事件（即使人地均同）皆萬萬不可，剪接亦

8-23　光影流情（The Kid Stays in the Picture，美國，2002）

勞勃‧艾文斯（Robert Evans）主演；布萊特‧摩根（Brett Morgen）和南妮特‧柏斯坦（Nanette Burstein）導演

　　根據前電影大亨艾文斯自白的自傳所拍的紀錄片，在電影一開首就以棄權姿態說明，這是艾文斯的版本，非別人可以置喙（有些人選擇不發一語）。英俊自信、不顧一切的艾文斯在此說了一個事實上不大可能、卻又事證俱在的生平。他當演員失敗，又沒有製片背景，卻能在1966以三十四歲如此年輕的身分成為派拉蒙公司的製片經理，而且一當就是八年，是片廠如日中天的時代。在他名下拍的電影有《教父》、《失嬰記》、《哈洛和毛德》（Harold and Maud）、《同流者》（The Conformist）、《愛的故事》（Love Story）、《單身公寓》（The Odd Couple）和《唐人街》，這種紀錄對一個初來乍到的小子來講很不賴吧！艾文斯的衰落和崛起一樣令人瞠目，包括麻煩的離婚官司，警察的毒品掃蕩，還有諸傳捲入的棉花俱樂部謀殺案。（USA Films提供）

少，因為會導致事件場景順序的錯誤印象。真正的時間地點應當用**長鏡頭**來維持。

真實電影對聲音的處理也保持最低限，拍片的人過去和現在都憎恨傳統紀錄片那種如天神般權威的旁白。畫外的敘述會為觀眾解釋影像，使觀眾不覺得有責任自己分析。因此，有些直接電影根本宣揚完全不用旁白（見圖8-22a）

形式主義或主觀的紀錄片最早可追溯至蘇聯導演維多夫（Dziga Vertov），他和1920年代那些蘇聯藝術家一樣都是政治宣傳者。他相信宣傳是革命的工具，應教導勞工以意識型態觀點衡量事情。他曾寫道：「藝術不是反映歷史鬥爭的鏡子，而是鬥爭的武器。」

這種形式主義的紀錄片傳統是依主題來建構電影，他們安排組織故事素材，來表達一個議題，宛如權威的電視深度報導節目《六十分鐘》一般。通常，鏡頭的順序及整場戲都會調來調去，盡量不影響其邏輯意義。電影的結構並非按時間順序或敘事的前後因果，而是根植於導演的論點。

前衛電影則變化多端，令我們很難概述其敘事結構。大部分電影並不想說故事，自傳性因素卻處處可見。許多前衛藝術家最在乎他們自己的「內在感覺」、他們對人的看法以及他們的想法、經驗的個人主觀角度。因此，前衛電影經常給人印象是曖昧難懂，許多導演也自創電影語言和和象徵方法。

前衛電影大部分都不是事前編寫，只有少數例外。原因之一是這批藝術家多半自己拍攝、自己剪接，所以在拍及剪時都能控制自己的素材。他們也看重電影中的自然和偶發元素，所以更不喜歡對他們有束縛的劇本。

美國1940年代的前衛大師瑪雅·德倫（Maya Deren）將她的電影（她稱之為「個人」或「詩化」電影）與主流商業電影依結構而區隔。個人電影如抒情詩一般，是對一個主題或一個情境做垂直縱深的探索，創作者對發生什麼事並不感興趣，比較關心事件的感覺或意義。電影導演旨在探索某個時刻的深度和多層意義。

另一方面依德倫說，劇情片就像小說和戲劇，其發展是水平式的。敘事電影導演偏好依情境一波一波走的線性結構。劇情片導演沒時間探討意念和情感的含意，他們忙著讓情節往前走。

有些前衛導演鄙視一切可辨識的題材，歐洲早期的前衛藝術家，如漢斯·瑞克特亦就完全拒絕敘事。瑞克特是這種「絕對電影」（absolute film）的領頭者，他堅持只用抽象形狀和設計（見圖4-7），也堅持電影不必和表

8-24 刮鬍刀（Razer Blades，美國，1968）

保羅·夏瑞茲（Paul Sharits）導演

結構主義（structuralism）是一種前衛運動，反敘事，主張沒有主題的抽象結構。結構主義的電影，認知的符碼得自己定義，全由重複的原則、辯證的對立法或時間、空間的變化原則而結構起來。解開這些符碼和其間關係的過程，有如其結構影片本身的過程。如本片中，兩邊影像（需要兩個銀幕和兩個放映機）同時放映，每個影片都有不定時出現的影像——每次兩到三格長，間以黑白或彩色影像——或完全抽象的圖形插入，如彩色線條或螺旋圖形，快速的閃動影像造成眩暈的效果，考驗觀眾生理及心理的容忍度。電影的內容是其結構形式而非影像的主題。（Anthology Film Archives提供）

演、故事以及文學主題有關，他認為電影應如音樂或抽象畫，是種「非再現」（non-representational）的形式，他的觀點被許多前衛藝術家所認同（見圖8-24）。

類型與神話

類型電影指的是特定型態的電影：戰爭片、警匪片、科幻片等等不下百種，尤其在美國和日本，幾乎所有劇情分析可按類型予以分類。類型是依據風格、題材、價值等整套特定的特色而區分，也對分辨和組織故事素材十分方便。

許多類型電影是針對特定觀眾而來，比方有關成長的電影是針對青少年，動作冒險片主要針對男性，女性則被視為附屬品或提供「浪漫趣味」。美式的**女人電影**（woman's picture）和日本的母親電影都以家庭生活為

8-25　一夜風流（It Happened One Night，美國，1934）

克拉克·蓋博和克勞黛·柯貝（Claudette Colbert）演出；羅勃·瑞斯金（Robert Riskin）編劇；法蘭克·凱普拉導演

電影類型可依題材、風格、年代，出產國家等種種標準來分類，1930年代，美國有了一種新類型：瘋狂喜劇（screwball comedy），約在1934至1945年達到鼎盛期。這類電影基本上是愛情故事，描述不同階層的、瘋狂但充滿魅力的男女主角墜入愛河。除了比默片時的笑鬧劇寫實之外，瘋狂喜劇還集合好的編劇、導演和演員集體創作。對白俐落、聰明又速度快。如果有濫情溫馨的長篇大論則多半有欺瞞性。故事前提往往荒謬到令人難以置信，而劇情曲折滑稽、瘋狂到不行。戲劇重心在戀人身上而非單個主角，他們往往始於敵對，雙方鬥智較勁。大部分喜劇來自主角嚴肅到不自知他們有多好笑，即使在最瘋狂的偽裝和騙局中，他們仍一本正經。有時，其中一個人已與一個木訥無趣或毫無吸引力的人訂婚，因此正好提供了一個使男女主角互相吸引的緊急機會，最後他們會發現彼此才是天造地設的一對。這類型往往還包括一些與主角差不多瘋狂的配角。（哥倫比亞提供）

8-26a　獵風行動（Windtalkers，美國，2002）

吳宇森導演（米高梅提供）

　　對類型電影最常的怨言是它們都是一樣的電影。不錯，一個類型有些特質是典型的。比方說戰爭片總要有打仗的鏡頭，多是男性絕少女性參與演出，都強調勇氣、袍澤之情和陽剛堅忍。但類型電影也都要有創新的題材或風格，不然就令人難以下嚥。好像《獵風行動》是二次大戰的塞班島戰役，是根據史實中美國海軍利用印地安的納華荷方言傳訊以免無線電通訊被敵人解碼。這在戰爭片中應屬獨特，即便如此吳宇森也遵循了大部分戰爭類型片的傳統。另一方面，《奪寶大作戰》也比一般戰爭片重視角色發展。美國首次侵略伊拉克的混戰中，有些不守規的戰士想拿一些科威特金子來私用，當他們在幹這勾當時，卻無心成了被獨裁者薩達姆‧海珊（Saddam Hussein）迫害的無辜百姓的保護者。兩部電影卻是戰爭片，卻小同大異，類型只是在定義表面的美學，每部片也都在一定的規範下創新出與眾不同之處。參考 *Guts & Glory* 一書（Lexington: University Press of Kentucky出版，第二版，2002），由Lawrence Suid所著，針對戰爭片做影史和分析。

8-26b　奪寶大作戰（Three Kings，美國，1999）

喬治‧克隆尼、馬克‧華伯（Mark Wahlberg）、冰塊和史派克‧瓊斯（Spike Jonze）演出；大衛‧Ｏ‧羅索（David O.Russell）編導（華納兄弟提供）

古典類型電影中的世界是黑白分明，道德觀與大部分觀眾一致，也就是邪不勝正，正義必得伸張。今天大部分受尊敬的導演卻以為這種觀念雖不算完全錯誤，但嫌之過時又天真。當代電影喜歡修正的類型 —— 較不那麼理想主義，道德上比較曖昧，而且對人類情況的呈現不那麼有信心。《殺無赦》即此種修正西部片，其陰沉的主角（伊斯威特自己），是職業殺手，迷失於暴力中，註定死路一條。當一個年輕的朋友說受害者是「自找的」，主角回答說：「我們都是，小子！」。

《情色風暴1997》是傳記片，但主角非偶像或道德典範，而是惡名昭彰的色情雜誌老闆以及他嗑藥過頭的老婆。這是個愛的故事，也是一個成長於共產主義統治的捷克斯拉夫導演，對美國憲法第一條修正案的矛盾辯護。在以前的捷克，像Larry Flint這種人是不可能有的。至於《冰血暴》則是修正主義偵探片，根據真實警察故事改編，女主角是明尼蘇達州懷孕的女警官，全片以喜劇為主，但中間插入令不不安的殘暴血腥，雖然兇案最後大白，但這個「快樂結局」，卻伴隨著悲慘和悲劇調子穿插其中，使我們分外同情。

主。在這些以女性為主的電影中，男性都被描繪為賺錢養家者、性追求對象或第三者的典型。

巴贊則說西部片是「一種找尋內容的形式」（a form in search of a content），事實上這句話幾乎可以形容所有的類型電影。類型是一套鬆散的想法，並非不可打敗，也就是說，每一個類型的故事都與之前的類型電影有關，卻不見得要被前面的類型規範綁得死死的。有些類型電影拍得好，有些卻也一塌糊塗，類型本身無法決定藝術表現的好壞，只能視其如何運用類型形式的傳統。

類型電影的主要缺點在於他們易於模仿，所以經常被貶為重複的老套。類型的規範應被賦予新的風格或題材。當然這是訴諸所有藝術而非僅限電影的法則。亞里斯多德在《詩學》中說，類型在質地上是中立的，古典悲劇的規範公式基本是不變的，可以為天才所用，亦可為不知名的老套創作者重複。有些類型因為吸引較多才華橫溢的藝術家而具文化深度，其他吸引不到天才者常被視為二流類型。但他們只是不被重視，並不表示他們沒有趣味或無藥可救。就像早期評論家認為鬧劇是幼稚的類型——直到卓別林和基頓這些重要的藝術家投入這個領域才有所改變。如今，沒有一個評論家敢小看這個類型，因為它誕生了相當多的傑作。

評論最欣賞的類型，往往是在已建好規範的形式上和藝術家個人的獨特貢獻上取得平衡者。古希臘的藝術家自神話中取材，而戲劇家和詩人不斷回到這些故事且一再重複，這並不奇怪。二流的創作者只會重複，嚴肅的藝術家則會全新詮釋，當他們運用一個眾所周知的故事型態專做創作時，創作者可抓住其主要特色，然後在類型的傳統和個人的創新間、耳熟能詳和原創思維間、一般和特定間創造出無比的張力。神話蘊含了文明共通的理想和響往，而藝術家依循這些熟知的故事創作，成為在縮短已知和未知間距離的精神探索者。這些風格化的傳統和**原型**故事鼓勵觀眾參與有關當代基本信念、恐懼和焦慮的儀式。

類型電影吸引電影工作者，因為它包含了大量文化資訊，讓他們可以依個人而自由發揮。相反的，非類型的電影則必須自給自足，創作者得在作品本身花很多時間在銀幕上，來傳達各種主要想法和情感。反之，類型創作者就不需要從零做起（見圖8-26），他（她）只要踏著前人的軌跡，依個人之取向，豐富前人想法或質疑其意念。

最持久的類型多半能跟得上變化多端的社會情況。它們大多始於正邪對

8-28a 王牌大賤諜（Austin Powers: The Spy who Shagged Me，美國，1999）

麥克・邁爾斯（Mike Myers）及海瑟・葛蘭姆（Heather Graham）演出；傑・羅區（Jay Roach）導演

　　電影仿諷就是拿流行的類型電影美學開玩笑。1960年代末期的英國搖擺文化被放在這個諷刺○○七的電影中，電影由超酷的主角，把事情亂攪一通的間諜和一堆仿1960年代的妞兒所完成。（New Line Cinema提供）

8-28b Don't Be a Menace to South Central While Drinking Your Juice in the Hood（美國，1996）

馬龍・韋恩斯（Marlon Wayans）和尚・韋恩斯（Shawn Wayans）演出；巴黎・巴克雷（Paris Barclay）導演

　　這個片名完全顯示了它的模仿內容（譯註：太俚語化無法譯）。諷刺的對象是傳統的黑人類型，如《鄰家少年殺人事件》（Boyz N the Hood，見圖10-20a）和成長電影。本片由六個韋恩斯家庭瘋瘋癲癲的兄弟主演，參考Dan Harries的 Film Parody（British Film Institute： University of California Press, 2000）（Miramax Films提供）

抗的稚嫩寓言，然後經年累月，在形式和主題上都越變越複雜，最後它們往往變得反諷，嘲弄該類型過去的價值和傳統。有些評論家認為類型演化是必然趨勢，並不代表其美學也一定有所改進。

論者與學者將類型電影劃分四個主要階段如下：

1. **原始時期**（primitive）：這個階段通常很天真，雖然因為形式很新，但情感強烈。許多類型的規範都在此時期建立。
2. **古典時期**（classical）：這個中間階段有平衡、豐富和穩定的古典概念，其價值已廣受觀眾認可。
3. **修正時期**（revisionist）：這時類型較象徵化、曖昧化、對原先的價值觀較不確定。這個階段的風格複雜，訴諸理性多過情緒，類型原先設定的傳統則常被質疑，流行的信仰亦被破壞。
4. **仿諷時期**（parodic）：類型至此已對傳統規範大加嘲諷，喜歡用喜劇方式將之貶抑為陳腔濫調。

比方說，西部片的原始時期可以艾德溫‧S‧波特（Edwin S. Porter）所拍的《火車大劫案》（*The Great Train Robbery, 1903*）為代表，這部原始西部片非常受觀眾歡迎，而數十年來就被模仿和增添豐富化。西部片的古典時期最典型的就是福特的眾多作品，尤以《驛馬車》（*1939*）堪稱當時少數叫好又叫座的作品。《日正當中》（*1952*）是最早的修正時期作品之一，對古典時期的許多流行價值觀予以諷刺。之後的二十年間，大部分西部片仍是持懷疑論，尤其是《日落黃沙》（*The Wild Bunch, 1969*）和《花村》（*1971*）。有些評論指出，梅爾‧布魯克斯（Mel Brooks）的仿諷片《發亮的馬鞍》（*Blazing Saddles, 1973*）是西部片終結者，無情地撻伐了西部片的諸多傳統。不過休養幾年，西部片又東山再起。凱文‧柯斯納的《開放牧場》（*Open Range, 2003*）完全回到古典傳統，許多評論家堅持類型的演化僅是品味和流行問題，與其階段的內在優點無關。

某些批評理論探討類型和孳養它的社會關係。這種社會心理學派是由十九世紀法國文學評論家伊波利‧唐恩（Hippolyte Taine）為首，他認為特定時代、國家的社會與知識焦慮會在藝術中得到宣洩表達，因此藝術家的潛在功能是調和並解決文化價值的衝突。他認為藝術必須就其外在及內在意義予以分析，找出表面形式下大量潛藏的社會和心理資訊（見圖8-30）

這種批評方法對於能反映廣大觀眾的價值和恐懼的流行類型特別有用。

這些類型可能被視為當代神話，讓日常生活沾染哲學意涵。當社會情景改變，類型也跟著變。比如，黑幫片通常是對美國資本主義的批判，它們通常是探索反叛神話的工具，也往往在社會崩潰時期特別受歡迎。電影的主角多半由矮小的男子扮演不擇手段的商人，他們爬上權力的過程，是對羅馬詩人賀瑞修‧艾爾傑（Horatio Alger）神話的譏諷。在爵士樂的年代，像《黑社會》（*Underworld, 1927*）這種黑幫電影，會以非政治的角度來處理禁酒時代的暴力和迷人魅力。但在1930年代「經濟大恐慌」（Depression）的早期艱苦時代，這個類型就在意義型態上具有顛覆性了。像《小凱撒》（*Little Caesar, 1930*）這種電影反映了美國對權威和社會機制動搖的信心。到了經濟大恐慌末期，像《死路》（*Dead End, 1937*）的黑幫片便表達了對改革的期待，認為犯罪是家庭破碎，欠缺機會和貧苦生活的結果。黑幫電影傳統上也不知如何處理女性，但在1940年代如《白熱》（*White Heat, 1949*）這樣的電影主角，便是不折不扣的性精神病患。在1950年代，因為「參議院犯罪調查小組」（Kefauver Senate Crime Investigations）在媒體上大量曝光，黑幫

8-29　洛基（Rocky，美國，1976）

席維斯‧史特龍主演；約翰‧艾維生（John Avildsen）導演

　　美國最受歡迎的故事之一，就是賀瑞休‧艾爾傑（Horatio Alger）神話——即無名小卒經過努力工作和堅忍，可以抵抗頑強，提昇自己而成就非凡。（聯美提供）

8-30　人體入侵者（又名《天外魔花》）（Invasion of the Body Snatchers，美國，1956）

唐・西格（Don Seigel）導演

　　類型電影常訴諸觀眾潛在的恐懼焦慮。例如1950年代許多日本科幻片都是有關原子彈的輻射造成動物昆蟲醜陋變種的片子。不少文化評論者也指出大部分美國1950年代科幻電影的「恐慌風格」，是擔心共產黨的「赤色恐慌」，源起於美、蘇之間的冷戰。西格此片小成本，敘述外星人潛入且入侵人們的身體，把他們變成活死人一般，無法有感情。這部電影產生的年代是許多美國人正認真考慮要不要在後院建防空洞，以求蘇聯發射核彈時有躲藏之處的時候。（Allied Artists提供）

電影如《鳳凰城故事》（*The Phenix City Story, 1955*）則宛如揭發犯罪組織的報導片。柯波拉的《教父》（*1972*）和《教父續集》（*The Godfather, Part Ⅱ, 1977*）則總括了這個類型的歷史，用三代角色來反映美國經歷越戰的情感理智騙局及水門事件後痲痺的心靈。李昂尼（Sergio Leone）也用宛如寓言的片名《四海兄弟》（*Once Upon a Time in American, 1984*，原名是「很久以前在美國」），對這種類型傳統「崛起殞落」的結構做了儀式性的神話描繪。昆丁・泰倫提諾之《黑色追緝令》（*1994*）更以仿諷傳統的方式再做聰明的類型重複。

　　佛洛依德和容格（Carl Jung）的心理學也影響了許多類型理論家。兩

8-31　外星人（E.T.: The Extra-Terrestrial，美國，1982）

亨利・湯瑪斯（Henry Thomas）和外星人E.T.主演；史蒂芬，史匹柏導演

　　所有敘事都可以有象徵層面的詮釋，不管故事多奇怪或獨特，它一定有一些共通的原則可循。史匹柏的傑作《外星人》中，ET和小男孩非得分別了，但ET會永遠留駐他心頭，象徵性來說，小男孩很快會脫離童年和幻想的好友，那些看來怕人的怪物或一大堆未知的世界，但他永不會忘記那世界的美好和純真。史匹柏每每說ET是它最個人的電影，「我十五、十六歲時父母仳離，我需要一個特別的朋友，只好運用想像力來帶我去感覺自在的世界，讓我逃離父母的問題。」奧森・威爾斯曾說：「電影是夢的絲帶，攝影機不只是紀錄的機械，它是把訊息自另一非我的世界帶給我們，把我們帶到一個大奧密的核心，奇幻就此發生。」（環球電影提供）

位心理學家都像前述的唐恩一樣，相信藝術反映了底層結構的意義，能滿足藝術家和觀眾某種潛意識的需求。對佛洛依德而言，藝術是白日夢和慾望的滿足，替代性地解決在現實中無法解決的迫切慾望和衝動。色情片就是平息焦慮最明確的例子。事實上，佛洛依德相信大部分的精神焦慮都與性有關。而藝術即是精神耗弱症的副產品，只不過它是對社會有益的。藝術是來自衝動慾望之重複，和精神耗弱者無啥二樣，都是一再回溯同一個故事和同一個儀式來重整或暫時解決某些心理衝突（見圖8-32）。

　　容格原本是佛洛依德的學生，但最終與之決裂。他認為佛氏的理論欠缺共通的面向，他自己相當執迷於神話、童話和民間傳說，他相信其中包括了對各種文化、各種時代和各色人種都共通的象徵和故事型態。容格說，無意

識情結包含了深植（也如本能般不能解釋的）於原型的象徵。他稱這種深潛的無數象徵為「集體潛意識」（collective unconscious），可追溯到遠古時期的原始根基。這些原型的型態常以兩組對立姿態出現，包含在宗教、藝術和社會的概念裡：如好—壞，積極—被動，男性—女性，靜止—變動等等。容格認為藝術家有意無意地自這些原型中取材，然後就某種特定文化中的偏向安排成類型形式。對他而言，每件藝術作品（尤其是類型藝術）都是就普世共同的經驗做無窮的探索——是一種追溯古代智慧之本能。他也以為流行文化賦予原型和神話最不迂迴的觀點，其中菁英文化往往就躲在複雜的表面細節底下。

　　故事可以有很多面，對製片而言，它是有票房價值的財產；對作家而言，它是劇本；對明星而言它是工具；對導演而言，它是藝術的媒介；對類

8-32　甜蜜時光（Sweet Hours，西班牙，1982）

伊那基・阿以拉（Inaki Aierra）和阿薩普塔・瑟娜（Assumpta Serna）主演；卡洛斯・索拉（Carlos Saura）導演

　　幾乎每個文明都有弒父娶母的故事。心理分析之父佛洛伊德稱之為伊底帕斯情結（根據希臘神話主角而命名），他認為這是人類青春期的情慾典型；女性的相對等典型即弒母戀父的伊蕾克卓（Electra）情結，亦根據希臘神話命名。這種敘事母題都隱藏在故事表面下，或偽裝於潛意識。索拉在本片中卻以明白的方式表達，本片男主角（阿以拉飾）是導演，正在拍攝與他童年有關的自傳片，卻與片中飾演他童年母親的女演員產生戀情。（New Yorker Films提供）

型評論家而言，它是分類的敘事形式；對社會學家而言，它是公眾情感的指標；對心理學家而言，它是對深藏之恐懼和共其理想的本能探索；對電影觀眾而言，它可以是以上之總合，甚至更多。

分析電影敘事結構，我們應當問問基本的問題。是誰在說故事？旁白敘述者嗎？為什麼是他或她？或者故事自己會說，就像舞台劇？誰是這種故事的隱身敘述者，那隻看不見卻分身操控敘事的手？我們做為觀眾，提供了什麼給這故事？我們提供什麼資訊來彌補敘事間的空白？時間是怎麼呈現的──順序的，或主觀的倒敘，或其他觀點的交錯？敘事是寫實、古典還是形

8-33　木偶奇遇記（Pinocchio，美國，1940）

華特・迪士尼（Walter Disney）導演

法國文化人類學家李維斯陀（Claude Lévi-Strauss）指出神話沒有作者，沒有來源，也沒有軸心──允許各種藝術形式自由表達。迪士尼卡通喜歡從充滿原型因素的童話、民間故事和神話中取材。本片即是強調這些因素如何被凸顯而不只是隱藏在外表的寫實下。電影前段，男孩／小木偶被教導只要「勇敢、誠實、無私」，就可成為真正的男孩。電影的三個原則段落代表考驗道德修為的儀式。他在前兩段都失敗了，到了第三個鯨魚的片段，才重新證明勇敢、誠實和無私的品格而得到救贖。其他的原型包括怪物（鯨魚），神奇的變形，父親尋找失去的兒子，超自然的小生命如會說話的蟋蟀（代表小木偶的良心），兒子尋找被監禁的父親，擬人化的大自然，以及總在小木偶做錯事時伸出援手的仙女教母。本片如同迪士尼的所有作品一樣，強調傳統和保守的價值，肯定家庭的神聖、主宰命運的神力以及遵守社會規範的重要性。（迪士尼提供）

式的？若有類型的話，是什麼類型？是類型演化的什麼階段？該電影說明了什麼社會架構和其所處的時代？電影的敘事如何包含了神話概念和普世人類的特質？

延伸閱讀

Altman, Rick, *Film/Genre* (Bloomington: Indiana University Press, 1999)，電影類型的演化。

Bordwell, David, *Narration in the Fiction Film* (Madison: University of Wisconsin Press, 1985)，討論觀眾的角色。

Field, Syd, *The Screenwriter's Workbook* (New York: Dell, 1984)，實用手冊，強調古典模式。

Martin, Wallace, *Recent Theories of Narrative* (Ithaca, N.Y.: Cornell University Press, 1986)，關於文學，易懂且有用的入門書。

McKee, Robert, *Story* (New York: ReganBooks, 1997). 談編劇技巧。

Michaels, Lloyd, *The Phantom of the Cinema* (Albany: State University of New York Press, 1988)，現代電影中的角色研究。

Mitchell, W. J. T., ed., *On Narrative* (Chicago and London: University of Chiago Press, 1981)，討論文學的學術文集。

Moews, Daniel, Keaton: *The Silent Features Close Up* (Berkeley :University of California Press, 1977)，優秀的評論，尤其針對基頓的情節。

Nash, Christopher, ed., *Narrative in Culture* (London and New York: Routledge, 1990)，綜合學科的文集。

Thompson, Kristin, *Storytelling in the New Hollywood* (Cambridge: Harvard University Press, 1999)，談美國主流電影的敘事策略。

第九章
編　劇

寫作就像賣淫，剛開始為愛而寫；接下來為幾個朋友而寫；最後
為錢而寫。

—— 莫里哀，法國劇作家

概論

寫作。編劇：藝術家、技匠、寫手？集體寫作和好萊塢片廠。衡量編劇貢獻。編劇兼導演：全面控制。劇本vs.場面調度：兩種不同的語言系統。劇本。人怎麼說話：用法、意識型態、語言。古裝劇對白：古時人怎麼說話？《北西北》劇本版。形象比較：母題、象徵、隱喻、寓言、引喻。觀點：誰在說故事？為什麼？第一人稱敘述者。全知聲音。第三人稱。客觀觀點。文學改編：與原著差異？忠實、鬆散、無修飾改編。

編劇

編劇是除了導演外，最常被人稱為「作者」的。編劇的任務包括寫對白、動作（有時候得寫得很細），甚至製定主題。編劇對電影的貢獻是很難測定的。每部電影或每個導演的狀況都不同（見圖9-1）。一開始，某些導演根本不在乎**劇本**，尤其是默片時代，即興的成分較多，或只用簡單的大綱。即使是目前，如高達這樣的導演也很少用到劇本，他通常只有幾個意念寫在一張破紙上就開始拍片了。

有些大導演，如柏格曼、考克多、艾森斯坦和荷索，都自己寫劇本，美國的導演如葛里菲斯、卓別林、馮·史卓漢、約翰·休斯頓、奧森·威爾斯、約瑟夫·馬基維茲、比利·懷德、普萊斯頓·史特吉斯（Preston Sturges）、伍迪·艾倫及柯波拉也都是編導合一的。大部分好的導演都會參與編劇，但也會聘請好的編劇來幫他們推展意念。比如費里尼、楚浮、黑澤明都是如此工作的。

美國片廠特別喜歡鼓勵集體創作劇本，不同的編劇擅長的東西也不一樣，有人擅寫對白，有人專長喜劇、結構、氣氛，也有人會補救爛劇本，有好的意念卻不善於執行。因此，銀幕上掛名的編劇不見得正確，尤其有些導演，如希區考克、柯波拉、劉別謙，對劇本最後定稿往往有諸多貢獻，卻很少掛名。

許多年來，美國評論家認為藝術必須是嚴肅的（而不枯燥），才會受到敬

9-1a　紅色警戒（The Thin Red Line，美國，1998）

尼克‧諾特（Nick Nolte）演出；泰倫斯‧馬立克導演

　　成功的小說家很少成為好編劇，因為他們總想用語言承載大部分的意義。但電影是靠影像傳達，太多言語會使視象減弱，詹姆斯‧瓊斯（James Jones）有關二次大戰的名小說《紅色警戒》，與其說是給了馬立克簡略、詩化的劇本一個文學改編的源頭，不如說是激發了他的靈感。小說強調戰鬥中的戰士和同志，但電影則更重哲學意念，對人們如何褻瀆自然原生之美做出憂鬱的沈思。馬立克的其他作品，也一樣探討失樂園的神秘意念和人的墮落及原罪。（二十世紀福斯公司提供）

9-1b　戀戀情深（What's Eating Gilbert Grape，美國，1993）

李奧納多‧狄卡皮歐和強尼‧戴普演出；萊斯‧郝士准導演

　　有些小說家換跑道當編劇毫不費力。彼得‧哈吉士（Peter Hedges）改編自己的小說，是成功改編小說為劇本的典範，賦予演員詮釋時可發揮的創造空間。出生於瑞典的郝士准常改編

現成小說而普受讚賞，許多作品都和小孩有關，如《狗臉的歲月》、《戀戀情深》、《心塵往事》（The Cider House Rules）、《濃情巧克力》（Chocolat）和《真情快遞》（The Shipping News）等。參見約翰‧厄文（John Irving）的《我的電影事業》（My Movie Business）（New York: Random House, 1999），記載厄文改編自己的小說《心塵往事》贏得奧斯卡最佳編劇的過程。（派拉蒙提供）

9-2　此情可問天（Howards End，英國，1992）

山姆・韋斯特（Sam West）及海倫娜・寶恩-卡特（Helena Bonham-Carter）
演出；詹姆斯・艾佛利（James Ivory）導演

　　導演詹姆斯・艾佛利、製片伊斯麥・莫強特（Ismail Merchant）及編劇露
絲・鮑爾・嘉娃拉（Ruth Prawer Jhabvala）三人鐵三角合作關係已長達三十年。
他們最擅長著名文學作品的改編，例如 E. M. 佛斯特（E. M. Foster）的小說《窗外
有藍天》（A Room With a View），以及亨利・詹姆斯（Henry James）的艱深鉅著
《歐洲人》（The Europeans）及《波士頓人》（The Bostonians）。嘉娃拉本身即是
受敬重的作家，但她的文學改編劇本卻使她聲名遠播，她絕對當之無愧。本片就
是她最精緻的藝術成果。要改編文學作品的難度在於電影常會顯矯揉造作，或如
一灘死水。她的劇本可是既精又簡，忠於原著，風趣又感人。（新力公司提供）

重。在好萊塢片廠黃金時代，許多「知性」型的編劇都因為他們劇本中充滿
正義、義氣和民主觀念的，而特別受尊重。這不是說這些價值觀不重要，而
是意念需有機智和誠懇來加強戲劇性才能達到藝術上的效果，而不是硬性分
配角色大聲唸某些台詞。例如在小說《怒火之花》（The Grapes of Wrath）
中，史坦貝克（John Steinbeck）經常讚美主角一家堅韌的生命力，他們在
經濟大蕭條時放棄自家的農場，被迫到加州生活，但那兒的情況更糟。

　　在約翰・福特的電影中已沒有小說家這樣的敘述者，角色必須自己表現
個性，在努納利・強森（Nunnally Johnson）的劇本中，意念都在角色的
口中，從對白中表達片子的主題。片中最後一景，老媽對老爸說的話就是一

例。他們坐在破車裡，開往他處打零工，那是一份為期二十天的採果工。這是老爸（Russell Simpson飾）對老媽（Jane Darwell飾）坦承自己曾以為整個家就要完蛋了。她答道：「我知道，這讓我們更強悍。有錢人冒出來，掛了，他們的小孩也不是好東西，然後也掛了。但我們還是繼續往下走，我們是活人，他們消滅不了我們，也無法打敗我們。老爹，我們會繼續往前走，因為我們就是這種人。」（摘自強森的劇本，收錄於 *Twenty Best Film Plays* Vol. I, eds. John Gassner and Dudley Nichols（New York: Garland Publishing, 1977.）片子的最後一幕是個驚人的大遠景，主角破爛的車子淹沒在一堆爛卡車破汽車的車陣中——福特的影像揭示了人類精神中的勇氣與樂觀。

一般來說，學生、藝術家、知識份子這些角色比較喜歡喋喋不休談觀念。但雄辯的口才必須合理才可信。我們相信，這些並非編劇用來裝飾對白的贅詞。

但總有些例外，例如《北非諜影》裡，艾莎（英格麗・褒曼飾）所愛上的兩個男人，一個是她敬重的反抗軍領袖（保羅・漢瑞德〔Paul Henried〕

9-3 擦鞋童（Shoeshine，義大利，1946）

瑞納多・史摩東尼（Rinaldo Smordoni）及法朗哥・因特藍吉（Franco Interlenghi）演出；切塞里・沙瓦堤尼（Cesare Zavattini）編劇；狄・西加導演

沙瓦堤尼是義大利最著名編劇，也是最重要的理論家（參見第十一章「新寫實主義」部分）。他最好的作品大多是由狄・西加執導，包括《孩子在看我們》（*The Children Are Watching Us*），《擦鞋童》，《單車失竊記》，《米蘭奇蹟》（*Miracle in Milan*），《風燭淚》（*Umberto D*），《烽火母女淚》，《費尼茲花園》。沙瓦堤尼和狄・西加都是堅定的人道主義者，前者偏馬克思觀點，後者則源自天主教背景。狄・西加和楚浮，史蒂芬・史匹柏一樣擅導兒童戲，但他的悲憫更延及社會邊緣人。「我的電影是掙扎於人之不團結……」他這麼說：「抵抗社會對受苦人之漠不關心，是為貧苦及不快樂人說話的。」（Museum of Modern Art提供）

9-4a　情定巴塞隆納（Barcelona，美國，1994）

泰勒‧尼可士（Taylor Nichols）、涂希卡‧柏根（Tushka Bergen）、克里斯‧艾克曼（Chris Eigeman）和蜜拉‧索維諾（Mira Sorvino）演出；惠特‧史蒂曼（Whit Stillman）編導（Castle Rock Entertainment提供）

9-4b　哈拉瑪莉（There's Something About Mary，美國，1998）

卡麥蓉‧狄亞茲（Cameron Diaz）主演；法瑞利兄弟（Peter and Bobby Farrelly）編導（二十世紀福斯公司提供）

　　喜劇能讓人笑就算成功了，但怎麼讓人笑的方法各有不同。有的含蓄而老練，比如史蒂曼這部《情定巴塞隆納》風格幽默低調；也有些喜劇酷愛粗鄙笑鬧，像法瑞利兄弟的骯髒鬧劇。史蒂曼的感性根植於角色，喜感來自角色想掙脫某些社會情境。法瑞利兄弟則一直搞笑，越髒越好。比方說，種族歧視的笑料、壯男笑料、放屁的笑料、犬吠笑料以及任何和生殖器有關的笑點，尤其男性生殖器受攻擊、被擠壓被虐待，或對殘障、年邁、肥胖人士殘酷地嘲笑，或是對任何體液搞笑。簡言之，他們的喜劇沈浸在任何會使有尊嚴的老百姓震驚及作嘔的題材裡。他們的喜劇通常會使人狂笑，覺得骯髒而滑稽，有時真的很噁。

飾）也是她的丈夫維克多，另一個亨佛萊・鮑嘉飾演的利克，則是她深愛也會永遠愛的男人。在影片中，利克的言行一直是簡潔、譏諷且充滿硬漢作風的，他不是一個能言善道的人。但在電影結尾的機場那場戲（見圖9-56），他對艾莎——他唯一愛的、也必須放棄的女人——所說的話，卻是純然意識型態的：

> 在我們的心底都明白，你是屬於維克多的，妳是他的一部分，是他的動力。如果飛機起飛，而妳不在他身旁，我相信妳會後悔……也許不是今日，也許不是明天，但，很快的，終妳一生妳都將會後悔……艾莎，我不是什麼高貴的人，但我們三人的問題比起這個瘋狂的世界實在太小了。終有一天妳會了解。一切就看妳的了。

（摘自《北非諜影》劇本，Julius and Philip Epstein and Howard Koch, Woodstock, NY.: The Overlook Press, 1973）

某些導演的對白劇本非常精彩，如韋慕勒、柏格曼及伍迪・艾倫。法國、瑞典及英國電影也特具文學性，在英國有許多重要作家也替電影編劇，如蕭伯納、格雷安・葛林（Graham Greene）、亞倫・西利托（Alan Sillitoe）、約翰・奧斯朋（John Osborne）、哈洛・品特、大衛・史托瑞（David Storey）及哈尼夫・庫列許（Hanif Kureishi）等人。

雖然劇本在聲片中有重要地位，但也有些導演完全輕蔑編劇的意義。例如安東尼奧尼曾說，杜斯妥也夫斯基的《罪與罰》本身是個普通的犯罪驚悚故事，其小說之所以有趣在於其敘述方法。的確，許多好電影的故事本身是公式化或庸俗不堪的，卻因為導演的表現而成就不凡。

其實，以可讀性而言，電影劇本比舞台劇本差之甚多，因為它只是電影成品的藍圖，不像舞台劇本，能在閱讀中得到樂趣。此外，電影劇本中傳達不出場面調度的感覺，而「場面調度」正是導演最重要的表達工具，學者安德魯・薩瑞斯（Andrew Sarris）就指出，鏡頭的選擇，會比動作本身重要：

> 特寫和遠景常能決定劇情以外的意義。例如《小紅帽》的故事，如果大野狼以特寫、小紅帽以遠景出現，則導演強調的是大野狼吃小紅帽的欲望。如果小紅帽是特寫，大野狼是遠景，則強調的是小紅帽在邪惡世界中喪失象徵性貞潔的恐懼。同樣的材料，說出來的是兩種故事。端看導演生活態度如何而定。有的導演認同的是大野狼代表男

好萊塢大片廠時代大部分劇本均為集體創作，它們應有盡有，像百衲被——有為女人拍的愛情片，有為男人拍的動作片，有為小孩拍的喜劇。不過，有時集體創作亦會有傑出的結果，如《二十世紀特快車》和《北非諜影》。

9-5a　二十世紀特快車

（Twentieth Century，美國，1934）

約翰‧巴里摩爾（John Barrymore），卡露‧龍芭（Carole Lombard）演出；霍華‧霍克斯導演（哥倫比亞提供）

記者出身的班‧海克特（Ben Hecht）機智超凡，是當代最為人景仰的編劇。喜劇是他的長項——越出人意表越好。《二十世紀特快車》來自他的舞台劇（和查爾斯‧麥克阿瑟〔Charles MacArthur〕合編），再加上導演霍克斯的添筆。海克特喜歡嘲笑美國鄉巴佬和傳統道德觀，認為它們虛偽又乏味。

9-5b　北非諜影（Casablanca，美國，1942）

亨佛萊‧鮑嘉和英格麗‧褒曼主演；麥可‧寇提茲導演（華納兄弟提供）

《北非諜影》由菲立普和朱利亞斯‧艾普斯坦（Philip and Julius Epstein）還有霍華‧柯奇（Howard Koch）合編，三人都是華納公司的王牌編劇，三人苦惱於如何為此片收尾，後來決定鮑嘉必得放棄他愛的女人，這個做法反倒觸動了公眾的心弦：該片在二次大戰最陰暗的時候公映，當時美國人和盟邦被呼籲要犧牲小我，以成就更高目標。一個評論者說本片並非反映大眾現實，而是反映大眾期待的狀況。

性、強制性的、墮落的、邪惡的世界，有的導演則認同小女孩的天真的、幻想的、理想性的、希望的世界。不用說，很少有評論者會有區別上的困擾，這證明導演這個工作和創作一樣，大家並未透徹地了解。（摘自"The Fall and Rise of the Film Director," in *Interviews with Film Directors*；New York Avon Books，1967）

電影劇本

電影劇本很少是自發的文學作品，然而，他們卻比較容易出版。某些著名導演（如伍迪·艾倫、柏格曼及費里尼）的劇本曾出版過，但這完全是接近電影本身語言上的東西。也許，電影的文學副產品最糟的情況是「小說化」——流行電影的小說版本，這通常是雇用寫手寫成的，用來營利，以增加票房收益。

劇本總是由飾演角色的演員修飾，尤其是某些劇本是為了特定的**明星**寫的，劇本中的角色自然會具有使明星受歡迎的特質。例如，替賈利·古柏寫劇本的人知道賈利·古柏的特點在於少說話。而現在的克林·伊斯威特是以簡潔的一句話聞名：「Go ahead——Make my day！」伊斯威特的角色和古柏一樣，對油嘴滑舌的人（像推銷員）總是有點懷疑。

另一方面，好的說話者會享受聽的樂趣。約瑟夫·馬基維茲（Joseph L. Mankiewicz）是好萊塢大片廠時代最受囑目的編劇/導演。他最好的片子是《彗星美人》（見圖7-5），塑造了許多光芒四射的角色，其中最出色的是尖酸刻薄的劇評家狄惠特這個角色，演員喬治·桑德斯將這個角色演得刁鑽而沉著冷靜。影片後半段，年輕女演員伊娃·哈靈頓（Anne Baxter飾）為了向上爬，不惜說謊、欺騙。有一次她和新歡在一起時，拒絕狄惠特接近他們，因他對她已無利用價值。狄惠特看清了她的真面目，而且不願再當傻瓜。伊娃憤怒地走過去打開門，狄惠特不動聲色地說：「你用這種姿勢和費斯克先生交際太無禮了」。他進一步揭穿她的謊言，以摧毀她的矯飾：「妳的名字不是伊娃·哈靈頓，而是葛楚·史列辛斯基，父母很窮，他們還健在，很想知道妳現在怎麼了？在哪裡？他們已經有三年沒有妳的消息了。」

當他結束那破壞性的苛評後，她崩潰了，他說：「我希望你會突然打擊我，這是必然的。我想，妳是個不可信的人，我也是，我們是同樣的人，我們對人性的觀點、對愛或被愛的無能為力，以及貪得無厭的野心都是一樣的，

9-6a 人狗對對碰（Best in Show，美國，2000）

克里斯多夫‧蓋斯特（Christopher Guest）和「朋友」（friend）演出；蓋斯特導演

　　現代的集體創作也不少見。雖然此片劇本是由蓋斯特和尤金‧李維（Eugene Levy）具名，實際上，電影是由蓋斯特的朋友，共同即興創作的。這些朋友和李維都是電影中最好笑的人，其中包括：凱瑟琳‧奧哈拉（Catherine O'Hara）、麥可‧麥金（Michael McKean）、帕克‧波西（Parker Posey）以及佛萊德‧韋樂（Fred Willard）。有人稱此片為「譏錄片」（mockumentary），記述一群古怪的狗主人帶著他們的愛犬參加狗比賽。蓋斯特採用《大飯店》（Grand Hotel）式的多角喜劇方法，他的另兩部電影《NG一籮筐》（Waiting for Guffman）以及《歌聲滿人間》（A Mighty Wind）也依樣畫葫蘆。（Castle Rock Entertainment／華納兄弟提供）

9-6b 哈啦屁蛋（又譯：蠢蛋搞怪秀，Jackass the Movie，美國，2002）

傑夫‧崔曼（Jeff Tremaine）導演

　　這部由MTV影集衍生出的電影，並不是真正有編劇，而是一群法蘭利兄弟的追隨者集錦而成。他們興奮地承認在完成這部出奇醜醜的傑作時，不是喝醉酒，就是嗑了藥正在茫，或者兩者都有。片中大部分都是生殖器有危機的笑話，導演說劇本的點子來自任何病態人格扭曲的人。一位MTV主管看完此片咕噥地說：「我們都要下地獄！」（派拉蒙／MTV Network提供）

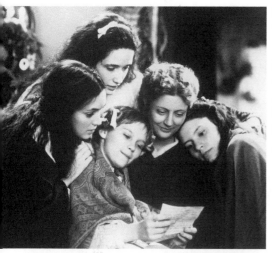

9-7a 新小婦人（Little Women，美國，1994）

維諾娜・瑞德、崔妮・阿瓦拉多（Trini Alvarado）、蘇珊・莎蘭登、克萊兒・丹尼絲（Claire Danes）及克麗絲汀・鄧斯特（Kirsten Dunst）演出；吉莉安・阿姆斯壯（Gillian Armstrong）導演（哥倫比亞提供）

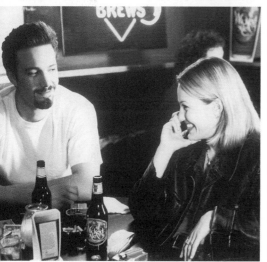

9-7b 愛，上了癮（Chasing Amy，美國，1997）

班・艾弗列克（Ben Affleck）和裘依・羅倫・亞當斯（Joey Lauren Adams）演出；凱文・史密斯（Kevin Smith）編導（Miramax Films提供）

口味的問題，評斷這兩部電影的優點需要一些文學上的彈性。兩片都技巧出色、各有千秋。羅賓・史威可（Robin Swicord）改編路易莎・梅・阿爾柯（Louisa May Alcott）十九世紀的古典小說《小婦人》保持了原著華麗的散文風格。其對白現在聽來似乎太正式，遣詞用字是有點高尚的維多利亞風格，淡淡地夾著反諷筆觸。這類對白難在它聽起來不像真的，風格化的古典對白需要一流演員來說。至於《愛，上了癮》則充滿了俚語、扯淡和髒話。電影中的人喜歡說呀說個不停，對白有趣、性感、充滿驚奇。這是部修正主義的浪漫喜劇，故事是兩個漫畫家和他們的奇怪關係。她是同性戀，但他還是愛上了她。可怪的是，她也愛上了他，直到他搞砸一切……影評人法伯（Stephen Farber）說：「等她向他解釋愛上他並非因為社會因素，而是她選中他這個人，這是此片述及愛之奧祕最令人激動的證詞。」兩個劇本文學性都強，都因其聰慧準確以及情感豐富的英文運用，使人賞心悅耳，一部風格化、複雜、秀氣且充滿理想主義，另一部則粗獷、爆笑和情感豐沛。

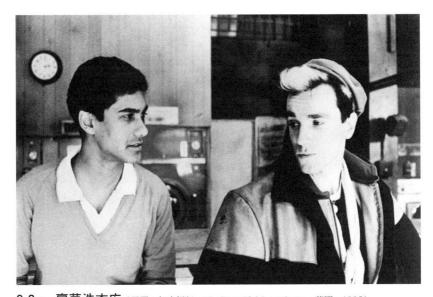

9-8a　豪華洗衣店（另譯：年少輕狂，My Beautiful Laundrette，英國，1985）

高登・華尼克（Gordon Warnecke）和丹尼爾・戴—路易斯演出；哈尼夫・庫列許（Hanif Kureishi）編劇；史蒂芬・佛瑞爾斯（Stephen Frears）導演

　　哈尼夫・庫列許是英國最率直坦白的青年作家（舞台劇、小說及電影劇本）之一，他喜歡顛覆向來平靜無波的文學界。作品主題圍繞在文化、種族、階級與性格之間的矛盾，人物都聰明有趣。例如本片主角無視階級、種族的背景差異，兩人不但是合夥人而且是親密的愛侶。對於彼此的同性戀傾向，兩人視為理所當然，影片也不特別渲染。庫列許是英國與巴基斯坦混血兒，他一向對英國社會文化主流（即男性、白種人、異性戀者）外的少數或劣勢族群特別關懷。他說：「男同性戀及黑人一直被歷史所忽視，他們在設法了解自己。如同女性，黑人與同性戀者被社會摒除於一旁，無權無勢，而且經常被嘲弄、誤解。」（Orion Pictures提供）

9-8b　東京物語（Tokyo Story，日本，1953）

小津安二郎導演

　　小津的劇本長期是和老搭檔野田高梧合作，樸素而不矯飾。劇本通常會出版，被當做文學欣賞。日本人是世上最有禮貌的民族，真正說出想法會被當成粗魯，所以大家都迂迴說話，採取暗示的方式，真正的對白意義都不是說出來，而是字裡行間暗示的。即使家裡親人也不例外。對西人方的耳朵而言，這種對白太日常、太平凡了，但對日本文化敏感的人而言，此種編劇法是含蓄、省略卻充滿壓抑的。日本社會最不可原諒的是冒犯及自私，所以小津的人物多半是有技巧地說話，沒說出來的和說出來的一樣重要。（New Yorker Films提供）

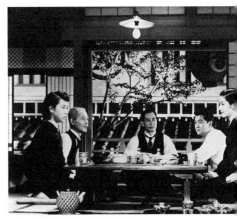

當然也同樣聰明，我們是天生一對。」（引自More About All About Eve; New York: Bantam,1974，本書包括馬基維茲的劇本和一個長篇訪問錄。）

《彗星美人》中大部分的角色都是很有教養的。而巴德・薛柏格（Budd Schulberg）所寫的《岸上風雲》的角色則是藍領的碼頭工人，他們在粗獷的外表下總是隱藏著他們的感情，但在一些情緒強烈的情況下，對白卻簡短但有力。主角兄弟之間那場著名的計程車場景是最好的例子，查理（洛・史泰格飾）及泰瑞（馬龍・白蘭度飾）兩兄弟中，查理是哥哥，較精明，曾說服他弟弟投入一場重要的拳擊賽，泰瑞已不再打拳，但仍在查理工作的地方充當勒索者強尼的跟班，查理指責泰瑞的經理該為發生的事負責，泰瑞憤怒地回答：

9-9　長路將盡（Iris，英國／美國，2001）

吉姆・布勞班（Jim Broadbent）和茱蒂・丹契演出；李察・艾爾（Richard Eyre）導演

這是部奇特的愛情故事，女的是英國著名的小說家兼心理學家艾瑞絲・莫達（Iris Murdoch），男的是她那忠心耿耿的丈夫——約翰・貝雷（John Bayley）。約翰心裡非常明白他娶了一個遠比他聰明且富想像力的妻子。這段長達五十年的婚姻末了是艾瑞絲漸為阿茲海默症折磨，而丈夫變得更加狂亂，因為他突然必得獨立處理事情，兩人混亂如夢魘的晚年常與年輕強健的倒敘對比（年輕時分別由凱特・溫斯蕾和休・邦內維爾〔Hugh Bonneville〕飾演）。多才多藝的布勞班因其堅毅動人的演出獲奧斯卡最佳男配角獎。（Miramax Films提供）

不是他，是你，查理。是你和強尼。那晚你們倆走進我的休息室，告訴我說：「兄弟，今晚不要贏，我們把賭注下在威爾森身上。」不要贏。我本來可以把他打敗，你看前幾回合我讓他多難看。結果，你看那個混混威爾森的照片上了頭條，而我呢？拿了些錢，和一張到波路卡山谷的單程車票。都是你，查理。你曾是我的兄弟，你該護我，不該要我犧牲，只為一點小錢……我原可以是一個鬥士。我可以有作為，有名氣，有大作為，而不是一個混混。看吧，這就是現在的我。都是你，查理。（摘自《岸上風雲》劇本；Carbondale: Southern Illinois University Press, 1980）

好的對白總是有好的聽覺——抓住正確說話的韻律、正確的字詞選擇、句子的長度、怪癖的字眼或俚語。在昆丁・泰倫提諾的《霸道橫行》（見圖5-35）中，言語粗俗的角色滔滔不絕地說了一串髒話，就好像把他生命中的暴力以語言表現出來一般，像這些關係，在禮貌或經過篩選的平淡會話中

9-10　熱情如火（Some Like It Hot，美國，1959）

傑克・李蒙（Jack Lemmon）與湯尼・寇蒂斯（Tony Curtis）演出；比利・懷德和I.A.L.戴蒙（I.A.L. Diamond）編劇；比利・懷德導演

　　比利・懷德是二次大戰後美國重要的編劇／導演。他是編織劇情的大師——每一細節都有其準確的連鎖功能。他曾說：「好劇本中，每一細節都是必要的，要不就不是好本子。」他堅持：「若劇本拿掉一小段，則必須再加一段新的，要不麻煩就來了。」他擅長將不可能的題材處理成喜劇，如性倒錯。本片中，兩名樂師為了逃避幫派的追殺，被迫男扮女裝加入女子樂團。本片大部分的笑料都來自兩名雄糾糾的男子為了模倣、學習女性的舉止以及生活上的苦悶，以及連接引出的突兀感。例如，李蒙就不斷遺失他的一隻乳房。近期由評論家舉辦的全美最佳喜劇票選，本片還是榮膺冠軍。（聯美提供）

是表現不出來的。

尼可拉斯・邁爾（Nicholas Meyer）的劇本《百分之七的解決》（*The Seven Per-Cent Solution*，原意是指福爾摩斯所用的古柯鹼配方），所用的方法是抓住十八世紀散文風格的高雅文學福爾摩斯的特性，這是福爾摩斯在維也納初次見到一個外國醫生時所做的詭論：

> 除了你是一個優秀的猶太醫生，出生在匈牙利，在巴黎求學，有一些離經叛道的理論使你被隔離在崇高的醫學界外，因而使你在許多不同的醫院或醫療機構服務過 —— 除了這些，我能推論的不多。你已婚，育有五個子女；你喜歡莎士比亞，並自詡有榮譽感。（摘自 *Film Scenes for Actors*, ed. Joshua Karton; New York: Bantam Books, 1983）

這個醫生的原型來自佛洛依德，當然，他很驚訝福爾摩斯剛進門就能推測出這麼多。大部分的電影劇本都是就事論事而實際的，因他們並不想出版，動作場面通常描寫得較簡單，沒有華麗炫耀的文字；然而，還是有些例外，如約翰・奧斯朋洗鍊的劇本《湯姆・瓊斯》是根據十八世紀費爾汀的英國小說改編的。電影中獵狐的場面盛大而有力，這得歸功於東尼・李察遜的導演技巧，但李察遜顯然是從奧斯朋的劇本中得到啟發的：

> 打獵這件事可不是聖誕節的應景活動而已，它本身是相當危險且邪惡的事，在這裡每個人均如此投入，似乎把自己的命也狂野地拋入其中，熱烈又暴力。史魁爾・威斯敦騎馬越過沼地時發狂狂嘯。教區牧師用力朝空踢出他結實的腳跟，狂喜地用力咆哮。龐大醜陋得令人嫌惡的狗在地上瘋狂嘶吼。湯姆在馬背上劇烈地晃動並狂吼，整個臉因流汗而漲紅，冰脆空氣中熱騰騰的是人與動物的血肉。每個人都狂烈地陷在這個氛圍中。（摘自《湯姆・瓊斯》電影劇本，約翰・奧斯朋著; New York: Grove Press, 1964）

北西北：閱讀劇本

厄尼斯・萊曼（Ernest Lehman）為希區考克編寫的《北西北》的優點不在其文學性，而是其清晰的動作，能提供導演以原始素材來拍電影，以下是劇本的片斷，希區考克如何將其文學性的描寫轉換成一個個鏡頭，請參考

本書第四章〈剪輯〉。

《北西北》和其他希氏電影一般，專注於「錯認的身分」主題：無辜的人無緣無故被栽上他未犯的罪名。片中主角羅傑・桑希爾(卡萊・葛倫飾演)原是個廣告商，卻不幸被人誤為是名叫凱普林的間諜。不久，他被敵方的間諜綁架，差點被謀殺，又被誤指為聯合國謀殺案的兇手。在警察和敵方的雙重追捕下，他逃至芝加哥尋找真正的凱普林，以證明自己的無辜。在芝加哥，他獲知凱普林會在一個指定的地點單獨會他。以下便是劇本中的一段：

高空俯攝 ── 外景，四十一號公路 ── 下午

我們先看到地面上有一部灰狗巴士，我們隨著它以七十哩速度飛馳過公路。逐漸，鏡頭拉高，卻仍隨著巴士前進，巴士現在宛如在廣大荒原上公路中的小玩具，它逐漸慢下來了，在與公路交叉的小路口，巴士停住。一個男人下車，他就是桑希爾，但我們只看到他一丁點的

9-11 北西北 (North by Northwest，美國，1959)

卡萊・葛倫演出；厄尼斯・萊曼編劇；希區考克導演

葛倫精湛地扮演羅傑・O・桑希爾 (Roger O. Thornhill，「O」象徵「無」) 是本片成功之所在，他飾演一個有點過於狡猾而自作自受的人。只有葛倫才能勝任這類生命受到威脅的喜劇角色，而沒有減低人物的可信度。(米高梅提供)

身形。巴士又開走了，滑出畫面。桑希爾獨自站在路邊，在不知名的廣大土地上，只有他一個小小的身形。

地面 ── 桑希爾 ──（主鏡頭）

他目光四處瀏覽，研究他所在的環境。這個荒原平坦無樹，比我們從高空看更顯荒涼。各處不時冒出低矮一片的農田，為地平線增加了一些曲度，強烈的陽光揮灑下來，空氣一片死寂。桑希爾看了看腕錶，時間是三點二十五分。

遠處傳來模糊的馬達聲，桑希爾望著西邊，模糊的聲音變大，像車開近。桑希爾走近公路，一輛黑色轎車高速駛來，差點撞上桑希爾。車子從他身旁掠過，駛向遠方，聲音漸小，一片寂靜。

桑希爾掏出手帕擦臉，他開始冒汗，可能是緊張，也可能是熱，遠處又傳來模糊的聲音，這次是東邊，他看了一眼，聲音又變大，一輛車高速駛來，這次較近，掠過他的臉，他感到不安。車子捲起一陣灰塵，消失在遠方，聲音漸弱，然後沉寂。

他閉緊嘴，瞥了一眼手錶，走到公路中間四處張望，什麼也沒有。他鬆開領帶，扯開領口，抬頭看太陽，又聽到有一輛接近，他轉身望著西方，是一輛大型貨車轟鳴而來，當貨車衝過時，他跳開，跌在塵土裡，車聲又變小，但有另一種聲音出現，是破車的軋軋聲。

桑希爾望著聲音的方向，看到一輛破車從一條泥路轉住公路，停了下來，開車的是一中年婦人，乘客是個毫不起眼約五十歲的男人，可能是農夫，他下車後，車子迴轉，循原路開走，那人越過公路走向桑希爾，用冷漠的眼神瞥了他一眼，然後望著東邊，好像在等什麼。

桑希爾著那個人，懷疑他就是凱普林。

那人閒散地越過公路，面無表情。

桑希爾用手帕擦臉，著那人。突然有微弱的飛機聲接近，聲音變大，索希爾向左看，看到一架低飛的雙引擎飛機從西北方接近。他很有興味地看著飛機朝他們飛來，飛機飛到他們上方，離地約一百呎，像隻大鳥。桑希爾跟著飛機轉，飛機向他們飛來，桑希爾著她，背對著公路。飛機突然離地幾呎低飛一陣才拔高，飛機路線和公路平行，捲起一陣煙塵，是架撒農藥的小飛機。

桑希爾看著公路的另一邊，那個人以悠閒的態度看著飛機，桑希爾

抿抿嘴，越過公路，向那人走去。

桑希爾：熱。

男人：看來更糟。

桑希爾：你是不是……在等什麼人？

男人（仍盯著飛機）：等巴士，快來了。

桑希爾：噢。

男人（悠閒地）：這些灑農藥的傢伙賺得還不少。如果他們活得夠久的話……。

桑希爾：那你不是……凱普林。

男人（瞥了他一眼）：當然不是。（他望一望公路）車來了，真準時。

桑希爾往東看，一輛灰狗巴士接近。那人又著飛機，皺皺眉。

男人：真奇怪。

桑希爾：怎麼？

男人：他撒農藥的地方沒有農作物。

當男人上了公路，招手要巴士停下來時，桑希爾對這飛機越來越懷疑，他轉向那個陌生人想說什麼，但太遲了。那人已經上了車，車門也關了。車開走了，桑希爾孤單地留在那兒。

不久，他聽到飛機引擎轉得更快的聲音。他迅速的一瞥，看到那架飛機改變水平方向，朝他而來。他站在那兒目瞪口呆，動彈不得，飛機呼嘯而來，離地只有數呎，座艙內有兩個人，是不認識的人，他向他們喊叫，但聲音被飛機掩蓋。不久，飛機又向他衝過來，他跌倒在地；當飛機從頭頂呼嘯而過時，他在地上，機輪幾乎碰到他的頭髮。

桑希爾爬起來，看到飛機傾斜轉彎並調頭。他看看四週，發現一根電線桿，當飛機又衝過來時，他跑向電線桿，躲在後面，飛機轉向右方。我們聽到尖銳的撞擊聲，砲火聲裡夾雜著引擎聲，有兩顆子彈掠過桑希爾的頭頂，打中電線桿。

桑希爾面對新的威脅：飛機又朝他而來。一輛車從西邊沿著公路駛來，桑希爾衝過去揮手，但司機沒注意到他。當飛機又攻擊他時，他躲進一條壕溝，滾動身體，子彈掃過他剛才躺的地方。

他站起來，看看四週，離公路約五十碼外有片玉米田；他瞥見飛機又轉向，於是決定折向玉米田。

從高空俯攝，約一百呎高。我們看到桑希爾跑向玉米田，而飛機在

後面追。

　　從玉米田內拍攝。桑希爾跌進田裡，平躺在地上，飛機掠過他，跟著一串槍響，子彈打進玉米裡，但離他還有一段距離。當他聽到飛機離去又回頭時，小心地抬起頭，屏住呼吸。

　　從高空俯攝。飛機離開後又衝向玉米田，桑希爾躲在裡面沒被發現。飛機掠過玉米莖，這次不再開火，反而釋放出一陣薄薄的毒煙。

　　玉米田內，桑希爾仍躲在裡面，當毒煙飄過來時，他開始喘息，覺得窒息，並流眼淚，但還是不敢動，當飛機又吐出一陣煙時，他跳起來，跌跌撞撞地跑出玉米田。在視線不良又連連喘息下，他看到右方的公路有輛大型的油罐車駛來，他跑過去想把它攔下來。

　　高空俯攝。桑希爾衝向公路，飛機水平飛行跟著他，而油罐車越來越近。

9-12　理性與感性（Sense and Sensibility，英國，1995）

艾瑪・湯普遜演出；李安導演

　　1990年代，小說家珍・奧斯汀（Jane Austen）的六部作品都被拍成電影和電視劇，成績還不錯，尤以此片為佳構，這得歸功於湯普遜優秀的劇本，她同時也獲得了奧斯卡獎。這是她第一個劇本，她在四年內寫出不少草稿。「小說本身如此複雜，故事太多，要抽取一個結構出來是相當吃力的事。」她這麼承認。出身女演員之湯普遜知道小說中的對白有些是無法在電影中成立的，所以她在奧斯汀留下的信札中找資料（她酷愛寫信），因為信中的語言比較簡單。「書裡有些句子是永恆的」她說，但在信件中，「奧斯汀的個人風格清晰優雅又風趣」她不僅編劇，而且自任主角，演技不凡。（哥倫比亞提供）

從公路的另一邊拍攝。桑希爾跑向攝影機，飛機接近他，而油罐車從左方而來，他跌跌撞撞跑上公路，大力揮手。

油罐車在公路上呼嘯地向桑希爾而來，不耐煩地按喇叭。

飛機在公路旁不放鬆地向桑希爾逼近。

桑希爾孤單無助地站在公路中央揮手，飛機逐漸靠近，油罐車快要撞到桑希爾，卻沒有停的跡象，他聽到急促的喇叭聲，卻無能為力，飛機趕上他，油罐車還沒停，他用力撲向路邊的走道，一聲尖銳的剎車聲響起，飛機引擎大聲轟鳴。油罐車在離桑希爾幾英吋的地方停住，飛機毫無準備地猛撞油罐車，響起猛烈的轟隆聲，飛機及油罐車皆爆炸，起火燃燒。

幾分鐘後，一團混亂。桑希爾沒有受傷，他從油罐車底滾出來，司機則從駕駛座爬下來，跌在公路上。黑煙湧出，在燃燒的飛機裡有個人全身著火。一輛戴著舊冷凍器的小貨車在東邊停下來，司機是個農夫，他跳下車，朝爆炸趕去。

農夫：怎麼了？怎麼了？

油罐車司機也一頭霧水，火燄和濃煙被風吹得亂竄。桑希爾趁他們不注意時溜向小貨車；另一輛車從西邊駛來，停住，司機跑向農人，大家全呆呆地著飛機看，突然，他們聽到背後有小貨車引擎發動的聲音，農夫轉頭，看到他的車正被一個陌生人開走。

農夫：喂！

他跑向小貨車，但那個陌生人——桑希爾——加速油門，直向芝加哥去了。

象徵、比喻

亞歷山大·阿斯楚克（Alexandre Astruc）在他的論文〈攝影機鋼筆論〉（La Caméra Stylo）中提出，電影的傳統困難便是表達意念的不便。有聲時代來臨後，用對白可以方便許多，但是導演也希望利用影像傳達抽象意念。的確，即使在默片時代，已有許多非言語表達的比喻技巧。

比喻技巧是種藝術策略，經由比喻來暗示或明示抽象意念，文學和電影都用到這技巧。**母題**（motifs）、**象徵**（symbols）和**隱喻**（metaphors）是其中最普通的技巧。這三者事實上可能重疊，其主體或事件遠超過其表面的

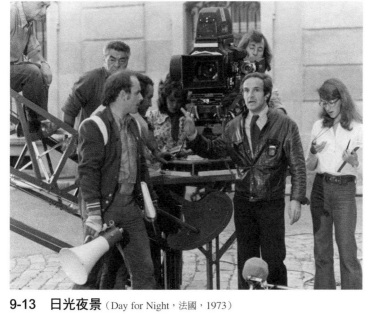

9-13　日光夜景（Day for Night，法國，1973）

圖中著皮夾克者為楚浮；楚浮導演

　　本片片名是精挑細選的，用來形容一部電影幕後的製作情形。片名因此非常具象徵性。法文原名是 *La Nuit Americaine*，即「美國夜景」之意。反映的是楚浮對美國文化，尤其是電影的熱愛。劇情是他要拍一部「老式電影」，即1940年代的好萊塢電影的過程（楚浮甚至在片中加入向《大國民》致意的片段）。「La Nuit Americaine」同時也是法國人稱拍日光夜景的濾鏡，它可將白天拍的戲改成夜間場景。濾鏡改變了現實，像魔術一樣。對楚浮而言，電影也是魔術。（華納兄弟提供）

意義。要分辨這三種技巧最實際的方法是依其突兀的程度而分；其中，母題是最不凸顯，隱喻是最顯出，象徵則是在兩者之間。

　　「母題」是完全與電影的現實結合，可稱為「隱設」（submerged）、「隱形」的象徵，它有系統地在結構中重現，卻不易引起注意。因為其象徵意義不可顯露及離開上下文（context）（見圖9-14）。

　　「象徵」不必一再重複，因為其意義在戲劇框架中已經很明顯。象徵可以指涉非表面的意義，也可因戲劇上下脈絡不同而改變意義。比如在黑澤明的《七武士》（見圖9-15）中，象徵的意義便不斷變化。片中年輕的武士與農家女互相傾慕，但階級界限幾乎無法跨越。一場夜景戲中，二人不期而

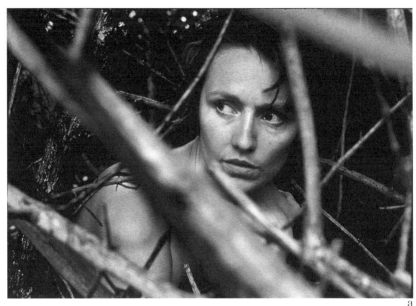

a

9-14a　愛情無色無味

（Lantana，澳洲，2002）

蕾秋・布雷克（Rachel Blake）演出；
雷・勞倫斯（Ray Lawrence）導演

　　隱喻的力量。有時二部電影的主題
概念是放在中間隱喻的象徵主義中。比
方說，是一種熱帶植物，花的色彩耀
目，枝幹卻粗壯多棘。此片是心理驚悚
劇，開場即在茂密的花叢中躺著一具死
屍，花的隱喻象徵了四對夫婦恩怨情仇
的疑雲關係。從這個鏡頭即可看出其中
心隱喻蘊含在場面調度中。（Lion Gate
Films提供）

b

9-14b&c　哭泣與耳語（Cries
and Whispers，瑞典，1972）

麗芙・烏曼（b）與卡麗・史溫（Kari
Sylwan）（c）演出；柏格曼編／導

　　本片中不斷出現的母題是人物的臉
被分割成兩半，暗示自我分裂、外在與
內在的對立。（New World Pictures提供）

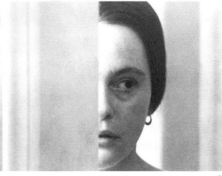

c

遇。黑澤明用分離的**景框**，強調兩人之距離，戶外熊熊火光象徵兩人間的障礙（見圖9-15a,b），但倆人互相吸引靠近，他們在同一個鏡頭內，大火雖象徵障礙，卻也暗示兩人心中的熱情（見圖9-15c），他倆再靠近時，火已在一旁，使其性愛象徵控制全畫面（見圖9-15d），兩人進茅屋，火光強調個中之慾情（見圖9-15e）。兩人做愛，火光透過茅草，在他倆身上造出陰影（見圖9-15f）。忽然，農女父親發現兩人戀情，火光這時象徵他內心的道德憤怒（見圖9-15g）。武士的領袖只好拉住他，他倆的影像幾乎被強烈的火光映得發白（見圖9-15h）。接著大雨傾盆而下，年輕憂傷的武士沮喪地走開（見圖9-15i），結尾，黑澤明以特寫顯示火被雨澆熄（見圖9-15j）。

「隱喻」一般是由表面無關的事物比喻產生意義，譬如語言上的隱喻即是將不和諧的兩個名詞連接在一起，如「被憂愁撕裂」、「被愛吞噬」、「有毒的時間」等。剪接也常將兩個不同意義的鏡頭並列，產生第三個意義。在《二〇〇一年：太空漫遊》中，導演庫伯力克將兩個相隔數百萬年的鏡頭並列，創造人類智慧的驚人隱喻效果。接著在「人類的黎明」段落中，我們看到一個猿猴部落攻擊另一個部落，一隻猿猴拾起一根骨頭殺死敵人，這就是最早的武器，一種機械。勝利的猿猴歡呼著將骨頭拋向空中，當它以慢動作落下時，庫伯力克剪進一艘白色太空船的鏡頭，形狀類似骨頭，於西元2001年飄浮在空中。那根骨棒和太空船相比較：兩者都是機械，都象徵著人類智慧的大躍進。

隱喻上的對照，也常會製造出驚人的感覺。兩種特性貿然被加在一起，常會與常識抵觸。比方，在《猜火車》（見圖5-29）中，呈現幾個蘇格蘭海洛因毒癮者不同的生活，當主角（伊恩·麥奎格飾）正試著用栓劑過毒癮時，海洛英栓劑卻不慎掉落「世上最骯髒的馬桶」裡，這時他潛入充滿屎尿的馬桶找回栓劑。當然，這個既驚人、噁心又好笑的情景，並不是真實的，他在惡臭的屎尿中游泳是個隱喻，戲劇性地象徵毒癮對他的嚴重損耗。這也說明了隱喻的力量：看了令人反胃的場景之後，我們大概不會想去吸毒，這比正經八百地勸人別吸毒有效多了。另一個令人印象深刻的例子就是《美國心·玫瑰情》中的隱喻，片中男主角的性幻想和紅玫瑰花瓣有關（見圖1-21a）。

此外，還有**寓言**（allegory）和**引喻**（allusions）。寓言在電影中少見，因為它趨於淺白化，這種技巧完全避免在寫實主義中出現。一對一以角色/狀況，象徵明顯寬廣的意義（見圖9-17）。最著名的寓言角色即是柏格曼《第七封印》中的死神。不消說，該角色除了「死亡」沒有其他曖昧意義。德國電影

中較常用寓言,例如荷索的電影,就對生命意念、人類境困有寬廣的喻義。

「引喻」是指陳眾人熟知的事件、人物、藝術作品。例如霍克斯《疤面人,國恥》的主角是來自幫派分子卡邦(AI Capone),他的臉上有一道疤痕,當時他是觀眾熟悉的人物。導演也常以宗教神話來比喻。如伊甸園中的神話就分別被用在《費尼茲花園》、《天堂之日》、《翡翠谷》及《木屐樹》(*The Tree of the Wooden Clogs*)和《紅色警戒》中。

電影中提及另一部電影、導演或經典鏡頭,我們稱之為**致敬**(homage)。電影的致敬是種引用,表達導演對同儕或大師的推崇(見圖9-

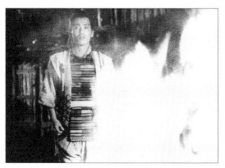

a

b

c

d

9-15 七武士(The Seven Samurai,日本,1954)

黑澤明導演

象徵主義在電影場景中不見得永遠存在,而且有時因戲劇文本之不同會改變意義。火在此段戲中帶有強烈的性意涵,佛洛依德曾指出:「火的熱召喚著性興奮夾帶的刺激感受,而火的形狀及動感也暗示了活動中的生殖器。」當然,戲劇文本會決定其象徵內容。許多寫實主義導演會比形式主義導演少用象徵,火——照佛洛依德的話說——有時僅不過是火罷了。

(Toho International提供)

18b）。「致敬」手法在法國導演楚浮及高達的作品中最為常見。高達在《女人就是女人》（*A Woman Is a Woman*）中兩個非歌舞片的演員想要參加米高梅出品、金・凱利主演的歌舞片時，自然地歌舞歡呼，這場戲的編舞者是巴伯・佛西，佛西的《爵士春秋》（*All That Jazz*）則有多次對他的偶像費里尼致敬，尤其是《八又二分之一》。史蒂芬・史匹柏最常致敬的三個偶像是華特・迪士尼、希區考克和史丹利・庫伯力克。

e

f

g

h

i

j

9-16　驚魂記（Psycho，美國，1960）

希區考克導演

　　電影的隱喻可藉由特效而產生，如此圖中的溶疊（dissolve）即包括了三個影像：(1)患有精神病的年輕主角（安東尼·柏金斯〔Anthony Perkins〕飾）的臉直視著觀眾；(2)主角母親的頭骨與兒子的臉重疊；他此時已完全轉化成母親的性格；以及(3)牽引機的吊勾像矛一樣刺入他／她的心臟，實際上是進入水中拉出載有受害者屍體的車子。（派拉蒙提供）

9-17　草莓與巧克力（Strawberry and Chocolate，古巴，1994）

何里·佩如葛瑞亞（Jorge Perugorria）和拉迪米爾·克魯茲（Vladimir Cruz）演出；湯瑪斯·韋堤爾·阿利亞（Tomás Cutiérrez Alea）和璜·卡洛斯·塔比歐（Juan Carlos Tabio）合導

　　不是所有的寓言都是自我意識的象徵；有些隱然如此。本片看來是一個研究哈瓦那當代生活的寫實作品，但可悲的是它同時也隱然是個政治寓言，這是種在共產或前共產主義國家裡難能可貴的類型。本片探討了狄亞哥和大衛兩人幾乎不可能的友情。狄亞哥是同性戀，充滿藝術性且思想自由，這些特質在卡斯楚的古巴都很危險。大衛是異性戀、嚴肅、理性也深深信仰共產主義。阿利亞是古巴老牌聲望卓著的導演，他指出本片真正主旨是呈現高壓政府統治下的生活：「我們這個社會逐漸了解這麼多年的錯誤，是改變的時候了。本片指出古巴社會的基本問題——無法接受與我們不同的人。」（Miramax Films提供）

9-18a 機飛總動員第二集（Hot Shots! Part Deux，美國，1993）

查理・辛（Charlie Sheen）及維拉莉亞・葛林諾（Valeria Golino）演出；吉姆・亞伯拉罕（Jim Abrahams）導演

引述是一種非直接的參考，通常是對一個創作者或某一作品充滿敬意，有時候則是蓄意嘲諷。本片幾乎全部引自卡通電影，有些只有影癡或死硬派影迷才認得出來。例如，這個鏡頭就是好玩地模仿迪士尼浪漫文藝卡通《小姐與流氓》（The Lady and the Tramp）中的一場戲，兩隻瘋狂相戀的狗在共用一盤義大利麵。（二十世紀福斯公司提供）

9-18b 天堂的贈禮（Pennies From Heaven，美國，1981）

赫伯・羅斯（Herbert Ross）導演

這部充滿創意的傑出歌舞片擁有經濟大恐慌之1930年代多首流行歌曲，也包括不少向美國大畫家艾德華・哈潑（Edward Hopper）致敬的視覺影像。這個畫面驚人地複製哈潑著名繪畫《夜鷹》，強調那個時代的寂寞和疏離。本片可能是史上最黑暗的歌舞片──技巧上和主題上都是，它是由好萊塢的黑暗王子戈登・威利斯掌鏡。（米高梅提供）

觀點

觀點決定敘述者與其材料間的關係：換句話說，故事是透過誰的眼睛看事件。意念與事件是由敘述者意識及語言舖陳。他們未必介入事件，也未必是讀者依循的指標。觀點可分為(1)第一人稱，(2)全知觀點，(3)第三人稱，和(4)客觀觀點。電影中雖有四種不同的觀點，但與小說的明確相比，大部分的劇情片仍落回全知的形式。

第一人稱的敘述者（first-person narrator）是講自己的故事。他可以是客觀的旁觀者，如費滋傑羅的《大亨小傳》中尼克・卡拉威（Nick Carraway）這個敘述者。也可以是主觀的介入者。其他一些客觀介入劇情的第一人稱敘述者也不可盡信，如麥休・布德瑞克在《風流教師霹靂妹》中

9-19　風流教師霹靂妹（Election，美國，1999）

馬休・布德瑞克和蕾絲・薇斯朋演出；亞歷山力・潘恩（Alexander Payne）導演

美國電影從未像當今如此貶抑編劇，大部分主流電影的主角說話都單調乏味，甚至咬字含糊不清。大部分的對白越來越精簡，動作被認為還比對白更「大聲」，即便是戲裡賭咒髒話的時候。當然總也有些例外，有些電影藝術工作者，如潘恩就格外具文學性。這個嘲諷加州內布拉斯小鎮高中政治的喜劇，由潘恩和吉姆・泰勒（Jim Taylor）改編自湯姆・佩羅塔（Tom Perrota）的小說。布德瑞克飾演高中老師，他私下討厭過度積極的假乖乖牌學生（薇絲朋飾），她正在操弄一場無對手的年級代表選舉，布德瑞克在旁白上說明為什麼她當被揭穿，為什麼他必須如此做，但她亦有想法：可不容任何人打亂她的計劃。（派拉蒙提供）

9-20　納許維爾（Nashville，美國，1975）

莉莉・湯姆林（Lily Tomlin）和勞勃・杜奎（Robert Doqui）演出；勞勃・阿特曼導演

　　整個1970年代中，阿特曼以他即興式的手法在電影界豎起革命大旗。雖然《納許維爾》片頭字幕的編劇是瓊・圖可斯布瑞（Joan Tewkesbury），事實上她從未寫過任何傳統認定上的劇本。她解釋道：「與像勞勃這樣的導演一起工作，你要做的只是提供一個他可以工作的環境。」例如，本片以馬賽克式拼貼結構，內容是納許維爾這個美國鄉村音樂中心裡，二十四位主角在五天中的行為紀錄。曾有一個說法形容本片是「二十四個角色共同尋找一部電影」的電影。圖可斯布瑞先創造了人物素寫表，然後拼貼想像這些人物會在什麼時候做什麼事。大部分的對白與細節都是演員自己即興創造出來的。他們甚至當場編曲自唱。阿特曼回憶道：「它就像爵士樂一樣，你並不預設影片應該是什麼模樣，你不過是在捕捉其影像。」（派拉蒙提供）

的角色（見圖9-19）。

　　許多電影喜歡穿插第一人稱觀點。文學的敘述「聲音」（voice）這裡是被電影攝影機的「眼睛」（eye）取代。小說中，敘述者和讀者的角色分明，好像在聽朋友說故事。但是電影裡，觀眾認同鏡頭，所以常與敘述者角色混淆。在電影中採用第一人稱，攝影機必須記錄角色眼中所見的一切，也就是觀眾得認同主角。

　　全知觀點（omniscient point of view）比較類似十九世紀的小說，敘

述者提供讀者所需要的訊息，卻不介入故事事件本身。這類敘述者能在任何時空出現，而且可任意進入不同角色的意識中，告訴觀眾他們的思想和情感，敘述者亦可與故事保持距離，如《戰爭與和平》，或者採取故事一個不重要角色的立場，如《湯姆・瓊斯》，提供觀眾他的觀察和判斷。

全知敘述觀點在電影中幾乎是不可避免的。每一次導演移動攝影機（不論是否轉換鏡頭），我們就被提供另一個新觀點。導演可以輕易由主觀的觀點鏡頭（**第一人稱**），轉變成不同的客觀鏡頭。他也可以專注於單一反應（**特寫**），或者兼顧幾個角色的反應（**遠景**）。短短的幾秒鐘內，導演可以敘述因果關係，也可以兼及行動和反應，可以將不同的時空做聯接（**平行剪接**），可以將不同的時間疊印（**溶鏡**或**多重曝光**）。簡單來說，全知的鏡頭，即可如卓別林電影內所用，停留在觀察者的冷靜地方，亦可以如希區考克或劉別謙電影，變成聰明的評論者。

第三人稱是全知觀點的變奏，主要是以劇中某個角色的觀點敘述。在某

9-21 情人眼裡出西施（Shallow Hal，美國，2001）

葛妮絲・派特洛（Gwyneth Paltrow）和傑克・布萊克（Jack Black）演出；巴比和彼德・法拉利兄弟導演

一個膚淺的二百五青年看女人只取外表，卻被催眠成只從內在看女人。這部喜劇提供客觀主觀同時存在的兩個觀點——其對比成為喜劇之來源。比方這個鏡頭，我們透過他的眼睛把三百磅的女友看成西施，但事實上獨木舟嚴重傾斜，我們也看到她驚人的體重所造成的物理效果。（二十世紀福斯公司提供）

些小說中，這類敘述者能透析角色的內心，有些則無法做到，如珍‧奧斯汀的《傲慢與偏見》，讀者透過主角之一伊莉莎白‧班納特的想法和情感來瞭解事件，但是，卻無法察知其他角色的內心，我們只能經由伊莉莎白的解釋來猜想他們的想法。伊莉莎白的想法並不是直接以第一人稱告訴讀者，而是經由中介敘述者告訴我們她的反應。

電影的第三人稱不似文字那般嚴格。通常紀錄片使用第三人稱敘述，總是以匿名的評論者告訴觀眾主角的背景。比如西尼‧邁爾（Sidney Meyer）的《沉默的人》（*The Quiet One*），用戲劇性的視覺方式記錄下貧窮青年生命中的創傷，旁白卻用理論家詹姆斯‧艾吉（James Agee）的聲音，講述該青年的行為動機，以及他對父母師長同儕的看法。

「客觀觀點」也是全知觀點的變奏。客觀敘述是超然的：不涉入任何角色的意識。客觀觀點通常只負責無偏見地記錄事件，讓觀眾/讀者自行闡釋。客觀觀點較適合用在電影中，因其是以攝影機來表現。電影的客觀手法多為寫實導演所善用，通常都用遠景鏡頭而避免使用各種可能扭曲內容的**角度**、**濾鏡**和**鏡頭**。

文學改編

許多電影是由文學或舞台劇改編而來。有時，改編劇本比原創劇本還辛苦。而且，原著成就越高，改編的工作就更艱巨。所以，許多人認為，電影由二流小說改編，受到的困擾較少。有許多改編的作品比原著還優秀。例如《國家的誕生》即是由湯姆斯‧狄克森（Thomas Dixon）的爛小說《三K黨》（*The Klansman*）改編的，電影的種族偏見比較不那麼明顯。一般認定，某個藝術作品在某媒體的成就越高，改編至另一媒體的成績往往不能及其原著。由是，《傲慢與偏見》雖被改編成電影多次，成就卻都有限。而影史的傑作，如《假面》、《大國民》，幾乎都不能改編成小說。主要即是因為文學與電影媒體不同，其內容都分別受其形式支配。

改編的要旨並不在於它如何能複製文學作品的內容（那是不可能的），而在於它如何能保留原素材。一般我們方便地將改編分為**忠實改編**（faithful）、**無修飾改編**（literal）以及**鬆散改編**（loose）。當然這只是為了方便而分的，大部分的電影都是介於其間。

「鬆散的改編」只保留了原著的意念、狀況或某個角色，然後再獨立發

9-22a 孤注一擲（They Shoot Horses, Don't They?，美國，1969）

邦妮・布黛麗亞（Bonnie Bedelia）、布魯斯・德恩（Bruce Dern）、珍・芳達和雷・巴頓（Red Buttons）演出；薛尼・波拉克導演

　　名小說家赫瑞士，麥考伊（Horace McCoy）以1930年代馬拉松舞蹈比賽為背景的傑作，改編成電影時許多複雜情節均已刪除。小說家在直線敘事中，一時只能專注於某些細節，但電影卻能同時以數百細節轟炸觀眾，有如李奧・布洛迪（Leo Braudy）指出：「電影無聲地強調姿態，化妝，語音，以及肢體動作，這些都可以豐富角色，這些細節如果在小說中分別細述會顯得過份喧賓奪主。」比方此片原著中僅能選擇性描述筋疲力盡比賽中的某些細節，但電影此處部分採慢鏡頭。給我們看到比賽中苦著臉扭曲著身軀的參賽者，拉曳拖扯著舞伴仍掙扎向前，旁邊則有各自的加油啦啦隊。這是精心安排的地獄景象。（Palomar／ABC Cinerama提供）

9-22b 非法正義（Road to Perdition，美國，2002）

湯姆・漢克和泰勒・賀希齡（Tyler Hoechlin）演出；山姆・曼德斯導演

　　美國電影近來流行由漫畫改編，但大部分是針對青少年觀眾拍的喜劇，動作片，幻想片，少有如此片這麼冷靜，甚至有哲學意味。此片探討1930年代經濟恐慌時期，美國中西部愛爾蘭移民黑幫的幾個父子關係，大衛・賽爾夫（David Self）的劇本是由麥克斯・艾倫・柯林斯（Max Allon Collins）所寫、理察・皮爾斯・雷納（Richard Piers Rayner）所繪的連載「漫畫小說」（graphic novels）改編，電影由名家康拉德・赫爾（Conrad Hall）掌鏡，呈現驚人的視覺詩篇。（夢工廠和二十世紀福斯公司提供）

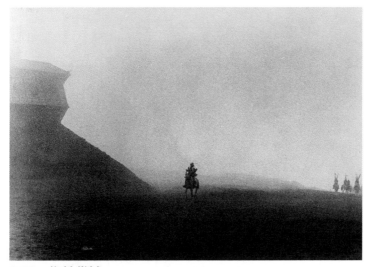

9-23　蜘蛛巢城（Throne of Blood，日本，1957）

根據莎劇《馬克白》改編；黑澤明導演

　　有些改編作品只截取原著精神，再獨立發展劇情血肉。許多評論家認為黑澤明這部電影是所有莎劇電影中最偉大的，因為他根本不和《馬克白》較勁。黑澤明的武士片一直是電影經典，因為他甚少運用語言對白，而盡量使用電影化的畫面來塑造雷霆萬鈞的氣勢。本片與莎劇文學鉅著的相似點僅只是表面，就如同莎劇與何林塞（Holingshed）的《編年史》（*Chronicles*，莎劇的主要來源）之間的關係看來相似，但無藝術上的意義。（Audio-Brandon Films提供）

展成新的作品。比如希臘劇作家就常從古神話中尋找素材，而莎士比亞又由普魯塔克（Plutarch）或班戴洛（Bandello）的故事，以及古希臘戲劇尋找素材。又如黑澤明自莎士比亞《李爾王》中擷取劇情，衍生至中古日本社會，拍成名作《亂》（見圖9-23）。

　　「忠實的改編」則盡量靠近原著的精神（見圖9-24），巴贊將之比為翻譯者，因為它們得盡量找對等的語言表達。不過，巴贊也明白文字互相翻譯遠不如文字轉為電影困難。忠實的改編可見諸東尼・李察遜的《湯姆・瓊斯》。編劇約翰・奧斯朋保留了小說的情節結構、主要事件以及大部分角色，甚至全知的敘述旁白也完全一樣。但電影也並非小說的圖解，在費爾汀原著中有太多意外事件，不適合改編為電影，許多內心戲就因此被縮減了。

　　「無修飾改編」大致限於舞台劇（見圖9-25），因為舞台劇的基本模式（動作和對白），在電影中也存在，重要在其時空觀念轉變而非語言。如果電

9-24　哈利・波特：神祕的魔法石（Harry Potter and the Sorcerer's Stone，美國／英國，2001）

湯姆・費爾登（Tom Felton）和丹尼爾・雷克利夫（Daniel Radcliffe）演出；克里斯・哥倫布（Chris Columbus）導演

可靠的改編都試著在電影中保留大部分角色和場景，並且保留原著精神。像 J・K・羅琳（J. K. Rowling）的哈利波特系列小說翻譯成六十種語言，全球賣出二億五千萬本。全世界的兒童都熱愛此書，製片大衛・海曼（David Heyman）應允羅琳必忠誠改編，也會找適當的導演做此片，於是克里斯・哥倫布登場了，他答應羅琳會保存作品的完整性：「我告訴她我多麼希望保留原著那種陰暗及邊緣的感覺。我十分堅持要忠於原著，也就是說，在英國出外景，用英國演員。」羅琳和千千萬萬的年輕書迷一樣，對電影的結果都十分滿意。（華納兄弟提供）

影全採遠景，只在轉場時剪接，就已很像舞台劇原著。但很少有導演願意只記錄，而完全不修改舞台劇。因為這樣不但會失去原著中的特性，也浪費了電影這個媒體的優點，尤其是電影在處理時空上較自由。

　　經由特寫、剪接及並列可使舞台劇更具體，因為劇場中沒有這些技巧。即使是無修飾的改編也不完全無修飾，電影多半保留舞台劇的對白，但對觀眾的效果卻不同。在劇場中，語言的意義在於角色現時現地對同一句話的反應。但在電影中，時空被個別的鏡頭割碎，即使是無修飾改編的電影也是著重於影像，其次才是語言。幾乎所有的語言都受影像影響。以上的分類只是程度不同而已，其實並不那麼界限分明，而電影的內容無可避免地會被其形式左右。

　　關於電影編劇，若想得出系統化的分析，就必須探究下列問題。這部電

影的「文學性」如何？是否強調長篇演說、機智或精明的對白？角色的表達
能力如何？如果不是很棒，我們是否知道他們的障礙為何？誰對劇本作了哪
些貢獻？（這點很難確定，除非那些甚受好評的電影，那些佳片比普通電影
下了更多功夫做考證研究等。）對白是風格化的，還是寫實的？電影是否使
用比喻：如母題、象徵和隱喻等？這些技巧是否深化或加強整部片子？整部
片是從誰的觀點來敘述？是否有畫外音的敘述者？敘述者和觀眾的親疏如
何？若這部電影為改編而來，它是採忠實、鬆散或無修飾的改編？

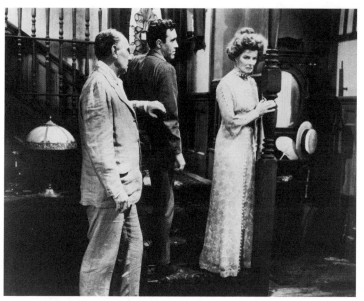

9-25　長夜漫漫路迢迢（Long Day's Journey Into Night，美國，1962）
賴夫・李察遜（Ralph Richardson）、傑森・羅巴（Jason Robards）和凱瑟
琳・赫本演出；西尼・路梅導演

　　文學電影改編多半受限於舞台劇，因為其語言及動作都較容易轉換到電影銀
幕上。尤金・歐尼爾（Eugene O'Neill）的《長夜漫漫路迢迢》舞台劇是美國劇場
的瑰寶之一，也是濃縮的藝術傑作。其劇名兼具象徵性與文學性，也確實將全劇
從早上開始到深夜濃縮在同一場景。路梅改編為電影時，並未將全劇開展，反而
將所有動作保留集中在註定敗亡的泰隆家庭，全家人像在煉獄中困住的帶罪生
物，其實就是歐尼爾自己悲劇性家庭的寫照。有些評論指責此片完全像拍下來的
舞台劇，導演辯解：「影評人看不出這是我所有影片中鏡位和剪接技巧最複雜的
一部。」參見*Sidney Lumet: Film and Literary Vision*，Frank Cunningham著
（Lexington: University Press of Kentucky, 1991）（Embassy Pictures提供）

延伸閱讀

Blueston, George, *Novels into Film* (Baltimore, Md.: Johns Hopkins University Press, 1957)，經典研究，附有極具份量的介紹性文章。

Boyum, Joy Gould, *Double Exposure: Fiction into Film* (New York: New American Library, 1985)，分析十八部改編的電影。

Brady, John, *The Craft of the Screenwriter* (New York: Touchstone, 1982)，六位美國劇作家的訪談錄。

《*Creative Screenwriting*》，美國業界的重要刊物，致力於影視寫作，內容包括評論、腳本和作者的訪談。

Goldman, William, Adventures in the Screen Trade (New York: Warner Books, 1983)，好萊塢編劇。

Grant, Barry Keith, *Film Genre Reader* (Austin: University of Texas Press, 1986)，學術論文集。

Horton, Andrew, *Writing the Character-Centered Screenplay* (Berkeley: University of California Press, 1994)，提醒編劇如何建構角色。

《*Literature/Film Quarterly*》，重要的學術刊物，致力探索文學與電影兩種藝術形式的關係。

Naremore, James, ed., *Film Adaptation* (New Brunswick: Rutgers University Press, 2000)，學術論文集。

Seger Linda, *The Art of Adaptation* (New York: Henry Holt, 1992). Subtitled *Turning Fact and Fiction Into Film*，強調實務。

第十章
意識型態

人類社會自過去到現在的歷史都是階級鬥爭的歷史。

——卡爾・馬克思，哲學家和政治學家

概論

意識型態：一組價值和優先重點。愉悅心vs.教誨。明確程度：中立、暗示、明示。隱藏價值：明星制度、角色、類型。「左—中—右」圖表。重要比較：民主—階級，環境影響—遺傳，相對—絕對，未來—過去，世俗—宗教，合作—競爭，局外人—圈內人，國際—國內，性自由——夫一妻制。文化，宗教，種族和國族電影特質。宗教價值左與右。種族張力。性政治：女性主義、同性戀解放。第三世界、回教和日本：對女人的壓迫，坎普（camp）感性。底調：電影「真正」在說些什麼？意識次文本：表演的角色、類型、敘事以及音樂建立底調。

　　意識型態通常被定義為反映社會需要和個別的個人、團體、階級或文化嚮往的一組意念。這個名詞一般與政治和政黨相聯，但亦可說是任何人類企業（包括拍電影）隱藏的價值體系。其實每部電影都給予我們角色示範，行為模式、負面特質以及電影人因立場左右而夾帶的道德立場。簡言之，每部電影都偏向某種意識立場，因此揄揚某些角色、組織、行為及動機為正面的，反之也貶抑相反的價值為負面的。

　　自古以來，論者就載明藝術有雙面功能：教誨和娛樂。有些電影強調教化、指導的功能。怎麼做？最明顯的就像傳教般地販賣商品，有如電視廣告或販賣宣傳，像《十月》（見圖10-6）或《意志的勝利》（見圖10-12）。與之相反的極端的就像抽象的**前衛電影**，這類片子好像與道德價值無關，因為它們除了「純粹」形式別無內容，目的呢？提供愉悅。

　　傳統**古典電影**避免極端的教誨和純粹抽象，但即使最輕微的娛樂也帶有價值判斷。評論者丹尼爾·戴陽（Daniel Dayan）說：「古典電影是意識型態的代言人，追根究柢，誰在安排影像？為了什麼？古典電影人總想藏起來，讓電影好像自然這麼說的。」觀眾於是就會自然毫不察覺地吸收這些意識，比方《麻雀變鳳凰》（見圖10-1）。

　　實際上，電影意識型態的明顯程度不一，為方便故，我們可以將之分為下列三大類：

一、中立（neutral）

逃避主義電影和輕娛樂電影多會將社會環境抹淡，採模糊輕快的背景，使故事可以順暢進行。他們會強調動作、娛樂價值和愉悅，是非等觀念只在表面觸及，甚至不分析，如《獵豹奇譚》（*Bringing Up Baby*，見圖10-33）。最極端者為沒有實物的前衛電影，如《誘惑》（見圖1-7）和《韻律21》（見圖4-7），裡面幾乎沒有任何意識型態，價值全在美學上──一種顏色，一個形狀或一段動感的旋轉。

二、暗示（implicit）

正派和反派主角代表衝突的價值系統，但我們必須隨故事開展來了解角色，沒有人會把故事的道德教訓明顯說出，素材會往某方面偏斜，但以一種透明化而非被操縱的手法下產生，比方《美人魚》（*Splash*，見圖11-10）、《情事》（見圖4-13）以及《麻雀變鳳凰》（見圖10-1）。

三、明示（explicit）

主題明確的電影，目標在教誨勸導以及娛樂。比方愛國電影、許多紀錄

10-1　麻雀變鳳凰（Pretty Woman，美國，1990）

茱麗亞・羅勃茲和李察・基爾（Richard Gere）主演；蓋瑞・馬歇爾（Garry Marshall）導演。

電影即使表面看來是輕鬆娛樂，敘事深層也可能是帶有意識型態。這部電影改編自「匹格梅琳」神話（Pygmalion，即藝術家愛上自己做的雕像之故事），敘說心地善良的妓女被冷酷多金富商包養的愛情。女性主義者對這個強化男性優越及貶抑女性為性工具，需要白馬王子拯救的作品甚為駭然。故事指出他會使她生命有意義，被女性主義者稱為「灰姑娘症候群」。
（Touchstone Pictures提供）

片或政治電影如奧立佛・史東的《誰殺了甘迺迪》（見圖8-20），還有強調社會性的電影，如約翰・辛格頓的《鄰家少年殺人事件》（*Boyz N the Hood*，見圖10-20a）都為此類。通常一個可能的角色會凸顯他們以為重要的價值，如鮑嘉在《北非諜影》（見圖9-5b）結尾著名的一段話。這類電影的極端即宣傳片，一再重複提倡某些觀點，目的在贏取我們的同情和支持，嚴肅的評論會批評這類強力推銷的作品。但也有少數，如麥克・摩爾（Michael Moore）的《科倫拜校園事件》（*Bowling for Columbine*，見圖10-2）全因具智慧或華麗形式而受好評。

　　劇情片大致都屬於暗示類，也就是說他們的主角不會冗長地述說他們的信仰。我們得自己透過表面，深掘建構其目的底下的價值體系。哪些是他們視為理所當然的？主角怎樣與其他人互動？怎麼應付危機等等。電影創作者

10-2 《柯倫拜校園事件》
（Bowling for Columbine，美國，2002）**導演同時扛著攝影機和來福槍的宣傳照**

麥克・摩爾導演

　　此片獲得奧斯卡最佳紀錄片。混合了扭曲的聰明，悲劇以及一定程度預謀的惡意，摩爾帶我們走過美國來了解為什麼這個國家這麼暴力？從柯倫拜高中的安全警衛錄影，到訪問全美來福槍協會會長卻爾登・希斯頓（Charlton Heston）的滑稽侷促場面，再到一名六歲小孩謀殺另一名六歲小女孩，這部電影嘗試說：「社會有點瘋了，全國有二億五千萬人家中有槍。」全片充滿片面之言，不懷好意又極盡操弄，但它也很熱情、尖銳、好笑。參見《暴力與美國電影》（*Violence and American Cinema*），J. David Slocum 編，（London and New York: Routledge, 2000）。（美聯提供）

10-3-a　搜索者（The Searchers，美國，1956）

約翰·韋恩主演；約翰·福特導演

　　性格明星經常帶足了意識型態，即這個明星因以前的作品角色而聯想出的一套價值觀。他們的銀幕人格通常溶入了真實生活的因素。比方說，約翰·韋恩是眾所周知的右翼份子，他的角色多半是戰爭將領、西部英雄、法治推動者和權威的父親。私生活中，他也是政治積極份子，直言不諱的保守派，高舉著對權威、家庭價值、軍事至上等把國家放第一的愛國觀念。即使大部分美國人在越戰期間對戰爭厭煩，韋恩仍以軍事為重，招致不少政治左翼及中立派的砲火攻擊。（華納兄弟提供）

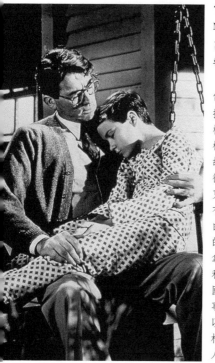

10-3b　梅崗城故事（To Kill a Mockingbird，美國，1962）

萬雷哥萊·畢克（Gregory Peck）和瑪麗·拜德翰（Mary Badham）主演。

　　意識型態光譜的另一端則是畢克，他在大部分電影中都帶有左翼味道，最出名的表演是在本片中扮演南方小鎮的律師。畢克和許多有野心的演員一樣不願被定型，有時也扮演道德有瑕疵或根本是惡棍的角色。不過，觀眾還是喜歡他演英雄，那種非故作英雄狀的英雄。要集熱情、尊嚴和寬容這些美德於一身而不故作英雄架勢不是件容易的事，但畢克一生就不斷扮演各種強悍又溫和、有為有守卻也有彈性的自由派份子，而他在銀幕下也以敢言、自由派價值以及激進的政治理念著名。他是五個孩子的爸爸，在銀幕上也以扮演和孩子感情篤厚的父親拿手，這也可能來自親身經驗，他說：「愛、婚姻和子女，就是幸福與圓滿的時刻。」在2003年美國電影研究院做的民意調查中，畢克在《梅崗城故事》中的角色被視為美國電影最令人崇拜的英雄。以這部電影原著小說得到普立茲文學獎的作者哈柏·李（Harper Lee）說：「畢克是個了不起的人，《梅》的角色就是他化身。」（環球電影提供）

會將理想主義、勇氣、寬容、公平、仁慈和忠誠等特質戲劇化來爭取對主角的喜愛。

　　美國電影尤其擅長用明星制度來作為價值的引導，尤其如約翰‧韋恩（見圖10-3a）這類**性格明星**。**演員明星**就較少夾帶意識型態，比方說，金‧哈克曼就可忠亦可奸。

　　美貌和性吸引力也都會使我們先入為主對某些角色有好感。有時演員的吸引力過強，即使扮演意識型態負面的角色，觀眾仍然愛他。好像湯姆‧克魯斯可以演右派的《捍衛戰士》（*Top Gun*），或左傾的《七月四日誕生》。同樣的，茱麗亞‧羅勃茲在《麻雀變鳳凰》中的表演、自然魅力十足，讓我們幾

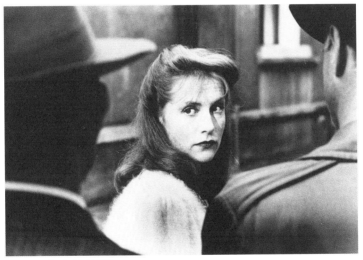

10-4　女人的故事（Story of Women，法國，1988）

伊莎貝‧雨蓓（Isabelle Huppert）主演；克勞德‧夏布洛（Claude Chabrol）導演

　　寫實電影的角色通常都複雜曖昧，充滿生活中的矛盾。《女人的故事》根據法國被納粹佔領期間的真實事件改編，敘述一個勞工階級的主婦，仗義幫助一個被意外懷孕弄得絕望的女性友人非法墮胎。後來，她又幫助一個七年內生了六個小孩，卻為自己不再愛孩子的罪惡感所折磨的女人墮胎。很快地，這位主角就經營起非法墮胎的行業，而且一次比一次粗糙。最後，她被逮捕審判，由一個全為男性組成的司法系統處以死刑。我們的同情由是分裂，一方面，主角強悍獨立，既忠心於朋友，又是強迫婦女成為生產工具的男性制度的尖銳批判者；但另一方面，她的貪婪不但毀了她的婚姻和子女的人生，也毀了她那個狡猾的納粹情人。

（An MK2／New Yorker Films提供）

乎忘了她的角色不過是性歧視的老套罷了。

要爭取我們的同情，方法還有很多。弱者永遠一開始就備受同情，情感脆弱的角色會吸引我們喜歡保護人的本能。好玩的、有魅力的、聰明的角色也都佔優勢。事實上，這些特質會軟化我們對一些反派角色的反感，如《沉默的羔羊》中的食人魔是一個偏執狂殺人兇手，但因為他聰明過人又有想像力，我們竟受到他的吸引——當然是在某種距離外（見圖6-18）。

負面的角色常有的特質是自私、惡毒、貪婪、殘酷、暴烈和不忠等等，反派角色本來就是要讓角色惹人嫌。意識型態立場愈明，這些特質就會毫不遮掩地傾巢而出。但是，除了通俗劇會把正邪如此黑白分明，大部分角色都是夾雜著正負特質，尤其當電影的真實度如生活者更是如此，如《女人的故事》（見圖10-4）。

分析角色的意識價值並不容易，因為許多角色都是矛盾特質的混合。尤有甚者，如果角色和導演的意識型態不同，這種分析就更困難。比方說，法國導演高達就常處理不同意識型態的角色，我們永遠也搞不清楚究竟高達贊不贊成他們的意識型態？或贊成到什麼程度？

有些電影人的技巧如此高超，以致我們即使在現實中反對某些價值，在電影中也認同支持這些價值的角色。比方葛里菲斯在《國家的誕生》一片中，把許多正面價值放在一個名為「小上校」的角色上，他是三K黨的創始人之一，觀眾也許在現實中並不贊成三K黨的種族歧視立場，但看片時也會收起我們個人的信仰，進入主角和導演的世界觀中。不願暫時停止意識型態者，就會認定此片道德失敗，即使其形式高明。

換句話說，意識型態是電影的另一個語言系統，但常是經過偽裝和符碼的語言。我們見識過對白如何夾帶意識型態，如《一團糟》（見圖5-28）和《猜火車》（見圖5-29）。剪接風格——尤其蘇維埃蒙太奇的操弄手法——亦可影響意識型態，如《波坦金戰艦》中的奧德薩石階一段戲（見圖4-23）。此外服裝布景亦可有意識立場，如《浩氣蓋山河》（見圖7-25）。空間亦然，如《致命賭徒》（見圖2-20），《亨利五世》（*Henry V*）和《與狼共舞》（*Dances with Wolves*）（見圖10-13a和10-13b）。也就是說，政治意涵在形式和內容中都可以找到。

許多人表示他們對政治不感興趣，但其實任何事情最終都帶有意識型態。我們對性、工作、權力分配、權威、家庭或宗教——不管是否意識到，這些事情都囊括了意識型態的立場。電影的角色很少突出其政治信念，但是

由他們如何談這些題目的日常言論，我們就可以拼湊出其意識價值和立場。

不過，我們得小心，意識型態不過是個標籤，它們很少能觸及人類信仰事物的複雜層面。無論如何，我們都是對某些東西保守、某些東西開放。下列價值系統只是粗略的圖表，可以幫助我們決定電影的意識型態，但除非我們運用感性和常識來使用它，否則它會變得過分簡單粗糙。

「左一中一右」圖表

新聞從業者和政治學家好用這個「左一中一右」三分圖表來區分政治意識型態。這種表在實際運用時還可以分得更細，如在圖10-5的光譜中，極左派可列在史達林下的共產主義（見圖10-6），極右派則是希特勒下的納粹帝國（見圖10-12），兩個極端都當然是專制體制。

我們可以專注於一些體制以及其價值的關鍵，再分析角色與他們的關係，即可分辨電影的意識型態。有些關鍵可在下列兩種極端中找到，無論左或右，都沒有哪一方特別好或特別壞，它們都是互相對應，只差專制體制製造了一些狂熱份子。

民主vs.階級

左翼份子喜歡強調人的相似性，如大家都吃等量的食物、呼吸等量的空氣。同樣的，左翼份子也相信社會資源應當等量共享，如在《人間的條件》

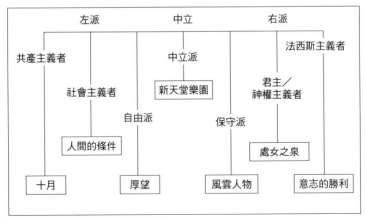

10-5　意識型態光譜

（*The Human Condition*，見圖10-7）和《皮修特》（*Pixote*，見圖10-14）中，權威人士只是擁有技術的管理階層，而不是在本質優越於他們負責任的對象，重要的機制應該公共化。在某些社會中，所有基本工業如銀行、能源、健康、教育等都應為所有公民共享，重要的是集體性、共有性。

右翼份子則強調人與人之不同，聰明、優秀者就可比生產力較小的勞動者享有更多的權力和經濟所得，如在《亨利五世》（見圖10-13a）。權威必須被尊重，社會體制應被強力領袖指導，而非普通老百姓。大部分的機制應該私有，以利潤為生產的誘因，重點是個人和菁英管理階級。

環境vs.遺傳

左翼相信人類行為是學習而來，只要有適當環境誘因，其行為能夠改變。反社會行為多半來自貧窮、偏見、欠缺教育以及低下的社會狀況，而不是來自天生或欠缺個性，如《吉米·布萊史密斯之歌》（*The Chant of Jimmie Blacksmith*，見圖10-19）。

右翼人士則相信性格天生來自遺傳，所以強調出身的優勢，如《晚春》（見圖8-15a）和《晚秋》（見圖10-16a）。亞洲有些社會也特別強調祭拜祖先。

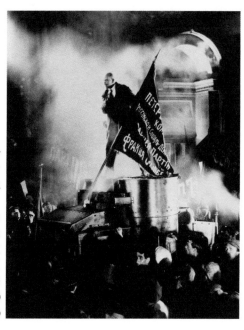

10-6　十月（October，蘇聯，1928）

艾森斯坦導演

艾森斯坦表揚1917年俄國大革命的經典又名《震動世界的十天》，全片宣傳意味十足，對未來充滿希望，也對沙皇過去的統治鄙稱為黑暗時代。史詩片需要史詩英雄，此片英雄即為蘇聯國父列寧（如圖）。他在煙霧和光芒中戲劇化地被烘托著，宛如戰火灰燼中昇起的天神。雖然電影在意識型態上粗劣明顯，但艾森斯坦依「辨證剪接風格」（dialectical style of editing）的並列影像卻出奇美麗。（Sovkino提供）

10-7 人間的條件（The Human Condition — No Greater Love，日本，1959）
仲代達矢（Tatsuya Nakadai，左）主演；小林正樹（Masaki Kobayashi）導演。

　　小林正樹的《人間條件》三部曲（1959-1961）是對日本二次大戰中皇軍暴行的嚴厲指控。該三部曲描述日軍在戰俘營中虐待壓迫淪為奴工的中國人之部分，曾引起若干強烈爭議。三部曲的另兩部副題是《士兵之禱》（*A Soldier's Prayer*）和《永恆之路》（*The Road to Eternity*），每部都長達三小時以上，由理想主義的主角敘述，這位主角是個將蘇聯浪漫化為人間樂土的社會主義者。反諷的是，第三部片尾他被蘇聯軍逮捕，被俄國軍人所害，葬於殘酷的戰俘營中。影評家瓊·梅倫（Joan Mellon）指出，這個主角終於了解暴政──無論是法西斯還是共產──都是同樣的殘酷專制，掌權者拔擢少數特權、排外，以及對個人懷抱深刻的敵意。（Museum of Modern Art提供）

相對vs.絕對

　　左翼人士相信人的判斷應有彈性，能適應每個個案的特殊性。小孩應在自由寬容的環境成長，鼓勵他表達自我，如《狗臉的歲月》（見圖8-9a）。道德價值只不過是社會傳統，並非永恆不變，是非問題得放在社會架構中檢驗，然後再做公平判斷。

　　右翼份子則對人類行為有絕對看法。小孩應受訓練教養、尊重長者；是非對錯應涇渭分明，根據嚴格的戒律加以衡量，如《木偶奇遇記》（見圖8-33）。破壞道德者應受罰，以維持法治並為他人之戒。

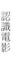

世俗vs.宗教

左派人士相信宗教信仰有如性事，是非常私密而非政府可干涉的。有些左翼份子本身無宗教信仰，屬無神論者，有些根本是牧師，比方某些美國人權運動的領導者。大部分左派人士是人道主義者，持宗教懷疑論者經常會引用科學說法來與傳統宗教信仰辯論，有些更公開批評組織化的宗教系統，認為它們只是保護經濟利益的另一個社會機構，例如《天譴》（見圖6-23）。有宗教性的左翼份子比較傾向「進步」的派系，認為它們組織民主，勝過權威和階級分明的宗教。

右派份子則賦予宗教特權位置，如《處女之泉》（The Virgin Spring，見圖10-11）。有些極權社會規定所有人民只准許信仰同一種宗教，不信者會被視為二等公民，甚至不被容忍。教士擁有無上威權，也被尊為道德仲裁者，尊師重道被視美德和至高精神指標。

10-8　厚望（High Hopes，英國，1988）

露斯·西恩（Ruth Sheen）、愛德娜·朵兒（Edna Dore）和菲立浦·戴維斯（Philip Davis）主演；麥克·李導演

英國社會一直對階級都很在意，尤其在柴契爾夫人任首相的1980年代。她在這個世代統御英國，就如同她的保守派好友雷根統御美國時的政治氣圍一樣。麥克·李與當代的自由派藝術家一樣，對於當下英國社會的物質主義十分厭惡，他的挖苦對象範圍很廣且個個值得深究。在此嬉皮夫婦（西恩和戴維斯飾）為貪婪、虛偽和過量消費主義提供了一塊乾淨樂土。（Skouras Pictures提供）

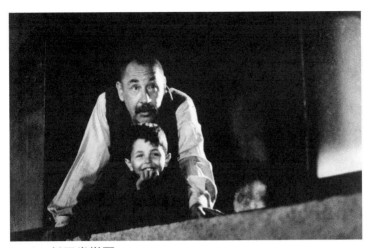

10-9　新天堂樂園（Cinema Paradiso，義大利，1988）

菲立普·諾黑（Philippe Noiret）及薩瓦托雷·卡西歐（Salvatore Cascio）主
演；吉歐塞佩·托納多雷（Giuseppe Tornatore）導演

　　這部電影以倒敘（flashback）手法說出，主人翁是中年電影導演，回憶其在
西西里村中渡過的童年和青少年。這種倒敘策略將過去與現在對比，提供二個觀
點的反諷對比。當他還是小孩（圖中）時，他如父般的恩師僱他當戲院放映助
理，孩子的生活因此感情豐富也有社區觀念，因為戲院是鎮上的社交中心。但是
保守小鎮的生活階級嚴明，目光短淺，他的恩師也勸他離開追求更好的生活。這
位電影導演現在住在羅馬，藝術得以開展，經濟也很安穩，即便使不停有美女投
懷送抱，他仍有點寂寞。這部電影是不折不扣的中立者（centrist），托納多雷指
呈我們應在過去與現在，感情與理智，依靠與獨立間找到一個平衡。（Miramax
Films提供）

未來vs.過去

　　一般而言，左派人士視過去為污穢的，因為過去充滿無知、階級衝突和
對弱者的剝削。未來呢，則充滿希望和無止境的進步空間，比方《厚望》
（見圖10-8）。左派這種典型的樂觀主義，是基於建立正義平等社會的進步
和進化現象。

　　右翼人士對過去的古儀式 —— 尤其傳統 —— 卻十分虔敬。幾乎所有小津
安二郎的電影都將這個特質典型化。右派人士喜歡把現象當成黃金時代的失
落和毀壞，例如福特的《雙虎屠龍》（*The Man who Shot Liberty
Valance*）。他們對未來充滿懷疑，因為它只會有更多改變 —— 而改變即摧

毀過去光輝之事。結果，右派人士對人類現況總是悲觀，認為現代生活標準鬆散、道德瓦解，許多柏格曼的作品就反映這種悲觀。

合作vs.競爭

左派的人相信社會之進步最好來自所有人民朝同一目標合作達成，如《十月》（見圖10-6），政府的角色是保證人生之基本需要——工作、健康、教育等等，如果全民都在為公益奉獻便能有效達成。

右派份子則強調開放市場原則和競爭之必要，以讓個人盡情發揮，如《最後安全》（見圖4-28），是奉行美國1920年代「追求哲學」（go-getter）的古典電影。社會進步是因為人有野心和慾望要贏、要控制，如《慾海情魔》（*Mildred Pierce*，見圖11-13a）和《永無止盡》（見圖3-31a），政府的角色即是保護私有財產，用強大軍事力量來提供安全，以及保障在經濟領域最大的自由。

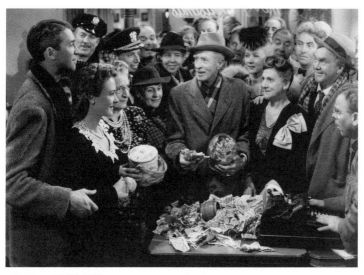

10-10　風雲人物（It's a Wonderful Life，美國，1946年）

詹姆斯・史都華和唐娜・蕾德（Donna Reed，左）主演；法蘭克・凱普拉導演

凱普拉強調睦鄰、信主、領袖職責和家庭價值這些美國的傳統，是美國保守倫理的電影代言人。他提倡努力工作、節儉、健康競爭和慷慨智慧這些中產理想。主角的財富不是靠收入，而是靠其家人和朋友來衡量。凱普拉的理想是美國小鎮緊密家庭和互助鄰居所組成的浪漫過往。（雷電華提供）

局外人vs.圈內人

　　左派的人認同貧苦和被剝奪許多權利的人，他們把叛逆者和局外人浪漫化，如《我們沒有明天》（見圖1-12）和《俠盜王子羅賓漢》（*Robin Hood: Prince of Thieves*）。左派人士尊重種族多元的價值，對女性及少數族群的需要也較敏感。左傾的電影主角多是普通人，尤其是工人階級的角色如工人、農夫，如《單車失竊記》（見圖6-33）和《不設防城市》（見圖11-2）。

　　右翼份子則和體制認同——即認同有權力及主事的人。他們強調決定歷史的領導權，如《藍波》（*Rambo*）系列和《亨利五世》（10-13a）。右翼電影主角通常都是威權、父權人士以及軍事領袖、企業家，如《搜索者》（見圖10-3a），《巴頓將軍》（*Patton*）和《豪情四海》（*Bugsy*）。

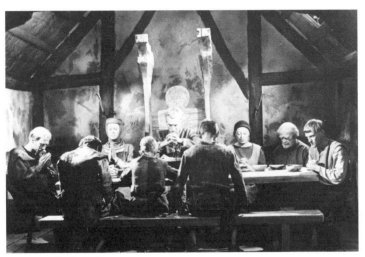

10-11　處女之泉（The Virgin Spring，瑞典，1959）

麥斯・馮・席度（圖中）主演；英格瑪・柏格曼導演

　　柏格曼這部設於中世紀的故事，用奇蹟來總結角色的基督信仰。但是信仰來得並不易，因為柏格曼的上帝神祕無邏輯，有如評論家羅伊・羅士（Lloyd Rose）所說：「柏格曼是嚴厲、疏離的路德派牧師之子，真正信仰舊約上帝，冰冷的成長經驗深入骨髓，恐怕世上尚沒有一個導演比他更基督徒了……基督教義之極致有如貝克特一樣荒謬，完全拋棄因果邏輯，認定上帝可能救你，也可能詛咒你，你的行為與此無關，你完全仰賴其恩澤。你生下來就帶著他的罪，但什麼也無法消弭這個罪，而且如果上帝——在你完全無法理解其聖明判決之下——決定讓你受苦，抱歉你運氣不好！」。（Janus Films提供）

10-12　意志的勝利（Triumph of the Will，德國，1935）

列妮‧瑞芬史達爾（Leni Riefenstahl）導演

　　希特勒親自委託瑞芬史達爾拍攝這部三小時長的紀錄片，慶祝1934年紐倫堡第一次開納粹黨員大會。共有三十位攝影師參與工作，而大會是完全為攝影機設計的。果不其然，希特勒看來像一個上帝，一個優秀種族的魅力領袖。瑞芬史達爾的風格燦爛，美學上影響力驚人，以致同盟國在納粹戰敗數年後仍禁映本片。戰後，瑞芬史達爾坐了四年牢，罪名是曾參與納粹宣傳機器，但她辯稱這不過是謀生罷了。（Museum of Modern Art提供）

國際vs.本國

　　左翼份子較以全球為觀點，強調人類需要宇宙共通性，不會因國家、種族、文化不同而有所差別，如《心靈與意志》（見圖1-3），他們也喜歡用「個人的家庭」這個名詞，而不是較狹隘意義的「核心家庭」。

　　右翼份子傾向愛國主義，對外國人持有優越感。「家庭、國家、神」是許多右派國家最重要之口號，這也是美國大導演福特的信念，他的西部史詩都很有國族思想，如《原野神駒》（Wagon Master）、《俠骨柔情》和《要塞風雲》（Fort Apache）。

　　左派相信批判會使國家更強盛、更具彈性；但右派認為批判會削弱國家、易受外來侵略。

10-13a　亨利五世（Henry V，英國，1989）

肯尼斯・布萊納（圖中）主演及導演

　　形式是內容的化身，在以下兩禎圖片中，我們可以看到場面調度如何具體呈現意識型態。《亨利五世》是莎士比亞劇本，帶有君王價值觀。故事以成長為主——敘述王子如何在戰場上證明他是個領袖及英明的國王。他的軍隊被放在背景，他自己在前景，是正面全身的構圖中心位置，揮劍朝鏡頭而來，身旁伴隨著兩個弟弟葛勞契斯特（Gloucester）公爵和貝福（Bedford）公爵。莎翁也會贊成這麼處理的。（The Samuel Goldwyn Company提供）

10-13b　與狼共舞（Dances With Wolves，美國，1990）

凱文・科斯納主演及導演

這部片子講究自由派價值，敘述一個美國軍官在南北戰爭期間逐漸溶入印地安蘇族（Sioux）。這禎劇照中，科斯納被放在構圖邊邊，是蘇族的客人，他尊敬他們，尤其當他發現蘇族擁有比白人更高的道德文化時，對他們更加仰慕。（Orion Pictures提供）

性開放vs.一夫一妻婚姻

左派相信性關係是私事，認為同性戀也是一種生活方式，並拒絕規制性行為的企圖，如《七美人》（*Seven Beauties*，見圖10-22a）。至於在生育觀念上，左翼人士也強調私密、個人選擇和不干涉原則，避孕、墮胎都是基本人權。

右派相信家庭是神聖的組織，威脅家庭的就是敵人，如約翰‧福特的《怒火之花》（見圖10-15）。婚前性行為、同性戀和婚外情都被批判。同樣的，右翼人士也反對墮胎，認為那是殺嬰行為。有些社會中，性完全為生育服務，墮胎是禁止的。異性戀一夫一妻之婚姻制度是唯一可接受的性表現形式，1960年代之前的美國主流電影都抱持此一立場。

即使意識型態明顯的電影，也不會涉及以上所有的價值體系，但是每一部電影至少都涉及一些。

文化、宗教及種族

社會文化包含了一個社區或一群人所有傳統、機制、藝術、神話和信仰的特質。在多元化的社會（如以色列和美國）中，多種文化團體在同一個國家中共同存在。在同質化的國家（如日本和沙烏地阿拉伯），種族皆為同一種，就常會讓單一文化成為主導。

將文化特質歸納綜合，大多數還算正確，但也有例外，尤其在藝術領域，許多作品都故意和文化普遍現象不同，如果不了解這些普遍的特質，我們就很難了解某些電影，尤其是外國片，因為他們的文化與我們差異甚大。

但歸納文化特質常會落入刻板印象，除非運用它時非常審慎，並且容許個別差異性。比方說，日本電影和日本社會一般，意識型態多半較為保守，喜歡社會同質妥協，高舉家庭價值、父權，以及強調集體共識的智慧。電影大師小津安二郎最擅此道。

見其電影《晚春》（見圖8-15a）和《秋刀魚之味》（見圖11-21），大部分日本人視不妥協的個人主義為洪水猛獸——因其荒謬的自大和驕氣。但小林正樹（見圖10-7）和成瀨巳喜男（Mikio Naruse）（見圖10-24）的作品，都是和那些被文化壓迫的主角站在同一邊。

至於那些未碰過外國文化的人，他們的標準也可能放諸四海皆準。他們

對外國文化的知識經常是從電影而來。比如，美國電影總站在個人立場對抗社會，大部分電影都把弱者、叛徒、不法份子和不服從的人浪漫化，尤其是警匪片、西部片和動作片等**類型電影**，都強調個人的暴力和極端行為。與其他電影相比，美國片在性方面也比較強烈，節奏也較快，於是許多人就把美國人視為刻板印象的不守法、滿腦門子性以及求「快」。

同樣的，美國觀眾也經常被外國人迷惑，因為他們想在電影中找到熟悉的（美國的）文化形象，找不到就對立噓之以鼻。比方日本片的角色很少在公共場合爭辯，因為這樣表現很粗魯。於是，我們得就含蓄地推敲他們究竟在想什麼（見圖9-8b）。同樣的，日本人談話時也很少互相注視很久，除非是親密的互動或社會同位階的互動。在美國互相注視代表禮貌、坦白和誠實；在日本，這卻是不禮貌、不尊敬。

每個國家都有特殊的生活方法，以及在特定文化典型中的價值系統，電

10-14　皮修特（Pixote，巴西，1981）

斐南多‧哈摩士‧達‧西瓦（Fernando Ramos da Silva）及瑪瑞麗亞‧貝哈（Marilia Pera）主演；海克特‧巴班柯（Hector Babenco）導演

第三世界的電影人往往採左翼立場，為窮苦、被忽略和被歧視的族群仗義。巴班柯此片探索貧窮文化，探討一個街頭棄兒皮修特慘烈的生活，他只是百萬這種街童中典型的一個。巴西有一億七千四百萬人口，其中百分之九十五窮苦不堪，必須盡一切力量求生存。飾演皮修特的達瓦生於競爭激烈的十口小孩之家，電影拍完七年後，他因持械搶劫當場被擊斃，只活了十七歲。（A Unifilm／Embrafilme Release提供）

10-15　怒火之花（The Grapes of Wrath，美國，1940）

珍・達威爾（Jane Darwell）與亨利・方達主演；約翰・福特導演

　　分辨電影的意識型態可以是如謎語般的困難。《怒火之花》被廣泛視為1930年代以經濟大恐慌為題最偉大的作品，敘述一個被迫遷徙的農民家庭，從乾旱的奧克拉荷馬州遷移到加州夢土的艱辛旅程。約翰・福特改編史坦貝克著名的小說，將原著的馬克思式控訴轉換成基督教人文主義傑作，強調這個家庭的不屈不撓，由於堅忍不拔的母親而凝聚力量。福特如同其他保守主義者，相信女人在社會角色上的重要性，能保存延續家庭的價值。（二十世紀福斯公司提供）

影也是一樣。比方英國有輝煌的文學傳統和國際馳名的舞台劇，英國電影就特別帶文藝腔，強調精琢的劇本、文縐縐的對白、都會化的表演，加上華麗的戲服和布景，其中許多傑作均來自文學戲劇的改編，尤其是莎士比亞作品（見圖10-13a）。

　　但是文化中永遠有「他者」（The Other）——相對的傳統，在文化中與主流大相逕庭。英國電影的反文化是由左翼強調工人階級、現代背景、地方方言、鬆散劇本、更富情感且傾向**方法演技**的表演，以及反體制意識型態的電影代表，像《厚望》（見圖10-8）就是這種反傳統的典型。

　　另一方面，瑞典電影是由嚴謹的路德教派主導其精神面，尤其在大師柏格曼的作品中（見圖10-11）。第三世界電影則執迷於新殖民主義、未開發經濟、對女性的壓制以及貧窮問題上（見圖10-14、10-25b）。

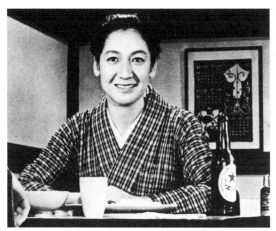

10-16a　秋日和（Late Autumn，日本，1960）

原節子（Setsuko Hara）主演；小津安二郎導演

　　有時宗教價值如此含蓄，以至表面看不出來。小津的電影風格簡樸含蓄，攝影極其嚴謹，剪接也能乾淨俐落。「少即是多」（Less is More）是其藝術座右銘。評論家唐諾・李奇（Donald Richie）指出小津的風格隱含著佛教對簡樸、收斂以及寧靜的理想。他的電影有人比為俳句，簡單幾行詩句便囊括顯著的意象。也有人比為水墨畫（sumi-e，墨繪），即用簡單幾筆帶出主題。片段象徵了全部；微觀指呈宏觀。關於小津藝術的精彩分析，參見Donald Richie著，*Ozu*（Berkley: University of California Press, 1974）。（New Yorker Films提供）

10-16b　越過死亡線（Dead Man Walking，美國，1995）

西恩・潘（Sean Penn）和蘇珊・莎蘭登主演；提姆・羅賓斯導演

　　歐洲和美國常視羅馬天主教會為保守機構，因為婦女在教堂政治中總是扮演次要的角色。不過，這個「老男孩俱樂部」近年被一些非傳統的修女如海倫修女（莎蘭登飾）挑戰，她的書即此片所本。內容敘述修女為邪惡的死刑兇手尋求精神慰藉，她不顧許多視她行為不妥的（男性）期待，憑自己的良心做事。（Gramercy Pictures提供）

國家內部有多元文化者，常會有次文化與主導意識並存。探討次文化的電影常強調不同文化價值間之衝突的脆弱平衡，就像《怒火之花》片中的那些奧克拉荷馬農民，當他們想在加州與社區體制融合時會遭遇敵意。其他不少美國片則強調生活方式的次文化，如《奪寶大作戰》中的軍旅生涯、《逍遙騎士》（Easy Rider）的嬉皮文化、《雜貨店牛仔》（Drugstore Cowboy，又譯為《追陽光的少年》）中的嗑藥青年，還有《長久伴侶》（Longtime Companion，又譯為《愛是生死相許》）中的同性戀關係。

　　如果加上時代和歷史因素，意識型態分析便更複雜。比如1930年代經濟大恐慌時期的美國片反映了許多羅斯福總統「新政」（New Deal）主張的左翼價值。至於在紛亂的越戰—水門事件時代（約在1965至1975年間），美國電影變得益發暴力、衝突、反權威。1980的雷根主政時代，美國電影與社會同步大轉向至右翼，這時的片子多強調優越、競爭、權力和財富。

　　宗教價值也包含同樣的複雜性。即使強調世界性的宗教如天主教，國與國之間的信仰都不同，這些差異也在電影中被反映出來。比如在歐洲，教堂是保守主義的大支柱，法國天主教受荷蘭簡森教派（Jansen）戒律嚴的教派

10-17　《芝加哥》（Chicago，美國，2002年）**宣傳照**

凱薩琳‧齊塔瓊斯、李察‧基爾和芮妮‧齊薇格（Renee Zellweger）*主演；勞勃‧馬歇爾*（Rob Marshall）*導演*

　　美國電影的性與暴力一直是最受歡迎的二個主題，只不過每個年代尺度不一。即使在默片時代，南海島民已將美國片分成二種類型：「親親」和「砰砰」。在這部設在1920爵士年代的歌舞風情片中，性和暴力混雜了大量的喜劇、聰明的配樂以及數場帶有偉大的巴伯‧佛西風味的編舞。（Miramax Films提供）

10-18　種族差異

　　美國文化常有大熔爐的隱喻老套——移民的後代
會混入大熔爐，與其他種族通婚，生下混血，但是現
象中，許多種族仍維持其次文化的認同，結果是美國
文化多元而豐富。

10-18a　《喜劇之王》(The Original Kings of Comedy，美國，2000)的宣傳照

柏尼・麥克（Bernie Mac）、塞德瑞克藝人（Cedric the Entertainer）、D.L.休利（D.L.Hughley）及史提夫・哈維（Steve Harvey）主演；史派克・李導演

　　史派克・李恐怕一直都會被尊為種族教父，是將
非洲裔美國人故事搬上銀幕的拓荒者。他把機會之門
打開，讓一群有色種族藝術家一湧而進。他選擇在
紐約而非好萊塢工作，風格清楚犀利帶有勇敢的布魯
克林味道。他尤其擅長於把三個黑人傳統文化強項如
運動、娛樂及政治發揚光大。比方說，圖中四個單口
相聲專家就因此而名利兼收，拜史派克・李為他們所
拍的紀錄片之賜。（MTV Networks 和派拉蒙提供）

10-18b　煙信 (Smoke Signals，美國，1998)

艾琳・貝達兒（Irene Bedard）和亞當・畢區（Adam Beach）主演；雪曼・阿歷克西（Sherman Alexie）編劇；克里斯・艾爾（Chris Eyre）導演

　　美國原住民雖是美
國最老的少數民族，卻
鮮有機會進入主流媒
體。因此，他們的文化
主要靠外來人呈現，有
些帶著同情，有些卻是
無知的種族主義。本片
是第一部編導演均由美
國印地安人自己擔任的
劇情長片。雪曼・阿歷
克西是史上最著名的印
地安作家之一，寫過小
說、短篇故事以及九本
詩集，還擔任這部電影
的編劇。（Miramax Films
提供）

10-18C　我的瘋狂生活（Mi Vida Loca/My Crazy Life，美國，1993）

胡里安·河雅士（Julian Reyes）、瑪洛·馬隆（Marlo Marron）主演；艾里森·安德斯（Allison Anders）編導

　　拉丁人是美國最大的少數民族，但他們的文化卻很少在美國電影中出現，即使有也常是負面。這部對洛杉磯的拉丁幫派的有力探討，對諸多拉丁裔婦女面臨的挫折充滿同情，尤其是那些身處貧苦、社區暴力和大男人侵害的婦女。可參考 *New Latin American Cinema* 一書，由Michael T. Martin編著，收有多篇學術論著（Detroit: Wayne State University Press, 1997）。（Sony Pictures Classics提供）

10-18d　屋頂上的提琴手（Fiddler on the Roof，美國，1971）

托波（Topol）主演；諾曼·傑威遜（Norman Jewison）導演

　　所有移民至美國的種族中，猶太人可能是最溶入社會者，他們對藝術和娛樂的貢獻也十分可觀。百老匯歌舞劇完全為猶太人掌控，那些大作曲家及寫詞家，如羅傑和漢默斯坦（Roger and Hammerstein）、史提芬·桑翰（Stephen Sondheim）、伯恩斯坦、萊納和羅意（Lerner and Loewe）、寇特·魏爾、羅倫茲·哈特（Lorenz Hart）和喬治·葛許溫等都是猶太人，恐怕只有柯爾·波特是非猶太人。本片是一流百老匯熱門大戲改編，是猶太作家秀倫·阿列契（Sholem Aleichem）記述十九世紀末二十世紀初沙皇統治俄羅斯小村莊的生活，整齣歌舞劇是劇作家約瑟夫·史坦（Joseph Stein）所編，夏登·哈尼克（Sheldon Harnick）作詞，傑瑞·巴克（Jerry Bock）作曲。（美聯提供）

影響，接近喀爾文和北歐的路德教派，布烈松的作品就充滿簡森教派的價值觀。

在義大利，天主教則帶有戲劇及美學性——費里尼的電影是一大代表。中世紀和文藝復興與時代，義大利的裝飾和美術藝術大多為教會贊助，累積了豐厚的傳統，在許多拉丁天主教中，解放神學運動帶有左翼、甚至革命的觀點。

基督教分支也不一而足。其中有歡愉的黑人基本教義派，如《傳教士的太太》（*The Preacher's Wife*）和嚴屬、信仰重生的《溫柔的慈悲》（*Tender Mercies*，見圖11-20）主角所信仰的，帶有白人、南方、勞工階級和「鄉下」等特質。每個宗教大多可分為開放和保守派，各有各的議題和重點。基本教義派在價值觀上屬右翼，強力認同根據傳統聖經而來的宗教道

10-19 吉米・布萊史密斯之歌（The Chant of Jimmy Blacksmith，澳洲，1972）

湯米・路易士（Tommy Lewis）、傑克・湯普森（Jack Thompson）和茱麗・道森（Julie Dawson）主演；佛列・謝匹西（Fred Schepisi）導演

本片依據1900年前後實際發生的事件拍成。吉米・布萊史密斯（路易士飾）是半白半土著的混血，被白人傳教士夫婦可悲的生活中拯救出來，他們教養他平和有禮，一切依白人禮儀。傳教士夫人勸年輕人要娶一個農莊白人女子，生下的小孩「就不帶什麼黑色血統了」。謝匹西指出，種族歧視深植於經濟與性關係中，白人剝削吉米及其他土著做為廉價勞工，卻擔心他們的性威脅。（New Yorker Films提供）

10-20a，鄰家少年殺人事件（Boyz N the Hood，美國，1991）

小古巴・古丁・勞倫斯・費許朋和冰塊主演；約翰・辛格頓編導

　　帶有種族偏向的影片通常都以真實生活的點點滴滴組成寫實風格。本片是成長主題的有力戲劇，以洛杉磯貧民窟的殘酷大街為背景。導演辛格頓以很少的錢，二十二歲就完成他的處女作。他也是史上提名奧斯卡最年輕的導演。可參考由 Sheril D. Antonio 所著

Contemporary African American Cinema 一書（New York: Peter Lang Publisher 出版，2002）。（派拉蒙提供）

10-20b　突破（Breaking Away，美國，1979）

丹尼斯・克里斯佛（Dennis Christopher，下右）主演；彼德・葉慈（Peter Yates）導演

　　「美國是機會的別名」——這是勞夫・華多・艾默森（Ralph Waldo Emerson）所觀察的，沒有任何一個國家對外國才藝之士有那麼和善。自1927年以來，奧斯卡最佳影片有百分之四十一這麼驚人的數字被外籍導演拿走，美國影史上的著名的大導演如法蘭克・凱普拉、希區考克、威廉・惠勒、麥可・寇提茲、比利・懷德、伊力・卡山、佛烈・辛尼曼、米洛斯・福曼和

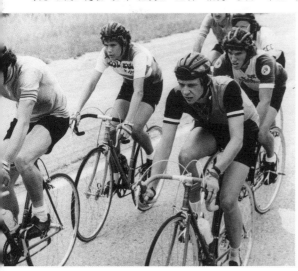

彼德・傑克森（Peter Jackson）等人都原是外國人。如本片為印地安那州的青少年成長故事，純粹的美國生活，但它是南斯拉夫移民史提夫・泰西區（Steve Tesich）所寫，英國人導演。卓別林，最有名的移民之一，這麼說美國：「我在美國賓至如歸，感覺像是外國人中的外國人。」可參考 Passport to Hollywood: Hollywood Film, European Directors 一書，James Morrison 著，（Albany: State University of New York Press 出版，1999）。（二十世紀福斯公司提供）

德信仰，基督教基本教義派也按種族分類：白人的基本教義派在任何事物上都保守至極，但非洲裔美國人的宗教團體就在政治上開放自由。他們在1960年代的人權議題上跑在前面，領袖即馬丁‧路德‧金教士，不過，他們卻在信仰和道德上特別保守。

有時，有些宗教團體會特別反對某片的宗教描述，像馬丁‧史可塞西的《基督最後的誘惑》（*The Last Temptation of Christ*）是根據希臘小說家尼可斯‧卡山札基（Nikos Kazantzakis）原著改編，角度偏向以人道觀點看耶穌基督。所有基督徒都相信耶穌之神聖，但每個教派都強調耶穌是神而非人。史可塞西此項描述基督缺點、懷疑及困擾的觀點，引起軒然大波，評論者史考特‧艾曼（Scott Eyman）因而反駁說：

> 史可塞西敢於給我們一個有血有肉的耶穌，冒犯了那些狂亂信仰自以為擁有基督版權的抗議者，但就因為他們只能容納一種耶穌形象，不表示別人就不可以討論這個題目。

10-21a　畫舫璇宮（Showboat，美國，1936）

海蒂‧麥丹妮爾（Hattie McDaniel）和保羅‧羅勃生（Paul Robson）主演，詹姆斯‧惠爾（James Whale）導演（環球電影提供）

10-21b 蓮娜・宏恩（Lena Horne）在《直到雲消霧散時》（又譯《輕歌伴此生》，Till the Clouds Roll By，美國，1946）一片中的米高梅宣傳照

導演是李察・胡夫（Richard Whorf）（米高梅提供）

　　大片廠時代，非洲裔美國人千篇一律被刻板印象成為保姆、女僕、湯姆大叔，或陰險的下流黑人。海蒂・麥丹妮爾通常演保姆，但這麼窄的範圍內，她卻出類拔萃，尤其是喜感的角色，她也是第一個得奧斯卡的黑人演員，因《亂世佳人》配角得名，不過當年連亞特蘭大的盛大首映也未受邀參加，因為1939年該城仍在進行黑白隔離政策，更有落井下石的許多非裔美人罵她鞏固種族刻板偏見，她也大聲罵回去：「我寧願飾演女僕每星期賺七百元，也不要當女僕每星期七塊錢！」的確，她原是女僕，後來共拍了七十多部電影。

　　傳奇的保羅・羅勃生的遭遇就更可悲。他是個出名的運動員和學者，後來在哥倫比亞法學院以榮譽生畢業。劇作家尤金・歐尼爾（Eugene O'Neil）說服羅勃生演了他好幾齣舞台劇，包括《瓊斯皇帝》（The Emperor Jones），之後也改編成著名電影，由羅勃生主演。他歌聲賦異稟，曾在歐美以及新成立的蘇聯舉辦多場演唱會。在《畫舫璇宮》中，他著名的歌曲〈老人河〉（Ol' Man River）被視為他的招牌歌曲，而他在紐約演舞台劇《奧塞羅》（Othello）也備受好評。這齣莎翁悲劇賣座鼎盛，甚至巡迴全美。但羅勃生越來越重砲抨擊美國的種族歧視，立場走到極左翼，使他在二次大戰後的恐共時期成為爭議性人物，聯邦政府曾以他公開批評法律中的歧視條款而起訴他。1950年，國務院更沒收他的護照，不准他在海外工作。早在1960年代人權運動之前，羅勃生即被視為黑人驕傲，以及在當時強權敵意下的成就象徵。

　　蓮娜・宏恩以藍調和爵士歌星起家，她天生麗質、嗓音迷人、外表性感，最後好萊塢米高梅簽下她。但大片廠不知該怎麼用她，通常只在戲裡的夜總會客串歌星一角，在主角面前唱歌，他們拍拍手，電影又很快回到原劇情。「他們沒要我像女佣人，但也沒要我演任何角色。」她抱怨說。恐怕對她最大的侮辱來自1951年米高梅決定重拍傑隆・克恩（Jerome Kern）的歌舞劇《畫舫璇宮》，女主角茱麗是皮膚白皙的混血兒，在南北戰爭後假裝成南方白人，這要宏恩來演再理想不過，尤其她又是能歌擅演的女演員。可是米高梅認為讓她演太冒險，反而選了艾娃・嘉娜（Ava Gardner）（可笑的是，她們還是好朋友）。不幸的是，嘉娜又不會唱，戲也沒宏恩演得好，就因為她是白人才佔盡優勢。宏恩的好友如羅勃生，大聲批評美國的種族歧視，致使她也在1950年恐共年代被列入「黑名單」。到了1980年代，她美艷如昔，歌藝仍臻顛峰，在百老匯演獨角戲《蓮娜・宏恩和她的音樂》，獲得頗有威望的東尼獎，也巡迴全美。1984年，她獲得華盛頓甘迺迪中心的終生成就獎，終於算是衣錦還鄉了。

　　想了解美國電影中有色人種藝術家的悲慘遭遇可參考Donald Bogle所著 Tomes, Coons, Mulattoes, Mammies and Bucks: An Interpretive History of Blacks in American Films （New York: Continuum，出版，1989）

依種族來分的社會族群，常依大文化系統而在宗教語言、傳統及膚色上有特殊身分（常是弱勢）有所謂少數民族。在美國可分為非洲裔、拉丁裔、原住民以及各種自海外湧入的移民，尤其是那些未全融入主流的華裔美人，如《喜福會》（*The Joy Luck Club*）。

偏向少數民族的電影會強調弱小少數民族和主流文化間的張力。比如在澳洲，許多新片都處理白人安格魯薩克遜的權力結構，以及黑膚原住民，長久以來被壓迫剝削的傳統如《吉米‧布萊史密斯之歌》（見圖10-19）。同樣的，《來看天堂》（*Come See the Paradise*）也敘述二戰期間，日本移民被迫遷至集中營的悲劇。美國和義大利、德國正在打仗，但沒有人認為德國或義大利後裔會對美國產生威脅，因為他們是白人。

非洲裔美國電影史學家曾分析美國電影史上對黑人悲慘和可恥的電影，它反映了整個社會對待黑人的惡意。整個美國影史的前五十年，黑人角色總被劃歸為可卑的刻板形象（見圖10-21）。

1950年代，薛尼‧鮑迪竟能以電影主角，而非歌星舞者、丑角的身分躍升十大排行榜。他的健康外貌，以及非常美式的尊嚴贏得了黑白兩種觀眾的仰慕，而他的受歡迎也為整個電影的黑人角色打開一條路。1950年代之後，黑人的形象逐漸（但緩慢）地改進，但是至今美國影視作品仍不乏種族刻板印象。

當代電影中，沒有導演比史派克‧李更具爭議性（見圖10-18a），甚至他自己的族群也頻頻修理他。在《為所應為》（見圖5-14）中，他探討一個社區中黑人貧民窟居民與開披薩店的義裔美人間激烈的衝突。在《叢林熱》中，他更將異族通婚問題戲劇化攤出來 —— 故事結尾，黑白通婚的男女分手，被社區中的偏見和自己的挫敗感擊垮。

女性主義

1960年代末是一個政治紛擾的年代，不僅在美國，在大部分西歐國家均是。女性主義，亦稱婦女解放運動，或簡稱女性運動，是這段時間的幾個激進意識型態之一。在電影中，女性運動的成果非凡，雖然許多現代女性主義者仍然認為尚有許多與男權社會打不完的仗（見圖10-22a）。

在好萊塢大片廠的。巔峰時代，尤其是1930至1950年代 —— 女人在電影界的地位十分卑微。在高級管理階層中容不下女性，成千部電影中也只有

10-22a　七美人（Seven Beauties，義大利，1976）

姜卡洛・吉安尼尼（Giancarlo Giannini）和艾蓮娜・費歐蕾（Elena Fiore）主演；蓮娜・韋慕勒導演

　　韋慕勒是不是最偉大的女導演並無定論，但有些女性主義影評人常批判她將女性描寫成粗鄙暴烈，以至有個影評人這麼下標題：「韋慕勒真的不是一個男人？」她酷愛反諷及嘲弄，一逕支持女性立場，卻不是死板宣傳。不管她的女性角色有多好笑（男性亦同），這些角色通常都很強悍，比男人更具個人身分認同。這部有關二次大戰的電影，也是她最好的作品，她諷刺大男人的榮譽感，將圖中的暴力大哥等同於父權黑社會和法西斯本身。（華納兄弟提供）

10-22b　八爪女（Octopussy，英國，1983）

羅傑・摩爾（Roger Moore）主演；約翰・格蘭（John Glen）導演

　　女性主義者很少反對將女性描述成性感的；她們只是堅持人性的其他特點也應不能忽略，而把女性降為性客體是他們最生氣的。在這張照片中，五個女人就被降為大胸脯的笨蛋，簇擁著○○七。電影的片名也呼應這種貶抑和性鬧劇。女性主義者認為像○○七這種流行娛樂影響無數年輕男子將女性視為性工具甚為可議。參考 *Feminist Film Theory* 由Sue Thornham主編，收錄多篇學術論文集（NY:. New York University Press出版，1999）。（米高梅／聯美娛樂提供）

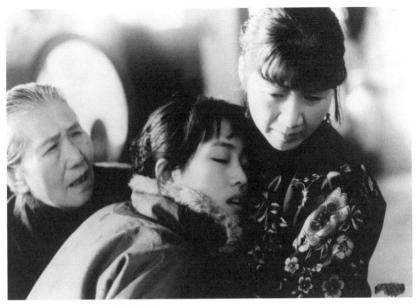

10-23a　大紅燈籠高高掛（Raise the Red Lantern，中國／香港，1991）

鞏俐主演；張藝謀編導

　　張藝謀是中國最出名的導演，作品多以女性在過去或現在社會的處境為主題，美女鞏俐是其多部電影的女主角。（Orion Classics提供）

10-23b　白汽球（The White

Balloon，伊朗，1995）

阿達·穆華瑪康妮（Aida Mohammadkhani）主演；賈法·潘納西（Jafar Panahi）導演

　　伊朗導演因對兒童細膩的描述而名聞世界，如果拍成人——尤其是女人——被電剪制度卡得太緊，以致拍攝成熟的主題會顯得愚蠢。根據伊朗回教法則，女人只能與她的家庭親近。因此，嚴格的穿衣哲學，要求女人在公共場合遮住頭髮，以及穿著寬鬆長袍遮住身體曲線。當然，這就不可能對女人角色寫實了。飾演夫婦的演員彼此不能有身體接觸，除非他們本來就是夫婦。即使在家中，女子角色的頭髮仍得遮住，因為觀眾不可以與女主角親近。所以在革命後的電影中，女演員睡覺時仍戴著頭巾，吃飯也遮著頭髮。即使背景設在1979大革命之前，女演員仍得包頭。這些規定使現代歐美主題內容都顯得大膽的電影根本無法進口，因為政府有全面控管。（October Films提供）

極少數是女人所導演，更別說有人出任製片了。工會也抵制女性，只准幾個人入會。

確實，在編劇、剪接和服裝等部門都有女性成員，但僅有在表演領域女人才能出人頭地。畢竟，將女人自鏡頭前驅除在經濟上並不划算。至今好萊塢最強勢的女人也大多來自表演界。

即使女性明星在大片廠時代也被視為二等公民，很少有女主角排名能在男主角之前，其片酬也比男性少很多，這個現象至今依然。女星的影齡也短，一旦過了四十，便成為明日黃花，但男明星如卡萊・葛倫、賈利・古柏、約翰・韋恩都是長青樹，這在女明星就大大不可能了。比方說，瓊・克勞馥和蓓蒂・戴維斯在影壇最後二十年都是扮演老怪物——她們只找得到這種工作。

女性主義學者安奈特・孔（Annette Kuhn）指出，在電影中，女性也通常被社會結構成男性主導世界的「他者」或「圈外人」。女人無法說自己的故事，因為影像是被男性控制。通常女性被視為性客體，唯其美貌和性吸引力才有價值。她們功能著重在支持男性，很少過自我滿足的生活，婚姻和家庭——而非有意義的事業——是她們最普遍的目的。

多數片廠出品的電影，女人都被邊緣化，很少是事件動作中心。女性角色都在旁邊陪襯，或被動地等男主角將她當成獎品。有些人格特質，如聰明、野心、性自信、獨立、專業等均在本質上被視為「陽剛」，對女性而言，這些特質不像女人也不適合於女人。

有些好萊塢電影類型對女性較為友善——愛情片、家庭劇、**神經喜劇**（Screwball Comedy）、浪漫喜劇和歌舞片。最重要的類型是**女人電影**（women's pictures）——通常是家庭通俗劇，強調女明星和「典型」的女人關心角色，如捕捉男人，守住男人，生養孩子，平衡婚姻與事業。婚姻都一概被視為女人在事業和男人矛盾中的較佳選擇，選擇另一條路的往往吃盡苦頭——比如《慾海情魔》（見圖11-13a）中的女主角。也由於這種類型，好萊塢黃金年代中誕生了這許多偉大的女星，如蓓蒂・戴維斯、凱瑟琳・赫本、克勞黛・柯貝、芭芭拉・史丹妃、卡洛・龍芭、瑪琳・黛德麗，葛麗泰・嘉寶等等。

如今好萊塢主流電影圈中大概有二十來個女導演，由於她們，電影有了變化：女性角色比起1960年代寬廣許多。

但北美和歐洲之外的地區，性別歧異仍居主流（尤其是第三世界），不

論是社會或電影中，對女性壓迫甚烈。第三世界的女性經常不能得到等量的營養和保健，因為被視為次等人。南亞和非洲的沙哈拉周邊地區，女性幾乎在成就、權力和身分方面均比不上男人，電影《天問》（*Tilai*，另譯《蒂萊》）即是良證（見圖10-32）。

中國和印度也常見殺女嬰現象，尤其是鄉下地方。傳統的儀式，尤其女性的割禮，幾乎在非洲和部分中東均可見。非洲就有八千萬女人行割禮，即去除女性陰蒂，讓她沒有性的愉悅，非洲許多文化視之為「純淨」的儀式，免除女性對性的興趣，性愉悅只有男人才能有，女性只是性的對象，這一點倒和西方不謀而合（見圖10-22b）。

根據世界瞭望組織（Worldwatch Institute）統計，生產問題是第三世界育齡婦女的頭號殺手。每年為此約有上百萬婦女死亡，而約有上億人因割禮、不法墮胎、懷孕併發症和生產而生病受苦。愛滋病每年奪走十萬婦女的性命，多半都在非洲。而世界八億五千四百萬文盲人口中，有五億四千三百萬為女性。

至於女性在大部分（少數例外）回教社會的處境更是可悲。確實，在回教國家中有兩位女性竟登上總理位置，但這是少數特例，回教法規中允許男人娶四個太太，但女性則沒這種好命。結果呢，根據法律，四個女人才等同一個男人。根據研究者芺列達‧吉特絲（Frida Ghitis）指出，回教社會不允許女人有開車、投票、工作或沒有男性家人陪同能下獨自大街上走路，也沒有受教育的機會。只要有機會受教育，女人就擁有較多的權力，如約旦、伊朗、摩洛哥和土耳其。

在阿富汗惡名昭彰的基本教義派塔利班政權下，對女性是極端壓迫。在他們取得政權前，百分之四十的工作屬於婦女，其中有一半是教職和醫生。但塔利班政權不准婦女工作，只准她們在家，也不得上學，九萬八千婦女因戰爭成為寡婦，她們該怎麼辦？塔利班只讓她們到大街上乞討來維持家計（見圖7-31b）。

即使較溫和的巴基斯坦，情況雖然好像比較好，但巴基斯坦人權組織估計該國一億四千五百萬人口中，有百分之七十至九十的婦女在家受到丈夫、父親和兄弟的家暴，如果這些婦女膽敢向政府請求申張──她們有少數試過，結果卻常被譴回，要她們閉嘴。

在日本，女人電影的傳統長久以來均以家庭中之不義為中心，像溝口健二和成瀨已喜男（見圖10-24）都是擅長婦女電影的導演。日本社會自古普

遍尊崇儒家所謂女子在家從父、出嫁從夫、年老從子的概念。

　　日本女孩成小就被教導婚姻和子女是生命中最大的成就，事業和經濟之獨立是不得已的替代品。女人中只有百分之二十可進大學，在職場上仍被歧視，也很少升為管理階層。

　　日本的離婚率仍是美國的十八分之一，主要是年長的婦女較難找到不錯的薪酬。現代日本婦女進步多了，但比起美國婦女，她們仍屬於被壓迫的階層。溝口和成瀨對婦女的同情並非來自情感，而是基於嚴酷的社會現實。

　　雖然有人想把婦女運動貶抑為燒胸罩行為，但當代女性主義者仍專注於

10-24　晚菊（Late Chrysanthemums，日本，1954）

杉村春子（Haruko Sugimara）及上原謙（Kon Uehara）主演；成瀨巳喜男導演

　　日本電影充滿女人類型，其中以成瀨辰巳男和溝口健二兩位大師最為著名。研究日本電影著名的影評人奧迪・柏克（Audie Bock）指出：「成瀨的女主角可以視為困在理想和現實之間每個人的象徵。單身的女人如寡婦、藝妓、酒吧老闆娘和窮人家的女人對婚姻沒什麼指望，所有這些傳統家庭制度不照顧的人們構成了成瀨作品的基本材料。」女性主義對日本社會影響不大，成瀨的女主角——如同一般日本婦女——很少集結抗議。如柏克所說，成瀨的主角是「局外人，她們知道自己的流放處境。但她們並不怪社會或制度或剝削她們的男性。他的主角認命在生活中由男性剝削。」這場戲中，退休藝妓的老情人來訪。她盡量平靜處之，即使知道他可能是她最後從良的機會，無奈他只是來借錢的。（East-West Classics提供）

10-25a 末路狂花（Thelma and Louise，美國，1991）

蘇珊·莎蘭登和吉娜·戴維斯（Geena Davis）主演；雷利·史考特導演

女性主義是1960年代在歐美興起的眾多解放運動之一，幾乎今日好萊塢電影界的每個強悍女人都曾被此運動影響——更別提其男性同盟了。本片探討了兩個好友的親密友情，兩人週末的偷閒竟演變成橫越美國的大冒險。這部電影探討了婚姻、工作、獨立、女性情誼、大男人主義等主題，而且不乏幽默。有趣的是，電影的結構卻受惠於兩個傳統男性的類型——哥兒們電影（buddy film）以及公路電影（road picture）。參考 *Chick Flicks* 一書，作者B. Ruby Rich（Durham, N.C.: Duke University Press，出版，1999）。（米高梅提供）

10-25b 我是女人（The Day I Became a Woman，伊朗，2001）

瑪芝·梅希基妮（Marzieh Meshkini）導演

大部分西方社會人們可以輕易表述對受剝削和欺騙婦女的同情。但在伊朗，任何對回教父權價值的批判都是容易引起罰款，公眾譴責甚至坐牢的英勇行為。但勇敢的電影工作者仍一波波向伊朗依斯蘭共和國全面掌控每種文化的宗教蓋世太保挑戰。本片由名導演馬可馬包夫的太太執導，敘述三個女性的叛離——一個九歲，另一個（圖中）少婦，第三個是老年女性。圖中的少婦堅決要參加自行車比賽，這是宗教官方絕對禁止的。她在此奮力逃避憤怒丈夫和他的一伙人騎馬追捕，要制止她這種不守婦道，羞辱家人的行為。（Shooting Gallery提供）

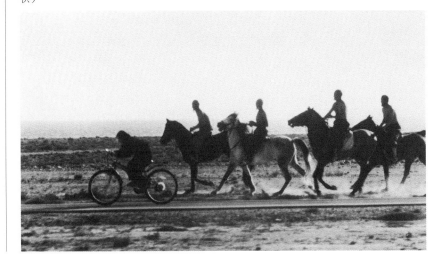

基本條件的平等，如同工同酬、孩童之撫養照顧、職場上的性騷擾、約會強暴以及女性之團結等議題（見圖10-25a）。

不見得所有女導演都信奉女性主義（也不見得所有女性主義者均為女人），蓮娜・韋慕勒的電影常以男主角為主（見圖10-22a），而阮達・亨絲的作品，如《悲憐上帝的女兒》（*Children of a Lesser God*）和《再生之旅》（*The Doctor*），或者潘妮・馬歇爾的作品如《飛進未來》（見圖2-22）和《睡人》（*Awakenings*），都在性別上偏向中立。不過，大部分女性導演的確較重視女主角。

女性主義導演──男性或女性都是──都想用清新觀點嘗試克服偏見（見圖10-26），「女人要什麼？」佛洛依德有次激昂地問，女性主義論者茉莉・海斯柯（Molly Haskell）簡潔地回答：「無論在銀幕上和銀幕下，我們都只不過要有和男性一樣多元豐富的選擇罷了！」

10-26　男人們（Men，西德，1985）

漢納・勞特巴克（Heiner Lauterbach），烏維・奧申奈希特（Uwe Ochsenknecht）主演；桃樂絲・杜瑞（Doris Dörrie）導演

不少女性主義影評提及「男性的注視」（the male gaze），有時簡稱「注視」。這個名詞指的是電影的偷窺本質──偷看被禁及情色的事物。因大部分電影人為男性，所以攝影機的觀點也一樣，由男性眼光注視動作。這種注視規使女性的姿態以滿足男性的需求和慾望為主，並不容許女性表達她們的慾望或全面的人性。不過如果創作者是女性，目光就受女性支配了，提供觀眾兩性或同性戰爭的清新觀點，如本片導演溫和的社會諷刺。（New Yorker Films提供）

同性戀解放

同性戀解放運動來自1960年代許多革命性團體的啟發，尤其是女性主義和黑人解放運動。不過，它們之間有不同，因為女性和有色種族不能假裝為「他者」，大部分同性戀都能偽裝為「異性戀」。他們過去——現在也是——就因為社會對他們有偏見，於是有了「衣櫃」（in the closet）這名詞，指的就是同性戀假裝異性戀，對世界隱瞞住自己真正的性偏向。

性學研究者對同性戀起因說法不一。從佛洛依德為首，到以為所有性行為是模仿而非自發的。佛洛依德相信性慾—性慾力—是不分等、無道德、被社會習俗規範的。簡單地說，我們得學習什麼是「正常」的性。其他研究者則相信同性戀是天生的，如同其他基因特質，近來對腦部的研究也支持同性戀生理學基礎說法。

但兩個學派都同意，在發育前的性別認同是被塑造的。堅持異性戀的頑強份子會認為同性戀「不自然」是出自觀念不清，一個人對同一個性別的啟蒙並非選擇性的。相反的，是他們被選擇，他們的性對他們而言與同性戀一樣自然。

金賽性學報告發現同性戀比一般所知的普及多了，多種科學調查顯示，美國約有十分之一人口為同性戀，而起碼高於百分之三十三的人有過一次同性戀經驗。許多論者相信，性的標籤只是一個假設，因為我們每個人都有陽性和陰性的一面。

「最大的同性戀謊言就是我們不存在。」電影史家維多・羅素（Vito Russo）如是說。因為同性戀長期被迫害，在1960年代以前完全是低姿態的。英國在百年前同性戀還得處死的，現在在許多國家也會遭牢獄之災，納粹將成千上萬的同性戀和猶太人、吉卜賽人、斯拉夫人以及他們「不喜歡」的人種都關進了集中營。

藝術和娛樂圈裡同性戀十分普遍，覺得其與才華無關。雙性戀更為普遍，不過社會上對同性戀的敵意仍舊很強，以致藝術家——尤其演員——會長久隱藏自己的性取向。雙性戀明星如瑪琳・黛德麗、卡萊・葛倫、埃洛・弗林（Errol Flynn）和詹姆斯・狄恩在生前都被認為是異性戀。除了影藝圈以外，很少人知道蒙哥馬利・克里夫和洛・赫遜（Rock Hudson）是同性戀（見圖10-27b），因為他們認為公諸於世會破壞他們主演愛情戲男主角的可信度。

10-27a　外國情（A Foreign Affair，美國，1948）

瑪琳・黛德麗主演；比利・懷德導演

黛德麗在1920年代的柏林，那個當時在歐洲對性最開放也最性感的城市下出道，當她初抵好萊塢時，曾因公開的雙性戀身分而引起蜚短流長。但導演們也成功地剝削她的曖昧性傾向。她足足紅了六十年，拍本片時她已四十八歲，但這張照片足以證明她那雙美腿如何充滿噱頭。（派拉蒙提供）

10-27b　枕邊細語（Pillow Talk，美國，1959）

洛・赫遜（Rock Hudson）和桃樂絲・黛（Doris Day）主演，麥可・哥頓（Michael Gordon）導演

洛・赫遜長久的表演生涯中，以扮演動作冒險英雄、愛情片男主角以及靈巧的輕喜劇演員著稱。他的英俊面龐和陽剛舉止使他受男女兩性歡迎。在電影圈內他的同性戀是眾所周知的，但還是受業界歡迎，大部分喜歡他的公眾也沒意識到他的性向，直到他得到愛滋病為止。1985年他臨死前終於公布性向，造成美國的新氣氛，整個社會終於嚴肅正視愛滋病。（環球電影公司提供）

當然，這種祕密使他們成為被勒索的對象──激進的同性戀者因此堅持應公布真相。有趣的是，陰陽雙性象徵明顯的女星如黛德麗、嘉寶和梅·蕙絲都似乎因此更受歡迎，倒是男星較少被允許在銀幕上有性別曖昧性。

　　恐懼同性戀（homophobia）的思想，如同性歧視和種族歧視，在電影上一直盛行至今，同性戀男子總被刻板化為「娘娘腔」，女同性戀則被形容成像男人的貶詞「男人婆」。不過，在納粹之前1920年代的德國前衛電影中也出現例外，近代在法國楚浮的電影中也有同性戀角色卻處理成稀鬆平常，並不大驚小怪。

　　雙性戀作家果爾·維道（Gore Vidal）寫過無數好萊塢劇本，他曾說：

10-28　魔戒三部曲：魔戒現身（The Lord of the Rings: The Fellowship of the Ring，美國，2002）

伊恩·麥克連和伊萊亞·伍德（Elijah Wood）演出；彼德·傑克遜（Peter Jackson）導演

　　近來有許多同志演員出櫃，其中以英國名莎劇演員伊恩·麥克連最為著名。他活躍於廣播、電視、電影及舞台上，得過百老匯東尼獎，也數次提名奧斯卡和艾美獎。他通常扮演異性戀，最出名的角色應是魔戒三部曲中的魔法師甘道夫。麥克連以機智又激進的同性戀言論著稱，1988年他談到出櫃：「我受夠當同性戀圖徵。自從出櫃之後，不斷有戲約，我的事業是起飛了，但我想過平靜的生活，我想回到櫃裡，可是我回不去，因為裡面擠滿了別的演員。」（New Line Home Entertainment提供）

10-29　《我的母親》（All About My Mother，西班牙，1999）**阿莫多瓦和眾女角拍的宣傳照**

前排自左至右，瑪麗莎・派瑞迪絲（Marisa Paredes）、潘尼洛普・克魯茲（Penelope Cruz）、西西麗亞・羅斯（Cecilia Roth），（後排自左至右）坎黛拉・潘尼亞（Candela Pena）、羅莎・瑪莉亞、莎達（Rosa Maria Sarda）和安東妮亞・桑・璜（Antonia San Juan）；阿莫多瓦編導

　　阿莫多瓦和許多同性戀藝術家一樣，對女性複雜的心理有犀利的洞察力。這部奧斯卡得獎電影中，他可以演繹女性的多面性——熱情、強悍、性感、忠誠、好玩、脆弱、親密、有彈性……總而言之，棒極了。他也在片中向兩部美國偉大的作品致敬——約瑟夫・馬基維茲的《彗星美人》和田納西・威廉斯（Tennessee Williams）的舞台劇《慾望街車》，兩部都是同性戀文化最崇拜的作品象徵。（Sony Pictures Classics提供）

　　「1960年代以前的電影中，不可能有明顯的同性戀情節，但**次文本**中卻存在過。」他指的是那些表面異性戀，卻以同性戀為底蘊的電影，比方說，很少人討論在《梟巢喋血》中由小艾利夏・庫克（Elisha Cook Jr.）和彼德・勞瑞飾演的角色是同性戀，但電影中不乏暗示。其他有同性戀次文本的電影有

10-30a 午夜牛郎（Midnight Cowboy，美國，1969）

強·沃特（Jon Voight）和達斯汀·霍夫曼主演；約翰·史賴辛傑（John Schlesinger）導演

　　有時電影表面可能是有關友情的作品，底層卻是同性情色的文本。本片中的兩個粗糙不搭的角色經常發洩對同性戀恐懼的情感，但兩人間卻發展出奇特的溫柔關係，宛如情侶般。片中一點身體關係暗示均無，也許有一點點，但僅此而已。（美聯提供）

10-30b 沙漠妖姬（The Adventures of Priscilla, Queen of the Desert，澳洲，1999）

蓋·皮爾斯（Guy Pearce）和希哥·偉文演出；史蒂芬·艾里略特（Stephan Elliott）編導

　　這部笑死人的喜劇以三個對嘴表演者（兩個扮裝皇后和一個變性人）的娘娘腔幽默為趣，證明了「好品味是永恆的」。參考Morris Meyer著 *The Politics and Poetics of Camp*（London: Routledge出版，1994）（Gramercy Pictures提供）

《克莉絲汀女王》、《賓漢》（*Ben Hur*）（兩次版本）、《姬爾達》（*Gilda*）、《不法之徒》（*The Outlaw*）、《奪魂索》、《養子不教誰之過》、《火車怪客》、《萬夫莫敵》（*Spartacus*）、《殘酷大街》（*Mean Street*）和《午夜牛郎》（見圖10-30a），還有大部分男性**哥兒們電影**（buddy films）。

　　1960年代後，同性戀主題電影逐漸普遍，尤其在美國和歐洲，部分原因是好萊塢工業界的製作法規被新的分級制度取代而廢除。這類同性戀電影都把同性戀視為歇斯底里、性執迷和自我鄙夷的角色，結尾常不外乎是自殺。當然，也有如《熱天午後》、《酒店》、《另一家園》（*Another Country*）、《血腥的星期天》（*Sunday Bloody Sunday*）、《豪華洗衣店》、《上班女郎》（*Working Girls*）、《演出》（*Performance*）、《一籠傻鳥》（*La Cage aux Folles*）、《蒙娜麗莎》（*Mona Lisa*）、《長久伴侶》和《費城》等片。此外，法斯賓德和阿莫多瓦的電影都對同性戀角色有多層次的描繪。

　　坎普趣味（Camp sensibility）尤其和男同性戀文化有關，雖然並非該文化所獨有。女性異性戀女星如梅・蕙絲、女丑星卡露・柏奈（Carol Burnett）和貝蒂・蜜德勒（Bette Midler）都有這個層面。它也不是所有同性戀的特質，如艾森斯坦、穆瑙、尚・維果（Jean Vigo）和喬治・庫克都是同性戀，但他們電影可一點不「坎普」（嗯，也許庫克的《女人們》算吧！），阿莫多瓦可是此中翹楚，他的喜劇如《鬥牛士》（*Matador*）、《瀕臨崩潰邊緣的女人》和《我的母親》（見圖10-29）都富含「坎普」趣味。

　　坎普電影最喜歡用喜趣嘲諷，常在片中放些古怪、大膽的角色，比如「小眾迷」（cult）的經典《洛基恐怖電影》（見圖6-25）中的角色就是。坎普喜用過度藝術化、人工化的處理，媚俗（kitschy）、華麗——比方頂著大籮筐香蕉在《大伙都在這》（*The Gang's All Here*）跳舞的卡門・米蘭達（Carmen Miranda），她的舞也是坎普大師柏士比・柏克萊所編。

　　坎普也用了很多舞台隱喻：扮演角色、愛搶戲的表演和人生如戲的比喻，比如索妮亞・布拉格（Sonia Braga）在《蜘蛛女之吻》（*Kiss of the Spider Woman*）中所扮的受折磨女主角就是。此外，華麗俗氣的布景和服裝（品味粗鄙的）也是坎普趣味（見圖10-30b）。坎普高舉某些女星為「小眾迷」偶像，尤其是瓊・克勞馥和拉娜・透納演的花俏的女人電影，原本嚴肅的角色，被她們弄得匠氣十足，並且都是受苦的犧牲者角色，吃盡苦頭卻又生存下來。重要的是，她們除了吃苦，還都穿著設計師的華服住在奢華的美廈中。

10-31a　我辦事你放心（You Can Count on Me，美國，2000）

馬克‧盧發羅（Mark Ruffalo）和勞拉‧林妮（Laura Linney）主演；肯尼斯‧隆納甘（Kenneth Lonergan）導演

　　分析電影對重要社會機制（如家庭）的描述，可以進入電影的底層意識。本片中的兄妹幾乎是永遠在拌嘴，弟弟屬弱、無目標、不成熟，卻充滿愛心；姐姐緊張、負責任、工作過度，勉強撐在那裡。即使兩人個性南轅北轍，但相互忠心耿耿，電影在此著實將家庭視為力量、愛和舒適感的支柱。（派拉蒙提供）

10-31b　天才一族（The Royal Tenenbaums，美國，2001）

路克‧威爾森（Luke Wilson）、萬妮絲‧派特洛、班‧史提勒和金‧哈克曼主演；魏斯‧安德森（Wes Anderson）導演

　　反之，《天才一族》卻又顯示，和天才家庭相處可不好受。這部古怪的黑色喜劇把家庭視為專制獨裁機構——破碎、扭曲、充滿怨懟的敵意。這一家人現在正被不知何以如此強調父權的大家長（哈克曼飾）召集訓話，他認為他的孩子都很煩人、很糟糕。這兩部片都是喜劇，《我》片溫和、感性、含蓄，《天》片苦澀、神經質且令人不安。兩部都是好電影。（派拉蒙提供）

底調

電影的底調指的是呈現的方式，導演對戲劇素材所採取的態度所造成的氣氛。底調可以強烈影響價值體系造成的反應，在電影中可以是捉摸不定，尤其是那種故意一再轉變氣氛的電影。

像大衛‧林區的《藍絲絨》（*Blue Velvet*），我們永遠也搞不清這些事件的意義，因為其底調一會兒嘲弄，一會兒古怪，一會兒又恐怖。片中一場戲，高中女生（蘿拉‧鄧〔Laura Dern〕飾）告訴男友（凱爾‧麥克拉希藍〔Kyle MacLachlan〕飾）她對完美世界所做的一個夢。她的金髮因光而發亮，簡直像天使。背景中，我們聽到教堂的風琴聲。這些光和音樂含蓄地嘲笑了她的天真及愚蠢。

電影的底調可以用許多方式來操作，比表演風格就很能影響我們對某場戲的反應。在伊卓沙‧烏椎哥（ldrissa Ouedraogo）的《天問》（*Tilai*，見圖10-32）中，底調是客觀、實事求是的，全部使用非職業演員使表演風格十分寫實，他們並不誇張情緒的緊張來增強戲劇性。

類型也可襄助電影的底調。**史詩**電影是以一種尊嚴、大於生活式的姿態展開，如《搜索者》（見圖10-3a）或《十月》（見圖10-6）。最好的驚悚片通常是強硬、惡毒和硬漢性，如《雙重賠償》（見圖1-17）和《致命賭徒》（見圖2-20）。喜劇的底調則是輕佻、好玩甚至愚蠢的。

畫外的旁白則可襄助電影的底調，與客觀的戲劇產生另一種對位的觀點。例如旁白可以很反諷，如《紅樓金粉》（見圖5-30a）；或有同情性，如《與狼共舞》（見圖10-13b）；甚或恐慌的，如《計程車司機》；或犬儒式，如《發條桔子》由一個瘋三來敘說。

音樂是最常用來設定電影底調者。全是搖滾樂或莫扎特，或爵士雷‧查爾斯（Ray Charles）的原聲帶氣氛完全不同。史派克‧李的《叢林熱》中，義裔美國人的戲配以法蘭克‧辛納屈的歌聲，非洲裔美人的戲劇則用福音歌曲及靈魂樂。

不理電影底調而用機械化方式分析意識型態可能會誤導。比方說，霍克斯的《獵豹奇譚》（見圖10-33）可以被左翼評論者詮釋為對墮落社會的批評。背景是經濟大恐慌時代的末年，故事是上流社會的千金（凱瑟琳‧赫本飾）急於引開一個考古學家（卡萊‧葛倫飾）對工作的專注，並掉到她的愛情嬉鬧陷阱中，這絕非左翼份子喜見的目標，他們一般是排斥鬧劇的。

但此片的底調完全是另外一種。首先，葛倫的角色原本已和一個高傲、無性吸引力也無幽默感的女子訂婚，她以工作至上，甚至認為不應該度蜜月或生小孩以免耽誤工作。她就是工作的化身。但赫本上場了，她美麗、活潑又有錢。當她發現葛倫已經訂婚，就立志設下一連串陷阱，讓他離開未婚妻。赫本的角色令人激勵興奮，也很好玩。葛倫被迫丟掉書呆子的舉止來追上她瘋狂的行為。最終她是他的救贖，有情人終成眷屬，天生絕配。

　　簡言之，霍克斯的神經喜劇完全是評論家羅賓・伍（Robin Wood）所說的「不負責任的引誘」，中產階級的工作哲學被描述為無趣——枯燥地有如葛倫和未婚妻致力研究的恐龍化石。

　　這部電影沒有意識型態嗎？當然不是。1930年代，美國許多電影都以有錢人的生活和奢華為題，有錢人都被描繪為怪異卻好心的。霍克斯的電影也承襲這種傳統，經濟衰退的苦難在片中毫不涉及，而電影的場景，如奢華的夜總會、美麗的公寓、優雅的鄉村別墅，都是那個時代的觀眾極力嚮往以忘記現實生活的。

10-32　天問（Tilai，柏吉納法索，1990）

羅斯曼・烏椎哥（Rasmane Ouedraogo）（持水瓶者）和伊納・西塞（Ina Cisse）（倒地者）主演；伊卓沙・烏椎哥導演

　　本片獲坎城電影節評審團特別獎。這是非洲村中三角戀愛拆散家庭的故事。全片完全不戲劇化、簡單，最後卻是悲愴的，配上樸素辛酸的音樂，由名爵士大師阿布杜拉・伊伯拉希姆（Abdullah Ibrahim）作曲。（New York Films提供）

10-33　獵豹奇譚（Bringing Up Baby，美國，1938）

卡萊‧葛倫，凱瑟琳‧赫本主演；霍華‧霍克斯導演

本片和多數神經喜劇一樣，瘋狂，荒唐，好玩。葛倫扮演心不在焉的學究，只專注工作，卻對生活中重要的事——尤其是興奮和愛情——視若未睹。這些都由活潑、潑辣的赫本提供，將這美男子耍得團團轉。沒有人比葛倫更能把一個有禮貌試圖善解人意卻莫可奈何的男人演得如此滑稽，他的戲是一場接一場的男性羞辱，完全而徹底（自內至外）被剝奪了身分的認同。（雷電華提供）

　　但電影並不把政治掛在表面上，重點是主角的魅力及其追求的瘋狂冒險。女主角的奢華生活加強了她的吸引力，她的無需工作（好像也不想）與故事情節無關。《獵豹奇譚》是喜劇愛情片，而非社會批判片。

　　本章所提及的意識型態是觀念性的，可幫助我們了解一部電影在說什麼（有意識或無意識的），有什麼價值意義？但這得和我們對電影的情感經驗相關，否則它們只是公式和老套。

　　分析電影的意識型態，我們得先看其明顯的程度。如果價值很潛在，我們怎麼去分辨角色的好壞？明星有沒有夾帶意識型態？或者演員完全因為他們不帶有任何已有的道德假設而被選中？電影技巧有無意識型態在裡面——如場面調度、剪接、服裝、布景、對白？主角是否為導演的代言人？你又怎麼判定？主角是左、中還是右派？電影中有何文化價值？宗教扮演什麼角

色？種族價值有呈現出來嗎？性的政治又如何？女性是怎麼被描述的？有同性戀角色嗎？電影固守著類型的傳統，還是顛覆了它？電影的底調是什麼？底調強化或嘲弄了角色的價值？

延伸閱讀

Bronski, Michael, *Culture Clash: The Making of Gay Sensibility* (Boston: South End Press, 1984)，包括電影、劇場及出版方面的歷史評價。

Gineaste, edited by Gay Crowdus，美國討論電影藝術及政治的頂尖雜誌，所刊登的優秀文章多討論意識型態的問題，且大部分持左派觀點。

Downing, John D. H., ed., *Film and Politics in the Third Word* (New York: Praeger, 1988)，論文集。

Haskell, Molly, *From Reverence to Rape*, 2nd ed. (Chicago: University of Chicago Press, 1987)，討論女性在電影中的待遇、女性主義的歷史。

Kellner, Douglas, *Media Culture* (London and New York: Routledge, 1995)，說明大眾如何受到電影、政府和新媒介的操縱。

Nichols, Bill, *Ideology and the Image* (Bloomington: Indiana University Press, 1981)，電影等媒體中的社會再現，圖片精彩。

Polan, Dana B., *The Political Language of Film and the Avant-Garde* (Ann Arbor, Mich : UMI Research Press, 1985). *Studies in Cinema* 系列中的文章 (no. 30)。

Prince, Steven, *Visions of Empire* (New York: Praeger, 1992)，美國片中的政治想像。

Quart, Barbara Koenig, *Women Directors: The Emergence of a New Cinema* (New York: Praeger, 1988)，介紹美國、歐洲及第三世界的女性導演。

Rosenbaum, Jonathan, *Movies as Politics* (Berkeley: University of California Press, 1997).

Russo, Vito, *The Celluloid Closet* (New York: Harper & Row, 1981)，電影中的同性戀。

Ryan, Michael, and Douglas Kellner, *Camera Politica: The Politics and Ideology of Contemporary Hollywood Film* (Bloomington : Indiana University Press, 1988).

第十一章
理　論

電影沒有什麼艱難而速成的規則，端看怎麼做而已。

　　——寶琳·基爾（Pauline Keal），影評家

概論

　　影評和理論家分類。電影的本質為何？三個重點：藝術作品，藝術家，觀眾。寫實主義理論：現實世界的鏡子。自我抹煞的藝術家。發掘、親密感和情緒飽滿的價值。避免人工化。義大利寫實主義。形式主義的電影理論：幻想的世界。奇幻之地。享樂原則。電影藝術家：作者論。法國新浪潮。折衷和綜合理論。美國的實用理論批評傳統。折衷主義：什麼可用均成立。結構主義和符號學。電影的複雜性：深層結構中之符碼。不可數者採量化。結構主義中之主題二元法和非線性的方法學。歷史學：寫歷史的假設和偏見。美學方法。技術方法。經濟史。社會史。

　　本章將說明電影評論者和理論家如何對電影做出回應，他們如何評價電影？如何在更大的之事範圍中將之定位？評論電影可分為三種：

1. **影話者**（reviewers）：通常為地方性，帶有新聞報導的做法。以文字描述電影內容、電影基調，偶而會強調一下美學價值。這類作者常會指明電影適不適合孩童觀賞。

2. **影評人**（critics）：強調評論而非內容報導。知名的影評人對電影票房成敗有影響。

3. **理論家**（theorists）：專業學院派，多半能以哲學層次出書精研電影。

　　大部分的電影理論所關心的範圍較廣 —— 它的社會、政治及心理含意。理論家指出，電影的本質在於 —— 它和其他藝術的分別在哪裡？它的基本特性是什麼？大部分的電影理論由歐洲人主控，尤其是法國和英國。美國的評論傳統多是實踐性強而理論較弱，不過最近美國電影評論對這個媒體的理論含意愈來愈有興趣，雖然比較傾向於實務批評（practical criticism）。

　　理論是一種思考網路，是美學概論的法則，而不是永恒的真理。有些理論較適合解釋某些特殊的電影。沒有一個單獨的理論能解釋所有的電影，因此，最近理論的發展強調折衷的方式，將不同的理論並列使用。

　　傳統的理論家著重於電影的三個面向：(1)作品；(2)作者；(3)觀眾。強

11-1a 梟巢喋血（The Maltese Falcon，美國，1941）

亨佛萊‧鮑嘉、彼得‧勞瑞、瑪莉‧阿斯多（Mary Astor）和席尼‧葛林史崔特（Sydney Greenstreet）演出；約翰‧休斯頓導演

　　理論輔佐藝術表現，但反之則不然。電影可以從多種理論觀點來探索，依不同的價值觀及需求範圍加以討論。每一套理論的運用都有其自身的動機與目的。如本片至少可以放置在七種理論範圍中來觀察：(1)持作者論的影評人會視它為典型休斯頓作品；(2)也可被分析成鮑嘉意圖擴張戲路的媒介；(3)從電影工業史的觀點來看本片的評論家，會視它為華納公司於1940年代的優秀作品；(4)專攻電影類型的理論家會比較關注它做為偵探驚悚片類型的層面，也是第一部二次大戰期間在美國流行的所謂致命女性電影（deadly female pictures）；(5)對電影與文學改編之間關係有興趣的理論家，會集中討論休士頓根據達許‧漢密特（Dashiell Hammet）同名小說改編而來的劇本結構與內容；(6)重視風格傳統的理論家會將影片放置在1940年代美國電影創造出來的重要風格——黑色電影——的範疇中來討論；(7)持馬克思主義的影評人會將此片解釋成一部討論人類貪慾的寓言，或譴責資本主義毒素的論述。由此可見，每一套理論都有其根據而自成一格。（華納兄弟提供）

11-1b 岸上風雲（On the Waterfront，美國，1954）

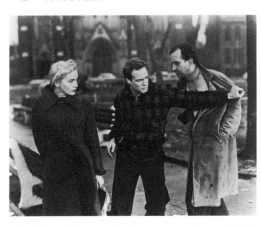

伊娃‧瑪麗‧仙（Eva Marie Saint）和馬龍‧白蘭度演出；伊力‧卡山導演

　　「傑作」簡直是被有些影評濫用的名詞，但無可否認它是個有用的概念，指陳高品質的藝術作品。負責任的評論評析近作時，運用此詞都比較小心，因為作品得經過時間的考驗。比方說，此片今日幾乎是全球公認的傑作了，誰決定一部電影偉大與否呢？通常，是有影響力的影評人、影展的評審、產業界的領導人以及一些公認有品味有鑑賞力的專業人士。當然，我們沒有義務要對他們言聽計從，但什麼使一部電影成為傑作？一般會要求其題材或風格上有重要創新之處，同時對角色及故事的處理豐富而複雜，讓我們能透視和領悟人的狀況。不過「傑作」之說畢竟帶有主觀色彩，影評和學者觀點不盡相同，有時，大家公認某些作品比別的作品出色，便統稱為經典。（哥倫比亞提供）

11-2 不設防城市（Open City，義大利，1945）

馬賽羅・帕格利羅（Marcello Pagliero）演出；羅塞里尼導演

　　本片中一些刑求的戲由於過於逼真而被刪除。這段戲是一名納粹軍官強迫一名共產黨員說出在逃黨羽姓名不果，而施以烙刑。雖然主角不是基督教徒，但這段戲影射耶穌被釘死在十字架上的喻意相當明顯，與稍後一名天主教士被軍隊開槍射殺而死同義。法國影評人巴贊是義大利新寫實主義影片的專家，他稱讚其道德上的成就遠比技術上成就重要：「新寫實主義的重點難道不是其人道主義精神，其次才是它的影片風格？」（Pathé Contemporary Films提供）

調作品的人指出電影的內在動力 —— 他們如何傳播，語言系統如何運作。電影理論家正如電影工作者一般也分為**寫實主義**及**形式主義**；而最重視作者傾向的策略是**作者論**，他們認為要理解電影就得了解創作者本身，亦即導演。結構主義（structuralism）及符號學（semiology）於1970年後成為主流，兩者都強調並列方式，混合使用不同的理論，如**類型**、作者論、風格、**圖象學**、社會氛圍及意識型態。在歷史學（historiography）領域 —— 依電影史的理論假設 —— 近來趨向於強調各派理論的整合。

寫實主義理論

　　許多寫實主義理論著重於電影藝術的記錄層面，電影的價值也在於它能反映多少真實，攝影機只是記錄的機器而不是表現的媒體。在寫實主義電影

中主題是最重要的，技巧則明顯地粗糙，就如巴贊的看法（見第四章），大部分的寫實主義理論有道德及倫理上的偏見，且總是根植於基督教或馬克思主義的人道主義。

寫實主義理論家如沙瓦堤尼及奇格菲・克拉考爾（Siegfried Kracauer）認為電影是攝影的延伸，與攝影一般記錄我們週遭的物質世界，攝影及電影和其他藝術形式不同，它們會保留較多的現實，而且藝術家對現實的「干預」比較少。寫實主義電影基本上不是創造性的藝術，而是「存在」（being there）的藝術。

義大利新寫實主義的開山之作應是羅塞里尼的《不設防城市》（見圖11-2），這也是寫實主義電影的佳作之一。電影的題材是二次大戰時天主教與共產黨合作，在羅馬的淪陷區抵制納粹。由技術上言，該片相當粗糙。由於不能取得品質較好的底片，羅塞里尼採用了許多品質較差的新聞片底片，卻反而產生了粒子粗糙的新聞性和真實性風格（許多新寫實主義導演是記者出身），羅塞里尼自己原是紀錄片工作者。整部電影是在真實場景（大部分是外景）、欠缺燈光下拍攝的。除了主角外，其他演員均是非職業的。電影的結構呈片段性，重點放在羅馬市民抵抗德軍入侵的英勇事跡上。

《不設防城市》富含誠實的描述。片子首映後，羅塞里尼曾說：「當時情形即是如此！」（This is the way things are.），而這句話後來即成為新寫實主義運動的座右銘。在戰前，被法西斯政權所壓抑窒息的電影工作者的創作才能，因《不設防城市》而復甦了了，其後幾年間，一連串光芒四射的片子使義大利電影躋身於國際舞台，這個運動的主要成員有羅塞里尼、維斯康堤、狄・西加，以及著名編劇沙瓦堤尼。雖然這些導演關切的事物個個不同，前期及後期的作品相差頗多，在風格和意識型態上卻很相近。羅塞里尼強調道德層面，他說：「對我來說，新寫實主義最重要的是從道德立場去看世界，然後才是美學，其開端是道德。」狄・西加、沙瓦堤尼及維斯康堤也都以道德作為新寫實主義的試金石。

這個運動的主要意識型態可歸納如下：(1)新民主精神，著重一般人（如勞工、農人及工廠作業員）的價值；(2)具同情的觀點，不願輕率下判斷；(3)集中描寫義大利法西斯時期及戰爭後遺症：貧窮、失業、娼妓、黑市等；(4)基督教及馬克思主義之人道主義；(5)強調情感而非抽象意念。

新寫實主義的風格形式包括：(1)避免精巧的情節故事，代之以鬆散的結構；(2)紀錄片的視覺風格；(3)用實景——多為外景——而不用搭景；(4)

11-3　狄·西加、尚·雷諾和薩耶吉·雷是世界級的寫實大師，以下三部電影是他們的傑作

11-3a　風燭淚（Umberto D，義大利，1952）

卡洛·巴提斯蒂（Carlo Battisti，右）演出；狄·西加導演

沙瓦堤尼編劇的此片專注於平凡老百姓的「小主題」以及日常生活細節上。故事探討一個退休靠撫恤金過日子的老人，因付不出房租被迫搬出公寓的悲慘生活，他唯一的慰藉是陪伴他在最苦無錢時的愛犬。（Museum of Modern Art提供）

11-3b　遊戲規則（The Rules of the Game，法國，1939）

尚·雷諾導演

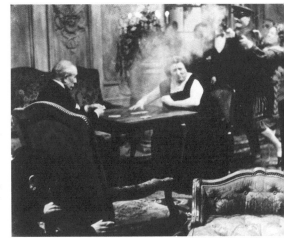

尚·雷諾某次觀察他的角色下了結論：「每個人都有理由。」他這部聰明而深邃的行為喜劇中，不願將人清楚地分為好人壞人，他堅持人的行為都有合理的原因。有時好人會做壞事——比方這個氣沖沖的勞工夫用獵槍轟了他以為誘姦他妻子的人。較矛盾刺眼的，是他在華麗的酒吧中，在無辜的旁觀者眾目睽睽下，做出此種暴行。（Janus Films提供）

11-3c　大路之歌（Pather Panchali/The Song of the Road，印度，1955）

卡努・班納吉（Kanu Bannerijee）演出；薩耶吉・雷導演

　　雷與他的偶像狄・西加及尚・雷諾一樣，都是人道主義者，喜歡探討各種情緒。本片審視印度偏遠小村的貧窮，情感強而有力，災難無預警而來，摧毀了家園使人哀傷莫名。求生存了僅存希望，猶如風中殘燭仍閃爍不息。（二十世紀福斯公司提供）

　　我們看如此慘痛的故事有何意義？追求歡樂的觀眾會埋怨這種電影令人不快，受虐狂才自找罪受。這個問題答案不簡單，這類作品誠然看了難受，但它們卻以戲劇化方式將人逼至牆角，提供深刻想法，它們讓我們看到我們的手足如是堅毅頑強，拍得好，電影在精神面上深刻，導引我們透視人類精神上的高貴。

用非職業演員，甚至連主角也用非職業演員；(5)避免文學性對白，而代之以口語對話，包括方言；(6)**剪接**、攝影及燈光避免花巧，而製造「沒有風格」的風格。

　　寫實主義者對具情節及結構精巧的故事相當反感。例如：沙瓦堤尼比其他人更相信電影的主要職司為呈現平凡的日常生活，特殊的角色和特別的事件應當避免。他理想中的電影是從一個人生活中擷取的九十分鐘。沙瓦堤尼相信現實與觀眾間應無障礙，無須由指道性的技巧來破壞生活的完整性，藝術手法是不可見的，也不須塑造或操縱素材。

　　沙瓦堤尼對傳統情節結構充滿懷疑，視其為已死的模式。他堅持真實面貌在戲劇性上比傳統電影更有效，因為它是普通人所經驗的人生。導演應當

11-4a 木屐樹（The Tree of the Wooden Clogs，義大利，1978）

奧米導演

　　義大利新寫實主義運動到了1950年代中期大約已結束，但它追求現實的態度及風格卻影響了全球其他國家的電影，有一些現今的義大利導演也延續了這一傳統。例如，奧米的電影就充滿了基督教人道主義的價值觀色彩。在本片中，他與1900年左右一些農村家庭共享日常生活。對他們而言，上帝是它們的希望、慰藉與生命指示，他們如童稚般單純的信仰令人動容。奧米以一連串類似紀錄方式的段落呈現這些農民的堅忍耐性、堅毅吃苦以及獨特的尊嚴。對奧米而言，這些人是地球上不可或缺的鹽。（New Yorker Films提供）

11-4b 櫻桃的滋味
（Taste of Cherry，伊朗，1998）

何馬庸·爾沙迪（Homayoun Ershadi）演出；阿巴斯·基阿洛斯塔米編導

　　本片是坎城影展首獎金棕櫚的得主，說明了新寫實主義在伊朗依然健在有活力。電影在實景用非職業演員拍攝，詩意地歌誦生命的神聖，帶著回教人道主義的現實。其劇情分段鬆散，提供倍大的空間來探討哲學和宗教主題，但簡樸而不造作。全片充滿睿智，要理解伊朗電影的文藝復興，可參見由Richard Tapper主編的論文集 *New Iranian Cinema: Politics, Representation and Identity*（London and New York: I.B. Tauris Publishers, 2002）（Zeitgeist Films提供）

「挖掘」現實：強調事實，及事實的迴響及反彈，而不是注重劇情。如沙瓦堤尼所言，拍電影不是「發掘故事」，而是盡力去暸解挖掘某些社會現實的潛在意義。電影的目的在於暴露日常生活的事件，發掘出平常被忽略的細節。

德國電影理論家克拉考爾在他的《電影理論：物質現實的還原》（*Theory of Film:The Redemption of Physical Reality*）中也抨擊情節是寫實主義之敵。根據克拉考爾的說法，電影擁有許多與自然相近的特性。一、它傾向於「未安排的現實」，讓人以為它是未經安排的。二、它強調自然、隨意，克拉

11-5　義大利初級課程（又譯：戀愛學分保證班，Italian for Beginners, 丹麥，2002）

隆・雪飛（Lon Scherfig）編導

　　神風特攻隊自殺式寫實主義。歐洲電影工作者喜歡動輒制定宣言這種傳統。比如「逗馬九五宣言」（Dogma 95），是1995年丹麥導演發表拍片嚴格規範，其中最著名導演為拉斯・馮・提爾（Lars von Trier）、湯瑪斯・溫特堡（Thomas Vinterberg）和隆・雪飛。照理說依其宣言規則，他們可以拍出完全逼真的寫實電影，不像別的寫實電影都有點假。這些規則包括：實景取代片廠，道具得在實景中存在，聲音得如實伴隨影像而存在，除非畫面中有音樂家否則不可有音樂，攝影機得手提，膠片為彩色，不可拍黑白故作藝術狀，不可打光，最好現場有光源，不能有特效——因為假，不能用濾鏡——真實不可經過修飾或美化，不可有通俗化或戲劇化的事件，只能有日常生活。永遠應是現在式，沒有倒敘、夢境或幻想情節。最後，導演不可掛名。不消說，沒幾個導演做得到這些嚴苛的要求。這些創作者不論在票房或評論上叫好的，都因為角色真正具張力。此片中，每個角色都有故事也都有需求，雪飛的對白清新自然，時而令人噴飯，整體演技一流，她非以技巧取勝，重點在其引人的人際互動關係。（Miramax Films提供）

考爾尤喜歡「不經意捕捉到的自然」（nature caught in the act）這個句子。換句話說，電影適合捕捉我們在生活中容易忽略的事物，寫實主義的電影是「展現瞬間」並生動地暴露人性的電影。三、好的電影是連續的現實碎片組成，彷彿人生片段，而非完整、統一的封閉世界。電影強調開放的形式，暗示了人生開放無止境的生活本質。

克拉考爾不喜歡重形式的電影。例如古裝片和幻想片都是不關心媒體基本性質的形式。他也反對文學及戲劇的改編，因為他相信文學關心的是「內在」而非「外在」的現實。克拉考爾以為任何自我意識下的元素都是「非電影化」的，因為導演希望引起注意的是「如何」發生，而非主體。

形式主義電影（如艾森斯坦及史匹柏的作品）的複雜或是無法以寫實主義電影理論來解釋的。另一方面，寫實主義理論卻可詮釋寫實主義佳作的原始情感力量，如狄西加導演、沙瓦堤尼編劇的《單車失竊記》即是一例（見圖6-33）。

《單車失竊記》完全以非職業演員演出，故事簡單，描述一個工人的生活，飾演主角的馬基歐拉尼本身即是工人。1948年片子上映時，義大利有四分之一的工人失業。片子主角是個有兩個孩子的工人，他已失業兩年了，後來有個貼海報的空缺，但必須有單車。為了贖回已典當的單車，他和妻子把被單和床罩都當了；不料，第一天上工單車就被偷了，整部電影就是他尋找單車的過程。男主角越後面越狂亂，他最後終於找到車子，卻鬥不過偷車賊，甚至在兒子面前受到侮辱。

由於失業在即，他將孩子先送上公車回家，自己絕望地去偷別人的單車，卻在孩子目睹下，當眾被抓，並且受到侮辱。在那一刻中，孩子失去了童真，瞭解父親不是他過去所相信的英雄，在危急時，父親甚至會屈服於誘惑。這部電影並沒有明顯解決問題的方法，最後一場戲裡，孩子與父親在哽咽屈辱中默默走進人群，悄悄地，孩子牽起父親的手，走向唯一的慰藉──家。

形式主義電影理論

形式主義電影理論家的立論是：電影藝術源自外在現實與電影現實之不同。電影導演利用媒體的限制──電影的二度空間，受限的**景框**、割裂的時空──製造出僅在有限條件下類似真實世界的模擬世界。真實世界只是原始素材的貯藏所，為了要達到藝術的效果必須重塑及強調這些素材。電影藝術

11-6　雨月物語（Ugetsu，日本，1953）

森雅之（Masayuki Mori）*和京町子*（Machiko Kyo）*演出；溝口健二導演*

寫實主義影評人與理論家一般都會低估觀眾接受非寫實影片的能力。可確定的是，如果劇本是關於日常生活，導演在製造現實的幻象則容易多了，因為電影中的世界與真實世界基本上是相似的。但有天賦的藝術家卻可將幻想的素材處理得非常寫實，如本片的時代是古代，人物是鬼魂與魔鬼，形成一個自足的魔幻世界，觀眾可以暫時忘卻外在現實而輕易進入。觀眾對非寫實電影的反應極複雜，不但可以完全「停止不信任」，又可「部分停止不信任」，亦可根據片中世界的美學需要，在二者之間游移。（Janus Films提供）

不該只是複製、模擬現實，而是將觀察到的特性轉譯到電影媒體的形式中。

　　魯道夫・安漢（Rudolf Arnheim）是完形（gestalt，亦稱為「格式塔」）派心理學家，他的《電影即藝術》（*Film As Art*）一書於1933年在德國出版，揭了電影形式主義的重要理論，書中關切經驗的認知，其理論建構在攝影機和人眼不同的認知模式上，而與之後的傳播學家馬歇爾・麥克魯漢的理論有相通之處。比方說，安漢以為一盆水果在現實生活的形象會與攝影機捕捉到的影像完全不同。照麥克魯漢的說法，我們接受的資訊，會由媒體的「形式」而產生不同的「內容」。形式主義理論家支持這種不同，他們認為這種不同，決定了電影媒體的藝術形式。

　　形式主義者舉了許多例子來說明攝影機和人眼所觀察到的不同現實。舉例來說，當導演選擇角度時，不見得會選擇看得清楚的角度，因為他不見得要強調這個景中的人物或是表現的本質為何。在生活中，我們能理解周遭環

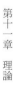

11-7a 綠野仙蹤（The Wizard of Oz，美國，1939）

雷・鮑萬（Ray Bolger）和茱蒂・迦倫演出；維克多・佛萊明導演

形式主義享用人造的一切。「我不認為我們在堪薩斯了。」當桃樂絲和她的小狗咻一下來到一個迷人的地方，「在那裡所有的東西看起來都很不真實」桃樂絲向小狗如此說。這部米高梅片廠製作的歌舞片是個成功的策劃：會說話會哭的獅子、會在空中飛的生物、會跳舞的稻草人、像鑽石一樣閃亮的草原，以及E・Y・哈伯格（E.Y. Harburg）和哈洛・亞倫（Harold Arlen）的超級配樂。（米高梅提供）

11-7b 太空布偶歷險記（Muppets From Space，美國，1999）

皮皮動物，鋼索，雷梭，豬小姐，佛西熊，克米青蛙合演；提姆・希爾（Tim Hill）導演

有才華的導演即使不用真人演員，也能創造可信的世界。吉姆・韓森（Jim Henson）公司多年來在電視上創造了一群為世人熟知的木偶角色，連成人也愛看，有時也比真人演員更可信。本片中，這群勇敢的太空人從事太空冒險，目的是找到「剛佐」在遙遠外星球失聯已久的家庭。（Jim Henson Pictures提供）

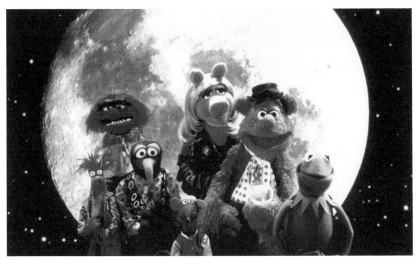

11-8a　機器戰警（Robocop，美國，1987）

彼得・威勒（Peter Weller）演出；保羅・范赫文（Paul Verhoeven）導演

　　如果寫實主義傾向教條意味，那形式主義可說是傾向享樂原則。形式主義是概念大於生活，豐富美學大於字義上的事實。甚至想要製造出表面上是現實電影，但主題依然是幻想式的，並強調特效及視覺趣味如形狀、線條、質感和影像的色彩。（Orion Pictures提供）

11-8b　變腦（Being John Malkovich，美國，1999）

凱瑟琳・基娜和約翰・庫薩克演出；史派克・瓊茲（Spike Jonze）導演

　　獨立製片的導演瓊茲認為當代電影已經被乏味現實所奴役，即使幻想的科幻片亦充滿令人熟知的角色和從別的電影擷來的情境。這部帶有現代「皮藍德婁」式（Pirandellian）的作品敢於放入令人解釋不清及超現實的東西，主角是一個疏離的表演木偶戲的人（庫薩克飾）他發現自己可以進入名演員約翰・馬可維奇（John Malkovich）的腦中（這位演員親自現身扮演自己），只要在一處天花板很低的辦公室即可達成，每次十五分鐘的冒險，他就會被拋在紐澤西公路外某處不省人事，但事後還可重來一回。（Gramercy Pictures提供）

境的深度和空間。但空間在電影中是個幻象，因為電影是二度空間，但因此有些導演反而能以**場面調度**操縱物體來獲取透視感。比方說，將重要的物體放在容易被注意到的地方，不重要的物體放在不顯眼的地方（如影像的邊緣或後景）。

真實世界中，時空是連續的，電影透過剪接，卻能將時空切斷，再重組為有意義的方式。導演從混亂的物質現實選擇他要表現的細節，並列這些時空片斷，造成這些素材原來沒有的連續性。這便是俄國蒙太奇的基本論調（見第四章）。

形式主義者關切的是重新建構現實的方式及方法：在視覺上是攝影和場面調度，在聲音上則是風格化的對白、象徵性的音效及音樂**母題**。攝影機運動則將**運動感覺**附加到原始素材上，豐富其意義。

11-9　連環套（The Servant，英國，1963）

狄‧鮑嘉（前景者）演出；約瑟夫‧羅西導演

有千百種拍攝同一場戲的方法，但形式主義者挑選最能捕捉其象徵或心理喻意的鏡位。例如圖左的年輕少婦意識到僕人（狄‧鮑嘉飾）已縱操了她意志脆弱的未婚夫。她被孤立在左方，半身沉浸在黑暗之中，被層層窗簾阻隔於門外的是她的愛人，不過他卻嗜藥不可自拔。僕人根本不把他們看在眼底，以背對著他們，攝影機的低角度拍攝更凸顯他如何毫不費力地控制了他的「主人」。（Landau Distributing提供）

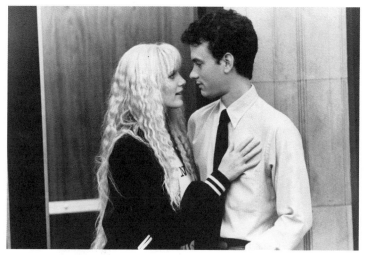

11-10　美人魚（Splash，美國，1984）

湯姆・漢克和戴瑞兒・漢娜（Daryl Hannah）主演；朗・霍華（Ron Howard）導演

　　一般對形式主義影片有個錯誤認知，以為它們只具娛樂性，題材也較不嚴肅。例如本片是一名男子愛上一名奇特的女子。到後來才知道她是一條美人魚。這是一部具象徵意義的幻想喜劇片，不過它不但具相當娛樂性，而且探索一些根本價值：忠誠、家庭、工作與承諾。（Buena Vista Pictures提供）

　　但是不論形式主義或是寫實主義的理論都有例外。形式主義的分析對希區考克或者基頓的電影而言有效，但是處理雷諾或狄・西加的電影就有困難了。某些電影之所以可貴正因為其與現實相似。當然，這些只是強調的重點不同而已，電影種類太多，表現方式也太繁複，不可能用單一的理論總括一切。

作者論

　　1950年代中葉，楚浮在《電影筆記》雜誌上發表「作者策略」（la politique des auteurs）的觀念，對整個電影批評發生革命性的影響。這個頗具爭議性的觀念不久就影響到英、美兩國，而作者論成為許多年輕影評人信奉的影評利器，也在英國的《電影》（Movie），美國的《電影文化》（Film Culture），英、法語版的《電影筆記》雜誌期刊上，成為主導的批評立場。的確，雖然仍有不少人認為這個理論過分簡化，但在1960年代，作者論確是主導的批評立場。這個運動以大膽挑釁的姿態向當時的電影當權派挑戰。

11-11 尚一皮耶・雷奧在（由左至右）《消逝的愛》（Love on the Run，法國，1979）、《偷吻》（Stolen Kisses，法國，1968）、《二十歲之戀》（Love at Twenty，法國，1962）集錦片的《安東尼與克勞蒂》（Antoine et Colette）中的剪影，以及《四百擊》（1959）中飾演安東尼・達諾一角的照片蒙太奇。圖中沒出現的另一部由他飾演安東尼的影片是《婚姻生活》（Bed and Board，法國，1970）

作者論者最強調藝術家的個性。楚浮先是作者論的提倡者，隨後在法國新浪潮運動中拍出最具個人風格的電影。他的安東尼・達諾（Antoine Doinel）系列影片成功地捕捉了一位迷人但有些偏執性格的主角在生命中的冒險與愛情經歷。楚浮這些半自傳影片使雷奧成為法國新浪潮運動最為人知的演員。（New World Pictures提供）

事實上，作者論並非那般離經叛道。諸如高達、楚浮及其他影評人以為，好的電影是被導演的個人視野所主導，這種主導可由他一連串作品的主題和風格特色看出。編劇主要的貢獻是題材，所以在藝術上而言僅是中性的，經過導演的處理成績不一。電影應由其「如何處理」（how）而非「什麼題材」（what）來判斷其價值，像形式主義者一樣，作者論的擁護者認為，拍好電影不在於主題內容，而在其風格化的處理，而控制「如何處理」的就是導演——作者。

這些影評人研究大量美國類型電影，《電影筆記》的編輯巴贊認為美國電影的好處是有這麼豐富的現成的類型，如驚悚片、西部片、警匪片、歌舞片、喜劇片等。巴贊指出：「類型」的傳統奠基於自由創作。類型是多樣的，而非偏限的。作者論者認為好的電影是具**辯證性**的，藝術家掌握了類型

的特性，也因他們的個性造成了美學的張力。

被這些影評人譽為「作者」的美國導演多半是在片廠制度下工作。但是個人的風格與技巧的特出，卻能凌駕於片廠的干預，以及二流的劇本之上。比方說，希區考克的驚悚片和約翰·福特的西部片在藝術潛力上並不相同，但都能拍出偉大的電影，原因便是他們能透過場面調度、剪接以及其他形式技巧，傳達出導演要表達的真正內容。

作者論者因為擁有豐富的電影史觀，所以能重新衡量許多導演的作品價值。有時，他們完全推翻前人的評斷，作者論者崇拜大部分的通俗電影的導演，他們大多為上一代的評論家所忽視，如希區考克、福特、霍克斯、朗等。作者論者的好惡相當武斷，巴贊就曾警告他們，他認為稱讚一部爛片當然不幸，但批評一部好片則是嚴重的過失。他尤其不喜歡他們的英雄崇拜，認為那會使判斷流於膚淺。他們崇拜的導演的作品毫不保留地受推崇，但不符合時代的潮流的導演則被批評。作者論者喜歡將導演分等級，但他們的名單很受爭議。完全商業的導演如尼古拉斯·雷（Nicholgs Ray）的排名竟

11-12 《A.I.人工智慧》（A.I. Artificial Intelligence，美國，2001），**史匹柏導演和童星海利·喬·奧斯蒙**（Haley Joel Osment）**之宣傳照**

史匹柏的電影廣受歡迎，總能賺進大把銀子。他總知道大眾要什麼，也會拍一些並不確定有無票房的個人電影，如《外星人》、《辛德勒名單》和《搶救雷恩大兵》等，當然他們事後都賺了大錢，他自己是完全主導，包括寫劇本、找演員、拍攝和完成。他是傑出的技匠，尤其在攝影和剪接上功力非凡，是當代電影最好的風格家。他也像楚浮、狄·西加這些導演一樣對小孩特別敏感，能捕捉小孩的童真、可愛以及活力又不顯故作可愛。在電影界裡，他以慷慨大方、富理想性和勤奮知名，簡言之，他是世界級的作者，也是歷史上最成功的商業導演。（二十世紀福斯公司提供）

11-13a 慾海情魔

（Mildred Pierce，美國，
1945）

瓊・克勞馥演出；麥
可・寇提茲導演

　　特別是在大片廠的黃
金時代（約1925-1955），
大部分的美國主流電影都
是片廠而不是導演在掌

控。導演被視為是合作伙伴而不是具創意的藝術家。《慾海情魔》等於是「華納兄弟」公司
寫的片子，全片強調強悍的普羅色彩，講述瓊・克勞馥是一個自力更生的女人，卻殺了一名
男子。這是她離開米高梅後東山再起的作品，由隆納德・麥道格爾（Ronald MacDougall）改
編自詹姆士・肯恩的冷硬派（hard-boiled）小說，是帶有片廠印記的作品。導演是華納的王
牌導演麥可・寇提茲，他以速度、效率及多才多藝著名。他可以控制華納片廠旗下的明星，
不論對方是多刁鑽難纏，他均可以搞定，甚至連貝蒂・戴維斯（她幾乎是最難侍候的）也被
寇提茲馴得服服貼貼。有一次當她抱怨拍到沒時間讓她休息吃午餐，他莊嚴地回她：「當妳
為我工作時，妳不需要午餐，妳只要服阿斯匹靈。」（華納兄弟提供）

11-13b 風起雲湧（Primary Colors，

美國，1998）

約翰・屈伏塔演出；麥克・尼可斯導演

　　美國當代電影中，主流電影仍是企業化
經營，導演──即使才氣縱橫如尼可斯──
亦是整合各種才能的統籌。此片根據「佚名」
作者的政治小說改編（實際是記者克萊恩
〔Joe Klein〕所著），實際影射的是柯林頓總
統及其夫人希拉蕊在大選時的運作。其聰明
而詼諧的改編由伊蓮・梅（Elaine May）負
責，以屈伏塔為首的演員表現一流，模仿了
柯林頓個人的交際手腕和魅力，把他既是真
民主、認真的公僕，又是個風流的機會主義
者刻畫入裡。全片將所有人的才華天衣無縫
地整合成為藝術整體，全靠尼可斯的貢獻。
（環球片廠提供）

11-14 今日，「獨創性導演」（auteur）已經是一個常用來指稱電影藝術家的詞彙，這類導演的性格往往在他們的作品上留下不可磨滅的印記。「獨創性導演」掌控影片的主要表現方式——劇本、表演、製作技巧——不論是商業電影導演（如：史匹柏、史可塞西或史派克·李），或是獨立製片導演（獨立於片廠系統外）。

11-14a　彈簧刀（Sling Blade，美國，1996）

比利·鮑伯·松頓自編自導自演

　　獨立製片的導演會比主流導演有更多的主控權，原因是它們往往預算低，不能比好萊塢的高薪，許多人是免費或大量減薪來參與工作。這些另類藝術家往往會探討不尋常或不時髦的題材。好像美國統計約有百分之四十以上的人每週上教堂，這是主流電影很少述及的。但此片帶有強烈南方浸禮會教堂的味道，使這個古怪的故事充滿豐富的精神層面。（Miramax Films提供）

11-14b　她和他和他們之間（The Opposite Sex，美國，1997）

馬丁·唐諾文（Martin Donovan）和麗莎·庫卓（Lisa Kudrow）演出；唐·魯斯（Don Roos）導演

　　主流電影幾乎完全以異性戀為主，很少涉及性別問題。但獨立電影可以較真實，本片主角（唐諾文飾）的愛人被他工於心計、十六歲的同父異母妹妹搶走（由克麗絲汀·李奇所扮演，是她從影以來最邪惡的角色），他最好的朋友（庫卓飾）十分性壓抑，無可救藥地愛上他，這些不過是諸多難處之一。主流電影難得對性題材如是聰明、犀利又耍賤，更少有這樣豐富的女性角色，其實女性的神經質和偏執一點不亞於男性。（TriStar Pictures提供）

接下頁▶

11-14c 狗男女（Go，美國，1999）

傑‧摩爾（Jay Mohr）和史考特‧吳爾夫（Scott Wolf）演出；道格‧李曼
（Doug Liman）導演

　　主流電影傾向於肯定傳統的道德觀，也大多陳腔老套。典型的類型片，我們
往往看個十分鐘就猜出結局——好人會得勝，道德秩序得以恢復等等。獨立電影
就可能變態些。像此部黑色喜劇，由約翰‧奧格斯（John August）編劇，兩個主
角自私、卑劣又極度自戀。他們具娛樂性又經常出人意表，這類角色也會吸引野
心十足的演員，如此片兩位演員摩爾和吳爾夫，或已經成名的某些演員，如荷
莉‧杭特（Holly Hunter）、哈維‧凱托、卡麥蓉‧狄亞茲和西恩‧潘都比較在意
擴展自己做為藝術家的才能，而非專注於拍無挑戰性的角色賺錢。（哥倫比亞提供）

比大師級的導演如約翰‧休斯頓及比利‧懷德還前面。

　　作者論在美國的代言人是安德魯‧薩瑞斯，他也是《村聲》（ *Village*
Voice ）的影評人，他對明星制度及片廠制度複雜性比法國同行還清楚，他
對藝術家個人視野和片廠派給他的類型工作間產生的「張力」特別感興趣。

　　他們以為，藝術家擁有全部創作自由不一定是好事，像米蓋朗基羅、狄
更斯、莎士比亞等藝術家，不都是接受委託而創作的嗎？不過，有些作者論
者實在過於極端。比方說，如果要柏格曼或庫柏力克這樣的天才來拍《二傻
巧遇木乃伊》（ *Abbott and Costello Meet the Mummy* ），恐怕一樣顯不出
其才能。也就是說，導演一定得有戰場，如果題材實在夠不上基本的標準，
結果就不是薩瑞斯說的「張力」，而是藝術的否定了。

　　片廠時代最有天份的美國導演是**製片人兼導演**，他們在片廠可以獨立作

業，這是作者論最推崇的導演。這個時期美國最好的劇情片正是片廠電影。但在這些電影中，導演只是工作人員之一，他們通常對編劇、演員及剪接很少有置喙的餘地，許多導演是高明的技術人員，但他們只是技匠而非藝術家。

麥可‧寇提茲就是個很好的例子，他的一生幾乎都是替華納公司拍片，他以拍片速度及效率著稱，拍了許多不同風格和類型的片子，通常是同時進行幾個計劃。寇提茲並沒有作者論所謂的「個人視點」，他只是在工作而已，但都做得很好，像他的《勝利之歌》、《北非諜影》及《慾海情魔》（見圖11-13a）被視為是華納的電影，而非寇提茲的電影。這個原理也適用於其他的好萊塢片廠。在現在，這原理則被運用到被製片人及投資人所控制的片子）

有些電影由明星控制，如梅‧蕙絲、費爾滋（W.C. Fields）及勞萊與哈台的電影，很少人會注意導演或編劇是誰。明星即作者的結果就是所謂的

11-15　金髮尤物2：白宮粉緊張（Legally Blonde 2: Red, White & Blonde，美國，2003）

巴布‧紐哈特（Bob Newhart）和蕾絲‧薇絲朋演出；查爾斯‧赫曼—霍爾費德（Charles Herman-Wurmfeld）導演

許多電影是由明星而非導演、片廠或類型主導，本片是《金髮尤物》的續集，上集造就了女主角成為大明星。續集由她擔任監製，幾乎全由她主導電影的走向，故事全為彰顯她的喜劇能力和美貌，保留、甚至加強了上集大賣座的因素，也甚少在鏡頭中無她。雖然電影導得還算中規中矩，但主導的力量來自幕前而非幕後。（米高梅／聯美提供）

明星媒介，此類電影會特別迎合、突顯個人的特性——在攝影機前的，而非其後（見圖11-15）。

作者論也深為某些弱點所苦，如有些導演雖然一貫的主題和風格都不特出，但是卻偶有佳作，像約瑟夫・H・路易斯（Joseph H. Lewis）的《瘋槍》（*Gun Crazy*）。而大導演也會有劣作，如福特、高達、雷諾及布紐爾的某些作品在品質上一般而言相當一貫，但仍有劣作。作者論強調導演全部作品一貫性的歷史觀，使得批評偏愛老導演，犧牲了新導演。有些好導演也願意嘗試不同風格與類型的不同主題，如卡洛・李（Carol Reed）、西尼・路梅及約翰・法蘭肯海默（John Frankenheimer）等。而有些重要導演在技術上並不純熟，例如，卓別林及荷索絕不會有寇提茲（或那個時代其他簽約的導演）的風格化的流暢。不過，很少有藝術家能有卓別林及荷索傑出的個人風格。

雖然作者論有其缺點及過分之處，但它解放了電影評論，至少在電影藝術上（而非工業上），導演成為關鍵。到了1970年代，作者論贏得了主要戰場，幾乎所有嚴肅的電影評論都論及導演的個人視野。到今天，至少在高度藝術化電影的價值上，作者論已確立其主導性地位（見圖11-14）。

折衷及綜合理論

折衷主義是一種實用的方法，而不是理論，深受許多影評人喜愛。例如《紐約客》（*The New Yorker*）的寶琳・基爾（Pauline Kael）曾提過：「如果我們對藝術懷抱多元論，接受層面廣、彈性大、不專斷，亦即是個採用折衷主義的人，我們就更能體會任何藝術形式。」這類評論會將電影置於合適的理論範疇來討論，旁徵博引各式風格與方法。事實上，影評多少都有折衷主義傾向，例如，安德魯・薩瑞斯一向認同作者論，但他也會依據明星、時代、出品國別及意識型態來探討一部電影。

折衷主義經常訴求感性傳統，重視具品味及眼光的個人美感偏好，他們多半住在都市、受良好教育，並懂得多種藝術。例如羅傑・伊柏特（Roger Ebert）、大衛・丹比（David Denby）和法蘭克・瑞奇（Frank Rich）的文章即顯露出他們涉獵多種文化層面，如文學、戲劇、政治及視覺藝術，也常提及思想家馬克思、佛洛依德、達爾文及容格等人的思想。有時還將某種意識型態觀點——如女性主義——與實用的評論法、社會學、歷史學等融合在一起，如莫莉・哈斯凱爾（Molly Haskell）與B・露比・麗琪（B.

Ruby Rich）（見圖11-16）二人。一般而言，優秀的折衷主義評論者都寫了一手好文章，例如詹姆斯・艾吉（James Agee）和寶琳・基爾和羅傑・伊柏特就以突出的散文風格見長，他的評論集還得過普立茲獎，除了內容言之有物外，精緻的寫作也被視為文學。

　　這類評論者認為單一理論無法解釋所有電影，他們堅持每個人對電影的反應是非常個人化的，因此影評人的工作就是努力將個人反應一一陳述，無論有理或膚淺，這都只是意見。這類評論最好的作品有豐富的資訊性，即使我們並不全然同意其論點；因個人品味是折衷主義批評的主要依據，而這些評論者也承認自己有盲點——所有的影評人都是有盲點的。每個人都會有這種經驗：眾人交相讚好的片子，自己卻覺得普通。無論大眾的反應如何，我們通常無法抑制心底的想法。折衷主義影評人幾乎都從自己的感覺開始批評一部電影，然後再以具體論點將這些直覺客觀化。

　　折衷主義也有許多缺點，因其極端的主觀性，許多嚴苛的理論家批評其為印象主義，他們堅持美學評價應由完整的理論原則而非個人品味來執行。

11-16　揮灑烈愛（Frida，美國，2002）
莎瑪・海耶克（Salma Hayek）主演；茱麗・泰摩爾（Julie Taymor）導演

　　較有彈性的影評會將評論與社會運動結合在一起，如女性主義不僅探討電影中的性別價值，也兼顧製作影片的意識型態架構。依照老習慣，美國電影界是不容女人掌權的，在其他國家這個情況可能更烈。本片記述墨西哥大畫家弗里達・卡蘿（Frida Kahlo）的生平，是演員海耶克心心念念想拍的電影。她自己也是墨西哥人，一路孕育此片多年，打敗了若干更有勢力搶奪此片的女演員，也親手挑選女導演來增添角色的細膩色彩。雀屏中選的是剛因執導百老匯歌舞劇《獅子王》（The Lion King）而大放異彩的泰摩爾。她的視覺原創性與以「魔幻寫實」風格著稱的卡蘿畫風相得益彰。本片大為成功，贏得不少獎項，包括海耶克的奧斯卡提名。（Miramax Films提供）

11-17a　ID4星際終結者（Independence Day，美國，1996）

羅蘭‧愛默李治（Roland Emmerich）導演

　　本片商業巨大成功，美國票房三億，外國票房四億九千萬美元，在錄影帶及電視版權上又添加五億收入。二十世紀福斯公司花了三千萬美元宣傳，這個投資顯得有效。電影特效造就票房吸引力，比如這場戲白宮被強大的外星人攻佔。嚴肅的影評人要不是不屑一顧，就是將其當作蠢片而排除。孰對孰錯，大眾或「專家」？端視由何角度而論。大眾想看逃避式娛樂，藉電影忘記生活艱難處。評論家卻經常在工作上得忍受這種電影的轟炸，所以任何老套的東西都使他們煩悶不堪。他們希望電影具原創性，挑戰性，而本片不符他們的期望。（二十世紀福斯公司提供）

11-17b　人間有情天（The Son's Room，義大利，2002）

羅拉‧莫蘭特（Laura Morante）、南尼‧莫瑞堤（Nanni Moretti）（以上前座）、吉歐塞匹‧桑佛立斯（Giuseppe Sanfelice）和賈斯敏妮‧特靈卡（Jasmine Trinca）（以上後座）演出：南尼‧莫瑞堤編導

　　一個成功的心理醫生在義大利某小鎮執業，他生活美滿一妻二子女，卻晴天霹靂遭逢兒子去世，家庭生活自此完全不同。本片是探討家庭動力的，莫瑞堤說，電影不是關於死而是關於生：「一個人忽然少了支撐會怎麼辦？」。全片樸素而憂傷，當然不是票房良方，但卻是有影響力影評人可以為之加碼奪取注意的小電影。雖然不具商業元素，在全球卻賣座斐然，在坎城拿到金棕櫚大獎，此外也贏得義大利本土的Donatello大獎，包括最佳影片在內的三個大獎。（Miramax Films提供）

折衷評論者彼此經常意見不同，各依己見而無理論架構來檢視。他們虛張的文化涵養與背景使他們的評論經不起仔細的檢查。例如，費里尼的《八又二分之一》於1963年上映時，歐美許多影評人都批評它自溺、無形式，甚至首尾不連貫。然而，到了1972年，《八又二分之一》卻被評為有史以來十大佳片的第四名。相反的，好的評論者人會坦言其是大片，只是後悔當時太過冷漠。

　　折衷主義者對這些情形顯得冷靜，認為是職業上的挑戰。也許寶琳·基爾的話可表達他們的態度：

　　　評論者的角色是幫觀眾了解作品，什麼該有，什麼不該有。如果他能讓讀者知道他自己的個人見解，那他會是一個不錯的影評人。而如果他以自己的體會與情感激發觀眾去經驗作品中的藝術。那他就是個偉大的影評人。如果下錯判斷，他也不盡然是糟糕的影評人。但如果他不能激發觀眾的好奇心，增加他們的興趣、增廣其見聞，那他就是個爛影評人。影評的藝術應該是影評人將自己的知識和熱力傳送給別人。（引自 *I Lost It at the Movies*; New York: Bantam，1966）

結構主義和符號學

　　寶琳·基爾等人力陳折衷主義中主觀的個人成分時，其他理論家並不以為然。1970年代早期，兩個相關的電影理論開始發展，以對抗個人情感的評論的缺失。結構主義和符號學都主張用新而科學的方法，系統性地分析電影。這兩種理論都借用語言學、人類學、心理學、哲學的方法論，來發展準確的分析詞彙。

　　由於許多原因，結構主義及符號學將美國電影視為其研究的主要範圍。首先，這些理論都由英法評論家主導，而他們正是美國電影最熱心的海外讚譽者。美國電影也提供這些評論一個風格化的模式——**古典模式**。他們中的馬克思主義者指出美國電影資本主義生產模式的暗示。文化批評家則討論美國神話及類型。

　　符號學即是研究電影「如何」用記號傳意（signfy）。透過傳意的符碼，能夠傳達出內容（what's being signified）。法國理論家克里斯汀·梅茲（Christian Metz）就率先將符號學引進電影分析中。梅茲運用相當多結

構語言學的詞彙，建構電影記號（signs）和符碼（codes）的傳播觀念。電影的「語言」與其他口語及非口語的論述一樣，主要是象徵性的：它是由複雜的符號組成，而觀眾在看電影時，會本能或下意識地詮釋這些符號（見圖11-18）。

　　鏡頭是一般電影理論認為最基本的建構單位。但是符號學理論家認為這個單位太含混不清，主張用更準確的單位，即「符號」。一個單一的鏡頭內可能包含了許多不同的符號，而造成複雜的意義。如果照此來看，本書的前面幾章即是在將符號分類，雖然對於運用統合的討論遠比梅茲等符號學家簡略許多。

11-18　金髮維納斯（又譯：金髮愛神，Blonde Venus，美國，1932）

瑪琳・黛德麗演出；馮・史登堡導演

　　符號學家相信以「鏡頭」為單位無法確切解析一部影片，「鏡頭」傳統上被認為是構成電影的最小單位。他們認為每一個電影的鏡頭（畫面）都包含許多具有象徵意義的符號。符號學家做的就是「以切題原則」（principle of pertinence）先析離出首要符號且解說其意義，再研究次要的符號。這個方法近似詳細地研究場面調度元素，除了空間、物質、攝影特質之外，還包括鏡頭運動、語言、音樂、節奏等。例如，這個鏡頭中，符號學家可能就會先對瑪琳・黛德麗的白色西裝進行研究。為什麼那麼男性化？為什麼是白的？圖右下的紙龍有什麼意義？場景的透視線條為什麼是扭曲的？為什麼拱門之後有一些躲在陰影中的女人？舞台與觀眾在這一畫面的象徵意義？鏡頭為什麼那麼緊？為什麼採封閉式畫面？主角唱的非常通俗的歌曲有什麼意義？在劇情的上下文中，符號學家還會探析影片的剪接節奏與鏡頭運動方式、演員走位會有什麼意義等等。傳統上，影評人認為一個鏡頭如一個字，而一段戲就是一句話，但符號學家則嗤之以鼻，認為其方法過分簡化，因為一個符號可以是一個字，但一個畫面不只是一個句子，一段戲可能更不只是幾段文章而已。通常一個複雜的鏡頭可能蘊含上百個符號，並且有其個別的意義。（派拉蒙提供）

比如說，每一章都是一種主要的符碼，其下可再分為幾個細目，細目之下又可再細分，等等。例如，第一章「攝影」即是主導的符號之一，其下尚分鏡頭、**角度**、燈光、色彩、透鏡、濾鏡、光學沖印等較細的符號，而鏡頭又可分為**大遠景**、**遠景**、**中景**、**特寫**、**大特寫**、**深焦鏡頭**等。同樣的，也可引用在別的主導符號，如空間符號（場面調度）、運動符號（運動感覺）等等。

語言的符碼也可如語言學的派別一樣複雜；表演符碼也可因演員不同的表演技巧再細分為次符碼。符號學固然能使電影評論者和學者更準確地分析電影，但是它也出現許多缺憾，這只是說明性的分析，不是規範，像符號學能幫助影評辨識符號，但評價仍需影評人自己在美學的範疇內衡量。而且形式主義較強的電影，會比寫實的電影容易分析：比方說，描述《美夢成真》（*What Dreams May Come*）中複雜的場面調度比分析卓別林在《銀行》（*The Bank*）的表情（圖11-19a、b）要容易。兩者符號根本無法比較，他們是在不同層面上，就如電腦中不同的語言系統。形式主義的符號較易分析。有些評論者就以符號越多（至少分析的記號越多）越複雜來評估電影，認為其優於符號少的電影。

符號學的另一個問題是其晦澀難懂的名詞術語。雖然所有專門的學問都有其術語，但符號學的詞彙實在多到荒謬的地步。那些注重科學準確性的字，如「符徵」（signifier）、「符旨」（signified）、「影段」（syntagm）、「詞形變化列」（paradigm），並不能增加大家對社會的瞭解。

梅茲自己說過，符號學關心的是在不同結構中，某種符號系統化的分類，而結構主義則是關心不同的符號如何在一個結構或一部電影中共同運作。結構主義是所有電影分析理論中最具彈性、也最能合併其他研究方法者，如作者論、類型研究、風格分析等等。例如，柯林・麥克阿瑟（Colin McArthur）寫了《美國黑社會》（*Underworld USA*）一書，以結構分析方法，來研究警匪和黑色電影，此外，麥克阿瑟還以符號學分析比利・懷德等人的類型電影（見圖1-17）。

結構主義者及符號學者對「深層結構」（deep structure）非常著迷——象徵意義所隱藏的內在和電影的表面結構有關，但他們也是互相獨立的，深層結構可由不同的方面分析，如佛洛伊德的心理分析、馬克思主義經濟學、容格的集體潛意識。而結構人類學則被法國人李維—史陀推向高峰。

李維—史陀的方法建立在對部落神話的分析上，他相信神話在底層會透過組成的符號系統來表意。這些神話形式不一，但都有相似的二元對立結

11-19a 美夢成真（What Dreams May Come，美國，1999）

羅賓‧威廉斯和安娜貝拉‧西歐拉演出；文生‧華德（Vincent Ward）導演（Polygram Films提供）

　　符號學能指示鑑定影片中使用的符號，卻不能顯示他們在電影中發揮的功效多麼有技巧。因為理論常強調數量，所以常在分析形式主義電影時較有效，因為形式會有更多可辨識的符號。但不同型態的記號和符碼並不一定相容，所以依據數量資料來判斷品質比較困難。像這個鏡頭就包含多層符號，共同組織複雜的視覺，特效給了景觀神奇的光影。卓別林這個鏡頭相對而言，除了小流浪漢臉上有限的符號外簡單得多。文生‧華德十分有才氣，但他搆不上卓別林的層次，但如果依據符號學分析兩部作品，可能因華德用大量符號而導致他是較好導演的結論。

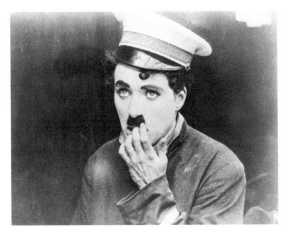

11-19b 銀行（The Bank，美國，1915）

卓別林自編自導自演
（Museum of Modern Art提供）

11-20　溫柔的慈悲（Tender Mercies，美國，1983）

勞勃・杜瓦和亞倫・哈柏德（Allan Hubbard）演出；布魯斯・貝瑞斯福特導演

用符號學的方法來討論電影的主要缺點是它無法關注電影非物質層面的價值。例如，本片是關於一個醉酒的鄉村音樂明星（杜瓦飾）如何在他所愛的女人的基督信仰中獲得救贖。而嚴格的符號學是無法深入本片的精神層面來探討的。（環球公司提供）

11-21　秋刀魚之味（An Autumn Afternoon日本，1962）

笠智眾（右）演出；小津安二郎導演

1970年代之後，小津的電影在美國才受到廣泛的注意。因為他在影片中強調傳統價值，尤其是家庭，在1970年代之前被外國觀眾認為「太日本」。如果黑澤明是現代價值與痛苦個人的代言人，那小津則是大多數保守日本人（尤其是父母）的代言人。小津在本片不僅呈現家庭生活，還有絕佳的嘲諷，尤其是理想與現實之間的鴻溝。例如本片的主角（笠智眾飾）是一位鰥夫，與未婚的女兒共同居住在一起。寂寞的他常與一群老友們泡在小酒館中。一日，其中一人的女兒結婚了，使他意識到女兒的婚事也應該處理。他安排一位有為的青年給女兒。影片的結局是父親很滿意自己的安排，但卻又悲又喜，因為女兒嫁出去之後他更孤獨了。（New Yorker Films提供）

構，神話表面（敘述結構崩潰，而以更系統化及更有意義的方法分析其象徵母題。這種辯證的結構使它成為經常變動的過程，經由文化的分析，其形式可能是農業的（如水對旱）、性的（男與女）、年紀的（老與少），因為它們以符號及符碼表示，所以真正的意義往往連創作者自己也不清楚。李維－史陀以為，一旦神話的暗示被弄清了，作品中這些神話便會被當成陳腔濫調丟棄。

結構主義可用來分析民族電影、類型或特定的影片。例如，「傳統」與「現代」的衝突在日本電影及日本社會中經常被提起（見圖11-21）。這類衝突可追溯至十九世紀末，日本師法英美等西方工業國家，從封建社會轉型成現代社會。日本人同時排拒及吸收這兩個極端：

傳統	現代
日本的	西方的
封建的	民主的
過去的	未來的
社會	個人
貴族專制	平等
自然	技術
義務	愛好
自我犧牲	自我表現
一致性	多樣性
年老的	年輕的
權威的	自主的
保守的	開放的
宿命	樂觀
服從	獨立
形式	內容
安穩的	焦慮的

有些結構主義者以同樣的方法解釋類型電影。例如吉姆·凱茲（Jim Kitses）、彼得·伍倫（Peter Wollen）等人指出，西部片如何傳達美國東西文化的衝突。通常是主要母題環繞核心（控制或主導符碼），以深層結構而不是故事情節來分析西部片，在類型電影中，情節總是老套而無意義。這類評論指出兩種極端不同的文化如何象徵正反兩面的複雜性：

西　部	東　部
野性的	文明的
個人的	社區的
私利的	社會利益的
自由	壓抑
無政府	法律與秩序
野蠻	文化
個人榮譽	公正制度
偶像崇拜	基督教信仰
自然的	文明的
男性的	女性的
實用主義	理想主義
農業的	工業的
純潔	腐敗
活力的	停滯的
未來的	過去的
經驗	知識
美國的	歐洲的

　　符號學及結構主義擴大電影理論的變化。多元的方式在評論上較具彈性、複雜性及深度。但這些理論只是分析的工具。他們本身無法告訴我們電影中符號及符碼的價值。他們和其他的理論一樣，隨評論者的優劣而有高下之分。作者的智識、品味、熱情、學問及敏感性才是決定評論價值之所在，理論方法本身其實並無高下。

歷史學

　　歷史學（Historiography）是研究歷史的理論 —— 包括各學派言論、原則及方法學。電影史是近期才興起的學科，比起傳統藝術，它不過百年的歷史。但在過去二十年，有不少優秀的電影史研究已在電影理論領域中佔一席之地。

　　許多人以為電影史只有一種，影史家認為這種想法非常可笑。事實上，

11-22　銀色・性・男女（Short Cuts，美國，1993）

莉莉・湯姆林及湯姆・威茲（Tom Waits）演出；勞勃・阿特曼導演

　　電影美學歷史學者及傑出的影評人因為本身的文化素養，最愛討論像《銀色・性・男女》這樣的電影。勞勃・阿特曼被視為是當代電影重要的藝術家之一，他的影片包括《外科醫生》、《花村》、《納許維爾》和《超級大玩家》（The Player）。本片是根據雷蒙・卡佛（Raymond Carver）的短篇故事改編。《銀色・性・男女》忠實地改編，並準確地抓住了小說中憤世嫉俗、挖苦的腔調，它號召了一大堆大明星，多到令人困窘，因為許多明星甘願客串，就為了能演出阿特曼的電影，只為他在電影圈中的崇高地位。雖然影評人大多讚賞它，它也獲了不少獎項的提名，影片在賣座成績上卻不太理想，無法激起大眾對這種電影的興趣。（Fine Line Features提供）

11-22b　教父續集（The Godfather Part II，美國，1974）

吉歐塞匹・西拉多（Giuseppe Sillato）和勞勃・狄尼諾演出；柯波拉導演

　　電影觀眾往往有將藝術和娛樂壁壘分明的錯誤觀念，彷彿兩者絕無法相容。事實上，藝術和娛樂常常可合而為一，卓別林是默片時代最受歡迎的電影人，也是評論界寵兒，至今皆然。早在電影發明以前，莎士比亞就是史上最受歡迎的劇作家，他也是至今仍不朽。《教父》前二集都是商業和藝術結合完美的最佳例子。嚴肅的電影評論幾乎不分國籍地認定它們是影史傑作，同時它們在全球各地也打破票房記錄，至今在最賣座電影榜上仍名列前矛。娛樂？當然！藝術？無庸置疑！（派拉蒙提供）

根據影史家個人的興趣、偏好自行定義影史範疇，會有多種電影史。依據哲學概論、方法與資料，可分為四種電影史：(1)美學史——將電影視為藝術；(2)技術史——將電影視為發明；(3)經濟史——將電影視為工業；(4)社會史——認為電影反映觀眾的價值觀、慾望和恐懼等等。

大部分影史家都同意一種電影史是不夠的，電影既複雜又蘊含許多訊息，需要有組織的方法學來重整。各派論者也各自篩選他們過濾出來的證據，這個過程稱為**前景化**（foregrounding）—通常這個動作已帶有價值判斷。因此各派影史家都只能呈現全部電影史的某一部分，也因此各有其專注的電影種類與電影事件。

電影美學史的學者著重經典電影傳統與偉大的電影工作者。由於這種傳統會不斷地被評斷，因此這類研究者包括影評人、史學家及學者。電影美學史是屬於歷史的精英形式，因為它只集中討論那些經得起時間考驗的重要作品，刻意忽略大部分影片。此類學者根據作品的藝術豐富性作評斷，而非其商業價值。因此，在這類影史中，像《ID4星際終結者》這樣賣座鼎盛的片子，比起《大國民》就較不受重視。持反對意見者嘲笑這些影史都在記述一些「大人物」和偉大的作品，很少考慮到社會、工業及技術上的影響。

美國學者Raymond Fielding 對電影技術史做了很適切的描寫：「電影史無論是從藝術、傳播媒體或工業的角度來看，它都是由技術的發明來決定的」。這派史學家也關心影史的「大人物」，如狄克遜（W. K. L. Dickson）、愛迪生（Thomas Edison）、伊斯曼（George Eastman）與李·狄弗斯特（Lee Deforest）——他們都是發明家及科學家，而不是藝術家或工業大亨。電影技術史與發明技術背後的美學、商業及意識型態喻意有關，例如：手提攝影機、**同步錄音**器材、彩色底片、立體電影、立體音響、穩定裝置等（見圖10-23）。

電影是有史以來最昂貴的藝術媒體，其發展也與投資者的財務狀況息息相關，這是大部分電影經濟史的論點。如 Benjamin B. Hampton 的 *History of the American Film Industry from Its Beginnign to 1931* 和 Thomas H. Guback的 *The International Film Industry: Western Europe and America Since 1945.* 在歐洲，早期電影的作者大都是菁英藝術家，而在蘇聯或其他共產國家，電影製作則由政府掌管，反映政治菁英的價值觀。

在美國，電影工業是在資本主義製作系統下發展。好萊塢片廠制度是由當時幾家大公司發展出來的——米高梅、派拉蒙、華納等，他們壟斷劇情片

的製作，以增加公司利潤。他們的勢力大約持續三十年——從1925到1955——製作了美國百分之九十的劇情片，這都是因為這些公司用**垂直整合**（vertically integrated）的方法控制生產過程：(1)製片——好萊塢片廠；(2)發行——紐約的財務中心；(3)放映——公司直營的大城市首輪院線。

　　在片廠時代，幾乎每個電影工作者都必須與這個制度掛勾，因為它是經濟上的現實，而**大片廠**為了追求更多利潤就會愈做愈大。簡言之，追求利潤是美國電影工業最大的趨策力，以此原則拍出來的影片又回頭更加鞏固投資者的意識型態。然而，電影經濟史學者也同意美國電影工業中仍有其他動機——成名、當藝術貴族等等。同樣的，在共產國家也會有批判自己社會制度的電影出現。歷史——任何種類的歷史——都充滿矛盾。

11-23　冷酷媒體（Medium Cool，美國，1969）

羅伯特・福斯特（Robert Forster，攝影者）和彼德・邦納茲（Peter Bonerz，錄音者）演出；哈斯克・衛克斯勒（Haskell Wexler）導演

　　電影技術史強調電影機械改革的重要性。新的技術創造新的美學。例如，在1950年代末期，電視記者需要更輕巧可攜帶的攝影機以即席捕捉現場的新聞事件，因此手提攝影機（事實上有時還是架在肩帶或三腳架上）、可攜帶的錄音設備、伸縮鏡頭以及速度更快的底片都逐漸發展出來，因應此一需求。到了1960年代，劇情片導演即採用了此一新技術讓他們能在實景拍到更自然的影像，為影片增添了更真實的寫實風格。（派拉蒙提供）

11-24 《**陰謀密戰**》（又譯：八人出局，Eight Men Out，美國，1988）**的宣傳照**

約翰‧沙里斯（John Sayles）編、剪、導演

電影經濟學喜歡研究誰買單，誰贊助，以及為什麼。沙里斯喜歡自己籌錢拍片，像歐洲導演一樣，取得完全的藝術控制權。他的目標不在創造利潤而在創作自由。大部分作品都是小成本，演員和技術人員都忠誠地跟著，每幾年出一部電影，雖不是大賣座，卻也自給自足。他自己也每每軋上一角，演一些壞蛋、混球、神經病的小角色。他是個特有尊嚴的藝術家。參見Jack Ryan著，*John Sayles, Filmmaker*（Jefferson, N.C.: McFarland, 1998）（Orion Pictures提供）

社會史關切的主要是觀眾，強調電影是集體經驗，呈現某一年代的共同情感，它可以清晰地表達，也可訴諸潛意識。社會史家通常會從統計數字及社會學資料尋找需要的東西，例如Robert Sklar 的 *Movie Made America* 和 *Garth Jowett* 的 *Film: The Democratic Art* 都充滿了反應觀眾好惡的統計數據。

社會史家也花了不少精力研究美國明星制度，他們認為明星是觀眾內心價值觀與焦慮或好奇的反映。可惜的是，這些想法並未獲得量化的數據。也有人批評他們思路不清、邏輯不明。這類學者對社會刻板印象（social stereotypes）——電影如何描寫黑人、女人、權威人士等——也相當有興趣。

在*Film History: Theory and Practice* 一書中，Robert C. Allen 及 Douglas Gomery 就各電影史流派的優缺點做了整理；並且認為整合過的

方法才能減低扭曲和誤解。事實上，電影史就像其他電影理論一樣，是個需要從各個角度研究、才能完全了解的獨立生態體系。

不同的評論者會問不同的問題：對媒介本質有興趣者也許會針對傳統的寫實主義與形式主義的二分法有問題。作者論則對某片如何總結了創作者和主題風格特點有幫助。顯然，這種方式對探討《慾海情魔》或《ID4星際終結者》這類集體創作、且以最大利潤為目標的影片不太有用。綜合派的影評人則只要是對觀眾更了解及欣賞電影有幫助的問題都不吝提出，為什麼這部片拍得好？（或壞？或馬馬虎虎？）如何可以更好？什麼使它品質下滑？結構主義家審視影片的深層結構。影片的敘事呈現什麼樣的主題性母題？有何神話要素？偏好哪種主題或風格的符號？電影類型如何影響這部特殊影片的特點？電影對類型符號有無創見、強化、顛覆或嘲弄？

不同的歷史學家也會問不同的問題。藝術史家會問電影的美學價值，以及為何應注意哪些方面。技術史家較可能問電影的特效，以及傑出技術成就，如卡麥隆那艘巨大又多舛的《鐵達尼號》。產業史家會問電影的成本、開銷和事後應如何推廣，以及有何置入性產品？社會史家則會針對觀眾，為什麼喜歡這片而討厭那片？電影如何訴諸觀眾的潛在恐懼或渴望？某部片如何看待其所處的時代？還有它的圖徵。

簡單說，我們可以就一部電影問上千個問題。你對什麼有興趣，這會決定你的問題和焦點。

延伸閱讀

Allen, Robert C., ed., *Channels of Disourse* (Chapel Hill and London: University of North Carolina Press, 1987)，學者論文集粹，主要關於電視。

Allen, Robert C., and Douglas Gomery, *Film History: Theory and Practice* (New York: Alfred A. Knopf, 1985)，撰寫電影史問題之研究。

Andrew, Dudley, *Concepts in Film Theory* (New York: Oxford University Press, 1984)，理論的詳細解說。

——, *The Major Film Theories* (New York: Oxford University Press, 1976)，有關安漢、艾森斯坦、克拉考爾、巴贊、梅茲等人理論的詳細而深入的研究。

Carroll, Noel, *Mystifying Movies: Fads and Fallacies in Contemporary Film Theory* (New York: Columbia University Press, 1988)，對現代電影理論提出質疑之論述。

Carson, Diane, Linda Dittmar, and Janice R. Welsch, eds., *Multiple Voices in Feminist Film Criticism* (Minneapolis: University of Minnesota Press, 1994)，包含各類電影學術論文。

Hill, John, and Pamela Church Gibson, eds., *The Oxford Guide to Film Studies* (Oxford and New York: Oxford University Press, 1998). 出色的文集。

Mast, Gerald, and Marshall Cohen, eds., *Film Theory and Criticism, 3rd* ed. (New York: Oxford University Press,1985)，不同觀點的文集。

Sarris, Andrew, *The American Cinema* (New York: Dutton, 1968)，作者論的基本論述。

Tudor, Andrew, *Theories of Film* (New York: Viking, 1974)，包括討論艾森斯坦、Grierson、巴贊、克拉考爾、作者理論及類型的文章。

Williams, Christopher, ed., *Realism and the Cinema: A Reader* (London: Routledge & Kegan Paul, 1980)，主要談英國籍作者的學術論文集。

第十二章
綜論：《大國民》

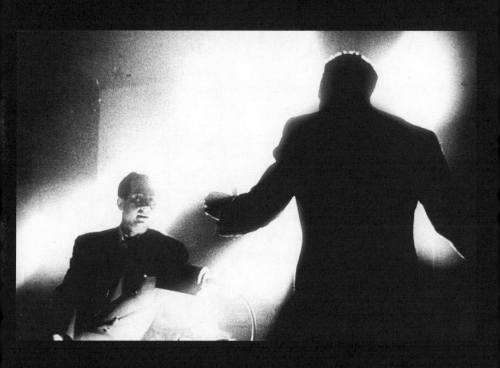

電影媒體可表現的範圍極廣，如同平面藝術，它是將視覺組合投
射在二度空間的平面上；如同舞蹈，它以各種肢體動作來表現；
如同劇場，它製造事件的戲劇張力；如同音樂，它依節奏及時間
來組構，並可伴以歌曲與樂器；如同詩詞，它將影像並列排比；
如同文學，它在其聲軌上可包含語言獨有的抽象性。

—— 瑪雅・德倫（Maya Deren），電影工作者及理論家

概論

　　誠如瑪雅・德倫的觀察，分析電影絕非易事，本書前面各章即是將電影的不同表意系統分門細論。電影比其他傳統藝術更複雜，因為它同時綜合了多種表意語言系統，用幾百種或明說或隱晦等等不同的象徵、概念和情感來轟炸觀眾。當然，導演不見得精通每一系統、每場戲——的確，幾乎每個鏡頭都有輕重大小之分，其結果往往變化萬千。

　　法國影評人巴贊形容《大國民》是「方法之論述」（a discourse on method），因為其技巧變化宛如百科全書般淵博。這部由奧森・威爾斯（1915～1985）導演的作品，最適合作為各種語意系統在同一文本中相互機動地互動，以下僅是我們和這部名片的菁華，但這種分析可做為系統化解析任何電影的範本。

　　《大國民》故事是有關一個有權勢的報界大亨查爾斯・福斯特・肯恩（Charles Foster Kane）的一生，其人矛盾又具爭議性，是用虛構的傳記來影射無情的報界聞人威廉・倫道夫・赫斯特（William Randolph Hearst，1963～1951）。事實上，此片的角色是多種混合體，以若干著名美國大亨為藍本，只不過赫斯特最呼之欲出。電影編劇之一赫曼・曼基維茨（Herman Mankiewicz）認得赫斯特本人，而且與這位黃色報業老闆的電影明星情婦瑪麗安・戴維斯（Marion Davis）熟識。戴維斯是電影圈內備受歡迎的人物，除了酗酒和酷愛玩拼圖這二點以外，她倒是和電影中的角色蘇珊（Susan Alexander）完全不像。

　　電影追述了主角漫長一生的重要事件。出生貧寒的肯恩八歲時，母親意外承繼了一大筆遺產，於是被送去寄宿學校。他成長時的監護人是一個好說大話、政治立場保守的銀行家柴契爾（Walter P. Thatcher）。肯恩年輕時曾墮落自溺，但二十來歲時決定成為報人。他得力的工作夥伴，一是死忠的勃恩斯坦（Bernstein），另一是溫文的李藍（Jed Leland）。當時他致力於支持弱勢打擊腐敗權力機關。肯恩事業日中天時娶了高雅的美國總統的姪女愛蜜莉（Emily Norton），但這個婚姻終究變質。中年以後，肯恩納了情婦蘇珊，她是一個美麗但頭腦空空的女店員，模模糊糊地有當歌唱家的願望。

　　有名也有後，肯恩出馬競選紐約市長，對手是大老闆吉姆・蓋蒂斯

（Jim Gettys），此人想要肯恩退選，威脅要揭露肯恩名存實亡的婚姻，以及他的親密愛人蘇珊。肯恩老羞成惱，雖知醜聞會傷及妻子與蘇珊，仍不肯屈服。最後他終於落選，也失去了好友李藍。艾蜜莉離了婚，帶走了孩子。

肯恩再將精力放在經營他的年輕新婚妻子蘇珊的事業上。他想把她變成歌劇名伶，即使她毫無天份。他不顧她的反對和她招致的惡評，將她幾乎推至自殺邊緣。再度挫敗後，肯恩終於放棄捧紅她的企圖。他另起爐灶，蓋起巨大又遺世獨立的宮殿仙納杜（Xanadu），他與蘇珊遁入半歸隱的生活。蘇珊忍受肯恩折磨多年後，終於反叛而棄他遠去。孤獨又苦澀的肯恩老年終於在仙納杜空曠卻華麗的仙納杜宮中去世。

攝影

攝影師葛雷‧托藍（Gregg Toland）認為《大國民》是他事業的高峰。這位攝影老手覺得自己應可以向這位在廣播和百老匯劇場工作過的「天才神童」學二招，威爾斯在劇場以自己打燈著名，他以為電影也是一樣。起先，有點困惑的托藍採取放手態度讓威爾斯設計大部分燈光，但另一方面卻悄悄帶著攝影團隊做一些技術調整。

任何人看《大國民》都可一眼看出它和當時美國片的不同。全片沒有一個畫面不是經過仔細設計，即使開場戲在當時都以**二人中景鏡頭**打發，在此片中也拍得驚人（見圖12-2）。倒不是其技術有何新鮮之處，**深焦攝影**、**低調燈光**、豐富的細節肌理、大膽的構圖、前景及背景的極端對比、背光、有天花板的場景、側光、陡峭的**角度**、**大遠景**交錯於**大特寫**之中，眩目的**升降鏡頭**、多種特效等等，這些都不是新玩意，套句影評人詹姆斯‧奈若莫爾（James Naromore）的話來說，只不過從沒有人像他這樣把技術堆積有如「應有盡有的七層大蛋糕」。

就攝影而言，《大國民》幾近革命，間接向透明而不引人注意的**古典形式**挑戰，風格即是全片重點之一，其燈光在肯恩的少年及做為年輕報人的時代多採**高調**路線。當他年華漸老，人也越變越尖酸刻薄時，燈光也漸變暗，反

差漸增強。肯恩如宮殿般的仙納杜城堡，永遠在黑暗中矗立著，只有幾抹光線穿過壓迫人的陰暗，顯現出椅子、沙發或無數個英雄式雕像的輪廓。但整體氣氛是陰霾難測，並且黑烏烏散發著說不出來的邪惡意味。

照明強光也被用在較近的鏡頭來製造象徵效果。高反差對比的燈光在肯恩臉上影射他正直和墮落兩種人格，有時他的臉被一分為二，一邊亮一邊暗，兩者同時並存。有時藏起來看不見的地方比看得見的重要，比方，在電影前段，有理想的肯恩和兩個工作夥伴的對戲中，他告訴兩人他要在報紙頭版刊出「原則宣言」，鄭重向讀者保證他會誠實及奮戰不竭地維護公民權和人權，但是當肯恩彎下腰去簽署時，臉突然沈入黑暗中 —— 預示了他未來的性格。

托藍常在1930年代實驗深焦攝影，大多是與導演威廉・惠勒（見圖1-20b）合作，但《大國民》的深焦比惠勒的技巧更誇耀（見圖12-3），他們用深焦攝影配合**廣角鏡頭**，誇大人與人之間的距離 —— 這在一個以分離、疏離和寂寞為主的故事而言是迫切的象徵。

深焦攝影也鼓勵觀眾主動探索畫面訊息。比方蘇珊・亞歷山大自殺的戲中，在開首一鏡已暗示了因果關係。蘇珊吃了毒藥，在半黑的房中躺在床上不省人事。銀幕下方，在**特寫**的距離範圍處，有一個空杯子和毒藥瓶子；在中景距離處，銀幕正中間的蘇珊輕聲喘氣。銀幕上方，在遠景距離，是房間

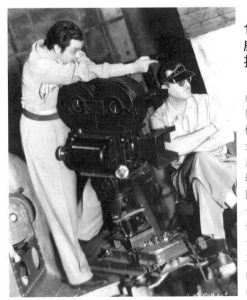

12-1　宣傳公關照：奧森・威爾斯和攝影葛雷・托藍在拍攝現場

托藍這位當代最優秀的攝影師要求威爾斯這位新導演，讓他出任他首部電影的攝影師。他為威爾斯大膽的戲劇風格著迷，也常提出讓拍攝更有力的方式。他們討論電影中每個鏡頭，採取河川百納的各種視覺風格。威爾斯很為劇場燈光設計師克雷格（Gordon Craig）、阿匹亞（Adolphe Appia）的理論吸引，也喜歡德國表現主義運動的許多技巧。他也採用福特《驛馬車》的低調攝影氣氛。他對這位攝影大師的協助感激莫名，因此在片頭字幕讓托藍有特大的掛名，這在當時相當少見。（雷電華提供）

12-2 大國民

　　本片將華麗的視覺效果帶進美國電影，直接挑戰古典電影的隱形風格。光源
常從底下及不知哪裡冒出，造成驚人及抽象的形狀，並且賦予拍攝素材一種視覺
豐富的感覺。這個鏡頭中的燈光極其明顯，它只是開端，舖述電影的前題，即記
者們在放映室討論，放映室的光潑灑在黑暗的小屋內，背光的人物剪影浮漾於起
伏的燈影中。（雷電華提供）

的門。我們聽見肯恩大力敲門，後來推開了門，這個場面調度是個視覺的指
責，即(1)毒藥，(2)蘇珊服下，(3)因為肯恩的沒有人性。

　　全片也充斥不同原因的特殊效果。有些場景，比如仙納杜的外景，特效
賦予其魔幻的特質。別場戲中，比如政治集會使用的特效，就給予大量群眾
和巨大廳堂真實之感（見圖12-4）。

　　1940年代的美國片漸漸在主題和影像上陰暗起來，部分也受到《大國
民》影響。這個時代最重要之風格是**黑色電影**，因為與時代氣氛適切。威爾
斯的風格後來仍維持相當程度的黑色，例如《上海小姐》（*The Lady from
Shanghai*）和《歷劫佳人》。托藍後來在1948年以四十八歲早逝，是美國電
影的一大損失。

場面調度

　　威爾斯出身自劇場，擅長安排戲劇張力。遠景鏡頭較像劇場，是場面調
度有效的方式，因此電影中較少特寫，多用遠景。片中大部分畫面都構圖緊

密而封閉，也都用景深構圖，將重要資訊放在前景、中景和背景。角色間的**距離關係**也靈活安排，來說明其關係間的情勢變化。比方說，電影開始不久，肯恩、勃恩斯坦和李藍佔領了《詢問報》(*The Inquirer*)這份保守報紙的辦公室，因為年輕的肯恩表示經營報紙可能很好玩而併購了它。員工和助理在畫面中進進出出，搬運器材傢具等，肯恩則和即將卸任的總編輯卡特先生有一段充滿狄更斯意味的談話。

要了解威爾斯複雜的場面調度，最好分析他的單一鏡頭，像圖12-5的圖說便提供了其戲劇框架。

1. 主控畫面的對比：由於查爾斯在畫面的中央位置，加上他深色服裝和晃眼的白雪形成強烈對比，他會首先吸引我們的目光，他也是前景爭議的焦點。

12-3　大國民

圖為威爾斯、艾佛瑞‧史隆（Everett Sloane，在桌子另一端）和約瑟夫‧考登（Joseph Cotten）

威爾斯的深焦攝影兼具真實及實用的優點。宣揚深焦技巧不遺餘力的理論家巴贊相信深焦可以減少剪接的重要性，並保留時空一致的完整性。在同一鏡頭內，許多空間平面可同時捕捉，保持一個場景的客觀性。巴贊認為如此觀眾會更具創造性──不那麼被動──來了解人與事之關係。這張劇照中，我們可以任選看這二十幾張臉。「觀眾可以用眼在一個鏡頭選擇想看的東西，」威爾斯說：「我不想勉強。」(雷電華提供)

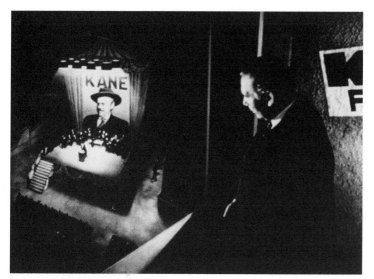

12-4　大國民

圖為雷・考林斯（Ray Collins）

　　雷電華公司備受讚揚的特效部門有三十五個人，大部分都參加了本片的拍攝，負責人的是華克（Vernon L. Walker）。本片有百分之八十以上的鏡頭用到特效——如縮小的模型，合成遮蓋，雙重或多重曝光。好多場戲需要疊印效果——亦即使用光學印片機將兩個以上的影像疊印在一起。例如此鏡頭疊印了三個分別拍的影像合成——老闆吉姆・蓋帝斯（考林斯飾）站在包廂裡俯看麥迪遜花園廣場，下面台上則是肯恩對著眾多群眾發表競選演說，包廂的輪廓遮住了兩個區域之分界線，演講廳內結合現場實景（台上）以及景片畫上的群眾，包廂場景則有兩面牆。威爾斯由是賦予此片一種史詩性的觀點，卻不需要額外有龐大預算，全片只花了七十萬美金，就1941年標準來看不算奢侈。（雷電華提供）

2. 燈光調性：內景是打溫和的高調燈光，但外景白雪皚皚地刺眼，屬於極高調光線。

3. 鏡頭和攝影機距離：這是一個深焦畫面，前景採中景的距離，背景則已是大遠景距離。攝影機與柴契爾和肯恩母親是個人化（personal）親密的距離，與肯恩父親則屬於社會性（social）距離，而對查爾斯而言，就是公眾（public）的距離了。小男孩玩得開心，斷斷續續喊著：「工會萬歲！」老肯恩堅決反對送走兒子的計劃，而柴契爾和肯恩母親不耐煩地聽，態度比外面的大雪還要冰冷。

4. 角度：攝影機擺的角度略高，因為我們看到的地板比天花板多。這種

角度略帶宿命意味。

5.**彩色的意義**：無法應用，此片為黑白。

6.**鏡頭／濾鏡／底片**：雖然由照片中來看不易分辨，不過它用了廣角鏡頭來捕捉角深，誇大了角色間的距離。沒有用濾鏡，可能底片感光慢，所以需要大量燈光。

7.**次要對比**：從查爾斯（主控的對比）身上，我們眼光會游移到柴契爾和肯恩太太，以及他們要簽署經過加強燈光的文件上。但如果在小電視上看此片，查爾斯恐怕會小到看不見，於是肯恩爸爸就會佔主控畫面了。

8.**密度**：畫面的訊息密度高，因為高調打燈法，使陳設和服裝等質感細節全一覽無遺。

9.**構圖**：畫面從中如拔河般一分為二，左右各兩個角色。前景的桌子平衡對稱了背景的桌與牆，而構圖將角色分割與隔離。

10.**形式**：這是一個封閉的形式，所有元素經過仔細安排，宛如封閉而自成天地的舞台般。

12-5 大國民

圖為哈瑞·夏南（Harry Shannon）、巴迪·史璜（Buddy Swan，在窗戶外）、喬治·庫魯瑞斯（George Coulouris）和安妮絲·摩爾海德（Agnes Moorehead）

《大國民》中所有構圖都複雜而意義豐富，有時簡直繁複到有如巴洛克。但其視覺之複雜不僅為了修辭的裝飾，其影像設計多半以反諷方式，傳達出最大的訊息。比方這場戲中，八歲的查爾斯在屋外雪地玩他的雪橇，而他的未來正由母親和柴契爾在屋內決定。孩子的父親無能為力地看著這一切發生，偶爾發出幾聲微弱的抗議。場面調度把此景一分為二，牆是垂直的分界線。老肯恩和小查爾斯在畫面左上角自成一組，柴契爾和嚴屬的肯恩太太則控制了畫面的右下方，他們堅定地書寫著合約，將查爾斯永遠與父母分開。諷刺的是，肯恩太太的出發點是愛和自我犧牲，她遣走兒子，保護他不被粗魯又喜怒無常的父親虐待。（雷電華提供）

12-6　大國民

圖為桃樂西・康明歌（Dorothy Comingore）和威爾斯

　　肯恩老年的戲中，鏡頭都擺得很遠，使他看來遙不可及。即使他較靠近鏡頭時（如圖），深焦攝影仍把他和世界拉開很遠，使他和其他人間隔著偌大的空間。我們常被迫在場面調度中找主角，此外，蘇珊在巨大火爐和英雄雕像前面顯得渺小不重要。與雕像比起來她實在微不足道，在此她只是「對比次強」的元素（subsidiary contrast），當然更比不上「對比最強」（dominant）的肯恩先生，這個靜態畫面全無親密和自然的感覺，如果不是因為他們這麼悲慘，他倆看來簡直是可笑。（雷電華提供）

11. 取景：畫面安排很緊，幾無活動空間，每個角色都被圈在他自己的小空間構圖內，隔在外面的小查爾斯被窗戶框一層又一層框住，他短暫的自由僅是個假象。

12. 景深：有四個景深範圍：(a)前景的桌子及其使用者；(b)肯恩父親；(c)房間的後半部；(d)查爾斯在遠景外面玩耍。

13. 角色的位置：查爾斯和父親佔據畫面的上方，柴契爾和肯恩母親則在畫面下半部——這是反諷的位置，因為佔下風的位置者實際操控著全局。夫妻倆在構圖上能分開多遠就多遠，幾乎到了畫面邊緣，使柴契爾和查爾斯反而聚在中間——這種強迫的親密性讓雙方到後來都很不滿。

12-7 大國民

　　從許多方面來看，本片之結構宛如神祕電影，追著探索一個大謎語，威爾斯一開始就由一連串推軌和溶接鏡頭來說明這個概念。開始是一個「閒人勿進」的牌子。攝影機不理牌子，升起越過牌子及鐵絲圍牆，接著從雕花鐵欄溶接至一個有「K」字母之鐵門，仙納杜則在煙霧繚繞的背景中，一扇孤窗透出燈光，是屋內有人居住的唯一證據。神祕在此發生，搜索亦從此開始。（雷電華提供）

> 14. 演員的角度：父親微側，幾乎是與觀眾面對面，顯得較親切。柴契爾採正面，只不過目光往下，躲避我們的目光。肯恩的母親是側面，為丈夫而分心。
>
> 15. 演員間的距離與親密度：柴契爾和肯恩母親很親近，他倆與肯恩父親是疏遠的社會關係，與查爾斯則是遙遠的公眾距離。

攝影機運動

　　從一開始拍電影，威爾斯即是移動攝影機的高手。在《大國民》中，攝影機的動感與年輕時的活力與動力相當，而攝影機的靜止不動，則是處理疾病、年老與死亡時。這種攝影動感原則也與肯恩的行為有關。當肯恩年輕時，活潑如旋風，在生活中穿梭，話沒說完，往往就又轉移注意，旋而移至下一個地方去了。可是，當他老了以後，一步一喘，攝影機拍他時都是坐著或靜止不動。他看來疲憊而意興闌珊，尤其是他和蘇珊在仙納杜的場景（見圖12-6）。

12-8　大國民

圖爲艾佛瑞・史隆、威爾斯和約瑟夫・考登

　　年輕的肯恩充滿爆炸般的精力和高昂的精神,這些都經過鏡頭的動感(如與主角動作平行同步的移動鏡頭)表現出來。此處,他滑稽地往前往後,然後再次往前,攝影機也跟著他向後縮,他緊張地宣布自己和愛蜜莉訂婚的消息。(雷電華提供)

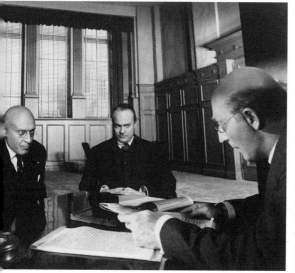

12-9　大國民

圖爲庫魯瑞斯、威爾斯和史隆

　　威爾斯經常使用長鏡頭,精細地安排攝影機和演員的動作,因此避免將之剪成零碎的不同鏡頭。這個長鏡頭雖然較為靜止,但其場面調度能一方面將三個角色容於同一空間,另一方面卻仍然帶有流利和動感的意味。背景是1929年經濟大恐慌波及肯恩,使他必須要棄守報業王國。這場戲始於一紙法律文件特寫,伯恩斯坦朗讀文件內容,接著他放下文件,讓我們看到老年的柴契爾在主持會議。然後攝影機再稍稍調整,我們於是看到寒著臉聆聽的肯恩。(雷電華提供)

12-10 大國民

圖為威爾斯和露絲・華瑞克（Ruth Warrick）

　　威爾斯常合併剪接與其他技巧，在這場著名的早餐蒙太奇戲中，簡述了肯恩與愛蜜莉婚姻的破裂。威爾斯最後以這個鏡頭終結，兩人的距離遙遠，他們彼此已無話可說。（雷電華提供）

　　無人能像威爾斯把電影升降機用得如此漂亮。不過，它們不光是為了漂亮，某些華麗的升降帶有重要的象徵意義。例如，在知道肯恩死訊後，記者想去訪問蘇珊。這場戲始終傾盆大雨，我們先看到蘇珊的海報照片，是她在夜總會高歌的廣告。雷聲隆隆中，攝影機往上升，穿過大雨，直探建築物的屋頂，然後穿過俗麗的霓虹燈招牌「牧場」（El Rancho），倚靠在天窗上。接著，在閃電的強光掩護下，攝影機穿頂入室，掃過空蕩蕩的夜總會，直達趴在桌上，喝得半醉、愁雲慘淡的蘇珊（她是全片唯一為肯恩之死傷心的人）。攝影機和記者都歷經萬難——大雨、招牌和牆，才能看到蘇珊，更別說聽到她講話了。這個升降鏡頭也指陳其粗魯地侵犯別人隱私，不顧及蘇珊在其痛苦外設下的重重保護。

　　蘇珊的歌劇首演，攝影機的運動則帶有喜劇效果，像是擊中事件要害。她開始唱第一段詠嘆調時，攝影機就一直往上提，像升上天堂般，她薄弱尖

唱的歌聲隨著攝影機的拔高越加稀薄，穿過沙袋、吊繩、平台，最後到達高空甬道上的兩個舞台工作人員旁。兩人低頭看演出，聽了一會兒，然後互相對看，一位促狹地捏住鼻子，用手勢表示「爛透了！」

《大國民》也像其他電影或人類的創作，有其不足之處，有些戲不過是差強人意罷了。有些評論指出，電影後段當蘇珊離開肯恩時，老先生怒不可遏，砸毀了蘇珊臥房的一切。威爾斯顯然想用動感表達老先生的憤怒，然而鏡頭太長，攝影機也離動作太遠。如果攝影機靠近點，肯恩的火爆摧毀性會比較有力。同時，他也應該多用**剪接**來表述破碎和迷惘等情緒。這場戲不是不好，但對某些評論家而言，它畢竟有些反高潮。動力應與內容配合，不然攝影機的動感不是嫌太多，就是嫌不足。

12-11　大國民

圖爲威爾斯

　　預算的考量常決定了本片巧妙的剪接策略，由勞勃・懷斯（Robert Wise）擔綱操刀。這場政治演說的戲中，威爾斯來回於肯恩演講的遠鏡，他的家人和朋友在觀眾席上聆聽的較近鏡頭，其間再插入觀眾全景的再建立鏡頭（reestablishing shots），寬廣的演講廳和成千上萬的群眾，都不是真的，但來回剪接使他們看來像真的一樣。（雷電華提供）

剪接

　　《大國民》的剪接精雕細琢，對省略年月日幾乎到隨心所欲的地步。約翰·史巴定（John Spalding）曾指出，威爾斯常在同一段戲中，採用各種剪接風格。比方，蘇珊回溯其歌劇生涯這段戲，我們先看到她和誇張歌唱的老師對戲，這是用長鏡頭表現；接著舞台布幕拉起前的後台景象，則完全用短而碎的鏡頭來強調首演之忙亂；然後威爾斯用平行剪接處理蘇珊在舞台上的恐怖與李蘭在觀眾席的百無聊賴；而肯恩與蘇珊為報上惡評爭吵時，則是用古典剪接法完成；蘇珊的全國巡迴演出採取的是主題濃縮剪接（見圖12-13）；最後，蘇珊自殺的戲，則用深且長鏡頭，顯現肯恩撞開房門發現她在床上不省人事。

　　我們很難將本片的剪接單獨抽出討論，因為剪接常和聲音技術、零碎的故事結構合併使用。威爾斯常用剪接來濃縮時間，輔以聲音做為連接。比如，為表現新婚的肯恩和妻子漸漸疏離，威爾斯用了一連串早餐鏡頭，只有幾句台詞表現：開始時是蜜月的甜蜜情話，很快就是不耐煩，再來就是互相惱怒怨嘆，最後索性不理不睬。剛開始時，鏡頭是以兩人中景表現親密，但婚姻逐漸破裂時，威爾斯將兩人分在兩組鏡頭內交插剪接，雖然兩人仍在同一張桌上用早餐。在這只有一分鐘長的大段戲中，結尾是遠景長鏡頭，夫婦

12-12　公關宣傳照：威爾斯和作曲兼指揮伯納·赫曼（Bernard Herrmann）在為《大國民》錄音

　　赫曼早就為威爾斯做廣播時的水星劇團作曲，當威爾斯進好萊塢時，他帶著赫曼一起去，《大國民》即是赫曼第一部電影作品。兩人合作密切，威爾斯會依音樂來配合做剪接，而不是好萊塢式的音樂配合剪接。赫曼在全片攝製時一直跟片，花了罕見的十二星期譜曲，這位以難合作，十分自我中心，又以不妥協的完美主義著稱的作曲家，為威爾斯和希區考克做了許多傑作，如《安伯森大族》、《迷魂記》、《北西北》和《驚魂記》等等。（雷電華提供）

俩各坐在長桌的一端，看不同報紙（見圖12-10）。

　　威爾斯也用相似手法顯示蘇珊如何成為肯恩的情婦。他初見她時，他被路過車子噴得一身泥濘。她邀他到她的公寓用熱水沖洗一下，於是他們成了朋友。她說自己會唱點小歌，他要求她來一段。她開始邊彈琴邊唱，這鏡頭**溶進**一組平行鏡頭，我們看到她住進了大公寓，有豪華鋼琴，身上也換上優雅的晚禮服。毋需明說，我們即可由兩組鏡頭預知兩人之間發生了什麼事，從蘇珊的外型和生活環境的改善，即可猜到是怎麼回事了。

聲音

　　威爾斯出身於廣播劇，號稱發明了許多電影聲音的技巧，其實他只不過集前人之大成並發揚光大。廣播是靠聲音想像畫面，演員搭話時輔以回音的音效，立刻會讓人想像他是在大空間中，遠距離的火車汽笛聲也會產生大戶外景觀的印象。威爾斯將這些技巧用在電影聲帶上，他的聲效師詹姆斯·G·史杜華（James G. Stewart）幫他發現，幾乎所有視效均有相應的音效配合，比方每個鏡頭都有其運動的音質，包括音量大小、可分辨程度和質感。遠景和大遠景的聲音應該較模糊遙遠，特寫則該清晰、清脆並且大聲，高角度的鏡頭應輔以高頻音樂和音效，反之低角度則該沈悶低頻。聲音也可

12-13　大國民

圖為康明歌。

　　本片顯現所有視覺均有相配的聽覺效果。這段蒙太奇段落因聲帶蒙太奇而效果強化。蘇珊·亞歷山大的尖嗓高音，混以交響樂團之音樂，閃光燈噗噗聲，以及印報紙的轉輪聲，這些聲音像機器般混雜，轟炸著猶如受害者的女主角，直到她被嚇到筋疲力竭，麻木不仁為止。

（雷電華提供）

如影像**蒙太奇**段落做溶接和疊影效果。

威爾斯常以驚人的聲音轉接來做時空的剪接。比方，電影開場序曲是以肯恩的死亡為結束，聲音隨即被壓低不見。突然，新聞報導節目「行進新聞」（News on the March）旁白敘述者以洪亮的聲音轟炸進我們耳朵——這是新聞片片段的開始。另一場戲中，李蘭為肯恩助選演講，他形容肯恩是「自由的戰士、勞工的朋友、下任的州長，他此次競選……」鏡頭跳到麥迪遜廣場演說中的肯恩接下一句：「只有一個目標」。

威爾斯也常將對白重疊，尤其是將許多人爭相發言的場面滑稽化。在仙納杜的巨大房間裡，肯恩和蘇珊必須喊叫才聽得到對方，其產生不和諧的聲音顯得既可笑又可悲（見圖12-6）。麥迪遜廣場用疊影假群眾，之所以看來可信，是因為我們聽到了群眾的叫聲和歡呼聲，覺得宛如目睹般。

伯納·赫曼之配樂更是同樣精細，主要的角色和事件都有特定音樂母題，許多母題在新聞片中已出現，之後電影中再依照戲的氣氛，以次要調子或不同節奏出現。比方說，沈痛的玫瑰蓓蕾母題在開場即已出現，在記者調查過程中，對白底下常襯以這個母題之變奏，當威爾斯最後向我們（而非電影角色）揭開玫瑰蓓蕾的祕密時，這個音樂的母題躍然而出，製造出影史上相當令人震撼的謎底效果！

18-14　大國民

圖為康明歌

康明歌出色地扮演蘇珊，賦予此片相當多溫暖，否則此片會太冷酷及知性。全片只有少數特寫鏡頭集中在她身上，目的在使我們更同情她的情緒。她也像電影中的其他要角般矛盾、可憐復可惱可笑。「在這個破地方，人會瘋掉，」她用典型的平板聲音呻吟：「沒有人陪我說話和玩樂，無盡的空虛，除了風景和雕像，什麼也沒有。」(雷電華提供)

12-15　藝術家為《大國民》仙納杜場景所做的室內設計畫稿

威爾斯幸好選了雷電華為製片片廠，因為其藝術指導范‧納斯特‧波葛雷斯
是布景設計及美術這一行中最頂尖的好手。其手下佛格森（Perry Ferguson）在波
葛雷斯指導下，設計出偏好巍峨的布景陳設，特殊的光源，以及豐富的細節為
主。（雷電華提供）

　　赫曼的音效往往和視效平行，例如肯恩和首任妻子早餐蒙太奇那場戲，
就以變調的音樂來對應崩盤的婚姻。這場戲開始是柔和浪漫的華爾滋音樂，
溫柔地烘托彼此的情意，之後來了諧趣的音樂變奏；而當兩人關係緊張，管
弦樂更加刺耳難聽；最後兩人互不理睬後，開場的音樂主題就以沈重神經質
的變奏，來對應他們的沈默。

　　在很多場戲中，威爾斯用聲音加強象徵。比如他用溶鏡加蒙太奇來凸顯
蘇珊慘不忍睹的巡迴演出（見圖12-13）那場戲中，我們聽到她的高音扭曲
成尖不成調的哀號，這段戲結束於漸暗的光，象徵蘇珊與日俱增的絕望。在
聲帶上，她的聲音也逐漸沈為受傷的呻吟，好像唱片放到一半，卻有人拔掉
插頭一般。

表演

　　威爾斯在廣播界和紐約劇場工作時，長期與同一批編劇、助理和演員合

作。當他轉戰好萊塢時，帶來一大批人，包括十五個演員。除了威爾斯外，沒有一個具有知名度，而威爾斯本人也只被認為是廣播劇演員（1938年他做了廣播劇《宇宙大戰》〔*War of the Worlds*〕而惡名昭彰，當時成千上萬的美國人真的以為火星入侵地球而四處逃竄，威爾斯當然沾沾自喜，他當時只有二十二歲，卻出了大名，照片上了《時代週刊》的封面）。

《大國民》的卡司其實是一流的，縱使偶有一兩處表演平平，但絕對不會差，而許多時候則是傑出，像威爾斯、桃樂西・康明歌（Dorothy Comingore）、約瑟夫・考登（Joseph Cotten）、艾佛瑞・史隆（Everett Sloane）和安妮絲・摩爾海德（Agnes Moorehead）的表演都令人矚目。這些「水星劇團」的演員配合無間，整體效果天衣無縫。他們表演成熟，毫無新手模樣，雖然大部分是初登銀幕，卻看來如此自然誠懇又可信。

即使一些龍套小角色也十分出色，這些小角色出場只有幾句台詞，演員

12-16 《大國民》仙納杜的外景設計

仙納杜張牙舞爪高聳入雲，這個建築尚未竣工卻已開始崩潰，宛如愛倫坡（Edgar Allen Poe）恐怖小說中的腐朽陵墓。雖然熱帶的棕櫚樹在瀰漫的霧氣中搖曳，像像如夢似幻，實際上整個外景是不過幾呎高的景片用遮蓋法合成的。（雷電華提供）

a

b

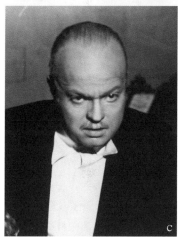

c

12-17 威爾斯飾演肯恩在不同時期的三張照片

威爾斯飾演肯恩的一生時間橫跨五十年。好在有化妝師傅塞德曼（Maurice Seiderman）的巧手，威爾斯才能成功地扮演。二十五歲（a）、四十五歲（b）和七十五歲（c）。他先是髮線上升，兩鬢斑斑，下巴下垂，兩頰鬆弛，眼袋也越發明顯。塞德曼發明一種合成的塑膠衣，讓他穿起來更像老人臃腫的身軀。（雷電華提供）

必得掌握其性格之矛盾而不會前後不一致。比如雷・考林斯（Ray Collins）飾演的大老闆吉姆・蓋帝斯是個圓滑的生存者，他尖刻又混過世面，沒什麼難得了他。但竟栽在肯恩手上，不敢相信肯恩這位看來高格調的對手，竟然使出低俗手法，在報上刊登動過手腳、假造蓋帝穿著囚服的照片，「讓他的兒女和母親都看到了」。我們於是理解了他的憤怒，雖然他也是個壞蛋。

飾演肯恩的母親的摩爾海德雖只有一場戲，卻給人印象極深（她後來在威爾斯下部電影《安伯森大族》中表演更亮眼），簡直像活生生從霍桑（Hawthorn）小說中走出的人物：嚴厲、守節、從不玩樂。她是那種發覺自

己嫁了個笨瓜，覺得自己困在婚姻的羞辱中，卻絕不讓自己的兒子步其後塵的女人。她心目中，兒子得出人頭地，即使必須和她分離。她平常沈默寡言，但如鋼鐵般堅忍，做事果斷，脊樑挺直，一看就知道不好惹。

史隆和考登飾演的勃恩斯坦和李蘭更是毫無瑕疵。勃恩斯坦一股腦崇拜肯恩，使他看來比較不智，喜歡把友情放在前頭，不像李蘭。他單純到有點滑稽，對朋友忠誠使他看不到肯恩的缺點──尤其是他的邪惡。他老了以後仍一樣滑稽，事業成功但並不是膚淺的拜金者。「賺錢不難！」他笑著說：「如果你只要賺錢而已」他認清肯恩的動機比企業野心複雜，不過仍對肯恩靈魂深處的神祕，也許是為自己的平凡而有些許悲傷吧。

威爾斯自己扮演肯恩則備受讚譽。《時代週刊》的評論家約翰・奧哈拉（John O'Hara）說，從沒有任何一個演員比得上威爾斯，葛里菲斯也說這個角色的表演之好是他生平僅見。威爾斯身材高大儼人，嗓音低沈多變，從青澀的年輕人，中年的專斷嚴苛，到老年七旬高齡的孱弱，他都演得精湛而具說服力。二十五歲的肯恩迷人而具魅力，對一切權威都持以傲骨尖刻的態度。他的魅力使我們幾乎忽略此人凡事堅持己見的可慮做法。中年以後他更加陰沈，不再顧慮手段是否正當，凡事理所當然要別人順從他。到了老年，他則是拖著屢戰屢敗、身心俱疲的老人。

戲劇

威爾斯的初戀是劇場，少年時他上的學校挺進步的，讓他導和演了十三齣戲，莎士比亞是他的最愛。1930年他十五歲時，永久離開了校園，帶著繼承的遺產來到歐洲，謊稱他是百老匯知名演員，而混進了都柏林的「大門劇團」（The Gate Theatre）。劇團經理並不相信他的資歷，但仍對他印象不錯而僱用了他。這一年中，他導及演了許多帶伊莉莎白時代風的經典戲劇。

1933年，他回到美國，又騙到一個追隨當時舞台劇大明星凱瑟琳・康乃爾（Katherine Cornell）巡迴演表演機會，這一次演的全是莎士比亞和蕭伯納的戲。1935年在紐約，他終於開始與懷有大志的製作人（後來更兼導演及演員）約翰・豪斯曼（John Housemen）合作。

1937年，兩人共創水星劇團，他倆留下許多精彩的劇目，其中尤以時裝版的反法西斯劇《凱撒》（Julius Caesar）為著名。威爾斯又導又演，甚至服裝、布景、燈光均一手包辦，當時影響力極大的劇評人約翰・梅森・布

朗（John Mason Brown）宣傳其為「天才之作」。另一位劇評諾頓（Elliot Norton）則稱之為「本世代中最迫人心弦的莎劇。」

威爾斯用他在廣播界賺的錢來養劇團。1930年代末，他每星期可從廣播界賺到三千美金，其中三分之二都用來養劇團。劇團本身財務吃緊，多次搖搖欲墜。1939年票房失利後瓦解，威爾斯赴好萊塢，想賺點外快再回紐約重振水星劇團。

他的劇場經驗大大幫助了他拍電影，他認為電影做為媒體，其戲劇性比文學大得多。我們有目共睹，《大國民》的打燈風格來自於劇場而非電影，而他的**長鏡頭**也顯然與劇場將動作圈限於統一空間相似。

在美術方面也是，他只要呈現場景一部分而非全部，因此省了許多錢。例如，辦公室只呈現了張書桌和兩面牆，但看起仍好像寬敞豪華的大辦公室（見圖12-9）。同樣的，在仙納杜的場景中，他只須將巨大的鄉鎮、雕像和火爐打光，房間其他部份則一片漆黑，給人的印象則是房間太大無法把燈光

12-18 《大國民》中康明歌穿上歌劇戲服的宣傳照

作曲家伯納・赫曼以十九世紀法國「東方」歌劇風格編寫電影中之歌劇《Salommbô》，史蒂文生（Edward Stevenson）也依樣畫葫蘆，以同樣誇大嘲諷的俗麗風格設計出歌劇服。此處蘇珊所戴那頂誇張的帽飾，正是嘲弄那些法國東方歌劇中，衣著華麗的貴婦在失戀的折磨和絕望中必穿戴的東西。（雷電華提供）

開亮（其實屋裡傢俬很少）。以上這些技巧不夠用時，他就仰賴雷電華的特效部門，藉助**動畫**、合成鏡頭和**模型**等技巧，創造出史詩般的景觀。

愛德華·史帝文生（Edward Stevenson）的服裝設計與每個時代吻合。由於電影有近七十年的時間跨度，而且並非依時序進行事件，服裝便往往是立刻可辨識年代的資訊。肯恩的童年帶有十九世紀風味，是狄更斯和馬克·吐溫（Mark Twain）的綜合。柴契爾的硬領和大禮帽完全是狄更斯時代的產品，而肯恩夫婦的衣著就像馬克·吐溫時代的拓荒者衣著。

服裝不但實用，也有象徵功能。肯恩早期是有正義感的報人時，喜歡穿白色衣服。他常常脫下外套、領帶做事。後來他就只穿黑西裝打領帶了。愛蜜莉的服裝是昂貴中透著優雅，使她看來永遠是教養好的仕女——時髦、謙遜、女性化。蘇珊在認識肯恩前穿得樸素，之後她就衣著華麗，有時還點綴羽毛，好像過氣的歌舞團女子將戰利品物堆滿一身藉以炫耀。

以下我們來分析一下蘇珊的歌劇戲服（見圖12-18），成功地集諷刺和機智於一身：

1. **時代背景**：表面是十九世紀，實際上卻是不同時代亂抄，再加上「東方」風格。
2. **階級**：皇室，鑲滿了珍珠、寶石、和皇后級人物的飾品。
3. **性別**：女性，強調曲線、流動線條和長裙的高叉，只有那個印度式頭巾有點陽剛性，只是上面也花梢地插滿膨鬆的白羽毛。
4. **年齡**：這套服裝是為二十來歲、體態最迷人的女性設計。
5. **背光**：毫不遮掩地強調女子身材的曼妙曲線。
6. **布料**：絲質，點綴著各種珠寶。
7. **配飾**：頭巾、珍珠項鍊和腳踝鑲釦的瓊·克勞馥式不怎麼匹配的高跟鞋。
8. **色彩**：雖是黑白片，但戲服帶有金光閃閃的材質，看來是金色和象牙色。
9. **肢體裸露**：強調裸露部分如胸、肚及大腿之性感。
10. **功能**：此套衣服毫無實用價值，即使走路都很困難，是設計給不必幹活兒的人穿來展示的。
11. **身體姿態**：高高在上、抬頭挺胸，好像賭城舞女炫耀其俗麗的衣飾。
12. **形象**：每一吋皆是歌劇女王狀。

故事

　　故事與情節的差別可以將敘事依時序排列，然後再與重組的情節相比即可看出。曼基維茨與威爾斯討論故事概念時，威爾斯擔心故事太零亂無焦點，他建議為使故事戲劇性加強及突出主線，應該打亂時序，用**倒敘**（flashback）方法，讓不同人以不同觀點來倒敘，他在廣播劇裡用過好幾次這種多重倒敘的方式。

　　他和曼基維茨也用懸疑來引領這個故事。肯恩臨終時吐出「玫瑰蓓蕾」（rosebud）（見圖12-19）幾個字，沒人知道它有什麼意思？報社記者湯普森對此產生好奇，全片便是他採訪肯恩生前親朋好友探討這個謎語，希望藉此找出肯恩矛盾性格的關鍵。

　　威爾斯說「玫瑰蓓蕾」**母題**只是情節上的噱頭，希望藉其戲劇性吸引觀眾。但這噱頭還真有用。我們和那個記者一樣滿懷希望，以為玫瑰蓓蕾可以解決肯恩的玄祕。沒有這個懸疑，全片就會散漫無章，也就是說，對謎底的搜尋架構了敘事，使之有個動力向前，追一個戲劇問題的答案。難怪外國影

12-19　大國民

　　威爾斯電影大都以結尾為開場，《大國民》即如此以主角肯恩的去世開場。老人生命臨終時，手握一小小水晶球，球裡面是搖起來會雪花紛飛的縮小雪景。肯恩說出「玫瑰蓓蕾」後嚥氣，水晶球掉落砸得粉碎，電影結構即以拼湊的搜尋方式，想找出這最後話語的意義。（雷電華提供）

評人常說美國人是說故事的天才。

《大國民》的結構使威爾斯得以跳過時空，游移於肯恩一生各種段落，而不必死守時間順序。為了讓觀眾有概念，他將肯恩一生的重大事件及人物一開始藉新聞報導方法走過一遍。這些人物和事件，爾後再經過個人的回顧做深度探討。

許多評論都盛讚此片複雜有如大拼圖的結構，每個交錯的片段不到最後還合不在一起。下列就是電影結構段落的事件人物大綱：

1. 序曲（prologue）：仙納杜，肯恩去世，「玫瑰蓓蕾」。
2. 新聞報導（newsreel）：肯恩去世，鉅額財產和墮落的生活。矛盾的政治形象，與愛蜜莉的婚姻，金屋藏嬌的八卦新聞，離婚再娶蘇珊這個「歌星」。政治選舉，歌劇生涯，經濟大恐慌，肯恩財富的削減，在仙納杜孤寂隱居的老年生活。
3. 前提（premise）：湯普森被老編（見圖12-2）派去調查肯恩親友，以查出有關玫瑰蓓蕾的真相。「它可能只是一個簡單的東西」。錯誤方向：蘇珊拒和湯普森說話。
4. 倒敘（flashback）：柴契爾的回憶錄。肯恩童年，柴契爾成為監護

12-20 《大國民》各種情節所占的大概比例

人，肯恩第一份報紙《詢問報》勃恩斯坦和李蘭出場，報紙的正義年代，1930年代肯恩的財務危機。

5.倒敘：勃恩斯坦敘述。《詢問報》初期，「原則宣言」，建立報業王國，與愛蜜莉訂婚。

6.倒敘：李蘭敘述。婚姻出現裂痕，認識蘇珊，1918年出馬競舉，緋聞曝光，離婚，再婚，蘇珊的歌唱生涯，與李蘭之決裂。

7.倒敘：蘇珊敘述。歌劇首演及其歌唱生涯，自殺未遂，與肯恩半隱居住在仙納杜，離開肯恩。

8.倒敘：仙納度管家雷蒙的敘述。肯恩的臨終歲月，「玫瑰蓓蕾」。

9.結局：謎底揭曉，與序曲相反，情節之結束。

10.演職員名單。

這十個段落長短不一，其份量在圖12-20中可看出比例。

編寫

《大國民》的劇本精彩是公認的——聰明、緊湊、主題複雜。劇本真正的作者在當年和1970年代都曾引起爭議，尤其影評人寶琳・凱爾指稱威爾斯只不過在曼基維茨的原作上添加幾筆而已。曼基維茨是好萊塢老手，聰明迷人，以好飲又不可靠而聲名狼藉。他最初拿著名為《美國人》（*American*）的劇本找威爾斯（劇本曾改名為《美國公民約翰》〔*John Citizen, U.S.A.*〕，後來才改名《大國民》），威爾斯要老搭檔豪斯曼到與人群隔絕處，在不分心狀態下修改劇本。

威爾斯在劇本前幾稿曾參與大幅修改，改得太多以致曼基維茨不承認是他的劇作，因為與原稿差別太大了。但他也不願威爾斯在編劇上掛名，甚至將之訴諸編劇協會評理。那個時期規定，除非導演負責百分之五十以上的劇本編寫，否則不能掛名編劇。經過妥協及折衝，協會讓兩人都掛名，但曼基維茨掛前面。

1970年代爭議再起，美國學者勞勃・卡拉傑（Robert L. Carringer）予以蓋棺論定。他檢驗了七份原稿，加上許多臨時的修改眉批和其他證據來源，最後做出以下的結論：「曼基維茨先前幾稿是成篇累贅、枯燥未細修的素材，最終全被刪除替換。最重要的，是裡面毫無全片最吸引人的風格化機智

12-21 工作照：威爾斯（著中年妝）和托藍準備拍攝選舉後肯恩和李蘭的對手戲

威爾斯全片以仰角攝影做為母題，特別用之來強調主角的強大權力。這場戲角度設計地特低，乃至地板都拆了擺攝影機。此外，再配合廣角鏡的扭曲視角，使肯恩看來更像是威脅力十足、能摧毀一切障礙的巨人。（雷電華提供）

和流暢性。」簡言之，曼基維茨只提供了原始素材，威爾斯才是真正的天才。

劇本本身是充滿驚奇，主角和當時的陳腔濫調完全不同，只有柴契爾的角色沿襲1930年代的大亨傳統。編劇手法簡潔幽默，比方肯恩和蘇珊喧鬧的婚禮上，這時新人被擁擠的記者包圍，記者問他下一步要做什麼，他回答說：「我們將成為偉大的歌劇巨星。」蘇珊在旁唱和：「查理說，如果我做不成明星，他會為我蓋歌劇院。」肯恩神勇地接腔：「那應該不至於吧。」鏡頭接著切到報紙的頭條：「肯恩蓋歌劇院。」

劇本中亦有純粹詩意的片段。比如當勃恩斯坦臆測「玫瑰蓓蕾」可能是失去很久的愛時，湯普森嗤之後鼻，勃恩斯坦的接話令人吃驚：「就拿我來說吧，有一天，1896年，我坐渡輪去紐澤西。當我們出發時，另有一艘渡輪開進來，有個女孩從那渡輪上正要下來，她一身白衣，帶著一把白色洋傘。我只看了她一秒鐘，她並沒看到我，但我整個月都在想那女孩。」威爾

斯很喜歡這段話 —— 而且希望是他寫的。

　　就主題而言，本片太過複雜，我們僅能略為列舉。《大國民》有如威爾斯其他電影，可以命名為「權力的傲慢」。他喜歡與古典悲劇和史詩相關的主題：公眾人物因驕傲自大而招致敗亡。權力和財富令人墮落，而墮落吞了他們自己；純真的人可以存活，不過總是遍體鱗傷。「我扮演的角色多半是浮士德的不同翻版。」威爾斯如是說。那全是些出賣靈魂而迷失的角色。

　　他對邪惡的看法世故複雜而絕不囿於傳統。他是那個年代少數探討人性黑暗處，而不訴諸簡單的心理學或道德老套者。雖然他的世界多是宿命毀滅的，都拍出了曖昧、矛盾和瞬息之美。威爾斯自認是衛道者，但他的電影從不故作正經或神聖不可侵犯狀。他以對喪失純真的哀嘆來代替簡單的詛咒。「幾乎所有世上的嚴肅故事都是失敗和死亡，」他這麼說：「但其實更是失

12-22　《大國民》

圖為演員威廉・奧倫（William Alland）和保羅・史都華（Paul Stewart）

　　電影結束時，記者湯普森（奧倫飾）承認搜索失敗，他找不出「玫瑰蓓蕾」的意義，他稱搜索工作為「拼圖遊戲」，此時攝影機往後拉升，看到一箱箱的藝術品、紀念品和個人物品 —— 是一個人一生的零散器物。他繼續說道：「我不信一個人一生可以用一個字來形容！」湯普森說，「不，我想玫瑰蓓蕾只是大拼圖的一小片，遺失的一小片。」（雷電華提供）

樂園而非失敗。對我而言，西方文化的中心主題即是失樂園。」

　　當故事並非依照時序平舖直敘時，可以說是有得有失。失去的是傳統故事的懸疑性，即主角要什麼？他怎麼得到？在《大國民》中，主角一開始已死，多重敘事的技巧強迫觀眾吞下每個角色的偏見和主觀，《大國民》也是他們的電影。

　　電影中有五個不同的人說故事，每個人的故事也不盡相同。即使所述說的事件重疊，我們也是從不同觀點看待。比方李蘭談及蘇珊的歌劇首演時，因為對她鄙視而加油添醋，表演主要是從李蘭的觀眾席之所見。當蘇珊再敘述這一段時，攝影機放在台上，整場戲的調子也由滑稽諧趣變成了痛苦悲慘之事。

　　威爾斯的敘事策略有如三菱鏡：新聞片和五段由個人角色談同一個人的採訪。新聞片帶我們很快瀏覽一遍肯恩面對公眾生活的重點。柴契爾的版本顯示他對有權勢的道德優越感，抱持著絕對信仰；勃恩斯坦的版本突出了他年輕時對肯恩的忠誠和感激；李蘭的觀點比較嚴苛，他評斷肯恩時是觀其行而不依其言；蘇珊是所有敘述者受害最深的，不過她也是最多情、最敏感的；管家雷蒙則裝成知道很多的樣子，他寥寥數語的回憶僅能終結湯普森的追索。

　　電影中起碼有幾十種象徵母題，有些純為技術性的，比如份量極重的**低角度攝影**（見圖12-21），也有更多與內容有關的，比如攝影機必須透過重重藩籬才見到肯恩。此外，諸如停滯、腐敗、老年、死亡這類母題也一再出現。最重要的母題則非「玫瑰蓓蕾」和「分裂」莫屬。

　　玫瑰蓓蕾最後顯示是他童年最愛的東西，學者專家為此爭論了幾十年。威爾斯自己形容它是「佛洛依德廉價讀本」——指的是童真的簡易象徵。佛洛依德理論在美國1940年代大受歡迎，尤其小孩成長時的重點將決定其一生性格這個說法。

　　但廣義而言，玫瑰蓓蕾尚可做為失落的象徵。試想：肯恩小時候便失去了父母，由銀行信託金養大。成為報人後他失去了年輕時候的理想，競選州長又失敗，失去了第一任妻子和兒子，努力培養蘇珊為歌劇明星也失敗並失去了蘇珊。玫瑰蓓蕾由是不只是一個東西，也不只是伊甸園式純真的象徵，當其謎底揭曉時，宛如給予觀眾情感的重擊。

　　分裂這個母題則否定了企圖以隻字片語來解釋一個人複雜性格的簡單思維。綜觀全片，我們一再看到多元、重複、分裂的意象，比如拼圖遊戲，擁擠的木箱、盒子和藝品。電影的結構也是破碎零亂的，每個敘述者提供的只

是大拼圖的一小塊。電影結尾，在雷蒙的倒敘中，當垂垂老矣的肯恩發現玻璃球時，口中喃喃地唸著「玫瑰蓓蕾」，然後他恍惚地握著玻璃球穿過走廊，經過重重鏡子，我們看到他的影像無限衍生，全都是肯恩。

意識型態

威爾斯一生都是自由派份子，堅定地相信溫和左派的價值觀。1930年代的紐約劇場界本來就十分熱中政治並傾向**左翼**。威爾斯和當時許多知識份子一樣，都是羅斯福總統的支持者，他們都擁護羅斯福提出的「新政」（New Deal）口號。事實上，羅斯福的許多廣播文告均出自其手。

由是，《大國民》被視為意識型態上偏自由派並不奇怪。不過，就電影的特質而言，它仍是在隱喻的範圍。它拒絕提供清晰確切的說法來匡定其價值觀，角色都太複雜甚至矛盾，電影也充斥著人生混雜的矛盾。

主角年輕辦報時，是個自由派鬥士，李蘭正是他的戰鬥袍澤、他的良心（見圖12-23）。但他愈老愈往右傾，最後成了蠻橫的專制份子。肯恩相信環境大於遺傳，在一場戲中，他曾說如果他沒成為有錢人，他也許會成為偉人。

他的道德觀是相對的。他不愛愛蜜莉之後，和蘇珊另生婚外情，對他而言，婚姻不過是一紙文件，和情感無關。全片都沒看到他的宗教信仰，他是

12-23 大國民
圖為約瑟夫・考登

李蘭（考登飾）代表全片的道德良知，也是肯恩理想的自我。這類角色很難扮演，因為很容易降格為感傷的老套。考登拒絕把李蘭詮釋得太討喜而使其免於窠臼。雖然李蘭夠敏感夠聰明，但他也有點傲慢，用他自己的話說是：「像新英格蘭地區那些學校的老師一般。」他和伯恩斯坦在年輕和致力社會改革時，都熱愛也忠於肯恩，一旦發現肯恩自大的摧毀力量，他便幻滅而抽手了。（雷電華提供）

12-24 大國民

圖為約瑟夫‧考登和艾佛瑞‧史隆

　　肯恩貪婪的購物癖反映在他瘋狂收購歐洲藝術品。倒不是他酷愛藝術——事實上，他幾乎不曾提起——而是因為藝品的價值象徵地位。購買癖是癖好而非熱情興趣，後來，大家也懶得去拆箱子，買來的東西，逕自全束諸高閣。（雷電華提供）

徹頭徹尾的非宗教論者。

　　肯恩年輕的時候，對傳統、過去和權威形象嗤之以鼻。中年以後，他一心為未來鋪路——辦報紙、追愛蜜莉、擴張自己的王國、競選州長、指導蘇珊的事業。老年以後，他退隱與外界斷絕往來，在仙納杜養養猴子罷了。

　　同樣的，他年輕時候強調「公有」觀念。他的報紙是集體的努力，由他主導，兩個忠誠的戰士勃恩斯坦和李蘭扶持。當他漸老時，就不再詢問同仁意見，只是下命令，不接受不同看法。做為年輕的編輯，他認同普通勞工大眾，誓為他們的代言人。老一點的時候，他努力與世界領袖，有影響力的人為伍，周邊一堆唯命是從的奴才。

　　《大國民》也傾向女性主義。三個女性全是受害者。肯恩的母親困在無愛的婚姻中，覺得必得犧牲養兒子的權利，送他遠離他粗暴的父親。

　　愛蜜莉‧諾頓是教養好、有點傳統的婦女，她一切依教養而來，顯然很把為人妻、為人母的責任當一回事。她是端正禮儀的樣本，肯恩背叛了她的信仰和愛情，雖不是她的錯，但他卻對她厭煩了。

　　蘇珊‧亞歷山大是三人中最值得同情、也最被病態利用者。為了愛，她承受巨大痛苦和精神焦慮。她對金錢和地位不感興趣，這些只讓她的生活複

雜。她也是少數能夠原諒別人的角色，聽完她尊嚴喪盡和寂寞悲慘的故事，記者說：「還是一樣，我有點替肯恩先生難過。」她閃著淚光回答：「你不認為我也是嗎？」

評論

《大國民》是形式主義的傑作。的確，電影中也有寫實主義的元素──如

12-25　《大國民》的宣傳海報

　　不管過去現在，片廠宣傳都強調電影的商業吸引力，也一直不改拿性與暴力引誘大眾。《大國民》的宣傳策略就是經典的，一方面強調威爾斯做為明星的票房吸引力，另一方面也強調此片的爭議性。海報將戀愛角度大肆吹噓，為了要搶女性觀眾。「我恨他！」蘇珊莉罵著，「我愛他。」愛蜜莉反駁（當然，兩句話在電影中都沒有）。有趣的是，海報具體而微地把電影的多重視角表現出來了。（雷電華提供）

新聞報導那場戲，還有深焦攝影都被寫實主義的理論大師巴贊大大揄揚。不過，電影中幾段華麗的片段才是叫人難忘之處。威爾斯是電影詩人，他風格上的迷人在於那些華美的畫面、炫目時推移鏡頭、內容豐富的聲音、萬花筒般的剪接、破碎的敘事以及繁複的象徵母題。全片技術的大膽令人耳目一新。

這完全是一部大師「作者」（auteur）之經典。他包辦製片、編劇、選角、選工作人員、主演和導演一切工作。電影也探討他一貫複雜的威爾斯式主題，也宛如簽名般有其華麗炫技的風格。他一向不吝於讚揚其工作夥伴，尤其演員和攝影師，但毫無疑問，他在拍片期間掌控了一切。

電影的票房和評論的過程本身也夠寫本小說了。水星劇團解散不久，雷電華公司就給了當時二十四歲的威爾斯一個前所未有的合約條件，他每片可以拿十五萬美元酬勞，外加百分之二十五的營收紅利。他可自製、自導、自

12-26　安伯森大族（美國，1942）

多羅瑞絲·卡絲泰蘿（Dolores Costello）、安妮絲·摩爾海德、約瑟夫·考登和雷·考林斯演出；威爾斯導演

　　如同威爾斯其他作品，這部他個人最愛的影片也是處理失樂園的主題，只不過其調性比起《大國民》，較為溫暖懷舊，影像也溫柔抒情得多。威爾斯自己未擔綱演出，但負責做旁白講述這個故事。結尾時，鏡頭出現一個搖晃的桿式麥克風，他的聲音揚起：「我是本片編導，我名叫奧森·威爾斯。」（雷電華提供）

編、自演，有完全藝術掌控權，除了片廠開明派的老闆喬治・謝佛（George Schaefer），誰也不能管他。

雷電華彼時財務不佳，自從1928年由投資人約瑟夫・甘迺迪（Joseph. P. Kennedy，美國總統甘迺迪之父）和大衛・薩諾夫（David Sarnoff，當時RCA電台及後來NBC電視總裁）創立以來經常如此。薩諾夫希望片廠成為NBC的電影機構，但甘迺迪賺了五百萬元後很快就退出，所以雷電華是風風光光開始，但很快便在風雨飄搖中，因為其管理階層變動不斷，經營風格無法定型。而且它不像其他片廠，它沒有特定的片型和風格。

薩諾夫和他的新合夥人尼爾森・洛克斐勒（Nelson Rockfeller）希望雷電華拍出成熟進步的電影，但他們發現藝術價值和票房成功並不容易相容，薩諾夫和洛克斐勒對謝佛提議請威爾斯拍片的想法表示認同，他們一致認為想拍出能賺錢又有品質的電影，唯有這位剛從百老匯嶄露頭角，在廣播界博得大名的年少天才。

威爾斯1939年初抵好萊塢，馬上招致怨懟。大部分導演在二十五歲前能執導**A級製作大片**已經暗自稱幸，可是這個圈外小子不僅可以拍片，而且第一回就擁有全部自主權。當他參觀了雷電華所有的拍片設備後開玩笑說：「這是小孩可以有的最大的電動火車玩具。」電影界的人都認為他過分強調藝術，自大又傲慢，他也火上加油地回應批評：「好萊塢是個金光閃閃的郊區，對打高爾夫、種花蒔草的平庸人物和搔首弄姿的小明星再理想不過！」他這種無可救藥的嘲諷和年輕時的尖刻語言，後來付出了很大的代價。

電影從一開拍即爭議不斷。他是個公關高手，讓電影王國對他臆測不已，全片在「絕對保密」下拍攝，有關主角是誰也謠言四起。當赫斯特報團的八卦專欄作家魯艾拉・帕森斯（Louella Parsons）聽說此片是揭她老闆的隱私時，她便在赫斯特的首肯和合作下，發動了對影片的圍剿。

電影即將完成之時，赫斯特的圍剿已日見猖獗。他們威脅影片不得上映，應予毀損，否則將導致一連串八卦醜聞揭私。其傀儡即米高梅的路易・梅爾（Louis B. Meyer），他當時在好萊塢稱霸，願補償電影一切拍攝成本和些許利潤，條件是摧毀底片。赫斯特也向其他片廠施壓，拒絕該片在旗下所屬戲院放映。他的報團抹黑威爾斯為共產黨，並暗示他曾逃避兵役（他曾因健康原因被軍方拒收服役）。雷電華一時猶豫不決，自亂腳步。威爾斯也放話，如果不公映本片即將提起訴訟。最後，片廠決定放手一搏。

電影的影評以惡評居多。唯有少數佳評如《紐約時報》的克羅瑟（Bosley

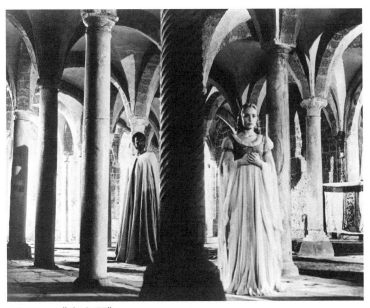

12-27　《奧賽羅》（Othello，摩洛哥，1951）

奧森·威爾斯和蘇珊·克蘿堤亞（Suzanne Cloutier）主演；威爾斯導演

　　1948年，威爾斯在票房重挫心灰意冷之際，轉戰歐洲和非洲，往獨立製片導演方向走。他的第一個嘗試即改編莎士比亞名劇的此片。全片拍了三年，簡直是惡夢一場，他也一再中斷攝製再募新資。拍片中途許多演員陸續離職，前後共有三位黛絲德蒙娜（Desdemona），四位伊亞哥（Iago）。幾場戲也一再重拍，但電影終於殺青。在歐陸，它勇奪坎城金棕櫚，佳評如潮。但英美影評人卻對粗糙的錄音大肆抨擊。這種情況在他以後拍的非美國片中成為一定的模式。（聯美提供）

Crowther）稱其為「如果不是唯一，也是史上最偉大的電影之一。」

　　它贏得1941年紐約影評人最佳影片大獎，在美國電影大豐收的一年中，於眾多佳作中脫穎而出。它得了九項奧斯卡提名，但在頒獎典禮上，每次他的名字一經提及，觀眾便報以噓聲。最後電影只得了最佳編劇一個獎，寶琳·凱爾甚至指稱這全是好萊塢支持曼基維茨打擊威爾斯所為，這個驕傲自負的人終於失去了最佳影片、導演和表演等各個大獎。

　　怪的是，本片極不賣座，也為威爾斯的好萊塢生涯畫下休止符。他的下部傑作《安伯森大族》（1942）在試映會上不受歡迎，雷電華立即將一百三十一分鐘的片長剪成八十八分鐘，並且加了一個快樂結局。當然此片的票房也不佳，不久雷電華管理階層人事大地震，威爾斯和謝佛都出局了。

威爾斯一向為影評人的最愛,尤其在法國。早在1950年代,他的劇本節錄本就被刊登在評論雜誌如《影與聲》(*Image et Son*)和《今日電影》(*Cinéme d'Aujourd'hui*)上。對《電影筆記》的影評人而言,威爾斯是精神偶像、法國**新浪潮**的開路先鋒。高達說:「我們每個人、每件事都受他影響,楚浮更聲稱該片激勵許多法國電影工作者投入電影,更在《日光夜景》中向他致敬(該片原名根本是《美國夜景》〔*La Nuit Américaine*〕)。

威爾斯的「聲譽一直爬升,1985年去世那年有三本寫他的書出版。每十年英國《視與聲》(*Sight and Sound*)電影雜誌會做全球影評人票選十大佳片活動,一直拿到影史上最佳導演最高票的,正是奧森・威爾斯。

延伸閱讀

Bazin, André, *Orson Welles: A Critical View* (New York: Harper & Row, 1978),法國最偉大的影評人所撰寫之研究。

Callow, Simon, *Orson Welles; The Road to Xanadu* (New York: Penguin,1996),由出色英國演員所撰,談威爾斯在《世界大戰》前的生涯,為兩冊中的第一冊。

Garringer, Robert L., *The Making of Citizen Kane* (Berkeley: University of California Press, 1985),內容詳盡。

Gottesman, Ronald, ed., *Focus on Orson Welles* (Englewood Cliffs, N.J: Prentice-Hall, 1976),影評選集,包括作品年表及書目。另參見 Gottesman's *Focus on Citizen Kane* (Englewood Cliffs, N.J Prentice-Hall, 1971),是兩本出色的文選。

Higham, Charles, *The Films of Orson Welles* (Berkeley: University of California Press, 1970),評論研究及其心路歷程,圖片豐富,另參見 Higham's *Orson Welles: The Rise and Fall of an American Genius* (New York: St. Martin's Press,1985)

Kael, Pauline, *The Citizen Kane Book* (Boston: Little, Brown, 1971)《大國民》的閱讀版劇本,由寶琳・凱爾作序。

Leaming, Barbara, *Orson Welles: A Biography* (New York: Viking, 1985),威爾斯的長期訪談錄,作者有點過度崇拜。

McBride, Joseph, *Orson Welles* (New York: Viking, 1972),敏銳的評論研究,涵蓋影視、廣播和舞台等。

Naremore, James, The Magic World of Orson Welles (New York: Oxford University Press, 1978)，評論研究。

Thompson, David, *Rosebud* (New York: Knopf, 1996)，優秀的傳記，附有六十九張照片。

專有名詞解釋

C：主要批評用詞
T：主要技術用詞
I：主要工業用詞
G：一般用詞

actor star／明星演員

請見star。

aerial shot／空中遙攝（T）

是升降鏡頭的變形，只有外景才用到，多由直昇機上拍下來。

aesthetic distance／美學距離（C）

觀眾分辨藝術現實與外在現實的能力 —— 即他們體悟劇情片中的事件是
假的。

A-film／A級電影（I）

指美國片廠時代主要生產的片子，通常有大卡司和高預算。

aleatory techniques／即興技巧（C）

拍片時靠偶發、機遇的技巧，影像未事先規劃，而是當場由攝影者即興
拍下，多半於拍紀錄片時運用。

allegory／寓言（C）

將人物與情境以抽象方式呈現出明顯的意念，如「死亡」、「宗教」、
「社會」等等。

allusion／引述，引用（C）

藝術上著名的事件、人物或作品的參照。

angle／角度（G）

攝影機與被攝物之間角度的關係。高角度是由高處拍攝，低角度則由低處拍攝。

animation／動畫（G）

以逐格方式拍攝的電影技巧，使無生命的物體能活動。每一格的差距都很小，這些畫面如以每秒24格的標準速度放映，就會產生活動的影像，看起來就像是會「動」的畫。

anticipatory camera, anticipatory setup／預期式、期待式的鏡位（C）

攝影機的位置事先就預期動作的運動形式。這種鏡位通常都暗示宿命。

archetype／原型（C）

不斷重複運用的原始模型或類型。它可以是故事形式、共同經驗或人物性格類型。神話、民間故事、類型及文化英雄都是原型，諸如生命和自然的基本循環都現象。

art director／藝術指導（G）

設計並監督整部電影場景的一切視覺元素，有時還包括內景裝置及所有視覺風格。

aspect ratio／畫面比例（T）

銀幕長寬的比例。

auteur theory／作者論（C）

1950年代法國《電影筆記》一幫人提倡的電影理論，強調導演是電影藝術的主要創作者，在片子的素材上突顯個人的視野、風格及主題。

available lighting／自然打光法，自然光（G）

只用場景中原有的燈光（不論是自然日光或人工照明）。自然打光法多用在室內戲，並配合使用感光速度快的底片。

avant-garde／前衛（C）

來自法文，意指最前方。指少數／弱勢藝術家的作品常有非傳統的大膽作風，具爭論性的個人創意主導作品風格。

B

backlighting／背後打光，背光（G）

燈光從背後打來，投射在前方的物體上，造成半明半暗的黑色剪影。

back lot／片廠布景（I）

片廠時代建在戶外的布景，如世紀初的小城、邊境小鎮、歐洲農村等等。

B-film／B級電影（G）

在美國大片廠時代，二流製作的低成本電影。B級電影通常都沒有大明星，但類型是大眾喜歡的，如驚悚片、西部片、恐怖片等。大片廠常以這些片子來試驗新手。

bird's-eye view／鳥瞰觀點，鳥瞰鏡頭（G）

從事物的正上方拍下來的鏡頭。

blimp／隔音罩（T）

為防止攝影機馬達的噪音干擾錄音的套子，套在攝影機上。

blocking／表演動作（T）

演員在表演區內的動作。

boom, mike boom／麥克風桿（T）

橫在拍戲現場上方的長桿，上接麥克風，使同步錄音時，演員也能活動自如。

buddy film／兄弟電影，哥兒們電影（G）

以男性為主的動作片類型，在1970年代尤其盛行，關於兩個或兩個以上的男人的冒險，通常女性角色均不突出。

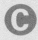

camp, campy／坎普（C）

一種以卡通式調侃為特色的藝術表現方式，它尤其諷刺異性戀世界及傳統道德。這類電影通常非常誇張，並具劇場特性，風格粗俗，且相當具顛覆性。（譯註：一言以蔽之，套用文化觀察家蘇珊・宋妲的話，坎普指的是大眾文化通俗化的趨勢，它不矯情，不虛飾，代表某種大膽且機智的享樂主義傾向，是一種以嘲諷的機智去洞視高格調、假道學的荒謬虛無。）

cels,或cells／賽璐珞片（T）

動畫家所使用的透明塑膠片，加在圖片上，可使圖片縱深加大，更有立體感。

cinematographer,或director of photographer或D.P./攝影指導（G）

是藝術家或技匠，端視其燈光的安排及攝影品質。

cinéma vérité或direct cinema／真實電影或直接電影（C）

使用機動方式的紀錄片拍法，不干涉現實中正在發生的事件。這種拍法的規模很小，通常用手提攝影機及可攜帶的錄音裝置。

classical cinema, classical paradigm／古典電影（C）

並不是很嚴格的區分影片風格的方法，意指約從1910年代中期到1960年代末的美國主流劇情片。古典電影在故事、明星、製作上都很強，剪接則強調古典剪接。視覺風格很少擾亂角色的動作。其敘事結構簡潔，並逐漸推向高潮，結尾則多為封閉形式。

classical cutting／古典剪接（C）

由葛里菲斯發展而來的剪接風格，整場戲的剪接是靠戲劇及情緒的強調，而非身體動作。鏡頭之組成呈現事件在心理及邏輯上的分析。

closed forms／封閉形式（C）

一種傾向於自覺及和諧構圖的視覺風格。景框內是一個自足的世界，封閉住所有視覺元素。通常是美學上的考量。

close-up, close shot／特寫（G）

鏡頭的內容是人或物的細部。一個人的特寫通常只包括他的臉。

continuity／連戲（T）

兩個鏡頭剪接上合乎邏輯的規則。連戲剪接是指鏡頭間流暢銜接，時空謹慎地壓縮。而古典剪接則較複雜，鏡頭依心理因素剪接。主題蒙太奇是由鏡頭間象徵性的關聯連接起來，而不考慮時空因素。

convention／慣例，習慣（C）

觀眾和創作者都同意的處理手法。在電影中，剪接（或指鏡頭的並置）是以觀眾理解的真實生活的邏輯性來組成。

coverage, covering shot, cover shots／補足鏡頭，補充鏡頭（T）

用來彌補拍攝時未拍好的地方，通常遠景鏡頭可保持一場戲的連續性。

crane shot／升降鏡頭（T）

從一個升降裝置上拍得的鏡頭，用一條機械臂將攝影機及操作員帶上去，可向任何方向移動。

creative producer／創意製作，創意總監（I）

操控全片製作的製片人，其構想主導整部片子。在美國片廠時代，最著

名的創意製片有大衛・賽茲尼克及華特・迪士尼。

cross-cutting／交叉剪接（G）

從兩場戲中（通常是不同的地點）選鏡頭剪接在一起，暗示他們是同時發生的。

cutting to continuity／連戲剪接（T）

使動作流暢但不需顯示整個動作的剪接法，必須謹慎地壓縮一個連續的動作。

day-for-night shooting／日光夜景（T）

在白天拍片時加上特殊濾鏡，使拍出來的影像看起來像是夜晚。

deep-focus shot／深焦鏡頭（T）

一種攝影技巧，使所有距離內的物體都清晰可見，其範圍從特寫到無限大。

dialectical,dialectics／辯證（C）

一種分析方法，來自黑格爾及馬克思的理論，將相對的東西（正／反）並置，以達到「合」的意念。

dissolve, lap dissolve／溶（T）

一個鏡頭慢慢淡出，再逐漸淡入下一個鏡頭，通常都是在中間部分重疊。

distributor／發行人（I）

在電影工業中做代理影片的人，負責安排電影上片等事宜。

dolly shot, tracking shot, trucking shot／推軌鏡頭（T）

將攝影機架在移動的物體上拍攝，早先是架設軌道，使攝影機運動能較流暢。

dominant contrast, dominant／最顯著的部分，主控、支配元素（C）

影像中觀眾先注意到的部分，通常是因有較大的對比。

double exposure／雙重曝光（T）

兩個不相關的畫面重疊在一起，見multiple exposure。

dubbing／配音（T）

影片拍完後再配上聲音。配音可以是同步的，也可以是非同步的。外語

片在美國發行通常配上英語。

E

editing／剪接（G）

一個鏡頭和另一個鏡頭接在一起。兩個鏡頭的時空和內容可以完全不同。在歐洲，剪接又稱蒙太奇。

epic／史詩片（C）

一種主題偉大的電影類型，通常包括英雄事跡。主角是個文化（國家、宗教或地域上理想的化身。史詩片的調子都非常莊嚴。在美國，西部片是最受歡迎的史詩類型。

establishing shot／建立鏡頭（T）

通常以一個大遠景或遠景來開場，讓觀眾能對接下去較近的鏡頭有個背景的了解。

expressionism／表現主義（C）

強調極端扭曲的電影風格，犧牲客觀，強調藝術上自我表達之抒情風格。

extreme close-up／大特寫（G）

展現人或物非常微小細節的鏡頭。一個人的大特寫通常只包括他的眼或嘴。

extreme long shot／大遠景（G）

從外景很遠的距離拍攝全景的鏡頭，通常是0.25里遠。

eye-level shot／水平鏡頭（T）

攝影機離地約五、六呎高，約為一個人眼睛的高度。

F

fade／淡（T）

淡出是影像從全亮逐漸變成全黑。淡入則相反。

faithful adaptation／忠實改編（C）

從文學作品改編的電影，能捉住原著的精髓，通常以特殊的文學技巧來對等電影技法。

fast motion／快動作（T）

　　以慢於每秒24格的速度拍攝，放映時則以每秒24格放映，造成急促滑稽之感，好像失去控制。

fast stock, fast film／感光快的底片（T）

　　電影底片對光非常敏感，但畫面顆粒較大。通常用在以「自然打光法」拍攝的紀錄片上。

fill light／補充光（T）

　　用以補助主光的第二光源，可以柔化主光的刺眼，讓模糊的細部更清晰。

film noir／黑色電影（C）

　　原為法文。為二次大戰後興起的一種美國都市電影類型，強調一個宿命而無望的世界，在那個孤寂與死亡的街道上無路可走。「黑色」指其風格是低調或暗調、高反差、結構複雜，有強烈的恐懼及偏執狂的氣氛。

filters／濾鏡（T）

　　裝在鏡頭前的玻璃片或塑膠片，使光線扭曲而影響影像。

final cut, release print／定剪（I）

　　即將公映的電影版本。

first cut, rough cut／粗剪（I）

　　最初剪接好的版本，通常是由導演剪接的。

first-person point of view／第一人稱觀點（T）

　　見point-of-view shot。

flashback／倒敘（G）

　　剪接技巧。以一個或一連串過去時空的鏡頭打斷現在進行的事。

flash-forward／前敘（G）

　　剪接技巧。以一個或一連串未來的鏡頭打斷現在進行的事。

focus／焦點（T）

　　電影影像銳利的程度。「失焦指影像模糊，輪廓不清。

footage／影片，毛片（T）

　　曝光過的電影底片。

foregrounding／前景化，凸顯化（C）

　　評論者將某種觀念從藝術作品的文本中提出來，以深入分析其特性。

formalist, formalism／形式主義（C）

美學形式重於主題內容的電影風格。時空經常被扭曲，強調人或物抽象、具象徵性的特質。形式主義者通常是抒情的，自覺地突顯個人風格，求取觀眾的注意。

frame／景框（T）

分格銀幕邊緣和戲院牆上黑暗部分的線。影片上的單格畫面。

freeze frame, freeze shot／凝鏡（T）

一個單獨的畫面翻印多次而組成一個鏡頭，放映時產生靜照的效果。

f-stop／光圈係數（T）

測量攝影機鏡頭開合的大小，以控制光量。

full shot／全景（T）

遠景的一種，包括一個人的全身，頭幾乎觸到景框上緣，腳則在景框下緣上。

F/X／特效（T）

電影業界對「特殊效果」的俗稱。

gauge／底片規格（T）

底片的寬度，以釐米計算，底片越寬，畫面品質越好。標準規格是35釐米。

genre／類型（C）

公認的電影形式，由預先設定的慣例來界定。某些美國類型片有西部片、驚悚片、科幻片等。是一種既成的敘事模式。

high-angle shot／高角度鏡頭（T）

從被攝物的上方拍攝的鏡頭。

high contrast／高反差（T）

一種燈光風格，強調光影變化強烈的光線及戲劇性的條紋。通常用於驚悚片及通俗劇。

high key／高調，明調（T）

一種燈光風格，強調明亮，少有陰影。多用於喜劇片、歌舞片及高度娛
樂性的片子。

homage／致敬（C）

直接或間接在電影中參考別的影片、導演或電影風格。以表示尊敬及熱
愛。

iconography／圖徵，圖象學（C）

採用大眾熟知的文化象徵的一種藝術手法。電影中，它可以是明星的模
擬、人格或類型（如西部片中的槍戰），運用原型人物或情境，或指燈
光、場景、服裝、道具等。

independent producer／獨立製片（G）

不屬於大片廠或大公司的製片人。許多明星和導演都由獨立製片安排工
作。

intercut（T）

見cross-cutting。

intrinsic interest／內在趣味，本質的趣味（C）

電影中不突兀卻因其中的戲劇張力，而挑起我們立即的注意與情感。

iris／活動遮蓋法（T）

遮住部分銀幕的裝置，虹膜通常是圓形或橢圓形並可闊大或縮小。

jump-cut／跳接（T）

鏡頭間急促的斷接，使連續的時空產生扭曲。

key light／主光（T）

一個鏡頭內主要光線的來源。

kinetic／運動感覺（C）

關於運動與動作的視覺處理。

leftist, left-wing／左派，左翼（C）

通常用來形容接受馬克思經濟、社會、哲學理念之人。

lengthy take, long take／長鏡頭，長拍（C）

長時間的單一鏡頭。

lens／鏡片（T）

玻璃、塑膠或其他透明體製成的薄片，使光線能透過它們在攝影機上形成影像。

linear／線條取向（C）

強調線條的視覺風格，其色彩和質地皆是次要。此種風格常用深焦鏡頭來捕捉輪廓分明的風格，傾向客觀、實事求是和非浪漫。

literal adaptation／無修飾改編（C）

改編自舞台劇的電影，其對白及動作都原封不動地搬過去。

long shot／遠景（G）

大約是從劇場觀眾席上望向舞台的距離。

loose adapation／鬆散改編（C）

改編自別的媒體的電影，兩者之間只有表面相似。

loose framing／鬆的取鏡（C）

通常是較遠的鏡頭。景框內的場面調度空間較大，人物有較大的活動空間。

low-angle shot／低角度鏡頭，仰角鏡頭（T）

從被攝物的下方往上拍的鏡頭。

low key／低調，暗調（T）

一種燈光風格，強調擴散的陰影及光的氣氛。通常用在推理劇及驚悚片。

lyrical／抒情的（C）

情感豐沛及主觀的風格，強調感性的美，流瀉出強烈的情感。

majors╱大片廠（I）

指某個時期的製片廠。在好萊塢片廠的黃金時代——約為1930到1940
年代——大片廠有米高梅、華納兄弟、雷電華、派拉蒙及二十世紀福斯
公司。

Marxist╱馬克思主義者（C）

贊同馬克思經濟、社會、政治及哲學理論的人。任何藝術作品都可反映
這些價值。

masking╱遮蓋法（T）

一種遮住部分畫面的技巧，用以改變銀幕的畫面比例。

master shot╱主鏡頭（T）

一個連貫的鏡頭，其範圍通常是遠景或全景，包括整個場景。然後再拍
較近的鏡頭，將這些不同的鏡頭組合起來成一段落。

matte shot╱合成鏡頭（T）

將兩個不同的鏡頭印在同一底片上；通常是用在特效上，例如將人和大
恐龍合在一起。

medium shot╱中景鏡頭（G）

與特寫相對的鏡頭，通常是一個人膝或腰以上的鏡頭。

metaphor╱隱喻（C）

將兩種不同元素、意義的事物相互比較，傳遞出特殊喻意。

Method acting╱方法表演（C）

從俄國舞台劇導演史坦尼斯拉夫斯衍生出來的表演風格，自1950年代
以來即成為美國主流表演風格。方法表演的演員強調他們對角色了解的
程度，以密集彩排來探索一個角色的內在，加強角色情緒的可信度，活
在角色內在，而不是只模倣角色的外在行為。

metteur en scène╱場面調度者（C）

處理場面調度的人，通常是指導演。

mickeymousing╱米老鼠配樂（T）

一種配樂的方式，完全與動作配合，通常用在卡通片上。

miniatures model或miniature shots／縮小模型，縮圖（T）

用小尺寸的模型拍成真實大小的影像。如海中沉船、大恐龍、飛機失事等。

minimalism／微限主義（C）

樸素而節制的拍片風格，電影元素被減至最低的程度。

mise en scène／場面調度（C）

在一特定空間中，視覺重量及運動的安排。其空間通常限定於舞台上的範圍。在電影中，則以景框來限制影像。電影的場面調度包含地位的安排及拍攝的方法。

mix／混音（T）

將不同的音軌合成一條主音軌。

montage／蒙太奇（T）

以快速剪接的影像轉換場景，通常用來暗示時間的流逝及過去的事件，多用溶及多重曝光來表現。在歐洲，蒙太奇指剪接藝術。

motif／母題（C）

任何技巧、物體或主題意念不斷地在影片中重複。

multiple exposure／多重曝光（T）

以光學印片製造的特殊效果，讓許多影像同時疊印在一起。

negative image／負片影像（T）

光和影相反的影像，黑色部分變成白色，白色部分變成黑色。

neorealism／新寫實主義（C）

於1945到1955年發生於義大利的電影運動。其技巧有強烈的寫實主義風格，強調紀錄片式的電影美學，結構鬆散，平實的事件和人物、自然光源、真實場景及非職業演員，專注於貧窮及社會問題，並著重人道主義及民主精神。也用來形容其他在技術及風格上傾向義大利新寫實主義的電影。

New Wave, nouvelle vague／新浪潮（C）

1950年代末興起的一批法國新導演。其中最著名的有楚浮、高達及亞倫·雷奈。

nonsynchronous sound／非同步聲音（T）

聲音及影像不是同時被記錄下來的，或聲音和其聲源分離。電影中的音樂通常都是非同步的，主要是提供背景氣氛。

oblique angle, tilt shot／傾斜角度，上下搖攝（T）

以上下搖動的攝影機拍攝的鏡頭。放映出來的影像，其被攝物像是在對角線上移動。

oeuvre／作品（C）

原為法文，指完成後的藝術作品。

omniscient point of view／全知觀點（C）

一個知道全部事情的敘述者提供觀眾所需要的資料。

open forms／開放形式（C）

最早由寫實主義導演使用，強調非正式的構圖及不經意的設計。景框可做為遮蓋物，如一扇從動作中截取某部分的窗子。

optical printer／光學印片機（T）

在電影中產生特殊效果的精巧機器。例如：淡、溶、多重曝光等技巧。

outtakes／廢棄的鏡頭，無用的鏡頭（I）

定剪時沒有用到的鏡頭。

overexposure／曝光過度（T）

太多光線進入攝影機鏡頭內，使影像白掉。通常用於幻想及夢魘的戲。

pan, panning shot／搖鏡（T）

攝影機角架不動，但攝影機由左至右，或由右至左做水平運動。

parallel editing／平行剪接

見cross-cutting。

persona／人格（C）

由拉丁文「面具」而來，指演員的公共形象，是基於他們過去扮演的角色，通常是由他們真實個性而來。

personality star／性格明星

見star。

pixillation, stop-motion photography／真人單格動畫技（T）

一種動畫技巧，將真人逐格拍攝。然後以每秒24格速度放映，人物的動作會像卡通人物一般。

point-of-view shot, pov shot, first-person camera, subjective camera／主觀鏡頭，觀點鏡頭（T）

從影片中對角色有利的觀點所拍的鏡頭，展現角色所看到的東西。

process shot, rear projection／背景放映（T）

將背景放映在演員背後的透明銀幕上，使演員出現在那個場景中。

producer／製片人（G）

是個曖昧的名詞，指個人或公司能控制一部電影的經費及拍攝方式。製片人可以只關心財務狀況，也可更深入的參予（如劇本、明星及導演，他也可以是個解決問題的人，擺平拍片所遇到的任何困難。

producer-director／製片兼導演（I）

獨力出資拍片的導演，如此創作的自由度最大。

production values／製作品質（I）

影片吸引票房的物質因素，如場景、服裝、道具等。

prop／道具（T）

電影中任何可移動的東西，如桌子、槍、書等。

property／資產（I）

影片任何可製造利潤的東西，如劇本、小說等。

proxemic patterns／距離關係（C）

在場面調度中角色之間的距離關係，以及攝影機距離被攝物的距離。

pull-back dolly／後拉鏡頭，往後拉的推軌（T）

將攝影機從場景中拉出，以顯露原來不在景框內的人或物。

rack focusing, selective focusing／移焦，變焦（T）

一場戲內焦平面不定，使觀眾的眼睛遊走於焦點清楚的部分。

reaction shot／反應鏡頭（T）

　　切接一個角色對上一個鏡頭做反應的鏡頭。

realism／寫實主義（G）

　　一種影片風格，企圖複製現實的表象，強調真實的場景及細節，多以遠
　　景、長鏡頭及不扭曲的技巧為主。

reestablishing shot／再建立鏡頭（T）

　　在一場戲中再回到原先的建立鏡頭，用以回想文本中那些較近的鏡頭。

reprinting／疊印（T）

　　一種特殊效果，將兩個以上不同的影像再拍在同一條底片上。

reverse angle shot／反拍鏡頭（T）

　　從180度線的一邊拍攝與前一個鏡頭相反的鏡頭。攝影機的位置是和前
　　一個鏡頭相反。

reverse motion／反轉動作，倒轉動作（T）

　　將底片以拍反方向拍攝，再以正常方式放映，會造成倒退的動作——例
　　如，一隻蛋「回到殼中。

rightist, right-wing／右派，右翼（G）

　　一組意識型態上的價值，強調保守、重視家庭價值、父系制度、遺傳、
　　家世及階級，絕對的道德及倫理標準，重視宗教，並尊敬過去與傳統，
　　對未來及人性持悲觀的態度。需要競爭，認同領導者及名流菁英、國家
　　主義、開放經濟策略及一夫一妻制。

rite of passages／洗禮，成長儀式（G）

　　集中處理一個人成長過程的敘事，當個人從一個階段發展到另一個階
　　段，如青少年到成人階段，天真無知到世故洗鍊，中年到老年等等。

rough cut／粗剪，初剪（T）

　　在精細剪接之前將拍好的底片粗略地剪一次。是一份草稿。

rushes, dailies／初步整理過的毛片（I）

　　將前一天拍攝好的底片整理好，通常用來讓演員及攝影師能評估第二天
　　的拍攝情況。

scene／場（G）

不是很精確的影片單位,由相互關連的鏡頭組成,通常有個中心點——
一個場景、一件事件,或一個戲劇高潮。

screwball comedy／瘋狂喜劇,神經喜劇（G）

電影類型的一種,1930年代開始到1950年代盛行於美國,特色是跨階
級的愛情喜劇。劇情荒謬離譜,而且傾向失控。通常有鬧劇（slapstick）
情節、積極可愛的女主角,以及一群風格奇特的配角。

script, screenplay, scenario／劇本（G）

描述對白及動作的文字,有時包括攝影機的運作。

selective focus／移焦

見rack focusing。

sequence shot, plan-séquence／場鏡頭,段落鏡頭（C）

一個單獨的長鏡頭,通常包括複雜的走位及影機運動。

setup／鏡位（T）

攝影機擺設的位置。

shooting ratio／拍攝比例（I）

拍攝好的影片和最後剪接好的成品之間的比例。拍攝比例20：1,意指
拍了20呎底片,在定剪時只用了1呎。

shooting script／分鏡劇本（I）

將逐個鏡頭仔細寫出來的劇本,通常包括技術上的指導,是導演及工作
人員拍片時用到的劇本。

short lens／短鏡頭

見wide-angle lens。

shot／鏡頭（G）

攝影機開機到關機時間內所記錄下來的連續影像,這是指未剪接的影
片。

slow motion／慢動作（T）

以每秒超過24格的速度拍下來的鏡頭,再以標準速度放映,會產生如
夢幻或舞蹈般的緩慢動作。

slow stock, slow film／感光慢的底片（T）

底片對光較不敏感，會產生非常清晰的畫質。拍室內戲時，這類底片通常得再加照明。

soft focus／柔焦（T）

在一個距離內將焦點模糊掉，也是一種迷人的技巧，使影像邊緣不那麼銳利，可使臉部皺紋不那麼明顯，甚至消失。

star／明星（G）

大眾喜愛的電影演員。性格明星通常只扮演大眾預期的角色。演員明星所扮演角色的範圍非常廣。例如芭芭拉‧史翠珊是性格演員，勞勃‧狄尼洛則是演員明星。

star system／明星制度（G）

利用大眾的狂熱來增加票房收益。明星制度發展於美國，是美國電影工業1910年代中期以來的主幹。

star vehicle／明星媒介（G）

在影片中特別設計的元素，用來表現明星的才能和魅力。

stock／底片（T）

未曝光的影片。電影底片有許多種，有對光較敏感的底片（感光快的底片），也有對光較不敏感的底片（感光慢的底片）。

storyboard, storyboarding／分鏡表（T）

事先將鏡頭內規劃好的情況畫出來，像連環圖畫，使拍攝前導演對場面調度及剪接構成有一完整概念。

story values／故事價值（I）

電影的敘事吸引力，可能是存在於改編的財產中，或一個劇本的高度技巧裡，或兩者皆具。

studio／片廠（G）

大型製片公司，如派拉蒙、華納兄弟等。也指任何有拍片設備之處。

subjective camera／主觀攝影機

見point-of-view shot。

subsidiary contrast／次顯著的部分，對比次強的區域（C）

電影影像次要的部分，通常用來輔助或對比最顯著的部分。

subtext／次本文（C）

> 戲劇或電影語言之下的戲劇性暗示。通常都是獨立於本文之外的意念或
> 情緒。

surrealism／超現實主義（C）

> 強調佛洛依德及馬克思思想（如意識的元素、不合理的事物及象徵性的
> 聯想）的前衛藝術運動。超現實電影興起於1924至1931年間的法國，
> 有許多導演的作品中有超現實元素，尤其是在音樂錄影帶中。

swish pan, flash或zip pan／快搖，快速橫搖（T）

> 攝影機快速地水平運動，使被攝物模糊。

synchronous sound／同步聲音（T）

> 聲畫之間相符合。可能是同時記錄下來的，也可能是後來再配音的。同
> 步聲音在畫面內有明顯的聲音來源。

symbol, symbolic／象徵（C）

> 對物、事或電影技巧的比喻，其在意義上有某種象徵。象徵主義通常由
> 戲劇上下文決定。

take／鏡次（T）

> 某鏡頭重複拍攝的次數。最後用的鏡頭通常由許多鏡次內選擇。

telephone lens, long lens／望遠鏡頭（T）

> 可拍遠處事物的鏡頭，在遠距離處將物體放大。但會使背景平板，景深
> 較淺。

thematic montage／主題蒙太奇（C）

> 俄國導演艾森斯坦提供的剪接法：剪接時不是因連戲而剪接，而是因其
> 象徵的聯想。例如，一個誇大好修飾的人和一隻孔雀剪在一起。通常用
> 在紀錄片，鏡頭依導演的主題而剪接。

three shot／三人鏡頭（T）

> 一種中景鏡頭，包括三個人物在內。

tigh framing／緊的取鏡（C）

> 通常是特寫。其場面調度小心地平衡且和諧，人物被拍攝的部分較少，
> 較無活動自由。

tilt, tilt shot／上下搖攝（T）

見oblique angle。

tracking shot, trucking shot／推軌鏡頭

見dolly shot。

two shot／兩人鏡頭（T）

一種中景鏡頭，包括兩個人物在內。

vertical integration／垂直整合（I）

製片、發行、上映都由同一家公司操控；在美國，這種制度從1940年代末起就被禁止。

viewfinder／觀景器（T）

攝影機上眼睛觀看的窗口，可看到表演區及拍攝時的取鏡。

voice-over／旁白，畫外音（T）

電影中非同步的聲音，通常用來傳達角色內心想法或記憶。

wide-angle lens, short lens／廣角鏡頭（T）

使攝影機能拍到比標準鏡頭更寬廣的鏡頭，會誇大透視面。也用在深焦攝影。

widescreen, CinemaScope, scope／寬銀幕（G）

畫面比例大約為5：3的銀幕，有些寬銀幕的寬度是高度的2.5倍。

wipe／劃（T）

一種剪接法，以一條線劃過整個銀幕，將一個畫面「推走」，出現下一個畫面。

women's pictures／女人電影（G）

一種電影的類型，專注處理女人的問題，如職業與婚姻生活的衝突。通常由一位受觀迎的女明星主演。（與強調意識型態的女性主義電影feminist film不同）

Z

zoom lens, zoom shot／伸縮鏡頭（T）

有不同焦距的鏡頭，可使攝影師在一個連續運動的鏡頭內從廣角鏡頭推到望遠鏡頭（反之亦然）。通常是快速地使觀眾介入或跳脫場景。

譯名索引

譯名索引

611

T

國家圖書館出版品預行編目資料

認識電影：Louis Giannetti著；焦雄屏譯. --初版.
　-- 臺北市：遠流，2005〔民94〕
　　面；　公分. --（電影館）
　含索引
　譯自：Understanding movies 10thed
　ISBN　957-32-5540-5（精裝）

　1. 電影

987　　　　　　　　　　　　　　　94008528